繪畫的 故事

悠遊西洋繪畫史

作者／溫蒂・貝克特修女(Sister Wendy Beckett)

諮詢顧問／派翠西亞・萊特(Patricia Wright)　翻譯／李惠珍、連惠幸

中文版全文審訂／王哲雄敎授

法國巴黎第四大學美術史與考古學博士
現任國立臺灣師範大學美術研究所敎授

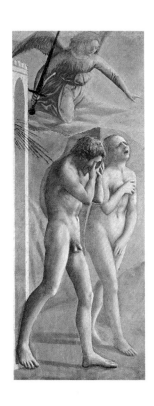

臺灣麥克股份有限公司

A DORLING KINDERSLEY BOOK

THE STORY OF PAINTING

Copyright © 1994 Dorling Kindersley Limited.
Text Copyright © 1994 Sister Wendy Beckett & Patricia Wright
Chinese text © 1997 by Taiwan Mac Educational Co., Ltd.

中文版授權　臺灣麥克股份有限公司　出版發行

繪畫的 故事
悠遊西洋繪畫史

文／Sister Wendy Beckett & Patricia
翻譯／李惠珍、連惠幸

中文版全文審訂／王哲雄教授
法國巴黎第四大學美術史與考古學博士
現任國立臺灣師範大學美術研究所教授

發行人／黃長發
總企劃／賴美伶
執行編輯／張瑩瑩
潤稿／郭昭蘭
校對／林明月、孟令梅、李薰
美編／梁麗娟
印刷／香港 Paramount Printing Co., Ltd.

出版／臺灣麥克股份有限公司
地址／臺北市南京東路四段51-2號 7 樓
電話／(02) 2717-3523

發行／藝術村書店國際股份有限公司
地址／臺北縣中和市中山路二段401號
電話／(02) 2247-7292

局版臺業字第5912號
ISBN 957-815-369-4
定價／新台幣2500元整
1998年 4 月初版

審訂序言

溫娣‧貝克特修女(Sister Wendy Beckett)所撰《繪畫的故事》(The Story of Painting)的中譯本,是臺灣麥克公司繼《美國大都會博物館美術全集》十二冊中文版暢銷書問世之後,又推出的一本相當好的藝術史必讀書藉。

　　《美國大都會博物館美術全集》套書的中譯本,是本人整整花費兩年的時間,對照英文版原文,每冊都是從第一頁至最後一頁,逐句逐頁地大幅度修訂改正,務必讓文字達到信實可讀、史料查證無誤。幾年下來,這套書讀者群的不斷增加,以及讀者良好口碑的反應,更獲得了美國大都會博物館當局的來信讚美與肯定。如今,麥克公司在文化使命感的前提下,又決定出版 The Story of Painting 一書的中譯本——《繪畫的故事》。

　　無論是對愛好藝術史的讀者、藝術收藏家、大學美術系和研究所學生,甚至教授藝術史的老師《繪畫的故事》都是相當有價值的參考書和教本。因為這本書的最大特色,就是將複雜深奧的西洋繪畫史(從喬托之前至二十世紀的九○年代),以涵蓋最廣博的藝術史知識和最精要‧清晰的藝術史脈絡,做深入淺出的敘述,具有讓讀者想一口氣把它讀完的魅力,尤其版面的規劃,打破一般藝術史過於嚴肅刻板的寫作方式,而將每一個時代相關的政治、經濟、文化、宗教、建築、雕塑、藝術贊助者或相關人物與史料、繪畫材料與特殊技法……等等,都以邊欄註解來拓展與繪畫藝術相關之知識。而對於著名大師的作品,更以「其他作品」之邊欄列舉收藏於各地美術館之重要作品,以補遺珠之憾。至於列為主要解說作品之圖片,往往會以局部放大的方式,分段作更詳細的分析與說明,這也是本書的另一大特色。

　　總之,這是一本理絡清晰、簡明扼要的繪畫史方面的好書。為了讓這本好書保有它原有的優良品質,因此,本人與研究助理郭昭蘭小姐,花了一年多的時間,本著審訂《大都會博物館美術全集》的審訂精神與原則,全書逐句修訂。即便是書末的「繪畫專用詞彙」,都絲毫沒有輕易放過。如今,這個繁重的審訂任務終於完成了,也慶幸著國內將因此而留下一本足以信賴的西洋藝術史的讀本與參考書。

<div align="right">

法國巴黎第四大學西洋美術史與考古學博士
國立台灣師範大學美術研究所教授

王哲雄

</div>

前　言

賓納太羅，佛羅倫斯
紋章獅子，1418-20年

畢薩內羅，里米尼公爵
（肖像徽章），1445年

我一直熱愛藝術，然而有人問我從何時開始對藝術感興趣，或是為了什麼原因，我也一直不解。我認為，我們每個人生來就有感應藝術的潛能，可惜好像並非人人都有此福份去發揮這份潛能，此書是我一項小小的嚐試，希望藉由提供一些相關的背景故事，讓我們在不論接觸何種藝術時，都更能加以領略。有許多人因為對藝術一無所知而不敢正視繪畫，然而，賞畫這件事是沒有人可以代勞的（當然我也不行）。事實上，我們可藉由閱讀、聆聽和觀賞中獲取許多繪畫知識，而假如我們知道自己也懂畫，我們或許就敢看畫。「喜愛」與「認識」是相輔相成的，我們愈是喜愛，就愈想多認識一些，愈認識得多也就會愈喜愛。本書若能導引讀者多去閱繪畫的相關知識、因而了解更多、更加喜愛，從而更覺快樂，則此嚐試便已值得。

范艾克，《根特祭壇畫》
中的樂師，1432年

曼帖納，康薩加皇宮的
頂棚壁畫，約1470年

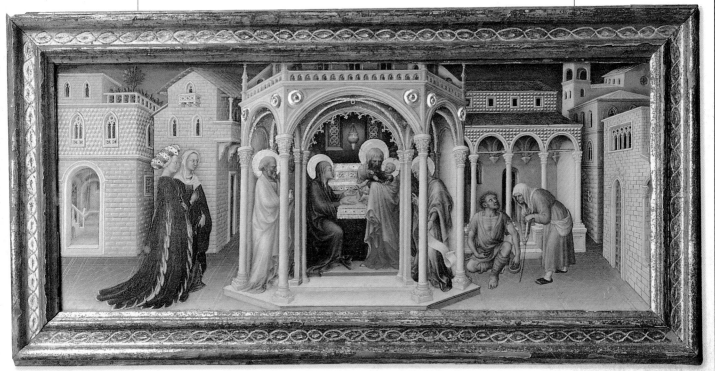

簡蒂雷・達・法布里亞諾，《聖母進殿獻聖子》，1423年

目　錄

喬托，《聖母與聖子》

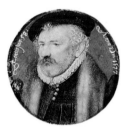

保羅・烏且羅，
聖杯剖析圖

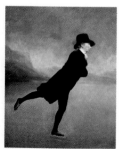

尼可拉斯・希利艾德，
《藝術家的父親》
（纖細畫）

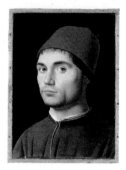

安東納羅・德・梅西納
《年輕男子的肖像》

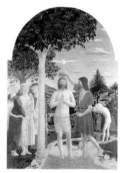

皮耶羅・德拉・
法蘭西斯卡，
《耶穌受洗圖》

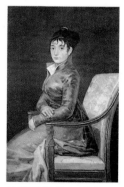

法蘭西斯科・哥雅，
《德蕾莎・路易絲・
德・蘇瑞達》

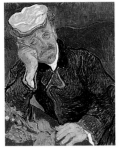

樊尚・梵谷，《保羅・
嘉賽醫師肖像》

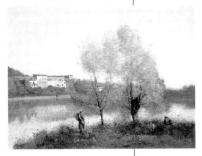

卡密・柯賀，
《亞佛瑞城》

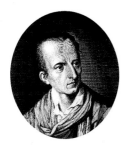

安東・孟斯，
《溫克曼肖像》

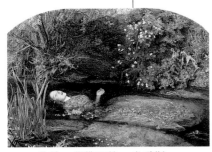

約翰・艾佛列特・米雷斯，
《奧菲莉亞之死》

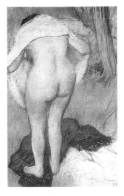

艾德嘉・德加斯，
《擦拭身體的少女》

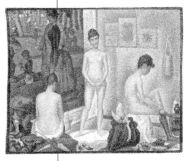

喬治・舍哈，
《擺姿勢的女模特兒》

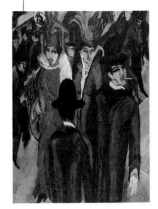

恩斯特・路德維希・
凱爾克內，《柏林街景》

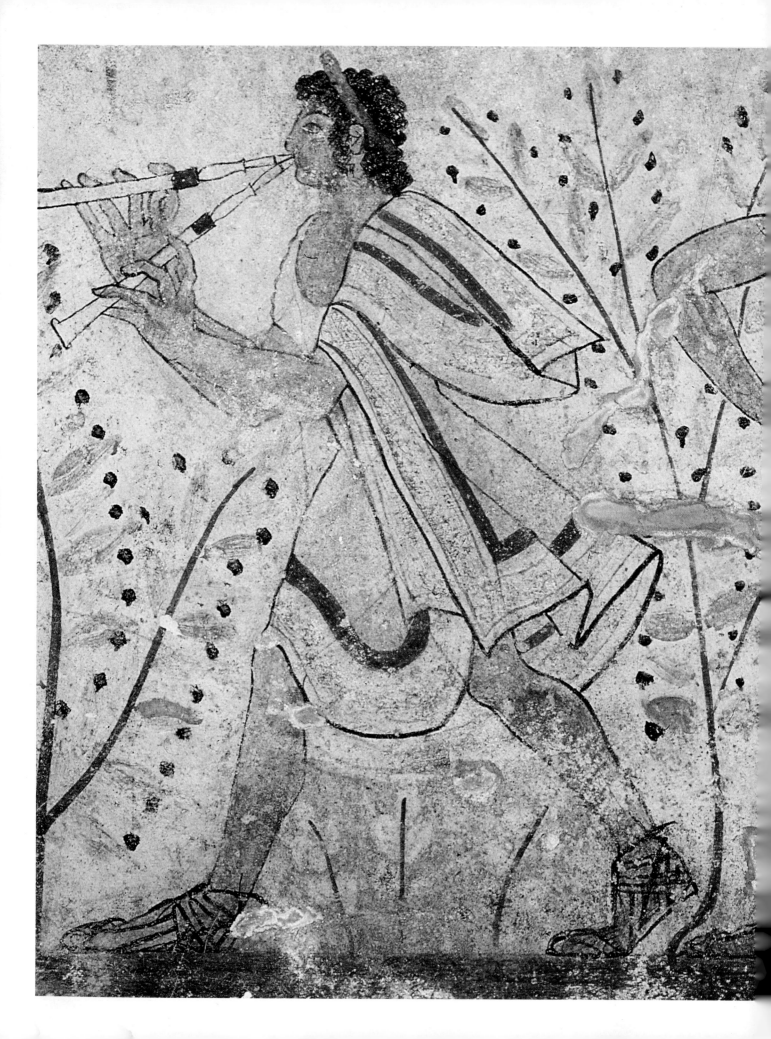

源　起：

喬托之前的繪畫

英語的「歷史」(history)一字源自拉丁文，其字源為希臘文historien，意指「叙述」；而該字又來自另一個希臘文histor，意指「裁判」。所以，歷史不單只是講述故事，而且還要加以評斷，並依照發生時間的順序排列，然後給予解釋。繪畫的故事雖總是饒富深意，但其價值常因歷史學家的複雜而不為我們所見。如果我們暫時將歷史繁複的一面拋諸腦後，單純地沈浸於故事的美妙中，便能重拾我們與生俱來的、對美麗事物的感受力。

繪畫的故事由西方最早的繪畫揭開序幕，那是我們最早的祖先，舊石器時代的初民所留下的作品。從舊石器時代一直到喬托——喬托是繪畫故事真正的開端——的時代，在這段期間中，我們還經歷了埃及和希臘的古代世界、偉大的羅馬帝國、早期基督教與拜占廷帝國時期，最後結束於中世紀歐洲僧侶所製作的精美圖飾手抄本。

《作樂者》，取自「豹群之墓」，塔昆尼亞（義大利），約西元前470年

最早的繪畫

藝術是人類與生俱來的資產之事實，可由藝術的開端看出。藝術並非起源於歷史時代，而是濫觴於數千年前的史前時代。生活於西元前三萬年至西元前八千年間的舊石器時代先人身材矮小、多毛、沒有文字。即使是考古學家，也對此一時期人類的確切情形所知有限。但是可以確定的是，這些石器時代的穴居住民具有藝術的天份，而這不單只是因為他們能描繪與其朝夕相處的動物，如果只是這樣，那麼此種藝術形式頂多只能稱為插圖。洞窟繪畫遠超於此，它是一種壯麗的藝術，也是偉大的藝術，其精細與力量無畫能出其右。

阿爾塔密拉洞窟中的壁畫在1879年於西班牙北部的桑坦德附近發現，是近代最先發現的洞窟繪畫。就考古學的角度來看，這壁畫似乎過於寓意深遠，以致剛開始時，甚至被誤以為是偽作而遭忽略。在通往阿爾塔密拉一個地下洞窟的狹長走廊上，圖1這幅壯觀的野牛就畫於壁頂的天花板上。這壁頂不是只有這隻野牛，而是有一群聲勢浩大的獸群一隻接一隻地奔沓而來——有馬、野豬、巨象和其他動物，都是石器時代以狩獵為生的先民最垂涎的獵物。此畫雖略顯紛亂，但對於這些動物的形像仍作了最有力的表現。

洞窟繪畫的技巧

這些洞窟皆在地下，全年不見天日。考古學家發現此時的畫家藉著盛有動物脂肪或骨髓的小石燈之助來作畫。他們將初步的設計圖案刻在軟石上，或是利用中空的蘆葦在牆上吹出細線條。上色的時候，他們利用赭石製作顏料，赭石是一種天然礦石，磨成粉狀後可以做出紅色、棕色及黃色的塗料；黑色塗料則可能是磨碎的煤炭。粉狀塗料可以用手塗在牆上，產生類似軟性蠟筆畫的細緻色調層次；或者與某種例如動物脂肪之類具有黏合功效的液體混合，再利用天然蘆葦或

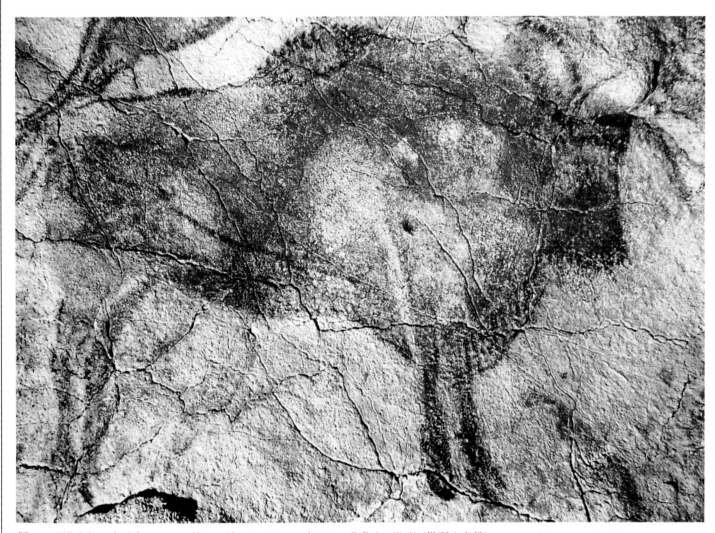

圖1 阿爾塔密拉洞窟壁畫的野牛，約西元前15,000-12,000年，195公分 (77英吋) (僅野牛身長)

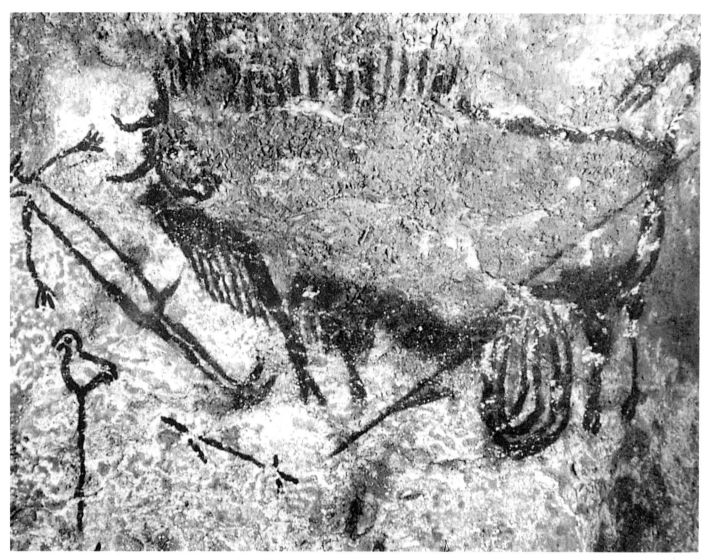

圖 2 受傷的野牛攻擊人類，法國拉斯考洞窟壁畫的局部，約西元前 15,000-10,000 年，110公分 (43英吋) (僅野牛身長)

灌木枝來塗上。這種方法雖然簡單，卻具有出奇的效果，特別是在奇異的山洞靜謐中，效果更顯非凡。

洞窟繪畫的重要性

一般認為這些畫對於史前社會具有某種深遠的重要性。野牛的巨胸、結實的後臀和纖細的短腿，似乎都展示著旺盛的精力。這隻牛舞動著一對挑釁的角，牠會是某種儀式上的祭物嗎？這些洞窟繪畫的重要性，我們可能永遠無從得知。但是這些畫肯定具有儀式上、甚至是巫術的功用。至於它為藝術而藝術的成份究竟有多少 (這種可能性也不能完全加以排除)，至今依舊是個謎。

一般認為這些畫描繪動物驚人的寫實程度，和它解剖學上的準確性與此畫的用途有關。這些畫家是獵人，他們所賴以為生的就是他們畫在洞壁上的動物。是否這些獵人畫家相信：只要準確地描繪動物的活力、力量和速度，便能獲得神

奇的力量呢？他們是否認為如此一來，他們便能順利控制動物的靈魂，在獵捕前即能挫其力量呢？這些畫大部份都是描繪動物受傷的情景，有些畫的圖像甚至出現動物肉體遭到攻擊的場面。

描繪動物所用的寫實手法在描繪人物時並沒有出現，也許原因正是在此。這些畫中人物並不多，即便是有，也是最原始而適足以辨認出人形的粗略程度，絕大部份是以象徵手法繪出的，這可由圖2這幅驚人的畫看出。這幅畫約畫於西元前一萬五千年至一萬年之間，為所有古代洞窟繪畫中最負盛名者——法國多恩的拉斯考洞窟繪畫。圖中枝狀形的人躺在野牛前。野牛底下的圖形看起來像是鳥，不然就可能是繪有鳥形的圖騰或旗幟。這幅畫讓人望而生畏，我們必須承認我們並不知道其意涵，然而這無損於我們的回應。單就我們所掌握的而言，史前藝術已體現出爾後的藝術。

遠古世界

説也奇怪，經過漫長的一段時間，繪畫才又回復至石器時代的洞窟藝術水平。埃及人愛好建築及雕刻，從他們的繪畫，特別是裝飾墳墓的畫作，可以看出埃及人之畫素描重於色彩。邁諾斯、麥錫尼、伊屈斯坎等古老歐洲文化，遺留了一些或是完整或是殘缺不全的畫。隨後是希臘及羅馬文化。從今日的觀點來看，上述古代繪畫的共同點是：留下來的畫作都很少。

埃及人極爲熱愛現世，他們不相信這輩子的樂趣會隨著死亡而結束。他們相信富人與達官顯要至少能夠生生世世享受生活樂趣，只要他們的形像被畫在陵墓的牆上。因此埃及繪畫多是爲辭世之人而作的。然而，也有可能是因爲埃及人不覺得有必要爲求得來世的幸福而大舉花費，所以才選擇既省力又省錢的繪畫。換句話說，他們捨棄了昂貴的雕刻匠或刻石匠藝術，而選擇較爲便宜的藝術形式——繪畫。無論如何，可以確定的是：墓壁上的繪畫風格並非埃及繪畫的唯一形式。目前我們知道有些富有的埃及人家中也有壁畫，它們的肌里豐富，繪畫性強。可惜這些壁畫只有少部份的斷簡殘篇流傳下來。

古埃及陵墓繪畫

埃及陵墓壁畫中，最令人印象深刻的畫像也許要屬《梅頓姆之鵝》（圖3）。這三隻威風凜凜的禽鳥見於納佛馬特與其妻依特之墓，納佛馬特是第四王朝的首位法老斯諾夫魯之子；該墓建於西元前2000年以前。這三隻鵝雖只是梅頓姆古城一座陵墓壁畫的局部，但卻足以看出緊隨其後的雕刻盛世之活力和力量。繪於拉莫斯陵墓的另一幅埃及陵墓壁畫則是描繪《哀悼的婦女》（圖4）的送葬隊伍。拉莫斯是第十八王朝兩位法老——阿孟霍特普三世以及阿孟霍特普四世（即阿肯那騰）——在位期間的大臣。雖然圖中婦女缺乏立體感，而且線條簡單（請看她們的腳），不過她們的表情卻明顯地因悲傷而顯顫動。

古埃及人最重視的是所謂「永恆的精髓」，這也是形成他

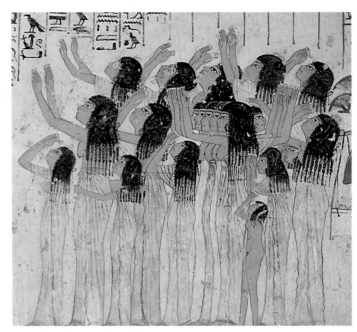

圖4 《哀悼的婦女》，拉莫斯陵墓的壁畫，底比斯（埃及），約西元前1370年

們對現實抱持「永恆而不變」之看法的原因。因此他們的藝術不是爲滿足視覺而去描寫外在世界的變化，即使埃及人對大自然有所敏銳觀察的結果，也往往受制於嚴格形式的規格化（顯然多是憑記憶之作）而變成一種象徵。埃及畫顯而易見的不眞實並非來自什麼「原始主義」，他們的畫技和對自然形狀的清楚了解，可以說明他們的確具有寫實的能力。眞正原因在於埃及藝術本質上的智性功能。每一主

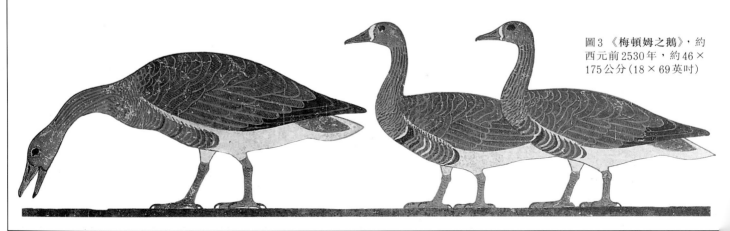

圖3 《梅頓姆之鵝》，約西元前2530年，約46×175公分（18×69英吋）

題的呈現方式，都是根據最能清楚辨認的角度，並依社會階級來排定比例——人物大小決定於其社會階級。這種智性功能的結果，即是高度的圖案式、線條式、圖解式的外表。這種過度注重清楚和「完整」的描繪被應用於各種主題；因此，人頭像一定是以側面呈現，而眼睛則永遠呈現正面。因此之故，埃及繪畫中沒有表現遠近的透視法，所有物體都是以平面呈現。

風格與構圖

大部份的埃及壁畫都是以乾性壁畫法製作，這可從底比斯一位貴族墳墓中的《獵禽圖》(圖5)看出。乾性壁畫的作法是將蛋彩塗在已弄乾的灰泥上，這與在溼灰泥上製作的溼壁畫不同。在這幅畫中，莎草(譯注：古埃及用以製紙的一種

圖6 《法老王杜德摩西斯三世》，畫板上的埃及畫，約西元前1450年，高37公分(14½英吋)

圖5 《獵禽圖》，納拔姆恩陵墓，底比斯(埃及)，約西元前1400年，高81公分(31英吋)

水草)池沼中的野生動物和納拔姆恩的獵貓描繪得很詳細，但是整個畫面卻變得理想化。這位貴族站在船上，右手握著三隻他剛抓到的鳥，左手拿著捕獵鳥獸的投擲棒。在他身旁相陪的是他的妻子，她身著盛裝，頭戴芳香的圓錐帽，手持一束花。納拔姆恩兩腳之間蹲著的是他女兒的小身軀，她正在摘採水裡的蓮花(由此可以證明如上所述，人物的大小比例往往是根據其地位而定)。此圖只是原圖的局部，原圖還包括了釣魚的情景。

埃及畫的描繪法則

埃及藝術中，描繪全身人像是根據所謂「比例法則」，這是一種嚴謹的幾何方格系統，以確立任何比例和尺寸均能準確地重複埃及人的理想形式。這種萬無一失的系統定出了身體各部份的確切距離，並分成18個大小相同的單位，各置於方格相關的定點。它甚至還定出人走路時步伐的確切寬度和站立時的雙腳長度，雙腳均是從內視角度呈現。在著手描繪人物前，畫家會先根據需要的大小畫上方格，再將人物畫於適當位置。一幅流傳至今的第十八王朝木質畫板即呈現畫於方格內的法老王杜德摩西斯三世(圖6)。

埃及人除了裝飾墳墓，也在雕刻上繪畫。法老王阿肯那騰之妻《娜佛迪迪的頭像》(圖7)，被認為是工作室的模型，因為這座彩繪的美麗石灰岩雕刻是在一位雕刻家的工作室廢墟中找到。此雕刻的深刻一如波提且利所畫的頭像，同樣令人動容，具有無比的吸引力。此雕刻也顯示主宰早期(及後期)埃及藝術傳統的嚴格方格畫法之放鬆，因為阿肯那騰開始脫離傳統畫風。他在位期間的繪畫、雕刻及雕塑，均呈現出悅人的優美與原創力。

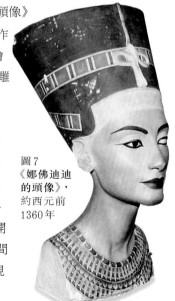

圖7 《娜佛迪迪的頭像》，約西元前1360年

銅器時代的愛琴海文明

以神話人物邁諾斯國王爲名的銅器時代——邁諾斯文明（西元前3000年至西元前1100年）是歐洲最早發展的文明。其發源地爲克里特島，位於希臘和土耳其之間的愛琴海上。邁諾斯的社會發展大致與其非洲鄰國埃及同期。儘管它們地理位置相似，且受到某些相同的影響力，埃及和邁諾斯文明卻是迥異其趣，而邁諾斯對古希臘的藝術更是影響深遠。克里特島是愛琴海的地理和文化中心。同時與邁諾斯文明並行發展的是愛琴海上的席克拉底斯群島。有人曾在這個群島上找到偶像（圖8），這些遠古類似新石器時代人形的物體簡化成最簡單的抽象，但仍舊保有偶像迷信的神奇力量。由此雕像我們看到了本世紀抽象藝術的先驅，其中人體以一種無限原始的幾何方式表現，並受線條之力主導與包容；這些偶像的眼睛、嘴巴和其他五官，原本都是有著色的。

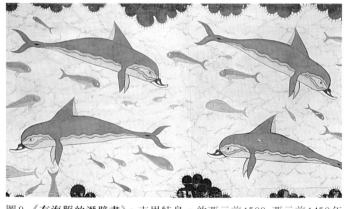

圖8 發現自席克拉底斯群島（現屬希臘）的阿莫隔斯島上的女性偶像，約西元前2000年

邁諾斯和麥錫尼藝術

邁諾斯藝術多以雕刻和彩陶爲代表，直至西元前1500年，亦即偉大的「宮殿時期」我們才見到繪畫。這些流傳至今的畫大多已經殘缺不全。邁諾斯繪畫在某種程度上明顯受到埃及風格的影響，例如圖式般人形的重複。儘管如此，邁諾斯畫作的呈現方式具有埃及畫所沒有的自然與柔和。邁諾斯人從大自然中擷取靈感，並展現出令人訝異的寫實感。邁諾斯人是航海民族，他們的畫反應出對海洋及如海豚等海洋生物的了解。圖9這幅生動的畫取自克里特島的克諾索斯宮殿，這座宮殿挖掘於1900-20年間。「翻越牛隻」是另一種常見於邁諾斯繪畫的主題，這項儀式被認爲與邁諾斯的宗

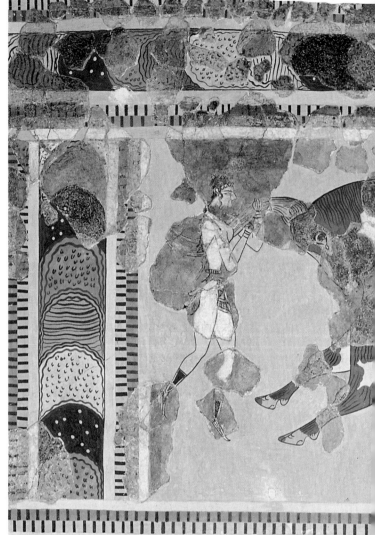

圖10《翻越牛隻的鬥士壁畫》（修復過的局部圖），取自克諾索斯宮殿（克里特島），約西元前1500年，包括邊緣高80公分（31 1/2 英吋）

教信仰有關。第二幅取自克諾索斯宮殿的畫作是《翻越牛隻的鬥士壁畫》（圖10），雖然此畫也已殘缺不全，卻是保存得最好的邁諾斯繪畫之一。這些殘畫經過拼組後，呈現出三位雜技演員、兩位皮膚白皙的女孩，和一位皮膚黝黑、正縱身翻過一隻巨牛的男人。這幅畫最常見的詮釋是「時間-推移」的順序。左邊的女孩握住公牛角準備跳躍；中間的男人則正在跳躍；右邊的女孩已經著地，並伸開雙手保持身體平穩，一如現代的體操運動員。

麥錫尼文明是希臘本土的銅器時代文化，後來取代克里特島上的邁諾斯古文明，約出現於西元前1400年，成爲該

圖9《有海豚的溼壁畫》，克里特島，約西元前1500-西元前1450年

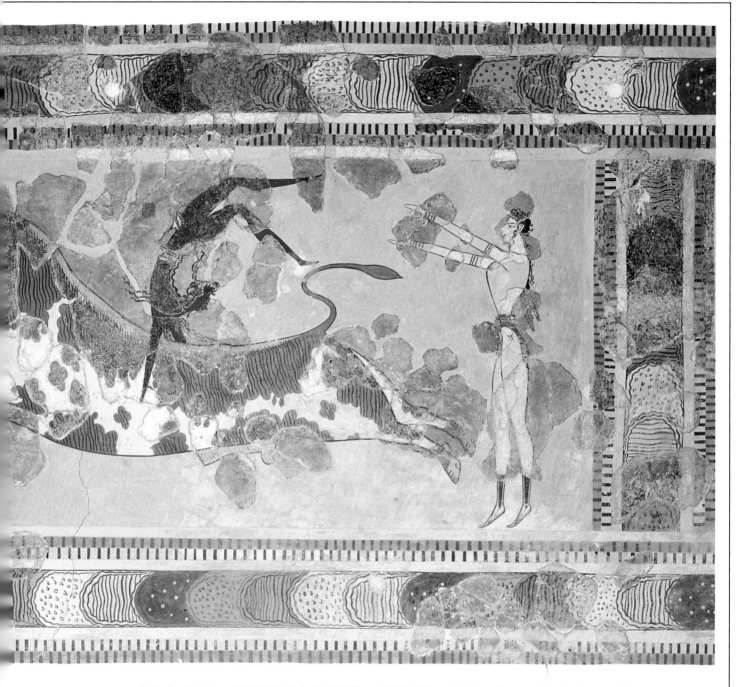

島的主要文化。麥錫尼的歷史和傳說構成了希臘詩人荷馬（約西元前750年）創作的背景，他的史詩《奧德賽》和《伊里亞德》反映出麥錫尼時代末期的「英雄世紀」。麥錫尼藝術最為後人所知的塑像之一是喪葬面具（圖11），曾有人認為這是麥錫尼國王阿格曼儂的面具。根據荷馬的敘述，他是特洛伊戰爭時期的希臘領袖。可以確定

圖11 取自麥錫尼陵墓的喪葬面具，約西元前1500年

的是這是一個死亡面具，且是取自麥錫尼時期（西元前16世紀）的某一座皇室陵墓。這面具除了揭示麥錫尼時代對金的偏好外，也顯示了麥錫尼人像的無比尊嚴感。這個表情豐富的面具，是對做為人類之意義的絕佳圖像描述。

在希臘提林斯和皮洛斯兩處發現的麥錫尼殘畫，當時肯定是相當宏偉的壁畫系列。很多麥錫尼和邁諾斯壁畫並非我們常說的溼壁畫，而是一如埃及壁畫般，將蛋彩（見第390頁）塗於早已弄乾的灰泥上。麥錫尼壁畫的主題從日常生活的寫照至自然世界的描寫不一而足。相較於邁諾斯繪畫，麥錫尼繪畫的本質就比較嚴肅。這兩種傳統形成了爾後希臘藝術的發展背景。

麥錫尼文明約於西元前1100年滅亡，希臘銅器時代至此

告終。接下來的100-150年間是所謂的「黑暗時期」，因為當時對愛琴海文化所知甚少。之後，史前時代結束，信史時代開始。約於西元前650年，古希臘躍身為歐洲最進步的文明。

希臘的新視野

就像克里特島的先民一樣，希臘遠比埃及人不注重墳墓。他們留給後人的是一些銅像，而這些銅像則獲得相當高的評價。儘管當時的文人一再頌揚他們極費心思在繪畫上，但是希臘人的畫作並無真蹟流傳後世。

原因之一是，他們不同於埃及人、邁諾斯人和麥錫尼人只創作壁畫，希臘人多在木板上繪畫，而這些木板則勢必隨著時間流逝而毀損消失。

羅馬學者大普林尼（23/4-79年）曾詳細描述希臘繪畫與遠古世界對後繼世代的影響至為深遠，這段描述是研究希臘繪畫的主要資料來源。類似的描述若發生在其他藝術流派中，可從流傳的畫作來研判其描述的真實性。但此法並不適用於希臘繪畫，因此無從評估大普林尼之言的價值。

我們對希臘繪畫之美僅得的暗示多半極含蓄，特別是陶瓶繪畫的實用藝術。「陶瓶」一詞可能有誤導之虞，此詞18世紀最先用以廣義指稱古希臘的陶器。希臘人不同於現代人，製作陶瓶不會只想用來裝飾，他們一向都懷有某種目的。希臘的製陶匠製作各式各樣成品，形狀不一而足，有貯物罐、飲酒器皿、香水瓶或膏油瓶，以及典禮儀式上盛裝液體的容器。

從希臘陶瓶上的繪畫，我們可以看到希臘人對於人體結構分析以及人形的重視。人形是希臘藝術和希臘哲學的中心主旨。由此我們也發現希臘繪畫表現世界的模式與埃及墳墓壁畫之間的差異。這種指涉眼所見、心所指的繪畫精神，開啟了新的藝術之道。

希臘陶瓶繪畫的風格

假若陶瓶繪畫是一種次要藝術，那麼這門藝術培育出來的卻是重要畫師。艾克斯基亞斯這位西元前535年左右的雅典藝術家，其「黑色人物」罐至少有兩罐是以「畫師」的身份署名。他的畫作特色是詩意和完美的平衡感，因此很容易辨認。而艾克斯基亞斯最值得注意的是他除了製作陶罐，也從事裝飾的工作。他作品的重要性在於揭示出具象描寫美術的發展方向，這意味著從以「象形」式象徵手法表現世間萬物，進步到嘗試如實地表現世界的真實外表。最能表現這種具象描寫畫法的是他在基里克斯陶杯（一種雙把手的淺酒杯）上《船上的狄奧尼索斯》（圖12）圖中對船帆的處理手法。狄奧尼索斯這位主掌酒與萬物豐饒之神舒展身軀躺著休憩，此趟行程他要將酒的秘密帶給人類。他的象徵——葡萄藤——纏繞在桅桿上，滿載收穫地飛向天空，這形式是與基里克斯陶杯圓形造型的美妙結合。船揚著閃閃發亮的帆布，壯觀地掠過粉紅、橘黃的天地世界，海豚悠游於這聖物四周，畫面洋溢著令人驚奇的完整感。

希臘陶瓶上的繪畫大多具有敘述故事的性質，而且不少陶瓶上的圖像是來自詩人荷馬寫於西元前8世紀的兩部史詩《伊里亞德》和《奧德賽》中的情

圖12
艾克斯基亞斯，
《船上的狄奧尼索斯》，
取自基里克斯陶杯（一種雙把手的淺酒杯），約西元前540年

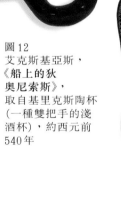

圖13 柏林畫師，
雅典娜，取自雙耳尖底瓶（一種雙把的存物瓶），約西元前480年

色。這可能獲致相當程度的寫實效果，花瓶上描繪的生動畫面日益複雜，手筆也越來越大。頗能代表這種新發展的例子，是製陶師布里格斯創作的飲酒碗內部的圖畫（圖14），這位藝術家後世就簡稱爲「布里格斯畫師」。雖然主題並不突出——一位女人扶住一位生病、喝醉酒的年輕人的頭，但人物的呈現方式卻極爲細膩、莊嚴，特別是這位女人的穿著有一種柔和的優雅。

人形的描繪

希臘人表現人體的方式直接影響到羅馬藝術和爾後的西方藝術。目前我們所能看到的希臘畫作不多，因此必須依賴希臘雕刻來勾勒當時在裸體人像上的進步。早期的希臘雕像，例如刻於西元前7世紀的青年雕像（圖15）（希臘文的 "Kouros" 意指「青年」，在當時該詞指站立的青年雕像），仍嚴守著古埃及的方格系統法。逐漸地，線條日趨柔和，這點特色可見刻於西元前5世紀的《克里提歐斯男孩》（圖16）一作中。這座雕像的名稱取自雕刻家克里提歐斯，其製作的風格即來自克里提歐斯。最後，在西元前5世紀的古典雕像中，例如《擲鐵餅者》（圖17），我們終於見到寫實的肌肉刻畫。這是羅馬人仿製希臘雕刻家麥隆原作的複製品。

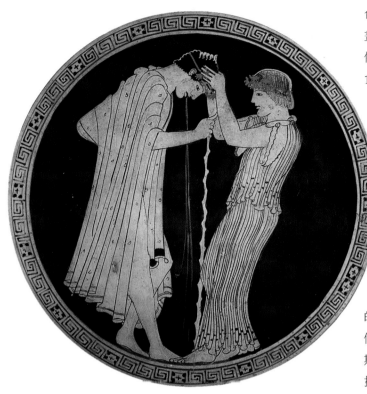

圖14 布里格斯畫師，《宴會結束》，取自一個飲酒碗，約西元前490年

節。這些繪有敘述性圖畫的陶瓶可追溯至荷馬之前的時代至希臘古典時期（希臘古典時期接續西元前480年左右的古拙時期），延續的時間相當長。

欣賞希臘陶瓶繪畫，必須將圖像和陶瓶視爲一體。《奧德賽》中的主角之一——雅典城的守護神雅典娜，出現在一位被學者稱爲「柏林畫師」的不知名畫家所做的有蓋雙耳尖底瓶（一種雙把手的存物瓶，圖13）上。瓶子的彎度加上黑釉的光澤，讓這位女神似乎避開了我們的注視，但同時我們又能瞥見她莊嚴的和藹。該圖描繪她拿一瓶酒給赫邱里斯，這位大力神被畫在瓶子的另一面。兩者各保有隱私，但彼此的溝通並不受妨礙。這是一件控制合宜、令人心生虔敬的作品，同時具有單純及複雜的特質。

雙耳尖底瓶是「紅色人物」畫法的例子，此法約創於西元前530年左右，接續黑色人物製陶法。「紅色人物」畫法中的「人物」並無上色，著色的部份是周遭的黑色背景，留下的紅土色代表人物，接著才在人體結構細部上著

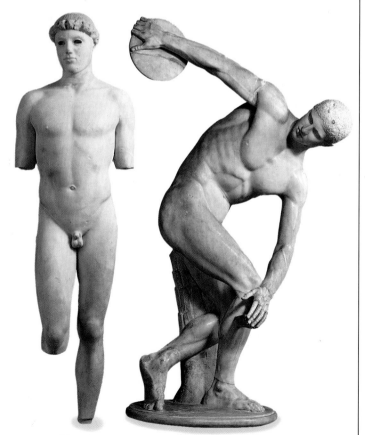

圖15《青年雕像》，西元前7世紀晚期

圖16《克里提歐斯男孩》，約西元前480年

圖17《擲鐵餅者》（羅馬人的複製雕像），原作約西元前450年

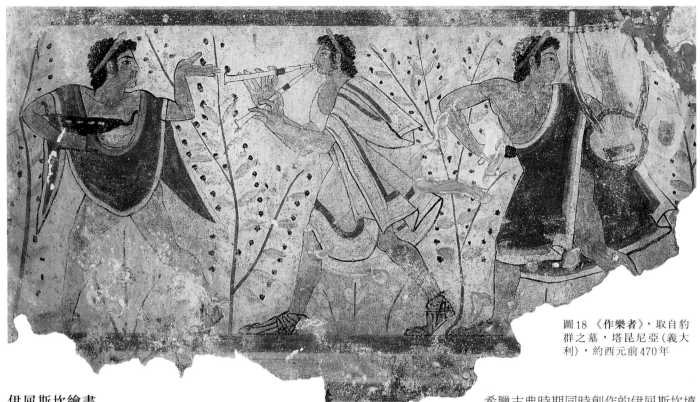

圖18 《作樂者》，取自豹群之墓，塔昆尼亞（義大利），約西元前470年

伊屈斯坎繪畫

神秘的伊屈斯坎文明在西元前8世紀於義大利半島出現之時，正當希臘文明傳播到義大利南部。過去認爲這個文明來自小亞細亞，而目前一般相信是源自義大利。伊屈斯坎藝術雖受希臘藝術影響，但仍保有自己的風格，即使希臘人也給予其藝術很高的評價。部份早期的伊屈斯坎藝術表現出一種喜悅的特色，最能代表這種特色的是位於義大利塔昆尼亞的「豹群之墓」中的壁畫（圖18）。這些也許是在跳舞的人，或拿著一杯酒、或吹雙笛、或是彈里拉琴（古希臘的一種弦樂器），氣氛頗爲活潑。

　　然而能流傳到今日的畫作，大部份都帶了些許的不祥之感，彷彿意識到生命無法控制的本質及生命的種種意涵。與

希臘古典時期同時創作的伊屈斯坎墳墓壁畫中，有幾幅令人印象深刻，其一即是立佛·笛·普利亞墳墓的壁畫，描寫一隊穿著鮮艷的《哀悼的婦女》（圖19）堅定地前進。他們與拉莫斯陵墓壁畫（見第12頁）的致哀婦女形成強烈對比：埃及婦女悲傷於死亡帶來的失落，而伊屈斯坎人則哀傷於命運的無情和無可逃避。

希臘古典時期的繪畫

希臘古典時期（約西元前475-西元前450年）最重要的畫家是波利格諾托斯，他是最先賦予繪畫藝術生命與意義的人物。他的畫作並未流傳下來，不過普林尼對他的《擲鐵餅者》卻有所描述。西元前4世紀所流傳下來的希臘繪畫中，最重要的要屬《柏西風被劫掠》（圖20），此畫是逝於西元前356年的馬其頓國王菲利普二世的陵墓壁畫，畫中充滿活力與當時的自然主義手法，令人難忘的畫像說明了希臘人眼中的四季。柏西風是大地女神狄密特之女，她被冥王哈德斯劫持到地府，從此她便爲世界帶來春天新成長的季節。四季的大循環就在這幅畫中點出，而神話也藉此繼續傳承下去。

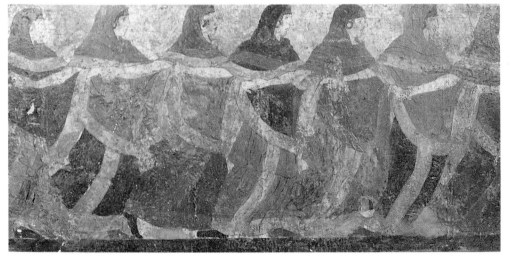

圖19《哀悼的婦女》（局部圖），取自立佛·笛·普利亞墳墓（義大利），西元前5世紀末期，高55公分

圖20《柏西風被劫掠》,取自佛吉納陵墓(希臘),約西元前340年

希臘化時期的藝術

亞歷山大大帝(西元前356-西元前323年)生前已將其帝國版圖擴展至中東;他征服了希臘的舊敵波斯和埃及。不過帝國接著就分裂爲三,版圖從此分屬亞歷山大的三位將領,他們各自建立一系列的獨立城邦,一種超越種族、揉和東

方與西方的新穎文化,這就是我們今日所知的「希臘化文化」。在後來的羅馬帝國成爲文化主導之前,希臘化文化是地中海地區的主要文化。希臘化文化的中心在雅典,其他的重要中心(受希臘國王統治、說希臘語)則在叙利亞、埃及和小亞細亞。一幅發現於龐貝城的「半人半獸殿」中,由羅馬人創作的所謂「亞歷山大鑲嵌畫」(圖21)的馬賽克作品,即是根據一幅希臘化時期的繪畫而作。畫作內容描繪西元前333年,亞歷山大與波斯國王大流士三世之間的伊蘇士之役。畫面激烈而生動,畫家細緻的繪畫技巧(他了解前縮法<見第390頁>的技法)賦予這部作品相當的衝擊性。

希臘化時期的文化不久即發展出「爲藝術而藝術」的精神。受到東方文化的影響,藝術逐漸朝向裝飾性與華麗,宗教的元素反而退居背景地位。取而代之的內容是田園景致(可能是最早的幾幅風景畫)、靜物、肖像和當時日常生活的情景。這種史學家特稱爲「巴洛克」(見第172頁)的潮流之風行,普林尼曾有記錄;他曾提及此藝術不只限於宮廷中,在理髮師和皮匠店中也能見到。

希臘化時期的畫家最關切的是忠於現實,他們多半描繪戲劇化的(而且通常是相當激烈的)動作。他們發展出一種類似羅馬詩人維吉爾(西元前70-西元前19年)生動的文學傳統畫風。最能表達希臘化時期繪畫觀的畫作是1世紀的《勞

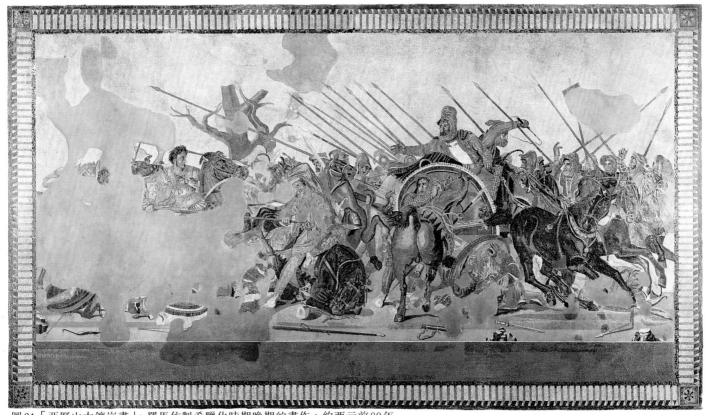

圖21「亞歷山大鑲嵌畫」,羅馬仿製希臘化時期晚期的畫作,約西元前80年

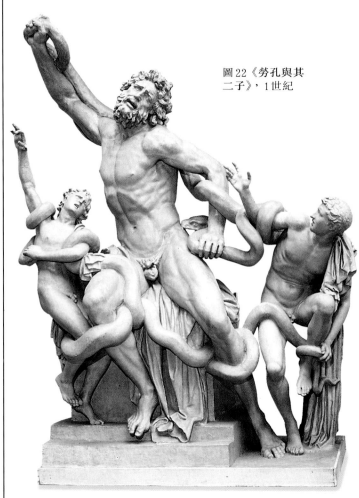

圖22《勞孔與其
二子》，1世紀

一幅畫是《採集花朵的少女》（圖23）。這幅美麗、具現代感的壁畫取自羅馬的斯塔比艾城。該城爲小型渡假城，比起龐貝城或赫占拉努姆城較不爲人所知，而這二個城均在西元79年維蘇威火山爆發時同遭掩埋。畫中這位年輕女孩帶著動人的魅力，翩然離我們而去。我們看不到她的臉，彷彿她故意掩藏那份不食人間煙火之美，而這份美感似乎與她正在摘取的花有關。她消失於霧中，避開我們，只留下後人對羅馬繪畫的想像。

尚能有幸見到這位年輕女子的畫作雖令人欣喜，但也讓我們更深刻地體認到自己失去之多。人們很容易就忘記繪畫的脆弱，以及名作是多麼容易遭到破壞。

創造幻覺空間的壁畫

從龐貝城，我們發掘出爲數可觀的羅馬畫作，然而看得出其中不少是出自羅馬外地鄉下的畫家之手。儘管這些深受希臘繪畫影響的畫作（羅馬人對希臘繪畫的喜愛不亞於對希臘雕刻的青睞，並常加以仿製，供富人裝飾於宅中），未必是有天份的畫家之佳作，但依舊深受喜愛。幸而有這些希臘繪

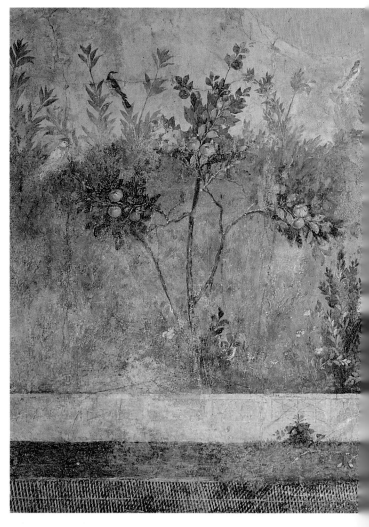

孔與其二子》（圖22）。這座雕像描繪維吉爾的《埃涅伊特》中，特洛伊祭師勞孔和他兩個兒子被兩條海蛇纏死的駭人景象。這是天神爲了處罰他企圖警告特洛伊人勿中希臘人的木馬計。勞孔警告未果，特洛伊人中計，將木馬拖進城裡，結果毀滅了自己。這雖是雕刻，不是繪畫，但也能讓人從中想像希臘化時期繪畫的狀況。這座雕刻在1506年重新被發掘，並對文藝復興時期的藝術家影響深遠，其中包括米開朗基羅（見第116頁），他稱此爲「一項非凡的藝術奇蹟」。其他受此雕刻啓發的藝術家尚有矯飾主義畫家艾爾・葛雷科（見第146頁），他曾以勞孔故事爲主題創作了三幅畫。

羅馬帝國的繪畫

根據歷史學家的分法，希臘化時期在西元前27年的阿克提姆戰役後正式結束，但希臘化風格卻仍舊持續發揮它不可抵擋的影響力。隨著阿克提姆戰役的結束，羅馬共和國在凱薩・奧古斯都的統治下擴大爲帝國，成爲主宰西方世界三百多年的強國。

流傳至今的希臘化時期繪畫全作於羅馬時期，且許多都是羅馬畫家的仿製品。這些1世紀的羅馬繪畫展現出在此之前不曾有過的寫實、悠閒與抒情的特質。最能表現這些特色的

圖23《採集花朵的少女》，約西元前15年－西元60年，高30公分（12英吋）

畫，羅馬人才會委人畫出這許多畫，這從今日遺留在羅馬家居中的壁畫可見一斑。

羅馬人對風景的興趣可能來自希臘化時期的影響。羅馬藝術家以昂貴的飾面和彩色大理石板助以幻覺手法，來裝飾屋內的牆壁，這也可能是延續希臘化時期的傳統。這些技巧可見於凱薩大帝位於巴勒廷山的宮殿中。

羅馬藝術擺脫希臘化時期的影響，可從羅馬人對「事實」的興趣看出來，例如地點、臉孔和歷史事件。羅馬藝術家對空間特別感興趣（這也讓我們對羅馬人的整體精神有所了解）。他們知道藉由虛擬的門廊、柱頂過樑、和低矮擋牆上的圖像來增加牆上的空間感，再於其上描繪風景和人物。

從取自羅馬城外的普立瑪波特的立維亞別墅宅邸中引人入勝的壁畫（圖24）中，可以看出這位藝術家嘗試製造花園的幻覺，彷彿這面牆並不存在。這幅畫應用溼壁畫的技巧，如實詳細地描繪出鳥、水果、和樹。一面低矮的棚架將我們和狹窄的草地隔開。再過去是另一面矮牆，牆前的果樹開始結實。

這種製造出空間幻覺的手法不僅見於大型的壁畫，也出現

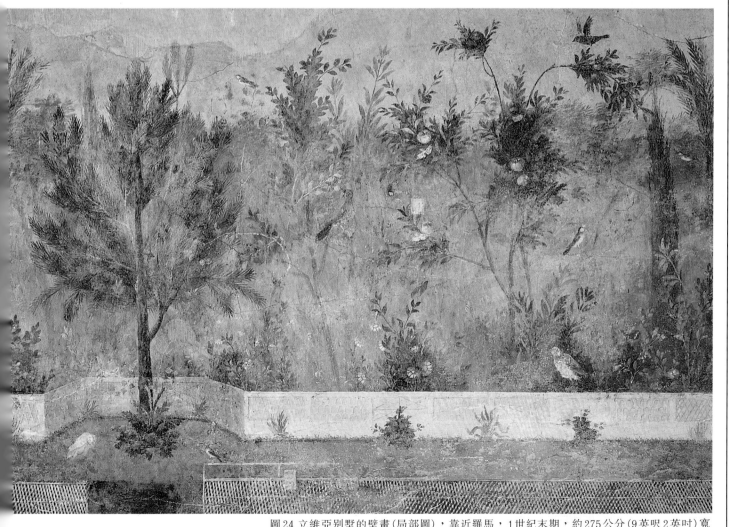

圖24 立維亞別墅的壁畫（局部圖），靠近羅馬，1世紀末期，約275公分（9英呎2英吋）寬

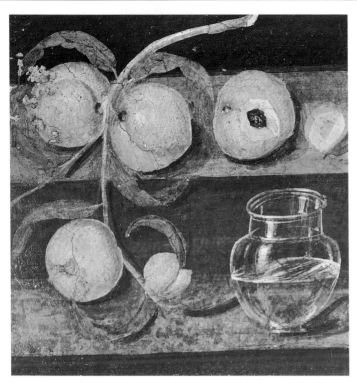

圖25 有桃的靜物畫，約50年，約35×34公分(14×13½英吋)

在小型作品中，例如這幅約畫於50年赫古拉努姆城、顏色鮮艷且具有現代感的桃與水罐的靜物畫(圖25)。這幅畫顯示出畫者知道運用自然光，他嘗試呈現光線照在物體上或穿過物體所製造的各種效果，且表現出他懂得使用明暗對照法，來增加形狀的體積感和實體的幻覺。值得一提的是，這種技巧首見於希臘化時期，由此可見羅馬繪畫承襲希臘化時期畫風的程度。

羅馬肖像

這幅名爲《麵包師傅與他的妻子》的壁畫(圖26)於1世紀在龐貝城被發掘。不過現在一般認爲它描繪的並非麵包師傅，而是一位律師和他的妻子(考古學家仍在查證這幅壁畫所在的屋主身份)。然而不管這對年輕夫婦的身份爲何，這幅肖像畫特別著重人物個性的描繪，這基本上是羅馬作品的特色。畫中的丈夫是個略顯粗獷、笨拙又帶點熱誠的年輕人，他以焦慮的懇求眼神望著看畫的人，而他的妻子卻斜視著其他方向，手握著尖筆置於優美的尖細下巴上，一副沈思模樣。兩人似乎很落寞，他們不同方向的凝視彷彿透露著兩人婚姻的內情。兩人同住一起，生活卻沒有焦點，徒增傷感。尼奧(不管他究竟從事何種職業，我們確知懸掛這幅畫的屋主名爲「尼奧」)的房子

在火山爆發時尚未建造完畢，因此這段貌合神離的婚姻可能悲劇般地並未維持太久。

法尤姆木乃伊

將最引人注目的羅馬繪畫稱爲埃及作品或許不爲過，因爲兩者的訴求一致。羅馬統治北非時期，歐洲的寫實主義遇上了非洲的抒情風格，兩類文化以一種奇異的適應性相混合。鄰近開羅的法尤姆城(現爲行政區，而非昔日的城鎮)的墳墓已經挖掘出木乃伊，這些木乃伊以各種包裹方式加以保存，從「紙板」到木箱不一而足。每具木乃伊上有一片鑲板，鑲板上有以色蠟繪成的死者肖像。從鑲蓋上所刻的人名「阿特米多魯斯」可知這具木乃伊箱(圖27)是爲此人的遺體所作。肖像下方的圖像是埃及諸神。

法尤姆肖像涵蓋各年齡層，老少均有，其中以年輕人的畫像最令人動容。這也許是因這些畫的用意原不是爲了呈現外貌，而是要表現這些年輕人的本性和精神。也因爲如此，有些畫顯得理想化。這個《蓄鬚的年輕人》(圖28)，他的大眼睛嚴肅地注視著我們，看起來異常逼眞。不管他是否眞如此，我們不難相信這就是他內心精神的表現。

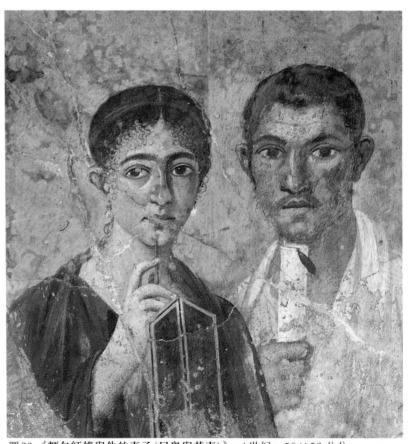

圖26 《麵包師傅與他的妻子(尼奧與其妻)》，1世紀，58×52公分

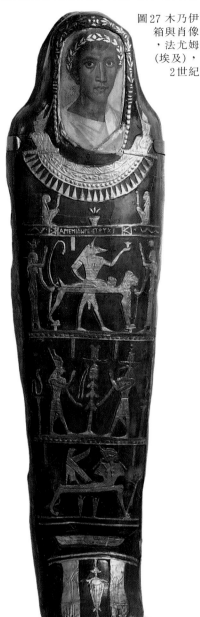

圖27 木乃伊箱與肖像，法尤姆（埃及），2世紀

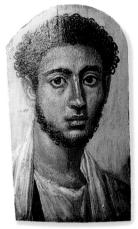

圖28《蓄鬍的年輕人》，2世紀，43×22公分（17×8 1/2英吋）

式。這幅「捲軸」長度超過180多公尺（600英呎），涵蓋了2500多個人物。內容描述圖雷真大帝在達西亞（現今的羅馬尼亞）勝利之役的一連串情景。本頁的局部圖描繪士兵和工人建造要塞牆垣的工作情形（圖29）。這浮雕畫不深，而且頗具繪畫性，連續而清楚地描繪出故事，讓「讀者」一口氣看了150個事件。

16世紀時，圓柱上的雕刻畫深深啟發、影響了文藝復興時期的畫家，他們視圓柱上緊湊的雕刻為「以三度空間的方式確切地呈現出平面空間藝術」的理想示範。

羅馬雕刻

古羅馬文化消失後，羅馬帝國各地依舊繼續可以發現羅馬的雕刻作品。在羅馬城內，「圖雷真圓柱」和羅馬公共聚會場的「提圖斯拱門」上，都有著敘事性的浮雕。「圖雷真圓柱」有十層樓高，位於兩層樓高的雕座上。這圓柱建於113年，為紀念圖雷真大帝（52-117）而造。圓柱頂端即是圖雷真大帝的鍍金塑像（16世紀時為聖彼得的塑像所取代），圓柱外部的大理石刻成向上盤旋的捲軸形

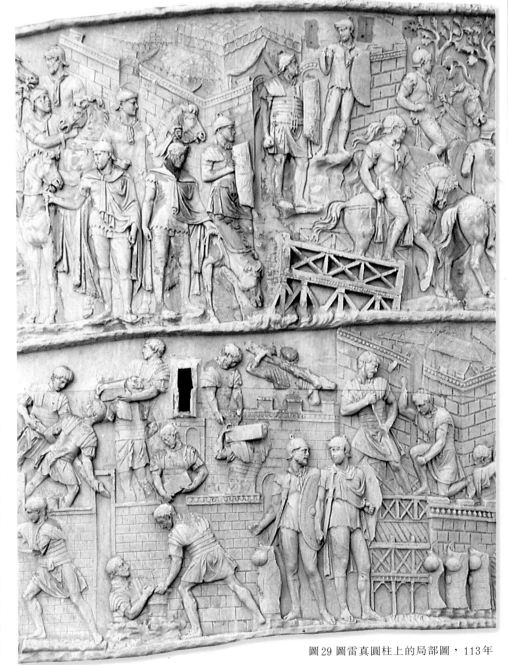

圖29 圖雷真圓柱上的局部圖，113年

早期基督教藝術與中世紀藝術

西元2世紀初期，羅馬大帝國的國勢開始式微，時至3世紀，其政治生態已經呈現一片混亂。當戴克里先皇帝將帝國一分為東西兩部份時，西羅馬帝國已是搖搖欲墜。到了5世紀時，西羅馬帝國終於向日耳曼蠻族臣服。而在東邊以拜占廷為首都、植基於基督教的東羅馬帝國則逐漸成形，爾後歷時一千年始告結束，並產生一種源自基督教的嶄新藝術形式。

在羅馬，綿密的所謂「地下墓穴」的古代墓室裡有一系列壁畫，完成於西元3-4世紀——亦即基督教徒遭到迫害的時期。在風格上，這些畫作具有延續希臘羅馬傳統的特徵。圖30這幅人像就藝術而言或許並不起眼，但卻是令人印象深刻的宗教信仰圖像。人像所傳遞的神秘信仰動力彌補了繪畫技巧上的不足。

拜占廷藝術的第一波黃金時期

西元313年，亦即基督徒遭迫害後三百年，君士坦丁大帝承認基督教為羅馬帝國的國教。早期的基督教藝術與希臘羅馬畫風傳統在主題上的差異要大於風格上的差異。爾後在東羅馬帝國，畫家逐漸脫離希臘羅馬風格，發展出全新的畫風，拜占廷藝術於焉形成。拜占廷藝術的重要性可見於它對哥德

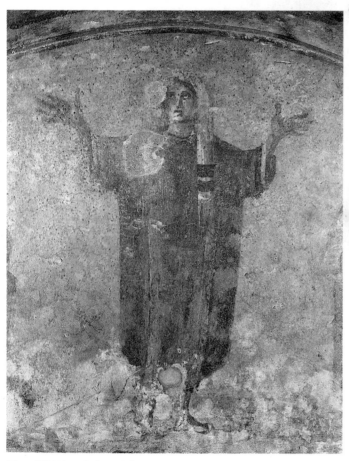

圖30 羅馬地下墓穴的壁畫，3世紀，40×27公分（16×10 1/2 英吋）

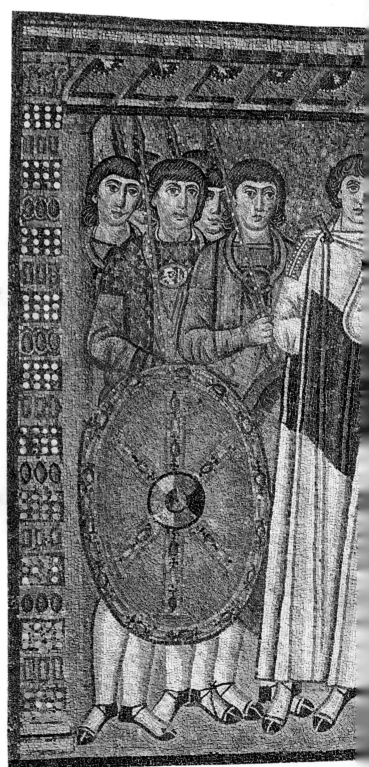

式藝術(見36-77頁)的深遠影響。同時,拜占廷藝術也是基督教藝術傳統的濫觴之一,經過中世紀延伸至文藝復興時期為止。

西元2世紀,埃及《法尤姆》繪畫(見第22頁)嚴肅的臉部表情之呈現可見於早期基督教的鑲嵌畫作中,這些作品於526-547年間創作於拉溫那的聖維托教堂,拉溫那是拜占廷自哥德人手中光復的地區首府。這些鑲嵌作品在畫風上已臻成熟——拘謹的優雅、感性的嚴峻,和一種「僵硬」而充滿權威性的莊重——這些特質構成了拜占廷藝術的基礎。創作《查士丁尼與其隨從》(圖31)畫像的畫家為我們描繪出這位6世紀中期拜占廷君王的威嚴與高傲。畫中的查士丁尼大帝修長、傲慢、孤高,身旁圍繞著大主教、牧師和軍隊的代表,展現政教合一的力量,並反映出羅馬帝國力行君王神化之策。查士丁尼大帝的王族特質,從他與心腹隨從的比例中也可明顯看出。這些人像高掛在大教堂的牆上,無論從材質或精神層面看來,他們都可說在我們上方發出

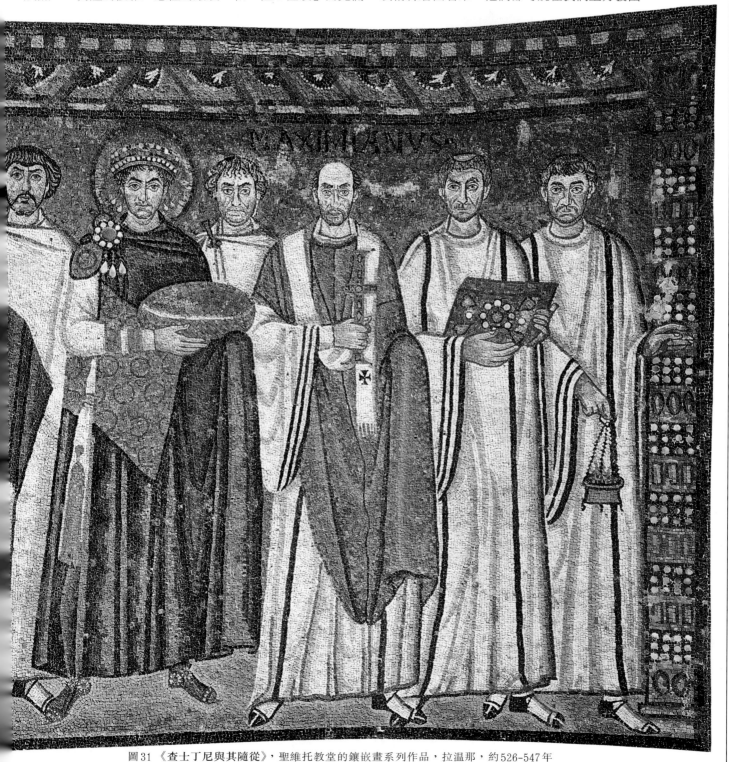

圖31 《查士丁尼與其隨從》,聖維托教堂的鑲嵌畫系列作品,拉溫那,約526-547年

光芒。而在聖壇另一邊，則是另一幅與《查士丁尼與其隨從》成對的鑲嵌畫作，主題是查士丁尼的妻子——蒂娥多蕾皇后。

同一世紀，在西奈山聖凱薩琳修道院的一尊聖像中，我們看到了法尤姆繪畫的強烈情感，以及拉溫那宗教氣質的孤高。聖像是東正教生活的重要傳統，內容多為耶穌基督、聖母或聖徒等宗教人物的畫像。為了便於祈禱，聖像常畫在易於攜帶的小畫板上，聖像的每部份細節都富有特殊的宗教意義。《寶座上的聖母、聖嬰及其側的聖疊奧多、聖喬治》（圖32）最能詮釋具有獨特力量的聖像之神聖美。聖母瑪麗

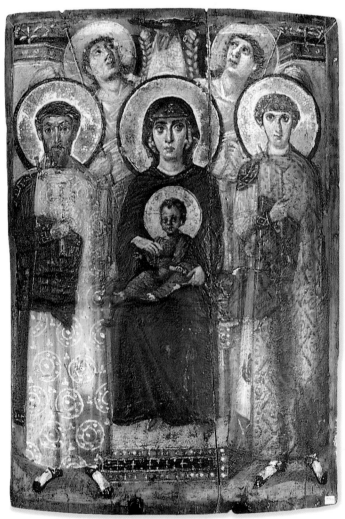

圖32 《寶座上的聖母、聖嬰及其側的聖疊奧多、聖喬治》，取自西奈山的聖像，約6世紀，68×48公分（27×19英吋）

的一雙大眼點出她純潔的心，她是位有靈視的女人，能看到上帝。她沒有看著坐在她膝上的小耶穌，因為她知道她的上帝——亦即聖嬰——會保護自己。聖母堅毅的母性眼神投射在我們身上。身旁的兩位聖徒是東正教傳統中相當重要的人物：喬治是位神聖武士，斬殺過龍（不過畫中他的劍插於鞘中）；疊奧多也是位武士，不過今日大家對他的了解較少。兩位聖徒雖然都穿著禁衛軍制服，但手中握著的武器卻是十

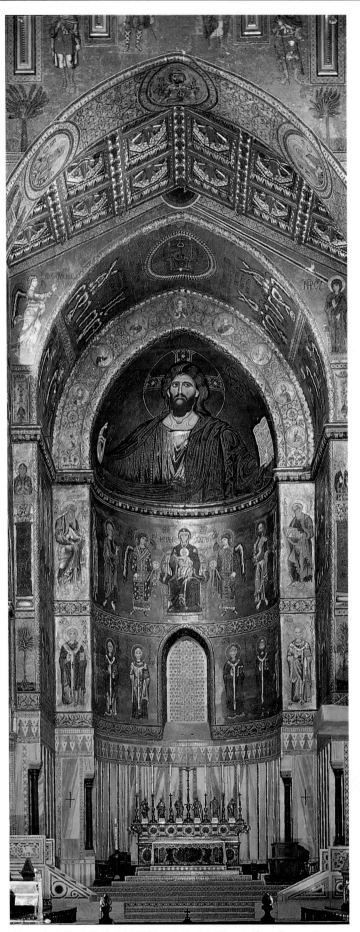

圖33 宇宙統治者的耶穌基督、聖母及聖嬰、聖徒，約1190年

字架。寶座後的天使眼看上方，提醒我們注意那示意、宣佈聖嬰降臨的上帝之手。聖嬰手中拿著一捲具有象徵性的卷軸。上帝無聲無息，只有天使看得見祂，不過聖徒的眼睛似乎也暗示著他們感覺到上帝的存在。聖母、聖嬰和聖徒頭上的光環形成一個十字架的形狀，提醒我們卷軸的內容為何。這是一幅奇怪的神秘畫作，這種繪畫至今仍舊流傳於東正教的教會中。

拜占廷藝術的第二波黃金時期

西元8世紀和9世紀時，拜占廷帝國因爭議信仰儀式是否允許使用圖像或雕像，而產生嚴重分歧。任何寫實的人像均可視為違反不准膜拜雕像的戒律。730年，利奧三世皇帝下令嚴禁耶穌、聖母、聖徒及天使的人物形像。這道法令賦予所謂「聖像摧毀者」的宗教激進人士權力來執法，因此在之後的一百年中，宗教藝術被局限於如樹葉或抽象圖案等非人形圖像，而在此其間，便陸續有拜占廷畫家遷徙至西方。

843年，這道禁令廢除，人物形像再度受到尊重，在西方畫家恢復接觸後，古典形式和幻覺畫風重新發揮其影響力。

圖33這幅取自西西里島夢里爾大教堂半圓形祭壇後殿的鑲嵌畫，是最能代表拜占廷藝術的大型畫作，其中的耶穌形像巨大，且具權威感。祂從神龕裡俯視我們，整幅圖像展現出力量、光輝及偉大。畫中的耶穌迥異於以往的溫和，而展現著「審判者」的姿態。在祂下面是坐在寶座上的聖母及聖嬰，以及站立的大天使和聖徒，他們的比例經過適當的縮小，畫得很美，但相形之下就顯得較不重要。這幅鑲嵌畫後面輝煌碧麗的金色背景是拜占廷藝術最特殊的特色之一，這項特色一直持續至哥德時期（詳見第40頁）。

展現內心情感的聖像

並非所有的拜占廷藝術都有如此巨大的尺幅。這個時期最美麗的一幅小型聖像是所謂的《瓦迪米爾聖母》（圖34）。這幅聖像約畫於12世紀的君士坦丁堡，之後傳至俄羅斯。聖母和聖嬰雙臉溫柔相觸的情景，在此為宗教藝術帶來了新徵象。在此之前，聖母及聖嬰是作為基督教的象徵，因此耶穌與聖母之間並無任何親密的感情交流；但在這幅畫中，他們表現出一如人類的親密關係。

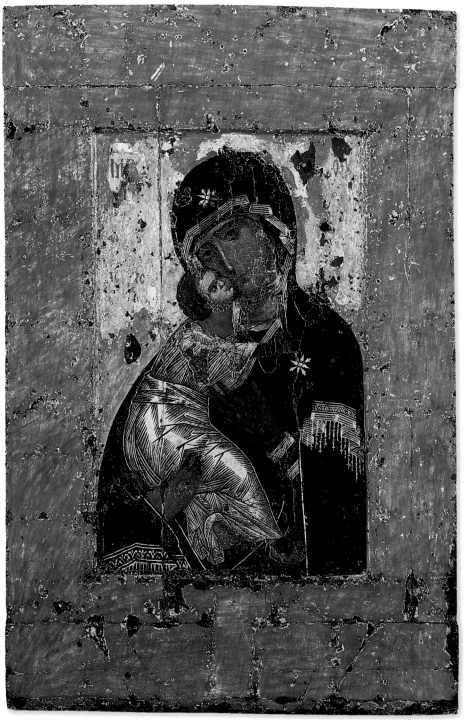

圖34 《瓦迪米爾聖母》，約1125年，75×53公分（30×21英吋）

俄羅斯藝術

俄羅斯於10世紀改信基督教，最後接收拜占庭傳統，將之融合為俄羅斯文化的重要一環。這兩種大異其趣的文化所交匯出的俄羅斯拜占庭藝術，其全盛時期最精緻的畫作要屬這幅安德萊・魯布雷夫(約1360-1430)的《三位一體》(圖35)了。魯布雷夫是俄羅斯最負盛名的聖像畫家。畫中人物是《舊約》中向亞伯拉罕顯身的三位天使。這是上帝的恩典，三百年後艾爾・葛雷科(見第146頁)作品中神秘、特殊而強烈的風格，就是得自這種拜占庭傳統。

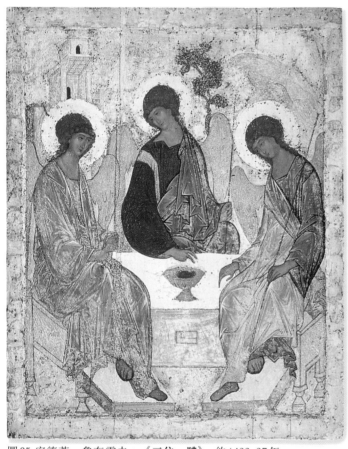

圖35 安德萊・魯布雷夫，《三位一體》，約1422-27年，140×112公分(55×44英吋)

西歐的「黑暗時期」

「黑暗時期」一詞常用以指稱「中世紀初期」至1100年「中世紀盛期」之間的歐洲文化。在400-1400年這一千年之間，希臘羅馬傳統、基督教、拜占庭藝術，以及北方逐漸興起的塞爾特和日耳曼文化逐漸融為一體。「黑暗時期」雖然語帶貶義，但這時期絕非如千年來眾人所言，只是羅馬帝國與文藝復興之間的過渡時期，也並非在藝術上無所建樹或倒退。相反地，這是基督教根據地之蛻變與發展的時期。「黑暗時期」孕育了未來的創新科技——例如為爾後的印刷術發明鋪路。

圖36 大衛與哥利亞，塔胡爾的壁畫，西班牙，約1123年

相較於拜占庭帝國東正教的藝術，西派教會的藝術就顯得較不神秘，也較有人性。整個中世紀歐洲人民多為文盲，繪畫是最常見的宗教教誨方式。即使是一貧如洗的教會，教堂牆壁上也滿佈色彩鮮艷的聖經故事，而且效果奇佳。在西班牙塔胡爾的聖瑪麗加泰蘭小教堂，這幅繪於12世紀的壁畫只有四種主色——白、黑、赭紅、朱紅色，其間加以藍色及橘紅色。這種強烈的單純性又表現於大衛前傾欲取動彈不得的哥利亞首級的圖像(圖36)中。青少年模樣的大衛身材瘦小、若有所思、手無寸鐵；而穿著大盔甲的哥利亞則體型魁梧，但即使他是如此地無懈可擊，卻也被上帝的子民——年輕的大衛——這樣的窮困牧羊人所打敗。

附有插圖的手抄本 (圖飾手稿)

征服西歐的遊牧蠻族，他們的藝術大多是小尺寸、便於攜帶的實物。蠻族改信基督教後，可以想見這種講究裝飾性的藝術形式開始轉變為圖飾手稿，它同樣也是小型、易於攜帶的宗教藝術。這種易於取得、也許堪稱中世紀初期最美麗的人

工製品，部份藝評家認爲是出自手工匠之手。只是藝術與工匠兩者之間的界限爲何呢？拉丁文中的藝術(ars)原指「工藝」，高地德語的精確同義字爲"kunst"，原指知識或智慧，之後才衍生出手藝或技術之義。一對受過訓練的眼睛和一雙受過訓練的巧手，對創作而言是不可或缺的，無論創作目的是爲賞心悅目或爲實用(那是創作者無可壓抑的欲望)，或者兩者皆有。貴族藝術和平民藝術只在近代才有人加以區分，當我們欣賞中世紀偉大「手工匠」的作品之際，藝術的區分並不重要。

卡洛林帝國

中世紀初期，歐洲勢力最龐大的政治人物要屬查理曼。現今人稱他爲｜查理大帝」，查理曼是拉丁譯文，而「卡洛林」則是英文中用以指稱查理曼時代所用的形容詞。

768-814年，查理曼的軍隊控制了歐洲北部的廣大領土。他藉著軍事上的強權，確立了基督教在北歐的地位，並恢復三百年前西羅馬帝國滅亡之前曾興盛一時的古典藝術。

800年，查理曼加冕爲現今德法兩國的皇帝，並開始積極推動藝術。查理曼嫻熟拉丁文，對於希臘文雖不太會寫但看得懂。他希望他所聘用的畫家能表達出基督教精神和其帝國的輝煌與重要性。因此在位於亞森的皇宮中，查理曼禮聘到當時歐洲最知名的學者——來自英國諾森布里亞約克郡的艾爾昆。

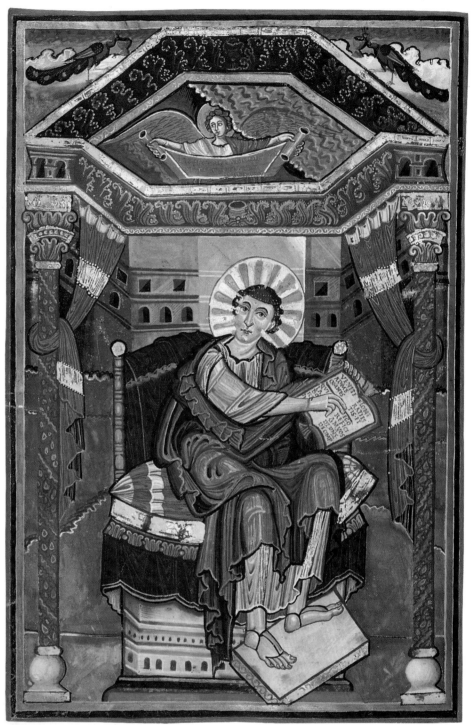

圖37 《哈利金福音書》中的聖徒馬太，約800年，37×25公分 (14½×10英吋)

查理曼請人根據拉丁文版的福音書，製作出繪有插圖的手抄品。其中幾幅插圖具有一種近乎古典的莊嚴，一種堂皇的靜謐。查理曼大帝派遣畫家至拉溫那(見第25頁)，讓他們在此地研究早期基督教和拜占廷的壁畫與鑲嵌畫作品。當時的繪畫風格要比希臘羅馬時期的異教藝術，更適合這個新帝國的宗教發展。查理曼或許也曾聘請希臘畫家創作幾幅福音書插圖，但這些手稿插圖均可見拜占廷的影響，並在其中同時呈現了早期基督教藝術、盎格魯薩克遜藝術及日耳曼藝術。這些傳統交織出了卡洛林風格，而《哈利金福音書》(圖37)尤其能具體呈現所謂卡洛林風格。此書以查理曼之名完成，目前書名源自曾經擁有該書的收藏家哈利勳爵之名。畫中的聖徒馬太正在撰寫福音書，他的身體傾向一面，整體氣氛卻很和諧。他前傾以聆聽聖靈，神情泰然自若，嘴角帶著笑意。象徵他身份的天使盤旋其上，舉止優雅，表現出相同的寧靜與愉悅之情。

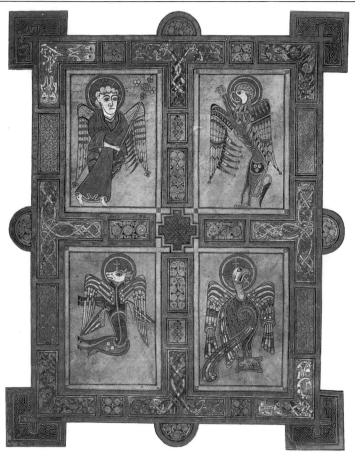

圖38 福音書著者的象徵畫，《克爾斯記》，約800年，
33×24公分（13×9 1/2英吋）

塞爾特的手抄本圖飾

隨著基督教的影響力擴及全歐，5世紀時塞爾特人居住的愛爾蘭也改信基督教，建立較小的基督教據點，至此傳教熱忱達到巔峰。英國及北歐也都有歷史古老的塞爾特修道院建立。在這些修道院裡所創作出來的精緻藝術，便融合了塞爾特和日耳曼風格。塞爾特手稿的畫法繁複，其獨特的強烈感在數百年後的今天依舊令人覺得美不勝收。

少有藝術作品能比得上《杜若記》、《林迪斯法恩福音》或《克爾斯記》之精美。《克爾斯記》於8世紀和9世紀初期由艾歐納島上的一位愛爾蘭籍修士畫出，後來傳入愛爾蘭的克爾斯修道院，這可能是最偉大的圖飾手稿創作。象徵性的人像具有聖像的力量，這點可見於四卷福音書著者的象徵畫（圖38）——馬太的天使、馬可的獅子、路克的公牛和約翰的老鷹。

手抄本圖飾的首字母

《克爾斯記》真正令人印象深刻的卻是圖飾的首字母。它奔放又不失自制：一種驚異的矛盾性，令人無法想像人類如何能徒手畫出這種完美的帶狀形式。最精美的首字母畫頁之一

是馬太福音的Christi autem generatio（意指「基督誕生」），Christi簡化成的 "XPI" 佔去大部份版面，autem縮寫成h，generatio則完全拼出（圖40）。基督名字的簡化形式XP兩個字，正是希臘文的開首兩個字母chi和rho。此即所謂的基督縮寫表記法（Chi-Rho）。整個具裝飾性的華麗感均來自這兩個字母的精神涵義與外觀形式。

整個頁面由線條、字面、形狀、動物交織而成（愛爾蘭圖飾鮮少以人物為主題）。畫中有三個人物形像（或許是天使）和三個神秘的三位一體數字，此外還包括蝴蝶、與老鼠玩耍的貓（或是小貓？）、一隻嘴裡啣著魚而身體倒立的可愛海獺。這些動物隱藏在一堆耀眼的幾何圖案中，必得一番找尋才能識出。人臉在繁複的線條樣式中四處觀望，讓我們清楚了解到耶穌是生命的中心，無所不包。祂的名字，即便只是縮寫也能涵蓋萬物。

《林迪斯法恩福音》（圖39）中也有一幅基督縮寫表記，如果我們拿它與《克爾斯記》中的相同畫頁相比，就更能領會後者的精巧。前者的手稿約於698年之前，由英國北部諾森布蘭的伊德福利斯修士完成。這幅圖飾也很出色，不過格局和版面就略為遜色。

圖39 《林迪斯法恩福音》的基督縮寫表記頁，約690年，34×25公分（13 1/2×10英吋）

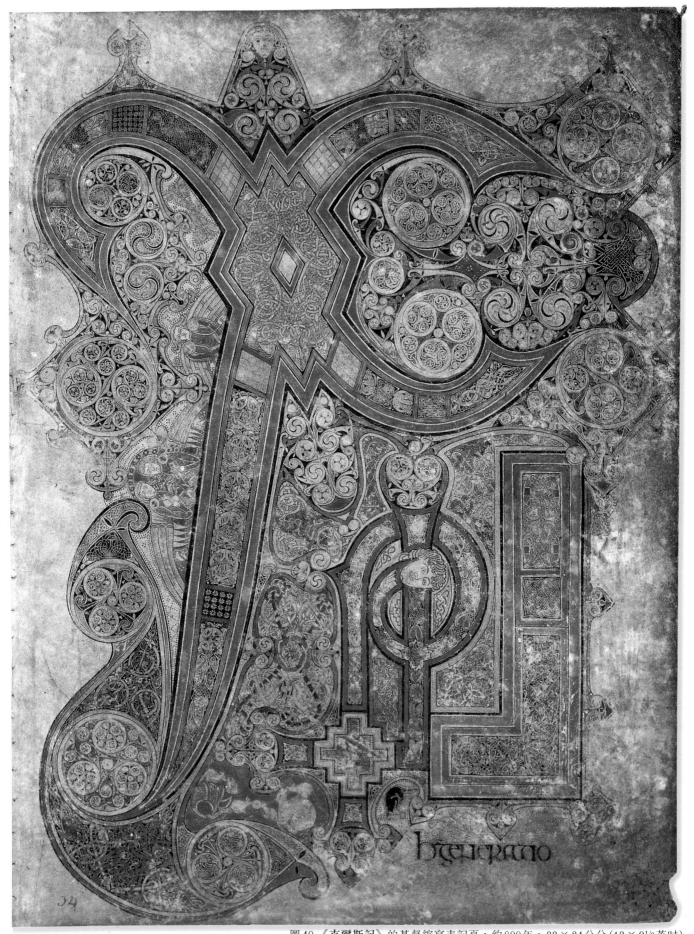

圖40 《克爾斯記》的基督縮寫表記頁，約800年，33×24公分（13×9 1/2英吋）

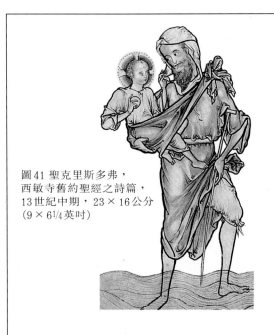

圖41 聖克里斯多弗,
西敏寺舊約聖經之詩篇,
13世紀中期,23×16公分
(9×6¼英吋)

圖43 耶穌與24位長老,取自比特斯的《啓示錄》,約1028-72年,37×55公分
(14½×22英吋)

西班牙的手抄本圖飾

手抄本圖飾藝術的小巧讓人覺得無比親切。中世紀最出色的圖飾作品多半出自西班牙人之手。聖經最後一部份談預言的《啓示錄》,提供了圖飾創作者豐富的靈感泉源。8世紀時,西班牙黎巴納一地的比特斯修士根據《啓示錄》寫了一本評論,其間穿插一系列畫家預言未來世界所想像的圖畫。圖43取自比特斯作品11世紀的版本,這是另一位在法國加斯科涅的聖賽佛修道院工作的修士(他可能來自西班牙,也可能是在西班牙學畫)所想像的「耶穌與24位長老」圖像。耶穌和被祂賜福的人形成一個大圓圈,他們是純潔、自由一如鳥兒的聖者靈魂。畫中的長者興奮之情溢於言表,這些長者包括了四位福音書著者在內,他們高舉酒杯向威揚無比的主乾杯,長翼的聖者則向神聖的榮耀展開渴望的雙手。

英國的手抄本圖飾

英國人一如愛爾蘭的修士,也創作出絕美的手稿,這也是少有視覺藝術創作的英語系國家,出現揚名國際的藝術家的難得時期。馬太‧派理斯是倫敦附近的聖阿爾班斯修道院的修士,於1259年過世。42年的隱修生活中,派理斯以一系列的書享有盛名,他是作者也是繪者,不凡的畫功讓這些著作圖文並茂。圖41取自西敏寺舊約聖經之詩篇,畫中聖克里斯多弗這位旅人的保護神正抱著耶穌化身的小孩過河。

奧斯卡特詩篇(圖42)是聖阿爾班斯修道院另一幅知名作品,畫者不詳。其插圖呈現相同的優美線條,帶有令人陶醉的優雅和微妙心靈。圖中聖彼得是詩篇中的十位聖人之一,他的象徵是手握的鑰匙和站在岩石上。

圖42 聖彼得,取自奧斯卡特詩篇,約1270年,30×19公分

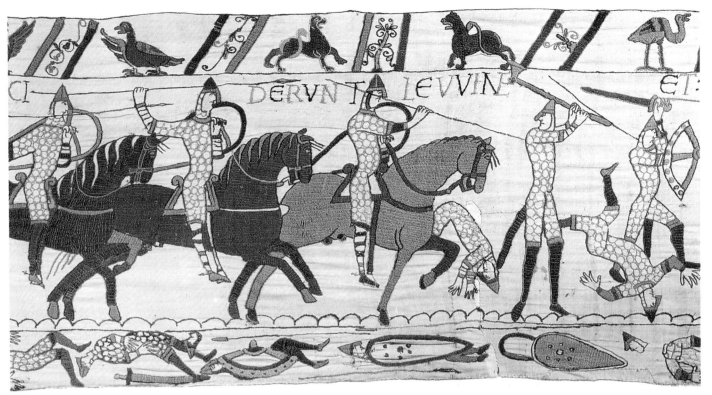

圖44 《哈洛德兄弟之死》，節自貝葉織錦，約1066-77年（局部圖）

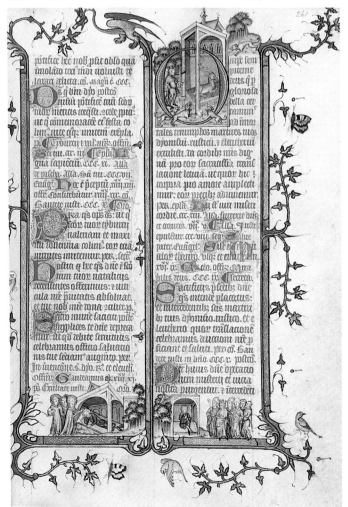

圖45 聖丹尼彌撒書的一頁，約1350年，23×16公分（9×6¼英吋）

英國的刺繡

所謂的「貝葉織錦」只是一件以布為底的羊毛繡，並非真是織錦。過去很長的一段時間中，人們認為貝葉織錦完成於諾曼第，是「威廉征服者」之妻瑪蒂達皇后的宮女為她而做。然而最近經證實，這刺繡是受威廉同父異母的弟弟歐多大主教委託，在英格蘭製作的。在這片刺繡中，我們見到英國手稿中繁複的生氣盎然。這類似盎格魯薩克遜精美連環圖畫的刺繡簡潔、生動，描述著諾曼人征服英格蘭的經過。整片刺繡採用「布質長形壁帶」的形式，在上下兩邊寫下對中間動作的評論。在這特別的畫面中(圖44)，英王哈洛德的兄弟為諾曼士兵所殺害。上邊是裝飾和具有象徵意義的動物，下邊則滿是死亡士兵的人像和棄於一旁的各式兵器、盔甲。

法國的手抄本圖飾

巴黎的聖丹尼修道院流傳一本作於14世紀的可愛彌撒書(教會終年禮拜儀式所需的讀本)。此書出自傑昂·普瑟雷的弟子，而他本人是巴黎某間工作室的手抄本圖飾畫師。其中一頁描述聖丹尼修道院宗教節日的禮拜禱文(圖45)，配合一個壯麗的圖形字母 "O" 和兩幅敘述聖者與聖家族之間關係的纖細畫。即使不知道有隻公鹿在達戈貝特王子的追逐下躲進教堂，以及王子與其父克羅泰雷國王兩人，最後透過聖丹尼的夢中顯靈而言歸於好的傳說，我們仍能欣賞彌撒書中完成聖旅的蒼白、精美的小人像。

羅馬化時期的繪畫

13世紀法國的《道德聖經》(附有訓誡評論的聖經讀本)將天父描繪爲一位建築師(圖46)。這幅作品顯示此時的畫風日益回歸自然風格的羅馬藝術(見第20頁)形式，寬鬆的衣服和下方的實體感尤其明顯，此一風格在哥德繪畫的寫實手法中達致前所未有的高潮。雖然畫者一如當時中世紀的慣例沒有留下姓名，但此畫卻展現出一種類似喬托式的力量(見第46頁)。

　　將近六百年後，威廉‧布雷克的著作《創世歲月》(圖47)中，也有一幅插圖描繪上帝彎腰俯視著圓規。不過布雷克畫的上帝因幾何原理而縮小，可以看出畫者反抗冷峻的法律規則，而讚美強壯、自由的神祇的宏偉。上帝闊步穿過空間，幾乎不爲人類想像力亮麗的藍紅疆界所局限。祂黃袍的大波褶讓人聯想到雷姆大教堂中人物如雕刻般的衣褶。上帝全神貫注於祂的創世工作，全部精力集中於控制、規範祂的

世界中奔放不羈的海洋、星星、行星和大地。我們感覺到，不久祂將創造出空間，不過首先祂先訂立秩序。他赤腳勤奮工作，完美地整合了藝術與技法。

　　14世紀初期，佛羅倫斯藝術家喬托(見第46頁)開始創作壁畫，他是如此有才氣，甚而改變了整個歐洲的繪畫發展方向。然而手抄本圖飾藝術並未立刻因此停止。與喬托同輩或在他之後的手抄本圖飾畫家，雖受到新的繪畫潮流影響，但仍繼續這項精細的手藝，而喬托爲他們帶來了想像限制的解放，因而使手抄本圖飾的發展更上層樓。

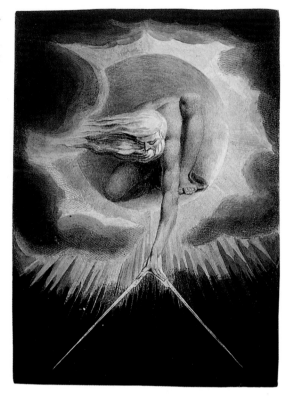

圖47 威廉‧布雷克，節自《創世歲月》一書的插圖，1794年

古典畫風的影響

其他預示了喬托自然風格到來的畫作，包括義大利藝術家皮艾特羅‧卡凡里尼(活躍於1273-1308)的繪畫和鑲嵌畫作。他泰半在羅馬工作，喬托早年作畫時應該看過卡凡里尼的作品。卡凡里尼的風格深受古典羅馬藝術的影響，可惜他傳留下來的畫作多半殘缺不全。

　　圖48是他創作於羅馬特拉斯底維列的聖瑟西莉亞教堂的壁畫中，保存得最好的一部份。畫中三位坐著的使徒，是「最後的審判」中圍繞耶穌的群眾之中的一部份。中間這位身份不詳的年輕使徒，流露的甜美和穩重特質同時具有超人的力量，且深具人性。他雖是位易於接近的聖者，但也是不折不扣的「聖者」。

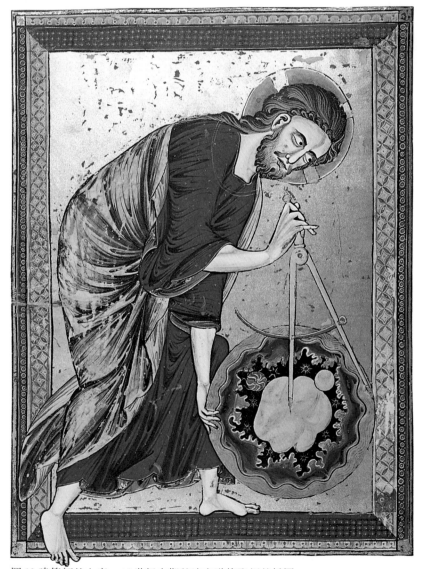

圖46 建築師的上帝，13世紀中期的法文道德聖經的插圖，34×25公分(13^1/$_2$×10英吋)

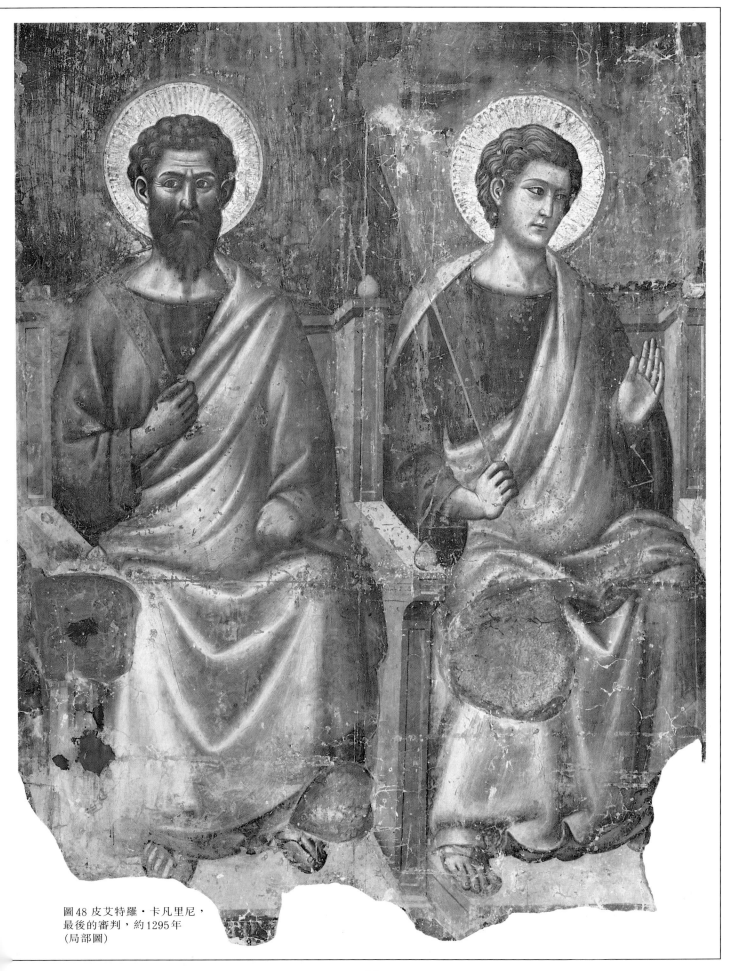

圖48 皮艾特羅‧卡凡里尼，
最後的審判，約1295年
（局部圖）

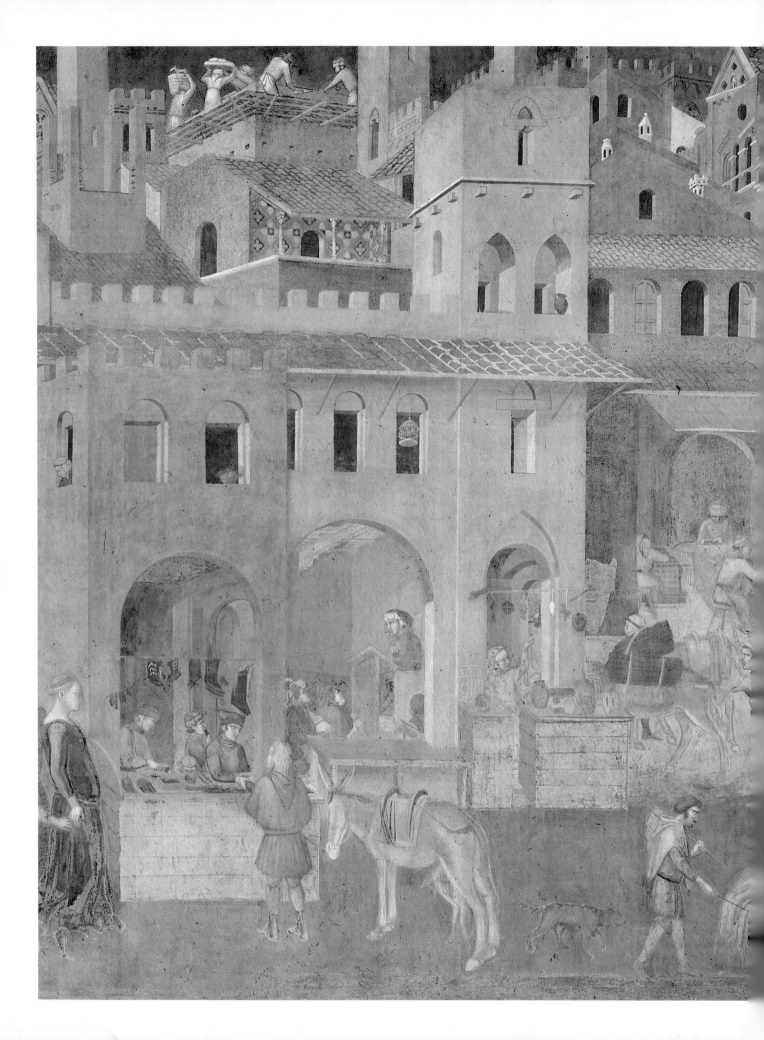

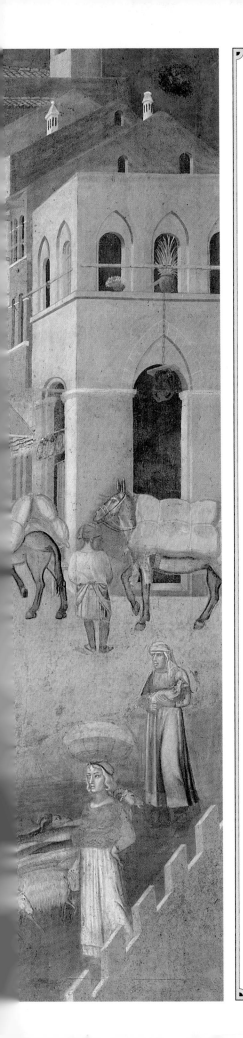

哥德時期繪畫

哥　德風格始於12世紀中世紀盛期的建築，當時歐洲人將「黑暗時期」的記憶拋諸腦後，進入繁榮與信心十足的燦爛新時代。此時，基督教也進入其發展歷史上一個嶄新、興盛的階段。這個盛行騎士俠義風範的時代，也是建造宏偉哥德式大教堂的年代，例如法國北部的夏賀特、雷姆、亞緬等地的大教堂。而在這些人教堂建造了一百年後，繪畫風格才開始有明顯的轉變。相較於羅馬風格和拜占廷藝術，哥德藝術最明顯的特徵是日益增加的自然風格。這項特質首見於13世紀晚期義大利畫家的作品中，爾後一直主導著全歐洲的主要畫風，直至15世紀末。

安布羅喬·羅倫解堤，
《好政府的寓意畫：好政府對城鄉的影響》，
1338-39年(局部圖)

哥德時期大事記

哥德時期的繪畫歷時兩百年，始於義大利，之後傳至歐洲其他各地。至哥德時期末期，北歐更有幾位藝術家堅持哥德傳統，不願受文藝復興潮流的影響。

因此，哥德時期的大事記與義大利及北歐兩地的文藝復興大事記有所重複（見第80-81, 150-51頁）。

奇瑪布，《寶座上莊嚴的聖母與聖子》，1280-85年

這幅畫雖然帶有強烈的拜占廷風格，但奇瑪布更呈現出三度空間感，聖母也展現出人性化的一面，由此顯示出它與拜占廷畫風的不同。除此之外，聖袍的衣褶也比拜占廷藝術形式更為柔和（見第42頁）。

喬托，《卸下聖體》，約1304-13年

喬托的藝術宣告了全新繪畫傳統的來臨，他的藝術在某些方面甚至可歸類於文藝復興風格。這幅節自帕度亞的亞連那教堂之壁畫，頗能表現出他擅長描繪的強烈內心感受、明晰的空間，以及具有堅實感的外形（見第47頁）。

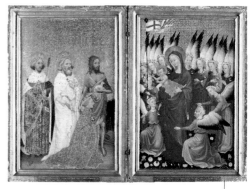

《維爾頓雙聯屏》，約1395年

此畫雖然出處不詳，但卻最能表現14世紀末期風行歐洲的國際哥德化風格。右邊畫板中聖母為一群天使所圍繞，豐富的藍色和緊湊的佈局，與左邊板畫的簡潔和金黃色背景呈現對比（見第54頁）。

| 1290 | 1310 | 1330 | 1350 | 1370 | 1390 |

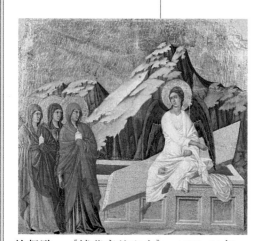

杜契歐，《墳墓旁的聖女》，1308-11年

杜契歐最負盛名之作即《寶座上莊嚴的聖母與聖子》。「墳墓旁的聖女」此畫現雖有部份流落他處，但其巨大莊嚴的聖母像已令人印象深刻。聖母坐姿無須支撐物而能獨自立起，背面則描繪耶穌生活的情景（見第45頁）。

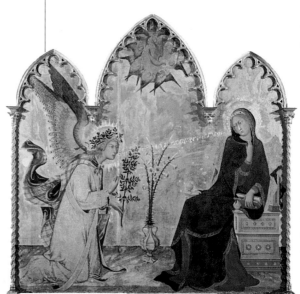

西蒙·馬蒂尼，《天使與聖告》，1333年

西恩納地區的藝術家西蒙·馬蒂尼畫了幾幅聖告畫。在這幅金碧輝煌的畫中，聖母與天使的衣褶線條流暢，並能表現出衣褶下的立體外形，而這正是哥德繪畫的特徵（見第50頁）。在他另一幅同名但只畫了天使的雙聯屏中，也能展現馬蒂尼描繪衣褶的完美技巧（見第51頁）。

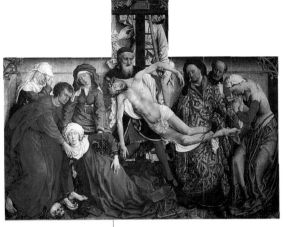

羅吉爾・范・德・威登，《卸下聖體》，約1435年

在這位出色的法蘭德斯藝術家手中，卸下耶穌遺體成為表現強烈情感的時刻。儘管畫中每個人物表達情感的方式不同，但他們都是悲痛萬分（見第67頁）。

羅伯特・坎平，《婦女肖像圖》，約1420-30年

北歐藝術家開始以創作富裕市民的上半身肖像，來展現人物獨有的個性（見第61頁）。

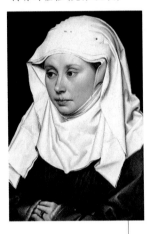

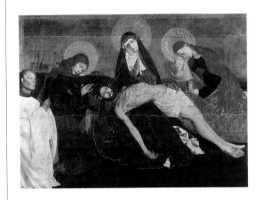

亞威農的畫家，《聖殤》，約1470年

像這種描繪聖母瑪麗望著或抱著耶穌的繪畫，在哥德時期極為盛行。其中這幅感人至深的《聖殤》即由15世紀一位不知名的法國畫家所繪（見第66頁）。

希洛尼姆斯・波溪，《聖安東尼的誘惑》，1505年

波溪畫作的怪異、荒誕特質，讓他在同儕畫家中獨樹一格（見第72頁）。

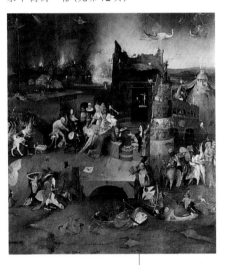

| 1410 | 1430 | 1450 | 1470 | 1490 | 1510 |

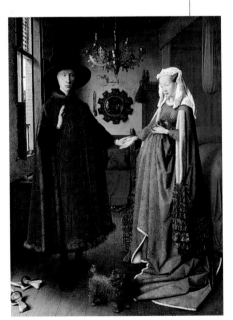

楊・凡・艾克，《艾諾芙尼的婚禮》，1434年

凡・艾克是首先利用油彩作畫的藝術家之一。這幅雙人肖像是他最負盛名的畫作。他如實地描繪出光線與陰影，營造出極佳的效果。這種手法所製造的統合效果在當時相當具原創性。圖中家居內部的擺設可見於當時許多的北歐繪畫中（見第65頁）。

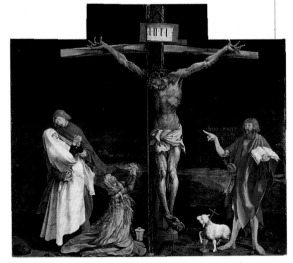

馬迪亞斯・格魯奈瓦德，《耶穌上十字架》，約1510-15年

哥德末期藝術多以描繪耶穌承受巨大的苦難為主題，德國藝術家格魯奈瓦德的畫可為典範。這幅畫即呈現出強烈痛苦所造成的無比張力（見第76頁）。

早期哥德藝術

哥德時期初期，藝術主要是爲宗教而存在。許多畫作都是爲了讓文盲大衆了解基督教的教具。有些畫如聖像（見第27頁）則用於增進斂心沈思和祈禱。哥德時期初期重要畫家所畫的人像畫具有精神上純潔的特質，拜占廷畫風藉此獲得延續。儘管如此，仍可見其創新之處，如十分逼眞的人物、透視感和優美的線條。

亞緬大教堂

這座大教堂有尖頂拱門和華麗的石雕，是13世紀法國哥德建築盛期的典型代表作。建築工程於1220年動工。

中世紀

哥德藝術時期主要是中世紀最後三百年的事。中世紀始於410年羅馬帝國衰亡，結束於15世紀文藝復興開始。

彩繪玻璃

位於夏賀特的哥德大教堂吸引了最負盛名的彩繪玻璃工匠。整座教堂共有三扇玫瑰窗，這是哥德建築常見的特色。北面玫瑰窗下的窗戶（見上圖）約完工於1230年，可見聖安妮抱著年幼的聖母瑪麗和包括大衛與所羅門在內的四位舊約中的人物。

所謂「哥德」意指一段時期，而非描述某種明確的特色。雖然哥德風格具有某些可辨認的特質，但我們若能記住哥德時期歷時了兩百年，其影響力廣及全歐，就更能了解哥德藝術的各種表現方式。義大利人最早使用「哥德」一詞，在他們眼中，此詞語帶貶意，意指文藝復興末期（見第139頁）所創作的披著中世紀外貌的藝術。「哥德」原本意指「爲蠻族統治的過去」，特別是哥德人這支居住於古代北歐的日耳曼民族，他們的軍隊曾侵略義大利，並在410年時征服西羅馬帝國。後來，「哥德」一詞逐漸失去貶意，用以泛稱羅馬風格時期（見第34頁）之後、文藝復興時期之前、在建築和藝術方面出現的嶄新風格。

哥德建築的影響

將哥德時期的教堂和羅馬風格時期的建築區隔開的，是新式的天花板結構——即肋架拱頂的出現。有了這種加強結構，支撐的牆壁即無須太過龐大笨重。除此之外，建築物外面亦有承載重量的飛樑，使得屋頂的重量無須全由石柱或牆壁所支撐。因此牆壁的結構可以輕薄些、並可多留些面積裝設窗戶，讓室內更明亮。

人們常誤認尖頂拱門是哥德建築的創新。事實上，在此之前早已有這種拱門形式出現，只是當時並不普遍，到了哥德藝術才風行起來。比起半圓形拱門，尖頂拱門在外形上的變化較多，它提供了建築師更多的選擇。

第一批哥德風格建築首見於法國，其中尤以巴黎聖母院、巴黎聖丹尼修院，以及位於夏賀特的夏賀特修院最爲有名。此外，英國的沙利斯伯里，以及德國、義大利、西班牙和尼德蘭（即今荷蘭）也可見到風格較爲簡單、但頗爲類似的哥德建築。上述地方的哥德教堂，都使用了令人耳目一新的彩繪玻璃（見邊欄）。教堂內滿是彩繪玻璃所映射出的色光，營造出一種嶄

圖49 傑昂・弗給，建築教堂，節自15世紀抄自1世紀猶太歷史學家約瑟夫作品的手抄本

新、超脫人世的氣氛。每一塊彩繪玻璃必須以石製品鑲嵌固定，哥德時期的工匠還學會利用網般縱橫交錯的鉛製窗格來固定玻璃。展現出彩繪玻璃窗製作技術的極致境界的，是巴黎的聖夏貝爾教堂（圖50），這座建築物的牆壁有四分之三是彩繪玻璃窗。

哥德繪畫的問世

哥德繪畫起源於義大利。13世紀時，義大利繪畫仍然由拜占廷藝術獨佔鰲頭，只不過當時在義大利被認為是「希臘風格」。比起建築和雕刻，繪畫吸收哥德藝術影響的時間要晚得多。一直要到13世紀末，佛羅倫斯和西恩納兩地傑出的畫作中才出現哥德畫風。早期哥德風格的繪畫，比起羅馬風格和拜占廷藝術更具有寫實風格。可見當時哥德藝術顯然著迷於透視法，並利用它營造出幾可亂真的空間幻覺。

許多早期哥德畫作都呈現一種柔美的優雅和纖細；而哥德早期繪畫的其他特色，還包括了

肋架拱頂

英國威爾斯大教堂的聖母堂內，其肋架拱頂和精細的尖頂拱門是哥德風格的典型代表。透過大窗戶照進的光線則是另一特色。大教堂的這一部份完工於1326年。

雕刻

這尊西緬恩抱著耶穌的雕像，位於夏賀特大教堂北翼的外部。雕像的衣褶顯示此時已漸從僵硬的羅馬化風格轉變至人性化、高雅的人像。此一特色亦可見於哥德繪畫之中。

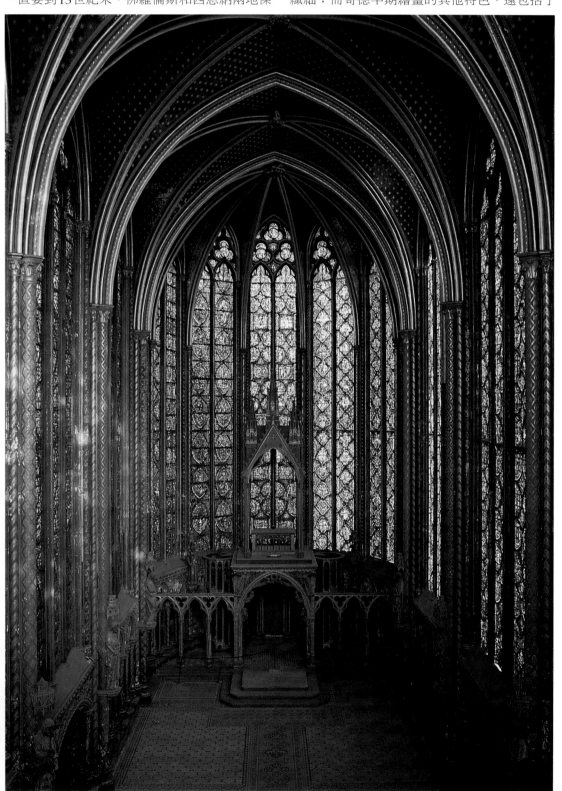

圖50 巴黎聖夏貝爾修院內部，1243-48年

亞西西的聖法蘭西斯

聖法蘭西斯(施洗禮被命名為喬凡尼‧德‧伯納多那,1182-1226)對哥德時期有深遠的影響,同時也是常見的哥德繪畫主題人物。他對自然的喜愛(如上圖所顯示)反映在許多藝術作品中。1210年他創立第一個修士會——「方濟會」。方濟會修士並沒有待在鄉下的修道院,相反地,他們將基督教義帶給城裡的人。為紀念這位聖者,亞西西的教堂於他死後不久建築完成。包括奇瑪布在內的許多義大利重要畫家都曾為這座教堂內部裝飾。

奇瑪布其他作品

《十字架》,亞雷佐,聖多梅尼克教堂;
《寶座上的聖母與聖子》,波隆那,聖母瑪麗德色維教堂;
《聖路克》,亞西西,聖法蘭契斯科大教堂;
《聖約翰》,比薩,比薩大教堂;
《聖母、聖子與六天使》,巴黎,羅浮宮;
《加利諾的聖母》,杜林,薩巴度畫廊。

喜歡以畫敘事,以生動、熱情的方式來表達心靈。

脫離拜占廷藝術

13世紀末,佛羅倫斯最出色的藝術家要屬奇瑪布(原名Cenni di Peppi,約1240-約1302年),一般認為他是喬托的老師。儘管我們知道確有其人,但由於有如此多的作品都被認為是奇瑪布所作,奇瑪布幾乎已成為一群志趣相投的藝術家的代名詞,而非個人之名。

雖然奇瑪布的畫風帶有拜占廷風格,但他卻花了相當長的時間擺脫傳統聖像畫的平面感,而這便是他摸索寫實畫風(這在西方繪畫中佔有舉足輕重角色的特質)的第一步。

我們知道1272年奇瑪布旅行至義大利壁畫家薈萃的羅馬。當時的壁畫家和鑲嵌畫家特別致力於讓作品展現自然風格,奇瑪布大概也無法不受這股潮流的影響。《寶座上莊嚴的聖母與聖子》(圖51)是他最負盛名的作品,該畫原本位於佛羅倫斯的聖三位一體修院的祭壇上。

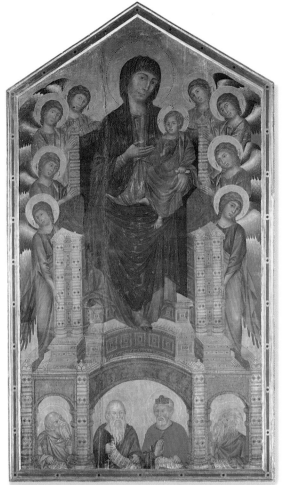

圖51 奇瑪布,《寶座上莊嚴的聖母與聖子》,1280-85年,386×225公分(12英呎8英吋×7英呎5英吋)

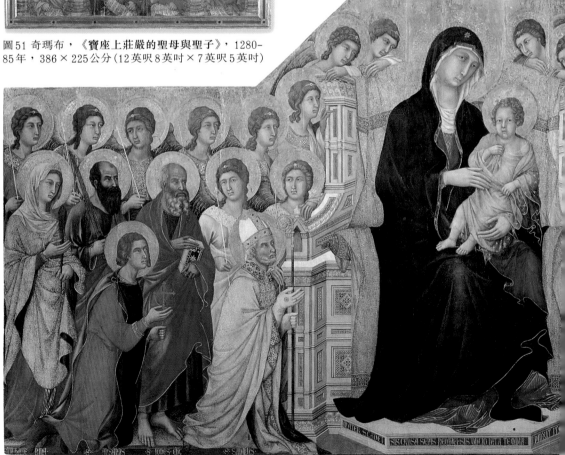

圖52 杜契歐,《寶座上莊嚴的聖母與聖子》,主前板,1308-11年,213×396公分(7×13英呎)

「莊嚴」（maestà，即majesty）一詞專指聖母及聖子畫像。畫中聖母瑪麗坐於寶座上，四周圍繞著天使。奇瑪布的《寶座上莊嚴的聖母與聖子》極具甜美與尊貴，就情感內涵而言，比起拜占廷聖像的剛硬和格式化，則更勝一籌。此外，聖母與聖嬰坐在寶座上伴隨著衣褶柔軟的質感，營造出「開放」的三度空間感，這些手法在當時都是新穎而稀奇的。

杜契歐與西恩納畫派

略過奇瑪布所開啟的繪畫發展不提，他儘管有其創新之處，但若與同時代的西恩納畫家杜契歐（全名杜契歐‧迪‧波寧西格那，1278-1318/19）相比，其作品則仍顯得較為平面。

13及14世紀期間，西恩納與佛羅倫斯互相較量誰的藝術光芒最為燦爛。如果說喬托（見第46頁）改革了佛羅倫斯藝術，那麼杜契歐與其後繼者則在南方興起一場規模雖小但同等重要的革命。杜契歐是位氣勢磅礡的畫家，《寶座上莊嚴的聖母與聖子》（圖52）是他最重要的作品，於1308年為西恩納大教堂而作，並在1311年於一場隆重典禮中安置進教堂。編年史家曾經如此敘述這場節慶：「六月九日，西恩納市民以無比虔誠的心和盛大的隊伍將《寶座上莊嚴

圖53 《墳墓旁的聖女》（節自《寶座上莊嚴的聖母與聖子》），1308-11年，102×53公分（40×21英吋）

的聖母與聖子》安置在大教堂裡。鐘聲齊鳴、民眾歡欣鼓舞，這一天所有的商店都休業以示虔誠」。但令人驚訝的是，這幅偉大的作品後來因為不再為人欣賞，而使得有些部份遭到分割、甚至販賣掉。然而這種不重視文化的愚行也帶來某些好處：現在全球博物館都收藏有這幅畫的部份。

這幅畫的正反兩面皆有作畫。前畫分為三部份。主板畫是聖母和聖子坐在寶座上，四周圍繞著天使和聖者。主板的底部是祭壇底座畫（祭壇畫底緣的長條畫），內容為耶穌的幼年生活，相對應的頂部長條畫則描繪聖母瑪麗晚年的生活。這上下兩部份如今皆已遺失。反面則是描繪耶穌基督的一生（已知者有26幅）。

《墳墓旁的聖女》（圖53）節自現仍保留在西恩納的《寶座上莊嚴的聖母與聖子》的反面畫作。這是令人動容的一刻，這三位瑪麗發現耶穌的墳墓是空墓，而且加百利天使正告訴她們耶穌已經復活。這幅畫是如此莊嚴、優雅，它讓我們深深了解到基督教的意涵。

杜契歐感興趣的重點並非這些婦女的內心狀態（喬托則正好相反），而是在耶穌受難的經過中，最重要的這一刻時彼此的奇妙互動。畫中的人互相傾身挪近，但身體卻無任何實際接觸，呈現在我們眼前的畫面是我們無法了解的內心世界，甚至連畫家本身都未必能了解。杜契歐作品的獨立自足與超然，是他最與眾不同的特色之一。

他作畫時似乎是與畫保持一定距離，而喬托

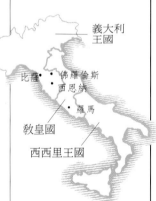

義大利
王國

比薩　佛羅倫斯
西恩納

羅馬

教皇國

西西里王國

義大利

哥德時期，義大利半島上的獨立國家都慷慨贊助藝術，並互相較勁。義大利的政治版圖經歷多次改變——上圖的版圖可溯自1450年。最初教皇國在北部佔地甚廣，南部則是拿不勒斯王國的轄地。1443年拿不勒斯王國為西西里所佔領。教皇國和北義大利均為神聖羅馬帝國的領土。

時事藝文紀要

1264年
義大利哲學家及神學家湯瑪斯・阿奎納斯開始著手撰寫《神學總論》

1290年代
卡凡里尼(見34頁)在羅馬特拉斯底維列的聖母堂創作一系列鑲嵌畫,又在聖瑟西莉亞教堂創作了幾幅壁畫

1296年
佛羅倫斯大教堂開始動工

1307年
但丁(見第47頁)著手撰寫史詩《神曲》

馬可波羅

1271年,威尼斯商人馬可波羅偕同父親與叔父前往中國。這幅法國纖細畫即描繪馬可波羅一家人自當時統治中國的蒙古君王忽必烈手中,接過安全通行證。馬可波羅為忽必烈擔任大使期間,曾在阿富汗看見有人自石英中提煉出天青石。天青石爾後成為義大利繪畫的重要顏料。1295年馬可波羅回到義大利,而他的旅遊記述則引起了歐洲對東方的狂熱。

(見第46頁)則完全融入畫作的故事中,創造逼真的戲劇場面,他一邊叙事一邊將我們帶入其中。儘管杜契歐這幅畫前景僵硬的佈局透露出與拜占廷傳統的緊密關係,但優美的人物、成波浪起伏的外形也可看出北歐畫風對他的影響(這是透過皮沙諾父子<見第46頁>的雕刻間接吸收到的)。

從杜契歐的作品中,我們看到真正的風格改變,他的影響力遠大於奇瑪布。他筆下的人物似乎較具有量感,衣袍鬆弛而流暢,波動蜿蜒的線條同時描繪出它下方的形體。雖然《寶座上莊嚴的聖母與聖子》反面的木板不大,板上的畫卻具有史詩般的宏觀格局,以及當時尚不曾見於義大利繪畫的鮮明簡潔。這幅畫是杜契歐作品中我們確知唯一未佚失的一幅,儘管這幅畫並非全出自他之手。就我們所知,他的畫規模一向不大。

耶穌召喚使徒

杜契歐《寶座上莊嚴的聖母與聖子》反面的祭壇座畫上,還有另一幅小幅的鑲板畫作《召喚使徒彼得與安德魯》(圖54),是一幅色彩明亮、具有磅礴氣勢的質樸畫像。

杜契歐將世界分為三部份——偉大的金色天堂、金綠色的海以及岩岸,耶穌就站在岩岸上。中間是安德魯和彼得兩兄弟,平凡日子中出現的奇蹟讓他們驚訝萬分。兩人捕了一晚上的魚卻一無所獲,耶穌要他們把網撒向一邊,他們順著這陌生人的指示去做,結果撈起滿網的魚。但他們的眼光似乎不在魚上:彼得困惑地看著耶穌,安德魯則是佇立凝然望著我們。

畫中這兩位門徒的服裝顏色淺淡,耶穌穿著鮮紅色的衣服,象徵祂所受的苦難,紫色的袍服則象徵祂崇榮無上的地位;金色邊線勾勒出衣袍的外形,使祂得與金色的背景區分開來。

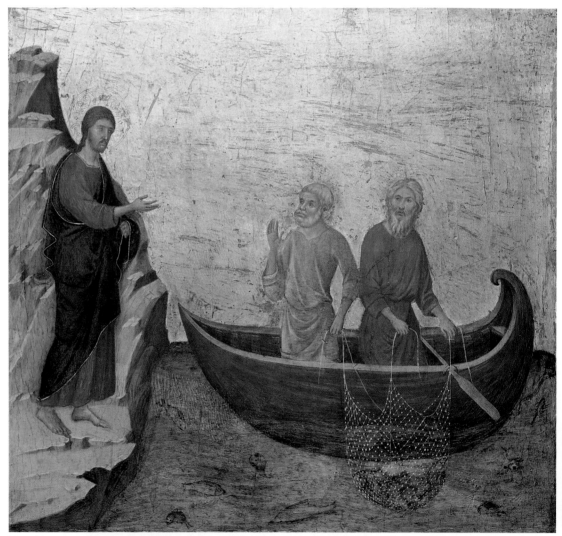

圖54 杜契歐,《召喚使徒彼得與安德魯》(節自《寶座上莊嚴的聖母與聖子》),1308/11年,43×46公分

《召喚使徒彼得與安德魯》

杜契歐這幅節自《寶座上莊嚴的聖母與聖子》的鑲板畫主題是耶穌的生活，祂召喚彼得與其兄弟安德魯這兩名加利利漁夫為其門徒。在此畫中，祂正召喚兩人擔任「人類的漁夫」，為耶穌召來新的追隨者。

使徒安德魯

畫中的安德魯正顯露出他的信心，他的兄弟彼得(根據聖經的記載，他一向非常積極)正視著耶穌，而安德魯似乎正在傾聽那看不見的召喚。他停下來沒去拉裝滿魚的魚網，一動也不動地站著，臉上浮現出尚未會過意來的表情。

耶穌的雕飾光環

以光環象徵神力起源於古波斯，代表著太陽的光芒與力量。4世紀時，此一象徵首次為基督教所採用。在此畫中，光環以木板雕成並嵌入寶石——此為哥德鑲板畫的特色。光環不平整的表面所折射的光線照在畫面上，增加了光環的光芒，也藉此與天空區別開來。

耶穌的召喚

杜契歐將耶穌描繪成如帝王般的權威人物。耶穌的手伸向彼得和安德魯兩位漁夫，但這手勢並非邀請，而是溫和委婉的命令。祂赤腳踏在象徵教堂的岩石上，與彼得(「彼得」之名意指「岩石」，此名為耶穌所選)交談。

魚網

魚網滿載而起，暗示使徒的使命將圓滿達成。雖然網子理應是懸在水中，但給人的感覺卻是浮在透明的綠海上面(暖色的金色層讓綠海顯得生氣盎然)。杜契歐很少在意三度空間的問題——因而這艘船只表現了一種如「木囊」般的平面感，且深度僅能容納兩位漁夫。

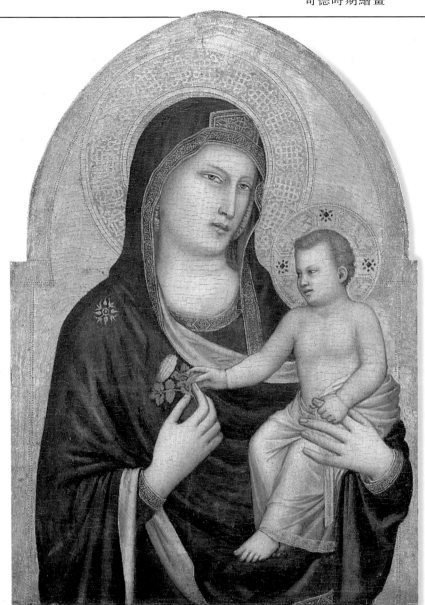

圖55 喬托,《聖母與聖子》,可能約1320/30年,85 × 62公分(34 × 24½英吋)

喬托,西方繪畫之父

若說杜契歐重新詮釋了拜占廷藝術,那麼他的同輩——傑出的佛羅倫斯畫家喬托(全名喬托·迪·波登,約1267-1337)則是改造了拜占廷藝術之後的藝術形式。喬托描繪的外形創新,並呈現出寫實的「建築」空間(因此他的人物比例是根據建築物和周遭風景而得),這是繪畫史上的重要轉捩點。一般認為哥德繪畫在喬托的時代達到高潮,他巧妙地融合之前的畫風,並注入新活力。這是歐洲繪畫首次出現歷史學家麥可·李維所稱的「有創造力的偉大人物」。雖然真正出現「偉人」的時代是在文藝復興時期,但撰寫文藝復興繪畫史的學者總以喬托作為開端。喬托就像一位巨人,跨越在他之前與他身

處的兩個時期,不過就生卒年份而言,喬托絕對屬於哥德時期,當時繪畫的特色在於宗教恩典的主題、開始喜歡用鮮艷的顏色,以及對這美麗的有形世界漸感興趣。哥德時期的藝術家學會描繪形體的結實,相形之下早期的畫家只重線條,缺乏體積感,除了本身的精神效力之外,實體性的刻劃就顯得單薄。

喬托所受到的影響

我們知道1300年喬托前往羅馬,在拉特蘭皇宮創作了一幅壁畫。他清楚卡凡里尼(見第34頁)這位羅馬藝術家的創新,卡凡里尼強勁美麗的壁畫和鑲嵌畫,顯示他對自然主義風格的驚人了解。而喬托的壁畫也並沒有像奇瑪布的板畫那樣,只是吸收來自拜占廷風格的羅馬藝術影響,他的畫更進一步地超越了羅馬藝術。真實的世界對喬托來說是首要的,它改變了藝術的課題。喬托真實地去感受自然外形、美妙如雕刻般的堅實感和真摯的人性。

才華與創新和喬托不相上下、且對喬托將視覺世界形像化具有深遠影響的,是義大利當時最偉大的雕刻家——尼可拉·皮沙諾(逝於1278)與其子喬凡尼(約1250-1314年之後)。

1250年皮沙諾遷居喬托的故鄉突斯卡尼。他投身鑽研古典羅馬的雕刻,但更重要的是他帶來一種重大的新影響。他特殊的靈感來自北歐的哥德藝術。約於1260年建於拿不勒斯的法國安茹王朝,為義大利雕刻帶來新影響(見41頁邊欄)。皮沙諾的藝術表現出逼真的堅實感和人體特色(見47頁邊欄),與當時突斯卡尼極呆板、格式化的雕刻(見邊欄)迥然不同。

若我們直接拿喬托的繪畫與皮沙諾的雕刻相比,就能看出喬托繪畫上重要轉變的端倪。立體的外形和空間已經進入平面的繪畫空間,繪畫不僅能夠呼吸,並徹底從僵硬、格式化的拜占廷畫風中解放出來。

就外形而言,喬托畫在木板上的作品比他的壁畫小,但他似乎超越了大小的限制。即使是一幅小型的《聖母與聖子》(圖55)也具有重要人性意義的份量,讓畫看起來格局更大。聖母慈祥莊嚴地看著我們,坐在她臂上的聖子宛如寶座上的國王。但這幅畫不會令人望而生畏,我們恭敬地靠近它,而不會膽怯地遠離。

早期的雕刻

吉多·達·柯摩活躍於1240-60年,與皮沙諾父子同時代。不過他的作品屬於較早期風格僵硬的傳統。他的人物,例如上圖的馬與騎士都缺乏自然活力。

喬托的壁畫

帕度亞的亞連那教堂內裝飾有喬托最傑出的現存畫作——這一組畫於1305-06年的壁畫，描繪聖母的生活和耶穌受難的情節。這組壁畫環繞並佔滿整個教堂的牆壁。

喬托的《卸下聖體》（圖56）是位於亞連那教堂北牆的壁畫組之一，是杜契歐《召喚使徒》（見第44頁）所描述的一系列奇遇故事的結束段落。喬托花了極大的心思在呈現耶穌故事中這最偉大的場面之一。相較於杜契歐和奇瑪布所描繪高高在上、遙遠寶座上的聖母，喬托把整個場景放低至我們的視線水平，創造出驚人的真實感，並把這熟悉的事件轉變成極度動人的真實人性畫面。整幅畫充滿活力，聖潔的哀悼者表情各不相同，每個人專注的動作也大異其趣。聖母這位帶有男性果斷性格的女性（喬托描繪的聖母總是高䠷而莊重）把屍體抱在懷中，悲

傷但冷靜。瑪麗·瑪格達蘭謙恭地握著耶穌的腳，在淚眼中凝視著祂腳趾上的傷痕。聖約翰雙臂往後伸，挺胸前傾面對這可怕的事實，狂亂的姿勢顯示他的哀痛逾恆。來自阿利瑪迪亞的尼可迪姆斯和約瑟這兩位老人站在一旁，沈默不語地哀傷著。聖母瑪麗的同伴在十字架底部攙扶著她，一邊慟哭、悲嘆，流著瑪麗沒有流出的眼淚。這種沾染血跡的地方原本不是天使會來的地方，但此刻他們在空中盤旋、翻轉，發出悲傷的哀號。

後景光禿的山丘上那株孤零的枯樹，暗示著這可怕的死亡，然而暗藍色的天空卻透露著些微光明。即使那些激動萬分的天使不知道，喬托與其當代的人也都知道耶穌將復活。聖母異常地鎮靜，或許即出自這預知所帶來的內心篤定，這也衡量出喬托敘事的說服力，他是否能充份藉由繪畫讓我們去思考這些可能性。如此

但丁

但丁·阿利吉里（1265-1321）是義大利最偉大的詩人之一。他享譽最隆的作品《神曲》並非以拉丁文寫成，而是採用當時平民使用的突斯卡尼語，因而被視為是創新之作。這部寓言詩集分成三部份，叙述了詩人遊歷地獄、煉獄和天堂的故事。詩集中不僅詳細描述傳說中的人物，也包括現實中的真人。例如喬托即出現於煉獄的部份。上圖描繪的是但丁正在念讀《神曲》。

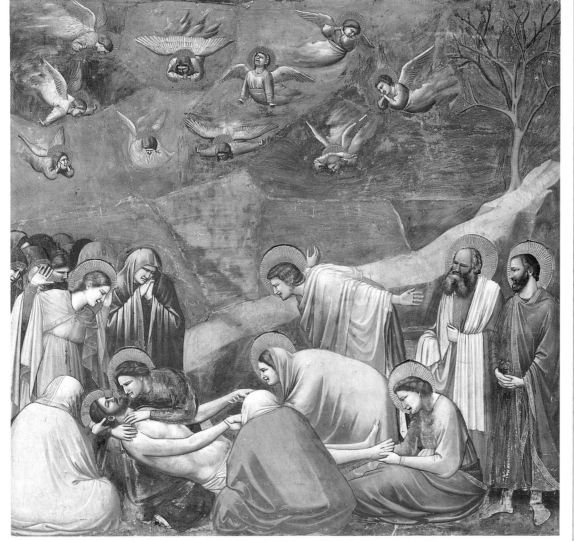

圖56 喬托，《卸下聖體》，約1304-13年，230×200公分（7英呎7英吋×6英呎7英吋）

皮沙諾的雕刻

尼可拉·皮沙諾的《力量的寓言》是比薩洗禮堂講壇支柱上的雕刻。此講壇完成於1260年，一般認為是皮沙諾之作。他的許多雕刻影響喬托至深。

喬托的鐘塔

雖然現在我們認為喬托是位畫家，但其實他同時也精於建築和雕刻。1334年，他受命建造佛羅倫斯城的圍牆和堡壘。喬托同時也為大教堂設計了一座鐘塔，不過此塔只有下半部是按照喬托原本的設計建造。

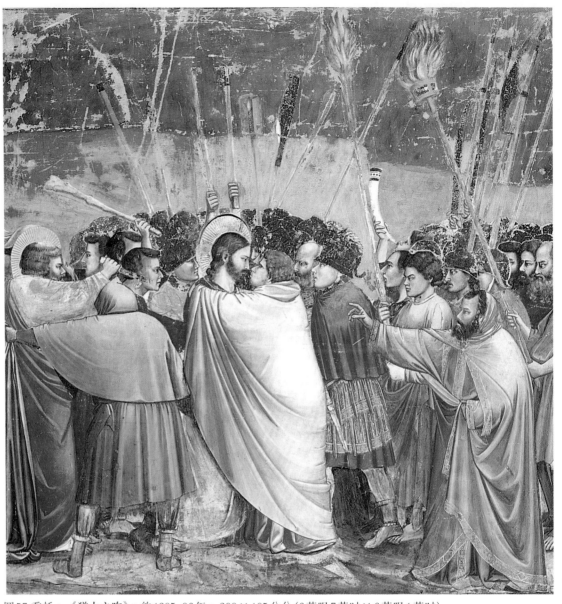

圖57 喬托，《猶大之吻》，約1305-06年，200×185公分(6英呎7英吋×6英呎1英吋)

亞連那教堂

帕度亞的亞連那教堂是1303年安利科·斯科羅維尼為他放高利貸的父親贖罪而建。教堂中有不少喬托的出色壁畫，如《猶大之吻》。

清晰、立體、完整而直率的顏色和外形，更加確定這神秘的篤定，絲毫不屈服於表面上的絕望。六百年後，法國的傑出藝術家亨利·馬諦斯(見第336頁)便說，我們無須讀福音故事也能知道喬托繪畫的含意，他已把真意融合於畫中。

背叛時刻

喬托擅長根據一個中心畫面組織其他的精彩場景。他在亞連那教堂的另一幅壁畫《猶大之吻》(圖57)看來具有搖擺起伏的效果。每位角色生動、各有發揮，他們不是擁護耶穌就是反對祂。火把熊熊燃燒著，一片刀光劍影。然而耶穌凝望著使徒猶大眼裡的虛偽友善，當那代表真理的耶穌帶著感傷的愛面對謊言時，內心卻只有悲傷的沈靜。背叛者和遭背叛的人形成畫面的重心，猶大黃疸色的披風覆蓋著耶穌的身軀，彷彿要將祂吞沒。如同喬托所有的畫中一般，頭部描繪一向最為重要，是人性劇中的自然焦點。

這組畫一再透過表情、眼神的方向，和全然的身體語言來表達情感。師法拜占廷畫風的藝術家有固定的描繪頭部方式——四分之三側面的視野、人物的眼光看向一邊。這種手法意在避免賞畫之人正視畫中人物，或是畫中人物的彼此正視。不過對喬托而言，藝術就是要觀眾完全地投入。

《猶大之吻》

猶大·伊斯卡利特是出賣耶穌給羅馬當局的使徒，後來他受不了內心煎熬而自縊。喬托的畫描繪猶大為大祭司和士兵以吻指認耶穌。

靜止時刻

耶穌和猶大是整幅畫中激昂場景裡唯一的靜止部份。耶穌流露出堅定不移的神情。祂祥和的眉、堅定的眼與猶大已顯不安、皺眉的臉形成對比。喬托讓時間暫停，耶穌銳利的眼光默默地傳達了他已預知自己即將遭到背叛，和對猶大內心感受的了解。

彼得保衛耶穌

我們的注意力都集中於耶穌和猶大。刀劍和火把的排列以兩人為中心成扇形散開，或如延長的光環，或是揮向兩人。右邊有祭司以手勢示意，左邊則有使徒彼得在憤怒中砍掉一位羅馬士兵的耳朵。

逮捕

喬托以密集、有系統排列的士兵營造出一股勢不可擋的人潮。他們朝著耶穌的方向前進，此時的耶穌已為猶大的披風所覆蓋。許多士兵幾不可辨、形同不存在，他們的行列為刀劍形成的斜線所遮掩。

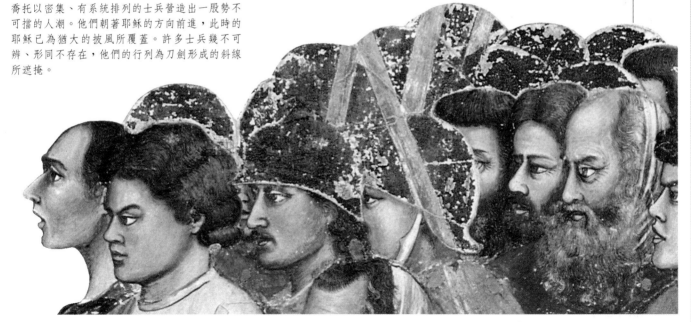

結合哥德藝術的元素

最能代表哥德時期藝術家的典範是西蒙・馬蒂尼(約1285-1344)。在西恩納畫派中,西蒙是唯一能與他的師父——傑出的杜契歐匹敵的。西蒙在藝術表現上是杜契歐的嫡傳弟子,因此他的畫也帶有拜占廷冷漠的宗教靈性畫風。此外西蒙的畫也融合喬托創新的空間表現手法,和優美的北歐哥德風格(可以法國為代表),而當時北歐繪畫在西恩納已經非常風行。早在1260年,法國安茹王朝的羅伯於拿不勒斯建朝時,西蒙便約於1317年被召喚至宮廷為國王作畫。他的畫因而深深受到安傑凡宮廷藝術的影響,安傑凡藝術之優美和精

緻,是它區別法國哥德傳統與義大利早期繪畫的最大特色。北歐哥德風格(見第60頁)對義大利藝術影響最深者要屬西蒙的作品——他注重優美的外形、一氣呵成而流暢的線條與圖案、人物細緻的動作和矯飾風格。西蒙這些「珍貴」的特質和精湛的畫技,讓他成為義大利哥德藝術的關鍵人物,以及國際哥德風格(見第54頁)的早期代表畫家。

哥德藝術的優美

西蒙畫中的人物無論是天使或是凡人,都有一種特殊的自然流暢感,他們生動的氣勢支配著整個畫面,美得令人目眩,宛如是兼屬塵世和天堂的神奇居民。他們腳踏實地,然而整個人

喬托其他作品

《聖法蘭西斯的五傷》,巴黎,羅浮宮;《寶座上的聖母》,佛羅倫斯,烏菲茲美術館;《聖母的安眠》,柏林-達勒姆國家博物館;《耶穌上十字架》,帕度亞,席維科博物館。

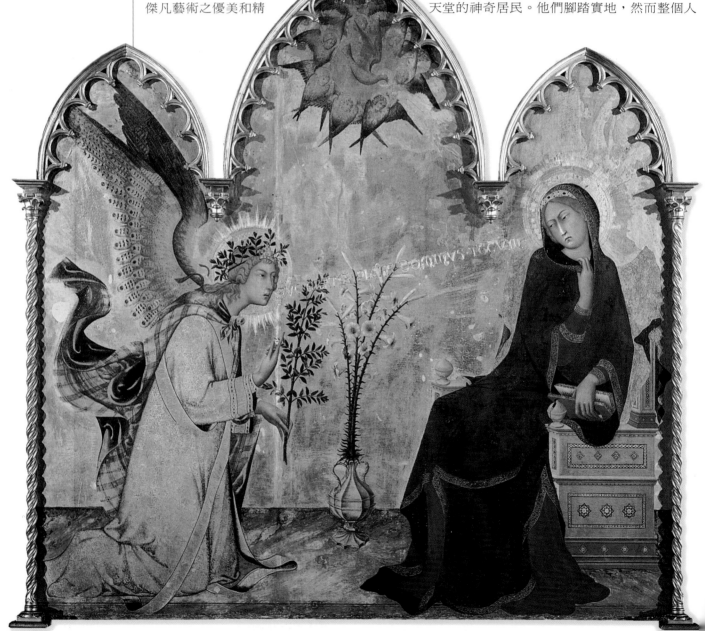

圖58 西蒙・馬蒂尼,《天使與聖告》,1333年,265×305公分(8英呎8英吋×10英呎)

圖59 西蒙・馬蒂尼，《**聖告的天使**》，約1333年，
30.5 × 22公分（12 × 8½英吋）

卻是呼吸著另一個現實世界的神奇
力量。少有藝術家像西蒙這樣勇於
嘗試色彩組合，又能以說服人的力
量邀請我們進入他獨特的想像世
界。這一點同樣能見於他爾後更動
人的畫作。位於佛羅倫斯烏菲茲美
術館的《天使與聖告》（圖58）最能
表現西蒙強烈的戲劇感。畫中的聖
母瑪麗獲知自己將懷上帝之子，面
對這莊嚴之事她幾乎嚇呆了。

即使在這深刻的心靈迷惑時刻，
瑪麗依舊散發著哥德藝術慣有的優
雅，這也是西蒙畫作的一大特色。
瑪麗全身穿著藍色衣袍，這是經常
被拿來象徵天堂的色彩。天使則是
閃耀的金色。我們若仔細觀察，便
能體會到這是天地合而為一的聖
遇。瑪麗和天使眼神相接，彼此互
相影響、交流。另一幅也是以此為
主題的《聖告的天使》（圖59）一般
認為是一幅雙聯屏，右邊的鑲板畫
現已佚失。畫中天使手伸向聖母，

聖母則手握一根橄欖樹枝。由於畫中缺少聖
母，我們必須進入畫中代替她的位置，進而投
入這寧靜的畫面之中，這或可說是「塞翁失
馬，焉知非福」。

家庭衝突

西蒙的仁慈和對漂亮衣服的喜愛並非僅止於表
面，他可以將之與令人激動的衝突結合。《在
神殿裡發現到耶穌》（圖60）一圖描繪罕見的代
溝場面，小耶穌和母親因令人沮喪的誤解而對
峙，聖約瑟設法消弭兩人之間的隔閡，但徒勞
無功。這是耶穌面臨成長的重要時刻，同時也
讓我們了解到即使是我們深愛、信任的人也會
有不諒解、不可被期待的部份。我們每個人的
存在都是單一、孤獨的，即使在最完美的家庭
也不例外。

圖60 西蒙・馬蒂尼，《**在神殿裡發現到耶穌**》，1342年，
50 × 35公分（20 × 14英吋）

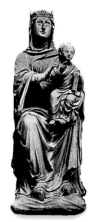

聖母像

1194年，夏賀特的大
教堂在一場大火後，開
始以哥德風格重建，這
是為耶穌之母而建的大
教堂。大教堂的重建開
啟了新教堂的聖母風，
聖母像開始增多。許多
的哥德藝術家也選擇聖
母作為主題，這可見於
為數眾多的聖告圖，和
她在耶穌遭釘刑畫像中
的顯著地位。這尊大約
完成於1330年、典藏
於佛羅倫斯的「大教堂
歌劇院」的聖母像為阿
爾諾弗・迪・坎比歐的
作品。

佩脫拉克

義大利詩人法蘭契斯
科・佩脫拉克（1304-
74）以《桂冠詩集》聞
名於後，詩作的靈感來
自他對一位名為羅拉的
女子理想化的愛。他是
西蒙・馬蒂尼的朋友，
曾於兩首十四行詩中提
及這位畫家朋友。西蒙
則投桃報李地也為他的
《評論維吉爾》的卷首
畫下這幅插圖。

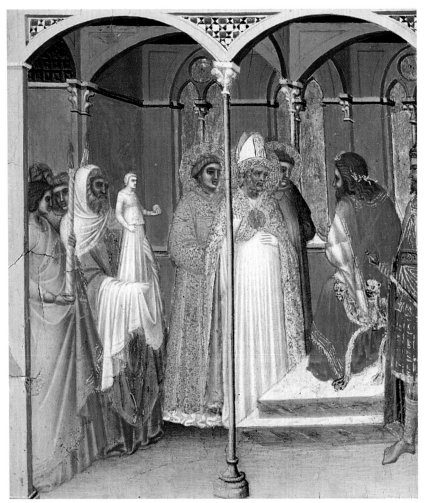

圖61 比特羅・羅倫解堤，《**總督前的聖沙比納斯**》，約1342年，
37.5×33公分（14¾×13英吋）

羅倫解堤兄弟

若說西蒙・馬蒂尼是杜契歐的得意門生，那他的同輩畫家羅倫解堤兄弟——比特羅・羅倫解堤（活躍於1320-48）和安布羅喬・羅倫解堤（活躍於1319-48）——則是被蓋上喬托的記號，不過他們倆都來自西恩納。兩兄弟代表「杜契歐式的喬托」，畫中雖然有形同大圓柱的形式，卻帶著柔和的優美。他們的畫比較具有喬托獨特心理學的活力，鮮少呈現最負盛名的同輩畫家西蒙・馬蒂尼有意鋪陳的、優雅精緻的雕琢。1348年兩兄弟突然過世，可能是死於歐洲史上最嚴重的流行病——黑死病（見第58頁）。

比特羅・羅倫解堤畫在木板上的畫作《總督前的聖沙比納斯》（圖61）除了呈現無比的柔和外，更有著不朽的莊嚴感。沙比納斯是西恩納的四位守護神之一，他拒絕按照突斯卡尼的羅馬總督指示，向奇怪的小偶像膜拜。身著白衣的聖人像流露出冷靜沈著的氣息，吸引了我們的注意力；而總督則是被描繪成坐著、背對著觀眾的人物。我們能感受到實際圖像以及心靈上的寬廣格局。

弟弟安布羅喬在他的小型畫《巴利的聖尼可拉斯的善行》（圖63）中結合了量感和知覺。該畫描述傳說中這位聖人將三粒金球丟入一位沒落貴族的女兒的房間。

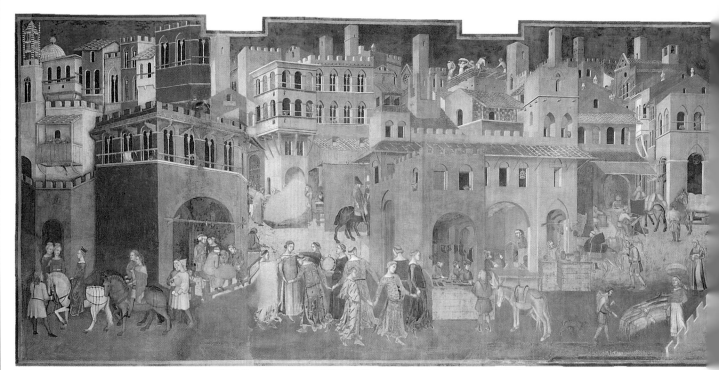

圖62 安布羅喬・羅倫解堤，《**好政府的寓意畫：好政府對城鄉的影響**》，1338-39年，2.4×14公尺（8×46英呎）

鳥瞰的全景

安布羅喬・羅倫解堤最負盛名的早期風景畫傑作是他描繪的《好政府的寓意畫：好政府對城鄉的影響》(圖62)壁畫，這是他受西恩納市政府之託所作之畫。從來沒有一個國家能夠如此壯觀地將理想展現於眼前。安布羅喬以西恩納市為根據，並以顯著的自然主義手法和敏銳的觀察，描繪出夢想中井然有序的世界。另一幅成對的畫則描繪城市擁有壞政府的後果，這幅畫原本也是掛於西恩納市政府，但不幸遭到嚴重損壞。

這種鳥瞰全景的手法如今多用於攝影。現在大家對鳥瞰圖是如此熟悉，所以我們可能很難想像這種畫在當時有多麼前衛。這是畫家首次嘗試在真實住人的真實背景下，呈現出一個真實的地方，並讓這個完全屬於塵世的題材呈現出宗教畫般的閃亮與珍貴。這幅畫的背景不是伯力恆或拿薩勒，而是西恩納這滿是街道、商店和綠野平疇的現實俗世城市。其中我們甚至還能辨認出部份現在仍然存在的城市景觀。

鳥瞰的全景畫是以從不同的視點觀察所畫出的結果，建築物和人物之間並無比例可言。這幅畫描繪承平時期在工、商、農業呈現出欣欣向榮的景象。畫中的人物各有其追求，顯而易見的是：眾人都非常地滿足。

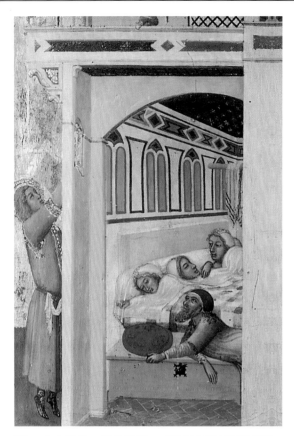

圖63 安布羅喬・羅倫解堤，《巴利的聖尼可拉斯的善行》，約1332年，30×20公分(11¾×8英吋)

這些球(由此衍生出當鋪的標記)將作為這些女孩的嫁妝。女孩的父親往上看，大女兒也驚訝地舉頭。

市政廳

西恩納市政廳的建築工程於1298年動工。安布羅喬・羅倫解堤在內部牆上畫下了市容全景。

時事藝文紀要

1322年
德國最偉大的哥德式
建築科隆大教堂
舉行奉獻典禮
1330年
安德列亞・皮沙諾
開始雕塑
佛羅倫斯洗禮堂銅門
1348年
義大利詩人薄伽邱開
始撰寫《十日談》，
內容為一個逃離
瘟疫城市者所述說的
一百則短篇故事

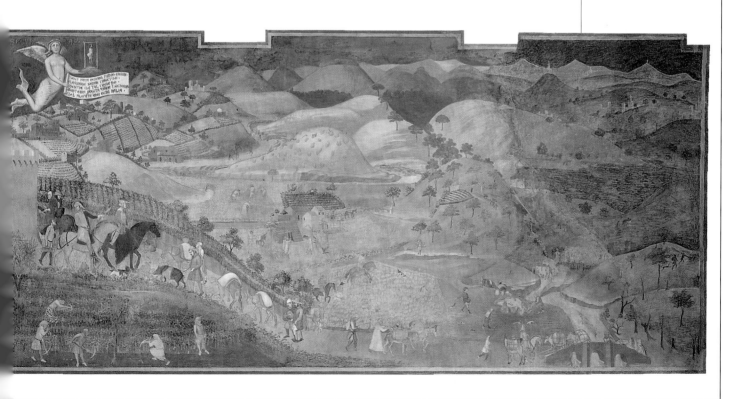

國際哥德風格

時 至14世紀，義大利和北歐藝術的融合，發展出一個所謂的「國際哥德風格」。在接下來的25年間，藝術家往來於義大利與法國兩國、甚至遍及全歐。結果藝術理念傳播、交流，最後終於在法國、義大利、英國、德國、奧地利和波西米亞各處，均出現具有國際哥德風格的畫家。

傅華薩的編年史

14世紀中期，法國教士傑昂·傅華薩記錄了當時戰爭的歷史。這部編年史廣附插圖，上圖描繪的是發生於1346年的克雷西之役。這是1337-1453年間，英法兩國之間一連串戰役中的一場，史稱百年戰爭。1360年，法國北部多爲愛德華三世統治的英國所佔領，英國財政從中獲益，而法國卻因此吃了不少苦。不過法國逐漸收復失地，到了1453年法國大部份領土已經光復。

西蒙·馬蒂尼（見第50頁）的影響已經傳播至遠處。他可能在1340年或1341年離開義大利，前往當時位於法國亞威農的教皇宮廷作畫（見第55頁邊欄）。他精煉而優雅的畫風深得宮廷喜愛。國際哥德風格具有宮廷和貴族風格，並融合了法蘭德斯常見的自然主義式精確描繪手法，不同於早期哥德藝術的是，它具有更爲鮮明而一致的特色。《維爾頓雙聯屏》（圖64）是深具國際哥德風格的代表畫作，現存於倫敦國家畫廊。這幅畫的畫者和作畫時間已經無從查起。事實上，該畫可能創作於理查二世在位期間（1377-99）。此外學者對畫家國籍的認定目前

仍然沒有定論，可能是英國人、法國人、法蘭德斯人或是波西米亞人，不過，這更能證實此畫深具國際風格。畫作的標題也是後來才加上的，此畫曾經存放於英國渥特郡的維爾頓宮廷。

《維爾頓雙聯屏》描繪英王理查二世在聖母與聖子前下跪，身旁是兩位英國聖者，一位是手持箭的愛德蒙，另外握著戒指的是愛德華聖徒，第三位是施洗約翰。每位天使均戴著形似白色公鹿的首飾，而牡鹿便是理查國王的個人象徵。此畫的用意可能在強調理查的「神權」（皇權），這可由他接受聖子賜福一幕看出。此畫同時也明顯引用「耶穌顯靈」的情節，另有三王朝聖年幼的耶穌。

雙聯屏

雙聯屏通常是兩幅同等大小、以樞紐相聯的畫作。大部份的哥德雙聯屏是一邊描繪持畫者或捐贈者祈禱的身影，而另一邊則是聖母與聖子畫像。

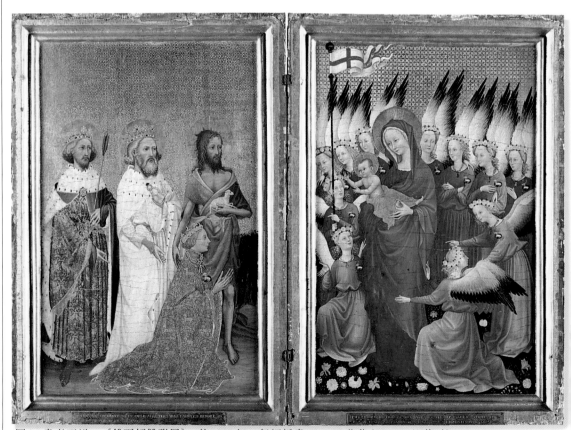

圖64 畫者不詳，《維爾頓雙聯屏》，約1395年，每幅板畫46×29公分（18×11½英吋）

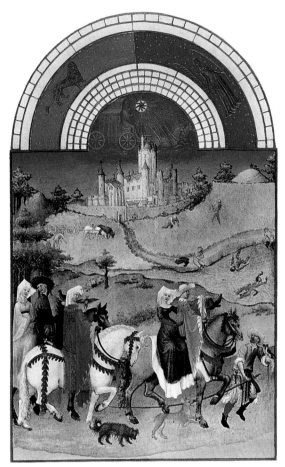

圖65 蘭布兄弟，《八月份》，取自《貝利公爵的美好時光》，1413-16年，29×20公分（11½×8英吋）

手抄本的插圖

15世紀初手抄本插圖的古老藝術（見28-33頁）仍舊是法國繪畫的主流。在蘭布兄弟伯爾、賀爾曼、傑昂這三位國際哥德藝術能手的作品中，手稿插圖發揮至極致階段。蘭布三兄弟來自尼德蘭的格德蘭省，但在法國工作。哥德藝術家中只有這三兄弟像安布羅喬‧羅倫解堤（見第52頁）一樣熱愛城市、周圍環境、人民和統治者。1416年蘭布兄弟突然過世，可能是死於黑死病。

蘭布兄弟的聯合名作《豐饒時期》是受貝利公爵（見邊欄）之託而作。貝利家境富裕，是一位奢侈的手抄本書籍收藏家。《豐饒時期》是15世紀附有插圖的祈禱書，即所謂「日課

經」，祈禱時間每日有七次。「日課經」通常包含月曆式的插圖，插畫家因而有一展才華的機會。可惜這部特殊畫作未能在蘭布兄弟和貝利公爵生前完成。

每個月份都有一幅迷人的畫作，內容多為該月份的時令活動。在《八月份》（圖65）中，我們看到皇室情侶帶著獵鷹騎馬出外打獵，白色的公爵城堡在遠方閃閃發光，農夫快樂地在蜿蜒的河裡游泳。畫的上方是藍色的星象半球。這幅纖細畫揉合了宮廷的優雅和實際生活，是該書的代表畫作。

《伊甸園》（圖66）的創作時間不同於《豐饒時期》，是後來才加進去的。該圖的形式為一封閉型的圓圈，描繪亞當與夏娃失寵之前的世界。伊甸園的失落和人類喪失自我意志的整個過程生動地展現在我們眼前。亞當和夏娃最後被逐出綠草如茵的伊甸園，來到危險的岩岸。蘭布兄弟雖然採用溫和謙恭的畫法，但絲毫不掩他們對這悲劇的深刻了解。蘭布三兄弟也和其他偉大藝術家一樣體認到人類苦難的命運。

手抄本插圖

這幅15世紀的插圖描繪一位女子正在畫聖母與聖子。上層社會的女子並不被允許工作，不過像繪圖和織布這類活動在當時是可以為人接受的工作。

貝利公爵

傑昂‧貝利公爵是法王查理五世的弟弟。在他的命令之下，幾座城堡的興建工程開始動工，並以特別委託的藝術作品裝潢建築內部，包括織錦、繪畫以及珠寶。貝利公爵還以擁有1500隻狗聞名。

馬丁五世教皇

1417年選出馬丁五世教皇，結束一連串西方教會稱為「大分裂」（1378-1417）的危機，此一時期在位的教皇來自敵對的法國和義大利。事實上在大分裂之前，歧見早已存在，而教皇宮廷從羅馬移至法國的亞威農也長達67年之久（1309-76）。這段期間，亞威農也成為重要的藝術中心。

圖66 蘭布兄弟，《伊甸園》，取自《貝利公爵的美好時光》，1413-16年，20×20公分（8×8英吋）

簡蒂雷·達·法布里亞諾

國際哥德藝術另一代表畫家是周遊列國的義大利畫家簡蒂雷·達·法布里亞諾（約1370-1427），哥德藝術能傳遍義大利各地，他的功不可沒。他的偉大畫作充滿喜悅與浪漫，筆觸細膩，呈現世界的方式不是太寫實，而是僅僅足夠說服人的寫實手法。這是小說家的世界，充滿人性的興趣和吸引人的情節。

奠定簡蒂雷·達·法布里亞諾在世時的盛名的大部份作品並沒有流傳後世。他今日依舊為人所知的作品中最非凡的畫要屬《三王朝聖》（圖67）。畫中數千人（看似有如此多人）群集舞台，畫面生動、引人

入勝，但卻不致模糊故事的情節。東方三博士——來自東方的三王（見第98頁邊欄）——帶著充滿異國風味的東方隨員來朝見聖子，這些隨員包括駱駝、馬、狗、小矮人和朝臣。然而該圖的焦點依舊是集中於年幼的耶穌身上。祂自聖母的懷抱中前傾，以手輕撫跪於面前的老王笨重的身軀。

出現在西蒙·馬蒂尼的《天使與聖告》（圖58）中富麗堂皇的哥德拱頂架構也是此畫的重要部份，拱頂架構與畫作的組織結構具有直接關連。《三王朝聖》是受佛羅倫斯富人帕拉·斯特羅契委託為聖三位一體修院所作。

簡蒂雷·達·法布里亞諾的《聖母進神殿獻聖子》（圖68）具有強烈的軼事風味。宗教故事

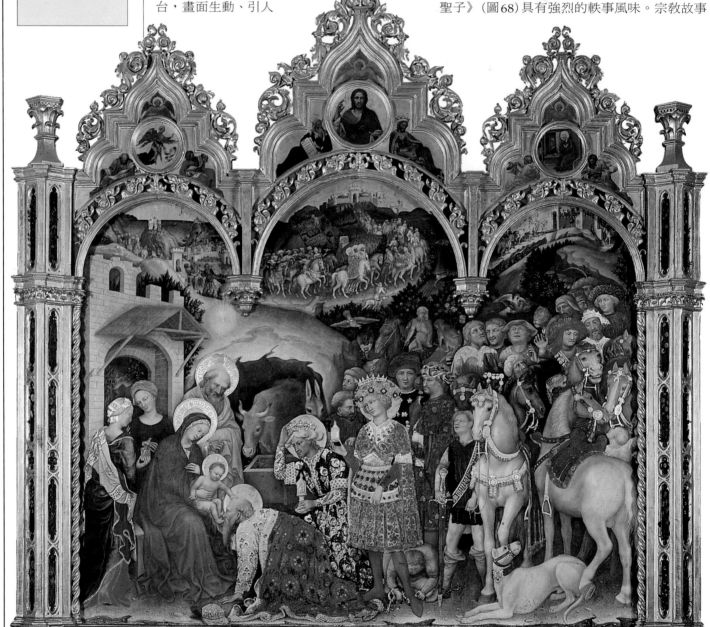

圖67 簡蒂雷·達·法布里亞諾，《三王朝聖》，完成於1423年，300×282公分（9英呎10英吋×9英呎4英吋）

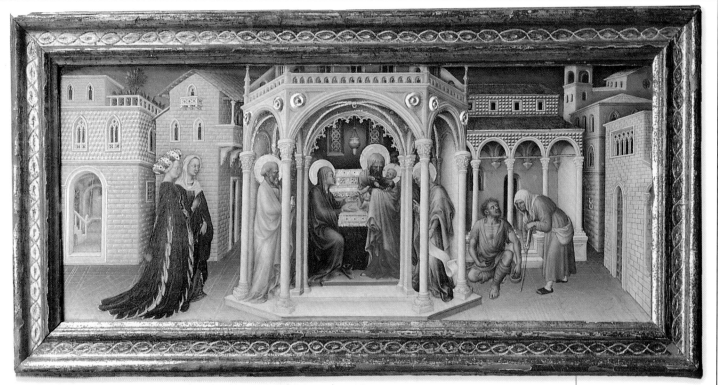

圖68 簡蒂雷・達・法布里亞諾，《聖母進神殿獻聖子》，1423年，25×65公分（10×26英吋）

是該畫的重點特色，兩邊則是實際人生。左邊兩位高貴婦人正在話家常，右邊則是兩名乞求的乞丐。

畫家暨徽章製作師

簡蒂雷・達・法布里亞諾畫作的明暢風格也見於另一位義大利藝術家安東尼奧・畢薩內羅（約1395-1455/6）的作品。過去十幾年來，藝術史界一直認為畢薩內羅可說沒有壁畫流傳後世。不過可喜的是，最近在曼度亞終於發現了他的一些畫作。

畢薩內羅的畫作《聖喬治、聖安東尼・亞伯特和聖母、聖子》（圖69）呈現出獨特的對峙形式。聖安東尼隱士穿著赭色披風，聖喬治則頭戴白色大帽、腳著馬刺靴子，穿著極為時髦。前者的粗俗鄉野氣息和後者的高雅時髦在畫面上形成強烈對比（聖喬治沒有光圈，不過他的帽子卻顯得更耀眼）。

不過儘管這兩位聖者具有奇異魅力，畢薩內羅絕不讓我們忘記聖母與聖子的重要性。祂們懸在空中，周圍似乎為太陽光環所包圍，賦予整幅圖畫意義和整合力量的就是這對母子。

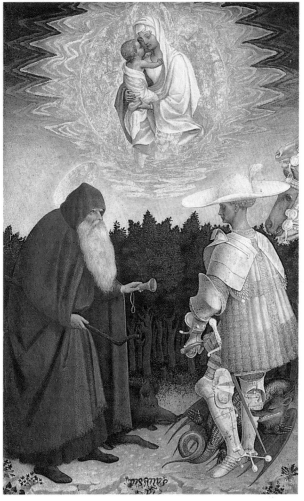

圖69 畢薩內羅，《聖喬治、聖安東尼・亞伯特和聖母、聖子》，15世紀中期，47×29公分（18 1/2 × 11 1/2英吋）

「米開朗基羅……談及簡蒂雷・達・法布里亞諾時常說，他作畫的手與他的名字（譯注：有「親善」之意）可說是名實相符」

——喬吉歐・瓦薩里，《畫家生平》，1568年

畢薩內羅的徽章

畢薩內羅製作的肖像徽章與其畫作一樣有名。這些徽章的正面是贊助者的人像，反面是寓言畫或風景畫。這個製作於1445年左右的徽章畫的是里米尼公爵。

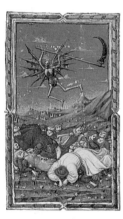

黑死病

1347年，人稱黑死病
的瘟疫從與中國通商的
路線傳開來，到1348
年，歐洲各地已遭黑死
病肆虐。主要症狀有腺
腫脹和黑癰，然後是痛
苦的暴斃。在某些城
鎮，人口減少了百分之
四十，整個村莊形同空
城。瘟疫的嚴重帶動對
宗教的狂熱和對死亡的
著魔。這幅插圖描繪死
亡天使一如黑死病，不
分階級地見人即殺。

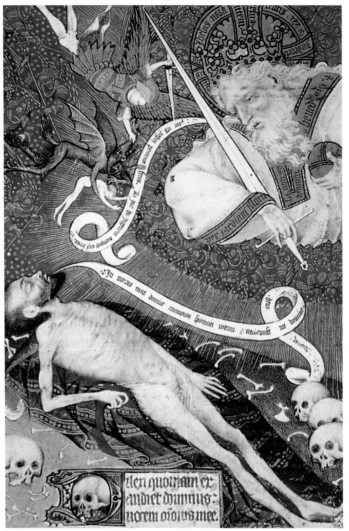

圖70 洛汗祈禱日課經的畫師，《最高審判者前的死者》，約1418-25年，27×19公分(10 1/2 × 7 1/2 英吋)

黑死病與藝術

部份哥德藝術明顯表現出受到黑死病這中世紀
大災難的影響。這種現在推斷可能是腺鼠疫和
肺鼠疫的傳染病，從1347-51年間在歐洲肆虐，
導致近三分之一的人口死亡。當時的人多相信
黑死病是上帝對其子民的審判，由此造成一波
狂熱，但不幸的是，這股狂熱並非對宗教本
身，而是類似鞭笞這種過度懲罰的「宗教慰
藉」。藝術家如不知名的「洛汗祈禱日課經的畫
師」即在其作品反應出對死亡和上帝審判的興
趣。《最高審判者前的死者》(圖70)這幅充滿
恐怖寫實意象的纖細手抄本插圖與蘭布兄弟的
纖細畫(見第55頁)形成強烈對比。從這幅畫可
看出這位不知名的畫家充份體認到死亡的意義
和無可避免。他採用古代過時的透視觀點和暗
昧交錯的空間呈現手法，而這些特點卻讓它更

加令人印象深刻。麻臉、腐爛的屍
體佔了大篇幅的畫面，加強了死亡
的恐怖感，彷彿死亡正逼臨我們。
即使只是不經意瞧見，也會震懾於
此畫的宗教恐怖之中。

死者的最後禱文是以拉丁文書寫
在白色捲軸上：「我將自己的靈魂
託付於您手中，您已將我自罪孽中
拯救出來，主啊！真實的上帝。」

上帝拿著地球儀和劍，分別象徵
祂的權力和最高審判者的身份。祂
以法文回應死者的禱文：「你必須
悔改才得解脫罪孽。審判日來臨之
日，你將與我同在。」

纖細畫左上方的小人物是聖麥
可，身旁有一群不是很明顯的天使
相助，他們一起攻擊正想要控制死
者靈魂的惡魔，圖中的成人裸體即
象徵死者的靈魂。

西恩納的堅信

其他此一時期的國際哥德藝術畫作
似乎絲毫不受黑死病恐懼的影響。
在這擾攘的分裂時代裡，的確有許
多畫風犀利無比的哥德藝術畫家似
乎從內心散發出一種愉悅的安全感。這份安全
感帶有童話故事的特色，例如令人心生愉悅的
西恩納大師沙斯達(原名Stefano di Giovanni,
1392-1450)在其鑲板畫作《聖安東尼和聖保羅
的相會》(圖71)中展現了法國手抄本插圖的永
恆影響力。這兩位隱士在類似「小紅帽」般的
樹林相會，兩人像小孩一樣單純地擁抱，在沙
漠中肯定了愛。

這幅木板畫作是一系列敘述聖安東尼‧亞伯
特一生的畫作之一，亞伯特據說創始了隱修制
度。在畫的最上方，我們看到年屆90的聖安東
尼在看見聖靈後放棄隱修生活，出發拜訪當時
高齡113歲的聖保羅。一路上，聖安東尼遇見
異教的象徵——半人半馬的怪獸。他賜福這隻
怪獸，並讓他改信基督教。

畫的前景描繪故事的結局，兩位聖人熱切地
打招呼，他們互相依偎在彼此的肩上，柺杖就
放在旁邊的地上(聖安東尼的柺杖一向都是T字

型的棍棒)。

在沙斯達的一生中,除了1430年代一小段期間,西恩納的人民在共和政府領導下可說過著祥和的生活。這意謂著西恩納人民得以和佛羅倫斯這勢力更強的鄰敵相處融洽。沙斯達是15世紀最重要的西恩納畫派畫家。他的藝術作品身受西恩納哥德傳統的影響,但他同時也樂意吸取當時富於創新的佛羅倫斯偉大畫家,例如馬薩奇歐(見第82頁)和雕刻家竇納太羅(見第83頁)的影響。

喬叟

時至1500年,英國宮廷的語言已從法語變成英語。事實上,早在傑弗瑞‧喬叟的作品中,已可見英語的使用。1343年出生於倫敦富裕家庭的喬叟是英王愛德華三世的侍臣,此一職務讓他得以游歷各地,賺取足夠的錢專心寫作。他最負盛名的作品是《坎特伯里的故事》,書中生動地描繪14世紀社會的各階層人士,它同時也是第一部以全國老百姓皆能了解的詩體語言寫成的。

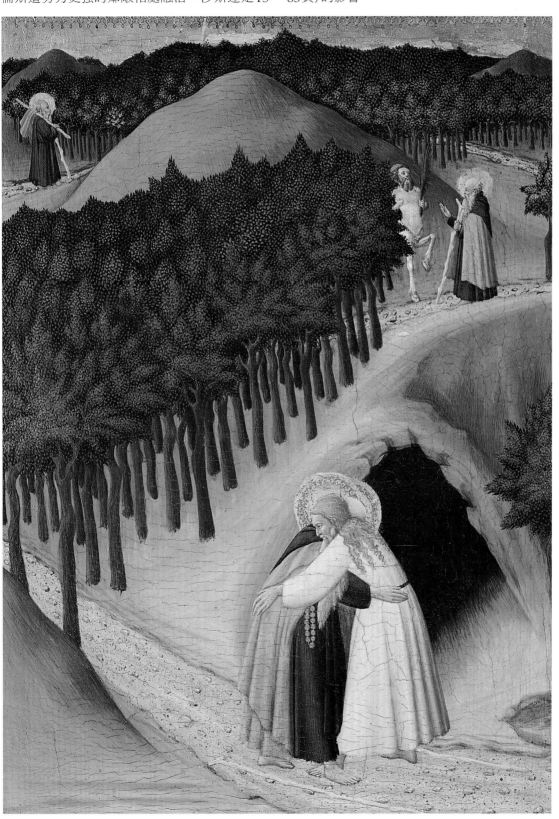

圖71 沙斯達,《聖安東尼和聖保羅的相會》,約1440年,48×35公分(19×14英吋)

沙斯達其他作品

《十字架前的聖湯瑪斯‧阿奎納斯》,羅馬,梵諦岡博物館;
《聖法蘭西斯拋棄俗世父親》,倫敦國家畫廊;
《聖法蘭西斯的神秘婚姻》,香笛憶,龔德博物館;
《東方三王之旅》,紐約,大都會美術館;
《焚燒揚‧葛斯》,墨爾本,維多利亞國家畫廊;
《背叛耶穌》,底特律藝術學院。

北方的創新

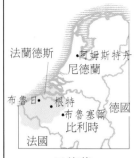

尼德蘭

上圖顯示的地區（疆界為今日的國界）在15世紀稱爲低地國家或尼德蘭。法蘭德斯（深色部份）是當時的藝術中心。雖然法蘭德斯國域面積不大，但是與尼德蘭人（即荷蘭人）還是可以互通。

國際哥德藝術風格於15世紀朝兩個方向發展，兩種皆可稱爲變革。其一是在佛羅倫斯地處的南歐，這是義大利文藝復興的起源（見第82頁）。另外一個則是低地國家所在的北歐，此地的繪畫轉變方向雖不同於北方，但程度卻是同樣徹底，而這個改變也就是北方文藝復興運動的濫觴（見第148頁）。

尼德蘭在15世紀初出現嶄新的繪畫形式，那是前所未見的繪畫寫實深度，這種新畫風揚棄了常見於國際哥德藝術中的迷人優雅和裝飾性元素。此外，在14世紀的宗教畫裡，觀畫者似乎可以一窺天堂，讓自己微不足道的腳得以踏進上帝家門；而相形之下，15世紀的法蘭德斯畫家可以說把聖經人物帶到我們實際生活中。

他們在描繪的過程中不會把世界充當大舞台演出高雅的戲劇，而是選擇實際的居家室內，如客廳和臥房這些展現人們日常生活常見的財物。在北方畫家羅伯特・坎平（活躍於1406-44）的作品中，我們發現一個日益祥和的世界以及人類在此世界中的角色。坎平是早期創新北方繪畫的重要畫家之一，同時也是范・德・威登（見第67頁）的老師。如今一般認爲坎平即是所謂的「弗雷馬爾大師」，此名來自幾幅被認爲最早創作於弗雷馬爾的一間修道院的畫作。事實上坎平就住在特爾奈，同時也在特爾奈工作，而弗雷馬爾和特爾奈均位於法蘭德斯。

日常生活裡的宗教畫

坎平的畫作《耶穌誕生》（圖72）描繪的是一個活生生的人們所聚集的現實場面，畫面展現出強烈的豐裕感。他畫的雖是弱小的新生耶穌、沈重遲緩的產婆、粗鄙的牧羊人以及一隻處在搖搖欲墜馬廄裡的母牛，但這一切看起來卻是如此的立體、生動而真實。儘管寫實，整幅畫仍舊瀰漫著一種深刻但又自然的信仰。

坎平更引人注目的畫作是《火爐圍欄前的聖母與聖子》（圖73），畫中形成聖母光環的柳條編織的火爐圍欄突顯出簡單的居家情調。國際哥德風格慣以金色的圓環來象徵神聖。

畫的左上角是從打開的窗戶望出的城市景像。尼德蘭繪畫中常見這種小景，爾後這種將世界壓縮在小小的窗外景致中的畫風也深受義大

圖72 羅伯特・坎平，《**耶穌誕生**》，約1425年，85×71公分（34×28英吋）

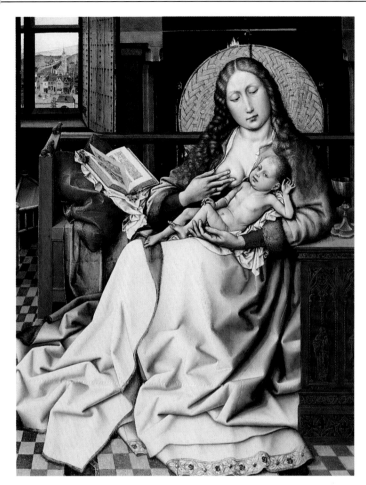

圖73 羅伯特・坎平，《火爐圍欄前的聖母與聖子》，約1430年，63×49公分（25×19½英吋）

市景一瞥

這幅節自《火爐圍欄前的聖母與聖子》一畫的局部圖，描繪透過打開的窗戶瞥見的纖細風景畫。坎平描繪了一幅以哥德風格的教堂為主的繁忙城市。有山形牆的建築物是當時典型的尼德蘭建築。

騎士精神

騎士精神是許多中世紀繪畫的主題，也是指當時騎士風範的部份概念。騎士精神強調的英勇、榮譽、彬彬有禮、忠心、純真，爾後漸為亞瑟王傳說中溫文爾雅的愛情故事所取代。這是一個逐漸趨向慾望不能滿足的觀念改變，即視愛情為一種宗教。在這幅彩繪的法蘭德斯盾牌上，畫有一位騎士跪在淑女面前發誓將為她增添光榮，否則即死。

利藝術家青睞。

在這裡，宗教的靈性與現實合而為一，這個場景就是坎平自己的世界——中產階級的居家內部。一旦與現實結合，宗教便可以藉著表象繪畫獲得明確的表達。經過畫家仔細的著墨，每樣平凡事物顯得無比清晰，由此呈現出寧靜、神秘的意義。神秘的氛圍看似平凡卻又讓人驚奇、令人深深感受到其有力的存在，這點從肖像繪畫中可以充份看出。

從希臘羅馬遠古時代直至此時，我們才見到今日我們所熟悉的肖像繪畫。類似肖像的繪畫一直具有特殊功用，例如記錄事件。羅伯特・坎平是第一位以新的藝術眼光觀看人類的藝術家，主題人物的心理性格在他的畫中明確地顯現出來。他的《婦女肖像圖》（圖74）中，一張包裹在樸素白頭巾下生動的臉凝視著前方，充份展現坎平處理光線的功力。他的焦點清晰，讓人無法不正視他的畫作。肖像畫是展現尼德蘭新繪畫風格的最佳代表。肖像畫至此開始注重

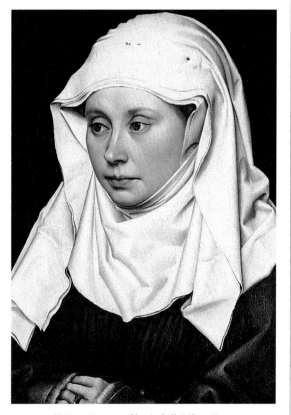

圖74 羅伯特・坎平，《婦女肖像圖》，約1420-30年，40×28公分（16×11英吋）

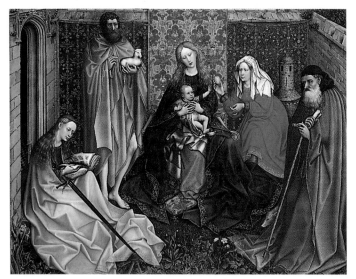

圖75 羅伯特‧坎平之弟子，《**封閉花園中的聖母、聖子與聖者**》，約1440/60年，120×148公分(47×58½英吋)

宗教繪畫裡的象徵

此時期宗教畫裡常見具有象徵含意的圖像。其中大致包括：
蘋果──罪惡、人類的墮落
耶穌手持蘋果──救贖
公豬──慾望
銅板──虛榮心
白鴿──聖靈
噴泉──永生
葡萄──耶穌之血
百合花──純潔，常用於描繪聖母瑪麗
獅子──復活
鵜鶘──耶穌的受難(一般認為鵜鶘會為保護幼雛而犧牲)
橄欖枝──和平

發揮主體人物的性格，而較少關心族群像的表現模式。坎平首創一種新的臉型，爾後范‧德‧威登(見67頁)也繼續沿用。

坎平的學生或追隨者所完成的《封閉花園中的聖母、聖子與聖者》(圖75)展現了坎平在《耶穌誕生》(見第60頁)中所呈現的那種令人欣慰的信心。聖母、聖子與一群聖者所在的封閉花園是「天堂花園」──一個「精心安排」的天堂。四面有牆或圍有欄杆的花園是聖母瑪麗的傳統象徵。

新穎的寫實主義

這份內心的確定感至楊‧凡‧艾克(1385-1441)達到高峰，他與坎平是同時代的畫家，也是15世紀最具影響力的畫家之一。他對周遭細節的觀察可說是鉅細靡遺，他不只是眼睛看到，更能了解其價值含意。

凡‧艾克所描繪的自然具有一種明亮的清晰感。他以過人的敏銳度觀察最平凡的事物，並從中嗅出令人敬畏的美感。雖然我們對凡‧艾克本人的了解有限，但若論他的畫讓我們共享他堅定的信仰，凡‧艾克算是氣勢最為磅礴的畫家了。

一如17世紀荷蘭畫家維梅爾(見第208頁)，凡‧艾克帶領我們進入光的世界，進而讓我們感覺我們也屬於那個世界。凡‧艾克精美細緻的畫作《祭羊》(圖76)是一個巨幅的祭壇畫的局部。它的兩邊都還有畫作。這是15世紀尼德

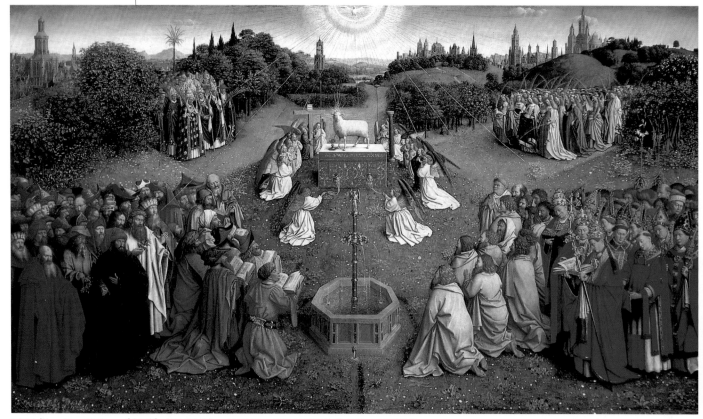

圖76 楊‧凡‧艾克，《**祭羊**》(局部圖)，1432年，135×235公分(53×93英吋)

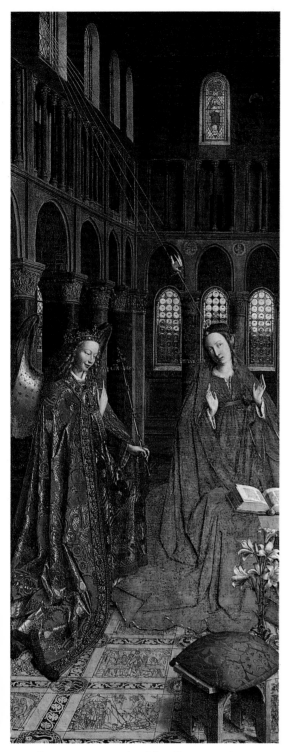

圖77 楊·凡·艾克，《聖告》，約1434/36年，
92×37公分（36½×14½英吋）

我們較爲熟悉的楊之手？或是由我們一無所知的賀伯特所畫？該畫的題詞給予賀伯特較高的評價：「此畫是由無人能出其右的畫家賀伯特·艾克開始，接著由畫技略次於他的弟弟楊奉何達·維特之命完成此畫。」

此畫描繪一隻用於獻祭的羊高高地立於祭壇上，它的聖血流入聖餐杯內。天使圍繞在祭壇四周，拿著令人聯想到耶穌遭釘刑的物件，前景處有生命之泉湧出。朝聖者從各地蜂擁而至，其中有預言家、烈士、主教、貞女、朝聖者、武士和隱士。就像當時許多偉大的宗教畫，凡·艾克在作畫之前很可能請教過神學家，而這些人物似乎代表教會的階級組織。聖城處於綠樹如茵的美麗風景中，且在地平線上閃閃發光，城的外形具有荷蘭城市的風味，右邊的教堂可能是烏特雷區特大教堂。此畫雖只是大型祭壇畫的一部份，不過其完美與精確性以及其說服力說明了爲何這神秘的景象能夠令見過它的人爲之著迷。雖然《根特祭壇畫》每每引人深思，不過任何積極的分析都必須絞盡腦汁。我們可以比較輕鬆地融入楊·凡·艾克較小的畫作中，例如狹長的《聖告》（圖77）。

楊·凡·艾克象徵性的光

從《聖告》一畫，我們溫暖地感受到光線柔和的光芒；在畫中，凡爲光所籠罩之物，從上方陰暗的屋面到天使寶石的光芒皆是明亮的。這光是一種整合、包容萬物的存在。這散發的光也是聖光，無私地照向各方；上帝熱愛其所創造的萬物，這光即是祂的化身。

這種象徵的手法更進一步地表現在其他地方——教堂上方是漆黑的，但上方唯一的窗戶描繪著天父；下方完全透明的三扇明亮窗戶，讓人聯想到三位一體，以及耶穌基督是如何以世界之光的形式存在。這道聖光來自四面八方，其中最明顯的一道是照向聖母，而此時聖靈也籠罩著她。從這道神聖的陰影終將出現神聖的光明。聖母的袍子彷彿因有所期待而微微鼓起。天使問候她：「萬福，充滿恩典」（Ave Gratia Plena），她則謙卑地回答：「祈求上帝的女僕」（Ecce Ancilla Domini）。不過爲了求眞求實，凡·艾克將她的話語上下、左右顚倒過來寫，以便讓聖靈能看懂。天使滿心歡喜、

蘭最大、最繁複的祭壇畫。這幅不朽名作至今仍舊懸掛於畫作完成時所安置的位置——根特的聖巴佛大教堂，引領著朝聖者深深地深入畫作所體現的宗教世界。關於凡·艾克兩兄弟楊和賀伯特分別在《根特祭壇畫》創作中所完成的部份，至今仍無定論。究竟這畫大部份出自

模仿的部份

這幅插圖(應該是出自後來的法蘭德斯畫家之手)中模仿《艾諾芙尼的婚禮》的部份,包括題銘、鏡子、念珠以及其描繪的筆觸。

笑顏逐開、充滿希望;聖母則是若有所思、一臉驚異,身上也無任何珠寶裝飾。天使顯然不知道接受上帝旨意所要付出的代價,但聖母知道。當她的孩子被釘於十字架上時,她將嘗到心如刀割的滋味。我們注意到她舉起雙手,做出奉獻的象徵手勢,只是她彷彿不自覺地期待著心裂的痛苦。

天使踩在教堂的瓷磚上向前進,我們可以辨認出瓷磚上描繪的是大衛殺哥利亞的畫(哥利亞代表魔鬼以及終究是徒勞的力量)。這樣的安排暗示天使帶給瑪麗的信息令她走向通往代表她身為人母和神聖的殺死巨人之路。

油彩:新的繪畫顏料

凡·艾克最早是位手抄本的插畫家。常見於凡·艾克畫作如《聖告》中的細密描繪和精緻的呈現手法,可以看出他與手抄本插圖的密切關係。不過凡·艾克的繪畫和手抄本插圖藝術最大的差別在於材料使用的差異。

長久以來,大家都誤以為凡·艾克是「油畫顏料的發現者」,其實在此之前油畫早已存在,主要用於彩繪雕刻和蛋彩上的亮光漆。凡·艾克真正的成就是經歷多次試驗,發展出會逐漸變乾的穩定清漆。這種清漆的材料是由亞麻籽油和堅果油,再混以樹脂製成。

楊和賀伯特將油與他們使用的顏料混合,而非蛋彩畫所使用的蛋,這是一大突破。顏料懸浮於一層能夠留住光線的油上,畫因而顯得明亮、透明且色彩鮮艷。平淡、平面的蛋彩變成像珠寶般耀眼的材料,這種新顏料非常適合描繪貴重金屬和寶石,若要將自然光畫得栩栩如生,油料尤其適合。

利用高超的技術和這種新的透明材料,再配合深入觀察光和光所產生的效果,凡·艾克創造出一種明亮、透明的畫。這種材料的問世改變了繪畫的外觀。

婚禮的畫像

現典藏於倫敦國家畫廊的《艾諾芙尼的婚禮》(圖78)原本是幅沒有標題的雙聯屏,畫名為楊·凡·艾克所題。這是頌揚人類情感共鳴的名畫之一;就像林布蘭的《猶太新娘》(見第204頁,這也是一幅畫者沒題名的畫作),它也呈現了真實婚姻的內涵。

床、唯一燃燒的一根蠟燭、年輕新郎舉起一手準備放於未婚妻手上、兩人結合的莊嚴時刻、水果、忠心的小狗、念珠、赤腳(因為這是神聖的結合的地板)、喬凡尼·艾諾芙尼,甚至兩人之間相敬如賓的距離,這些全都結合在鏡子的映像中。這些細微部份讓我們感到得意的喜悅,同時也讓我們知道人類的善良和實現自我的潛能。

圖78 楊·凡·艾克,《艾諾芙尼的婚禮》,1434年,82×60公分(32 1/4 × 23 1/2 英吋)

《艾諾芙尼的婚禮》

長久以來人們習慣以此標題來為該畫命名，因為一般認為這是喬凡尼‧艾諾芙尼和喬凡納‧瑟納蜜兩人某種形式的「結婚證書」。他們於1434年在布魯日結婚。艾諾芙尼是義大利商人，瑟納蜜則是義大利商人之女。兩人認真、年輕的臉龐都帶有凡‧艾克筆下人物特有的迷人責任感。

凸鏡

這面鏡子幾乎是以一種不可思議的技巧完成的。其周圍雕刻的木框鑲有十面描繪耶穌一生的細密徽章。更特別的是鏡子中的映像，其中包括凡‧艾克本人的小肖像，以及他身旁可能是正式的證婚人。

具有象徵意義的蠟燭

大白天裡這唯一燃燒的火焰或許可以被詮釋為喜燭，或是上帝無所不在的眼睛，也可能只是祈禱用的蠟燭。另一個象徵意義是分娩的守護神——聖瑪格麗特，她的肖像也出現在高高的椅背上。

忠心的象徵

畫中的每個細節幾乎都有其象徵意義。這隻陪伴的狗象徵忠心與愛。窗台的水果可能代表繁殖和人類自天堂失落。甚至棄於一旁的鞋子也非偶然，它代表的是婚姻的神聖與莊嚴。

複雜的簽名

就像現今，15世紀的法蘭德斯婚禮可以在私人住宅舉行，而不一定要在教堂。凡‧艾克的拉丁文簽名採用法律文件所用的哥德式時期的字體，內容為「楊‧凡‧艾克在場」。有人認為此乃暗示藝術家本人亦為婚禮之見證人。

圖79 亞威農的畫家，《聖殤》，約1470年，160×215公分 (5英呎3英吋×7英呎1英吋)

自然主義的擴展

在15世紀最初的25年當中，尼德蘭新的寫實主義已經開始擴展，時至1450年代，寫實主義的影響力已擴及北歐，遠及西班牙和波羅的海。法國亞威農一位不知名藝術家所畫的《聖殤》(圖79)保留了早期哥德和拜占廷繪畫的平面和金色背景，但我們幾乎未曾察覺這金色的背景。我們的注意力完全集中於為耶穌之死而動容的哀思上。此畫場景不在人間，而是存在左邊正在祈禱的這位捐贈者的心中。純論影響力，這幅偉大、恐怖的畫只有爾後波溪 (見第72頁) 的哀慟畫面可與之比擬。我們可以看出哥德時期是一個自由發揮情感的時期，畫家視眼淚為表達人類脆弱的自然方式。

佩特魯斯·克里斯特斯 (1410-72/3) 是另一位帶有神秘色彩、真實表達情感的法蘭德斯畫家。他師法可能是他老師的凡·艾克，他許多作品也反映出他與這位法蘭德斯前輩的淵源。

織錦

15世紀法蘭德斯的亞拉斯和特爾奈是利潤頗豐的織錦業中心。德凡郡狩獵織錦於1425-30年之間在特爾奈織成。主題似乎多與英王亨利六世與安茹的雷納國王之女瑪格莉特的婚姻有關。

圖80 佩特魯斯·克里斯特斯，《哀傷的人》，約1444-72/3年，11.5×8.5公分 (4¹/2×3³/8英吋)

另一位同樣受到凡・艾克影響的畫家是安東納羅・達・梅西納（見第111頁），克里斯特斯肯定知道他的作品。這樣的關係也使克里斯特斯得以將凡・艾克的風格稍微「義大利化」。典藏於英國伯明罕的小型圖畫《哀傷的人》（圖80）描繪被釘於十字架上的耶穌，祂頭戴荊棘皇冠、身上露出三處傷痕。耶穌兩旁站著兩位天使，一位手持百合花，另一位則拿著劍，分別象徵純潔與罪惡。這是「最後的審判」，在這一刻每個人必須面對審判結果。這幅畫吸引賞畫者的注意力，讓人不得不正視耶穌受難的事實，以及這件事對我們的重要性。

具有影響力的范・德・威登

另一位北方重要畫家是羅吉爾・范・德・威登（1399/1400-64）。他是凡・艾克和坎平的弟子，後來成為15世紀前半葉北方畫家中最具影響力的一位。范・德・威登很晚（約20好幾）才展開他的藝術生涯，但他的畫技出色，並擁有一間助手眾多的大型工作坊。他的畫在勃根第公爵「善良菲利」（見邊欄）的宮廷所受的青睞，使他的畫風能造成風行且聲名不墜。他的畫流傳到歐洲其他各國，其中包括1445年到達西班牙的卡斯提爾，1449年至義大利的法拉拉，而他的聲名也因此隨之遠播。

范・德・威登擅長表達人類情感，他能以一種有別於凡・艾克的方式來感動我們。最佳的例子就是他的《卸下聖體》（圖81）。這幅畫主要在情感表達。處理屍體本身就是令人不安的經驗，遑論是一位正值燦爛年華、將被處死的青年。這年輕人當然正是耶穌。不過沒有一位畫家能像范・德・威登這般，將一幅畫描繪得如此悲壯。整個畫面佈滿哀悼的聖人，彷彿是一條雕刻出色的飾帶。耶穌和聖母做出相同的姿勢——耶穌肉體死亡，自十字架上落地，聖母則是哀傷過度而落地。

范・德・威登在畫裡探索各種程度、種類的哀傷：從左邊身著搶眼紅袍的聖約翰的壓抑沈重，到右邊一身引人注目的紅、淡黃、紫色搭配的瑪麗・瑪格達蘭的悲慟不支。情感的決堤都還是在藝術家的掌握之下。整幅畫甚具說服力，賞畫的我們也陷入一種既美麗又恐怖的經驗。

善良菲利

勃根第公爵「善良菲利」（1396-1467）為貝利公爵（見第55頁）之兄弟，生平也受贊助藝術。他除了是勃根第公爵，也身兼法蘭德斯伯爵。1425年，他聘請凡・艾克擔任他的宮廷畫師兼侍從官。爾後范・德・威登也接受伯爵的贊助。菲利公爵據說對自己的外貌很是驕傲，此圖他穿的是當時最流行的服飾。

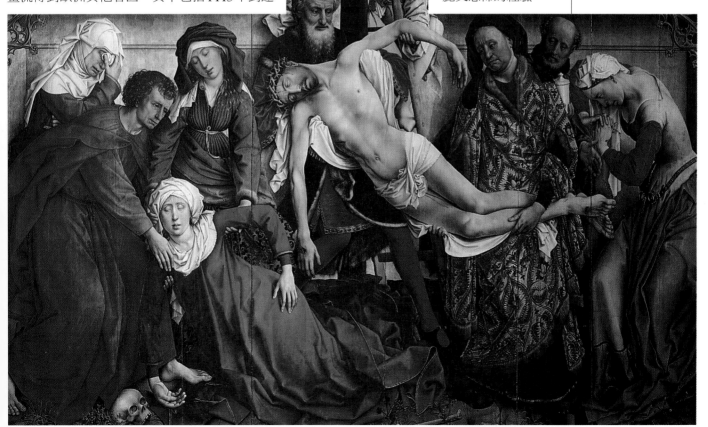

圖81 羅吉爾・范・德・威登，《卸下聖體》，約1435年，220×260公分（7英呎3英吋×8英呎6英吋）

范‧德‧威登 其他作品

《斯福爾扎的三聯屏》，布魯塞爾美術館；《哀悼耶穌的埋葬》，佛羅倫斯，烏菲茲美術館；《聖法蘭契斯科》，大都會美術館；《楊‧德‧葛羅斯的肖像》，芝加哥藝術學校。

同業公會

中世紀歐洲，大部份的商人和工藝匠，包括畫家在內，多隸屬於公會。上圖這些人本是吹玻璃工人公會的成員。公會旨在維持其行業的營業利潤、維護品質標準並提供社會福利。他們是城市生活的重要部份，其成員經常也是市議會的代表，一些代表若干公會的大規模公會分裂成較小的團體，這些團體各有各的象徵性守護神。

凡‧德‧高斯 其他作品

《三王朝聖》，柏林，國家博物館；《人類的墮落》，維也納，藝術史博物館；《聖母之死》，布魯日國立博物館；《捐贈者與施洗約翰》，巴爾的摩，沃爾克美術館。

動人的肖像畫

《卸下聖體》中陰暗的空間和經過修飾的形狀，整個佈局結構都有意排開令人轉移注意力的背景，賞畫的人因此能將注意力集中於這戲劇化的畫面上。類似的效果也可見於范‧德‧威登的另一幅畫作《仕女圖》（圖82）：僵硬全黑的背景突顯出主題人物，這位女士具有令人印象深刻的氣質、一種帶著傷感的矜持，彷彿她只願意讓畫家看到她的外表。不過顯然范‧德‧威登制服了她的抵抗，讓我們接觸到真實的她。她樸素而沒有太多裝飾的穿著和向下凝視的眼光透露著謙遜。在現代人的眼裡，這位女

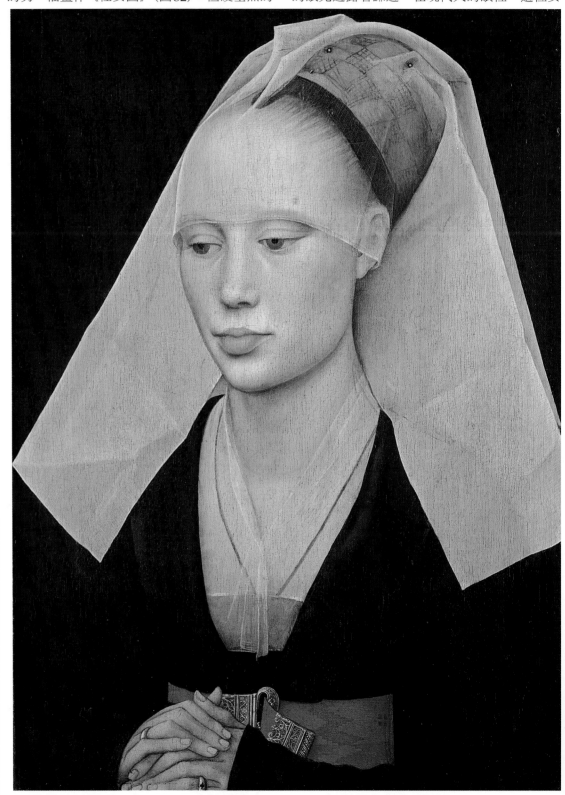

圖82 羅吉爾‧范‧德‧威登，《仕女圖》，約1460年，37 × 27.5公分（14 1/2 × 10 3/4 英吋）

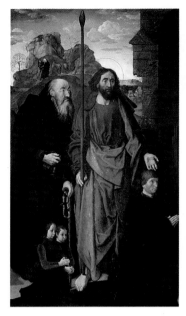
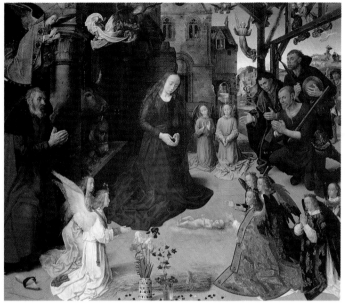
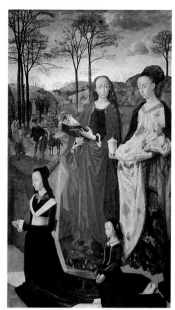

圖83 雨果‧凡‧德‧高斯，《**波帝納里祭壇畫**》，約1476年，兩旁的畫各254×140公分（100×55英吋），中間的畫254×305公分（8英呎4英吋×10英呎）

上的額頭過高。不過這是當時的時髦風尚，只需修剪髮際線即可辦到。有人認爲這位女士是勃根第公爵「善良菲利」（見67頁）之女瑪麗‧德‧瓦倫矜，不過這種說法仍有疑點。

巨幅畫作

雨果‧凡‧德‧高斯（約1436-82）是位出色的畫家，他的作品可說都是巨幅的畫作，所謂「巨」可指畫作的尺寸，但也適於說明高斯畫中人物史無前例的莊嚴感。他最負盛名的作品是現在典藏於佛羅倫斯烏菲茲美術館的《波帝納里祭壇畫》（圖83）爾後在義大利曾造成相當的影響。這幅畫作原本是用來裝飾佛羅倫斯新聖瑪麗慈善學校的教堂，是由佛羅倫斯銀行家托馬索‧波帝納里委託凡‧德‧高斯創作。波帝納里住在布魯日，是有權有勢的義大利麥第奇家族（見第93, 97頁）在法蘭德斯的代理人。這幅畫全部張開有2.5公尺長（約8英呎），僅次於當時佛羅倫斯最大的一幅畫作。

據說高斯死於宗教憂鬱症，知道這種說法之後，我們也許可以說服自己相信自己在作品中看到一股壓抑不住的情感。不過若不知他這段生平，我們只當這是一幅莊嚴無比的畫。凡‧德‧高斯在中間這幅《牧羊人的朝拜》一如兩旁的畫，運用了不同的比例：相較於其他人物，天使的比例小得有點怪異。這種畫法易於突顯畫中的重要人物，常見於中世紀繪畫。

聖人和捐贈者家族

《波帝納里祭壇畫》的名聯是聖瑪格麗特和聖瑪麗‧瑪格達蘭這兩位巨大人像，她們正在引見波帝納里的妻子瑪麗亞和其女兒。聖瑪格麗特（婦女分娩的守護神）的象徵是站在龍上。根據傳說，她曾被怪物吞進肚裡，後來又噴了出來。瑪麗‧瑪格達蘭手持油罐，她將以此油塗在耶穌的腳上。

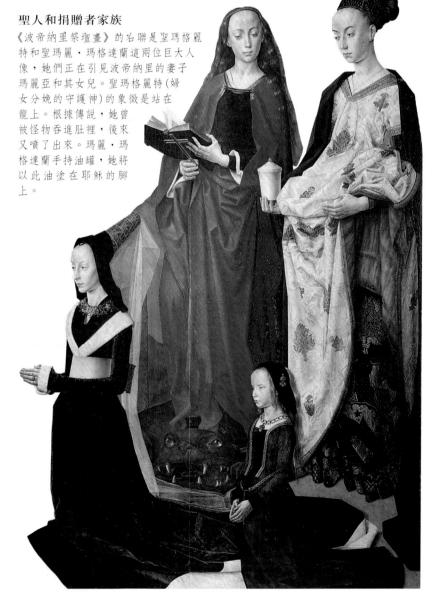

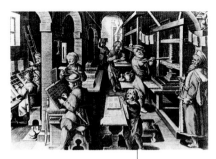

印刷

1440年左右，德國金匠瓊安・谷登堡發明活字。這種利用個別字母製作鑄字的方式帶來書面資訊傳播革命性的變革，印刷書的取得也較以前容易得多了。至此一旦能取得一頁所需的活字即可印刷複製書，然後再將字母打散、重組，再印另外一頁。活字印刷很快在歐洲流傳開來並廣為使用。繪有插圖的手抄木時代從此畫上句點。上圖描繪的是谷登堡工作室內的印刷工人。

梅姆凌製作的神龕

《聖烏爾休拉的神龕》是梅姆凌最負盛名的作品之一。這個雕刻的木箱由六塊上有畫飾的木板組成，外形類似哥德式風格的教堂。每一塊木板上的繪畫都是在描述聖女烏爾休拉帶領一萬一千名英國少女至羅馬朝聖的傳說。這神龕目前是比利時布魯日梅姆凌博物館的中心裝飾作品。

溫和的梅姆凌

凡・德・高斯的視野無比磅礡，他的畫結合了凡・艾克的莊嚴和范・德・威登濃郁的情感。他作品的力量肯定是其他法蘭德斯畫家，例如傑拉德・大衛（見71頁）和漢斯・梅姆凌（約1430/35-94）所沒有的。梅姆凌可能在范・德・威登（見67頁）的工作坊受過訓練，另一方面他也受到師法凡・艾克的迪里克・布慈（約1415-75，見下圖）的影響。梅姆凌出生於德國，但是他常年定居在法蘭德斯的布魯日，並在此工作。事實上，梅姆凌的畫作在布魯日非常受到歡迎，讓他因此成為當地的富豪。

梅姆凌是位溫和的畫家，他默默地觀察周遭世界，並與我們分享他的心得。任何人一看到他的《拿箭的人》（圖84）就會喜歡上這幅畫。關於這支箭的含意眾說紛紜，不過從梅姆凌和善、溫和的面容來看，他似乎不可能是士兵。

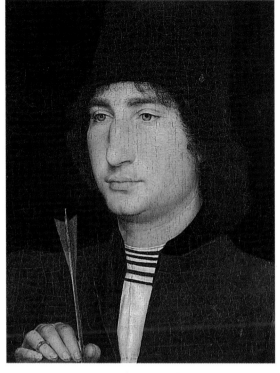

圖84 漢斯・梅姆凌，《拿箭的人》，約1470/5年，32.5 × 26公分（12¾ × 10¼ 英吋）

圖85 迪里克・布慈，《人像》，約1462年，32 × 20公分

畫中的他是位善良的紳士，有著堅毅、性感的雙唇。我們注視得愈久，這幅小型的名作愈是在我們腦海盤旋不去。

這幅畫和梅姆凌當代同輩畫家波溪（見第72頁）的作品形成強烈對比，在波溪的畫中我們經常看到的是壓抑憎恨的臉孔。

范・德・威登的追隨者

在所有的北方畫家中，影響出生於荷蘭的迪里克・布慈最鉅者要屬范・德・威登（見第67頁），他可能就是布慈的老師。布慈大部份的畫都是創作於法蘭德斯的羅文，1468年他被指派為當地市政府的專屬畫師。他的畫以肅穆的莊嚴和濃厚的宗教風味見長。畫工細膩、高雅的《人像》（圖85）展現布慈慣有的簡單佈局，以及他描繪衣褶的簡潔手法。布慈也是一位有成就的風景畫家，從畫中敞開的窗戶，我們也能一窺風景。

晚期哥德繪畫

傑拉德・大衛、希洛尼姆斯・波溪、馬迪亞斯・格魯奈瓦德，這三位是16世紀初期的畫家，他們與艾伯勒希特・杜勒、魯卡斯・克拉那赫、漢斯・霍爾班（見第148-162頁）等北方畫家處於同一時代。不過前面三位的畫作依舊保有哥德畫風，而後面三位則深受義大利文藝復興（見第79頁）的影響。就這樣，哥德藝術與文藝復興藝術這兩股潮流在16世紀前半葉可說是並存於北歐世界。

在15世紀末期的布魯日，傑拉德・大衛（約1460-1523）接替梅姆凌在畫壇上的地位，他的畫作相當受到歡迎，工作坊接受委託的工作不斷。大衛是位非常討人喜歡的畫家，他畫的純真聖母讓人一看就深受吸引。《逃往埃及途中的休憩》（圖86）中，聖母替她的孩子拿著葡萄，這串葡萄象徵著聖子長大後的苦難酒；聖母祥和、若有所思的表情並無不祥的預示。她似乎和孩子沈浸在永恆的幻想之中，所有的重擔都由身後的聖約瑟夫和提防看護的驢子來承擔。

在坎平和凡・艾克的畫中所見的低地國家15世紀初鮮明的繪畫風格（見第60-65頁）在大衛的作品中達到巔峰。從他的畫中，我們看到北方繪畫傳統的重要特質因為一股嶄新的繪畫視野

漢薩同盟

14世紀德國城市為保護它在外的本國商人並擴大貿易活動，結合成漢薩同盟。後來同盟逐漸擴及德國、低地國和英國等兩百個城市。漢薩的商人出口羊毛、布料、金屬、毛皮到東方，而自東方輸入歐洲的東西則包括了顏料、原料、絲、香料等不一而足。

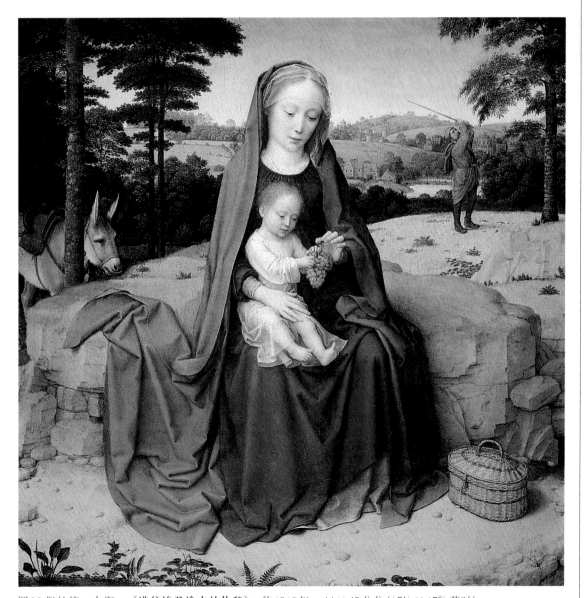

布魯日

直至15世紀末，布魯日一直是北歐國際貿易的樞紐。布魯日為一自治區，同時也是漢薩同盟的總部。雖是自治區，至1477年為止，布魯日一如法蘭德斯的其他地區，均是受到勃根第公爵的管轄。在日威恩河淤淺無法通航後，布魯日才漸漸喪失貿易優勢，由安特衛普取而代之。

圖86 傑拉德・大衛，《逃往埃及途中的休憩》，約1510年，44×45公分（17 1/2 × 17 3/4 英吋）

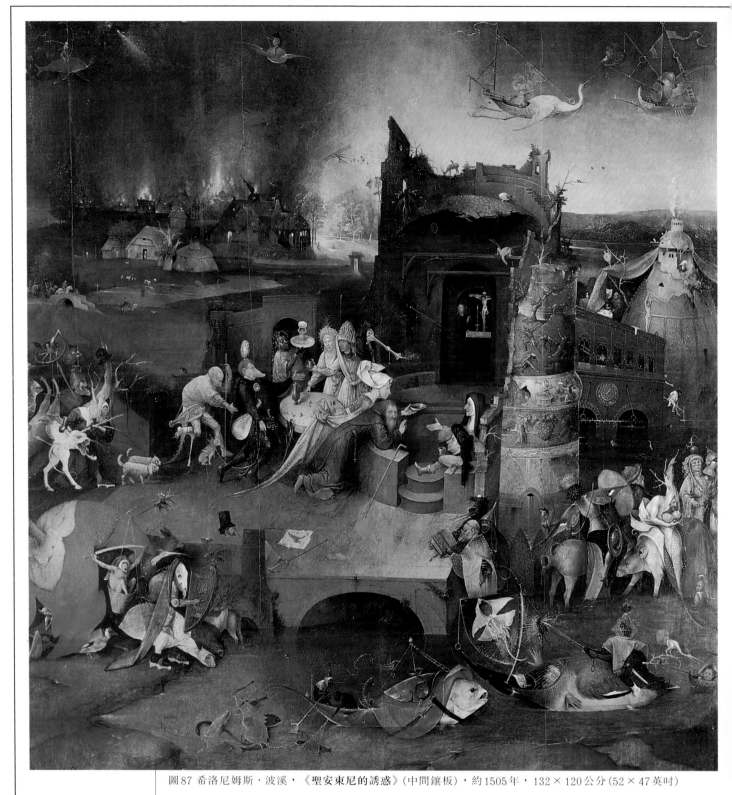

圖87 希洛尼姆斯・波溪，《聖安東尼的誘惑》(中間鑲板)，約1505年，132×120公分(52×47英吋)

而展現清新的活力，影響了爾後的奎廷・馬希
斯和揚・葛沙爾特(見第163頁)。在這兩位畫
家筆下，南北截然不同的繪畫傳統再度合而為
一，不過這要等到義大利文藝復興藝術發揮了
難以抵擋的影響力之際，結合的事實才發生。
北方藝術仍保有其逼真寫實的特色，但一方面
又逐漸揉和了義大利風格。

波溪獨特的幻想世界

希洛尼姆斯・波溪(約1450-1516)是位相當特別
的畫家，他的畫與法蘭德斯繪畫主流傳統大不
相同。他的風格獨特、自由得出奇，他的象徵
手法之生動讓人印象深刻，直至今日無人能出
其右。奇妙而恐怖，波溪的畫表現出強烈的悲
觀主義、並反映出當時社會與政治的不安。

我們對波溪所知不多，一如他神秘而難解的作品。我們所知道的是他的名字來自赫陀根波溪這個靠近安特衛普的荷蘭城市，他屬於一個名為「瑪麗兄弟會」的極端正統宗教團體，在當時是頗具知名度的人士。波溪的許多畫作都是宗教畫，其中有幾幅是以耶穌受難為主題。他最享聲譽的作品是那些充滿魔鬼的奇異畫作，例如《聖安東尼的誘惑》（圖87）。

這幅三聯屏的中間畫作描繪跪著的聖安東尼正為惡魔所折磨。這些惡魔包括一個以薊為頭的人和一隻半身為平底舟的魚。這些畫在現代人的眼裡或許顯得古怪、奇異，但在波溪的時代，人們對此並不陌生，因為這些圖像大多來自當時法蘭德斯的諺語或宗教術語。特別的是，波溪將這些虛構的動物畫得如此逼真，彷彿它們確實存在人世。他以描繪一般動物或人類的寫實手法來刻畫每個他所創造出來的古怪

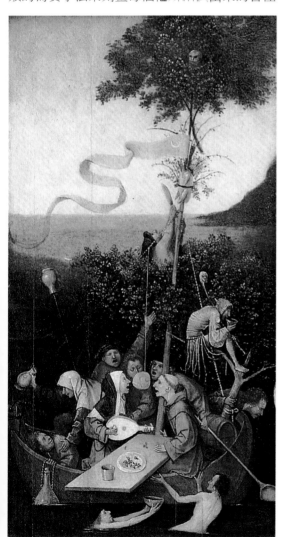

圖89 希洛尼姆斯·波溪，《愚人的船》，約1490-1500年，58×33公分（23×13英吋）

圖88 希洛尼姆斯·波溪，《生命之路》，約1500-02年，135×90公分（53×35½英吋）

而奇異的動物。波溪筆下惡夢似的世界似乎具有不可理解的超現實力量。

即使像《生命之路》（圖88）這幅較具自然主義風格的畫，其邪惡的成份也仍明顯可見。畫中左下方的一隻狗正對著貧苦的老人吠叫，前景有動物的屍骨和頭顱，而後景的強盜也正在攻擊一位旅人，老人頭上的天際線上明顯可見一具絞刑用的裝置。《生命之路》是一幅三聯屏的外邊畫。另外它內部的三幅畫則呈現了波溪對人類生存所抱持的悲觀態度，一種建立於罪惡獲勝的悲觀態度。左畫描繪的是人類被逐出樂園的景象，中間是人類永無止境的各種惡行；右畫則是這些惡行的結果——墮入地獄。

圖解寓言

在《愚人的船》（圖89）中，波溪想像全人類搭乘一艘船，一艘象徵人性的小船，航行過時間的大海。可悲的是，船上每個人都是愚人。波溪認為這就是我們的生活，我們吃、喝、調情、欺騙、玩愚蠢的遊戲、追求不可能實現的目標；而在此同時，我們的船也正漫無目的地飄流，永遠也到達不了港口。

「怪物的畫師……潛意識的探索者」
——卡爾·古斯塔夫·榮格，論希洛尼姆斯·波溪

戲劇

上圖出現於14世紀法國古書上圖畫中的演員是中世紀北歐城鎮常見的人物。這些演員戴上面具後成群四處表演，地點可能在街上或私人住宅，演出的內容包括餘興節目與神秘劇。波溪隸屬的教會團體據知也演出過神秘劇。

《死亡與守財奴》

這幅帶有道德寓意的畫作是波溪創作生涯中間階段的作品，從此畫中，我們可以看出15世紀法蘭德斯繪畫強調揭露人性愚蠢與邪惡本質的精神。當時低地國家的宗教教派激增，而波溪則屬於其中一個強調極端正統的教派。

最後的誘惑

一個深諳守財奴弱點的醜陋魔鬼獻出一袋金子，期望藉此攫取守財奴的靈魂。觀畫的我們由此推想出這齣人間劇的結局。然而垂死之人貪婪成性，臨死之際依舊伸手渴望獲取身外物，這場心靈交戰的輸贏結果不言而喻。

看不見的十字架

整幅畫的中心描寫的是守財奴內心靈魂的交戰。守財奴的守護天使為拯救他而懇求，但終究徒勞；即使天使設法引導垂死的守財奴注意左上方的小十字架，他還是看不到。

錢——焦點所在

好色、暴食、物質貪婪是15世紀最普遍的宗教訓誡主題，它們被認為是罪惡之最。守財奴若是受到懲罰，可說是因保險箱而起，故這口箱子被置於最顯眼的地方。雖然波溪確信我們肯定會看到保險箱內部，不過守財奴似乎對藏在箱內那些來自地獄的惡毒動物視而不見，所以當然不知自己掛在念珠旁的那串鑰匙根本無用。

自畫像？

在畫的前景，守財奴丟棄的絲綢衣服中有一個小魔鬼，他斜眼看著我們。這張消瘦、痛苦、絕望的臉常見於波溪的畫。有人認為這可能是波溪自己帶有嘲弄意味的自畫像。

這些愚人並非沒有宗教信仰，畫中也有一個修士和修女，不過他們也像其他人一樣過著愚蠢的生活。波溪笑著，而且是悲哀的笑。回顧自己，我們有誰不是航行在愚蠢人性之船的悲哀中？波溪是位古怪又神秘的天才，他的畫不只觸人心弦，更讓人怵目驚心進而恍然大悟。他描繪的邪惡、可怕事物潛藏在我們內心的自我憐愛中。波溪具體呈現出這些內心的醜陋，他畫的畸型魔鬼不僅是要引起我們的好奇心。我們討厭看到自己跟這些魔鬼神似。這幅畫畫的不是別人，正是我們自己。

道德訓誡的故事

波溪另一幅畫作《死亡與守財奴》（圖90）旨在警告那些汲汲追求聲色之樂、且對死亡毫無準備之人。誰能對這寓言畫無動於衷呢？在這緊湊的長篇佈局中，他鋪陳出整個痛苦的情景。

畫中這位一絲不掛的垂死之人生前享盡權勢，如今人在床頭，他的盔甲則凌亂地散落在低牆另一端。他的財富現在任人爭奪，為了保住財寶，他將之存放在身旁。在畫中他總共出現兩次，第二次他以健康之姿現身，為了貯藏金子而穿著素淡；放進另一枚銅板讓他顯得滿足。魔鬼四處潛伏，死亡之神也在門邊探頭探腦（注意病人的驚訝神情，可見他從未想過自己會死）。最後一戰開始了，這是他必須赤手應付的一戰。身後的天使替他懇求。在他前面甚至潛藏著一個獻上金子的魔鬼。在床的上方，另一個魔鬼正興致勃勃地張望著。此畫並未描繪故事結局，但我們衷心希望這位守財奴能放棄虛榮的佔有慾，接受死亡的真相。

格魯奈瓦德的黑色世界

晚期哥德藝術的盛世遲至德國畫家馬迪亞斯·格魯奈瓦德（他的真名為馬迪斯·尼塔特，或高塔特，1470/80-1528）的畫作問世才出現。格魯奈瓦德可能與杜勒屬於同一時代（見152頁）。杜勒深受文藝復興影響，格魯奈瓦德在選擇主題和風格方面卻無視於文藝復興藝術的存在。不少格魯奈瓦德的畫作現已失傳，不過僅從他少部份流傳至今的畫作也能看出他是當時最傑出的畫家之一。沒有一位畫家能夠像格魯奈瓦德這樣可怕而真實地揭露苦難的恐怖，同時又能讓我們相信救贖，這點是波溪的畫所沒有的。格魯奈瓦德的《耶穌上十字架》（圖91）是

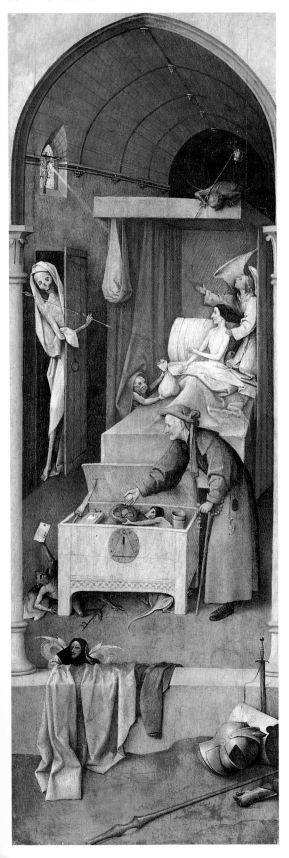

圖90 希洛尼姆斯·波溪，《死亡與守財奴》，約1485/90年，93×30.5公分（36½×12英吋）

菲力普二世

西班牙國王菲力普二世（1527-98）非常欣賞波溪的作品，他收藏了相當多波溪的畫。這位查理五世的兒子將西班牙帶出中世紀，走進文藝復興的時期。他也曾委託提香（見第131頁）創作許多畫作。

鑲板畫作

當歐洲風行在木板上作畫時，各地所用的木板材質各不相同。義大利最常用白楊木；阿爾卑斯山北部可供選擇的木材更多，橡木、松木、銀冷杉、歐椴、山毛櫸、栗樹都有人使用。義大利畫板的背面粗糙，而北歐的畫板則是修整得很美。至於布魯日的畫板經常都加有封緘。

世界末日

15世紀末時，許多人恐懼、擔心世界將於1500年結束。因此死亡的啟示圖像廣為流傳。

「一種不受羈束的藝術旋風經過身旁時將你帶起……你置身於一種永恆的迷幻狀態中。」

──J・K・費斯曼論格魯奈瓦德的《耶穌上十字架》

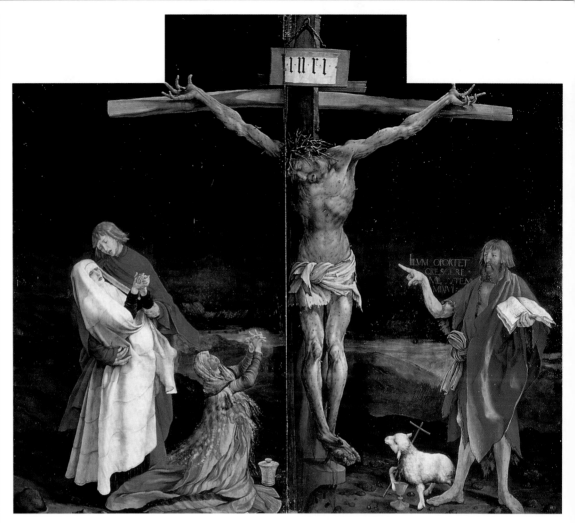

圖91 馬迪亞斯・格魯奈瓦德，《耶穌上十字架》，約1510-15年，270 × 305公分（8英呎10英吋 × 10英呎）

中世紀的醫學

中世紀的知識一直是很粗淺的，情況一直要到文藝復興才好轉。當時任何的疾病或疼痛常是以草藥、水蛭吸血或超自然的「療法」來醫治。迷信之風在當時相當盛行，例如疾病可藉由背負聖物或節自聖經的一段文章而消除。這幅14世紀的圖像描繪一位病人很溫順地配合簡陋的腦葉切除手術。

《伊森亥姆祭壇畫》多聯屏的一部份，現收藏於科瑪。此畫是受位於伊森亥姆的安東尼特修道院委託而作，用意在給予修道院醫院病人心理上的支持。畫中的耶穌基督形象醜陋，他的皮膚因遭受鞭笞和折磨而腫脹、撕裂。這幅畫對於一所專治皮膚病的醫院甚具說服力。

格魯奈瓦德另一幅較易了解的《小型耶穌上十字架圖》（圖92）讓我們更直接地面對救世主的死亡。釘於十字架上的耶穌向我們落下，震撼了我們，讓我們無處可逃，整幅畫充滿著苦痛。我們被無盡的黑暗與綿延的山脈以及苦痛所包圍，這一切讓我們不得不正視真理。《舊約》時常談及「受苦的僕人」，《詩篇》第22篇也形容祂是「一隻蟲而非人」，這即讓人聯想到格魯奈瓦德所畫的耶穌。哥德藝術在這高貴的寫實中臻於驚人的偉大境界。

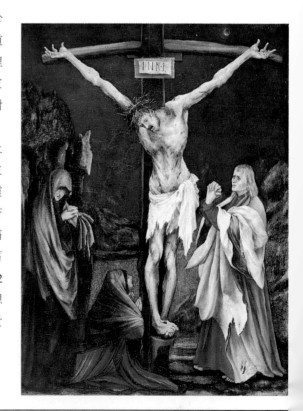

圖92 馬迪亞斯・格魯奈瓦德，《小型耶穌上十字架圖》，約1511/20年，61 × 46公分（24 × 18英吋）

《耶穌上十字架圖》

這是格魯奈瓦德多聯屏大型畫作《伊森亥姆祭壇畫》的中間畫作，記錄著人類苦難的劇烈與醜陋。由於作品是為醫院而作，格魯奈瓦德便根據自己目睹的病人痛苦模樣畫出耶穌受難像。這些病人多半罹患當時流行的皮膚病。

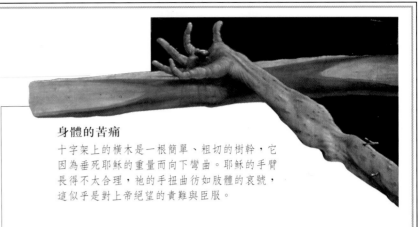

身體的苦痛

十字架上的橫木是一根簡單、粗切的樹幹，它因為垂死耶穌的重量而向下彎曲。耶穌的手臂長得不太合理，祂的手扭曲彷如肢體的哀號，這似乎是對上帝絕望的責難與臣服。

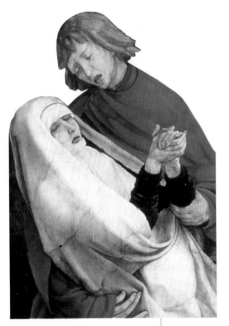

聖約翰的預言

施洗約翰赤腳站著，手拿一本書，穿著象徵他處於荒野時候的動物毛皮。他似乎不為這駭人的情景所動，堅信他的預言——刻於夜空的「我削弱則祂增長」。約翰傳播基督教的希望和贖罪的教義，平衡這淒涼的情景。

家人的悲傷

哀痛欲絕的親人與朋友和堅忍的施洗約翰分立於恐怖、垂死的耶穌兩旁。瑪麗不支倒地，她的昏厥若非因為疲憊，即是需要閉上眼以免看見耶穌被釘死於十字架上的慘狀。格魯奈瓦德原本將聖母描繪成站立之姿，後來又改成令人心生同情的彎曲狀。一旁攙扶她的是絕望的使徒聖約翰。

視覺化的痛苦

格魯奈瓦德將常見於哥德藝術的痛苦、罪惡、道德發揮至極致。在這局部圖中，受難的耶穌身體被折磨得令人作嘔，這與文藝復興中英勇、健壯的耶穌大異其趣。格魯奈瓦德的世界是一種可怖、象徵人類所能犯下的殘忍和墮落，另一方面也代表耶穌賜福的無限仁慈。

上帝的羊

猶太人拿羊作為祭祀用的動物，早期基督教徒則沿用羊作為耶穌犧牲的象徵。羊與聖約翰有關連，他在一看見耶穌時便宣佈：「看著這上帝的羊」。羊通常會拿著一支十字架，而它祭祀犧牲的血就流入聖餐杯中。

義大利文藝復興

在文藝復興這個發生於歐洲中世紀末的蓬勃運動中，義大利無論在藝術與科學或社會與政府方面，都扮演著催化劑的角色。由於「文藝復興」一詞可以應用於不同領域，因此它具有多層的意義；也因此，「文藝復興繪畫」一詞無法代表某一種普遍或定義明確的風格。哥德式繪畫形成於中世紀的封建社會，植根於羅馬式藝術和拜占廷藝術的傳統；而文藝復興藝術則是誕生自一個急遽轉變的新文明，象徵著人類脫離中世紀、邁向現代世界，建立了現代西方的價值觀與社會的基礎。

喬凡尼·貝里尼，《眾神的盛宴》，1514年(局部圖)

義大利文藝復興大事記

義大利的文藝復興是逐步演變而來的，在馬薩奇歐活躍畫壇之前的一百多年，也就是在喬托(見第46頁)的作品中我們已經可以明顯看到文藝復興的濫觴。對科學精準和更為寫實手法的追求在達文西、拉斐爾以及米開朗基羅絕佳平衡和協調的作品中達到極致。日益增多的俗世題材作品反應出人文主義(見第82頁)的影響。文藝復興晚期的繪畫風格主流則是矯飾主義。

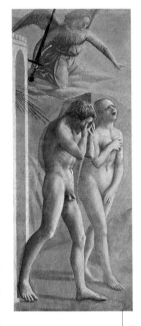

**馬薩奇歐，
《亞當與夏娃》，
1427年**

達文西曾寫道：「馬薩奇歐在他完美的作品中，點出那些不願從大自然(自然是歷代所有大師的最愛)找取靈感的人，最後只能徒勞無功」1830年，奧珍·德拉克窪也這麼描寫馬薩奇歐：「出身貧困、在其短暫一生的精華歲月中，幾乎沒沒無名的馬薩奇歐獨力完成繪畫史上最偉大的革命」。這場革命指的是他的世界觀：以忠實而細膩的手法描繪凡人，讓畫筆下的人物在充滿空氣、光線、空間的人間中生活、呼吸(見第83頁)。

**皮耶羅·德拉·法蘭西斯卡，
《基督的復活》，約1450年**

清晰、莊嚴是皮耶羅作品的特色。由於受到羅馬古典主義和佛羅倫斯創新風格的影響，他的畫結合了複雜的數學結構、鮮亮的色彩以及剔透的光線(見第102頁)。

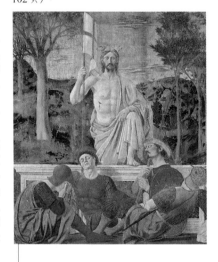

**雷歐納多·達文西，
《岩石上的聖母》，約1508年**

達文西可說是位真正的「文藝復興人」，因為他不但是位偉大的畫家，也是雕刻家、建築師、發明家和工程師，同時還精通園藝、解剖學與地質學。他獨特的抒情風格顯示他堅信自然是靈感的來源(見第120頁)。

1420	1440	1460	1480	1500

**安傑力可修士，
《聖科斯馬斯和聖達米安遭斬首》，1438-40年**

這幅畫是佛羅倫斯聖馬可修道院祭壇臺座畫(底邊的細長條)的一部份。安傑力可修士的畫一直有一種纖細的優美，這種氣質經常掩飾了他畫中的活力。他的畫具有哥德風格，但是畫中人物卻是存在於一個真實、藉觀察而來的風景中，自然的光線安排也襯托出人物清晰的輪廓(見第90頁)。

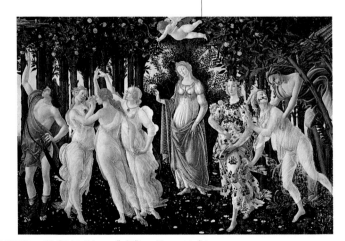

桑德洛·波提且利，《春》，約1482年

波提且利是以異教寓言和神話故事為題材的俗世畫聞名後世，但他畫中獨特的線條與柔和之美更令人難忘。他的作品以溫柔和愁悶的憂鬱聞名；隨著年歲增長，他的憂鬱更深化為一種不安的悲傷──人物變憔悴了，有時還帶著受苦的表情。這可能是對當時政治與宗教緊張情勢的一種反應(見第94頁)。

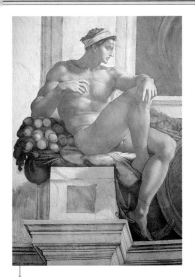

米開朗基羅,《裸體》,西斯汀教堂,約1508-12年

米開朗基羅是盛期文藝復興時期的另一位「巨人」。相對於達文西的抒情風格,米開朗基羅的藝術流露的是莊重的特質。他的作品具有史詩的規模,其中的人物展現了非常人的形體與嚴酷強烈的肌肉運動之美(見第122頁)。

提香,《維納斯與阿多尼斯》,約1560年

提香是威尼斯最偉大的畫家,也是世界上最卓越的藝術家之一,對於西方藝術史的發展有著深遠的影響。他晚期作品中那種令人難忘的脆弱之美至今無人能出其右,他的作品預示了某些20世紀藝術的特質(見第134頁)。

艾爾·葛雷科,
《聖母、聖子以及聖馬提納、聖艾格妮斯》,
約1597-99年

艾爾·葛雷科是一位偉大的矯飾主義宗教畫家。他熱情的想像力遠遠超越後來矯飾主義畫家的矯揉做作。遊歷過威尼斯和羅馬後,艾爾·葛雷科定居於西班牙的托勒多。他的作品展現出一種無可名狀的狂熱,明確地呈現西班牙反宗教改革時期(見第145頁)的宗教緊張局面。

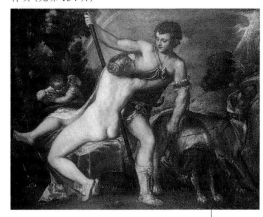

科雷奇歐,《維納斯、薩逖和邱比特》,約1514-30年

科雷奇歐在生前的聲名遠比現在響亮得多。一如巴洛克畫家慕里歐(見第198頁),科雷奇歐的作品以現代的角度來看,似乎太過甜美了;不過,在它表象魅力之下的是一種對感官真實的忠實描寫(見第142頁)。

| 1520 | 1540 | 1560 | 1580 | 1600 |

廷特雷多,《聖保羅皈依》,約1545年

威尼斯藝術家廷特雷多是晚期文藝復興畫家中的領導人物。廷特雷托在提香的畫室短暫學習之後,便發展出他獨特、具活力的個人風格——鮮明的色彩對比與調子對比,萬象包容的遠景與戲劇化的動勢。廷特雷多畫中的宗教熱情與激情的「表現主義」使得他在藝術史上清楚地與初期、盛期文藝復興的古典主義區分開來,進而投入矯飾主義的風格之中(見第134頁)。

拉斐爾,《賓多·艾托維提》,約1515年

拉斐爾早期受達文西影響甚為深遠。因他也同樣深為古典藝術所著迷,所以畫作中常呈現出英雄式的宏偉;而他的肖像畫則流露出

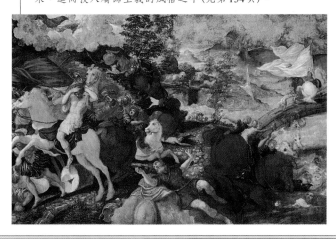

文藝復興初期

關於「文藝復興」一詞，其意指「再生」，用以指稱橫跨三個世紀的廣泛文化成就。再生的理念存在於文藝復興的各種成就之中──當時的藝術家、學者、科學家、哲學家、建築師和統治者都相信：唯有透過研究古希臘羅馬的黃金盛世，才是達到開闊宏偉和開導明智之途。他們拒絕向較近的中世紀，也就是哥德時期文化去求教。在人文主義的激勵下，文藝復興時期反而回首展望古希臘羅馬的文學、哲學、藝術以及工程方面的成就。

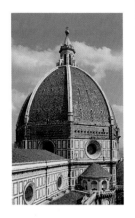

布魯內利齊與
佛羅倫斯的建築

佛羅倫斯大教堂的圓形屋頂一直被認爲是建築師菲力浦・布魯內利齊(1377-1446)最偉大的成就。

屋頂直徑長45公尺(150英呎)，外部的大理石骨架發揮巨大的向心力而支撐整個結構。屋頂外部八個面是由連續的自身承載的砌石系統所固定，這套系統本身即是結構工程的絕佳成就。

這座圓形屋頂完工於1418年，後來便成爲佛羅倫斯的地標，訴說著佛羅倫斯之爲文藝復興時期文化重鎮的歷史意涵。

人文主義

人文主義是文藝復興時期的重要文化運動，此時期注重的是人類的理性而非上帝的啓示。伊拉斯模斯(見154頁)是當時重要的人文主義理論大師。古典拉丁文和希臘文讀本是主要的探究來源，不過人文主義者的養成教育還包括文法、修辭、詩和倫理學等人文學科。

人文主義思想由馬基亞維利帶進外交圈、由亞伯堤引進建築界(見第88頁)。

文藝復興繪畫誕生於13世紀中期的義大利，它的影響力迅速傳遍歐洲，而在15世紀末達到最高峰。文藝復興時期的藝術家相信他們的藝術是希臘羅馬偉大傳統的延續，喬托(見第46頁)便是最早提出這種看法的人。喬托作品中喜悅的精神性，使他看來更像是個哥德藝術家；不過，他將聖經故事畫成寫實的人間劇，還有他描繪人物的立體感和份量感，可說都是道道地地文藝復興繪畫的特色。喬托的作品說明了繪畫的功用，也勾勒出藝術家對人文主義和古典主義的新體認，這兩種思想對文藝復興藝術家而言，是極爲重要的。有了古希臘羅馬的典範以及喬托的指引，義大利文藝復興初期的畫家進入一個以人類實際存在爲圖畫表象依據的新階段。

馬薩奇歐和佛羅倫斯

哥德藝術當然不是在一夕之間過渡到文藝復興藝術的，但喬托(1337年辭世)之後，義大利卻直到1401年才有重要畫家出世；亦即在喬托過世後快一百年，另一位繪畫大師才開始活躍於畫壇，這點就頗令人驚訝。這其間的斷層主要因爲黑死病(見第58頁)於14世紀開始在歐洲肆虐，1347年首次擴及義大利，爾後4年傳遍全歐。黑死病帶來的結果意義深遠，除了造成死亡無數外，中世紀社會也因而經歷了重大的變革。在北方，低地國家(見60-70頁)的藝術革命將繪畫朝向更爲寫實、俗世題材，以及精準技術的新方向；但在南方，喬托卻彷彿從未存在過。直到佛羅倫斯畫家馬薩奇歐(本名Tomasso

圖93 馬薩奇歐，《聖母與聖子》，1426年，135×75公分(53×29½英吋)

de Giovanni di Simone Guidi，1401-28)出世，畫壇才又奇蹟地再度出現春天。奠定文藝復興繪畫改革基礎的人正是馬薩奇歐。在衆多義大利畫家中，唯有他眞正了解喬托的創舉並

將之傳予後人。

馬薩奇歐可說是永遠年輕，因他過世時才27歲；然而他的畫卻是異常地成熟。馬薩奇歐是他的綽號，意思有點像「龐大的湯姆」，而他的畫也的確相當龐大。不過這是龐大的天才，是充滿紀念碑式的、堅強的、具說服力的龐大，真正地承繼了喬托的人性與空間深度感。他早期一幅為比薩一座教堂所作的畫作，具有一種幾近建築上空間凝聚的效果。《聖母與聖子》(圖93)是多聯木板畫作中央部位的畫，畫中的聖母莊嚴、壯碩，宛如一件雕塑品。她坐在高雅寶座上，身上覆有陰影、顯得莊重；聖子則絲毫沒有拜占廷時期作品中君王式的高貴，而是真實的嬰孩，他用嘴吸吮著指頭，眼睛凝視前方。這完全不同於之前的精緻宮廷畫，例如簡蒂雷·達·法布里亞諾(見第56頁)的國際哥德畫風。然而悲痛之情倒是不減反增，完美地結合了力量與脆弱，甚至演奏音樂的天使也具有一份渾圓的真摯。

雕塑的影響

一如喬托受到皮沙諾父子(見第46頁)的影響，馬薩奇歐也受到竇納太羅(本名Donato di Niccolo, 1386-1466, 見本頁邊欄)和羅倫佐·吉伯第(1378-1455, 見第102頁邊欄)這兩位前輩藝術家的影響，他們堪稱是皮沙諾在佛羅倫斯雕塑的繼承人。雕塑對初期文藝復興繪畫、進而對日後的西方繪畫傳統的影響均甚為深遠。馬薩奇歐對三度空間形式、建築空間和透視學的了解，要歸功於竇納太羅、吉伯第、和佛羅倫斯建築師布魯內利齊(見第82頁邊欄)所建立的技術與科學成就。雕塑式的寫實手法是文藝復興繪畫的重點，而在盛期文藝復興米開朗基羅不朽的史詩式作品中達到了極點。

喬托以圖畫的形式詮釋皮沙諾的雕塑，馬薩奇歐也從竇納太羅的圓雕中獲得靈感，將雕塑的概念應用於繪畫中——以視覺透視法創造出合理空間中飽滿而具立體感的形象。更重要的是，馬薩奇歐應用雕刻家了解實際光線照射於物體之上、穿透空間所產生的效果，進而超越喬托以繪畫了解、重新創造世界的重要突破。

哥德藝術見長的精華部份(雖然喬托和杜契歐的作品較不見這種特色)從此銷聲匿跡。馬薩奇

歐活在一個全然嚴肅的世界之中。他那一幅典藏於佛羅倫斯布蘭卡契小教堂的畫作《被逐出樂園的亞當與夏娃》(圖94)因不自覺的驚恐而哀號、掩面而泣，只知道自己已失去了快樂。夏娃痛苦得哀叫，她的哭相如此難看，我們驚視之餘也不由得心生同情。

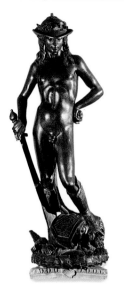

竇納太羅的大衛像

竇納太羅是文藝復興初期(見第105頁)引導其他畫家的出色雕刻家之一。他曾經遊訪羅馬，在那兒受到古典裸體雕像中「自由移動」形式的啟發，後來(約1434年)並創作出年輕的大衛王青銅像。這尊過於強調感官的作品是文藝復興時期最早的裸體雕像之一。

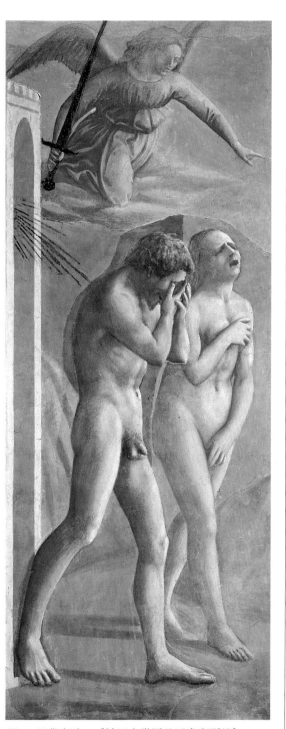

圖94 馬薩奇歐，《被逐出樂園的亞當與夏娃》，約1427年，205×90公分(81×35½英吋)

淫壁畫的修復

由於時間和其他的因素，特別是現代的污染，許多創作於文藝復興時期的淫壁畫已經嚴重損壞。

因此，為修復損害和防止進一步惡化，許多知名畫作，包括馬薩奇歐在布蘭卡契小教堂的淫壁畫，還有米開朗基羅在西斯汀教堂的頂棚淫壁畫(見第122頁)，均已大幅翻新。

不過這樣的行動引起藝壇許多爭論，並非所有的藝術評論家和藝術史家都同意一切藝術品皆能因此而分毫不差地回復原貌，有人認為修復後的作品忽略了色調的明度。

《三位一體》

三位一體——上帝以三種形式出現但實爲一體——是基督敎「神秘」的重心所在，首見於＜馬太福音＞(28:19)，指聖父、聖子和聖靈。1425年，馬薩奇歐受新聖瑪利亞敎堂的委託製作《三位一體》。1570年瓦薩里(見第98頁)以一幅畫覆蓋此畫，直至1861年才又被發現。

三位一體

一如文藝復興的繪畫傳統，馬薩奇歐的《三位一體》將聖父描繪成站在釘於十字架上的聖子身後上方、長有鬍鬚的年老大家長。祂總是支撐著十字架兩端橫木，藉此回應其子的犧牲。掠過祂們中間的白色圖形即是聖靈，傳統多半以鴿子表示(見第101頁)。聖靈是三位一體的第三位，不過在此畫中，其純白模糊的光亮將壁畫分隔為二，可能是畫作中最醒目的部份了。

聖母

直接望著我們的聖母瑪麗是畫中唯一不具神格的人物。她筆直地站著，眼眶不帶淚光，以無法釋懷與哀求的姿勢伸手指向被釘於十字架上的聖子，並對觀者投下責難的眼光。

捐贈者

《三位一體畫中的人物》、瑪麗以及聖約翰看似與兩位捐贈者一樣堅實，不過捐贈者既包含於這永恆的畫面內，另一方面卻也被排除在外。就空間而言，他們屬於畫的一部份——他們的比例與其他人物相同(一般捐贈者的比例特別小)，而照亮拱頂內部的光也照耀著他們。但是若就象徵意義而言，這兩位捐贈者並不屬於畫面，因為他們被安置在較低的階層，彷彿立於賞畫人所處的祭壇臺座畫(一種邊緣長條形畫作)。

透視法

瓦薩里在描述馬薩奇歐的《三位一體》精細的空間結構時，曾如此讚揚其成就：「一個人以透視法畫出的穹窿，分隔為帶有花飾的方形，這些方形減小與縮短的比例之巧妙，讓牆上宛如出現洞」。馬薩奇歐將布魯內利齊的透視理論運用得如此明晰，以致過去甚至有人認為布魯內利齊可能直接參與了這幅畫的製作。

圖95 馬薩奇歐，《三位一體》，1425年，
670×315公分(22英呎×10英呎4英吋)

馬薩奇歐的三位一體

馬薩奇歐畫作的特色在於宏偉莊嚴，在此之前從未有一位如此宏偉、莊嚴、高貴而人文的畫家。《三位一體》(圖95)這幅畫的奇特之處在於畫中六位「人」像。中間是聖父與聖子。雖然祂們以最令人動容的人物形象出現(一個真實、受難的耶穌死時向祂的子民表現同情，以及一個真實、威嚴直立的聖父舉起十字架，向眾人展示祂受屈的兒子)，祂們的莊嚴讓我們相信這兩位人物具有神格。神性是神祕而無法解釋，無法為人了解的。然而馬薩奇歐以人性化的手法呈現神祕的三位一體。在中央宏偉的三

位一體垂直下方是這齣人性劇的四位非神格演員，他們在兩旁對稱排開。其中只有瑪麗看著我們；與她隔著十字架相對的是聖約翰，他的裝嚴、立體一如聖母，不過他的眼光是朝向耶穌，而非觀者。

位於下方、框在畫面中的是捐贈者，其巨大、側面、立體的身形代表的是人類。畫的最下方是第七個角色——一副代表亞當與眾生的骸骨。這是構成各種宗教教義的人性真理。在骸骨上方，狹窄墓塚的石牆上刻有一段碑文：「現在的你們，我曾走過；現在的我，你們也必將經歷」。馬薩奇歐的《三位一體》廣泛闡述凡人腐朽與心靈救贖的內容，這個普遍的宗教概念是中世紀傳統。

這位年輕藝術家具有無比的權威。《以陰影治癒的聖彼得》(圖96)是布蘭卡契小教堂兩幅位於祭壇兩側壁畫系列中的一幅。另一幅是《教堂的佈施》，這兩幅畫的透視點相同。聖彼得邁步走在一條兩旁建有佛羅倫斯風格屋舍的狹窄街道上，彷彿走向賞畫的人。一位身穿石匠短罩衫、跟有隨從的人可能是寶納太羅的肖像，另一位鬍鬚未全長出的年輕人或許是馬薩奇歐的自畫像，他眼睛直視賞畫的人，這是當時自畫像的形式。彼得的陰影繪得極有自信，事實上，在此之前描繪陰影的技巧仍尚未發展出來。另外，瘸子也是栩栩如生，就15世紀初期而言，這是相當先進的畫法。

馬薩奇歐一向著重真實地呈現事物，美術史家瓦薩里(見第98頁)為此給予他特別的評價：「就繪畫而言，我們首先要感激馬薩奇歐，他最早如實地畫出腳踏實地的人類，從此擺脫了過去藝術家筆下人物蹺腳的怪象。我們也必須感激他將人物詮釋得如此生動，仿如浮雕；因此，他彷彿是創造藝術般的，應得同樣的榮耀。」

馬索里諾的「較小型」藝術

比較馬索里諾(本名Tomma-

布蘭卡契小教堂

佛羅倫斯的卡曼聖母堂布蘭卡契小教堂內飾有幾幅馬薩奇歐的壁畫。

文藝復興晚期，這幅牆壁環畫成為佛羅倫斯藝術家的臨摹對象，其中也包括米開朗基羅(見第120頁)。

馬薩奇歐 其他作品

《聖彼得遭釘刑》，柏林-達勒姆國家博物館；《聖母與聖安妮》，佛羅倫斯烏菲茲美術館；《貢金》，佛羅倫斯布蘭卡契小教堂。

圖96 馬薩奇歐，《以陰影治癒的聖彼得》，1425年(局部圖)。

so di Cristoforo Fini da Panicale, 1383-約 1447) 與馬薩奇歐的作品，是最能看出馬薩奇歐偉大之處的方法，馬索里諾比他年長20歲，兩人經常一起作畫。(有人指出「馬索里諾」是綽號，意思是「小湯姆」，藉以區別與「大湯姆」馬薩奇歐的不同)。若就此認為馬索里諾的畫小不甚公允，他的「小」是比較的結果。他本身依舊具有哥德藝術的氣質，這可從他優美的畫作《聖告》(圖97) 看出，此畫展現他對哥德藝術見長的裝飾、優雅、流暢線條的喜愛。不過若與大湯姆相比，馬索里諾又更具文藝復興繪畫的特色。

馬索里諾發展能力的最佳例證是兩幅畫的比較——懸掛於祭壇畫兩側的《聖傑洛姆與施洗約翰》(圖98) 和《聖利貝里烏斯和聖馬迪亞斯》。這四位聖人均有馬薩奇歐慣用的龐大身

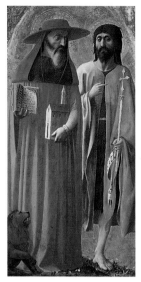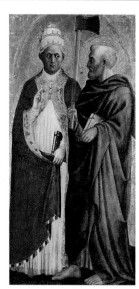

圖98 馬薩奇歐，《聖傑洛姆與施洗約翰》，約1428年，115×55公分 (45×21½英吋)

圖99 馬索里諾，《聖利貝里烏斯和聖馬迪亞斯》，約1428年，115×55公分 (45×21½英吋)

軀，他們肯定是腳踏實地，然而如今一般認為第一幅畫為馬薩奇歐之作，第二幅則主要出自馬索里諾之手；以往兩幅畫都被認為是馬薩奇歐的作品。

創新的畫家——多梅尼克

威尼斯畫家多梅尼克·維尼契亞諾(約1438-61年間活躍於畫壇)是文藝復興初期最重要的畫家之一，活躍於佛羅倫斯。他的重要性與其說在個人成就，倒不如說是他影響力的廣泛與重要性，因為皮耶羅·德拉·法蘭西斯卡(見第100頁)就是他的弟子。

多梅尼克畫作的美在於單一光源散發出的光彩、充滿空氣的空間、以及統一的形式。他是首位表現水面的璀璨銀色的畫家，這是威尼斯人送給這視覺世界的禮物之一。多梅尼克也有一顆深具創造力的心靈。我們理所當然地崇拜「龐大」的馬薩奇歐，但也喜愛清澈的多梅尼克。他的《沙漠中的聖約翰》(圖100)是幅神奇之作。令人目眩的光普照在閃亮的荒蕪之上，一絲不掛的溫和聖者是畫中唯一可見的柔和。他正脫下世俗衣服，像一位準備參加比賽的年輕運動員。我們可以明確感受到這場比賽就在他眼前，而且是一場靈性之戰。不過若說這位修長的年輕人被召喚從事天職必須付出相當多的心力，那麼他顯然也能在高原上甘之如飴。

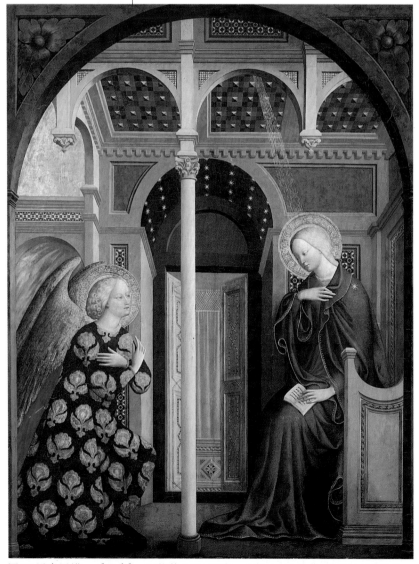

圖97 馬索里諾，《聖告》，可能約1425/30年，148×115公分 (58¼×45英吋)

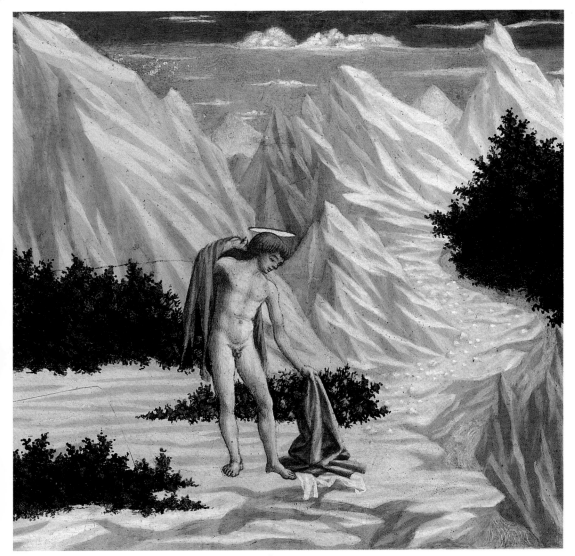

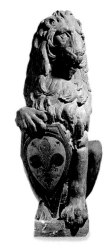

馬佐科

這座人稱馬佐科的紋章
獅子以及牠手裡握的百
合花紋章盾牌是佛羅倫
斯共和國的象徵。

這尊由寶納太羅於
1418-20年間完成的雕
像,是爲新聖瑪利亞敎
堂的敎皇寓所而作,不
過現在典藏於佛羅倫斯
的巴格羅博物館。

圖100 多梅尼克·維尼契亞諾,《沙漠中的聖約翰》,
約1445年,28.5 × 32.5公分(11¼ × 12¾英吋)

這位帶有中世紀光圈、外形古典的裸體,與
他身後帶有尼德蘭(甚至拜占庭)藝術風格的風
景之間關係非常奇怪。這種奇異的組合表示心
靈、異敎及物質世界的交會,是典型文藝復興
繪畫描述故事的方式。如果我們將此畫與喬凡
尼·德·保羅(約1403-83)相同主題的畫作相
比,即能看出其中差別。喬凡尼的《施洗約翰
歸返沙漠》(圖101)是一幅古拙而迷人的哥德
式幻想之作,描述這位年輕聖者以年輕冒險家
之姿出發尋找天堂財寶。

透視法:藝術中的科學

文藝復興繪畫理念中,最吸引佛羅倫斯畫家保
羅·烏且羅(1397-1475)的,與其說是光線不如
說是透視學。「烏且羅」是綽號,意指鳥,原
因是他愛鳥。值得一提的是,他學畫之初即受

圖101 喬凡尼·德·保羅,《施洗約翰歸返沙漠》,約1454年,
30 × 39公分(11¾ × 15½英吋)

亞伯堤

佛羅倫斯藝術家、建築師及古物專家里昂·巴提斯塔·亞伯堤(1404-72),他是最早構思出可應用於平面繪畫的透視法的藝術家之一。

業於建築師吉伯第(見第102頁邊欄)。

　　根據瓦薩里敘述的一則故事,烏且羅曾徹夜研究透視這門科學,並發現它可將世上的混亂整理得井然有序。他的妻子曾描述他因高興而大叫:「哦!這透視法真是太偉大了!」妻子催他上床睡覺,他卻說不願離開透視法這甜蜜的情婦。他以其對知識的熱情掌握透視法,可說創造了一種相當嚴謹的藝術。

　　簡單地說,透視法是指我們藉由對事物的視覺觀察來表現物體的立體感和三度空間,這全然不同於純以象徵或裝飾的形式來表現的手法。我們也是以透視法在觀看世界——物體愈遠則愈小,所以走廊的牆面或是一排延伸向遠方的樹,最後彷彿會聚合於一點。透視法則的基礎即是這些漸趨靠攏的線條最終會在一固定

的「透視消失點」會合。這個消失點或許看得見,例如一排樹延伸至眼睛望及之處;消失點也可能只是想像的點,例如我們必須想像房間漸趨會合的諸多線條延伸越過牆的另一端。

　　《林中狩獵》(圖102)是烏且羅最偉大的作品之一,由此畫可見他對透視法的著迷。畫中每一物均是根據遠方一隻幾乎看不見的公鹿來佈局,這隻消失的公鹿即是消失點。穿著亮麗的獵人騎著馬,帶著獵狗和驅獵俠,從光禿樹幹構成的黑色林景的四面八方奔向中央。這一切活動顯得狂亂,但卻果斷而理智。從這幅畫,我們感受到畫家的自在與詩意。

　　烏且羅並非第一位探究透視法的佛羅倫斯畫家。布魯內利齊這位建蓋前所未見的佛羅倫斯大教堂(見第82頁)圓頂的建築師,早於1413年

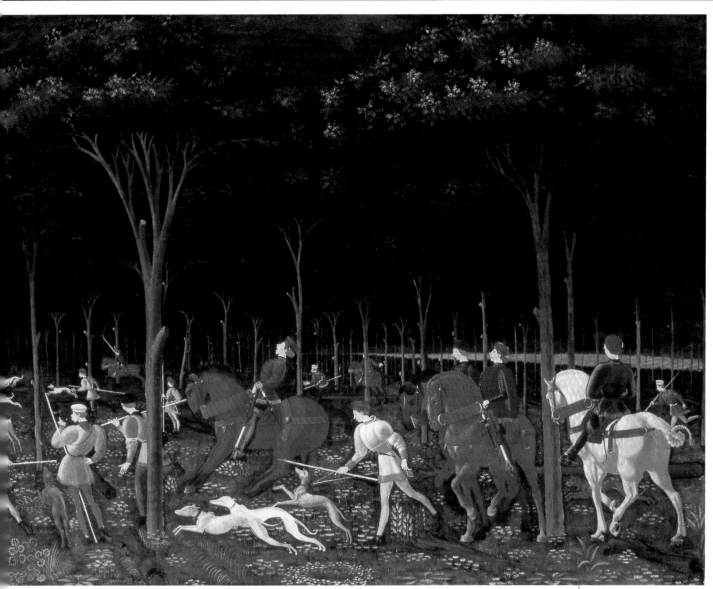

圖102 保羅‧烏且羅，《林中狩獵》，1460年代，75 × 178公分 (29¹/₂ × 70英吋)

即將線性透視法應用於建築設計上。不過，第一位將透視法應用於繪畫的先鋒卻是亞伯堤(見第88頁邊欄)，他於1435年完成的論文《論繪畫》對於當時的藝術家影響深遠。這份影響究竟有多深遠，我們永遠無法估算。唯一可以確定的是，在烏且羅、布魯內利齊、尤其是亞伯堤之後，所有藝術家都注意到這種驚人新視界的潛力。

烏且羅的研究

烏且羅畫作中複雜的透視法架構是潛心研究所得。從這幅聖杯畫可以看出烏且羅如何處理在描繪三度空間的圓形物體時的透視問題。

透視消失點

從這幅縮小的說明圖可以了解烏且羅如何有效利用透視法。圖中刻意畫上的線條是說明引導視線至透視消失點的構圖方式。作為消失點的公鹿即在此沒入林中。

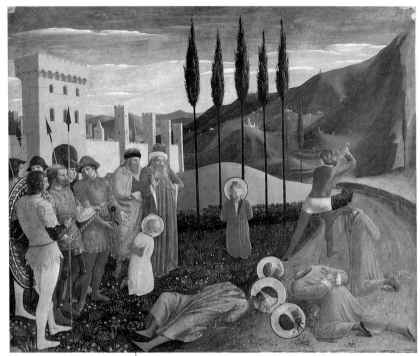

圖103 安傑力可修士，《聖科斯馬斯和聖達米安遭斬首》，約1438-40年，37 × 46公分 (14 1/2 × 18英吋)

安傑力可修士的宗教畫

天主教道明會修士安傑力可(本名Fra Giovanni da Fiesole, 約1400-55)約與馬薩奇歐同時活躍於畫壇。他作畫帶有濃厚的宗教虔誠意味，色彩相當明亮，不過他勇於嘗試新風格(非新主題)的特質並未受到應有的認同。

排開他姓名的涵意，安傑力可修士有一種以物質世界為樂的人性。他的《聖科斯馬斯和聖達米安遭斬首》(圖103)清楚說明了此特質。畫面中的色彩鮮艷飽和，每一形式和色調都沈浸在夏日清晨的持久光線中。從明亮的白塔、高聳的深色柏樹、到後方丘陵地帶的起伏不平，風景都以寫實手法描繪出來。畫中兩位聖者眼睛被蒙住，以擋住光亮、避免恐怖；另外三位遭斬首者橫躺在鮮紅的血泊中，他們帶著光圈的頭顱則在草地上滾動著。這是一個忠實信徒以半微笑態度所呈現的真實死亡，無須借助任何誇張的情節。

《天使、聖者與寶座上的聖母、聖子》(圖104)的確是幅迷人同時也是因襲傳統的畫，優美、強勁有力的線條以及強烈的固有色運用，都是源自哥德藝術傳統。不過我們若仔細觀察，會發現安傑力可修士充份了解繪畫演進的趨勢，特別是對於透視法和光線的運用，而他

圖104 安傑力可修士，

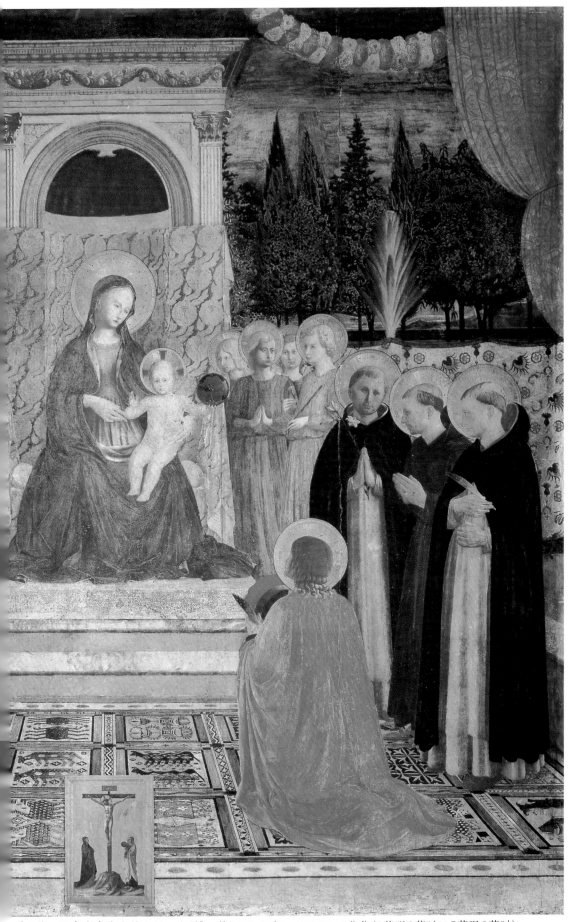

《天使、聖者與寶座上的聖母、聖子》，約1438-40年，220×229公分(7英呎3英吋×7英呎6英吋)

聖馬可和
天主教道明會

安傑力可修士隸屬的道明會在1436年遷至佛羅倫斯的聖馬可修道會。聖馬可修道會是由科希摩‧德‧麥第奇所創建，他還捐贈了四百多本古典讀本給圖書館。安傑力可修士許多有名的壁畫(包括《聖告》)就是為聖馬可修道會作的。

路卡‧德拉‧洛比亞

生前相當受人景仰的路卡‧德拉‧洛比亞(1400-82)是佛羅倫斯的雕刻家。1431-38年間，他為佛羅倫斯大教堂創作了美麗的大理石雕刻《唱詩班的席位》。這些雕刻作品描述聖經詩篇第150首中，天使、男孩和女孩吹奏樂器、唱歌、跳舞的情景。

安傑力可修士
其他作品

《謙卑的聖母》，華盛頓國家藝術畫廊；《聖告》，佛羅倫斯聖馬可修道院；《聖詹姆士釋放荷摩吉尼斯人》，德州福特沃斯金貝爾美術館；《聖母、聖子、聖多明尼克、聖彼得殉道者》，科爾托納聖道明會教堂；《聖母與聖子》，辛辛那提美術館。

圖105 菲利浦・力比修士，《聖母與聖子》，約1440-45年，215×244公分（7英呎1英吋×8英呎）

刑圖，都讓人有種耳目一新的感受。

我們從十字架上痛苦的人物望去，嘗試辨認出地毯上的圖樣，不過徒勞無功。同樣地，越過寶座旁可敬的天使，在一片寫實手法描繪的風景中，我們看到光線照在樹梢上，穿過樹葉、掠過樹幹，投向遠方。這種手法所營造的效果絕不屬於傳統。

神聖與褻瀆

若說安傑力可修士是優良僧侶的模範，菲利浦・力比修士則是相反。前者年少時即立志成為一名神職人員，他的教會兄弟景仰他，稱他是「可敬的天使」（Reverend Angel，即安傑力可），19世紀他就被尊為聖者。然而，菲利浦（或稱利浦）從小就是孤兒，由佛羅倫斯卡曼神職人員將他撫養成人：雖然衆人逐漸發現他無法過勤儉貞節的生活而深以為恥，卻沒有其他職業提供給他。不過故事的結局還是圓滿的，他遇見一位心愛的女人（無獨有偶，她也是神職人員，一如菲利浦，她也是在未經慎重思考下發願成為修女的）。兩人都解除了信教的誓約，結婚後過著幸福的生活。

菲利浦・力比的《聖母與聖子》（圖105）四周圍有天使與聖者，可與他真心虔誠的教會兄弟安傑力可的同名畫相比（見第91頁）。力比這幅畫繪於馬薩奇歐完成布蘭卡契小教堂的壁畫（見第85頁）後

菲利浦・力比修士其他作品

《聖母與聖子》，巴爾的摩沃爾克美術館；《聖母與聖子》，佛羅倫斯烏菲茲美術館；《林中朝聖》，柏林-達勒姆國家博物館。

對自然空間的描繪，明顯可見地也是受到雕塑觀念的影響。

圖中形式結構鮮明，人物與人物間身體的關係明確；地毯上具原始風格的動物圖案，以及嚴峻地矗立於畫中央、細小但重要的耶穌遭釘

圖106 菲利浦・力比修士，《聖告》，約1448-50年，68×152公分（27×60英吋）

幾年，這些壁畫對力比的作品影響深遠。

不過，力比學自馬薩奇歐的宏偉形式則揉和了常見於安傑力可修士畫作中的纖細與甜美，他後來的畫作所展現的寧靜、神秘特質，也說明了尼德蘭畫風對義大利的影響。

力比畫的聖母外形渾圓，儘管豐滿卻顯得莊嚴宏偉、令人望而生畏。圓胖的聖子俯視著跪著的聖弗雷迪奧諾。天使也是畫得肥重，在充滿光線的空間中，他們顯得擁擠。整個畫面也是塞得滿滿的。後面的大理石牆向我們直逼而來，而東西的質地和形體所閃爍的光亮，幾乎有種令人窒息的負荷。然而力比簡化畫面的能力，卻少有畫家可與之匹敵，有種讓人喘不過氣的份量。

他的《聖告》（圖106）是幅出色的小型畫作，整個畫作籠罩著薄紗般的氛圍，純潔婉約的少女和她的傳信天使露出迷人的溫柔。一般認為這幅版畫是某位大貴族臥室裝潢的一部份，這位貴族可能就是資助力比的皮耶羅·德·麥第奇。麥第奇家族的家徽——一顆插有三根羽毛的鑽石戒指，就刻在百合花瓶下的石頭上。而對應聯屏的另一幅畫作《七位聖者》（圖108）中，每一位聖者也暗示著麥第奇家族的男性成員。這七位聖者出神地坐在花園石椅上，只有頭上有著象徵意義的斧頭圖案的聖彼得看似悶悶不樂。

力比似乎篤信聖者多半很快樂。他的兒子也是一位畫家，經常擔任他描繪聖嬰時的模特兒。菲利浦諾·小力比（1457-1504）的作品同樣表達出

一種生來固有的幸福，不過他在10歲便成為孤兒，由波提且利（見第94頁）撫養長大，波提且利原是大力比的學生。小力比的畫作散發出他父親愉快的天性，具有一種獨特、纖細的溫柔，兼有波提且利的人性脆弱感。他的《托比亞斯與天使》（圖107）是幅感人的畫，而畫中呈現出飄渺的氛圍，仿如仙境。

圖107 菲利浦諾·小力比，《托比亞斯與天使》，可能約1480年，32.5 × 23.5公分（12³⁄4 × 9英吋）

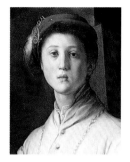

科希摩·德·麥第奇

麥第奇家族把持了整個15、16世紀佛羅倫斯大部份的政治勢力。1433年，科希摩（1389-1464）被流放到帕度亞，直到1434年返回佛羅倫斯後，他極力提倡農商發展和興建公共建築。由他委託作畫的藝術家包括吉伯第、布魯內利齊、寶納太羅、安傑力可修士等人。

科希摩並於佛羅倫斯圖書館建立麥第奇家族收藏，同時聘請當時幾位傑出譯者和繕寫人。這幅肖像畫於1537年，是由賈可波·彭托莫（見139-141頁）所繪。

圖108 菲利浦·力比修士，《七位聖者》，約1448-50年，68 × 152公分（27 × 60英吋）

波提且利：抒情式的精準

桑德洛・波提且利(1444/5-1510)是馬薩奇歐之後佛羅倫斯最偉大的畫家。清新、清晰的輪廓、細長的形式、波動的彎曲線條等特質幾乎是波提且利的代名詞，這些特質是受到波賴沃羅兄弟(見邊欄)精準技法的影響。這對兄弟不僅是畫家，同時也是金匠、碑文圖案雕刻師、雕刻家，以及絲織工藝設計師。他們的畫相當僵硬、科學公式化，例如《聖瑟巴斯提安的殉難》（見邊欄）。不過這些明顯是遵循解剖原理所做出的結果，全然不見於波提且利的畫。波提且利熟知透視法、人體結構，並且是麥第奇

解剖學式的精準

佛羅倫斯藝術家安東尼奧・波賴沃羅(約1432-98)和皮耶羅・波賴沃羅(約1441-94/96)兩兄弟的作品影響了波提且利。根據瓦薩里(見第98頁)的記載，安東尼奧是第一位為研究人體內部系統組織而進行人體解剖的畫家之一。從他的《聖瑟巴斯提安的殉難》(1475,上圖為局部)可明顯看出他研究解剖學的心得。

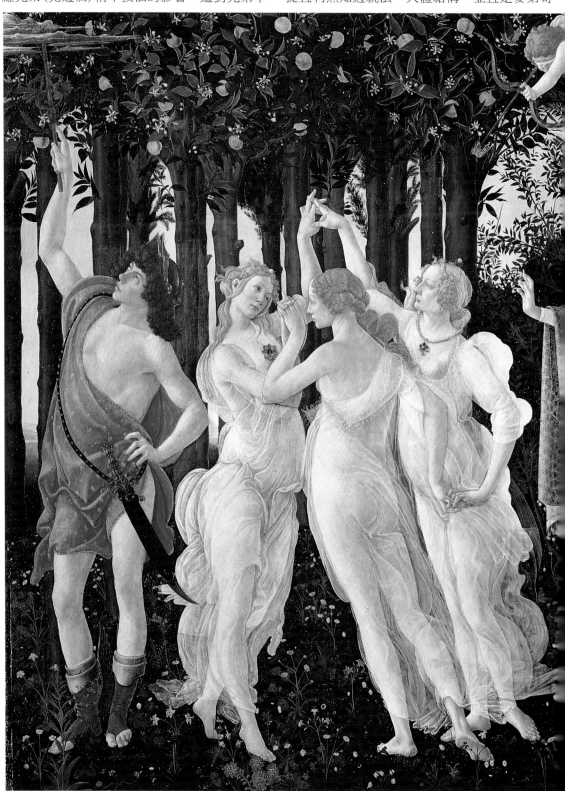

圖109 桑德洛・波提且利，《春》，約1482年，10英呎4英吋×6英呎9英吋(315×205公分)

宮廷辯論會中的人文主義（見第82頁）者，但這絲毫不影響他畫風的詩意。就詩意之美，沒有一位畫家能夠表達出如波提且利神話題材作品《春》（圖109）和《維納斯誕生》（見第96頁）的優美。波提且利以充滿敬意的嚴謹態度來創作這兩幅畫，維納斯似乎即是聖母瑪麗的另一種化身。值得一提的是，《春》的確切主題為何，至今仍是莫衷一是，各種推斷可說是衆說紛紜。

雖然學者的論斷不一，但這絲毫不影響我們欣賞《春》。在這幅寓言畫中，生命、美麗、知識爲愛所結合，波提且利抓住初春早晨的清

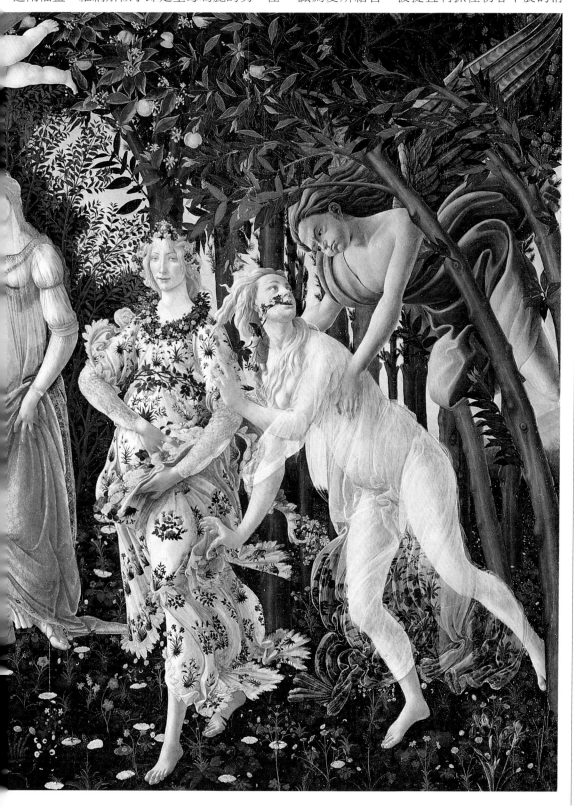

「……（波提且利）彷彿為觸感與動作的無形價值所附身。」

——柏納森，
《文藝復興時期的義大利畫家》，
1896年

神話人物

波提且利的《春》是描繪大自然與人類融洽和諧的寓言畫，其中包括許多神話人物如維納斯（自然與文明的聯繫者）和使神墨邱利等。

畫的最右邊可見風神澤菲爾（春天的西風）正在追逐後來變成花神弗洛拉的克洛黎思。眼睛被遮住的邱比特正將箭瞄準「三女神」（維納斯身邊的三位女侍），據信她們三人代表愛的三個階段：美麗、渴望以及圓滿。

這幅插圖是描繪邱比特的木刻版畫，他是文藝復興藝術中最受歡迎的人物。

《維納斯誕生》

這幅俗世畫作是畫於帆布上，這樣的花費要比教堂和宮廷畫所採用的畫板來得便宜；以木板創作這般大型的畫當然不划算。以非宗教和異教題材為主的畫家則最偏好以帆布來作畫。15世紀初期，義大利人有時會委託畫家創作這類題材的畫來裝飾其鄉下別墅。

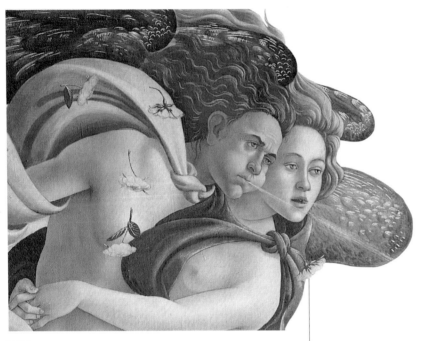

西風

澤菲爾和克洛黎思四肢纏繞成兩倍的實體。臉色紅潤的澤菲爾(此名的希臘文含意為「西風」)正努力吹氣，而皮膚白皙的克洛黎思則輕柔地吐出讓維納斯飄向岸邊的和暖氣息。玫瑰在他們四周落下，這些玫瑰每朵都有一顆金心。根據傳說，這些金心形成於維納斯誕生之時。

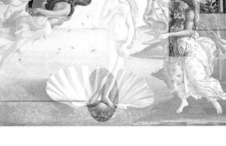

岸邊樹叢

樹木形成一處繁盛的橘叢，呼應著希臘神話中赫斯伯理德斯的金蘋果園，每一小株白花上都塗有金色。此畫大量採用金色突顯其為珍貴物體的角色，並回應維納斯的神聖地位。每一片深綠色葉子的脊柱和外圍均為金色，樹幹也以金色的短斜線突顯。

貝殼

波提且利畫筆下的維納斯一開始即有一系列曲線般的美麗動作，她正要踏出鍍金的巨型扇貝殼。巨人克羅諾斯將其父——天神烏拉努斯去勢，遭閹割的生殖器落入海中，受精而生出維納斯。此畫事實上並非描繪維納斯自波浪，而是描繪貝殼載送她在賽普路斯的帕福斯著陸。

仙女

這位仙女應是希臘神話中掌管季節的三位時序女神之一，她是維納斯的侍女。她裝飾華麗的衣裳和她拿給維納斯的美麗袍子都繡有紅白相間的雛菊、黃色的報春花、藍色的矢車菊。這些都是適合表達出生的春天花朵。她戴的香桃木(維納斯之木)花環和一條粉紅玫瑰腰帶，與波提且利另一幅畫作《春》(見94-95頁)中的花神所戴的一樣。

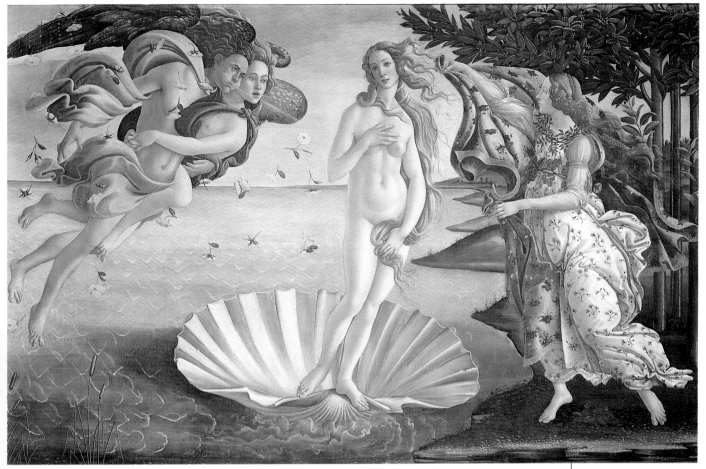

圖110 桑德洛‧波提且利，《維納斯誕生》，約1485-86年，175×280公分（5英呎9英吋×9英呎2英吋）

新，薄霧般的光線照射在結滿金色水果的樹木上，這些水果是柳橙、或是赫斯伯理德斯金蘋果園的金蘋果呢？

在畫的右邊，帶來春天暖風的風神澤菲爾抱住羅馬神話中的花神弗洛拉，也可能是人間仙女克洛黎思。她身著薄紗，逃脫西風之神充滿愛意的擁抱。在轉變為花神的剎那間，她的氣息吐露使得鄉間花朵株株生根。在她旁邊，我們看到變成女神的弗洛拉（也或許是她那一年必須有半年待在地府的女兒柏西風，也就是花的守護神），她穿著花服，一身華麗地信步向前。在畫的中間是溫柔的維納斯，全身散發著高貴和心靈的喜悅。在她頭上的是年幼的邱比特正瞄準他愛神的箭。左邊是「三女神」愉快地跳著舞，不受外在世界的影響，微風吹過，她們的頭髮和衣服飄動的方向與西風吹氣的方向相反，由此可見她們的與世隔絕。眾神的信使墨邱利是與西風之神相等的另一男神。西風藉由暖風將愛吹入世界，墨邱利則是昇華，帶著人性的希望，開啟眾神之門。

這幅畫中的一切雖然洋溢著生命，對於痛苦和意外卻也無所防備。邱比特蒙著眼睛在飛行，三女神似乎封閉在自己的小天地裡。詩意中埋藏著傷感，懷念某種無法捉摸的失意，卻又令人心有所感。畫中柔和但又深濃的顏色也說明了這種矛盾——這些人物真切而飽滿地站在我們面前，以最慢的節律移動著；另一方面，他們又看似虛幻，像一個可能並非目光所見的夢。

這種渴望、這種揮之不去而無法捉摸的傷感在維納斯迷人的臉上更形清楚，她乘著風飄向我們的黑色海岸，衣服雖然華麗，卻是等著覆蓋她甜美赤裸的身體。《維納斯誕生》（圖110）所暗示的，正是「我們無法認同一絲不掛的愛」。我們太脆弱、過份被污染了，以致無法承受這美麗。

波提且利相信異教也是一種宗教，異教也可能隱含深遠的人生哲理。他的宗教畫便是融合各家真理的傑作，這也說明波提且利的宗教觀。

羅倫佐‧德‧麥第奇

1469年繼承麥第奇家族的「偉大的」（Il Magnifico）羅倫佐是位英勇而獨裁的領袖。他贊助藝術發展，幫助許多藝術家，其中包括米開朗基羅和達文西。

羅倫佐也贊助過波提且利，不過波提且利主要的贊助者還是偉大的羅倫佐的堂弟，名叫羅倫佐‧迪‧皮爾弗蘭西斯科‧麥第奇，或稱為「羅倫佐諾」。

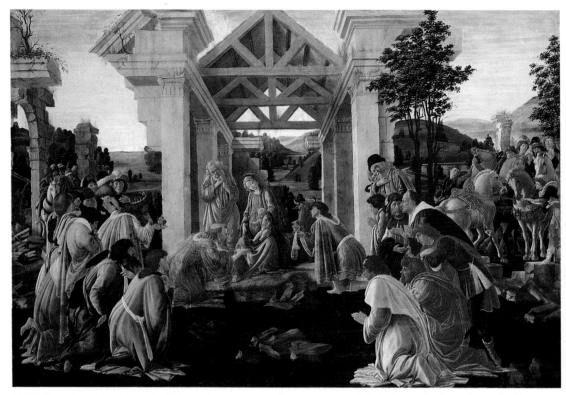

圖111 桑德洛・波提且利，《三王朝聖》，約1485-86年，175×280公分 (5英呎9英吋×9英呎2英吋)

喬吉歐・瓦薩里

瓦薩里(1511-74)雖然是位畫家與建築家，但卻以藝術史家和藝術評論家的地位留名後世。上圖是他的名著《藝術家生平》的卷首插圖。這本出版於1550年的著作，是史上首次針對藝術家個別進行評論並且提供詳實生平介紹的書籍。另一方面，瓦薩里也創建了「素描學院」，這是歐洲歷史最悠久的藝術學院之一，偉大的贊助者科希摩・德・麥第奇也是資助者之一。

波提且利個人似乎特別心儀聖經故事「三王朝聖」。《三王朝聖》(圖111)這幅畫以古希臘羅馬時期的遺跡為背景——這乃是文藝復興繪畫常見的手法，暗指耶穌的誕生完成了過去的成就，也圓了眾人的希望。

波提且利可說是對這個暗示感受最強烈的畫家。我們感覺他極需這種心靈的慰藉，這幅畫以聖母和聖子為中心向外形成的巨圓，表現出原始的生動力量，同時也體現出波提且利自己心中的圓。彷彿為上帝化身的周圍魔力所吸引，即使是遠方的綠山也與人群一起搖擺。

不少佛羅倫斯畫家因這日益憂慮的性格而喜、而悲，波提且利只是其中一人。1490年代，佛羅倫斯市出現政治危機。麥第奇政府下台，爾後四年是由撒佛納羅拉(見第99頁邊欄)狂熱的宗教極端份子統治。或許是對此情勢的反應，也或許是自己渴望改變風格，波提且利創作了一系列看起來有點笨拙的宗教作品，例如《聖伯納柏祭壇畫》。

皮耶羅・德・科希摩的奇異世界

皮耶羅・德・科希摩(1462-1521)與波提且利一樣並非生活在麥第奇王朝的啟蒙氛圍中。他熱中隱居生活，以便能保存體力去探究令他入神之事。他甚至吃煮蛋為生，據說他一次煮50粒蛋，以免除照顧身體的麻煩。不過在《與聖尼可拉斯和聖安東尼・亞伯特同訪》(圖112)畫中，皮耶羅表現出對身體存在的量感。畫中對天使通告聖孕一事仍感迷惑的聖母瑪麗上前與同為奇蹟懷孕的表姊伊麗莎白打招呼，兩個女人以感人的崇敬態度走近對方。

兩人首先意識到腹中的孩子，伊麗莎白則正要大聲告訴瑪麗，肚裡未出世的施洗約翰在接近未出世的耶穌時欣喜若狂。皮耶羅雖表面上呈現兩個互表敬意的女人，但是其隱含的深刻意涵不言自明。

然而一如皮耶羅的其他作品，這幅畫也有其奇異之處。兩個女人旁邊是兩位年長的聖者——從腳邊三顆金球可辨識的聖尼可拉斯(他偷偷地將這三顆球拋進有三位待嫁女兒的貧苦老父家中，見第53頁)，以及聖安東尼・亞伯特，他那個不怎麼詩情畫意的象徵——豬——正在背景後方愉快地覓食。右邊在伊麗莎白後面一場暴力相向的憤怒場面，描寫的是屠殺無辜平民的情景。在瑪麗身後的陰暗處，我們看到靜謐、幾乎低調處理的耶穌誕生。前方兩位全神

貫注於看書、寫字的聖者，難道對此視若無睹嗎？究竟發生什麼事？他們心中又在想些什麼呢？

皮耶羅留下這些有趣的問題讓我們思考。瓦薩里(見第98頁邊欄)形容的「皮耶羅奇怪的腦袋」從他的非宗教畫更可看出，例如神秘的《寓言畫》(圖113)。畫中有美人魚、滑稽的白色種馬、長翅膀的少女，她站在小島上，以線牽著種馬。我們以愉悅的心欣賞，但似乎永遠也找不到答案。從皮耶羅很多畫可以看出他對動物和奇異事物很感興趣。他的《希蒙內塔‧維普契肖像》中有條蛇；《神話畫面》中有半人半獸的森林之神薩逖和狗；《狩獵圖》則有各種動物。

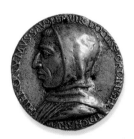

圖113 皮耶羅‧德‧科希摩，《寓言畫》，約1500年，56×44公分(22×17¹/₃英吋)

圖112 皮耶羅‧德‧科希摩，《與聖尼可拉斯和聖安東尼‧亞伯特同訪》，約1490年，184×189公分

撒佛納羅拉

這枚上雕有吉羅蘭摩‧撒佛納羅拉(1452-98)這位道明會修士、改革家、殉道者的金牌，是出自安布羅喬‧德拉‧洛比亞之手。擔任聖馬可修道院院長的撒佛納羅拉嚴厲地批評麥第奇政府。1494年皮耶羅‧德‧麥第奇政府遭到推翻，撒佛納羅拉於是成為佛羅倫斯的實際領導人。他以一個由3,200名市民組成的議會為主，成立一個平民政府，以要求人民在日常生活中遵守宗教法規為職志。不幸地，隨後幾年佛羅倫斯市遭逢饑荒、瘟疫和戰事，撒佛納羅拉的民心大失，最後不得不下臺。他被指為信奉異教邪說，1498年受絞刑，隨後屍體被焚。

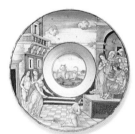

瑪幼立卡彩陶

瑪幼立卡陶器是一種錫釉陶器，於文藝復興時期風行於義大利。「瑪幼立卡」取自西班牙外海的島名，來自北非和近東的陶器透過此島傳進義大利。圖中陶器為尼可拉‧達‧烏爾比諾之作，他是技藝精湛的瑪幼立卡陶器畫家。

烏爾比諾公爵

皮耶羅・德拉・法蘭西斯卡的贊助者之一：烏爾比諾的首位公爵——法德里果・達・蒙特弗特羅肖像。

公爵在15世紀的領土戰爭中，曾幾次率領軍隊赴戰，此外他也是一位知名的學者。他位於烏爾比諾的皇宮是義大利最重要的小皇宮之一，裡面有他藏書豐富的圖書室。

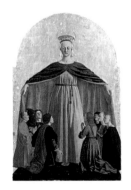

慈善會

慈善會成立於13世紀佛羅倫斯，旨在執行慈善救濟事業，例如運送病人到醫院或協助掩埋屍體。

1445年，這個機構委託皮耶羅・德拉・法蘭西斯卡為波格桑色波羅城製作一幅祭壇畫。這幅祭壇畫的中間即是慈善會的守護神：聖母。直到今日，這個組織仍舊存在。

嚴肅的天才——皮耶羅・德拉・法蘭西斯卡

另一位皮耶羅的名氣則要大得多，這也是實至名歸。皮耶羅・德拉・法蘭西斯卡（約1410/20-92）最近才重新獲得評價，這的確是令人驚訝的事。他無比祥和、非常寧靜的畫在死後不久即退流行，而他含蓄的表達手法也被視為有所不合宜。然而他畢竟是真正的偉大畫師。他出生於義大利中部烏姆布利亞的小城波格桑色波羅。透過皮耶羅寬廣的觀察力，我們看到動人的清晰光線以及馬薩奇歐（見第82頁）、竇納太羅（見第83頁）的雕刻形式、明亮的顏色，以及受到其師多梅尼克・維尼契亞諾（見第86頁）和法蘭德斯藝術家影響所啟發對「真實」風景的興趣。皮耶羅晚年視力模糊，逐漸將精力轉向一直吸引他興趣的數學和數學的分支：透視法（見第88頁）。一如亞伯堤（見第88頁），身兼理論家的皮耶羅也曾以藝術數學（透視學）為主題發表過兩篇論文。

宗教繪畫中的風景

雖然《耶穌受洗圖》（圖114）背景中的小溪和平頂丘陵是烏姆布利亞當地的風光，但它給人一種永恆的感受。約於1450年左右，皮耶羅在羅馬研究古代藝術，就此培養出對古代藝術的欣賞，這可從他在表現耶穌、聖約翰及天使時所呈現的莊嚴與古典形式中看出。聖父之子耶穌高聳細長的身軀與高聳細長的樹彼此呼應；樹同樣再與在一旁等待的天使的宏偉身軀相應。施洗聖約翰是另一直立人物，身體微微前傾，嚴肅地舉行施洗儀式，施洗的水來自據說遇耶穌之腳則停的河流。脫去衣服的懺悔者身體向前彎，既持續直立主題也加以變化。一群神學家辯論著，靜止的河水清楚地映照出他們的衣服。

無所不在的聖靈，或如晨光之透明純潔而不可見，或是以白鴿展翅翱翔的實體出現。金色光芒照在耶穌頭上，這道現在幾乎不可見的光芒聖化了施洗儀式。這個施洗場景中，只有白鴿可以反映在清澈河水上，不過事實上祂的映像並不可見，因為肉眼看不見聖靈，只能用心體會。陽光、高聳的天空、花朵及衣服上散發的明亮都充滿如此濃郁的詩意，這使我們不得不隨著皮耶羅相信，賞畫的我們實實在在地都受到上帝的賜福。

即使是頭上茂密樹葉的細部也似乎隱含著神

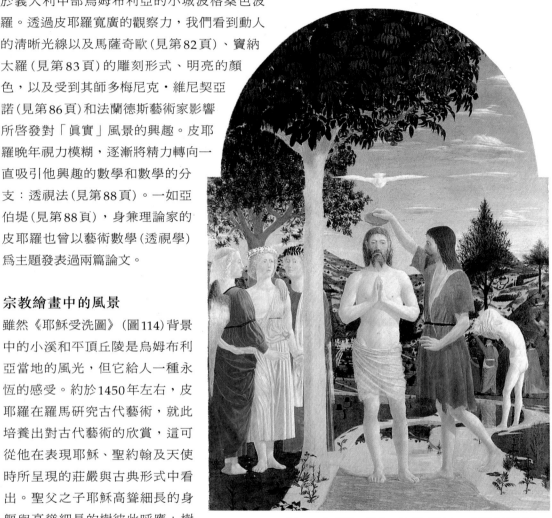

圖114 皮耶羅・德拉・法蘭西斯卡，《**耶穌受洗圖**》，1450年代，168×117公分（66×46英吋）

聖的意義。不過皮耶羅從不強用象徵手法，也從不從中介入做詮釋。這幅畫的佈局明顯地是經過數學計算，以求達到最強的畫面效果。我們甚至可以圖解看出構圖背後潛藏的巧思，不自覺受到這份巧思的影響，而對畫面立刻有所反應。皮耶羅具有此罕見的天份，這使他的作品令人印象深刻。他的畫如此令人難忘，我們也都為這些畫面所感動。

《耶穌受洗圖》

此畫原本是一幅巨型三聯屏中間的一幅。它兩側的畫是由馬蒂奧‧德‧喬凡尼於1464年完成。皮耶羅自然而幾近閒散地描繪這嚴肅的儀式，從而掩飾了這畫縝密的構圖結構。雖然這幅畫的結構可以被簡約成精確的數學比例，但這已是皮耶羅畫作中最不講究數學比例的一幅了。

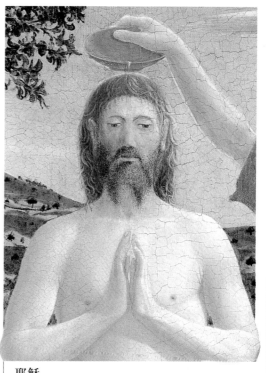

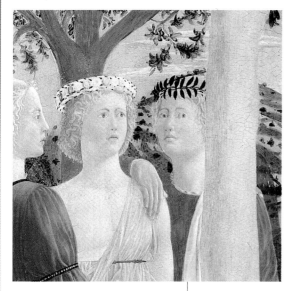

天使

緊密而立的三位天使以樹和凡間相隔。他們手拉手並肩站著，神情輕鬆、迷人，可愛的大腳平穩地站在草地上。天使們目睹耶穌受洗，他們散發出的寧靜與堅定更加證實這受洗儀式的重要性。最遠一位天使的翅膀，皮耶羅僅以清描淡寫處理之，後方亦只見幾點金色的光斑和下面的風景。

耶穌

塗油儀式在約翰和耶穌深沈、靜默的全神貫注禱告中進行。耶穌的身體潔如白色貝殼，此乃回應祂洗禮所帶來的象徵性純潔，由化身為白鴿的聖靈主持這洗禮儀式。一種神力將約翰和耶穌分隔開來。約翰身體傾向耶穌，不過他不動的那隻手令兩人的距離更加壁壘分明。

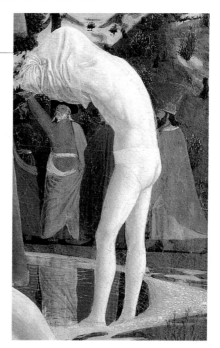

屈身的人物

位於圖畫中景河邊的半裸人像，正脫去衣服準備受洗。他的裸身象徵他在萬物之主面前的謙遜，但同時也與後方大祭司華麗而高貴的帽子及服飾形成強烈對比。祭司站在圖畫的最後方，在皮耶羅的階級體系中，顯然是最低的一級。這位懺悔者的身份不明，這暫時的身份隱藏暗示他受洗後即將進入新的生命。他的身體一如耶穌沈浸在明亮的潔白光線中。

遠方的城市

皮耶羅描繪波格桑色波羅小城，遠處城堡上突出的塔顯得奇小無比、無關緊要。皮耶羅處理這個烏姆布利亞風景，展現出前所未有的寫實風格，這清楚地將他與當時的其他畫家區分開來。從此畫也可看出尼德蘭藝術對皮耶羅的影響。

真實十字架的傳說

一些早期文藝復興的壁畫皆描繪了中世紀追溯十字架歷史的傳說，內容描述十字架原是伊甸園中「知識樹」的樹枝，直到7世紀才由赫拉克利烏斯皇帝發現它。在皮耶羅的版本（見右畫）中，所羅門王命人以此樹枝來建造他的皇宮。不過因為樹枝太大，反而被用來做為渡溪的橋。後來，當沙巴女王來拜訪所羅門王時，她先是膜拜樹枝，接著解釋她已預見這樹枝有一天將是耶穌遭釘刑的十字架。

洗禮堂的門

1401年位於佛羅倫斯大教堂旁的洗禮堂舉辦一項為其東門門板設計的比賽。包括布魯內利齊（見82頁邊欄）在內的七位雕刻家都入選，以「以撒各犧牲」為題互相較勁。最後由羅倫佐·吉伯第（1378-1455）獲勝。主題後來改成耶穌的一生，吉伯第花了20年工夫才完成此畫，最後安裝在北門。接著他又開始創作安裝於東門的畫。這十面包括上方圖示門板在內的銅板門畫，後來被米開朗基羅稱為「天堂的大門」。

皮耶羅的傑作

雖然皮耶羅號稱是完美的畫家，每幅畫作都非常出色，然而他最佳的作品卻是令故鄉亞雷佐附近的聖法蘭西斯教堂因而宏偉的壁畫：《真實十字架的故事》（圖115）環繞教堂牆上，敘述有關十字架的各種傳說，從十字架原是長於天堂的一棵樹，至君士坦丁大帝之母聖海倫娜奇蹟式地發現十字架等不一而足。整個故事原來都只是傳說，然而皮耶羅以虔敬肯定態度完成的畫，使得傳說彷彿成真。沙巴女王莊重地迎接她與所羅門王的相會，她「膜拜十字架的林木」，那彎曲頸子散發的溫和熱情透露了崇拜的意義和崇拜的動人之處。

雖然女王和侍女就外觀的裝扮而言並無差別，均是高䠷、苗條、頸如天鵝的美女，但只有女王了解聖物載負的艱鉅任務而壓低自己的皇尊。身後的侍者談天，身旁純真的侍女則興趣盎然地看著。只有她了解這項發現的深遠意義。一如皮耶羅的其他畫作，此畫散發著沈默的氛圍，如此深沈彷彿一切活動都停止下來，從而令此情此景永恆不朽。

皮耶羅另一幅畫《基督的復活》（圖116）被譽為史上最偉大的畫作（只有委拉斯貴茲的《宮女》可與之匹敵，見第194頁）。這兩幅傑作事實上截然不同。皮耶羅的畫具有一種獨特的崇高氛圍。畫中嚴肅而英勇的耶穌冷靜地帶著征服者憂鬱而憐憫的神情，將沈睡的世界提升至新的境界。這是為波格桑色波羅市政廳所製作的畫作，此地名的義大利原文意為「聖墓」。

圖116 皮耶羅·德拉·法蘭西斯卡，《**基督的復活**》，1450年代初期，225×205公分

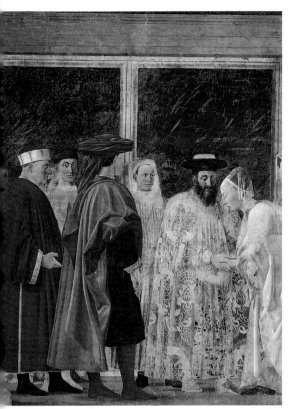

圖115 皮耶羅・德拉・法藍西斯卡，《真實十字架的故事》，約1452-57年，335×747公分（11英呎×24英呎6英吋）

曼帖納藝術

在安德列亞・曼帖納（1431-1506）的畫中有著皮耶羅式的沈默氣勢。曼帖納是第一位來自義大利北部的偉大藝術家，他屬於佛羅倫斯的繪畫傳統，其畫明顯呈現出佛羅倫斯重視科學思考和古典靈感的特質。不過身為義大利北部的首要畫家，曼帖納也受到鄰近威尼斯畫風的影響。曼帖納早年來自帕度亞，爾後藉著訴訟才擺脫其師、同時也是他養父的法蘭契斯科・斯奎爾西歐納。

就我們所知，曼帖納帶點孤獨自由的氣質是其性格中的基礎，由此可以理解他何以一方面企圖獲取法律上的獨立，一方面又不放過傾其才智創作爾米塔尼小教堂壁畫的機會。曼帖納的作品多於二次大戰期間遭到損毀或破壞，不過倖存的幾幅畫已足以表現出他令人嘆為觀止的原創畫技。

諷刺的是，曼帖納的名聲原本可能不是來自原創，而是極端的保守風格。他的畫絲毫不見當時威尼斯藝術常見的閒散風格。曼帖納可能從專精古典畫的斯奎爾西歐納身上獲益良多，不過他畫作中的立體感說明他可能受到竇納太

羅（見第83和105頁）的影響更多。曼帖納許多繪畫表現出類似竇納太羅和吉伯第的浮雕作品（見第102頁）的淺浮雕效果。這些畫影響了後來盛期文藝復興的繪畫，尤其是其中的拉斐爾（見第125頁）。

曼帖納偏好表現立體感的手法，讓他的作品顯得較無生氣。畫面結構分明、具紀念碑式的莊嚴，可說是精心之安排。不過為了逃避自我暴露情緒所做的掩飾，還是讓畫作表現出懾人的撼動力。畢竟所有傑出藝術家的創作均是發自內心，企圖隱藏便如同渴望表露一樣，會在畫面上表露無遺。曼帖納後來離開了帕度亞，前往曼度亞成為宮廷畫家。他在曼度亞完成的《聖母之死》（圖117）可說是一幅情緒凍結如冰的偉大場面。聚集於停屍架旁的使徒們內

透視的技法

1465-74年間，曼帖納在曼度亞地方的康薩加皇宮的頂棚繪了此幅壁畫。為營造向天空開口的幻覺，畫家運用亞伯堤的透視法（見第89頁），特別是畫中天使的前縮法。

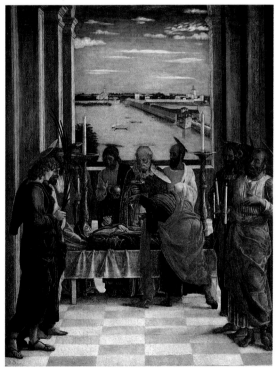

圖117 安德列亞・曼帖納，《聖母之死》，約1460年，54×42公分（21¼×16½英吋）

心激盪著壓抑的悲傷，聖母遭遇不可避免的死亡，身體直接散發出素樸的氣質。這幕場景後景有一個窗框，框中的曼度亞景致在窗後閃爍光芒，點出了畫作背景所在。風景中水面平靜，四周的城牆暗示人類的自命不凡，寧靜的太陽沐照著湖面、皇宮、牧師，以及沈浸在同樣寧靜光線中的辭世聖母。

皮耶羅・德拉・法蘭西斯卡其他作品

《慈悲聖母》，波格桑色波羅；《法德里果・達・蒙特弗特羅》，佛羅倫斯烏菲茲美術館；《沙漠中的聖傑洛姆》，柏林-達勒姆國家博物館。

紅棕色素描

這是一種以紅棕色顏料來勾勒溼壁畫草圖的技法。每天在畫有紅棕色素描的部份，塗上石灰泥再上彩色。1966年佛羅倫斯發生水災，不少文藝復興時期的溼壁畫遭到損毀。修復工程動工後，工人將幾幅壁畫自牆壁上移下，紅棕色素描這才顯露於世。由此讓人對當時藝術家的作畫方法有了深入的了解，也透露出他們最初的素描和最後的完成畫作經常有所更動。

無辜嬰孩的醫院

這枚飾有一個襁褓嬰孩的徽章，是佛羅倫斯醫院正面的裝飾物，這所醫院專事收容孤兒並照顧生病的小孩。醫院完工於1426年，設計與工程均由布魯內利齊•(見第82頁)負責，一般認為這是第一座文藝復興時期的建築物。

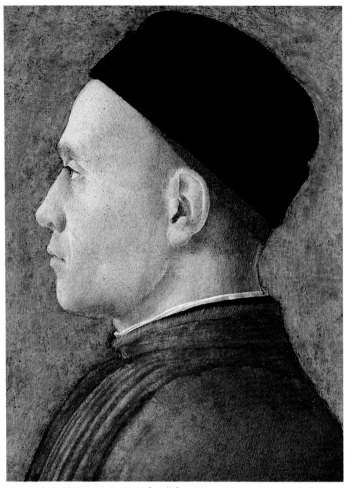

圖118 安德列亞•曼帖納，《人像》，約1460年，24×19公分(9¹/₂×7¹/₂英吋)

角冷靜地站在帳篷的皺褶前，在這帳篷裡她剛剛殺了壓迫她族人的暴君。她的表情孤高、冷漠，她把暴君的頭傳給一旁發抖的侍從，自己則轉過頭去不願面對她造成的事實，我們從此察覺到她極端超然的意志。她轉過身去，堅決不看死去的荷羅孚尼淒楚的腳，這隻腳就在她身後向上翹著，好似控訴的鬼魂。

曼帖納展現矛盾事實的天賦，很幸運地，還有另外的版本。在他的另一幅相同主題的畫(圖120)中，顏色是深沈而鮮艷的。原來灰色的營帳與陰影中的人物在此變成協調的亮麗粉紅色、橘紅色、赭色和藍綠色。其中收藏在華盛頓的版本(圖120)強調距離感，都柏林版本(圖119)則注重畫面張力。兩幅畫都具有一種令人難忘的寧靜、高尚之美。

康薩加家族

曼度亞的康薩加宮廷是當時重要的藝術中心。魯多維科•康薩加是位熱心的贊助者，他曾經前往麥第奇宮廷學習領導的概念。此行激發他重整市容的計劃，他因此委託亞伯堤(見第88頁)建造教堂。而另一位受惠於康薩加贊助的藝術家便是曼帖納。上圖乃是完成於1474年的康薩加家族肖像畫的局部。

康薩加家族的肖像

曼帖納曾經接受在曼度亞有龐大勢力的康薩加家族成員之委託，替他們繪製肖像。即使在這些純粹為了一時歷史性紀錄的私人性質畫作裡，曼帖納依舊努力呈現給我們熟悉、可以辨識的當時的實況，以及令我們敬重的潛藏理想典型。

這一點甚至在這幅小的《人像》(圖118)也能明顯看出，畫中不知名的主題人物具有強烈的個人風格，並讓我們意識到責任與勇氣的道德意義。

曼帖納的灰色單色畫

曼帖納酷愛雕刻的立體實感，他甚至更超前地發展出一種灰色單色畫(仿效石頭浮雕效果和顏色的單色繪畫)之形式。這種單色畫質感類似石頭，但一經曼帖納之手，畫面卻是充滿活力的。他可能先「雕刻」出這幅具戲劇性的《茱蒂絲和荷羅孚尼》(圖119)，畫中女神般的女主

圖119 安德列亞•曼帖納，《茱蒂絲和荷羅孚尼》，1495-1500年，48×37公分(19×14¹/₂英吋)

圖120 安德列亞・曼帖納，《茱蒂絲和荷羅孚尼》，約1495年，30×18公分（12×7英吋）

寶納太羅雕刻的
茱蒂絲

身為科希摩・德・麥第奇的摯友，寶納太羅因此擁有藝術創作之自由，而得於1456年以茱蒂絲殺荷羅孚尼這個引起相當爭議的主題，製作了這尊雕刻。這位為了拯救族人而殺了菲利士將領荷羅孚尼的猶太女英雄，原本象徵著謙遜戰勝驕傲，不過許多佛羅倫斯人卻認為這尊銅像太過激烈了，最後終於透過請願將這尊銅像自席格諾里奧廣場移開。

曼帖納其他作品

《耶穌上十字架》，巴黎羅浮宮；《聖瑟巴斯提安》，維也納藝術史博物館；《逝世的耶穌》，米蘭布列拉畫廊；《聖母、聖子、瑪格達蘭與施洗約翰》，倫敦國家畫廊；《迪多》，蒙特婁美術館；《逝世的耶穌與兩位天使》，哥本哈根國家美術館。

文藝復興時期的威尼斯

文藝復興時期威尼斯的繪畫風格屬於義大利北部的傳統，具有它自己的特色與傳承。威尼斯的藝術家雖然也探究透視法和數學問題，且無可避免地受到文藝復興重鎮——麥第奇家族統治的佛羅倫斯——其輝煌之藝術傳統的影響，但是威尼斯也發展出自己嶄新、而且傾向繪畫性的傳統。威尼斯繪畫較少在立體形式和清晰的輪廓方面著墨，他們較重視的是色彩和光線的明暗變化。威尼斯繪畫自始即展現出獨特溫柔的抒情風格，迥異於佛羅倫斯的繪畫風格。

能夠引領繪畫進入另一新階段、從而影響西方藝術發展的偉大藝術家正是喬凡尼・貝里尼(約1427-1516)。他出身藝術世家，父親賈可波(約1400-70/71)和弟弟簡蒂雷(約1429-1507)都是藝術家。兩兄弟跟隨父親習畫(賈可波曾是簡蒂雷・達・法布里亞諾的弟子，見第56頁)，當時威尼斯的藝術傳承即是透過世代相傳的方式傳遞畫技。貝里尼父子兩代後來成為義大利北部最具影響力的藝術勢力。如果說15世紀佛羅倫斯文化決定了文藝復興初期的藝術成就，那麼貝里尼父子則牽繫著15世紀末至16世紀初的

盛期文藝復興威尼斯畫派的繪畫傳統。

曼帖納的影響

雖然曼帖納(見第103頁)一向形單影隻，但他與貝里尼家族卻有著密切而有利的關係(他的妻子妮可羅希雅就是喬凡尼和簡蒂雷的妹妹。不過她似乎也沒讓曼帖納孤獨的個性緩和太多，終其一生曼帖納依舊好打官司、敏感過度)。然而曼帖納作品飽滿扎實的美卻影響了他的大舅子。喬凡尼・貝里尼的確是藝術史上最出色的畫家之一，他接受了曼帖納畫作中的宏偉，並

威尼斯的貿易

16世紀的威尼斯是個獨立的帝制城市，擁有一個雇用了一萬名工人的國營船械廠。威尼斯是義大利往地中海進行絲織、顏料、香料貿易的大門，其中又以顏料聞名，是為顏料貿易中心。據說，拉斐爾就曾經派助手從羅馬到威尼斯來採購特殊顏色的顏料。

花園中的苦痛

這主題是文藝復興時期藝術家，例如喬凡尼・貝里尼、曼帖納及艾爾・葛雷科(見第146頁)等所喜愛表現的題材。耶穌在最後晚餐和被捕之前退隱到橄欖山上祈禱。所謂的「苦痛」指的是耶穌在人性弱點、神性信心和復活信念之間的交戰。文藝復興的繪畫慣常將耶穌描繪成跪在突出的岩石上，而三個弟子則沈睡於一旁。

圖121 安德列亞・曼帖納，《花園中的苦痛》，約1460年，63×81公分(25×32英吋)

將之轉化成他個人特有的纖細與甜美。有時我們可以從他的畫中看到他所吸收的影響。

巧合的是，這兩位畫家各自創作了題為《花園中的苦痛》的畫，現均收藏於倫敦國家畫廊。一般認為曼帖納的版本（圖121）比喬凡尼‧貝里尼的版本早五年問世，而他也總認為自己的作品不及前輩曼帖納的成就。不過這場比賽可說是勝負難分。兩幅畫均以荒涼的岩石景觀為背景，適切地傳達了畫中莊嚴的氛圍。在人物透視法的表現上，兩位畫家均顯得精湛成熟，沈睡的使徒也都是以突兀的前縮法呈現。此外，兩人都讓正在祈禱的耶穌轉過臉去，孤立在突出的岩石上，打著一雙赤腳，全神貫注地想著父親和自己的命運。在這兩幅畫中，我們都可以看到後方由叛徒弟子帶領前來逮捕耶穌的士兵，正從遠方逐漸靠近。

但這兩幅畫仍有些細微的差異。例如曼帖納對岩石的物理結構較感興趣，而貝里尼的畫（圖122）則較緩和而不具衝擊感。這也許只是程度的問題，但卻能改變整幅畫給人的感覺，使畫

更加柔和，並在視覺上較模糊。貝里尼呈現明晰光效的絕佳天份就在此展現無遺。

曼帖納畫中所呈現的「神聖時刻」，就是耶穌所說的「祈禱時刻」，是有別於凡俗日子的平常時間。曼帖納筆下的天空，就像他所描繪的那種彷彿凍結於沈思中的城市一樣永恆。貝里尼所展現的則是一個實實在在的城市，一個在清晨柔和天空下隱約發亮的城市。光線漸漸溫暖這片耶穌努力祈禱的土地。曼帖納筆下具立體感的安慰天使到了貝里尼的畫中則是孤獨而飄渺地浮在天空，在黎明顯形後將融入雲中。

成熟期的喬凡尼‧貝里尼熱中於光的研究，光對他而言具有神聖的意義，這是他無須費心詮釋便能令人感受到的。喬凡尼‧貝里尼畢竟是一位傑出的藝術家，他對美有很深的感受力，他了解形式的意義，更受到來自對有形與無形的激情之愛的啟示，這份狂熱讓他的畫從任何層次來說都無比動人。我們看了他的畫後無不感到喜悅，進而深刻體認存在的意義。

《草地上的聖母》（圖123）雖然動人，但可

貝里尼家族

貝里尼家族是文藝復興時期最顯赫、最成功的繪畫世家。父親賈可波使用銀尖筆所畫的素描是後來喬凡尼畫作靈感的來源，而喬凡尼的畫作又激發了後來的喬佐涅和提香。銀尖筆素描能更突顯出神話的特性（例如上圖中手提果爾岡頭的珮爾修斯），以及其他古典的、聖經和想像的主題之特色。

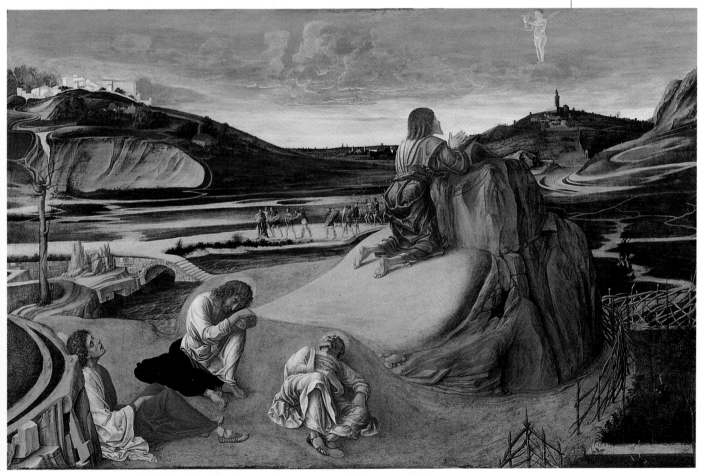

圖122 喬凡尼‧貝里尼，《花園中的苦痛》，約1460年，81×127公分（32×50英吋）

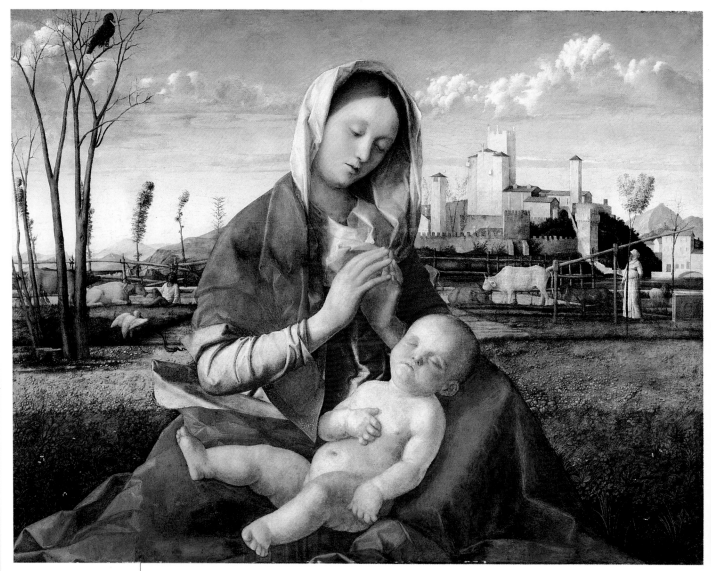

圖123 喬凡尼‧貝里尼，《草地上的聖母》，約1500-05年，67×86公分(26½×34英吋)

聖傑洛姆

從上面這幅節自格蘭達佑(見121頁)《聖傑洛姆》的局部圖，我們可看到抄寫古典書籍所需的工具。象徵完美人文主義學者的傑洛姆是文藝復興時期常見的繪畫主題，他最大的成就是將聖經翻成拉丁文。

能看似一幅典型的聖母像而已。然而，事實上這是一幅具革命性變革意義的作品，只是變革的方式不那麼突兀罷了。學者總是喜歡拿佛羅倫斯與威尼斯比較，這是源自那位偉大的藝術史家瓦薩里(見第98頁)所引述米開朗基羅之言，米氏讚揚形式重於色彩，對威尼斯的著重顏色頗不以為然。就這觀點而言，喬凡尼‧貝里尼可說是「第一位」威尼斯畫家。

他引領我們去感受一種神奇、普照萬物的明亮，那是種所有顏色齊亮且觸摸得到的光亮。在這色彩世界中，大自然不再有所謂男人與女人，只見人性自然成為大自然的一部份，是以另一種方式呈現的真理。畫面聖母後方貧瘠土壤的質地、低矮的木柵及護牆都有一種含蓄的整體感，這份整體感與圖畫中央聖母和聖子形

成的金字塔形更有著神秘、無法解釋的關連。

聖母是文藝復興時期常見的繪畫題材，幾乎所有畫家都嘗試過此主題。個中原因不難理解。畫聖母與聖子的美妙之處在於這既是基督教的一大特色(耶穌的人性是主要的謎)，也符合全世界其他宗教的人性價值體系。

每位畫家都有母親，每顆心靈多少也都曾為母愛所感動。探究人類存在的初階一直是畫家無法抗拒的題材，但其中能像喬凡尼‧貝里尼一樣對這感受如此深刻的卻付之闕如。他所畫的聖母都兼具美學和宗教力量，令人永難忘懷。他充分了解為人母與為人子的意義，這是他的聖母像如此具說服力的原因。此畫只是他眾多聖母像中的一幅，但也是最出色的一幅。

喬凡尼‧貝里尼另一幅畫《閱讀中的聖傑洛

《草地上的聖母》

喬凡尼‧貝里尼以其聖母與聖子畫而留名後世。在他65年的繪畫生涯裡，流傳下來的重要作品中就有14幅以上是描繪這個他最喜歡的題材。聖母與聖子這個題材幾乎是宗教畫中最古老的主題，他卻能將這個幾近公式化的圖像注入新生的活力，完全令人折服地描繪了這對既是神也是人的母子。

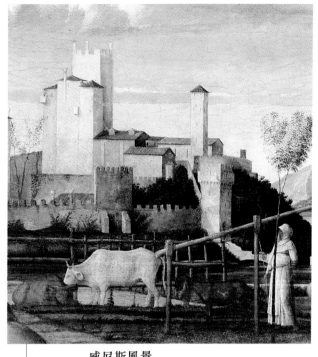

死亡的預告者

一隻大烏鴉沈重地停息在枝頭上，這是一隻始終會讓人聯想到死亡之鳥。相較於聖母與死後復活的聖子所散發出的莊重與安詳，死亡在這裡顯得微不足道。這隻鳥高高棲息於光禿、細長的小樹枝上，樹枝在穹蒼的映襯下，輕微地搖晃著。烏鴉在畫中雖只是象徵性的角色，卻已融入畫中生活的自然規律中。

威尼斯風景

畫面的右邊以巨碩的聖母像與左邊的死亡隔開的，是冷靜莊重的生活活動。雖然有死亡的陰影，這世界每天還是從容地過下去。白色的牛緩緩地拖著犁，農夫平穩地緊跟在後。在他們的上方，一片輕柔的雲慢慢地劃過發出微光的城牆上。小城的政府、商業活動遙遙地遠離喬凡尼‧貝里尼所表達的生死主題。這花園既沒有圍牆，也沒有游走於珍奇花朵與整齊的灌木叢中的天使；這兒是喬凡尼‧貝里尼真實而具體的世界，就在威尼斯。

生死垂扎

畫面中景處，在死亡旁邊，容易為人忽略的是一隻正與蛇相鬥的小白鷺。白鷺張開翅膀圍住蛇，一步步地向前逼近。這場相鬥象徵著善惡之爭，也可能是指耶穌受難前的掙扎，祂受難的原因正是進入伊甸園的蛇。（值得一提的趣事是曼帖納的《花園中的苦痛》前景也有一對白鷺，見第106頁）。

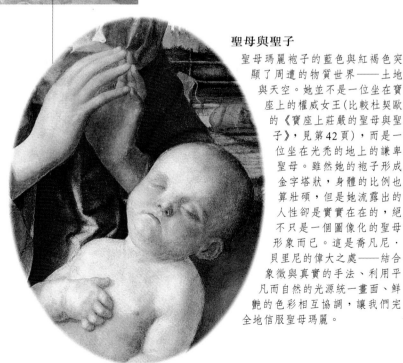

聖母與聖子

聖母瑪麗袍子的藍色與紅褐色突顯了周遭的物質世界——土地與天空。她並不是一位坐在寶座上的權威女王（比較杜契歐的《寶座上莊嚴的聖母與聖子》，見第42頁），而是一位坐在光禿的地上的謙卑聖母。雖然她的袍子形成金字塔狀，身體的比例也算壯碩，但是她流露出的人性卻是實實在在的，絕不只是一個圖像化的聖母形象而已。這是喬凡尼‧貝里尼的偉大之處——結合象徵與真實的手法、利用平凡而自然的光源統一畫面、鮮艷的色彩相互協調，讓我們完全地信服聖母瑪麗。

義大利的城邦

文藝復興時期，北義大利是歐洲最富有的地區之一。熱那亞和威尼斯到了1400年時人口均已達十萬人左右，是主要的貿易中心；擁有人口五萬五千人的佛羅倫斯則是製造業和行銷的中心。義大利文所謂的'campanilismo'（鄉土情感的觀念），這即人稱「敬愛鐘塔之情」的市民驕傲，是義大利居民的特色。

文藝復興時期的音樂

這幅畫由羅倫佐·柯斯塔所繪，約於1500年完成。畫中描繪「閒唱」(frottola)表演中的琵琶樂手與歌手。閒唱原是一種有樂器伴奏的個人或群體哼唱很簡單的歌，在16世紀時它變成當時流行的精緻音樂形式。閒唱後來發展成為重唱歌曲。

貝里尼其他作品

《聖殤》，米蘭布列拉畫廊；《聖法蘭西斯的狂喜》，紐約弗力克藝術收藏中心；《聖母、聖子以及身旁的施洗約翰、聖凱薩琳》，威尼斯美術學院；《雷歐納多·羅瑞丹總督》，倫敦國家畫廊；《聖母與聖子》，紐奧爾良美術館。

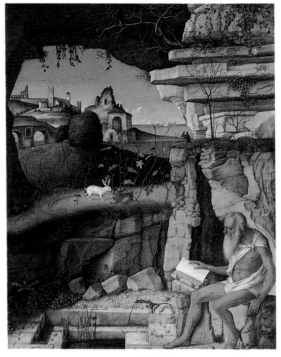

圖124 喬凡尼·貝里尼，《閱讀中的聖傑洛姆》，約1480/90年，49×39公分(19½×15½英吋)

姆》（圖124）也具有相同複雜的畫面安排。此畫的焦點不是這位高貴的聖者，更不是舒適地依偎在他背後陪伴他的獅子，而是中景那隻妙絕的白兔，牠細啃樹葉的神情一如聖傑洛姆咀嚼精神食糧時的超然。不過這位知名學者在畫面中的地位較為次要，反倒是那隻夕陽映照下的小動物顯得明亮而引人注意。這讓我們體會到造物主所創造的世界——那些岩石、枝葉、海灘、石頭，是何等的美。

貝里尼色彩艷麗的《衆神的盛宴》（圖125）經提香（見131頁）修飾後變得更華麗，但仍保有他典型的風格：不但諸神各個呈現畫面，他們的傳說和彼此的關係也藉之表現出來，且都沐浴在濃厚、古典而莊嚴的金色光線中。他另一偉大之處在於為爾後開創繪畫新途徑的喬佐涅與提香開闢了一條新路。年老的貝里尼願意調整自己的風格，讓年輕畫家導引他創作的方向，使他到80幾歲還能創作出不朽的畫作。

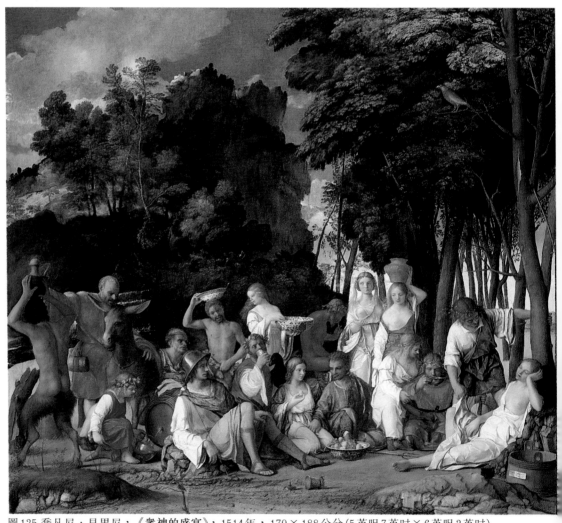

圖125 喬凡尼·貝里尼，《衆神的盛宴》，1514年，170×188公分(5英呎7英吋×6英呎2英吋)

油畫與法蘭德斯對威尼斯的影響

如果喬凡尼·貝里尼最後超越進而放棄了他來自曼帖納的影響，那麼還是有一些較不重要的畫家，藉著同樣的影響來達到自己生涯的高峰，甚而持續不墜的。

西西里藝術家安東納羅·達·梅西納（約1430-79）至今仍是令人費解的人物，因瓦薩里誤以為他是凡·艾克油畫技術（見第64頁）能在義大利傳開的唯一功臣。安東納羅是義大利南部首位重要藝術家，但並不屬於南方文藝復興風格，反而是受外來的法蘭德斯藝術影響。

由於安東納羅繪畫中來自法蘭德斯藝術的影響如此鮮明，因此他可以說提供了義大利和尼德蘭之間溝通的橋樑。1475年他前往威尼斯，就此和喬凡尼·貝里尼有了密切往來，這次造訪在威尼斯繪畫史上意義非凡。

有人認為安東納羅將當時法蘭德斯藝術家已精通的油畫技術傳進義大利。但另一派的看法是，他可能曾在拿不勒斯受業於一位受法蘭德斯畫風影響的藝術家之後，深得油畫技法的知識，進而影響那些原本即已在試驗油畫的藝術家。這些爭論並非如此重要。不管何者為真，引進油畫的結果是，威尼斯畫家領導當時義大利的油畫創作風氣，爾後油畫才逐漸傳播至其

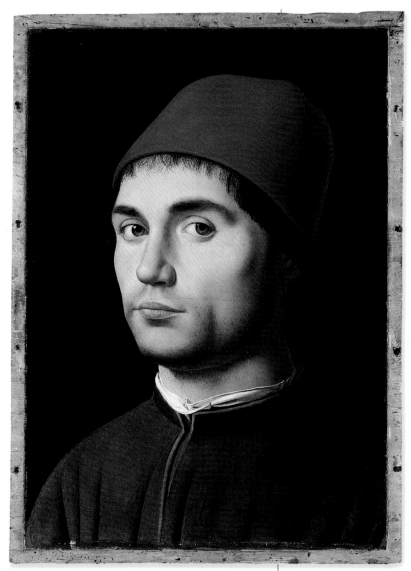

圖126 安東納羅·達·梅西納，《年輕男子的肖像》，約1465年，35×25公分（14×10英吋）

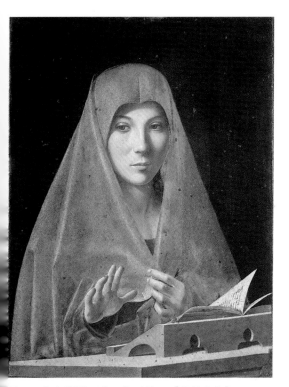

圖127 安東納羅·達·梅西納，《聖母聖告》，約1465年，45×34公分（17³/₄×13¹/₂英吋）

他藝術中心。無須去爭油畫引進者的名份，他的作品自有其值得注意的特點。他從皮耶羅·德拉·法蘭西斯卡（見第100頁），特別是從曼帖納的畫學到立體呈現手法的重要性。他的形式可說是非常清楚銳利的；相較於義大利畫風對形體要求的寬容，我們從他的畫看到特別注意細微處的法蘭德斯畫風。他將形體浸淫於最浪漫的光線中。

他的《年輕男子的肖像》（圖126）描繪的臉雖然普通、肥胖，但卻自內散發出光亮。另一幅出色的畫《聖母聖告》（圖127）流露出一種凝聚專注的簡潔，畫中的聖母充滿無比的衝擊力，讓我們為之深深感動。有趣的是，畫者將此幅聖母像描繪成虔敬的肖像，而非呈現聖告報喜這件事情本身。

現代解剖學

1543年法蘭德斯教授安德列亞·維薩里歐（1514-64）完成《人體構造》一書，這是第一本現代解剖學的標準著作。一般認為這本書的插圖是出自座落於威尼斯的提香畫室。

重視外在形式

卡羅・克里弗利(1430/5-約1495)也是出身威尼斯的藝術世家。一如安東納羅,克里弗利毫無疑問也受到曼帖納的影響,而具有俐落清晰的特質,但是他在清晰細緻的輪廓線的運用已經幾乎到了矯揉做作的地步了。「時尚」一詞對他來說總是較為動心。

從克里弗利的畫可看出他對外形本身以及外形清澈的輪廓線具有濃厚興趣,部份原因可能來自安東納羅所引進的法蘭德斯畫風,不過他對牽涉實際心靈意識的問題卻興趣缺缺(這頗令人意外,因他向來只畫宗教畫)。

克里弗利擅長實物描繪,他畫的渾圓梨子以及翻摺的錦緞裙襬都讓人為之吸引,進而使觀眾也分享了他對華麗事物的喜愛。如果他嘗試創作有關內心情感的畫,我們大概會覺得有些尷尬。不過就他個人的表現而言,他是傑出

圖128 卡羅・克里弗利,《寶座上的聖母與聖子及捐贈者》,約1470年,130×55公分(51×21 1/2英吋)

的。他畫的《寶座上的聖母與聖子及捐贈者》(圖128)散發出無比的高雅與智慧(注意寶座上的龍形扶手,暗示著野蠻臣服於宗教的感化下),我們可能因而忽略跪著的小捐贈者。這位捐贈者是畫家的真正興趣所在,他的這份興趣不是在聖者也不是在祈禱的人身上,而是在於他們外形比例間的玩味。

奇瑪・達・柯納格利安諾(約1459/60-1517/18)終生住在威尼斯附近的小城柯納格利安諾(此為其名之由來)。他早年雖受喬凡尼・貝里尼的影響,但影響他最深的還是曼帖納。他並非出色的畫家,而且一生中的作品並無多

圖129 奇瑪・達・柯納格利安諾,《聖海倫娜》,約1495年,40×32.5公分

大進展，然而他有種率性的純眞、合宜感及多樣技術，這讓他的畫顯得動人。《聖海倫娜》（圖129）是其中的佳作。畫中的聖海倫娜一旁是細長的十字架，另一旁則是棵活生生細長的樹，她高眺、高雅地立於其中，彷彿支配著身後的綠山。山上佈滿小城。我們感覺她發現這十字架（見第102頁邊欄）的事實改變了這些小城人民的生活，儘管這只是傳說。聖海倫娜的身高與她皇后般的儀態和堅毅的神情，都是畫中重要的元素。

狀，彷彿在庇護祂。看不出形體的天使頭集結於聖母後方，像是靠墊。我們知道這兩位上帝的溫柔創造物需要依靠：夜晚的背景透出黑暗的光芒，這光亮來自照射在水果和樹葉上的光線，卻也造成些微邪惡效果。

法蘭契斯科・德爾・柯薩（約1435-約1477）將超然的威嚴感人性化。雖然柯薩是法拉拉人，他的畫作《聖露西》（圖131）卻屬於佛羅倫斯繪畫傳統：兼具曼帖納清晰銳利的輪廓線和同輩畫家突拉獨特有如金屬閃亮晶瑩的特質，但柯薩營造的效果卻更爲柔和，這主要是因爲使用了比較柔和而明亮的油彩。

他畫的聖露西有紀念碑式的莊嚴，人物彷彿蕩漾在金色的空氣中。我們必須仔細觀察才能看出她手中的小枝狀飾物並非由花朵組成，而是兩顆逼視的眼睛。傳說中露西一直被誤以爲

圖130 科希摩・突拉，《花園中的聖母與聖子》，約1455年，53×37公分（21×14½英吋）

法拉拉城邦畫派

突拉和柯薩這兩位來自法拉拉（見第115頁邊欄）獨立城邦的藝術家，也是與曼帖納同時代且令人景仰的畫家。兩人中可能要屬科希摩・突拉（約1430-95）較傑出。他的作品具高度原創性，尤其他兼具溫和與激動的氛圍是極易看出來的。就像克里弗利一樣，突拉經常是點到爲止，甚少深入，但他畫中瘦削結實的人物和清晰尖銳的輪廓線卻令畫面呈現難得的整體感。《花園中的聖母與聖子》（圖130）呈現出智慧與柔情，刻畫出各自的形式與大膽的色彩對比。聖母細長的手指在沈睡的聖子頭上做出金字塔

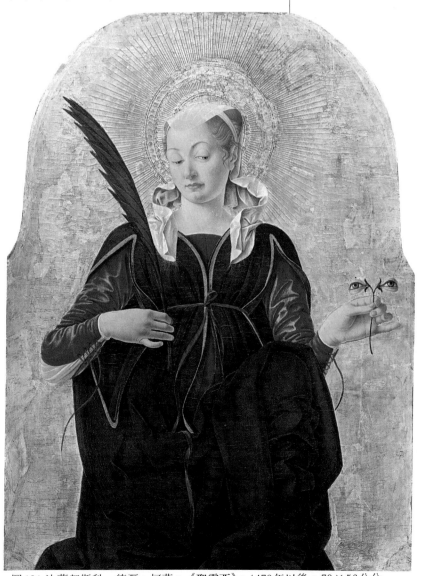

圖131 法蘭契斯科・德爾・柯薩，《聖露西》，1470年以後，79×56公分

是以眼睛被挖的方式殉難（見第113頁邊欄），因而她的畫像總可見到這恐怖的標誌。

法拉拉最後一位偉大藝術家是艾爾科·德·羅伯提，其畫維持曼帖納、突拉及柯薩貫有的莊嚴和古典形式。《哈斯德魯巴之妻與其子》（圖132）的題材（見邊欄）也許不常見，但我們仍立刻被畫中三位人物的立體感所吸引，痛苦狂亂中卻帶有準雕塑般的靜默。

卡帕契歐——說書人

維特雷·卡帕契歐（1455/65-1525/26）雖然是威尼斯畫家，但畫風明顯受到法拉拉重要畫家和喬凡尼·貝里尼的弟弟簡蒂雷的影響。他可能曾受業於貝里尼家族的大家長賈可波，並擔任喬凡尼的助理。他的特色是畫作帶有說故事的敘述風格，這是他天生具有的本領。卡帕契歐處理細微處時經常流露出屬於中世紀的大真，但他畢竟是位老練的畫家，總是善於以簡潔的敘述來達到他的目的。

卡帕契歐能超越如詩如畫的境界。《出埃及記》（圖133）的人物穿著可能不全然符合當時的逃亡場景：聖母穿著華麗，且顯然剪取了一些自己的玫瑰紅絲緞替聖約瑟夫做了一件短袍。但所有華麗在璀璨的背景中全然不見。唯妙唯肖的日落天空說明了卡帕契歐為何

圖132 艾爾科·德·羅伯提，《哈斯德魯巴之妻與其子》，約1480/90年，47 × 30.5公分（18½ × 12英吋）

會給人藝術大師的印象。光線普照在平凡的湖邊城市周圍，不起眼、不精彩，卻非常怡人、具說服力。卡帕契歐的傳說系列畫作有著明顯

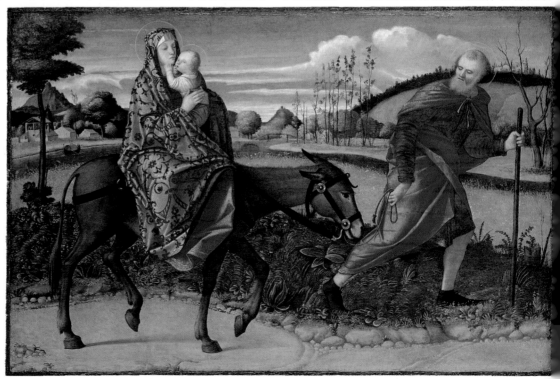

圖133 維特雷·卡帕契歐，《出埃及記》，約1500年，72 × 112公分（28¼ × 44英吋）

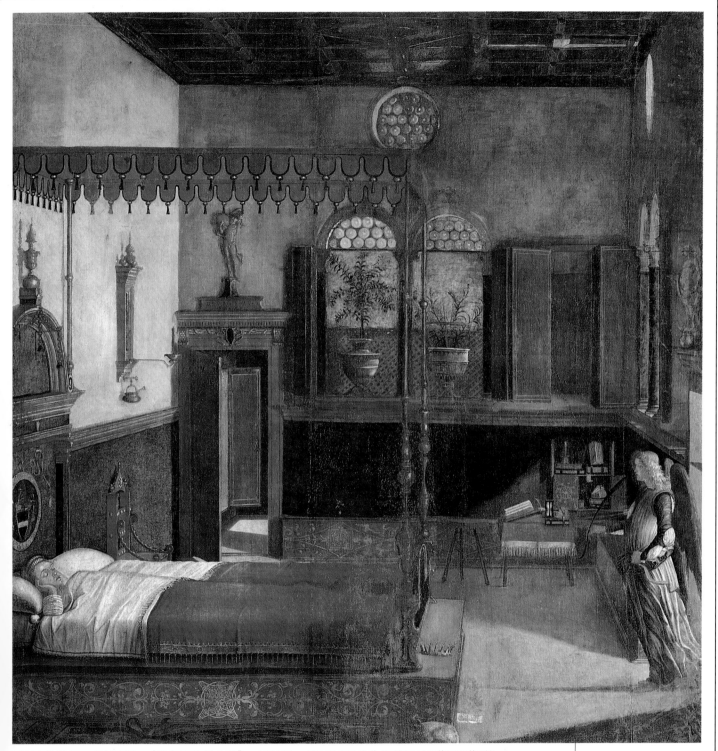

圖134 維特雷‧卡帕契歐，《聖烏爾休拉之夢》，1494年，275×265公分(9英呎×8英呎8英吋)

的哥德特色，例如這幅甚爲怡人的《聖烏爾休拉之夢》（圖134）便是他爲聖烏爾休拉同道會所作的系列畫作之一。聖烏爾休拉是傳說中的布列塔尼公主，她率領一萬一千名改信基督教的處女前往羅馬朝聖，結果整團遭邪惡的野蠻人屠殺。整齊的小床和沈睡的聖者彷彿上了一層釉般地發亮，在屠殺之後，這發亮的小床與

聖者將永留後世。進門的天使手中拿著象徵性的棕櫚枝，暗示她即將殉難。卡帕契歐對物質世界的精確記錄有助於後來的歷史學家了解15世紀的威尼斯。這種忠實呈現可見世界的手法，細心地記錄了許多微小的細節。這種手法後來也出現於18世紀的威尼斯藝術家卡納雷托（見第234頁）的作品中。

（見第234頁）

法拉拉

文藝復興時期，法拉拉城邦是活躍的藝術中心，艾斯特王朝所贊助的藝術家遍及義大利。15世紀時，法拉拉興建了許多宏偉的非教堂建築物，其中包括鑽石宮。

盛期文藝復興

文藝復興既指「重生」，可想而知文藝復興不可能是靜止不動的；畢竟事物一旦「誕生」即開始生長。不過最迷人的成長要屬漸進至成熟的盛期文藝復興繪畫。在此一時期我們找到幾位史上最偉大的藝術家——雷歐納多‧達文西、米開朗基羅、烏姆布利亞的拉斐爾，以及同樣重要、來自威尼斯的提香、廷特雷多、維洛內斯。

盛期文藝復興的四位知名畫家——達文西、米開朗基羅、拉斐爾、提香——之間有許多類似的際遇。他們在開創自己的藝術事業之初都曾在知名畫家門下當學徒，他們的發展方式也都是先受最初第一位老師的影響，然後有更卓越的表現。首先介紹的是雷歐納多‧達文西

空氣遠近法

這個術語出自義大利文fumo，意指煙霧，在藝術領域特別用於達文西的作品中。它指的是不同色域間不以清晰稜銳的輪廓線區隔，而以差別不明顯的漸層變化過渡不同色域的一種技法。這種模糊生硬的輪廓手法，特別是用於肖像繪畫中，被視為是只有相當純熟的傑出畫家才有的本領。

騎士雕像

這座雕像出自維洛吉歐之手，約完成於1481年至1496年間。在文藝復興時期，馬上英姿是紀念式雕像常見的主題，這乃是受到立於羅馬康畢多格立歐的古羅馬皇帝馬可‧奧勒利歐斯的古典雕像之影響。竇納太羅和維洛吉歐均曾雕有文藝復興時期士兵的雕像作品。（審訂者註：康畢多格立歐<1610-70>又名米蓋爾‧巴斯，是一名畫家）

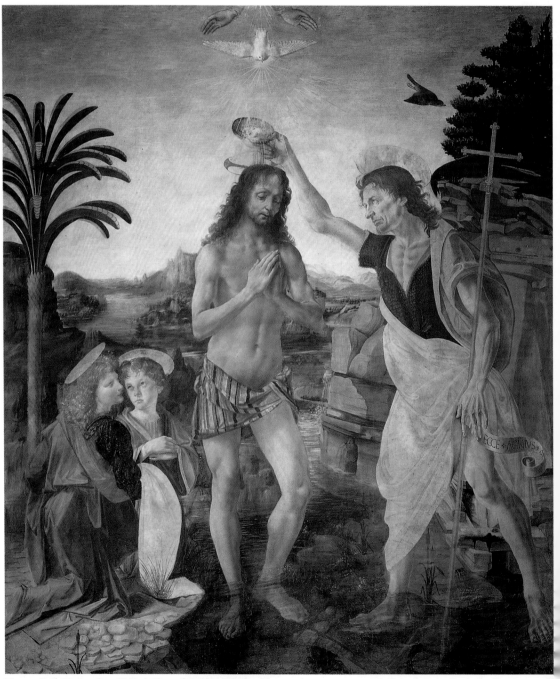

圖135 安德列亞‧德‧維洛吉歐，《**耶穌受洗圖**》，約1470年，180×152公分（5英呎11英吋×5英呎）

圖136 雷歐納多·達文西,《蒙娜麗莎》,1503年,77×53公分(30½×21英吋)

(1452-1519),他是兩位佛羅倫斯畫家中較為年長者(另一位是米開朗基羅)。

達文西早年受敎於以雕刻見長的可愛畫家安德列亞·德·維洛吉歐(1435-88,其雕刻作品見第116頁邊欄)。維洛吉歐對於米開朗基羅(見第120頁)的早期作品也具有相當的影響力,他最負盛名的畫作是知名的《耶穌受洗圖》(圖135),然而此畫之所以有名,卻是因為據說最左邊那位出神而浪漫的天使乃是出於年輕的達文西之手。相形之下,旁邊由他的老師所畫的天使就顯得遜色多了。

達文西:文藝復興的博學之士

從未有一位畫家的天才之名是如此實至名歸。一如莎士比亞,達文西出身平凡,卻在後來贏得萬世之英名。他是突斯卡尼地區文西小城一位律師的私生子。他的父親承認了他,並加以栽培,只是我們不禁會想,達文西心靈那異於常人的自足傾向是否可能來自於早年這段身份未明的身世。這位甚具權威的博學之士,具有過多的才與藝——這包括姣好的面孔、甜美的

歌喉、強健的體魄,還有數學家的精明,以及科學家的膽識……,不一而足。洋溢的才情使得達文西不把藝術放在眼裡,他很少完成一幅畫,做起技術實驗也顯輕率。他那幅畫在米蘭感恩聖母堂壁上的《最後的晚餐》就幾乎要消失,可見他對壁畫準備創新不足。

不過他為後人所保留的作品卻是最令人目眩的如詩畫作。《蒙娜麗莎》(圖136)擁有一個無辜的缺點,那就是名氣過於響亮。要看這幅畫只能站在厚厚的玻璃後方、跟著一群看得目瞪口呆的人一同觀賞。此畫已擁有各種想得到的材料的複製品,其魔力依舊,只是人們依舊百思不得其中含意。這是一幅我們只能遠觀而不能完全理解的畫作。

達文西所畫的三幅偉大的女人肖像圖都透露出一種內在渴望的氛圍。這種氛圍在《瑟西莉

> 「畫家的首要目標是將平面營造成浮雕,突出於平面的浮雕。」
>
> ──雷歐納多·達文西

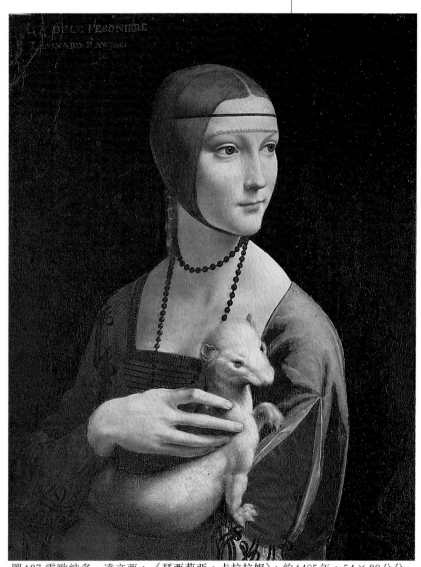

圖137 雷歐納多·達文西,《瑟西莉亞·卡拉拉妮》,約1485年,54×39公分

達文西的理論

1473至1518年之間，達文西撰寫了一系列論文，後來全收錄於《繪畫論》之中。其中在1492年完成的一段是關於線性透視的論述。上圖可見達文西正研究如何將一個人物轉移至一根圓弧曲線的兩側。這種技法開啓了後來人稱爲「障眼法」的繪畫風格。

發明創造用的素描

達文西的素描讓人見識到一個人的無限想像力和對科學的興趣。除了研究人體結構和畫諷刺畫外，達文西也畫了不少機械圖，甚至是畫發明的東西，包括戰爭用引擎、水車、紡織機、水櫃，甚至直升機（上圖）。

亞‧卡拉拉妮》（圖137）最迷人，在《蒙娜麗莎》最神秘，在《吉諾弗拉‧德‧班奇》（圖138）最具衝擊。我們很難正視《蒙娜麗莎》，因爲對此畫有太多的期望；或許較能眞正觀賞的是名氣較小的《吉諾弗拉‧德‧班奇》，它具有達文西獨特而深刻的超凡之美。

未知的身份

《吉諾弗拉‧德‧班奇》的主題既非《蒙娜麗莎》的內心興味，亦非瑟西莉亞的溫和順從。這年輕女子注視的神情帶著美妙、明亮以及些許的不悅。她的嘴型敏感而不悅；驕傲、素淨的頭頑強地立於堅挺的頸上，她的眼睛似乎因爲承受畫者和他的藝術而瞇起。她纖細的捲髮從發亮的寬前額瀉下（這寬額代表著當時最傑出的知識份子的前額），她背後的杜松樹的尖葉也呼應著她這些細緻波浪的髮絲。

圍繞主題人物並照亮她的是背後荒無人煙的水、漆黑的樹、靜止水面的反射光。她肉感十足、並讓藝術家費盡疑猜。畫者觀察她、著迷於她完美的外形，呈現給我們她緊身上衣的薄紗和柔軟紅潤的喉嚨。她隱藏了眞正的自我，而達文西所描繪的即是這份隱藏，一種根本不往外看的自我專注。

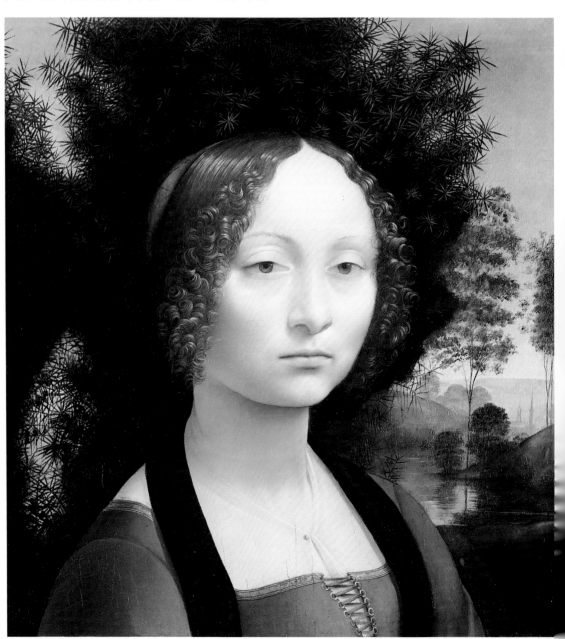

圖138 雷歐納多‧達文西，《吉諾弗拉‧德‧班奇》，約1474年，39×37公分（15¹/2×14¹/2英吋）

《吉諾弗拉‧德‧班奇》

瓦薩里(見第98頁)形容達文西這幅出色的肖像是一件「美麗的事物」。此畫原本更大,後因受損而被持有者裁掉一部份成為現今袖珍的尺寸。此畫背景是一個桂冠花圈和棕櫚圍繞的杜松樹枝(見右)。這三個元素由一卷軸相連,卷軸上寫著:「她的美德讓外表的美貌更加生色」。

杜松葉

這位年輕女子的名字吉諾弗拉(Ginevra)在義大利文中與杜松(ginepro)有關。達文西也適得其宜地以漆黑的杜松尖葉叢來襯托她白皙如大理石般的美貌。杜松葉的尖形的確非常適合她,甚至我們還可以想像這背景似乎也暗示出杜松莓製成的杜松子酒苦澀的吸引力。

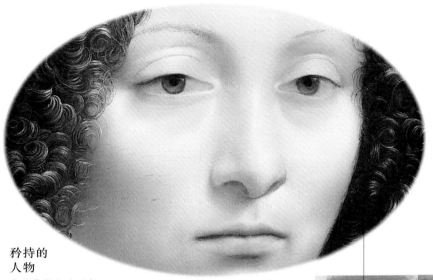

矜持的人物

吉諾弗拉如玫瑰般的粉紅臉頰和雙唇,透露出無比的細緻和矜持。人物也顯得纖細、冷漠;此畫充份表達出她內心的壓抑和對情感的控制。她沈重、半瞇的眼皮在眼睛虹膜上投下一道陰影,毫無反射光影的眼睛讓我們和她之間的溝通益形困難。彷彿觀看著什麼的左眼加重強調她失焦般的眼神,而她的凝視則是朝向比我們肩膀高的地方。

虛幻的風景

相對於女子結實的立體形象,中景的風景就以流暢的淡彩處理,呈現出一片模糊。畫家的筆觸清楚地留在畫面上,樹木細而長,樹幹部份則彷彿是以細緻震顫的筆觸繪成。這一部份可説是達文西「空氣遠近法」(見第116頁)最好的例子。

緊身上衣下的肌膚

吉諾弗拉的皮膚顯得極度地光滑,畫家的筆觸完全不著痕跡。這種效果是來自應用顏料未乾時繼續上彩的溼塗法以及使用透明光亮的油性顏料,讓每一筆畫的顏色和輪廓得以自然融合成銜接而看不出筆觸的形狀,一氣呵成。這可從半透明的緊身上衣看出,上衣畫得非常不清楚,要不是有連接上衣的鍍金胸針,我們可能根本不會注意到。

達文西其他作品

《聖告》，佛羅倫斯烏菲茲美術館；《最後的晚餐》，米蘭感恩聖母堂；《聖母與聖安妮》，巴黎羅浮宮；《波尼聖母》，聖彼得堡隱修院博物館；《聖母、聖子與一瓶花》，慕尼黑古代美術館。

「……我甚且無法忍受贊助者的壓力，更別說是顏料。」

——米開朗基羅，
節錄自瓦薩里的
《藝術家生平》

馬基亞維利

佛羅倫斯政治家尼可羅·馬基亞維利(1469-1527)以理性分析政治權力的《君王論》(1532)一書留名後世。他主張一位君王如果認為「善」是因「惡」而起，便可為了善而去作惡。他死後被視為沒有道德的憤世之人，他來自教會和政府的敵人對他的批評更加深這種認定。至今，對他的看法出現較持平的評論。

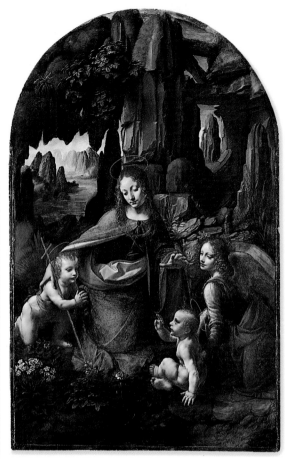

圖139 雷歐納多·達文西，《岩石上的聖母》，約1508年，190×120公分(75×47英吋)

內在的深沈

我們有理由說達文西的特色在於天使般細緻的頭髮處理及輪廓的柔和上。從一個形體過渡到另一個總銜接得那麼自然而不易察覺(空氣遠近法，見第116頁)，這是一種以透明顏料讓色調與形狀自然漸層的神奇畫法。現典藏於倫敦國家畫廊的《岩石上的聖母》(圖139)中天使的臉孔，和收藏於巴黎的同名畫作中聖母的面容，都流露出內心的、無與倫比的藝術智慧。

這種特質意味幾乎沒有一位畫家能因接受其影響而表現出類似的特質，他彷彿是遠離其他畫家自成一格。不過他也確實遠離過：他曾接受法王法蘭斯瓦一世的邀請而停留於法國。那些模仿他的畫家，例如米蘭的伯納迪尼·陸尼(約1485-1532)，最終也只能抓住他的外在形式、含蓄笑容以及曖昧之美(圖140)。

偉大天才所予後輩畫家的陰影極其特殊。林布蘭的陰影活躍到我們無法分辨他和其他在他陰影下的畫家作品。然而達文西的陰影是無情的，它太深、太黑也太強烈了。

米開朗基羅：
佛羅倫斯和羅馬的主宰力量

米開朗基羅·伯納羅提(1475-1564)與達文西相反地發揮了無比的影響力。他在世時已是眾所皆知的傑出藝術家。但同樣的，後來師法他的繪畫多半只呈現出大師的外在形式、肌肉運動及雄偉的莊嚴之美，卻漏掉了靈感。例如瑟巴斯提安諾·德爾·皮歐姆伯(約1485-1547)的作品《拉薩魯斯的復活》雖以米開朗基羅為他畫的草圖為底稿，表面看來也算是幅傑作，但若與米開朗基羅的畫作相比，顯然是誇張了些。

米開朗基羅始終抗拒他做為畫家的身份，而寧願一生以雕刻用的鑿子為業。出生於佛羅倫斯次等貴族家庭的米開朗基羅先天就不受任何外力脅迫，只有位高權重、生性專制的教皇能逼他心不甘情不願地到西斯汀教堂完成世界上最偉大的單一溼壁畫。當時的畫家間常談論他的「嚴峻」(terribilità)，當然這個字並沒有「可怕」的含意，而毋寧說是一種「畏懼」。從沒有一位畫家能像米開朗基羅這般讓人望而生敬畏之心，敬畏他想像力之豐富，敬畏他對美的意義的了解——靈性意義。美麗對他而言是神聖的，是上帝跟人類溝通的方式之一。

一如達文西，他也有一位佛羅倫斯名師，也

圖140 伯納迪尼·陸尼，《仕女圖》，約1520/25年，77×57公分(30 1/2×22 1/2英吋)

圖141 多梅尼克‧格蘭達佑，《施洗約翰的誕生》，約1485-90年，壁畫的局部

就是可愛的多梅尼克‧格蘭達佑(約1448-94)。米開朗基羅後來宣稱他從未受業於何人，從比喻觀點來看，這句話也不算誇張。然而他使用爪形鑿應歸功於早年受格蘭達佑的影響，尤其他在素描中打陰影時使用交叉平行線的畫法無疑就是學自他的老師。格蘭達佑的《施洗約翰的誕生》(圖141)的柔和效果一點也不像米開朗基羅早期畫作所洋溢的才氣，例如《聖家族》(圖142)。此畫的美顯得冷漠孤高，並不特別吸引人，但當其他比較容易懂的畫被我們遺忘時，此畫鮮明的力量卻能縈繞心中。

西斯汀教堂

最能充份表達米開朗基羅作品的宏偉依舊是西

圖142
米開朗基羅，
《聖家族》，
約1503年，
直徑120公分(47英吋)

朱利亞斯二世教皇

1503年，朱利亞斯二世繼位教皇，隨即恢復政教合一，並讓佛羅倫斯的麥第奇家族復位。
朱利亞斯二世贊助藝術甚力，他曾委託布拉曼特建造聖彼得教堂、委託米開朗基羅為西斯汀教堂繪製壁畫，以及請拉斐爾為梵諦岡的內室做繪畫裝潢。

西比爾

西比爾是古希臘羅馬的女預言家們。也有人稱她們神諭者。傳說中她們與舊約中的預言家一樣，將預言記載在書上。不同的是，猶太預言家不請自說，而西比爾只在有問題相求時才會開口。她們的回答有時以謎語或修辭性問句形式出現。

斯汀教堂。經過最近一番整理與修復，這幅驚人之作再度以其原有的明亮色彩展現。完美的形式、奔騰的精力及顫抖般的活力，在在使它被公認爲絕無僅有的雄偉之作。如今，重現的色彩使燦爛的外形更加栩栩如生，對於那些曾在它稍嫌暗淡時即已讚嘆它的人而言，明亮的原作只有令他們更爲震驚。

教堂天花板壁畫描繪的創世紀故事至爲複雜，部份是因米開朗基羅本身就是相當複雜的人，而部份則因他闡述的深奧神學對多數人而言仍需要解釋，同時也因他以超人般壯碩的青年男子裸體（圖143）來制衡聖經的主題。他以出衆的力量美感表達眞理，但我們並不清楚這眞理爲何。裸體年輕男子的意義只能藉由個人去體會，無法用言語表達或以神學觀點闡述，但著實給我們無比的震撼。

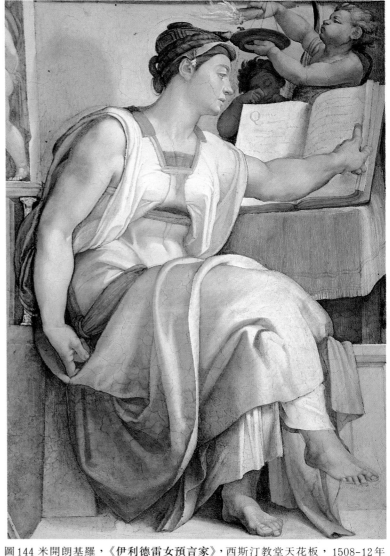

圖144 米開朗基羅，《伊利德雷女預言家》，西斯汀教堂天花板，1508-12年

圖143 米開朗基羅，西斯汀教堂的裸體年輕男子像，1508-12年

女預言家和先知

在裸體運動員下方莊嚴的神龕裡，坐有偉大的先知和女預言家，或許相較之下，這部份的形式較易了解，但其震撼力絕不因此稍減。女預言家（見邊欄）是希臘羅馬的神諭者，其中最有名的是庫米城的女預言家，文學作品《埃涅伊斯》中就曾描寫她指引流浪的埃涅伊斯到地府的過程。米開朗基羅是個出色的知識份子和詩人，他知識淵博、信仰堅貞。他心目中的上帝是火與冰的結合，堅卓的純潔散發出恐怖與威嚴。先知和女預言家受上帝的召喚以隱形面貌擔任上帝的角色，恰如其份地擁有如此寬大的心靈。

《伊利德雷女預言家》（圖144）身向前傾，專心於預言書上。畫家並未讓女預言家穿上古代服裝，或是再現古典文學所描述的有關她們的傳說。他的興趣是在於她們人性化的象徵性價值，他要證明人類可以擺脫盲目時期令人悲哀的混亂，達到心靈啓蒙的境界。

起源於神話的女預言家在堅信基督教正統信仰的心靈中並不存在，但這卻更提升畫作的戲劇效果。有時我們憎恨自己脆弱的現狀，但從畫像中這些神一般的人像而獲得深刻的安慰。有些畫所呈現的女預言家便是年老、屈身的樣子，暗示著預言家對自己寓言能力的警覺。

上帝隱含的宏偉尊嚴（並非其父親身份）在最

《伊利德雷女預言家》

西斯汀教堂裡，來自古希臘羅馬的女預言家與《舊約》中的先知以同一的形象出現。猶太人的上帝藉先知來說話；同樣的，女預言家也是智慧之女，具有非凡的靈性，並能解釋上帝對人類的音信。先知只對猶太人宣告，而女預言家則對希臘人預示。伊利德雷女預言家住在伊歐尼亞(位於現今土耳其西南方)的伊利德雷。當然，傳說中還有其他女預言家，例如埃及女預言家。

象徵性的光芒

長有翅膀的小天使拿著火炬，由此燃放出的火焰宛如一隻火鳥，聖靈在降臨時刻前即已到來。值得一提的是，女預言家根本無須等燈點亮——因為光亮來自她的內心；她的篤定與後方以小拳頭揉眼睛的暗淡小天使正好形成對比。

懸重的衣袍

一般認為米開朗基羅原本使用的顏色是驚人的明亮色系。西斯汀教堂壁畫隨著時間流逝逐漸變黑，在本世紀裡已進行了三次重整原貌的的修復工程，最後一次是1980-90年。

沈思之頭

女預言家身體微微向前傾，目光專注於預言書之中。她從容不迫地翻頁，流露出她「預見」一切、掌控一切、受到神賜的洞察力。她受到神靈啟示，絕對沒有差錯；無論預見任何好壞的預言，她還是如此地沈穩。她是「傳遞好消息給諸國」(馬可福音16:15)的啟發者和詮釋者，這個角色可由她翻給眾人看的預言書中看出。

翻動時間的冊頁

這個祥和而龐大的身軀令我們完全地信服，或許正因如此，這部畫作才更具效果。她只需一隻強而有力的手臂即可翻動預知未來的冊頁，另外一隻手僅僅悠哉地放著。她保持隨時可以起身行動的坐姿，雖是如此，卻又保持著祥和的神態，全神貫注於她的閱讀之中。預言書安置在一張蓋有藍布的誦經台上，藍色的布象徵預言的內容。這些顏色明亮而燦爛，粉紅色在強光之下也轉白了。

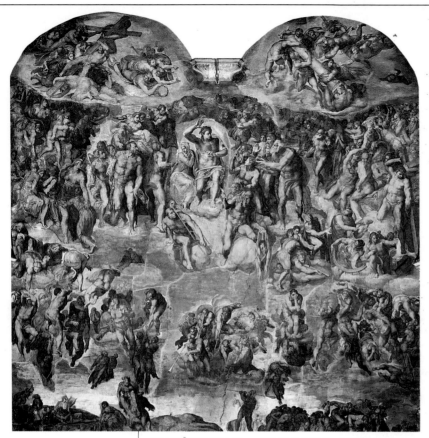

圖145 米開朗基羅，《**最後的審判**》，西斯汀教堂的西牆，1536-41年，1463×1341公分(48×44英呎)

震撼人心的《最後的審判》(圖145)中表露無疑。這是米開朗基羅對一個無可救藥的墮落世界最後的責難。這種判決主要來自異教傳統，

不過在當時一般人仍認為是屬於正統的基督教傳統。在這幅畫中，負責審判的耶穌以壯碩、且報仇心切的阿波羅形象出現。此畫駭人的力量主要來自畫家深沈的絕望，他把自己也畫進畫中，但他畫的不是一個完整的人，而是一張被剝下的皮，人性在此彷彿因藝術壓力而乾涸，徒留一張不具生命的空虛外表。聖母也退縮到這雷鳴似的耶穌巨像之後，唯一慰藉的是這張被剝下的皮由聖巴托羅謬的手持著。由這位殉難者的救贖誓言我們了解到這位藝術家雖活遭剝皮，但仍可能奇蹟似地獲救。

表現得與伊利德雷女預言家一樣泰若自然的是《亞當的誕生》(圖146)中英勇的亞當，他慵懶地將手伸向創世主，對於即將來臨的入世苦痛顯得毫不在乎。

拉斐爾所接受的影響

經歷了達文西和米開朗基羅的複雜後，接著是讓人鬆口氣的拉斐爾(1483-1520)。他的天份不輸兩位大師，但行事風格卻較平凡。他出生於藝術中心烏爾比諾(見第100頁)，早年跟隨父親習畫，後來到皮耶羅·佩魯吉諾(活躍於1478-1523)的畫室繼續學習。佩魯吉諾一如維洛吉歐和格蘭達佑，都是極具天份的藝術家。若達文西和米開朗基羅是很早就超越其師，並

米開朗基羅的大衛像

1501年米開朗基羅開始雕刻大衛像，在1504年以前，這座雕像(站立時高4.34公尺)一直置於「舊宮」外。選擇大衛為素材應該是為反映佛羅倫斯共和國的權勢與決心，但在當時不斷遭到其時被顛覆的麥第奇家族的支持者攻擊。到了19世紀，這座雕像被移至美術學院。

圖146 米開朗基羅，《**亞當的誕生**》，西斯汀教堂天花板，1511-12年

發展出自己的風格，則拉斐爾顯然是一開始就顯露早熟的天份，並對各種影響力天生具包容的吸收能力。不管看到什麼，他總能根據所學再加發揮，成爲自己的一部份。他早期的作品帶有佩魯吉諾風格，後者的《有聖母、聖約翰、聖傑洛姆與聖瑪麗·瑪格達蘭的耶穌釘刑圖》（圖147）曾被誤認爲拉斐爾之作，但後來證據顯示它是1497年爲聖吉米尼安諾敎堂所作，而當時拉斐爾年方14。此畫無疑是佩魯吉諾之作，感情含蓄，心理虔誠卻非熱情。這幕靜謐信仰背後華麗的景致說明畫家的無信仰事實，瓦薩里就曾描述他是位無神論者。他畫一般人可接受的畫，而非他覺得眞實的畫，而這也正是他的畫缺乏眞正動人情感的原因。

早期的拉斐爾

拉斐爾早期的作品《聖喬治與龍》（圖148）依舊可見佩魯吉諾的溫和平順，這是他二十幾歲之作，畫中祈禱的公主即具佩魯吉諾風格。騎士與駿馬是如此生動活潑，栩栩如生的龍更有著猛烈的活力，這是佩魯吉諾的功力所無法企及的。馬尾在奔騰中顯得動感十足，聖喬治的

圖147 皮耶羅·佩魯吉諾，《有聖母、聖約翰、聖傑洛姆與聖瑪麗·瑪格達蘭的耶穌釘刑圖》，約1485年，中間為101×57公分（39 1/2 × 22 1/2 英吋）

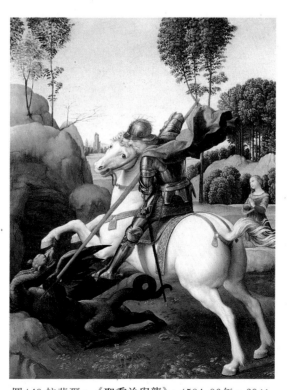

圖148 拉斐爾，《聖喬治與龍》，1504-06年，28×22公分（11×8 1/2 英吋）

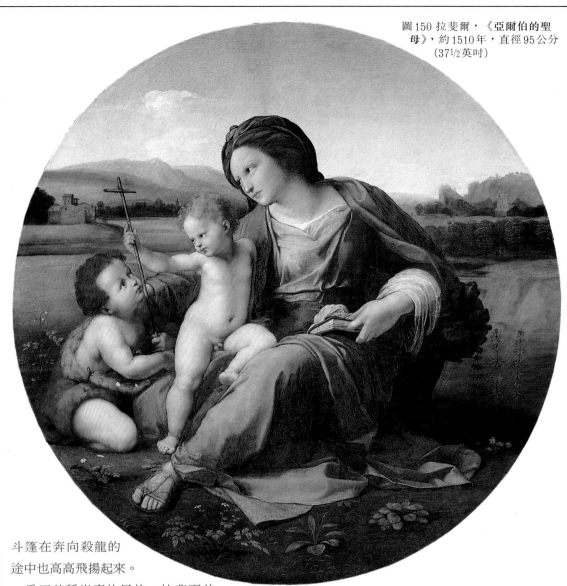

圖150 拉斐爾，《亞爾伯的聖
母》，約1510年，直徑95公分
（37½英吋）

利奧十世教皇

利奧十世教皇由於身爲
麥第奇統治者「偉大的
羅倫佐」（見第97頁）
的次子，因而輕而易舉
就登上高位。他最爲人
熟知的事蹟是藝術贊助
者，以及在羅馬創立希
臘學院。他鼓勵拉斐爾
（此幅肖像畫即爲拉斐
爾的作品）等藝術家從
事創作。儘管利奧十世
擔任基督教精神領袖的
能力普遍不受認同，但
他體認到人類對偉大的
藝術和建築作品的需要
之事實，還是讓他在歷
史上佔有一席之地。如
此的世俗態度無疑地引
起後來的宗教改革（見
第169頁）。

斗篷在奔向殺龍的
途中也高高飛揚起來。

　　爲了某種崇高的目的，拉斐爾首
次出遠門就選擇佛羅倫斯（1504-08），當時達文
西和米開朗基羅都在這兒工作。
拉斐爾受到達文西的影響，採用
了新的畫法和技術，作品也變得
更具活力。我們可從《小庫伯聖
母像》（圖149）的柔和輪廓和完美
的平衡，窺見來自達文西的影
響：似笑又似在祈禱的聖母緊抱
著孩子；聖子依偎在母親懷裡，
帶著出神的甜美，兩人臉上流露
出達文西的內傾特質，但在拉斐
爾筆下顯得堅定與篤定。人像背
後是靜謐的鄉村風光，只有教堂
寧靜地聳立山頭。

拉斐爾後期的作品

拉斐爾畫了好幾幅聖母與聖子的畫作，每幅的
佈局都深刻而柔和。其中《亞爾伯的聖母》（圖
150）具有米開朗基羅的英勇風格：拉斐爾的柔
和依舊，不過多了沉重；團塊以完美的迴旋形
式巧妙組成，漸強的節奏感在聖母瑪麗專注的
眼神中達到高潮。世界在聖母兩旁延展開來，
中間的聖母身軀優雅地移動著，流暢的律動直
到祂披袖的手肘而止，這股律動同時也隨著聖
母左傾的身軀回流，其間的意涵不言自明：愛
是不止息，是施也是受。拉斐爾英年早逝，不
過他短短的生涯中，總是不斷求變並持續發
展，確是位不折不扣的天才畫家。他有天賦的
異稟（就像畢卡索，甚或較之更勝一籌）能對藝
術世界中的每個運動予以回應，並將這些風格
融入自己的作品中。

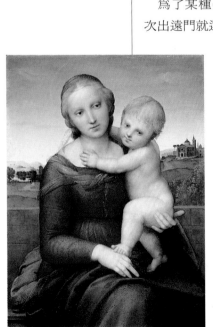

圖149 拉斐爾，《小庫伯聖母像》（局
部圖），1505年，60×45公分

《亞爾伯的聖母》

一如貝里尼，拉斐爾也是以描繪聖母見長的聖母畫家。《亞爾伯的聖母》與貝里尼那幅以空曠風景爲背景的《草地上的聖母》（見第109頁），是文藝復興時期「謙卑的聖母」傳統的代表畫作。然而拉斐爾與貝里尼的比較也只能僅止於此。《亞爾伯的聖母》更爲明顯的是受到米開朗基羅的影響。他在羅馬見過米開朗基羅的《聖家族》（見第121頁），而其中的「圓形畫」形式在此也明顯可見。

聖子

《亞爾伯的聖母》與拉斐爾另一幅更具代表性的聖母畫——《小庫伯聖像》（見左頁）在呈現主題的方式上有所不同，後者表現的是母子之間人性愛的感官溫暖，而《亞爾伯的聖母》的耶穌被描繪成正直而勇敢的嬰兒十字軍模樣，彷彿是一位能夠同情人類生存困難的小孩。左側圓胖的聖約翰穿著象徵他未來生活於荒野中的土褐色羊毛，相形之下即顯得單純而稚氣。

英雄色彩

《亞爾伯的聖母》採用的相近色系，以及較爲素淡的顏色，非常適合表達聖母自信、溫和的英雄色彩。這迥然不同於《小庫伯聖母像》中玫瑰紅的光彩和明亮的顏色。《亞爾伯的聖母》的整體舉止以及聖母的默哀眼神都表達出莊嚴、精神力量以及堅實感。她的目光望著象徵耶穌被釘上十字架的木製小十字架沈思。

烏姆布利亞的鄉村景致

在宏偉的聖母像背後是一片空曠的烏姆布利亞景色，一個長滿奇怪樹木、樹葉繁茂的小樹林。越過樹林的後方有幾位小馬伕。馬伕的活動由於畫得太細微並不易看清，他們在巨人般的聖母旁顯得微不足道。而聖母凝視遠方的眼光更加呼應他們之間的距離以及彼此的毫不相關。

聖母的腳

聖母穿的涼鞋帶有軍鞋風格，突顯出她軍人般的舉止。一如其子，她採取一種英勇的姿態。她坐的地上佈滿小花，其中有些已經開花。綠地上精細地畫有花瓣。聖約翰採集的花即是長在他身後的白頭翁。從聖約翰跪的地方開始繞著畫的下方可見一株蒲公英、旁邊一株可能也是白頭翁、一株車前草、一朵紫蘿蘭以及三朵尚未綻放的百合花。

圖151 拉斐爾，《賓多‧艾托維提》，約1515年，
60 × 44公分 (23¹/2 × 17¹/2英吋)

自從瓦薩里(見第98頁)形容他受賓多‧艾托
維提(圖151)委託而作的畫是「他年輕時的肖像
畫」，歷史學家便樂於接受這位極富年輕氣息的
男子即是拉斐爾。據說他的確是位面帶憂鬱、
皮膚白皙的美男子，一如這幅肖像所描繪的。
然而如今一般認為這是賓多年輕時的畫像，當
時賓多僅22歲(而拉斐爾已33歲，只剩5年可
活)，所以這並非幻想出的年輕人，而是一名刻
意在畫家面前擺姿勢的實實在在的年輕男孩。

拉斐爾是最敏銳的肖像畫家之一，他輕易地
排開主題人物的外在防衛，但也謙恭地呈現了
畫家心中想要呈現的形象。這種深入內心但同
時又完全忠於表面的二元性，讓他的每幅肖像
畫都別具意義。我們看到畫，但同時也知道自
己所沒看見的一面，畫家這種畫法是要我們去
領略此畫而非加以評估。

賓多外表英俊、事業成功(職業為銀行家)且
身擁財富，這一切都很像拉斐爾。此畫或許還
有某種惺惺相惜的感情，畫家為我們細膩地賦
予了這高貴的外貌生命。肖像半邊的臉沈沒在
黑暗中，這彷彿是要讓他擁有他自己的
神秘、自己的成熟、自己個人
的命運。他的雙唇豐滿、

圖152 拉斐爾，
《雅典學院》，
1510–11年，
基部寬
772公分
(25英呎
4英吋)

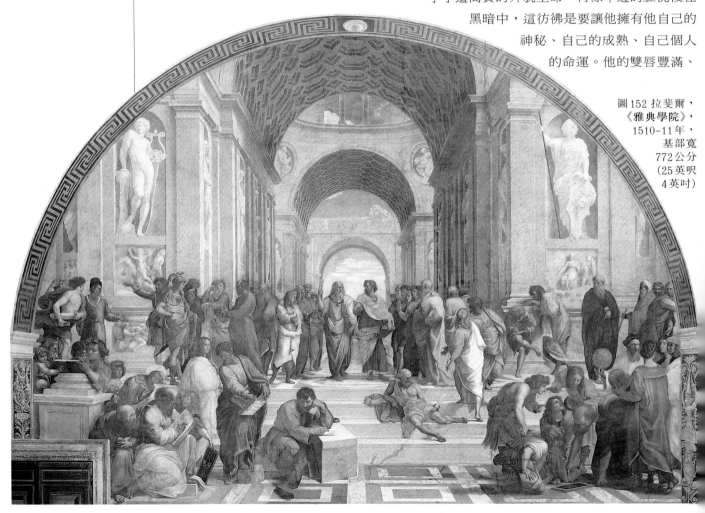

性感，而與唇相對稱的，是一雙深邃而孤傲的眼睛；主角的長髮輕鬆地蓋住了起皺不平外衣的半邊，而這既時髦又蓬鬆的長髮和平凡無奇的貝雷帽，與華麗但線條簡潔的上衣相較顯得有點不搭調。最後拉斐爾戲劇性地將陰影中的手安置於胸前，也許是爲炫耀手上的戒指，也可能是要展示他心靈的自在。

不過拉斐爾並沒有給賓多眞實的世界作爲背景，而讓他站在一個暗綠色、沒有任何地點與時間說明的背景，時間彷彿定格，賓多的青春似將永駐於此。他無所畏懼，因爲藝術的形式將人類的不確定性完全隔離開了。

上衣袖子消失不見的黑暗區域適得其宜。儘管姿勢愉悅，這位年輕人依舊面臨威脅。我們若知拉斐爾一生有多短暫，即可能相信這是一幅自畫像。畫家多少都會在他所描繪的肖像畫中反映自己，因爲我們從未能跳開自己的生命而以上帝的觀點客觀地看待自己的存在。所以這幅畫可說呈現了兩個人的年輕歲月——畫家本身以及銀行家賓多・艾托維提。

今日拉斐爾的畫已不再受重視，對於我們這魯莽而快速的年代，他的畫似乎過於完美無缺。但是這些展現人類美麗的偉大肖像永遠都能觸動我們的心弦，他的梵諦岡壁畫亦能夠永遠無懼地立於西斯汀教堂。例如讓偉大哲學家長存不朽的《雅典學院》（圖152），其古典優美，無畫能出其右。若就他短暫的一生而言，拉斐爾對爾後藝術家的影響即益發重要。

盛期文藝復興的威尼斯
拉斐爾的作品總是散發出一種令人愉悅的篤定，一種歸屬感，讓人清楚掌握畫作中正在發生的人、事、物；而也就是這份信心讓他的作品和另一位早逝的天才畫家有所區別，那就是來自威尼斯的喬佐涅（1477-1510）。

喬佐涅不僅壽命較短，成就也遠不及拉斐爾，甚至僅有幾幅被認爲是他的作品，其作者

圖153 喬佐涅，《暴風雨》，1505-10年，83 × 73公分（32 1/2 × 28 3/4 英吋）

歸屬仍時有爭議。不過喬佐涅的畫特有的懷舊之美常會縈繞賞畫人心頭，卻是其他藝術作品望塵莫及的。他曾於威尼斯大畫家喬凡尼・貝里尼（見107頁）的工作室受過訓練，因此也延續了貝里尼的柔和輪廓和溫暖、明亮的色彩。與拉斐爾不同的是，喬佐涅不屬於這世界，他甚至無法以他的後輩新秀提香（見131頁）和廷特雷多（見134頁）的精練方式融入這世界。與他相結盟的是心靈，一種即使我們有時不懂其作品邏輯，也能直覺反應的靈性。

《暴風雨》（圖153）是藝術史上現存最受爭議的畫作之一。它在威尼斯繪畫史上的重要性在於做爲畫作主題且佔了畫面極大份量的風景。幸好一般均認爲這幅畫爲喬佐涅所作，只是百思不解這位在暴風雨中靜思、文風不動的士兵是誰呢？而這位專心於哺乳，顯然絲毫不覺旁邊有人的裸體吉普賽女人又是誰呢？有人嘗試將這畫面解釋爲《出埃及記》的小說版，但女人的裸體說明這種說法並不可行。無論如何，至今已有無數的說法企圖解釋這幅畫，每種說法都很奇妙，也都有其道理。

「當我們稱一般作品爲繪畫時，拉斐爾的作品可說是生物；它們的肌肉顫抖、一呼一吸、每部份器官都活耀、生命的現象四處悸動。」

——瓦薩里，
《藝術家生平》

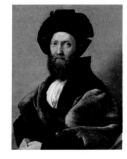

波達薩雷・卡斯提里歐納

拉斐爾所描繪的這位肖像畫人物是文藝復興時期的外交家兼作家波達薩雷・卡斯提里歐納。16世紀初期，他受雇於幾位義大利伯爵。他於1528年出版的論文《禮儀論》描述烏爾比諾宮廷，並闡述宮廷禮儀以供人學習。本書的另一特色是人文主義哲學（見第82頁邊欄）的通俗化。

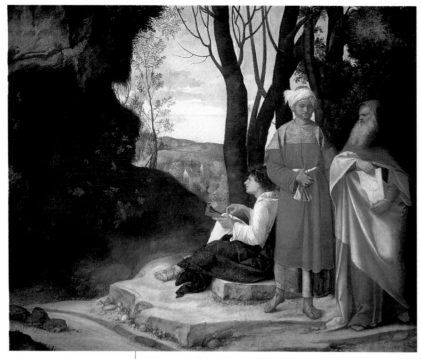

圖154 喬佐涅(由瑟巴斯提安諾‧德爾‧皮歐姆伯完成),《三位哲學家》,約1509年,121×141公分(47 1/2×55 1/2英吋)

科學分析也無助於解釋此畫,只顯示這幅畫在草稿階段時,畫面上還包括了一位在溪中沐浴的裸體女人。我們或許無法得知「真實含意」,但也許其真義就是這不可解的混沌。畫面

呈現的世界因一道突然的閃電而無比明亮,我們藉此看到平時隱藏於黑暗中的神秘。

幾幅確定為喬佐涅的畫作均散發出強烈的詩意,這份詩意為威尼斯盛期文藝復興以來未曾消逝的特色。《三位哲學家》(圖154)是由米開朗基羅之友瑟巴斯提安諾‧德爾‧皮歐姆伯做最後潤飾完成,但仍舊展現了特有的豐富詩意。畫家似乎並不在意真正的主題為何,他僅以東方三王(見第98頁)為描繪的基礎,他們在聖誕節期看到預言之星,隨之來到馬槽。傳說他們是天文學家與星象家,喬佐涅便藉畫中人物進入心靈哲思的境界,畫中他們正以六分儀標繪出星星的位置並沈思其中含意。

他們分別涵蓋了三個年齡層:專注的年輕人開始觀星,中年男子則將觀測結果記在心中並加以省思,最後行諸文字的記錄工作則由身穿閃亮絲織外衣的年長聖者來執行。

這三個人物的每一細節均有其心理學的意涵:穿著春季簡樸衣物的男孩就像一般的青少年一樣顯得孤單獨立,有誰能分享他的夢和希望呢?其他背對著男孩的兩個大人彼此面對面,似乎在交談,但其孤獨之情並不亞於執著的男孩。他們已是成人,不再狂熱如昔,但對

祝賀誕生的禮盤

一如義大利貯物箱(見第114頁),祝賀誕生的禮盤也是另一種文藝復興獨特的藝術形式。這些繪有彩色圖畫的木盤是用來裝禮物給第一次當媽媽的人,在當時被視為傳家之物。上面這個15世紀前半葉的禮盤描繪的主題即是「愛的勝利」(Triumph of Love)。十二邊形是當時木盤的典型形狀。

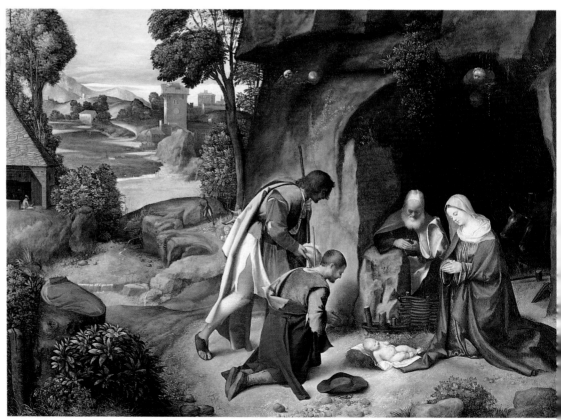

圖155 喬佐涅,《牧羊人的朝聖》,約1505/10年,91×111公分(36×43 1/2英吋)

於眼前的問題仍舊抱持謹慎認眞的態度。

　　中間這位哲學家兩手空空地正準備工作，看似務實之人。在其身旁的老人則緊握著代表他思考的有形符號：天體表。然而三人僅佔一半的畫面，其餘部份——亦即賦予他們三人重要性的——是樹和岩石。岩石中有一黑洞，再過去則是被夕陽染紅的美麗風景。

　　有兩種可能性：進洞冒險探索未知，或是走向熟悉的鄉間美景；往內走入心靈境界，或是往外進入世界，享受一番。每個人都獨自面臨這項邀請，他們嚴肅地爲明智之路而辯論，不去求教，而是愼重地獨自沈思。

　　此畫深刻之處在於它瀰漫秋天氣氛的景色。學者告訴我們老人的鬍鬚暗示著亞里斯多德哲學，中間的人物穿著讓人聯想到伊斯蘭思想的東方服裝，而男孩動也不動的手中拿著的六分儀，正代表我們如今稱爲「科學」的新自然哲學。此說不管是否爲眞，似乎無關閎旨。重點是畫中的詩意、令人怵動的沈重，以及選擇。

提香的先導

喬佐涅未完成的幾幅畫確定都是由提香完成的，其中的《牧羊人的朝聖》（圖155）最能顯示兩人之間的關聯，此畫又名《艾倫道爾耶穌誕生》。如今較被接受的持平觀點認爲，此畫爲喬佐涅一人所繪，但也可能由提香畫一半。朦朧的黃昏光線若非此畫的主題，至少也是畫家最感興趣的焦點，這種對光和風景的強調最先來自喬佐涅，爾後也是提香畫作的重要特色之一。雖然背景可見有活動在進行，此畫予人的主要印象還是靜止與寧靜。

　　世界的日常運作已經暫停，父母、孩子、牧羊人都沈浸在永恆的喜悅中，延長的日落將不會隨著時間消逝。即使動物也專心於祈禱，賞畫者可以感受到這並非眞實發生的事件，而是一幅以心靈爲對象的畫面。喬佐涅不否定物質，卻已超越了我們物質的限制。

提香：「現代」畫家

專承喬佐涅的提香（約1488-1567）相較於喬佐涅和拉斐爾，可說是藝術史上最長壽的藝術家之一。他是少數在各階段都能有所改變、成長，進而在老年達到巔峰的幸運藝術家之一（林布蘭

和馬諦斯亦然）。提香早年在繪畫上已相當出色，晚年更可說是無與倫比。

　　與喬佐涅工作前，提香曾在喬凡尼·貝里尼的工作室待過（見第107頁）。貝里尼的油畫技術改變了威尼斯繪畫，對提香更有深遠影響，同時也導引了西方繪畫的發展方向。我們在提香的畫中找到預示今日藝術的自由，意即顏料本身的價值在於它表現的可能性——顏料的表現性可與繪畫的敘述性相配合，但兩者絕不相同。如此看來，提香或許是文藝復興偉大畫家中最重要的一位。在他之前的藝術家多是接受版畫、金匠設計或其他的手工藝訓練，而提香則將畢生精力投注於繪畫，堪稱現代繪畫的先

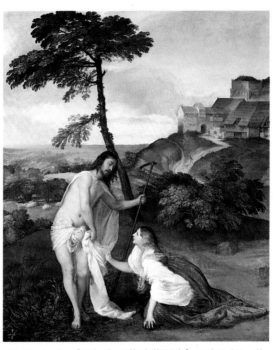

圖156 提香，《耶穌向瑪格達蘭顯身》（別碰我），約1512年，109×91公分（423/4×36英吋）

驅。

　　《耶穌向瑪格達蘭顯身》（圖156）呈現出年輕的提香對忠誠的瑪格達蘭和莊嚴的耶穌兩者間人性互動的興趣。瑪格達蘭穿著華麗、佈滿衣紋；耶穌則極盡謙遜地退回。

　　復活的自由幾乎讓耶穌手舞足蹈，瑪格達蘭則因繁重的世俗雜事而斜倚。小樹告訴我們新生命即將開始，一個美好的世界朝著目睹這一幕的遙遠藍山綿延而去，留下瑪格達蘭自己抉擇。此畫流露出些許孤寂，也隱藏面對一首失落的詩句而流露出的喬佐涅式的傷感。不過整體而言，此畫仍散發出一種凡間的活力。

《拉努契奧・法尼斯》

拉努契奧・法尼斯(1530-65)是教皇保羅四世的孫子,系出義大利最有權勢的家庭之一。這幅肖像繪於1542年,當時法尼斯已擔任「耶路撒冷聖約翰慈善會」院長一職。有「馬爾他騎士」之稱的法尼斯,在他的披風上別著該會的馬爾他十字徽章。1542年提香為另一位年輕貴族——尚是嬰兒的克拉里撒・斯特羅契畫了另一幅肖像。這兩幅肖像都表現出提香對年輕的熱切認同。從這兩幅畫作同時也可看出,提香深刻了解到主題人物孩童時期的嬉戲世界和爾後他必須面臨的成人義務之間的緊張關係。

年輕人的世界

此畫的上方、在發光的錦緞皺褶之上,提香真實地描繪出一個依舊處於孩童世界的樸素男孩。他有著小孩清新、光滑的皮膚,雙眼閃耀著光芒。出於害羞,他不敢正視我們,尚未定型的雙唇表達出慣有的愉悅之情。這青澀小大人的細嫩圓胖與身上的厚重軍飾品恰恰形成強烈的對比。

軍事象徵

拉努契奧外衣上的十字徽章帶有金屬光澤,在具有漸層明度變化的徽章灰色上有厚塗的白色顏料,且該白色顏料塗上之時不讓它與灰色混雜而產生銳利的強光效果。這是馬爾他的十字徽章——馬爾他騎士的象徵。馬爾他十字是成立於13世紀一個以展現騎士風範為職志的修會。此修會的宗旨原是管理一家位於耶路撒冷的醫院,這醫院是為十字軍東征期間在聖地作戰受傷的士兵所創立。

男孩的上衣

這幅出色肖像先引人注意的是男孩明亮的金紅色緞衣,這與他柔和、粉嫩的臉頰正好形成對比。華麗的衣服在男孩的胸前閃爍著眩目的光芒,紅色發亮成金色與銀色,彷彿是鳥的羽衣。衣服上許多鮮紅色的小開叉讓我們聯想到男孩的脆弱,這些開叉若再加上武器則更營造出一股暗藏的暴力與痛苦。

皮帶與遮陰布

在畫的下方,我們看到成人男子的象徵——明顯而突出的遮陰布,此布緊閉著,但對未來而言卻是無比重要,許多家族希望即寄託在這塊布、這位公認的繼承人以及這堆以細碎筆觸畫出的皮帶和劍上面。提香的這幅肖像畫便是建立在這種對比上,也就是在年輕人的純真(拉努契奧此時年約12)與義大利最有權勢的貴族家庭的成員身上所戴配件之間的對比。

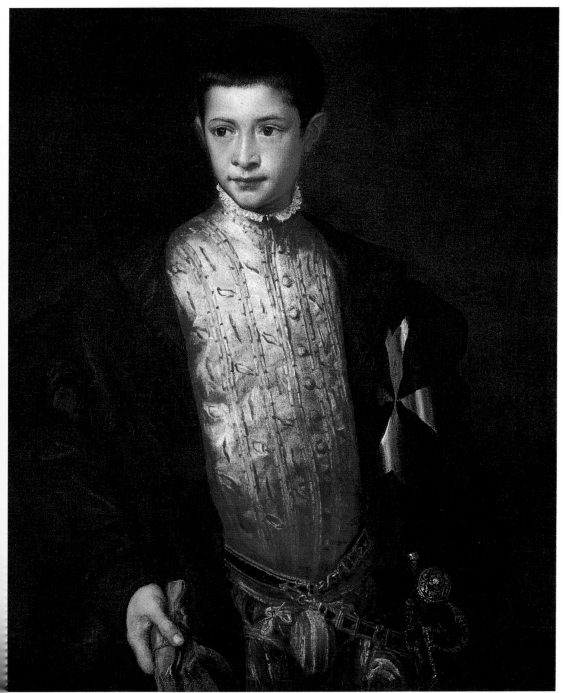

圖157 提香，《拉努契奧‧法尼斯》，1542年，90×74公分 (35×29英吋)

**維納斯與
其他神話人物**

神話主題是提香晚年作品的一大特色，特別是他爲西班牙菲力普二世所畫的「詩意」系列畫作。維納斯是文藝復興藝術相當受歡迎的主題人物，畫過維納斯的畫家除了提香外尚有波提且利、喬佐涅、布隆及諾，以及科雷奇歐等人。這位象徵愛與生育的羅馬女神是小愛神邱比特的母親。

義大利的銀行業

12世紀威尼斯出現了第一間現代銀行。然而在文藝復興時期，歐洲最重要的銀行卻是佛羅倫斯銀行，它在歐洲大陸設有許多分行。甚具權勢的麥第奇家族主要靠著從事銀行業獲得權勢和財富。上面幾枚金幣都是鑄造貨幣，流通於文藝復興時期的佛羅倫斯。

提香的肖像畫

這幅提香中年時期創作的《拉努契奧‧法尼斯》(圖157)顯示畫家的心靈洞察力敏銳且深刻。單純將思想轉爲形象的技術已不能滿足他，而以他深刻的敏銳度作畫，幾乎是自然天成。

畫中描繪一位身著華麗宮服的年輕男子。銀色的十字徽章在胸前發亮，光線在其下的飾物上閃耀。但徽章和軍用配件都安排在陰影裡；惟一讓男孩眞實擁有的是他手中的手套，但另一隻手明顯還是空手，似乎準備擔起生命的重擔，旣無畏懼亦無所防衛。男孩尚未成年，年輕臉龐流露的期盼眼神充滿了青澀的天眞。

我們欣賞提香爲之鋪設的尊嚴，也爲廣佈的漆黑所感動，拉努契奧在這一片漆黑中就像是一根發亮的小燭光。

提香在這幅寫實手法畫作中所呈現的洞察力實在驚人。他以精湛技巧呈現一個具有弱點的人物的眞實面貌，並完成這無比美麗的畫作。

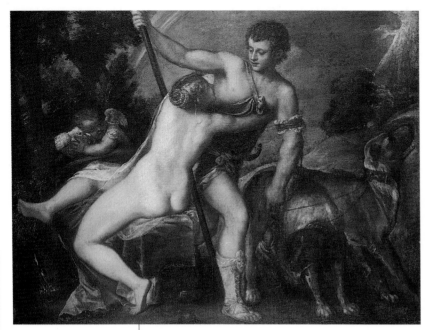

圖158 提香，《維納斯與阿多尼斯》，約1560年，
107×136公分（42×53¹/₂英吋）

晚年的提香

提香晚年畫了不少以神話為題材的作品，這些
畫作一如過世已久的喬佐涅作品般，具有濃厚
的詩意，但色調更深沈，調子更悲傷。有時他
會重複已有的構圖，彷彿要努力完全表達某個
未能實現的幻想。《維納斯與阿多尼斯》（圖
158）即是一幅主題重複的畫，描述愛之神維納
斯懇求年輕俊美的阿多尼斯為她留下，因她預

知阿多尼斯將在狩獵時被殺。但阿多尼斯一如
少不更事的年輕人，並不為所動，他不信自己
會死。他就像所有要出戰或冒險的年輕人，而
維納斯則像所有努力想留住心上人的女子。畫
中呈現令人痛苦的反諷，維納斯是每個男人所
渴望的女人，是最迷人也最受敬愛的神，但對
阿多尼斯而言，與她的肉慾之歡竟不敵狩獵的
樂趣，而不耐煩地回絕了。另一反諷是年長女
子與年輕男子的關係，維納斯長生不老，阿多
尼斯也認為自己不會死，結果還是悲劇收場。

提香晚年作品之動人來自它們令人震顫的色
調，及柔軟而閃閃動人的肉體。維納斯美麗的
背部和臀部，渾圓得令人著迷，充滿希望。阿
多尼斯相較之下則顯得剛毅而雄偉。維納斯盤
起的頭髮顯示她的謹慎──她不是床邊凌亂的
女子。他們睡在外面，在森然逼壓的天空下。
大灰狗看來比主人還聰明，牠感覺出事情有點
不對勁，甚至邱比特也一掬同情之淚。

強烈的情感

提香是如此出色的畫家，我們不禁訝異為何最
富洞察力的維多利亞時代畫評家魯斯金會認為
廷特雷多（1518-1594）的畫要優於提香。廷特雷
多本名賈可波‧魯布斯提，但爾後漸以廷特雷
多為人所知，此名來自其父之職，意指「小染

「普締」
（男孩裸像）

人們稱之為「普締」
（putti）、裸體而經常
有翅膀的男童（「普締」
是義大利文putto的複
數名詞，其意為小男
孩），曾出現在許多文
藝復興初期的繪畫雕塑
裡。這種用以描繪天使
和邱比特的男童裸像原
本是用於點綴古希臘和
羅馬藝術。這尊手持海
豚的裸體男童銅像出自
維洛吉歐之手，約完成
於1470年（見第116
頁）。

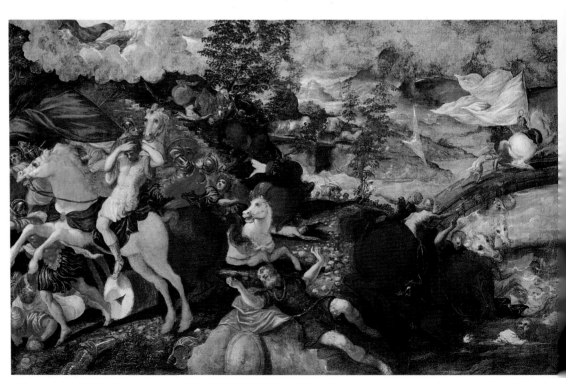

圖159 廷特雷多，《聖保羅皈依》，約1545年，152×236公分（5英呎×7英呎9英吋）

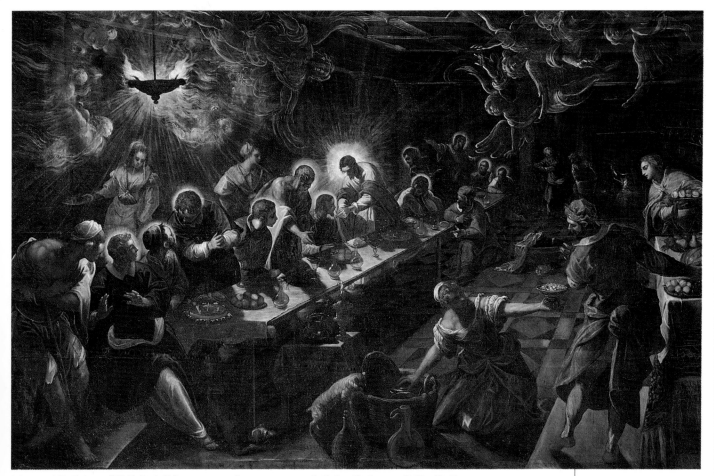

圖160 廷特雷多，《**最後的晚餐**》，1592-94年，366×569公分 (12英呎×18英呎8英吋)

「工」。在威尼斯這麼小的城市，藝術家彼此都很熟悉，因此不難想見為何比提香小30歲的廷特雷多會宣稱要結合提香的色彩和米開朗基羅的素描。然而，對一向以柔和之光和色彩來統整畫面的威尼斯藝術而言，即使米開朗基羅也會傲慢地表示素描是幾乎用不上的字眼。不過廷特雷多是個「死硬派」的威尼斯人，他靠泉湧的靈感，快速地畫下心中乍現的想法，再以薄塗法加以統一。出擊的熱情讓他創作出激烈的畫面，他的畫經常揉和激動與壯觀。唯有擁有無比天份的畫家才能握住這戰慄的情感，並以真誠而謙遜的態度呈現出來。他每幅重要作品確以其完全的忠實和勢不可擋的情感力量感動了我們。他早期20幾歲的作品《聖保羅皈依》(圖159)就呈現出他豐富的想像力。

大部份畫家都將此主題畫得很戲劇性，因為這位尚未成聖的聖者被從馬摔出去，受驚地躺在地上，接受上帝旨意。不過其他同題畫作均不見廷特雷多的激烈場面。當神意突然出現在我們的常態中，肉眼可見整個世界分裂成混亂的

失控狀態。右邊的馬載著騎馬的人和飛揚的旗幟狂奔而去，左邊另一匹馬則狂嘯後退，來自天上的亮光讓飽受驚嚇的騎者睜不開眼。山脈起伏翻湧、樹木搖撼、人物蹣跚後跌落、天空也籠罩著不祥的雲。保羅躺在中央，置身在將他摔下的馬匹陰影下。不過他並不驚慌，反而攤開渴望的雙手，熱情地等待救贖。

廷特雷多幾個令人印象深刻的形像均是以威尼斯為背景。《最後的晚餐》(圖160)即在聖喬治大教堂(見邊欄)的高壇裡。這幅畫的描繪方式可說甚為古怪，所謂最後的晚餐指的是每次慶祝聖餐的紀念餐點。畫家對使徒之間的互動描繪不多(我們必須費力尋找經常是焦點所在的猶大)。廷特雷多的另一項興趣是聖餐的禮物，雖然圍繞著這奇蹟發生了許多事，畫面有貓、有狗、也有僕人，但除了耶穌和上天的食物，其他事物似乎都不重要。此畫讓人覺得只有耶穌是真實存在的；天使在祂榮耀的光芒下若隱若現，人物也是模糊不清，只有頭上的光環彼此貫連。這幅畫絲毫不見畫家寫實主義的

巴拉迪歐建築

影響深遠的建築師安德列亞・巴拉迪歐(1508-80)在維琴察建造了幾棟建築物，不過他最知名的作品要屬威尼斯的聖喬治大教堂。這座教堂於1565年開工，教堂正面即是古典神殿的外觀。

135

《加利利海上的耶穌》

杜契歐描繪耶穌首次召喚彼得和安德魯的場面（見第44頁），和廷特雷多這幅出色畫作之間的差異不太大。我們再次看見耶穌在加利利海上，置身於狂風暴雨中。祂站在海上召喚驚愕的使徒。杜契歐繪於木板上的畫作展現篤定與沈著——時間凍結、沈默的啓示時刻，而廷特雷多這幅畫在帆布上的作品則描繪了一個充滿危險、懷疑與迷亂的不確定世界。

船與漁夫
這幅畫主要由突出的鋸齒形狀和互相衝突的動作所構成。船尤其特別，船桅誇張地彎曲成荊棘形狀，在風中幾乎快要斷裂。漁夫以粗乾彩畫成，其中只有兩人有光環。光環較亮的是彼得，他全然不知自己的危險，甚至跳入海中奔向耶穌。另一位上有光環的則是將船駛向岸邊的使徒。

靜止的定點
在這狂風暴雨中，只有耶穌和直立的樹幹是靜止的，其餘的均是一片混亂。生自樹旁的小樹枝正在開花，象徵希望的到來。狂風暴雨中，這樹一點也不為所動，它灰綠色的葉子和小白花瓣是以單一的厚彩畫成。

洶湧的海浪
洶湧的波浪呼應了佈滿烏雲和閃電光的暴風雨天空。綠灰相間的洶湧海浪又加上土黃色，溫暖的紅色土地連接海水與堅實的陸地，進而增加其毀滅力量。鮮明鋸齒形波浪的厚白彩形成一道道險緣，引領著我們的視線在耶穌與船之間來回，同時也產生了陸地的延伸效果。

幻想人物
廷特雷多以快速的筆觸描繪耶穌的衣袍，祂的光環也是快速勾勒出的白色漩渦形。米黃色的厚彩賦予祂下方的衣袍立體感，閃閃發亮的粉紅色來自上面一層發亮的深紅色料。廷特雷多畫的耶穌基本上來自幻想的世界——祂的身軀缺乏實感，祂的腳僅是以白彩畫成的輪廓，飄浮於綠色海水之上。祂的手指則逐漸隱沒於遠方的海岸。

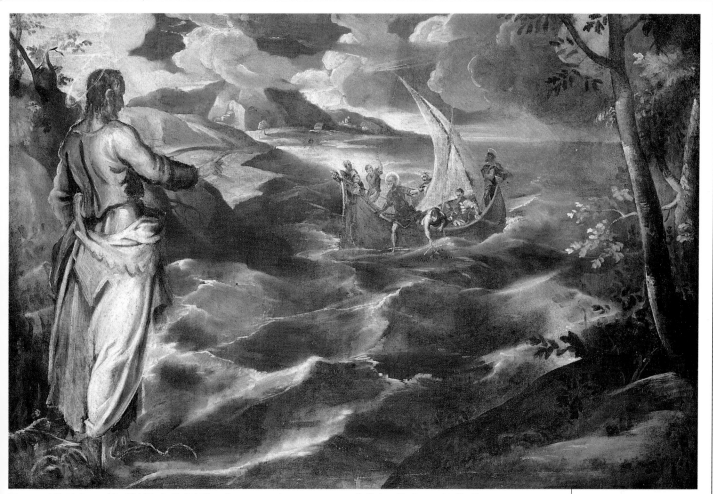

圖161 廷特雷多，《加利利海上的耶穌》，約1575/80年，117×169公分（46英吋×66¹/₂英吋）

企圖，只有隱含的神聖意義。我們的反應不是全心接受即是覺得它過於強烈。

《加利利海上的耶穌》（圖161）是廷特雷多晚年之作，展現出強烈的情感。他呈現的不是靜止的時間，也非定格的片刻所能傳達，彷彿靜止生命之短暫不足以揭示神聖之一二。相反地，他描繪的是一幅永恆的衝突畫面。耶穌站在波濤洶湧的海上呼喚祂的弟子，祂緊張不安的召喚著，像是一位迫切而宏偉的孤獨人物，獻出祂神聖的邀請。

使徒們是模糊、焦慮的人群，他們在洶湧的海中奮鬥，在暴風烏雲下顯得無能為力。耶穌的聲音讓他們自莫名的恐懼中解脫。彼得高興地跳進海中，眼睛全神貫注於耶穌。主僕間存在著巨大的波浪鴻溝，但廷特雷多相信他們終將聚合。在上帝面前，巨浪將無計可施，最後也將無法主宰追求上帝的人。大自然在畫家筆下幾乎形同碎紙，咄咄逼人卻又失去利器。他並未畫出耶穌的臉，在他有趣的筆法下，耶穌

只是背過臉去的側像。彼得堅定地望著耶穌，他的忠誠即使面對巨浪也無所懼。

可愛的俗世作品《夏天》中（圖162），廷特雷多繪畫慣有令人神往、如春天般的活力，套句17世紀英國牧師、同時也是神秘詩人湯瑪斯·特拉赫恩的話，這份活力足以使麥種長成「不朽之麥」。這幅凡間景象讓人聯想到威尼斯第三位重要畫家——維洛內斯。

圖162 廷特雷多，《夏天》，約1555年，106×194公分（42×76英吋）

維洛內斯的物質世界

維洛內斯(本名保羅・卡里艾利, 1528-88)被稱爲是第一位「純」畫家，因爲他不在意自己畫作的眞實性，全神貫注於調子和色彩繪畫的抽象敏感度。他畫作的光源來自畫家有意的安排，堪稱絕頂出色的裝飾藝術。

維洛內斯的深度或許不及提香或廷特雷多，但我們也很容易因此低估他。他注重事物的外形以及它們理想美的可能性，這提升了他繪畫藝術的層次。他重視的是呈現事物應該達到的完美形象而非它眞實的面貌，可以說是以嚴肅的態度在頌揚物質世界。

如此認眞地面對膚淺即是將膚淺提升至另一層面。維洛內斯的《聖露西和捐贈者》(圖163)描繪的並非殉難者，畫家意在讓我們了解聖者的故事，並期望我們自己提供畫作的背景

圖163 維洛內斯，《聖露西和捐贈者》，可能約1580年，180 × 115公分 (71 × 45 英吋)

故事。他所呈現的是一位年輕女子、一位聖者、絲織衣裳以及陽光之美。女子迷人的臉龐陷入狂喜恍惚之中，表情略帶靦覥。仔細觀察她的手，手掌伸向一旁，彷彿不情願接受她的標誌──一隻眼睛。但若爲顧全形式，這是呈現這段典故最含蓄、直接的一種方式。圖中年長的捐贈者不像是聖露西的虔誠信徒，而是她世俗的仰慕者。這幅畫作寬闊而豐盛，充滿著信心與肉體的愉悅。

《發現摩西》(圖164)也同樣洋溢著健康與希望，法拉的女兒與其侍女的薄紗華服均有一種明顯、眞摯的愉悅。包括襁褓中的摩西在內，每個人都面貌姣好、高貴愉快、清新而單純。樹木分立兩旁讓構圖更平衡。淑女深情望著可愛的嬰孩。聖經場面帶著嚴肅意味，但維洛內斯不這麼認爲。他欣喜的是美麗的人性。

我們很容易低估維洛內斯，認爲他只是創作色彩華麗畫作的出色裝飾藝術家。然而他的確把裝飾提升到能呈現強烈經驗美的境界，而成爲有力的藝術。他的作品以其對美麗物質世界潛能的敏感度，吸引了我們的目光。

圖164 維洛內斯，《發現摩西》，可能約1570/75，58 × 44.5公分 (23 × 17¹/2 英吋)

義大利矯飾主義時期

如同「文藝復興」，「矯飾主義」一詞泛指幾個不同的藝術運動，它指的是某種藝術觀點，而不是某種特定的藝術風格。矯飾主義繪畫大約興起於16世紀初期文藝復興開始式微之際，也就是從1520年至1580年間，為期約60年。影響矯飾主義藝術的盛期文藝復興畫家包括米開朗基羅和逝於1520年的拉斐爾。

矯飾主義一詞來自義大利文 maniera，16世紀這個字指的是一種帶有優雅意味的風格。也由於這個字本身帶有「優雅」的含意，長久以來矯飾主義一直容易讓人產生誤解，而藝術史家對矯飾主義一詞的看法也是眾說紛紜。雖然從現代的眼光來看矯飾主義的畫作的確是矯揉做作了點，但是「風格」卻還是矯飾主義中重要的元素。矯飾主義畫家的作品特色是有自覺的造作，通常很人工、帶著誇張的優雅、顏色對比強烈而鮮艷、佈局複雜且相當富有創意，以及精湛的技法，此外，矯飾主義畫家也多偏好流暢的線條。

佛羅倫斯早期的矯飾主義繪畫

盛期文藝復興有許多的次要畫家，他們的風格誇張、意圖創造出刺激賞畫者的畫作，因而經常不知不覺中即流入矯飾主義。即使這種做法聽起來有些造作、忸怩，然而矯飾主義大師的作品卻是相當引人矚目的。

羅索(本名喬凡尼・巴提斯達・迪・賈可波，1494-1540)成名於法國，當地人稱他為「佛羅倫斯的羅索」。羅索本人非常神經質，而他的藝術則是特意地嘲弄觀畫者對畫作的正常期望。他會運用大膽而不協調的色彩對比，並且讓整個畫面充塞著人物。例如《摩西和約瑟洛之女》(圖165)中，就擠滿一群瘋狂的裸體——身材巨大、激動不安、米開朗基羅式地扭打在一起；屠殺場面背後則站著一位蒼白、受到驚嚇的半裸女孩。羅索表達的是一種暴力的概念，而非某個特定的場景，表現手法可說是簡潔而熟練。

彭托莫(本名賈可波・卡魯奇, 1494-1556)也是異常敏感、神經質的畫家。據說他有時為求獨居，竟完全將自己隱居起來。一如羅索，彭托莫的作品也易令人激動並具有古怪的氣質，常令人覺得有種愉快的激動。

彭托莫和羅索均曾受教於傑出的佛羅倫斯畫家安德列亞・德爾・沙托(1486-1531)，沙托的溫和形式、柔和色彩、以及強烈表現情感的姿勢，恰與羅馬的米開朗基羅嚴謹的運動肌肉美學形成對比。沙托不怎麼鮮明的甜美風格對後輩影響甚鉅，他可說是將盛期文藝復興的古典畫風帶向矯飾主義的新方向。

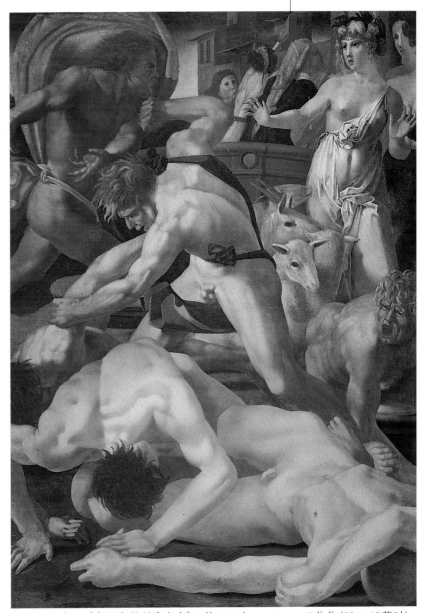

圖165 羅索，《摩西和約瑟洛之女》，約1523年，160×117公分(63×46英吋)

本質上是單色調的《年輕男子的肖像》(圖167)一作,相當能展現安德列亞·德爾·沙托對色彩微妙的運用。當時有些人推崇他為當代四大畫家之一。

彭托莫的代表作是《卸下聖體》(圖166),此畫是為佛羅倫斯一間私人教堂所作。畫中不自然的發光局部和透明感、以及神秘的光線,原是為彌補教堂光線不足的安排,但卻反應出畫作本身強烈的情感張力:濃厚瀰漫的脆弱感和失落感,讓健美、四肢修長並具古典美的身軀,與焦慮、困惑表情

圖167 安德列亞·德爾·沙托,《年輕男子的肖像》,約1517年,72.5×57公分(28¹/₂×22¹/₂英吋)

之間的對比更顯可憐。彭托莫畫的肖像《德拉卡薩院長》(圖168)可說觀察入微,這位修道院院長具貴族氣息的長臉如長頸鹿般地,聳立在赤褐色的鬍鬚之上。他侷促於斗室內,顯得僵直、小心翼翼;他以傲氣面對旁人,卻又散發著怡人的感覺。

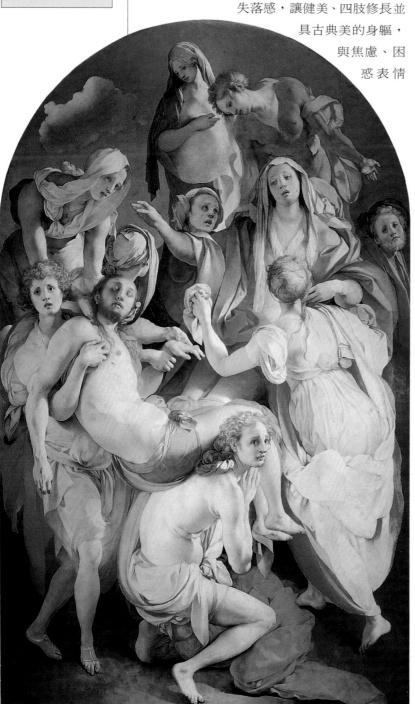

圖166 彭托莫,《卸下聖體》,約1525/28年,312×190公分

圖168 彭托莫,《德拉卡薩院長》,約1541/44年,102×79公分(40×31英吋)

病的症狀和16世紀的梅毒療法所產生的幾種副作用。右側手持玫瑰花團代表愚蠢的小孩也目睹這場不倫之愛。小孩代表遭矇騙的意志迫不及待要享樂。這無知的擁抱結果便是梅毒。時間的歲月終於拉開藍色的背景，暴露了這一疾病，也揭露隱藏於維納斯和邱比特後的實情。

科雷奇歐的靈性

住在帕爾瑪的科雷奇歐(本名安東尼奧·阿雷格利，約1489-1534)是一位帶有矯飾主義風格的文藝復興畫家。他一直很注意光線以及光線在表達靈性上的重要性。他非常強調肉體感官，也是曼帖納(見第103頁)的追隨者，而人物的堅實感讓他的造作不僅適中，且更顯迷人。

科雷奇歐年輕時在羅馬停留過一段時間，這成為他藝術生涯的轉捩點，他在羅馬親眼看到米開朗基羅(見第120頁)和拉斐爾(見第124頁)

時事藝文紀要

1542年
科希摩·麥第奇
創建比薩大學
1548年
首座蓋有屋頂的劇院
——波格納宮
在巴黎開幕
1553年
小提琴開始發展成
現今的形式
1561年
英國哲學家
法蘭西斯·培根出世
1578年
羅馬古墓被發現

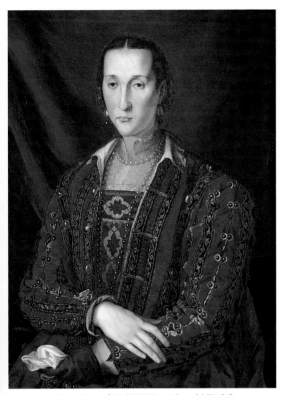

圖169 布隆及諾，《伊蓮諾拉·迪·托勒多》，約1560年，85×65公分(34×26英吋)

布隆及諾的冰冷世界

彭托莫是奇才亞格諾洛·布隆及諾(1503-72)的老師兼養父。然而，彭托莫的遺世境界即使是布隆及諾也不得其門而入。這或許是因為具有狂熱宗教情懷的彭托莫特別重視潛藏在他門生作品中不安的內心激流。布隆及諾的作品有一種看似索然無味的冷峻氣氛——即使我們也欣賞他的技巧。

然而王室對布隆及諾的作品卻是興趣盎然的，他那種冰冷而嚴肅的肖像畫在當時非常受到人們的欣賞，他也因此成為佛羅倫斯的主要矯飾主義畫家。他的肖像畫作《伊蓮諾拉·迪·托勒多》(圖169)描繪的是一位衣著華麗、穿戴昂貴珍珠、嚴厲不悅的仕女。

他的《維納斯和邱比特的寓言畫》(圖170)原稱為《維納斯、邱比特、愚蠢和時間》。此畫是受佛羅倫斯的科希摩一世之託而繪，作為送給法蘭斯瓦一世的禮物。瓦薩里形容此畫是「關於感官愉悅的多重寓言畫，並具有潛伏於表面下的各種莫名危險」。有人認為這是指天生的亂倫。不過1986年有位醫生提出極合理的說法來解釋，他認為此畫牽涉到梅毒。左邊蜷曲的人物是精心描繪的梅毒實例，他全身充滿了此

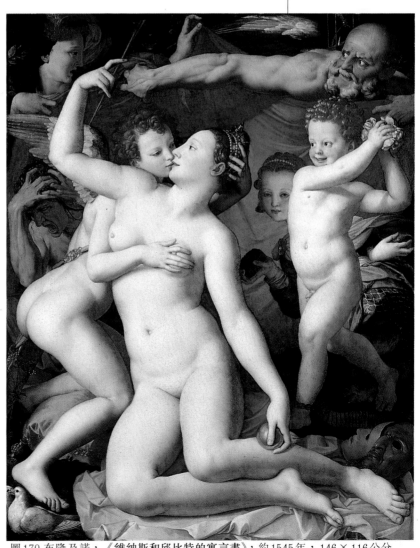

圖170 布隆及諾，《維納斯和邱比特的寓言畫》，約1545年，146×116公分

圖171 科雷奇歐，《聖凱薩琳的神秘婚姻》，
約1510/15年，28×21公分（11×8¼英吋）

重點。一個年輕女子誓言貞節，站在她身後之
人應是聖瑟巴斯提安，是她人世婚姻的替身。
這位年輕男子顯得過於甜美，不過孩子和母親
倒是畫得溫柔而有說服力，其他稍遠的各項活
動更清楚地說明了這訂婚儀式的代價。

科雷奇歐的重要性與其說是身為矯飾主義藝
術家，不如說是他作為矯飾主義先驅者的角
色。事實上，他對矯飾主義繪畫和巴洛克風格
（見第176頁）的最大貢獻即是他畫於帕爾瑪大
教堂圓頂、採用幻覺手法所繪的天花板壁畫。

可惜這些壁畫無法複製。我們必須站在帕爾
瑪大教堂內仰望明亮的《聖母升天》，必須置身
於聖喬凡尼福音教堂側頭望著《福音傳道者聖
約翰的預示》驚嘆。唯有親身的經驗才能使我
們欣賞透視的技巧和真實的強烈印象，這些都
在矯飾主義畫家的怪異技巧中達到極致。

帕米加尼諾的高雅

帕米加尼諾（1503-40）是位畫風最為高雅的畫
家，他將所有現實包括於優美之中。《長頸聖
母》（圖173）是他最為人知也最具代表性的畫
作。聖母瑪麗宛如天鵝，置身在一個不甚合理

的作品，不久便成為帕爾瑪的藝術大師。他的
畫作《維納斯、薩逖和邱比特》（圖172）描繪
對肉體官能的放縱，但在豐滿的肉體中仍見天
真，人類活在一種被逐出伊甸園之前的感覺。
每一個軀體都各自不同地閃爍出有如月光反照
的光效，人體比例固然有些錯誤，但卻因此而
更具有道德上的再度保證的作用。

科雷奇歐的宗教畫同樣地也具有愉悅的感官
之美，這可以《聖凱薩琳的神秘婚姻》（圖
171）為例。傳說凱薩琳在幻夢中看見孩童時期
的耶穌送她一枚戒指定終身，雖然這傳說早已
無人相信，但仍然具有獻身、尤其是發願貞節
的深刻意義，而這也就是科雷奇歐所欲描繪的

圖172 科雷奇歐，《維納斯、薩逖和邱比特》，
1524/25年，190×124公分（6英呎3英吋×48½英吋）

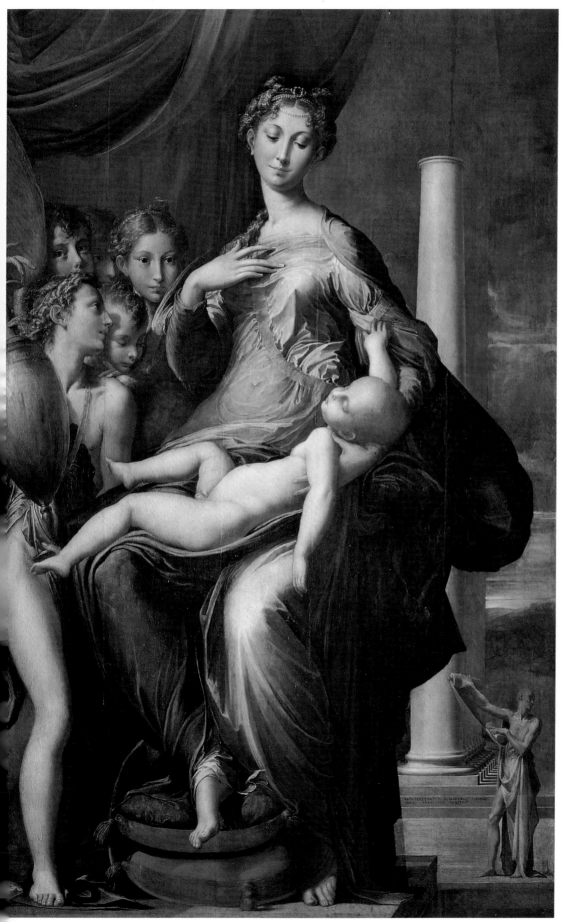

圖173 帕米加尼諾，《長頸聖母》，1534-40年，215 × 132公分（85 × 52英吋）

磨碎顏料

這是由帕米加尼諾所畫的紅赭色素描，描繪一位工作室的助手正在磨碎顏料。藝術家在學徒階段都要學習辨認、研磨並混合顏料。油畫所需的顏料是混合了採自亞麻子、核桃、向日葵籽、罌粟籽或其他植物的植物油。在帆布上應用這些不同顏色顏料的組合，增添了蛋彩所沒有的光亮和流暢。

伊莎貝拉・德・艾斯特

文藝復興時期以絕佳才華受認同的伊莎貝拉・艾斯特（1474-1539）一向贊助文學與藝術創作甚力。她聚集了當時一群知識份子教育她，如波達薩雷・卡斯提里歐納（見129頁）及藝術家如科雷奇歐。不少藝術家都為她畫過肖像，值得一提的是達文西和提香（見上圖）。

的古蹟和簾幕前；延長的部份除了頸子還有身長，膝上高雅而修長的聖子似乎不太安全但也並不令人擔憂，因為凡俗世界的重力在此並不存在；左側的長腿天使嫵媚而動人，她只是一群類似的優美女子的第一位。一如後面的圓柱，每個人物的動作都是向上，彷彿朝著天堂飄去，並帶著我們一路緩緩而上。

法拉拉的多西

來自法拉拉的多索‧多西(約1490-1542)具有帕米加尼諾(見第142頁)的幻想特色。他是魯克瑞季亞‧柏爾吉亞(見邊欄)的御用畫師，也有人猜測她即是那幅神奇的《風景中的琦瑟與其情人》(圖174)背後的靈魂。這是幅具有雙重含意的迷人畫作，特別因為人們對畫中琦瑟身體最初可能的誤解。她的左腿適度地覆蓋著披風，乍看會以為她的腿奇怪地消失了，但這讓人以為她自另一世界跨步進入我們的世界。被魔法變成動物的男人既悲苦也幽默，帶著一絲柏爾吉亞家族固有的殘忍。琦瑟的臉龐透露著渴望，或許正是此畫最強烈的特點。

威尼斯的洛托

羅倫佐‧洛托(約1480-1556)的畫也同樣帶有些許悲傷，他將悲傷融入淡漠的人類好奇心，是

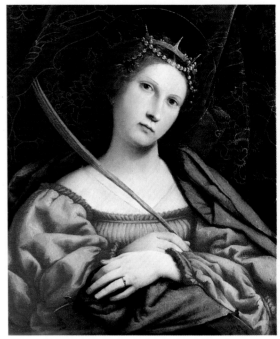

圖175 羅倫佐‧洛托，《聖凱薩琳》，約1522年，57×50公分(22¹/2×20英吋)

位相當特殊的畫家。他總是呈現一種偏斜觀點，挑逗而慎慮，色彩上更有喬凡尼‧貝里尼在威尼斯得以持續影響力的透明感。洛托最負盛名的是肖像畫作，他奇異、創新的理念在此獲得充份的發揮空間。不過即使是宗教人像也具有相同的神秘與不落俗套的獨創性。《聖凱薩琳》(圖175)將迷人的頭側向一邊，仔細地注視著我們。她以綠披風華麗的褶邊完全覆蓋住尖輪，不讓我們看到，並將手舒服地放在這圓物之上。畫家明顯認為她頸部的十字一如珍珠皇冠均是一種裝飾，但我們卻完全信服於她。我們也許不相信這位凱薩琳是聖者，但她是洛托畫筆下的真實女人，這一點卻是毋庸置疑。

西恩納的貝卡夫米

多梅尼克‧貝卡夫米(1485-1551)是盛期文藝復興西恩納最後一位偉大的畫家，一如多西是最後一位法拉拉重要畫家。他不是容易為人接受的畫家，他那種明暗戲劇性的轉變、比例奇怪的人物和不尋常的酸性感覺的色彩，都讓人聯想到佛羅

圖174 多索‧多西，《風景中的琦瑟與其情人》，約1525年，101×136公分(39¹/2×53¹/2英吋)

圖176 多梅尼克・貝卡夫米，《叛逆天使的墜落》，約1524年，345×225公分(11英呎4英吋×7英呎5英吋)

圖177 艾爾・葛雷科，《聖母、聖子以及聖馬提納、聖艾格妮斯》，1597/99年，194×103公分(76×40½英吋)

倫斯的矯飾主義畫家羅索(見第139頁)。貝卡夫米筆下的人物總是慢慢逼近我們，令人倉皇失措。他運用的透視法雖然精細卻是他所獨創。《叛逆天使的墜落》(圖176)爲淡光形式的組合，帶有幻覺式的恐怖，但又散發著西恩納畫派的優美(見第43頁)。

艾爾・葛雷科——熱情的幻想

最偉大的矯飾主義畫家要屬西班牙畫家艾爾・葛雷科(本名多明尼克斯・迪歐托克波洛斯，1541-1614, 稱他爲艾爾・葛雷科是因爲他出生於克里特島)。他的藝術根源複雜，遊走於威尼斯、羅馬、西班牙(定居於托勒多)。西班牙的基督教教義對艾爾・葛雷科的繪畫手法具有深遠影響，他的藝術是熱情與節制、宗教狂熱和新柏拉圖主義的混合，反宗敎改革的神秘主義(見第176和187頁)也對他產生影響。

艾爾・葛雷科往上升起的伸長人物、強烈而不尋常的色彩、對主題熱情的投入，以及他的熱忱和精力，造就出他特殊的個人風格。他是傑出的融合者和傳輸者，強烈的角度爲其畫作的一大特色。在威尼斯、佛羅倫斯和西恩納的傳統上，他加上拜占廷的傳統，這未必是形式上而是精神層面上的(雖然他早年在克里特島是位聖像畫家)。他一直都從事聖像創作，這種內部的心靈肅穆使得他畫筆下怪異的扭曲人形具有一種神聖的合法性。

伽利歐‧伽利略

伽利略(1564-1642)是文藝復興時期頂尖的哲學家、物理學家以及天文學家。他認爲世界是以太陽爲中心(即世界繞太陽運轉),但卻因此被教會視爲異端。他發明一種可以讓人看清月亮上山脈與山谷的望遠鏡(見上圖)。1633年,他因天文學說不被接受而遭軟禁,最後被迫公開駁斥自己的天文學說爲不實。

艾爾‧葛雷科 其他作品

《穿著毛皮衣服的淑女》,格拉斯哥帕洛克王室;《歐爾卡茲伯爵的葬禮》,托勒多聖湯姆教堂;《基督復活》,馬德里普拉多美術館;《聖柏納凡杜拉》,墨爾本維多利亞國家畫廊;《聖法蘭西斯的狂喜》,蒙特婁美術館;《哭泣的聖彼得》,奧斯陸國家畫廊。

《聖母、聖子以及聖馬提納、聖艾格妮斯》(圖177)將我們從自然的動物層次往上提升,下方是聖馬提納沈思的獅子和聖艾格妮斯的小羊,小羊在她懷中不太自然的姿勢藉由她的右手平衡了。馬提納的殉難手掌一如艾格妮斯纖細得不可思議的長手指般,具有暗示作用。

我們無法抑制地被吸引上去,越過豐滿翅膀的振動、聖母衣袍的華麗旋動,到達艾爾‧葛雷科特有的、輕薄如紙的奇異雲彩形成的畫面中心。向上、向上,穿過瑪麗披風的衣褶,我們來到此畫的中心──聖子和祂上方聖母寧靜的橢圓形臉龐。我們依舊在移動中,但總是不自主。艾爾‧葛雷科引領著我們,兩旁的祈禱之手也支撐著我們停留在正確的位置。

沒有答案的問題

如此戲劇性、執著的藝術可能過於突兀強烈:我們可能很想自我解脫。不過這種心理控制是艾爾‧葛雷科作品的主要特色,從正面角度來說,他是傑出的操縱者,即使我們無法真正了解他的作品,例如《勞孔》(圖178),我們雖無法完全了解此畫,但也確知不祥之事正發生,不過我們是如此渺小而無力參與其中。此畫顯然是描繪特洛伊祭師與其子的故事(見第20頁),只是畫中的裸體女人是誰呢?其中一位似乎是雙頭。若說這多出的頭可能暗示畫作尚未完成,卻也說不過去。《勞孔》在他死後曾被重畫過一次,往畫內側看的第二個頭模糊不清,站在前方的兩個裸體人物原來均圍有腰纏布,但後來又回復成現在的模樣。

畫中的蟒蛇既瘦又小,顯得老化無用,令人不解爲何這些強壯的男子會對付不了牠們。這讓人覺得畫面傳達的是一部寓言,而不是真確的情節,因此我們看到的是邪惡與誘惑在毫無遮蔽的人體上交戰的情形。甚至岩石也畫得不像,與籠罩高空的雲彩一樣虛無。

我們愈不了解就愈爲畫面吸引。艾爾‧葛雷科作品最注重的就是隱含意義,他並不是以實體,而是以矯揉作風來表達這隱藏意涵。即使不了解這神秘背後的含意,但作品散發的神聖光芒還是歷歷在目。矯飾主義畫家中,也只有他才能將矯揉作風發揮得如此淋漓盡致。

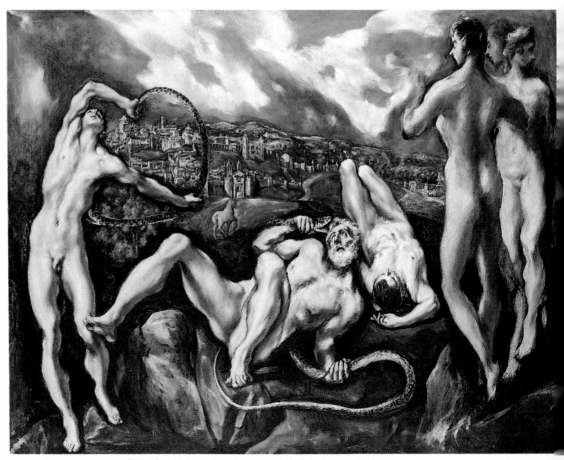

圖178 艾爾‧葛雷科,《勞孔》,約1610年,137×173公分(54×68英吋)

《勞孔》

艾爾‧葛雷科畫作所描繪的故事，我們大多從維吉爾的《埃涅伊特》得知，不過他本人可能從來自米勒吐斯的希臘作家阿克提努斯之處得知。勞孔試圖說服特洛伊人不要讓邪惡的木馬(後來導致此城淪陷)進入城裡。根據阿克提努斯的版本，祭師勞孔後來因違反祭師不婚的規定，而被阿波羅派遣的蟒蛇絞纏至死；但維吉爾的版本則是眾神公然偏袒希臘這一邊。

神秘的證人

旁觀這幕情景的無情人物身份不詳。其中之一的女子似乎有兩個頭，一個頭看著畫外。這兩個人物可能是阿波羅和雅典娜，他們下凡來見證勞孔受審。

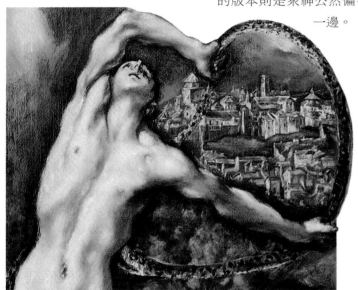

纏繞的蟒蛇

艾爾‧葛雷科將與蟒蛇搏鬥的男孩創作成美妙的圓形，藉此營造出一種有力的身體張力，我們都屏息以待男孩最終是否會像他躺在地上的兄弟一樣。艾爾‧葛雷科獨特而非正統的風格讓畫作呈現前所未見的自由。男孩伸展的雙手四周有一環形黑圈，這一黑環並無空間上的意義，它是用來強調手臂的僵硬與男孩的奮力搏鬥。這沿著黑環的線條就如此地圍繞在奇怪的石色人像四周。

西班牙的特洛伊

寓言中的馬在畫面中景朝著城市奔去，城市在預示命運的閃亮天空下延伸開來。這是一片美麗的景致，生氣盎然的紅土地上佈滿一層銀、藍、綠色。然而這不是古代的特洛伊城，而是艾爾‧葛雷科位於西班牙的家——托勒多。艾爾‧葛雷科畫勞孔的時候正逢西班牙天主教的反宗教改革運動，而他這幅以當時西班牙為背景、描述踰矩的凡人以及報復之神的寓言劇，說明了他對正統基督教的堅定信仰。

主題人物：受苦者

勞孔痛苦的頭呈現出畫者獨特的筆觸——清、快、柔。皮膚觸合之處如腳指、雙唇、鼻孔等，艾爾‧葛雷科都使用深紅色或鮮紅色，以注入生命，同時也暗示生命之血進入垂死的如鋼鐵般的灰色肌肉內。

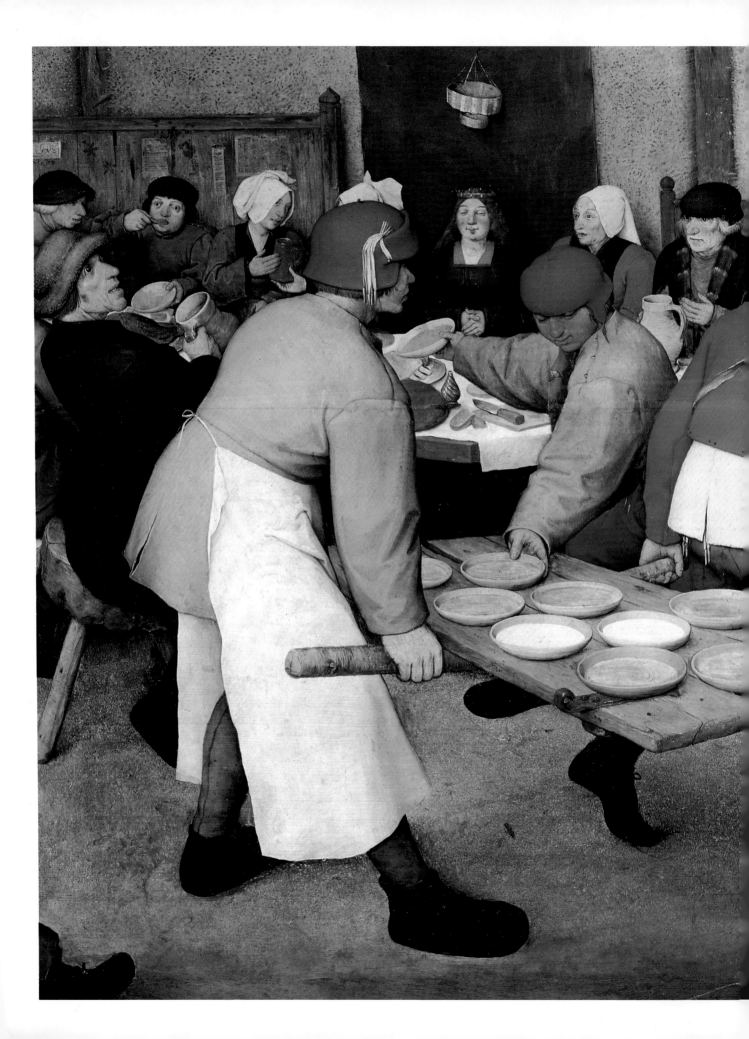

北方文藝復興

在討論哥德藝術的結尾時，我們曾談到馬迪亞斯·格魯奈瓦德的痛苦寫實主義，接著我們又專章討論最重要的義大利文藝復興運動，這一章我們再回到北方，從哥德藝術結尾的那個部份繼續往下探討。

16世紀時，尼德蘭和德國進入新的繪畫紀元。這些北方的畫家受到南方重要創新的影響，紛紛前往義大利研究。文藝復興將現代科學與哲學注入藝術的特徵，這在北方繪畫中亦明顯可見。

然而北方與南方這兩種文化也呈現出不同的景致。在義大利，改變是由人文主義所觸動的，尤其重視恢復古典價值。但是在北方，改變是由另一套看法——宗教改革所驅動，因而回復了古代的基督教價值，並對當時教會的權威予以反抗。

彼得·布魯格爾，《婚宴》，約1567-68年（局部圖）

北方文藝復興大事記

杜勒作品中的強烈視野以及寫實手法，具體呈現了北方文藝復興的發展。德國和尼德蘭兩地的其他畫家均跟隨著北方藝術的脈動——即風景畫中的細微觀察和自然主義的手法（以帕特尼爾和布魯格爾為代表），以及肖像畫（以霍爾班為代表）。北方的文藝復興一如義大利，均以矯飾主義收場。但義大利的矯飾主義到了1600年已顯過時，而北方的矯飾主義則多流行了一個世代。

艾伯勒希特·杜勒，《聖母與聖子》，約1505年

杜勒作品的特色在於幾近強烈的細微觀察，無論主題是肖像畫或宗教畫（見第153頁），這種細微的觀察都讓他得以描繪出主題人物的內心最深處。

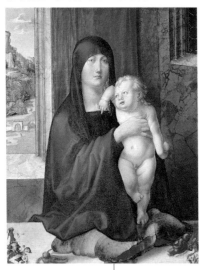

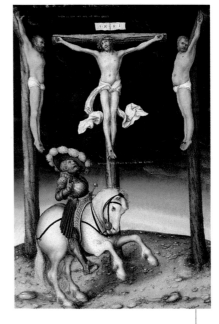

魯卡斯·克拉那赫，《釘刑與皈依的百人隊隊長》，1536年

克拉那赫在他漫長的藝術生涯中發展出兩種畫風。他將諸如裸體畫的通俗畫私下賣給富有的贊助者，宮廷畫則應王室之託而作。他的畫作不是肖像畫即是宗教畫。這幅有關福音故事中的百人隊隊長的釘刑畫呈現了他在處理宗教畫時的態度——克拉那赫的信仰虔誠，由於他信仰的是人文主義，以及對於宗教偶像（見第158頁）價值有所質疑的宗教改革，因而必須稍作妥協。

1500	1515	1530	1545

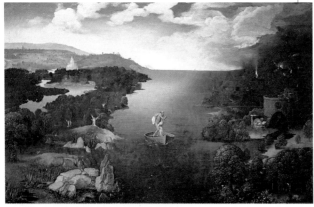

約欽·帕特尼爾，《卡隆過冥河》，1515-24年

帕特尼爾早期北方文藝復興的作品具有哥德風格。卡隆這位神話中的擺渡人正帶著船客前往地獄，畫中帕特尼爾將地獄描繪成一副遭戰火蹂躪的景象。建築物烽火連天，帶著希洛尼姆斯·波溪（見第72頁）風格的人物飽受折磨和絕望。這幅畫同時也預示了北方風景畫（見第166頁）的來臨。

小漢斯·霍爾班，《丹麥的克利絲蒂娜像》，約1538年

在霍爾班的作品中，我們看到不同於杜勒風格的肖像畫。霍爾班不去細察人物的內心世界，而將注意力放在人物的表面上。這種保持距離的描繪非常適合宮廷畫和外交肖像畫，深受英王亨利八世的喜愛。克利絲蒂娜並非皇后，而是米蘭的伯爵夫人，她同時也是丹麥的貴族成員。描繪這幅動人的肖像畫（見第160頁）時，克利絲蒂娜僅僅給霍爾班三個小時的時間。

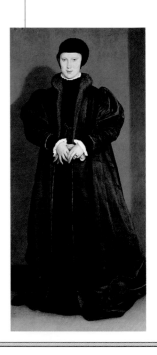

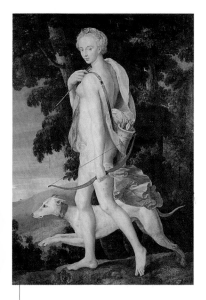

楓丹白露畫派，《女獵人戴安娜》，約1550年

位在巴黎城外的楓丹白露的哥德式城堡，在法蘭斯瓦一世(1514-47)的經營下，發展成為文化與藝術的中心。這位國王自義大利聘請來藝術家與雕刻家，楓丹白露因而成為南歐影響力進入北歐的門戶。楓丹白露畫派的詩人視戴安娜為眾神中最重要的一位，甚至比維納斯還重要。此畫描繪戴安娜的方式明顯呈現出深具矯飾主義風格(見第164頁)的彎曲線條和做作的姿勢。

約欽·衛特瓦，《巴里斯的判斷》，約1615年

衛特瓦是北尼德蘭主要的矯飾主義畫家之一。他的作品特色是優雅的人物，主題人物永遠都擺出扭曲的姿勢，並且沈浸在特有的酸性感覺的色系中。此畫具有典型的矯飾主義畫背景——住著高雅人物的幻想森林(見第165頁)。

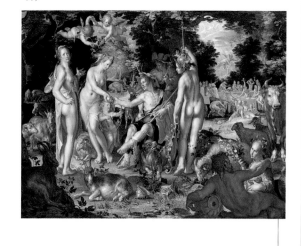

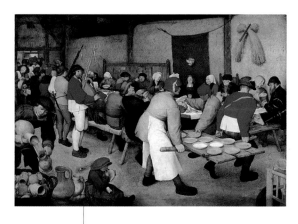

彼得·布魯格爾，《婚宴》，1567-68年

這是布魯格爾以當時農夫生活為主題的系列作品之一。就一位高級知識份子而言，能夠將農夫粗鄙的活力描繪得如此深刻，實屬不易。儘管布魯格爾的幽默稍顯魯莽，但是他的農夫畫還是流露出對農夫粗鄙生活(見第168頁)一種近乎內疚的同情。

| 1560 | 1575 | 1590 | 1610 |

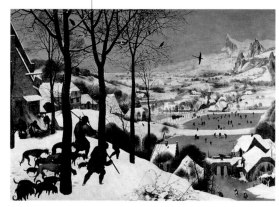

彼得·布魯格爾，《雪中獵人》，1565年

布魯格爾的藝術貴在風景畫及對人類天性的細膩觀察。1565年，他畫了一系列與月份有關的風景畫，延續「日課經」(見第55頁)月令插圖的傳統。日課經書中農夫的活動與宮廷生活的情景交替出現。但布魯格爾的系列畫中，只有農夫畫流傳下來，宮廷的部份目前都還沒有被發掘。《陰暗天》(見第171頁)也是這風景系列畫的一幅。

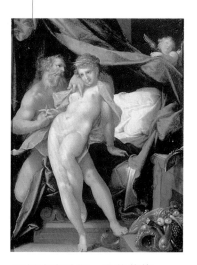

巴托洛米歐斯·史普蘭格，《伍爾坎與瑪亞》，約1590年

毫不掩飾的、削弱的人物，以及強烈的退思造就了這幅矯飾主義精華之作(見第165頁)。

杜勒與德國肖像繪畫

杜勒是一位如此出色的藝術家，如此尋根究柢和無所不思的思想家，他本身可說就具備了文藝復興人的特色。杜勒的作品無論在北方或南方都受到欣賞。16世紀出現了一批新的藝術贊助者，他們不再是上流的貴族而是新興的中產階級，他們喜愛購買的是新發展出來的木板畫。在這個新世紀中，人們開始對人文主義、科學和書籍行銷感興趣，其中許多書籍都飾有木板插圖。杜勒作品的精確和內在感知代表著德國肖像畫的一面，它的另一面則可見於偉大的宮廷肖像畫家霍爾班的作品。

其他德國藝術家或許也令人印象深刻，但北方文藝復興時期最重要的德國藝術家則非艾伯勒希特・杜勒(1471-1528)莫屬。我們對他的了解也比其他的同期藝術家來得多，例如我們擁有他與朋友往來的信件。杜勒一生四處旅遊，他說他自己在國外要比國內更受歡迎。影響他的義大利作品主要是威尼斯畫派，尤其是貝里尼(見第106頁)，不過杜勒見到貝里尼時，貝里尼已垂垂老矣。杜勒知識廣博，他是唯一一位能夠充份學習義大利合於科學的理論與藝術，並將之融合的北方藝術家，1528年他就寫了一篇有關比例的論文(見第153頁邊欄)。不過，儘管我們對他的行事所知甚多，但要測量他的思考深度卻是不易。

杜勒的性情似乎是強烈的自負與深沈的不滿足感之結合。他做事帶有潛在的急迫性，彷彿工作即是快樂的替身。杜勒的婚姻是媒妁之言，雖然朋友大多認為他的妻子艾格妮斯尖酸、脾氣暴躁，但是他們真實的婚姻關係如何，旁人無從得知。杜勒儘管作風開放，本身的性格卻相當陰鬱，或許就是這份傷感的冷淡讓他的作品顯得如此動人。

當時的德國人延續中世紀的傳統看法，認為藝術家即是工匠。杜勒對此很不以為然，他的《自畫像》(圖179，這是他所畫的三幅自畫像中的第二幅)所呈現的是一位修長、帶有貴族氣息、高傲、浮華的年輕人，他滿頭鬈髮，神情泰然而冷漠。他時髦、高貴的裝扮顯示他就像窗外精彩的山景(暗示著寬廣的視野)一樣，並不局限於某一地域。杜勒所要強調的是他的尊嚴，這也是他要讓別人了解的特色。

即使是杜勒早年的小畫作，已可見他對此點的注重。他的《聖母與聖子》(圖180)明顯可見是沿用威尼斯畫派刻劃入裡的方式所完成的半身肖像，也因此，它曾被認為是出自貝里尼之手。杜勒認為貝里尼能夠將理想化為實際。然而，杜勒雖然熱切渴望著理想，但他卻並不相信理想。他畫的聖母肥胖、帶著北歐人的健美，聖子則是獅子鼻和寬下巴。聖子拿蘋果的手勢與杜勒偉大雕刻作品中的亞當與夏娃相同，這樣的安排具有深刻的意涵。聖子似乎在嘆息，祂將帶給人類災難，而讓他為此出世救

圖179 艾伯勒希特・杜勒，《自畫像》，1498年，16 × 20½英吋(40 × 52公分)

圖180 艾伯勒希特·杜勒,《聖母與聖子》,約1505年,16×20英吋(40×50公分)

杜勒的木雕

1498年,杜勒創作了他的首批木雕系列作品——一組《啓示錄》的插圖。杜勒一生共創作了兩百件以上的木雕作品。上圖《啓示錄的四位馬伕》即爲這些木雕系列作品中的局部圖。此作暗示著戰爭、飢餓、瘟疫與死亡。

德國與低地國家的藝術

盛期文藝復興時期,幾位義大利藝術家曾拜訪過北歐,但對北歐藝術卻多所批評。儘管如此,北歐還是具有深厚的學術與藝術傳統。這個時期北歐出現不少活躍的藝術與學術中心,例如維也納、紐倫堡、衛登堡等。當然,到了杜勒的時代,文藝復興在北歐早已完成相當規模的準備。

贖的蘋果則藏在背後。在祂的右側是裝飾華麗的大理石牆,另一邊則是樹木茂盛、建有城堡的世界。悲傷的小聖子在此之間面臨抉擇:舒適或是艱苦的攀登。孤高的聖母似乎也沒能給祂多少的幫助。雖然此畫色彩華麗、形式迷人,然而讓杜勒的作品能夠如此觸動我們心弦的,卻是其中壓迫著道德理性的個人情感。

傑出的杜勒幾乎有一種令人著魔的特色。你幾乎可以感覺到他探索主題內在眞實的敏感度。杜勒感興趣的即是這種內心世界,這種內在感知總是完好地隱含於其外在形式之內(他是位出色的肖像畫家),但又自內散發出光芒。

杜勒排拒哥德藝術和德國過去的哲學,是首位新教徒畫家,他稱馬丁‧路德(見第156頁邊欄)是「幫助我度過重重憂慮的基督教徒」。這些潛藏於內心的憂慮,是讓他的自傲得以不成為自滿的內心激盪。雖然天主教徒畫家也可以畫《四使徒》(圖181)、也可以先畫約翰與彼得(他們毫無疑問地是聖經使徒)再畫保羅和馬可(儘管這兩人也是出色的福音傳道者,但他們只是使徒,在福音書中耶穌並未授予他們聖職),但這幅畫更帶有強烈的新教徒風格。

這四人分別代表了四種性情,杜勒一直對醫藥與它帶來的心理反應感興趣,他發現人類在某些方面很神秘,而時常沈思這些神秘課題。

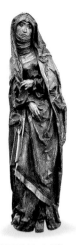

德國的木雕

16世紀的德國藝術深受中世紀精細木雕的影響。16世紀的德國木雕風格轉向強調流暢與活潑的人物;椴木成為最普遍的雕刻木材。上面這座題為《悲傷的聖母》的木雕作品即是出自德國南部的重要藝術家提爾曼‧利門施耐德之手,他是文藝復興時期德國最出色的木雕雕刻家之一。

伊拉斯模斯

德西德劉斯‧伊拉斯模斯(1466-1536)這位荷蘭人文主義者兼哲學家是文藝復興時期北歐的重要人物。他廣遊各地,曾於牛津、劍橋大學任教,並在此遇見歐洲許多最具影響力的知識份子。他預示了路德的宗教學說,但後來卻對宗教改革者本身的極端思想深惡痛絕。這幅怪異、隨性塗鴉的自畫像見於他一本筆記中。

圖181 艾伯勒希特‧杜勒,《四使徒》,1523-26年,每一版畫215×75公分(85×29½英吋)

《四使徒》

這四位使徒構成一個整體，就像人體內的四種性情的遇合。杜勒在一個畫面中同時描繪許多事情——人性的完整；造就一座教堂的、沒有階級地團結生活在一起的需要；以及不同人類的興趣。這幅畫讓人感到無限滿足、完整、堅強，對空間的掌握幾乎達到雕刻的境界。這四人站在黑色的背景中，個人特色和彼此情誼均顯得英姿煥發。

保羅與馬可

保羅生性易怒，發怒的目光閃耀，手也緊握著。他正向右看，彷彿是為了驅逐危險。在前面擋住他的是憂鬱的馬可，馬可是個沉思者，他手裡拿著福音書，正以眼角餘光懷疑地望著我們。在視覺上，衣袍彌補了馬可的憂鬱。流暢、寬大的白衣如此乳白、如此厚重，形成了深陷、有陰影的衣褶。陰影是憂鬱的一部份，但也具有無比的莊嚴感。

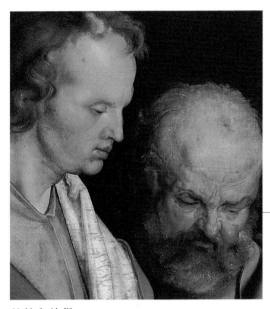

約翰和彼得

約翰臉色紅潤、懷抱希望、神態祥和。他紅潤的臉頰與他寬大、流暢的紅袍和俊美頭上的赤褐色鬈髮搭配得宜。他是福音書的作者，所以手上拿著一本書。沈著的彼得拿著他的教皇鑰匙，泰然地站立著，禿頭發光、面無表情，身體藏在約翰令人印象深刻的龐然身軀後，他體內肯定有些許謹謹的智慧，讓生性衝動、被指派保管鑰匙的他漸趨冷靜。

畫家簽名與年代

杜勒在他所有的畫作中都留下了這個以姓和名字第一個字母組成 "AD" 的個人獨特簽名，彷彿為了強調自己的德國身份而非義大利人，杜勒經常捨棄當時在簽名後加上一句拉丁語的習慣。當他偶爾隨俗為之的時候，他描述自己是「來自紐倫堡的艾伯勒希特·杜勒」。

約翰的福音書

聖約翰的常態象徵是聖杯，這是「最後的晚餐」時所使用的杯子：聖杯後來成為聖餐儀式的象徵形式。杜勒以福音書做為聖約翰的象徵，擺脫了傳統。畫面上打開的那一頁是某一章的最初幾段文字，仔細一看會發現這是路德翻譯的德文聖經，再次顯示杜勒對新教的認同。

克拉那赫的畫呈現兩種自我——可以說是藝術的精神分裂症。他最負盛名的作品是他那幅決定性的誘人裸體畫。他以此畫取悅贊助他的貴族。這些賣弄風情的尤物具有迎合現代品味的罕見特徵——身材修長、意志自由、古怪。她們的性感帶點優雅，不過也顯得冷漠、風騷。我們禁不住會想克拉那赫對女人根本沒有好感，甚至可能害怕女人，他所畫的《春泉之仙女》（圖183）畫中，仙女掛起她的獵箭，不

圖182 艾伯勒希特·杜勒，《畫家之父》，1497年，50×40公分（20×16英吋）

杜勒出身於來自匈牙利的金匠家庭，1455年他的父親定居於紐倫堡。《畫家之父》（圖182）中杜勒以崇敬的敏感度來呈現父親。畫家營造出似鉛筆畫出的精細質感，縝密而細心，整個描繪達到一種難得的出色效果。然而畫作的其餘部份可能不甚完整，也可能不是出自杜勒之手。毫無裝飾的背景與《自畫像》（見第152頁）繁細的背景迥異其趣，主題人物的衣服幾乎也只是一筆帶過。

克拉那赫畫筆下的誘人裸體

大魯卡斯·克拉那赫（1472-1553）比杜勒小一歲，與杜勒一樣自主，不過沒有他的精神性取向。習畫之初，克拉那赫取得杜勒的木板畫作，這些具有清晰輪廓線和鮮艷色彩的畫作對克拉那赫的繪畫有著深遠的影響。

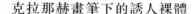

馬丁·路德

這幅宗教改革者馬丁·路德（1483-1546）的肖像是克拉那赫的作品。1517年路德草擬了95篇論文反對當時教會過份注重儀式，並抨擊教會的腐敗。1521年，路德（當時遭軟禁）將新的聖經譯成德文。時至1546年，德國大部份地區均已改信新教。

FONTIS NYMPHA SACRI SOMNVM NE RVMPE QVIESCO.

過一對鵪鶉(維納斯之鳥)暗示她獵取的是心。明顯的半透明絲縷「蓋住」她的腰部，這反而吸引了我們的注意。她佩帶著撩人的首飾，倚靠在性感的厚絲絨衣服上，顯然是在裝睡。左上方的拉丁文銘刻提醒我們這是聖泉的仙女。雖然呈現的是誘人的裸體，但她並非世俗形象。我們得到的警言是不要破壞、打擾她的聖眠。克拉納赫正告訴我們，愛是我們必須深懷敬意接近的東西。在仙女的背後是一片意涵豐富的風景，靠近她的是一個神秘、具有象徵意義的岩洞，一個象徵女性凹洞的意象。更遠處是商業與戰爭的世界，還有教堂、家庭的世界，神聖的、性的事實，就在這裡真實上演。

神聖羅馬帝國

神聖羅馬帝國是一個橫跨歐洲的王國與領地聯邦，主要以日耳曼為聯邦主體。皇帝是由日耳曼王儲協同幾位大主教選出。

圖183 魯卡斯·克拉那赫，《春泉之仙女》，1537年之後，48×73公分(19×29英吋)

克拉那赫的宮廷肖像畫

克拉那赫的另一面也深受德國皇室的青睞，這些日耳曼諸公國的迷你小宮廷是極度虔誠但又很表面的宗教城邦。克拉那赫擁有一間大工作室，複製他較成功或較受歡迎的畫作。雖然他的宗教畫在正統合法性上是毫無疑問的，但是有時仍嫌說服力不夠。這可以從他的《釘刑與皈依的百人隊隊長》（圖185）中的條頓族士兵為例，士兵怪異的羽毛帽和點綴有裝飾的盔甲，在十字架下就顯得格格不入。

克拉那赫其他一些同樣以條頓族為題所畫的肖像，如果不去看宗教內容的部份，畫作本身可說相當具有催眠性。他畫了相當多的宮廷肖像，多半裝飾華麗，散發出墮落的心緒。描繪得十分精確的衣服、精細的項鍊和波動的頭髮，特別是小孩臉上的莊嚴與渴望的神情，在在讓《薩克遜公主》（圖184）成為最動人的孩

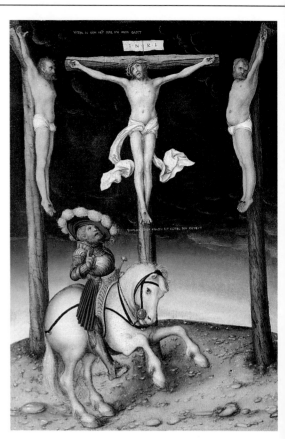

圖185 魯卡斯・克拉那赫，《釘刑與皈依的百人隊隊長》，1536年，50×35公分（20×14英吋）

童肖像畫之一。她既尊貴也很脆弱，是一位佩戴華麗金鍊與紅白相間外衣的公主，也是一位睜著眼、透露著詫異天真的小孩。柔軟的鬈髮和象徵公主身份的金鍊，在這裡讓她的眼睛更形茫然。

小霍爾班

克拉那赫所畫的女孩肖像衣著過於華麗，裝飾也過多，而這正與霍爾班筆下的小男孩（圖186）形成一個有趣的對比，這個男孩的服裝也是閃亮而輝煌，他不是籍籍無名的薩克遜人，而是偉大的英王亨利八世的獨子愛德華。

漢斯・霍爾班（1497/8-1543）在父親位於奧古斯堡的畫室中接受教育，早年即離開德國前往瑞士巴賽爾。就在此地，他遇見宗教改革學者德西德劉斯・伊拉斯模斯（見第154頁邊欄）。伊拉斯模斯將他帶進英國皇室圈中，最後並使他獲得亨利八世的贊助。

英國人對肖像的偏好在霍爾班犀利、細微、令人尊敬的眼睛，和精確無比卻又不失尊貴的手中，獲得完全的滿足。

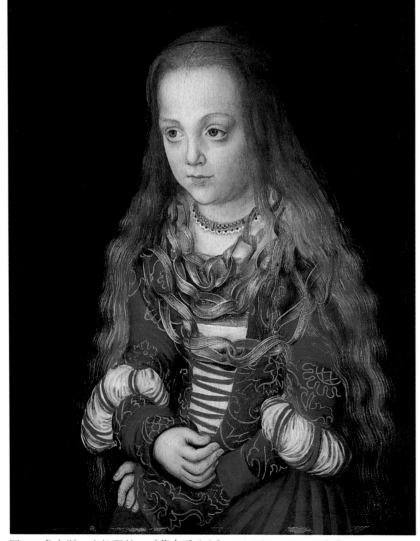

圖184 魯卡斯・克拉那赫，《薩克遜公主》，1517年，43×34公分

時事藝文紀要
1512年
首次使用 'masque'
這個字來表示
具有詩情的戲劇之意
1515年
首家生產絲織品的
國營工廠在巴黎開工
1520年
法蘭西斯國王
在楓丹白露宮成立
法國皇家圖書館
1549年
歐洲出現宮廷弄臣

「智者」菲特烈

魯卡斯‧克拉那赫的繪畫生涯中，有很長一段時間是擔任薩克遜選帝侯「智者菲特烈」的宮廷畫家。薩克遜選區（雖有部份領土屬於神聖羅馬帝國一部份，見第157頁）是一個世襲制的獨立國家，1468年由菲特烈承繼王位。聰明、思想前衛的菲特烈創設衛登堡大學，並邀請路德在宗教論壇講演。他同時也大力贊助藝術家和詩人。

圖186 漢斯‧霍爾班，《愛德華六世幼年像》，約1538年，57 × 44公分(22½ × 17⅓英吋)

小愛德華是他令人生畏的父王眼中的寶貝，霍爾班將他的臉描繪成蘋果一般──渾圓、甜美、健康而紅潤。我們很難相信15歲即過世的愛德華幼時竟是如此生氣盎然，不過，霍爾班確實讓我們相信愛德華的健康以及他與生俱來的莊嚴。這是位具有王儲身份的嬰孩，亨利苦心盼望、經歷數次婚姻(其中包括與其他國家的聯姻)才得來的寶貴兒子。霍爾班注重的人性和區別個體差異的臉部特徵，在這小孩身上似乎並不見特別發揮。小孩畢竟尚未充份發展成人，只是具備潛力而已。然而霍爾班也精細地呈現出這份潛力，這張臉有著幼兒常見的柔和不穩定性，交織成統治者的殘酷事實。這即是王儲，未來的國王──愛德華六世。

御用畫師的霍爾班

1526年霍爾班離開巴
賽爾市前往英國,擔任
亨利八世的宮廷畫家。
這是他第一次到英國,
總計停留七年,為許多
英國貴族畫了不少肖
像。擔任宮廷畫家後,
霍爾班奉派為國王的準
皇后畫肖像,不過他只
完成克利弗斯的安妮以
及亨利並沒有娶的丹麥
女子克利絲蒂娜(見上
圖)的肖像。霍爾班也
創作了一幅亨利八世與
珍·賽莫爾的壁畫,就
掛於懷特赫爾宮。不過
1698年這座宮殿失
火,這壁畫也就毀於祝
融。

霍爾班其他作品

《一位英國人》,巴賽
爾美術館);《一位
女子》,底特律藝術
學院;《湯瑪斯·葛
薩弗爵士與其子約
翰》,德勒斯登美術
館;《亨利八世》,
馬德里提森·波涅米
撒基金會;《德國提
秤商人》,溫莎堡皇
室收藏館;《瑪格莉
特·巴茨夫人》,波
士頓伊莎貝拉·斯鐸
園藝博物館。

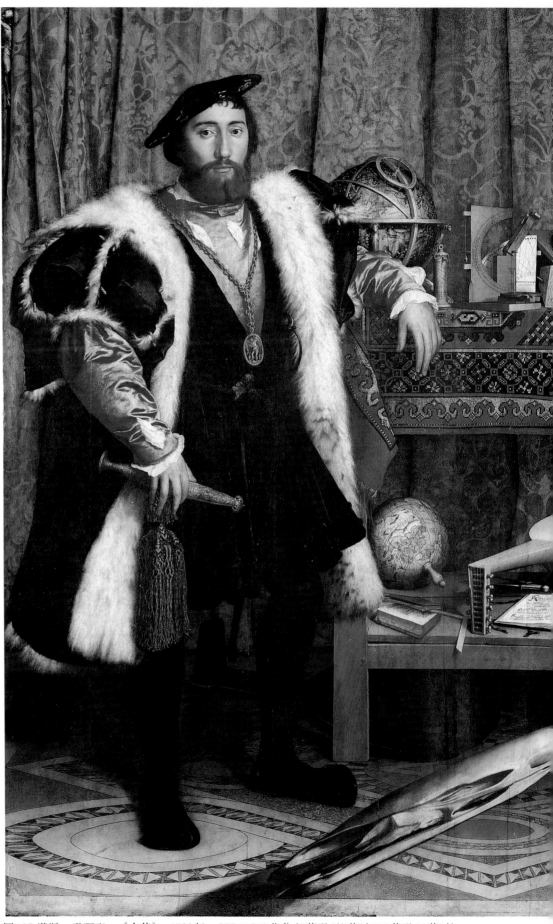

圖187 漢斯·霍爾班,《大使》,1533年,207×210公分(6英呎9 1/2英吋×6英呎11英吋)

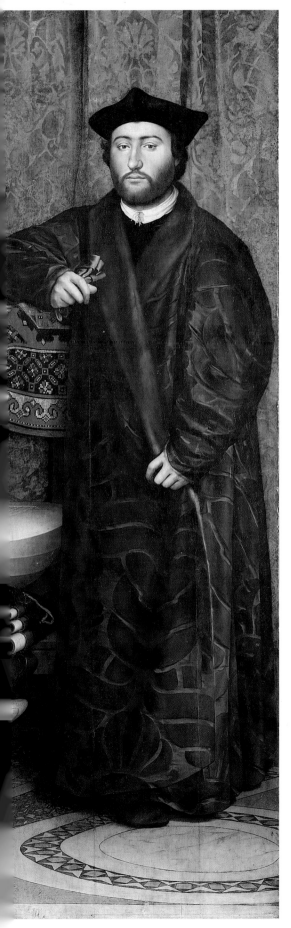

精巧營造的警世畫

霍爾班描繪的有錢有勢的成人肖像,讓我們看到他淋漓盡致的發揮。《大使》(圖187,原題為《桓・德・丁特維與喬治・德・色維》)是紀念兩位學識豐富且財勢皆備的年輕人。此圖繪於1533年,當時桓・德・丁特維(左邊人物)年方29,是法國派駐英格蘭的大使。

右邊是喬治・德・色維,這位傑出的學者當時年方25,剛被任命為大主教。畫這幅畫作時,他並非外交官,後來才擔任法國派駐當時為西班牙統治的威尼斯的大使。

這幅畫依照當時習俗,以書籍和儀器來呈現一個人豐富的學識。在這兩位法國人中間的是一張有上下架的桌子。

上架的物品代表天文研究,下架的東西代表對世間的研究。上架左端有個星象儀,這種外有框架的天體圖可用來作天文測量。旁邊是一個精美的袖珍銅製日晷,再旁邊是四分儀,這種航海儀器利用測量固定星的移動來計算航行船隻的位置。四分儀的右邊是一個多面日晷,接著是轉矩,也是天文儀器,可配合四分儀來測量天體位置。

畫的左上角有個非常不顯眼的銀色十字架,在這壯麗和先進的科學知識中,代表救贖的十字架並沒有被遺忘。

下架左方是一本書,後來證實這是當時剛出版的商人算術指南(出版於1527年)。書的後方是代表地理知識的地球儀。夾在書中的三角板可能代表製圖技術。魯特琴是當時宮廷常用的樂器,代表凡世對音樂的喜愛。彎曲琴背頂端可見一根弦斷裂,象徵死亡突然造成的損壞。魯特琴後方、圓規旁邊是一本路德教派的聖歌集。這些東西旁邊是社會各階層普遍常用的長笛。

在這以年輕燦爛形象為主的畫作中,霍爾班也不忘在前景鄭重地提醒我們,人類最終不免一死。若從某一角度看這個奇形怪狀的東西,我們了解它事實上是個骷髏頭,只是畫者巧妙地以變形投射方式將它向一邊延伸。霍爾班的肖像作品多半以王侯仕女為對象,只有少數幾幅透露他的私生活。令人印象深刻的《藝術家的妻兒肖像》(圖188)即屬此類畫作。藝術家以自己的家人為題材是極平常的事,不過這幅

文藝復興的纖細畫

16世紀亨利八世重新開創15世紀流行的纖細畫。尼可拉斯・希利艾德(1547-1619)是當時最出色的纖細畫家,他還將這項畫法應用於珠寶首飾上,創作出獨特的傑作。一般而言纖細畫只繪頭與肩,並以明亮的顏色描繪細部。上圖所示纖細畫是他的父親理查・希利艾德。

尼可拉斯・克拉次爾

1527年霍爾班和尼可拉斯・克拉次爾一同創作格林威治宮的頂棚,由此展開友誼。克拉次爾是天文學家也是占星學家,據說《大使》中的儀器即是他借給霍爾班的。1519年,他被任命為亨利八世的天文官與鐘錶設計師,並藉此鼓勵國王讓科學與數學普及化。這幅肖像出自霍爾班之手,描繪他正在製作多面日晷。

布萊恩爵士在國王亨利八世的統治下，主掌宮廷總督的要職。一般認為是他將霍爾班帶到英國，為他畫了這幅肖像。當時他57歲。摺紙上的拉丁文反映他坦然接受即將來臨的死亡。文藝復興時期，瘟疫肆虐與失寵於君王是縮短一個人壽命的兩大主因。布萊恩爵士不尋常之處是他既能身體無恙，也能獲得君主的持續寵愛。

畫卻是其中最悲傷的一幅。霍爾班與住在巴賽爾的妻兒相處時間不多(個中原因可能是政治、宗教與財力的因素)，這悲苦的三人即散發如此缺乏疼愛的印記。

目光迷濛的妻子緊抱著兩個蒼白的小孩，三人都顯得愁苦滿面。霍爾班精於掌握人物的臉部，他似乎不可能故意顯露他們的悲慘，並且激烈地暴露自己疏於照顧他們的事實。然而由此畫我們看出他的藝術彷彿勝過了他的意志，這一次他是毫無招架之力。

我們可稱霍爾班是不像德國人的德國人，因為他年少即前往瑞士，接著又在英國專侍亨利八世。當杜勒和受杜勒影響的畫家(幾乎涵蓋所有德國文藝復興藝術家，只有霍爾班是例外)對主題人物的個人內心世界懷抱濃厚興趣之際，霍爾班卻仍有所保留。身為最卓越的宮廷畫家，他總是維持一個足以保留人物尊嚴的距

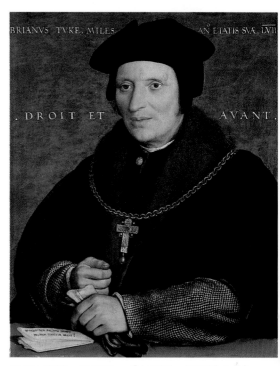

圖189 漢斯・霍爾班，《布萊恩・杜克爵士像》，約1527年，49×39公分(19 1/2 × 15 1/2英吋)

離。我們可以觀看到主題人物的外表，但卻從沒能進入他們內心的聖地。唯一的例外是他這幅妻兒畫像，這也是此畫之所以如此有趣的原因。或許是因為個人的愧疚，霍爾班在此畫卸下宮廷畫家的盾牌。他不是好丈夫、也不是好父親。他或許可以從容地以精湛的技法來描繪其他肖像，但當他面對被自己遺棄與冷落的家人時，他放鬆自己，打開心門呈現了真貌。

《布萊恩・杜克爵士像》(圖189)是霍爾班另一幅更具特色的肖像畫作，畫中人物的臉聰穎而敏銳；緊繃的半笑，握緊的雙拳，有著一股果敢正直的氣息。桌上的摺紙引述聖經上的一段話，內容為約伯向上帝懇求讓他自焦慮中平息。我們不清楚杜克是否真的曾經服侍過亨利八世，不過從畫面上我們可以肯定的是，他位處高貴但身陷於危險之中，不過事實上，他仍對自己的地位感到相當得意。

從《大使》、《丹麥的克莉絲蒂娜像》以及《布萊恩・杜克爵士像》，我們可以看出，霍爾班的作品從不會讓人覺得冷漠或缺乏參與感。然而藉著保護主題人物不顯露他們的內心感受，他間接地也保護了自己。這與一向讓賞畫人檢視主題人物和畫家內心世界的杜勒相比，實有天壤之別。

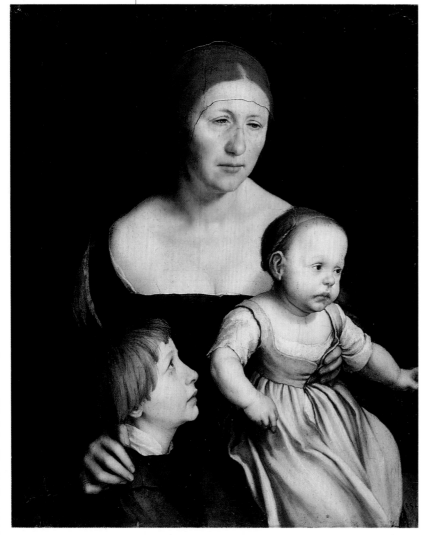

圖188 漢斯・霍爾班，《藝術家的妻兒肖像》，約1528年，77×65公分(30 1/2 × 26英吋)

北方的矯飾主義

孕育自哥德傳統的北方畫家，在接受南方義大利的影響下，最初產生了一種不甚調和的混合風格。一方面，這股南方影響力帶來了有力的堅實感，例如揚·葛沙爾特(見下方解說)和大魯卡斯·克拉那赫(見第156頁)的畫作。另一方面，它也帶動了北方的矯飾主義畫風，尤其是那些相當表面、並且有點做作的義大利式的虛飾。

葛沙爾特其他作品

《手持玫瑰經念珠的人》，倫敦國家畫廊；《聖母與聖子》，巴黎摩丹美術館；《紳士》，哥本哈根國家美術館；《安娜·德·伯爾的肖像》，德州聖安東尼奧麥內藝術研究院；《扮成瑪格達蘭的女子》，安特衛普梅爾·范·德·伯爾博物館；《亞當與夏娃》，馬德里提森·波涅米撒基金會。

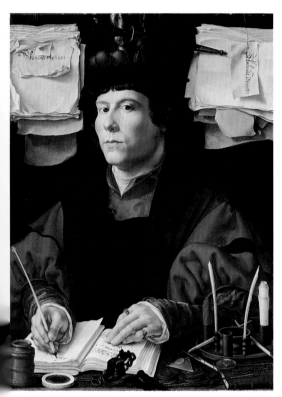

圖190 揚·葛沙爾特，《商人肖像》，約1530年，63.5×48公分(25×19英吋)

第76頁)已有20年之久。當時的北方肖像繪畫自成一強烈而鮮明的傳統，對大自然抱持直接、寫實的態度，並抗拒來自義大利的古典影響力。但葛沙爾特這幅畫卻明顯與當時的風潮區分開來。他另一幅肖像畫《達娜伊》(圖191)也顯現了類似的不協調，不過整體看來卻甚美妙。畫中一位法蘭德斯婦人佯作端莊，滿懷期待坐在義大利式的古典拱廊上，神聖的金色(暗示古羅馬主神裘弗的駕臨)像一道光向她直下滲入。

葛沙爾特和帕特尼爾這兩位尼德蘭畫家橫跨了哥德世界與文藝復興世界。揚·葛沙爾特(約1478-1532)甚至連接了南北畫風的分界，因為他曾在義大利工作，受到米開朗基羅和拉斐爾(當時這兩人都在此工作)的影響。他甚至根據家鄉海那特省的馬布吉城，為自己取了一個聽起來像義大利文的名字「馬布茲」。

葛沙爾特的作品既帶有凡·艾克的觀察力(見64頁)和范·德·威登的誠摯(見67頁)，卻又極度渴望古典華麗的風格。他若是找到適合他天賦和意圖的奇怪組合主題，他的畫能相當動人。《商人肖像》(圖190)即可見這種組合的完美發揮。儘管這幅畫明顯可見北方寫實主義精神與義大利強烈、英偉的臉龐之間的衝突，但之其實距離格魯奈瓦德的《耶穌上十字架》(見

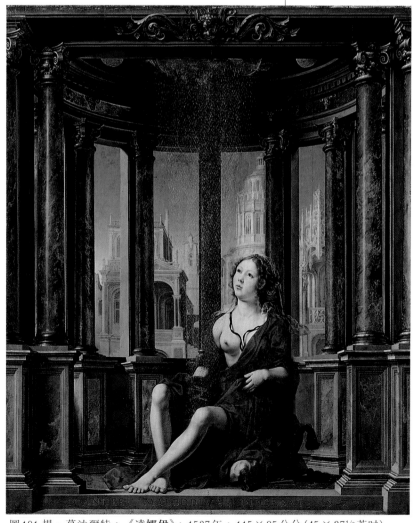

圖191 揚·葛沙爾特，《達娜伊》，1527年，115×95公分(45×37 1/2英吋)

楓丹白露畫派

如果以「非義大利」的理由視法國爲北方國家，則傑昂·庫魯葉(1485/ 90-1540/1)與楓丹白露畫派就是北方文藝復興繪畫的佳例。

法皇法蘭斯瓦一世的贊助吸引了義大利藝術家來到位於楓丹白露的皇宮，他追求義大利矯飾主義畫家筆下那種高傲的王者形象。佛羅倫斯藝術家羅索(見第139頁)以及出生於波隆那、並在曼圖亞學畫的法蘭契斯科·普利馬提喬(1504-70，見邊欄)就將他們在南方所受的訓練與影響帶到楓丹白露宮來。

庫魯葉是土生土長的法國人，也是法蘭斯瓦一世的宮廷畫師(後由其子法朗斯瓦·庫魯葉繼承其職)，他的《法蘭斯瓦一世》(圖192)呈現了一個至尊王者的典型。此畫宏偉壯碩，人類脆弱的一面與其說是隱藏，毋寧說是凍結於臉龐下。這是一幅聖像及外交畫像，最驚人之處在於畫中人物自然擺出一副超乎常人的身材。

楓丹白露宮

法蘭契斯科·普利馬提喬是楓丹白露宮最出色的藝術家之一，他於1530年至1560年之間的藝術創作除了優美的雕刻之外，也有如上幅《海倫被劫》的繪畫。他的畫作有種出於自覺的肉感與優雅，並強調女性裸體。這是16世紀藝術世俗化的例子。

楓丹白露派的畫風植基於如羅索這類義大利畫家的優雅，而其後來的追隨者(此時多半籍籍無名)可能來自南方，他們的畫具有一種有別於矯飾主義式樣的慵懶寫實手法，技法帶著些許笨拙，不太像高盧畫，倒是深具北方風格。

《女獵人戴安娜》(圖193)中跳躍的猛犬和周圍大片的森林，說明主題人物是位眞正的林間仙女，沒有克拉那赫狩獵仙子(見157頁)的嬌羞，卻帶著迷人的活力邁步向前。

圖193 楓丹白露畫派，《女獵人戴安娜》，約1550年，190×132公分(75×52英吋)

矯飾主義傳播至北方

這種修長、高雅、甚至有點不眞實的藝術形式，並不是楓丹白露畫派獨有的。這份高雅也普受北方貴族的喜愛，巴黎之外也可見幾幅絕佳的畫作。

來自北尼德蘭(即今荷蘭)的約欽·衛特瓦(1566-1638)即爲一例。他出生於烏特雷區特，早年在此定居前，曾遊歷義大利和法國。縱然他曾經有意忽視同輩畫家如杜勒和克拉那赫在自然主義手法中所獲致的成果，衛特瓦還是成爲尼德蘭矯飾主義風格重要的典型畫家。

衛特瓦的《巴里斯的判斷》(圖194)描述特

圖192 傑昂·庫魯葉，《法蘭斯瓦一世》，約1525年，97×73公分

圖194 約欽·衛特瓦，《巴里斯的判斷》，約1615年，55×74公分(21 1/2×29英吋)

洛伊牧人王子巴里斯將金蘋果賞給他認為最美麗的女子，這種安排即可說是矯飾主義作風。三位女神刻意擺出的姿態，還有巴里斯做最重要決定時所展現的溫和態度，甚至伴隨一旁的動物頭上優美的角和細長的腿，在在都讓人聯想到矯飾主義繪畫所風行的神話故事世界。

矯飾主義另一位傑出的畫家是法蘭德斯的巴托洛米歐斯·史普蘭格(1546-1611)。史普蘭格出生於安特衛普，年輕時也曾遊歷義大利和法國。他先在維也納工作，然後定居於布拉格。1581年他成為魯道夫二世國王的宮廷畫師，對哈勒姆學院有深遠的影響。

史普蘭格的《伍爾坎與瑪亞》(圖195)有種令人不安的色情力量。瑪亞斜倚在壯碩並帶哈勒姆憂鬱神態的伍爾坎膝上，像一把伍爾坎將搭上箭的活弓。伍爾坎的長手指按著她的心，她在壓力之下也挑逗地彎曲了身子。在某些方面，這幅畫令人相當不舒服，但也是一幅強烈且具有怪異美的畫，散發著一種楓丹白露繪畫特有的輕快和高雅式的純真。當矯飾主義將背景從巴黎宮廷陽光普照的叢林，轉移至北歐條頓族風格的森林，楓丹白露繪畫的高雅式純真

也漸漸消失。史普蘭格和師法其畫法的藝術作品瀰漫著一種近乎邪惡的氣質，這種邪氣雖不太強烈，但多少帶有些許的野禽氣味。

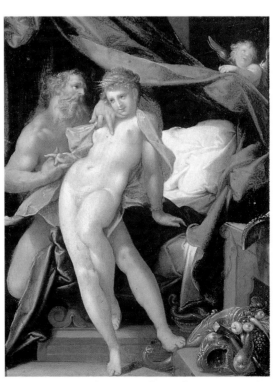

圖195 巴托洛米歐斯·史普蘭格，《伍爾坎與瑪亞》，約1590年，23×18公分(9×7英吋)

北方的風景畫傳統

整個16世紀中，風景畫是北方繪畫最持久也最具特色的主流之一。在此之前，透過早期室內景觀的窗戶和門廊細察描繪而成的小型浮雕風景畫（見第61頁），就已顯露踪跡。這些令人愉悅的特色如今開始受到應有的重視，也因此，這些風景逐漸成為人類所有小活動的大舞臺。然而，真正法蘭德斯抒情風格的自然要等到布魯格爾出現才誕生，他的自然不再是為世事所奴役的自然，而是充份展現其無上榮耀的自然。

煉金術

16、17世紀期間，北歐再度風行煉金術。煉金術師傅相信他們可以將賤金屬變成黃金，並論斷透過煉金過程，他們將會找到一種能讓人類社會完美的方法。他們還認為宇宙是由一位巫師（Magus）所控制，這位巫師利用魔法、象徵以及圖表來與世界的神秘力量接觸。

法蘭德斯藝術家約欽·帕特尼爾(約1480-約1525)連接了哥德與文藝復興兩大藝術世界。當揚·葛沙爾特連接南北繪畫時，帕特尼爾正在沈思過去與未來。他有哥德藝術所強調的想像力——一種將小球握在手中的中古世界感——不過他的作品也有警世的距離感，以及真實風景的空間感，我們在他身上看到杜勒（見第152頁）；當時杜勒畫作的複製品已流通（見第153頁）。同時從他的作品我們也可一窺中世紀的插圖手稿（見第28頁）。視地獄為戰爭的《卡隆過冥河》（圖196）說明了帕特尼爾的風格。

德國風景

一如同輩德國畫家魯卡斯·克拉那赫（見第156頁），艾伯勒希特·亞爾多弗（約1480-1526）也是停留在自己的家園。他可能見過杜勒幾幅在漫遊阿爾卑斯山時所完成的地形水彩畫。亞爾多弗遊歷多瑙河後，風景即成為他最喜愛的繪畫主題。他的風景畫別具德國特色：林立的荒野林木和狼群出沒的偏僻沼澤低地。這些風景雖然壯麗卻也令人生畏，畫中甚至隱含理性征服非理性的暗示。亞爾多弗的確沒有失控，不過我們也的確感受到那份威脅。

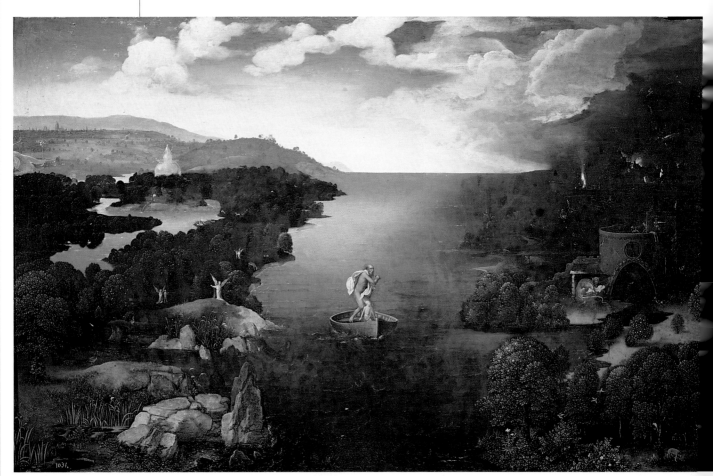

圖196 約欽·帕特尼爾，《卡隆過冥河》，1515-24年，63×102公分（25×40英吋）

品的含義——永遠有些部份令人不解，這也是他的畫一直能讓人愉快又感興趣的原因。

大彼得・布魯格爾

能以北方最偉大藝術家頭銜與杜勒匹敵的是人稱農夫畫家的彼得・布魯格爾(1525-69)。他出生於法蘭德斯布拉邦特省的布雷達，是布魯格爾繪畫世家傑昂和彼得的先驅，但其中只有他的作品能讓人如此讚賞。「農夫」這外號其實並不合適布魯格爾，因爲他遊歷多方、學養豐富、與人文主義學者多所往來，並接受飽學之士葛蘭維拉樞機主教的贊助。儘管布魯格爾約於1553年遊歷法國和義大利，對他影響最深遠的卻是布席(見第72頁)與帕特尼爾(見第166

《耶穌誕生》，柏林—達勒姆國家博物館；《聖弗洛利安辭別》，佛羅倫斯烏菲茲美術館；《雷根思堡的美麗聖母》，雷根思堡，聖約翰尼斯教堂；《羅特與其女》，維也納藝術史博物館；《人行橋風景》，倫敦國家畫廊。

**亞爾多弗
其他作品**

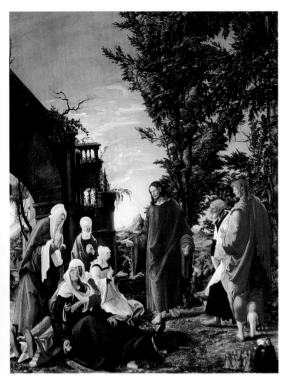

圖197 艾伯勒希特・亞爾多弗，《向母親辭別的耶穌》，可能為1520年，140×110公分(55×43英吋)

《多瑙河風景》(圖198)是最早一幅完全沒有人物的風景畫作之一。此畫的成敗純粹取決於天空、樹木、遠方的河流以及藍色山巒的透明感上。我們看到的是浪漫氛圍取代人類形象，比飄渺天堂更純潔、更開闊的自然。亞爾多弗相信自己畫作的這份神聖價值，也就是這份信念讓他的畫如此具說服力。

不過亞爾多弗也會在風景中加上人物，而且效果也不凡。《向母親辭別的耶穌》(圖197)有一種特別的、笨拙的力量，莊重但動作不明確的人物顯得有些呆板，而且其中一位支撐聖母的哀傷者，她的腳也笨拙得好笑。在左邊女人背後的廢墟城堡和右邊男人背後遭受嚴重侵蝕的林木世界，是一個粗糙的二分法。其中似乎不見人物間的溝通，只有已接受事實的嚴肅態度，我們彷彿也沉痛地了解到這是道別的本質。這幕觸目的場面可說是一幅率眞、尷尬、熱情而令人難忘的畫作。

亞爾多弗作畫經常出人意表，他戲目中的角色之多超乎想像。令人驚訝的是，他喜好寓言畫。他以這題材創作了幾幅北方藝術中最迷人的小型畫作(柏林美術館有一幅絕佳的畫例)。此種繪畫以風景爲主，但利用風景營造某種神秘的道德觀點，我們無法完全了解亞爾多弗作

圖198 艾伯勒希特・亞爾多弗，《多瑙河風景》，約1520-25年，30×22公分

頁）。從布魯格爾的畫中，我們看到尼德蘭繪畫傳統的延續：延續了布希古怪荒誕的想像力(後來在布魯格爾的筆下略顯溫和而幽默)，也延續了帕特尼爾虔誠而熱情的風景。布魯格爾的畫絲毫不具義大利風格，亦無追求古典的理想形式。唯一與他外號相符的一點是他時常以農夫爲繪畫題材。有些人認爲這些畫旨在諷刺農夫，但也有人認爲其中有著布魯格爾濃厚的同情與關懷。

有名的《婚宴》(圖199)的確呈現了賓客渾圓而愚蠢的臉，還有肥笨新娘在紙頭紗下帶著酒意的滿足，以及滿桌渴望進食的饕客。然而，我們的笑就像布魯格爾一樣，是帶著些許苦痛成份的。新娘顯得如此楚楚可憐——一個貧窮、平凡、年輕的女人在她難得的光輝時刻。賓客正狼吞虎嚥，我們看到的是在略有裝飾但仍寫實的穀倉中，放在粗板上抬出的、簡陋碗盤裝盛的粥和蛋奶糕。

這就是窮人，這就是他們寒酸的慶祝方式。小孩津津有味地舔著空碗，吹笛人饑餓地瞪著看，卻得繼續彈奏直到他的食物到來。面對《婚宴》，只有感覺遲鈍的人才會覺得它滑稽。我們對此畫的反應正可檢測我們的道德，這種感覺非常眞實。這是一個相當嚴肅的主題畫家，以他無私的幽默態度來呈現工人階級的落魄，我們本應看穿這點，若無法領略布魯格爾的關懷和同情就該接受譴責。

《巴別塔》(圖200)有著駭人的複雜度，專

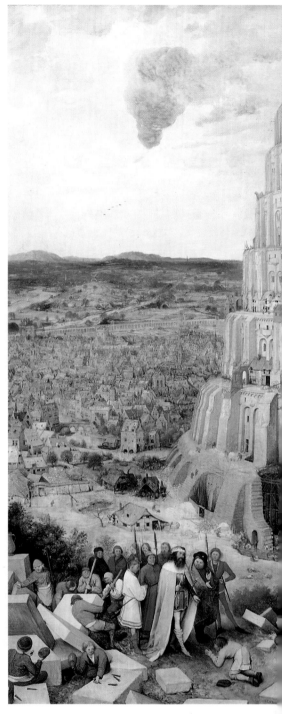

制驕傲的人類變得渺小了，壯碩的工人也被貶爲漫無目地疾走的螞蟻。這是巴別塔，是我們人類特有的經驗；人類既可憐又注定敗在自滿。布魯格爾是位受過高深教育的成熟畫家，具有對神話和傳說的專業洞察力。他對古代巴別塔故事的詮釋與一般僅是爲聖經片段作陪襯插圖迥異其趣。事實上他從不重表面，他注重的是深度。無論是希臘神話中的伊卡魯斯墜海或是建造巴別塔的聖經故事，他關心的是意義，視覺上的意義。

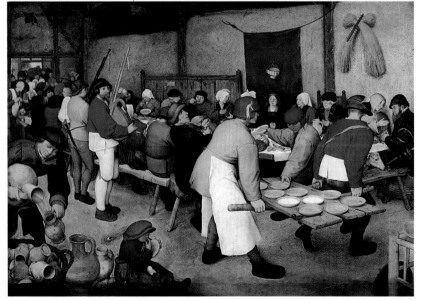

圖199 彼得·布魯格爾，《婚宴》，約1567-68年，114×164公分(44 1/2 × 64 1/2 英吋)

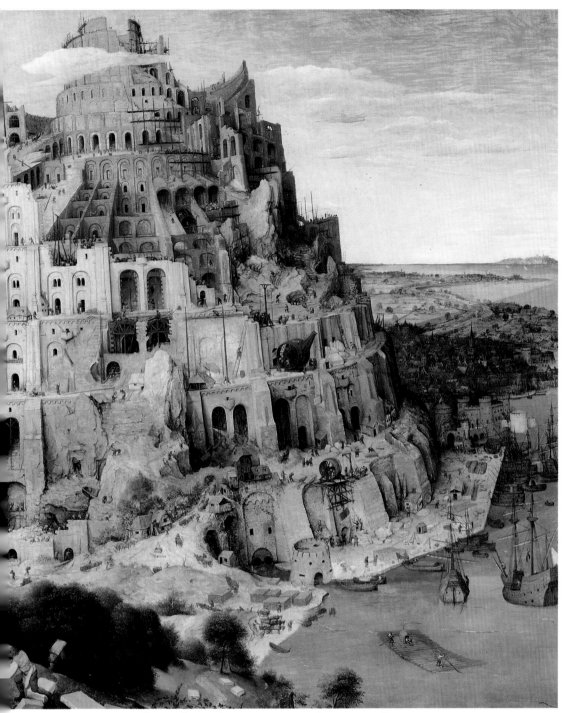

圖200 彼得‧布魯格爾，《巴別塔》，1563年，114×155公分（44¹/₂×61英吋）

宗教改革

宗教改革一詞是指16世紀基督教會中，教皇與歐洲各國國教教會之間的爭執。馬丁‧路德釘在衛登堡教會城堡門外的95篇論文被視為是導致羅馬天主教會改革與新教成立的導火線。最後的結論是以君主的宗教信仰為國教，這尊木雕描繪的，就是新教與天主教的傳教士互爭信徒。

巴別塔

有關古代巴別塔的故事記載於《創世紀》第11章。由於人類野心勃勃地想建蓋一座能通往天堂的塔，上帝為了懲罰人們的傲氣，於是混亂人們的語言，讓他們彼此無法溝通，最後並分散在世界各地。

在這幅作品中，語言的混亂表現在種族的不同上，而塔本身更可見是處於混亂、未完工的狀態。

不過布魯格爾能夠名列世界知名畫家的真正實力在於他的風景畫，特別是為安特衛普富人所畫的月令圖（類似蘭布兄弟所作，見第55頁）《陰暗天》（見第170頁）即為其中一幅。這些月令圖目前只有五幅流傳下來，不過它們的真實、莊嚴和神秘的宗教力量至今無畫能超越。布魯格爾從不在畫作中強加道德寓意。這位最為沉默的畫家只想揭露圍繞在我們日常生活周圍的自然之廣袤，透過他的畫作我們得以對現實挑戰，得以做出反應。不過這份挑戰相當細微，需要相當的想像力。

這就是人世，布魯格爾如是說，兼具了多樣性、宏偉、神祕和美感。我們該作何反應呢？這些畫作提供的愉悅並不因此掩蓋其深刻的道德意涵。

《陰暗天》

布魯格爾這幅極富創意的隆冬風景畫，是依據北方時令月曆創作的系列畫之一。此畫描繪二、三月陰暗寒冷的冬季月份，同時遵循北方在描繪勞動月份(見第55頁)時的繪畫傳統(源自有插圖的繕本書)。

山景

大自然狂野、激烈的面貌具體表現在崎嶇的山頂和遠方地平線上的烏雲。雖然遠方大自然山景與前景隔了一段距離，但大自然依舊表現出其咄咄逼人、無所不在的力量，人類日常生活不就是被這股力量所支配。山景蕭穆的黑色與淒冷的白色，與農夫居所的紅棕色和溫暖的赭色正好形成對比，加強了野蠻和馴服之間的對照。煙囪升起的裊裊炊煙與山脈上嚴寒冰冷的卷雲互相呼應。

狂歡時刻

在一群專心於二月份的修剪柳樹頭工作的人物旁邊，有另一群親密的朋友，他們的行為讓我們更了解這個時令。其中一人貪心地吃著狂歡會上的鬆餅，小孩頭上的紙冠(當時主顯節和懺悔節常見的時髦裝扮)和手上的燈籠都點出這狂歡時節。畫中首先吸引我們注意的，是這三位人物衣服的鮮紅色和淡黃色，其次是往下沿著河岸，再次往上，最後停在地平線和雷聲隆隆的天空。

村莊

從觀眾的觀點，我們可以看到農夫處地之卑微以及他們細如昆蟲般地在活動。若仔細看便會發現一絲布魯格爾慣有的粗鄙式幽默——左邊一個人靠著小旅館的牆小便(也許是聽從他自己那個較小的自然之召喚)。

沉沒的船隻

這部份的細節與左側的村莊景色一樣，不容易在第一眼就引人注意。船撞上岩石的可怕災難在整個大風景劇下只是另一個不起眼的細節。我們還看到村人們天真地試圖以修剪柳樹頭來駕馭大自然，然而諷刺的是這將是徒勞無功的努力，因為大自然的破壞正悄悄地從他們身旁經過。

圖201 彼得・布魯格爾，《陰暗天》，1565年，117×163公分(46×64英吋)

浮士德的傳說

1507-40年間，德國社會流傳一個傳說：一位叫浮士德的黑市商人，據說與魔鬼達成交易。浮士德就此成為知名的魔術師和騙子。浮士德故事最早付梓成書是在1587年，書中的反天主教內容讓宗教改革的麻煩火上加油。

17世紀劇作家克利斯托佛・瑪羅將這個故事搬上舞台在歐洲各地上演，受到大眾熱烈的歡迎。19世紀透過德國詩人歌德，浮士德更成為德國的經典文學作品。

《陰暗天》(圖201)描繪的是二、三月的陰暗日，唯一的明亮只有狂歡慶祝會，但我們仍直覺感到它不僅是在描繪冬季而已。布魯格爾呈現一個廣袤、充滿自然力的宇宙，洶湧的河流穿流而過，頭頂上的天空喧囂騷動，還有一大片雲團逼近下沉。村民可能在工作，也可能在玩樂，他們的活動顯得如此渺小。閃電在樹幹和屋頂上閃閃發光。前景相對之下顯得明亮，這當然是人類活動所要營造的幻覺，似乎在說無論是沉醉在工作或玩樂中，我們很容易就忘記大自然的暴力和黑暗的威脅。

《雪中獵人》(圖202)所刻畫的寒冷世界不僅給人感官的震撼，在情感上也能扣人心弦。由村莊、山脈、湖泊、光禿樹木、細小的村民，及無遠弗屆的鳥兒所交織的神秘空間，在我們眼前一覽無遺。我們像天上的神一般觀察這個世界。營火熊熊燃燒著，灰狗拖著疲憊的身子回家，每一處細節都在說明季節時序。令人目眩的白色雖隱藏了部份細節，但也構成了畫面。只有人類悠哉地玩樂，而且只有年輕人在玩。布魯格爾世界的壯麗在於他能將他的視野完全與賞畫者分享。他帶領我們去感受住在山脈、村莊、河流、雪、鳥、動物、樹木所形成的物質世界裡的感覺。從無畫家能有如此深刻的敏感度，如此不受角色人物的限制。我們甚至感到這不是布魯格爾所見，也不是我們此刻所見的世界，而是永恆客觀的宇宙真相，這也正是他對藝術偉大而獨特的貢獻。

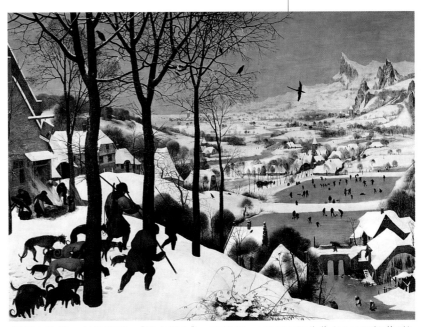

圖202 彼得・布魯格爾，《雪中獵人》，1565年，117×162公分(46×63¾英吋)

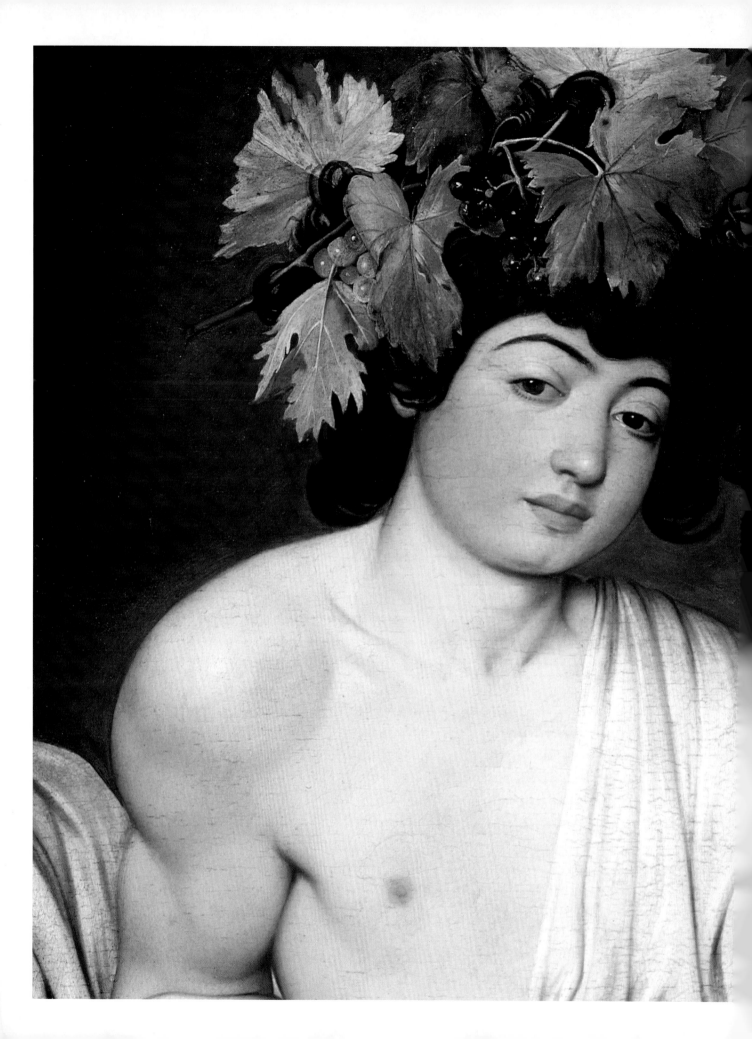

巴洛克與洛可可

巴洛克一詞原是葡萄牙文 "barroco"，在珍珠採集業中，意指粗糙或不規則的形狀；爾後用於藝術領域中，但具有嘲諷的意味。巴洛克風格是17世紀初期出現在羅馬的藝術新方向，它的發展有一部份是對16世紀矯飾主義的做作所呈現的反應。這種新藝術既注重情感的表露，也兼含幻想式的華麗。人類的戲劇情節成為巴洛克繪畫生命力的元素，典型地以富於表現性的和誇張的姿態呈現，以強烈的明暗對比和豐富的色彩組合，點燃它的光芒。

洛可可風格延續自巴洛可，涵蓋的藝術領域除了繪畫之外，尚包括建築、音樂、文學等。而強調光亮、裝飾以及風格化優雅的洛可可畫風於18世紀初期出現在巴黎，隨即傳遍歐洲各地。

卡拉瓦喬，《酒神》，1590 年代 (局部圖)

巴洛克與洛可可時期大事記

繪 畫史上的巴洛克時期在時間上大約相當於17世紀。在義大利與西班牙，致力於發起運動、進行反宗教改革的天主教會對藝術家施壓，令其創作最具說服力的寫實繪畫。在北方，林布蘭和維梅爾也各自以不同的方式將寫實畫風向前推進。洛可可藝術始於法國的華鐸，而於18世紀成為歐洲主要的畫風。

卡拉瓦喬，《聖母之死》，1605/06年

卡拉瓦喬的宗教畫是最具真正的反宗教改革精神。然而也由於它前所未見的寫實手法，此畫不免遭到委託創作修士的拒絕（見第177頁）。

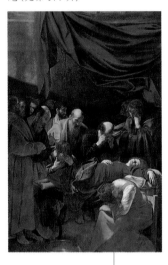

普桑，《石階上的聖家族》，1648年

普桑深具古典風格的平衡感，從這幅畫的佈局可一覽無遺，特別是金字塔形狀的聖家族以及支撐他們、狀似雕像底座的階梯。儘管這幅畫帶有濃厚的古典風格，但其情感力量和強烈的精神性張力仍令它躋身於巴洛克藝術的主流之中（這與18世紀的新古典主義正好相反，見第216頁）。

林布蘭，自畫像，1659年

寫實主義是巴洛克繪畫重要的特色，林布蘭正是此時期荷蘭肖像畫家中最傑出的代表人物。這幅自畫像呈現了一張毫無掩飾的臉龐，畫中的藝術家熱切地看著自己，畫出眼睛所見的一切，他可說自個人失意的人生（見第202頁）中創作出偉大的藝術作品。

| 1600 | 1620 | 1640 | 1660 | 1680 |

維梅爾，《廚房女僕》，1656-61年

維梅爾對光的運用為他的畫作營造出一種寧靜的清澈效果，有一種將時間固持下來，並為平凡生活做珍貴記錄的特殊敏感度。他選擇的題材都不是誇張的場面，而是再平凡不過的生活場景（見第210頁）。

魯本斯，《卸下聖禮》，1612-14年

法蘭德斯畫家魯本斯是一位天主教徒，也是藝術史上最偉大的畫家之一。他的畫具有絕佳平衡感但又不失熱情（見第186頁）。

委拉斯貴茲，《侏儒圖》，1636-38年

委拉斯貴茲是西班牙皇室的宮廷畫家，他為皇室成員和資深的宮廷人士所作的肖像令他們永垂不朽，其中還包括他以慣有的莊嚴所畫出的弄臣侏儒（見第196頁）。

提耶波洛，《聯姻寓言圖》，約1758年

威尼斯藝術家提耶波洛是當時最著名也最受歡迎的畫家，以其卓越的想像力及精湛的構圖而倍受尊崇。他最著名的作品或許正是位於烏茲堡主教宮的壁畫。這幅巨大的頂棚壁畫目前仍在威尼斯的瑞佐尼科宮(現為博物館)(見第232頁)。

夏荷丹，《靜物》，約1760/65年

夏荷丹是洛可可時期藝術家，但卻不受當時藝術風格中輕浮的因素影響。相反地，他嚴肅拘謹的畫作中，通常都蘊含了道德或精神意涵，有些是直言無諱的，有些則如這幅畫般，僅以莊嚴神聖的氛圍來傳達其意涵(見第231頁)。

華鐸，《登陸西塞島》，1717年

洛可可藝術起始於巴黎，華鐸自年輕時便定居於此。他開創了洛可可時代以及一種新的風格——即「遊樂繪畫」。這幅畫展現了遊樂繪畫的主要特質：室外風景中一對對憂思的戀人，他們正在維納斯的聖殿前舉誓，並準備離開西塞島。儘管遊樂繪畫似乎對輕浮有所崇尚，但在華鐸的所有作品中，均隱含了一抹深藏的憂傷(見第224頁)。

霍加斯，《乞丐歌劇的一景》，1728/29年

當洛可可風格在倫敦流行開來時，這位英國畫家卻獨自創立了另一種新的風格——諷刺畫。他的敘述方式雖然幽默，但卻具有極深刻的道德感(見第235頁)。

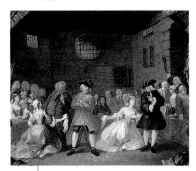

| 1700 | 1720 | 1740 | 1760 | 1780 |

卡納雷托，《威尼斯：基督升天節的聖馬可灣》，約1740年

卡納雷托以精細確實地記錄城市風貌而著名。他依據洛可可傳統來作畫，而威尼斯的奇幻與美妙正是最理想的洛可可城市。不過，卡納雷托對於線條簡潔的建築物以及比例的調和高雅更感興趣。他的作品同時預示了18世紀晚期的新古典主義(見第234頁)。

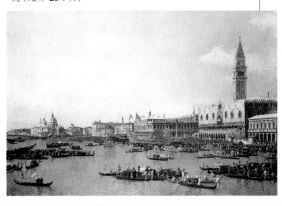

弗拉格納，《瞎子摸象遊戲》，約1765年

弗拉格納追循華鐸和布樹之風，也成為洛可可畫家。在這幅戶外風景中，人們在無憂無慮的氛圍下，玩著小孩的遊戲，但他們卻為畫中的風景蒙上憂鬱的陰影(見第228頁)。

義大利：天主教的幻覺

文藝復興時期的藝術界由佛羅倫斯和威尼斯所主導，而巴洛克時期的主要藝術中心則是羅馬，來自歐洲各地的藝術家匯聚於此。天主教教會經歷了清教徒宗教改革和它本身同時進行的反宗教改革之復興運動後，變得更具活力。身為天主教徒，義大利藝術家必須支持教會的權威，並幫助大眾了解聖經。而巴洛克繪畫激昂的情感內涵和具說服力的寫實手法，正適合來達成這個任務。

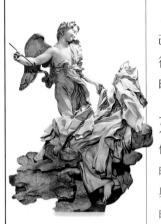

貝尼尼的雕刻

義大利雕刻家兼建築師姜洛倫佐·貝尼尼（1598-1680）對於巴洛克風格的形成具有舉足輕重的地位。圍繞羅馬聖彼得教堂前廣場的雙柱廊即是由貝尼尼所設計。他形容這些柱廊「像是母性教堂的雙手擁抱著世界」。1645-52年間，貝尼尼為柯納羅家族禮拜堂製作這尊宗教改革家阿維拉·聖德蕾莎的雕像（見上圖）。聖德蕾莎優美的衣褶和誇張的臉部表情，呈現出巴洛克雕刻重要的「寫實」特色。

義大利建築

16世紀西克斯圖斯五世任內羅馬改建，市容就此改觀。當時最出色的建築師卡洛·摩德諾（1566-1623）於1603年設計出具有早期巴洛克風格的聖彼得教堂正面外部。法蘭契斯科·波洛密尼（1599-1667）和貝尼尼、摩德諾是同時期的藝術家，不過他的佳作見於規模較小的教堂，例如聖卡洛艾勒夸特洛噴泉。

如同教會的變遷，繪畫此時也經歷了改革。這個新風格直到19世紀才正式被命名，在此之前的兩百年，人們一直認為這不過是「後文藝復興古典主義」的形式，與拉斐爾（見126頁）的藝術並無不同。17世紀義大利藝術家逐漸遠離矯飾主義的複雜，取而代之的是盛期文藝復興莊嚴形式的畫風。首創這種改變的是影響無遠弗屆的兩位藝術家——在羅馬工作的首位寫實主義畫家卡拉瓦喬以及來自波隆那、並奠立古典風景畫傳統的卡拉契（見第182頁）。

卡拉瓦喬：真實之美

19世紀的藝術潮流一向鄙視巴洛克繪畫，受此輕蔑影響的首位畫家、同時也是最重要的畫家要屬卡拉瓦喬（本名米開朗基羅·梅里西·達，1573-1610），他約於1592年從米蘭搬至羅馬。

卡拉瓦喬早期的作品多為像《彈琴者》（圖203）這類的風俗畫（見第390頁）。畫中這位年輕人是如此豐滿、華麗、紅潤，以致常被誤認為女孩。鬢髮在前額低處誘惑著人、曲線優美的手撥動著線條優美的魯特琴、柔軟的雙唇因唱歌或挑逗而微開，毫無疑問他的確有少女般的美麗。也許有人覺得畫中墮落和淫樂的氣息讓這股魅力令人生畏，不過卡拉瓦喬並不認同，或者說他並不因此譴責這位年輕人——他畫出人物的潛藏傷感，暗示這年輕人的恩寵將

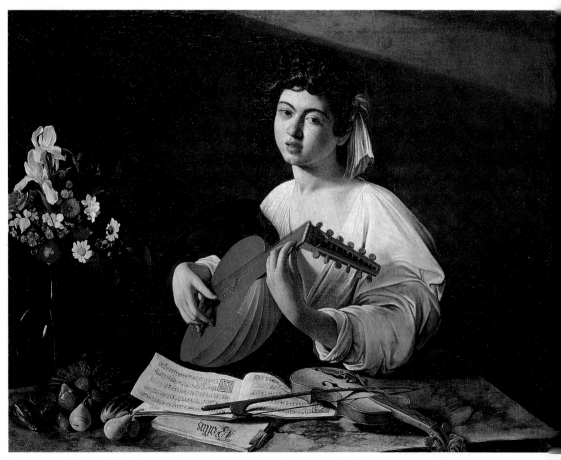

圖203 卡拉瓦喬，《彈琴者》，約1596年，94×120公分(37×47英吋)

女人是他們的主所交託之人。瑪麗·瑪格達蘭蜷縮在悲傷中；男人哀悼的方式或許不同，哀傷之情卻無異。此圖呈現聖母的方式一反傳統榮耀升天的方式，我們面對的既是屍體也是人類的損失。身體上方旋動著一大片紅布，靜默地暗示著身為聖子之母的神秘：血紅代表激情的愛，代表實質上的殉難，代表其靈魂的升天。瑪格達蘭腳邊有一個銅盆，她一直在清洗聖母的身體。畫中每一處寫實的細節都更加突顯這幅作品的宗教性，這是西方文化中最為神聖的聖像之一，它的影響是深遠的。

卡拉瓦喬的一生

卡拉瓦喬素以暴力、衝動聞名，他已知的犯罪紀錄有襲擊、以利器傷人等。1606年他因殺人被迫逃離羅馬，爾後餘生一直在那不勒斯、馬爾他、西西里等地流浪。他最後被仇家找到，並在一場生死決鬥中慘遭毀容。1610年卡拉瓦喬死於瘧疾。

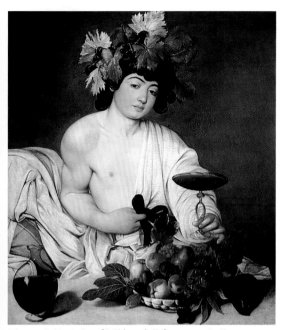

圖204 卡拉瓦喬，《酒神巴克斯》，1590年代，94 × 85公分 (37 × 33¹/₂英吋)

會消逝，音樂也會在暗室中終止，一如他身旁的鮮花與水果。

《酒神巴克斯》(圖204) 可能是卡拉瓦喬另一幅同類型的畫作，只是它披上了古典題材的外衣，畫中這位年輕的酒神還舉著歡樂酒杯；腐敗和墮落的氣氛並沒有離開；被蟲蛀洞的蘋果和熟爛的石榴提醒人們萬物的無常。光與暗、善與惡、生與死，這些人生真理在卡拉瓦喬明暗法的畫中表露無遺。

冒犯忤逆的宗教情感

《彈琴者》的淫蕩或許讓人震驚，不過真正令卡拉瓦喬招致責難的卻是他宗教作品的頑強寫實手法。委託創作《聖母之死》(圖205) 的卡麥爾修士就以畫作冒犯聖者的理由拒絕接受此畫。謠傳畫中的聖母是根據一位溺死的妓女所畫的。這確實是一幅令人震驚的畫作，光線冷酷而堅定地照在屍體蒼白而衰老的臉上，聖母的腳卻毫無遮掩地伸在床上，腳上還有污泥。令人震撼的是死亡與悲傷的真實感，一切事物都不經掩飾，連異味也散發出來了。如果聖母真是人，那她的確是死了。事實上，對聖人缺乏信心的並不是畫家本身，而是驚駭於這幅傑作而加以拒絕的修士。一個貧窮、年老、歷經風霜的聖母，就神學觀點而言，是相當合理的，使徒們深沈的悲傷也是不違背情理的。這

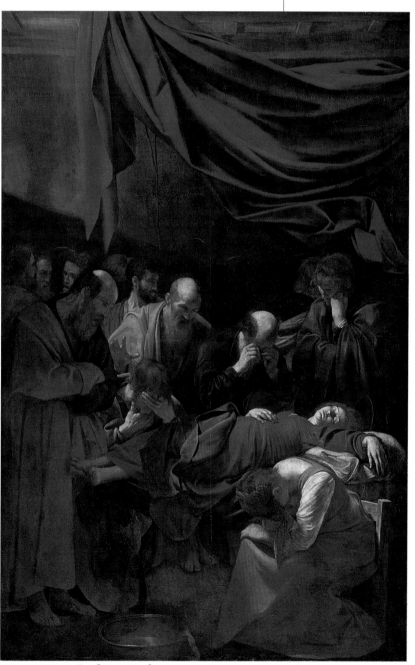

圖205 卡拉瓦喬，《聖母之死》，1605/06年，370 × 244公分

卡拉瓦喬的繪畫和生活作風前衛、不受傳統拘束。過去的畫家也許不盡然是美德的典範，但卡拉瓦喬卻以豪放不羈與暴戾之氣惡名昭彰，他的殺人紀錄更令他的人緣跌入谷底。然而不管他的生活有多狂野、多悲慘，甚而在後來英年早逝於偏僻的海岸，他的繪畫卻無絲毫狂野或不檢之處。相反地，還有一種震撼人的真實，這種真實本身即是一種美。

事實上，要低估卡拉瓦喬的影響力是絕對不可能的事。我們可以說他是第一位看到人類生存真實全貌的藝術家，他看到生命的高潮、低潮與璀璨，以及生命中粗鄙的物質性。卡拉瓦喬接受且喜愛這一點，並將之轉化成偉大的藝術。如果我們對林布蘭的真實描繪人性有所回應，這部份原因是卡拉瓦喬以藝術家的身份面對真實生活的全貌在先。但這也不過是處理他眼睛所見單純的真實而已；他另一影響性的貢獻是他的明暗表現法，他將這種明暗法引進歐洲，使之成為日後繪畫藝術的主要課題。

具真實感的驚訝

《艾瑪斯的晚餐》（圖206）至今依舊具有令人震驚的力量。畫中的耶穌就傳統聖像而言是位「沒有靈性」的年輕人，他雙頰豐腴，下巴尖實，毛髮鬆散，沒有鬍鬚也沒有戲劇感。耶穌難道不能如此「真實」嗎？這張樸實而不造作的臉龐，反而讓事件本身呈現出內在的戲劇張力。桌子邊緣的水果籃說明了耶穌顯身的意義——如果沒有死亡，除了我們肉身的平安就沒有任何東西遺留下來（死亡得以使生命昇華）。

卡拉瓦喬這種回歸人生要義的手法（或可說透過圖畫無形的障礙將這些要義融入賞畫者所佔的空間裡），讓當時的畫家印象深刻。他利用作品的每一元素來述說故事——最重要的當然是明與暗。光從耶穌向外擴散，卡拉瓦喬懂得利用大自然提供的簡單效果來述說故事。在他之後，幾乎所有藝術家都開始強調現實、自然的戲劇效果與光的波動，卡拉瓦喬一如喬托、馬薩奇歐，為藝術帶來另一轉捩點。

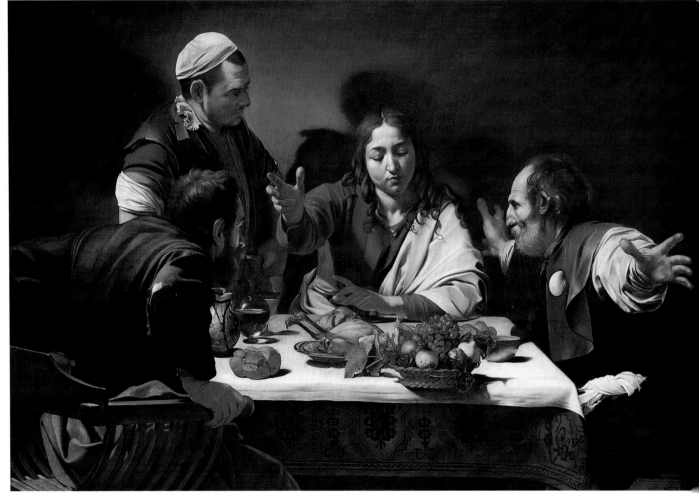

圖206 卡拉瓦喬，《艾瑪斯的晚餐》，1600-01年，140 × 195公分（55 × 77英吋）

《艾瑪斯的晚餐》

耶穌復活後遇到兩位從耶路撒冷要到艾瑪斯的使徒。卡拉瓦喬呈現的即是當天傍晚使徒用餐時，耶穌向他們顯身的時刻。祂賜福晚餐的方式讓使徒們驚覺這是他們(已逝的)主人復活了。他們的驚訝被描繪得栩栩如生，酒館老闆則一臉迷惑與不解地看著這一切。

突然的反應

右邊的使徒(他佩戴的貝殼是朝聖者的徽章)認出耶穌時做出較誇張的姿勢。他伸開的雙臂令人聯想到釘刑，其中一隻為了表示遠近感而被戲劇化短繪的手好似向右伸出畫外，朝我們而來。這與左邊另一位使徒同樣突然但較為自若的反應形成對比，他檯裡的手肘似乎伸出畫外，只是較不突兀。

年輕的耶穌

畫中的耶穌是個年輕男子，幾乎可説是少年。卡拉瓦喬將耶穌畫成沒有鬍鬚的人，這可能是受達文西之前的奇怪作法之影響。在這裡耶穌安詳、超然，祂超越了釘刑帶來的痛苦以及凡世生命的苦難。一如馬可福音中所述，祂以「另一形象」出現。在華麗、黑暗的色調和環伺的陰影中，祂的臉龐充滿光明，光源來自左方(這是卡拉瓦喬慣用的光源)。雖然酒館老闆為光所照到，他的陰影並沒有投射在耶穌身上，而是落在後面牆上。

靜物

水果籃——在桌邊搖搖欲墜——投射進入「我們的」空間，深得我們注意和讚賞。雖然耶穌在春天復活，此畫卻選擇了秋天的水果，這是因為這些水果的象徵意義：石榴代表荊棘之冠、蘋果和無花果代表人類的原罪、葡萄則是象徵聖餐酒以及耶穌的血。

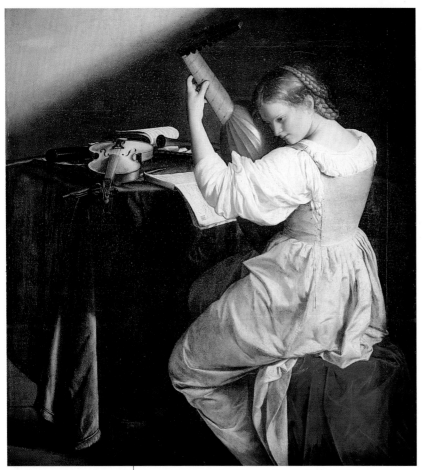

圖207 歐拉及歐·簡提列斯基，《彈琴者》，可能約於1610年，144×129公分（56½×50½英吋）

可從她將自己描繪成繪畫寓言的自畫像（圖208）得知。也許「繪畫藝術源自女人」的傳說讓她可以有此例外的柔和之作。這幅自畫像雖平凡卻令人喜悅，女人渾圓的臉龐專注於工作，她衣袍的綠色散發出卡拉瓦喬的光亮。

雖然手法平實，畫中的熱情和強烈讓雅特米西亞成為20世紀之前最獨特的女性畫家。現代史家推測這也許是因她曾遭父親友人強暴的緣故，使她對暴力和背叛有獨特的見解。一如所有的女畫家，她必須為反抗文化中未表露的絕對真理而奮鬥，其中包括「堅信女人生而不如男人」的傳統。或許就是這種信念引燃了她的《茱蒂絲殺荷羅孚尼》（圖209）的憤怒之火。這位暴君的頭顱在觀眾面前赤裸裸地被砍下，鮮血令人作嘔地流到了蓆子上。

雖然我們必須避免以性別作為價值判斷的依據，但是在這裡我們還是要說，雅特米西亞以一介女子竟能以如此血淋淋的場面呈現屠殺者，能夠從各個角度充份地去想像一件事情是人類的特性，雅特米西亞辦到了。她讓我們感受到茱蒂絲拯救族人、屠殺暴君的英勇，和殺人的意義。

女藝術家

雅特米西亞·簡提列斯基是藝術史上最早、且作品歸屬清楚的重要女藝術家之一。因女性不被允許參加裸體模特兒描繪課程（這是傳統學院派訓練的基礎），所以在繪畫藝術上一直處於劣勢。此時期女藝術家尚包括拉賀·羅依絲（1664-1750）和茱蒂絲·萊斯特（1609-60）。上幅羅依絲的作品是巴洛克時期典型的精細花卉繪畫。

父與女

接下來我們可以看到卡拉瓦喬對一些較保守的畫家如歐拉及歐·簡提列斯基（本名歐拉及歐·羅米，1563-1639）的影響。簡提列斯基的《彈琴者》（圖207）強調女性化，與卡拉瓦喬挑動情慾的男孩迥然不然。畫中女孩也是沉浸在黑暗斜影前的光線之中，她彈琴的模樣甚是清新可愛。

一些女性主義的藝評向來強調恢復女性藝術家的合法地位，所以他們很可能駁斥我們對歐拉及歐作品的讚賞。他是位出色的畫家，敏感而堅強。彈琴的女孩自陰影中發出誘人光芒，相當具說服力。由於歐拉及歐的女兒過去一直被忽視（她的許多作品被誤認為出自其父之手），因此我們不再對歐拉及歐多著墨，直接看他女兒雅特米西亞（1593-1652/3）的作品。

雅特米西亞從小即具繪畫天份，畫作之熱情與強烈不亞於其父。事實上她的畫風較接近卡拉瓦喬。她並不是畫不出較為柔和的人像，這

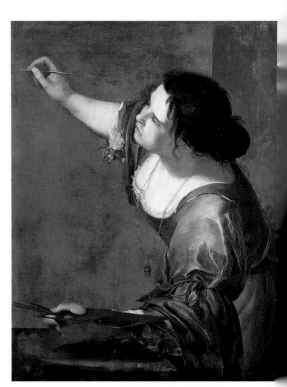

圖208 雅特米西亞·簡提列斯基，《繪畫寓言的自畫像》，1630年代，97×74公分（38×29英吋）

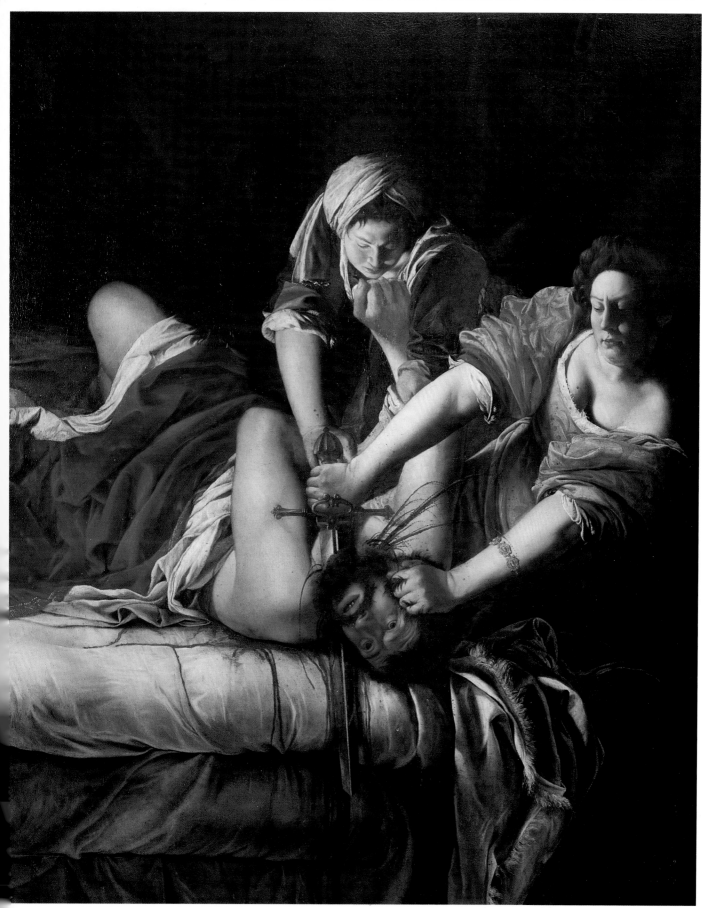

圖209 雅特米西亞‧簡提列斯斯，《茱蒂絲殺荷羅孚尼》，約1612-21年，200×163公分（6英呎7英吋×5英呎4英吋）

卡拉契家族

波隆那的卡拉契家族也受到了卡拉瓦喬的影響，不過這個影響並不大。這個人才輩出的藝術家族包括阿格斯提諾(1557-1602)、阿尼巴勒(1560-1609)兩兄弟和表哥魯多維可(1556-1619)。他們比較感興趣的是人物氣質上的衝突，而不是明暗的對比；與卡拉瓦喬相同的是，他們都講求戲劇化的效果，只是各自強調的重點不同。

三位畫家中最出色的是阿尼巴勒，他結合了古典的力量和寫實的觀察。他整合盛期文藝復興的莊嚴和威尼斯畫派溫暖而鮮艷的色調。他的畫作有一種莊嚴的自然主義，纖細的情感與理想主義隱約可見，這是卡拉瓦喬創作的寫實主義無法企及的。他的畫作《主你往何處？》(圖210)有著毫不做作的莊嚴氣氛。這個帶問號的傳說描繪的是聖彼得因害怕遭受迫害而逃離羅馬途中，遇到耶穌顯身並朝另一方向走去。這裡沒有沾污的雙腳，但我們仍感受到這故事就發生在真實的場景中，理想化的人物色彩鮮艷、栩栩如生，土地荒瘠，樹木也不浪漫。理想的成份讓這幅畫比卡拉瓦喬僵硬的方式更為人所接受，這份親近感也使得他的畫作在宗教改革時期(見第187頁)更適得其所。

歌劇的誕生

為貫徹盛期巴洛克的美學信念，歌劇朝向融合各種可能的藝術形式(器樂、歌詞、戲劇)。第一部有史記載的歌劇是賈可波·佩里(1561-1633)的《達芙妮》。克勞迪奧·蒙台威爾第(1567-1643)於1607年在曼度亞寫成的《奧菲歐》是歌劇史的高峰之作。1637年首座公衆歌劇院在威尼斯落成啓用。同年，蒙台威爾第在封筆30年後，又再次編寫舞台劇。這幅蒙台威爾第肖像(見上)是當時藝術家多明尼克·費提所作。

圖210 阿尼巴勒·卡拉契，《**主你往何處？**》，1601-02年，77 × 56公分(30 1/2 × 22 英吋)

古典風景畫

《出埃及記》(圖211)這幅寧靜祥和的風景畫是阿尼巴勒最為人稱道的代表作品。古典風景畫的傳統就在此建立，畫中的萬物各得其宜，協調、古典式的平衡和理想主義融合了強烈的情緒和真正的人間劇。阿尼巴勒透過對風景中光線與

圖211 阿尼巴勒·卡拉契，《**出埃及記**》，約1603年，121 × 225公分(47 1/2 × 88 1/2 英吋)

氛圍細微變化的掌握，開發了風景本身表現的可能性；這使得風景本身開始與繪畫表面的故事性一樣重要。

多明尼奇諾(本名多明尼克‧冉比利，1581-1641)是卡拉契於1588年所成立的學院中的學生。多明尼奇諾在對古典主義和風景的興趣日益增高之際，同時知道如何利用這些技法來達到宗教上的目的。《多比亞斯抓魚的風景畫》(圖212)描述的是有關神奇魚的故事(見邊欄)，故事背後的背景是如此廣大、如此充滿可能性，令前景的故事幾乎要被它所吞沒。

葉勒斯海莫：從德國到義大利

到了17世紀，北歐已孕育出強烈的寫實主義風景畫和風俗畫的傳統(雖然長久以來較具影響力的還是義大利風景畫)。17世紀初有許多北歐畫家在義大利工作，德國風景畫家亞當‧葉勒斯海莫(1578-1610)就是其中之一。他的畫結合北方繪畫的清晰與忠實描繪，和南方對田園風光的追求。同樣以多比亞斯故事為題材的畫則是《攜魚返家的多比亞斯和大天使拉斐爾》(圖213)。這幅畫多年來一直被認為是葉勒斯海莫之作，但後來證明這是後人模仿他畫風的作

圖212 多明尼奇諾，《**多比亞斯抓魚的風景畫**》，可能約1617-18年，45 × 34公分 (17³⁄₄ × 13³⁄₈ 英吋)

品。畫中的多比亞斯小心翼翼地帶著大魚邁向歸途。畫家為大自然的神秘所吸引。這可說是一幅靜得美妙的作品，男孩和保護的神靈共同穿過孤寂的傍晚。

多比亞斯和神奇的魚

多比特之書可見於東正教與天主教聖經中的偽經。多比特是多比亞斯之父，他因為睡覺時眼睛被麻雀的排泄物侵入而失明。他認為自己不久於人世，而派多比亞斯出去收債款。收款途中大天使拉斐爾一路陪著多比亞斯，但沒透露身份。多比亞斯在底格里斯河洗澡時遭到一條大魚攻擊，在拉斐爾指示下捉住了這條魚，並取出內臟。他焚燒魚的心臟與肝來驅除附在妻子身上的魔鬼；一抵家門，他更以燒過的內臟讓父親重建光明。

圖213 亞當‧葉勒斯海莫，《**攜魚返家的多比亞斯和大天使拉斐爾**》，17世紀中期，19 × 28公分

時事藝文紀要

1606年
首座露天歌劇院
在羅馬啓用
1615年
伊尼各‧瓊斯成為
英國的首要建築師
1616年
莎士比亞逝世
1632年
印度的泰姬陵動工
1642年
英國所有劇院在清教
徒命令下悉數關閉
1661年
法王路易十四創設
皇家舞蹈學院
1665年
貝尼尼完成
羅馬聖彼得大教堂內
高祭壇的頂棚工程
1667年
約翰‧米爾頓著手撰
寫《失樂園》一書

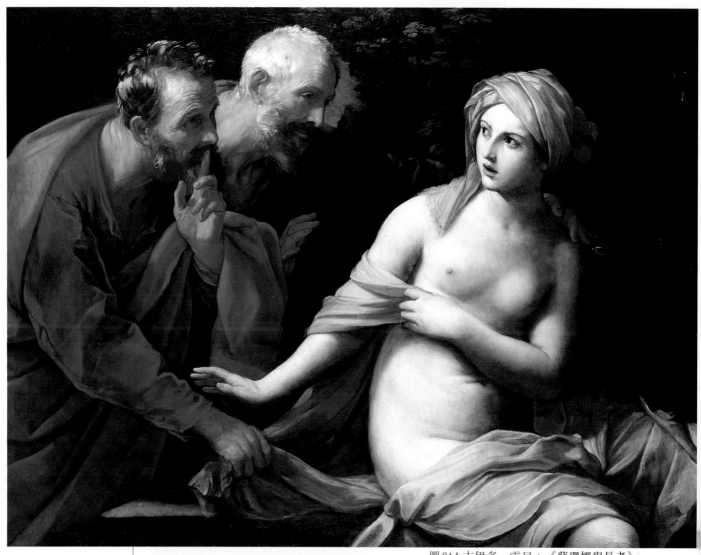

圖214 古伊多‧雷尼，《蘇珊娜與長者》，
約1600-42年，117×150公分（46×59英吋）

被忽略的大師

曾是卡拉契學院的學生，後來無論是在波隆那
或整個歐洲，名聲均蓋過卡拉契家族的人，就
是性喜隱居，並被德國詩人歌德視爲「神聖天
才」的蓋多‧雷尼（1575-1642）。隨著西歐文化
發展的日趨世俗化，雷尼很不幸地在幾年後即
乏人問津，他的作品似乎太過強調宗教的虔
誠。

　　在巴洛克藝術受到後人輕視的同時，雷尼畫
作中的眞正巴洛克風格也讓他遭到非議。這種
論斷很不公平，不過隨著世人逐漸了解這位偉
大畫家在畫面上呈現的情感張力和眞正的肅穆
精神之後，雷尼的地位也正慢慢在改變之中。

　　舉一幅雷尼的宗教作品爲例，《蘇珊娜與長

蓋多‧雷尼
其他作品

《屠殺無辜者》，波隆
那美術館；
《聖彼得》，維也納，
藝術史博物館；
《慈善》，紐約大都會
美術館；
《酒神巴克斯和艾莉
亞德娜》，洛杉磯，
郡立博物館；
《你看看這個人！》，
劍橋，費茲威廉博物
館；
《戴荊冠的耶穌》，底
特律藝術研究院；
《女預言家》，里爾，
美術宮。

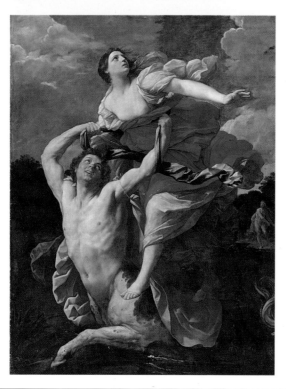

圖215 蓋多‧雷尼，《德伊拉妮亞遭人首馬身怪獸
內薩斯綁架》，1621年，295×194公分

者》(圖214)旨在嘲諷偏見者的無知。故事女主角是一名猶太女子，她在沐浴時，被兩名教會長老的闖入所驚嚇。這兩名長老企圖以言語抹黑女子的節操，蘇珊娜外表呈現崇敬態度，但也透露她純潔的內心對兩位恐嚇者的憤怒。既已信仰上帝和自己的清白，蘇珊娜再也無須恐懼了。

雷尼以神話為題的畫作也同樣動人。《德伊拉妮亞遭人首馬身怪獸內薩斯綁架》(圖215)是幅極為宏偉的畫。畫作背景是赫邱里斯與妻子德伊拉妮亞同遊河邊時，船伕是人首馬身的怪獸內薩斯，內薩斯先帶赫邱里斯過河，接著便企圖搶走德伊拉妮亞。此畫描繪的正是內薩斯將德伊拉妮亞放在背上準備飛奔而去的情景。軀體在陽光下閃耀：內薩斯堅硬而扭曲；德伊拉妮亞柔軟的肌膚則脆弱而敏感。衣服飄揚、雲層聚集，一隻巨大的馬腳距離如此之近，更突顯兩者的迥異。德伊拉妮亞痛苦地回首上方的衆神，並伸出她的左手請求救援。就視覺和情感各層面來看，這是一幅學自拉斐爾和卡拉瓦喬的畫作。

桂爾奇諾的人間劇

桂爾奇諾(本名喬凡尼·法蘭西斯科·巴比里，1591-1666)一如雷尼，最後也落得乏人問津。也許他的情形更不合理，因為他不但是一位傑出的叙述性故事畫家，也是一位技巧絕佳並精通色彩的藝術家，尤其他早年的表現更好。我們對他的稱呼是他的綽號，可譯為「斜視」。此名意謂著一種缺陷，但從未有任何人能如此善用斜視。桂爾奇諾受到卡拉契的影響，此外他也受到威尼斯繪畫的影響，一如卡拉契。

桂爾奇諾在他的畫中以完全的自信呈現出交互衝突的人物與情緒。《耶穌與被抓到通姦的女子》(圖216)透過人物的手勢傳達畫作的主題，耶穌和指控者就以此表示他們所秉持的不同原則(見邊欄)。耶穌高貴的頭在一片喧嚷中沈著而冷靜，活生生的描寫讓整個事件更具說服力。桂爾奇諾在此闡明了神聖的愛是偉大的同情力量，祂要求極為嚴格卻也無比寬容。

他的畫作有著戲劇風格，總是以令人目眩的技法玩弄明暗法，而令我們感動的既是他作品中的意義也是畫作本身純粹的視覺。

「一位偉大的畫家和用色得宜的色彩專家，桂爾奇諾是自然天成的天才，是人類的奇蹟。」

——卡拉契
於1617年的書信中
對桂爾奇諾的評語

通姦被逮的婦女

這是約翰福音中的故事。古猶太法利賽教派的長老和成員企圖誘使耶穌對一位通姦婦女作審判，以便指控祂奪權，便將這位當場被逮的通姦婦人帶到祂跟前。他們據羅馬法律，群衆可對她丟石頭。耶穌停了一下，以一根手指在灰塵上寫字回答：「你們誰沒有罪，就可以先拿石頭打她」。指控的人於是離開。最後耶穌向這婦人說：「去吧！從此別再犯罪了」。

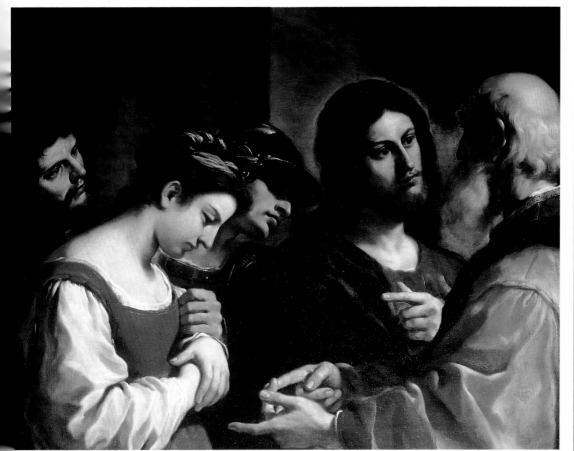

圖216 桂爾奇諾，《耶穌與被抓到通姦的女子》，約1621年，98×122公分(38 1/2×48英吋)

法蘭德斯的巴洛克藝術

正如北歐爲新教的重鎮，17世紀的法蘭德斯是天主教的主要重鎮。當北尼德蘭獨立後，法蘭德斯依舊受到西班牙的統治。對法蘭德斯藝術而言，最主要的影響是來自西班牙和反宗教改革運動。這可從魯本斯和范戴克的作品中得到證明。

尼德蘭的分裂

1609年的停火協定讓飽受紛爭的尼德蘭分裂爲二——脫離西班牙統治的聯邦國家（即今日的尼德蘭，或稱荷蘭，見第200頁）以及南方依舊臣屬於西班牙的尼德蘭（大約爲今日的比利時，包括法蘭德斯）。1648年簽訂的明斯特條約正式承認此分裂狀態。

西班牙在歐洲維持了將近一個世紀的軍事強勢。西班牙利用其軍事強權支持著北歐的天主教勢力，特別是在那些天主教遭受新教改革攻擊的地方。尼德蘭北部獨立時，法蘭德斯依舊信奉天主教，而它與西班牙的關係也更爲密切。這兩個天主教國家的共同之處是對反宗教改革運動所抱持的理想主義。也由於歷史上的關聯，這兩國在藝術上也有其共通處。17世紀初，法蘭德斯因爲與西班牙有如此的聯繫，工業蒸蒸日上，而以安特衛普爲中心的藝術發展也因爲蓬勃的文化而日益活躍。

最出色的北方巴洛克畫家要屬在安特衛普的彼得・保羅・魯本斯（1577-1640）。他有多明尼基羅（見第183頁）的氣魄，不過比他更爲宏偉。義大利的壯麗和法蘭德斯的清新及對光的敏感，兩者美妙地結合在他的畫中，並且達到極致。魯本斯的作品充滿天主教的人文主義精神，亦即除了宗教情感之外也肯定感官享樂，此外他的畫還有一種充滿活力而積極的精神性。

1600年，魯本斯前往義大利習畫。爾後十年他遊歷各處，特別是西班牙，在那兒他結交了一位小他22歲的藝術家朋友，這位甚至可能比魯本斯更偉大的藝術家正是無與倫比的大師委拉斯貴茲（見第194頁）。

魯本斯寫道：「我認爲這整個世界都是我的故鄉」，這份充滿自信的四海爲家情懷和這大格局的世界觀明顯地表現在他的作品中。魯本斯是如此才華洋溢，他能輕而易舉地擷取他所景仰的盛期巴洛克大師之特色，並將之發揮成帶有強烈個人色彩的風格。他的畫透露出他對色彩運用的自信——旣華麗又濃厚，這乃是他習自威尼斯大師提香的特色；而他畫中人物之壯碩則是來自米開朗基羅。

魯本斯的宗教畫

魯本斯曾在羅馬待過一段時間，並深深受到當時的義大利畫家卡拉瓦喬（見第176頁）的影響。這尤其可從魯本斯的宗教畫中看出，他以眞正的巴洛克形式爲這些畫注入受歡迎的魅力和十足的身體感官。並不是每位藝術家的宗教畫都能反應出其個人信仰；也許我們永遠都無法看出，因爲信仰已成爲個人整體的一部份。不過我們肯定的是魯本斯珍惜他的信仰，並且依靠著他的信仰而活。我們可以想像在充滿活

圖217 魯本斯，《卸下聖體》，1612-14年，420×310公分

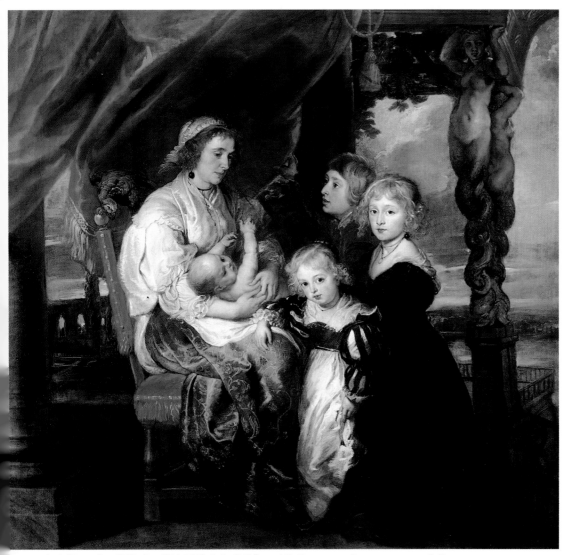

圖218 魯本斯，《巴薩撒爾‧葛比爾爵士之妻兒》，可能於1629/40年，165×178公分
（5英呎5¼英吋×5英呎10英吋）

葛比爾一家

巴沙撒爾‧葛比爾爵士經人引介而認識魯本斯，進而派他擔任與白金漢伯爵為國王查理一世輔政間說項斡旋的工作。巴沙撒爾爵士的正式頭銜雖是「白金漢伯爵的通信聯繫官」，但卻惡名在外、積欠債務。魯本斯筆下的這一家人肖像（見左圖）呈現出籠罩葛比爾家的憂鬱情緒和緊張氛圍。

反宗教改革運動

天主教會內部在新教改革時期（見第169頁）進行反宗教改革運動。羅馬教會發現改革的重要性，特別是若要贏回轉向新教的教徒，改革更是勢在必行。當時的教皇 保羅三世（1468-1549，見上圖）召集特倫特會議（1545-63）重新規範教規，並帶動懲戒改革。新的教派，例如耶穌會也成立，以領導反宗教改革運動來對抗頑強的新教徒。後來偏執的宗教法庭（見第197頁）取代了較具理性的教會改革，他們使用極端的措施來對付新教之「異端」。

力的《卸下聖體》（圖217）中的這份信仰赤誠。這幅畫的戲劇化光線和人性寫實手法是受到卡拉瓦喬的影響，而逝去的耶穌的發達肌肉和古典形式則是習自米開朗基羅。

這幅畫現在依舊懸掛在當初委託魯本斯製作此畫的安特衛普大教堂內，這是一幕偉大的卸下聖體情景：鬆軟的軀體（這是畫中唯一靜止的部份）向下延伸了整個畫面。畫中所有活動都朝向畫面中心，是所有情感與動作的中心。熱情藉著身體表現出來，所有光線也都集中在逝世的耶穌身上。他的重量往下，幾乎讓人無法承受，祂的死讓愛無法順利傳達。哀悼者絕望地惑到他們的生命彷彿隨著耶穌的釘刑而失落。

魯本斯的肖像畫

然而魯本斯絕不是個避世畫家。他從不會為博得認同而扭曲事實。他會呈現自己雙眼所見的，哪怕是對方的缺點，雖然當那些缺點展現於肖像畫時，有時連被畫者也都可能不承認。《巴沙撒爾‧葛比爾爵士之妻兒》（圖218）是魯本斯出色的群像畫之一，描繪的是一個不甚愉快的家庭。畫中三個年齡較大的孩子一臉的憂鬱與不解，右邊的小女孩則帶著猶疑而矜持的眼光望著我們。他們很漂亮，卻也很緊張，只見哥哥僵硬地往前靠。嬰孩對這緊張情勢渾然不知，母親卻似乎沉浸在哀傷之中。

這個家庭的父親是個殘忍而不正直的人，魯本斯顯然沒有掩飾這點。母親黛博拉‧吉普雖是穿著絲緞華服，但是全家身後的背景卻是不祥的烏雲。我們可以看到光芒與美，不過卻是帶有不祥預兆的光芒與美。這可說是一幅帶有深沈情緒，但無任何感傷的畫作。

大使的技法

魯本斯這種罕見的活力與溫和之結合似乎註定他無法勝任任何政治事務。然而無比的天份讓他成功地扮演祖國西屬尼德蘭的傑出大使，所以魯本斯很習慣政治圈的活動。

幾乎歐洲各國的王儲都與魯本斯有些私人情誼，並且對他的作品也相當欣賞。魯本斯就深受法國皇太后瑪麗・德・麥第奇的青睞，她與兒子路易十三爭奪皇位時就借重了魯本斯的藝術才華。

1614年，路易十三成年，依法可繼承帝位，但不幸的是，一如許多王室父母，路易十三的母親瑪麗，無法接受兒子已經是個有自主能力的成人，而依舊緊握大權不放。這齷齪的爭權爲法國皇室帶來許多政治問題。路易最後只得將母親流放到鄉下，直至1620年才准許她回返。瑪麗搬進盧森堡皇宮，這是位於塞納河畔左岸輝煌的巴洛克建築，爾後的五年，皇后將精力全投注於整修、裝潢這幢皇宮。

她計畫委託創作兩組共48幅的系列油畫。其中一系列是描繪她一生冒險勝利的故事，另一系列則是她已逝丈夫的事蹟。瑪麗・德・麥第奇長得不算漂亮，身材也略嫌肥胖。亨利四世國王則的確是位英雄，不過這個計劃最後只有以瑪麗爲主題的部份完成。只有魯本斯能夠不顯荒唐地應付這個委託。這一系列畫不但絲毫不顯荒唐，還是宏偉的畫作。魯本斯並沒有節刪實情，只是稍加掩飾，一幅幅的帆布油畫就這樣問世，全是根據不起眼的事實創作出的豐碩藝術作品。

魯本斯的技法在《亨利四世的神聖化與攝政宣言》(圖219)中充分地表現出來，這是一幅以古典神話爲故事背景的畫作。魯本斯創作此畫時雙唇可能因爲心裡的不悅而扭曲，然而他藝術家的手依舊如岩石般的堅定。這是一幅美麗而活潑的畫，完整而統一，是一幅相當出色的叙事畫作。在最初懸掛這系列畫的長形畫廊盡頭，《亨利四世的神聖化與攝政宣言》對面的作品是《勝利的女王》，這是一幅出色的宮廷肖像畫作。其他值得一提的名作包括《公主的教育》、《在馬賽登岸》，以及《王儲出世》。

若要說這系列畫有何缺點的話，或許可以在其中幾幅次要的小畫中找到。例如《路易十三成年》就似乎缺乏說服力，但這也說明皇室成員間在和解表象下揮之不去的敵意。

圖219 魯本斯，《亨利四世的神聖化與攝政宣言》，約1621/25年，391×727公分 (12英呎11英吋×23英呎10英吋)

《亨利四世的神聖化》

在描繪瑪麗‧德‧麥第奇志業事蹟的巨型系列畫作中，魯本斯將壓軸留給了《亨利四世的神聖化》，這是一幅為瑪麗‧德‧麥第奇的皇宮而作的大型帆布油畫，4公尺高、7公尺長（13×24英呎），畫作懸掛在畫廊最後整片牆面上。此畫的全名《亨利四世的神聖化與攝政宣言》說明了佈局的雙重特性。魯本斯成功地在一塊帆布上描繪出兩個獨立事件（據稱發生於同一天）：國王的辭世（1610年遭暗殺）和遺孀的攝政。

瑪麗‧德‧麥第奇的攝政

畫作的右邊，備戰的法國女神跪下，並將象徵王權的寶球呈獻給面帶哀淒的國王遺孀（被描繪得悲不可抑）。在她上面一個代表攝政的人物獻給她一個方向舵。法國王族和天上的三女神均說服她克服自己謙卑的矜持。

亨利四世的神聖化

畫作的左側亨利四世被帶往天堂尊奉為聖（即神聖化）。帶領他的是手持鐮刀的農神薩杜恩，時間與死亡之神將他交予自奧林匹亞下凡來接他的裘比特主神。裘比特的老鷹爪上的雷劈象徵升天的靈魂，被箭刺穿的蟒蛇則是代表國王遭暗殺。

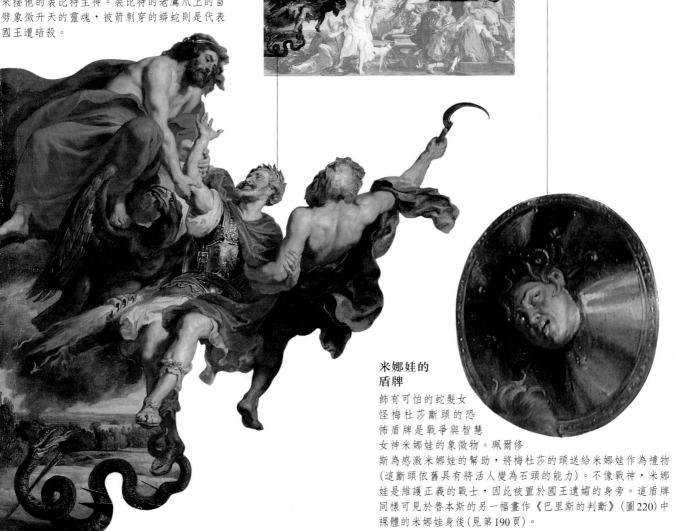

米娜娃的盾牌

飾有可怕的蛇髮女怪梅杜莎斷頭的恐怖盾牌是戰爭與智慧女神米娜娃的象徵物。珮爾修斯為感激米娜娃的幫助，將梅杜莎的頭送給米娜娃作為禮物（這斷頭依舊具有將活人變為石頭的能力）。不像戰神，米娜娃是維護正義的戰士，因此被置於國王遺孀的身旁。這盾牌同樣可見於魯本斯的另一幅畫作《巴里斯的判斷》（圖220）中裸體的米娜娃身後（見第190頁）。

伊莎貝拉公主

西班牙公主伊莎貝拉
(1566-1633)同時也是
奧國亞伯特大公的夫
人。她與西屬尼德蘭
(亦即包括法蘭德斯在
內的南尼德蘭)王儲聯
合攝政。1628年,她
派遣宮廷畫師魯本斯前
往馬德里,也就是在馬
德里魯本斯遇見了委拉
斯貴茲(見第194頁)。
丈夫過世後,伊莎貝拉
皈依克雷拉苦行修女
會,正如范戴克所繪的
這張蝕刻版畫。

賈可伯・約當斯

法蘭德斯畫家賈可
伯・約當斯(1593-
1678)自己擁有一間
繪畫工作室而且生意
興盛,讓他成為繼魯
本斯之後的法蘭德斯
主要畫家。他作畫慣
常使用厚塗法(塗上
不透明的顏料,並留
下筆觸痕跡)。他描
繪的人物多強壯而粗
鄙。

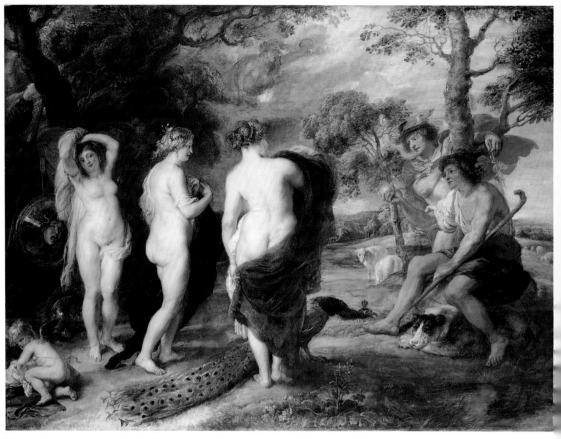

圖220 魯本斯,《巴里斯的判斷》,1635-38年,145 × 194公分(57 × 76英吋)

魯本斯的眼神

由於今日對肥胖的看法正好與17世紀相反:17
世紀偏好渾圓的女人,因此許多魯本斯描繪的
絕佳裸體按今日的品味都太過壯碩了。不過他
絕不只是位論環肥燕瘦的畫家而已。

魯本斯是藝術史上最幸運的藝術家:他英俊
健康(直至晚年才出現痛風症狀)、學養豐富、
理智、幽默而富有;他是天生的外交家,受到
歐洲君王的賞識,結過兩次美滿的婚姻,他甚
至曾在畫中頌揚他的婚姻。他也是最傑出、影
響最深遠的藝術家之一。他努力發揮天份,天
生的良善更讓他的好運相得益彰。他年紀輕輕
就成為義大利曼度亞的宮廷肖像畫家(見第104
頁邊欄),32歲時更成為布魯塞爾的亞伯特大
公和伊莎貝拉公主的御用畫師(見邊欄)。

魯本斯作品的光芒來自他的活力、愉悅及對
生活意義的敏感度。他從不忽略任何周遭環境
事物。此外,他的畫含有我們只能稱為甜美的
東西,這份甜美在他人物的「眼神」中尤其明
顯。他畫的人物經常帶著全心信賴、包容,以
及充滿信心彼此對望的眼神。《巴里斯的判斷》

(圖220)即為一例。巴里斯望著裸體女神的神
情蘊含著迷人的敬意,這就是魯本斯的「眼
神」。他畫的維納斯對於自己的勝利顯露出純真
的驚訝。批評家認為維納斯的驚訝是得宜的,

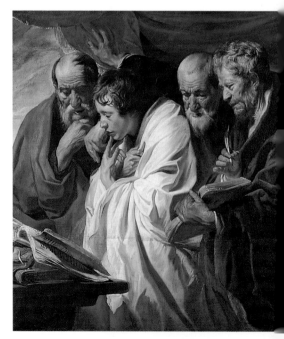

圖221 賈可伯・約當斯,《四福音傳道者》,約1625
年,134 × 118公分(52¹/2 × 46¹/4英吋)

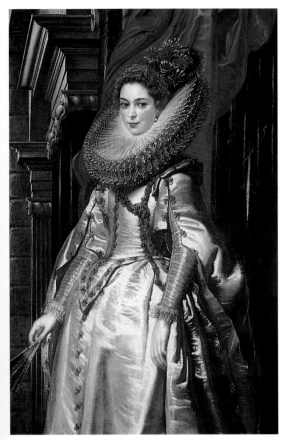

圖222 魯本斯，《女侯爵布利姬達·史畢諾拉·朵利亞》，1606年，152×99公分 (60×38 3/4英吋)

而在毛皮上弓著背的天后朱諾才是真正的贏家。第三位女神米娜娃似乎帶著有趣的好奇心看著。這個傳說在此並不只是特洛伊戰爭的導火線而已，它具有更特別的重要性。對這位具有絕佳平衡感的畫家而言，最令他感興趣的應是一個粗俗的年輕人和一絲不掛的皇后間的相遇。魯本斯賦予這幕場景莊嚴和優美的氣氛。

約當斯——魯本斯的繼承人

魯本斯在安特衛普設有工作室，並擁有一大群助手。我們知道在安特衛普與他共事的藝術家之一是賈可伯·約當斯 (1593-1678)，他與魯本斯的合作為他帶來不少好處，並讓他風光了好幾年。約當斯創作了若干質地粗糙但甚為重要的作品。他的《四福音傳道者》(圖221) 充滿活力，厚重的筆觸與魯本斯的技法完全不同。

約當斯擅長風俗畫，經常選擇一些較樸實的主題。1640年魯本斯過世後，接替他在安特衛普頂尖藝術家地位的人正是約當斯，他讓魯本斯的影響力永垂不朽，並在他漫長的繪畫生涯中，創作了許多偉大的公眾畫作。

范戴克的壯麗高雅

北方畫家中，天分或風格上有時與魯本斯最接近的是安東尼·范戴克 (1599-1641)。魯本斯年輕時的畫作有種濃厚的貴族式高雅，這讓我們想到范戴克。魯本斯20出頭的畫作《女侯爵布利姬達·史畢諾拉·朵利亞》(圖222) 中，人物自信中透露著溫和的臉龐，清楚地說明了這乃是不折不扣的魯本斯作品。

范戴克也能表現同樣的壯麗，他運用熟悉的技法創作自己的《女侯爵》(圖223)，格里馬蒂女侯爵的高貴氣質因此永垂不朽。在此畫中，他注重的純樸和魯本斯強調的動物般活力均為高雅和心靈呈現所取代，這樣的調整無疑能為畫中貴族所接受。右方撐洋傘的奴隸是個凡人，中間的淑女則屬另一層次。不管怎樣，范戴克要我們全然相信他所畫的淑女，這種細膩的觀察是魯本斯畫作中不常見到的。

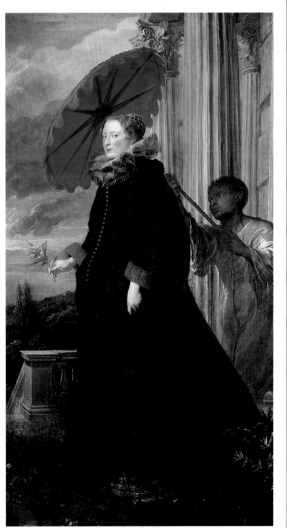

圖223 范戴克，《女侯爵艾蓮娜·格里馬蒂》，1623年，241×133公分 (95×52英吋)

查理一世王朝

統治大不列顛及愛爾蘭的查理一世（1600-49）在政治上也許是有重大缺陷的君主，但他的藝術品味卻非其他君王所能企及。他的宮廷固定有假面具和舞蹈表演，氣氛總是生動而活潑。他對當時藝術大師的慷慨資助也為人稱道，其中包括他封為騎士的范戴克。查理一世王室對藝術的贊助更間接鼓勵了全英國的藝術和建築發展。

范戴克其他作品

《克內利亞斯·凡·德·季斯特》，倫敦國家畫廊；《亨利艾塔·瑪麗亞》，溫莎堡皇室收藏館；《喬凡娜·卡塔邵女侯爵》，紐約，弗力克藝術收藏中心；《喝醉的森林之神西勒努斯》，德勒斯登繪畫美術館；《戴達魯斯和伊卡魯斯》，多倫多，安大略陳列藝廊；《史賓賽家族的仕女》，倫敦，泰德畫廊。

圖224 范戴克，《英王查理一世狩獵圖》，約1635-38年，266 × 207公分（8英呎8英吋 × 6英呎9 1/2英吋）

肖像畫是一門賺錢的行業，范戴克確實深得其中要領。一如魯本斯（范戴克曾在他安特衛普的畫室中工作），范戴克在1632年定居英格蘭前也曾遊歷各處，享受傑出的事業成就。在查理一世的君王宮廷中，范戴克充份發揮了他的繪畫天份，並影響了後來英格蘭和歐洲其他各地數代的肖像畫家。他為這位身材矮小的國王畫了不少肖像作品，以各種的象徵角色出現：時而著盔甲，時而騎在馬上。現藏於羅浮宮的《英王查理一世狩獵圖》（圖224）是至今最出色的外交畫作。憑藉著驚人的天賦，范戴克呈現了一幅英雄的畫像，一位雖然熱愛打獵，卻又嚴肅而有學養的國王肖像。高雅的樹木、高雅的座位、高雅的君王：范戴克整合這三點創作出令人難忘的形像。查理賜他騎士爵位，確實至名歸。

西班牙的巴洛克藝術

西班牙17世紀的繪畫受教會的影響甚深，這部份原因是來自哈普斯堡王朝的宗教狂熱。菲利普二世和後來繼承王位的菲利普三世、菲利普四世均藉著恐怖的西班牙宗教裁判所來維持他們宗教上的合法地位，宗教裁判所是一個迫害各種「異教」團體的組織，它迫害的對象包括新教教會。西班牙此時的巴洛克藝術雖然出現若干出色的宮廷畫、神話繪畫、風俗畫和靜物畫，但其本質多屬虔誠的宗教繪畫。

雖然哈普斯堡政權強制信奉國教的做法為西班牙帶來緊張的氣氛，但卡拉瓦喬解放的影響力仍在17世紀初期的西班牙繪畫中發揮不小的作用（見第176頁）。他鮮明的對比和黑色系相當適合西班牙既有的陰影的繪畫寫實傳統，特別是在宗教雕刻上（見第198頁邊欄）。

「卡拉瓦喬主義」最早在汝瑟伯・德・里貝拉（1591-1652）的作品中獲得實現。里貝拉的畫多見黑色和經常令人不安的邪惡暗潮。他前往義大利時最先停留在羅馬，因而受到卡拉瓦喬的影響。接著他繼續前往西班牙統治下的拿不勒斯。終其一生，里貝拉都待在義大利，並享

有極高的盛名。比起卡拉瓦喬的宗教畫，他的宗教畫具有更多虔誠和感官的愉悅，當然痛苦和受難的程度也更深沈。圖225這幅神話作品有著駭人的苦痛，畫中阿波羅活剝馬爾西亞斯的皮以示懲罰。精通笛藝的馬爾西亞斯向阿波羅挑戰吹笛，但最後輸了，勝利的阿波羅有權選擇處罰方式。

里貝拉以頑童和乞丐為描繪對象，忠實地呈現其真實面貌。他所畫的行乞男孩甚至哲學家均以身體缺陷忠實面對我們：蛀牙、四肢殘缺、皮膚骯髒或是肌肉衰老。他為17世紀繪畫注入嚴酷、前所未見的社會寫實主義手法。

17世紀的西班牙

從菲利普二世（1556-98）起，哈普斯堡王朝君主無不竭力控制廣大的西班牙帝國。17世紀初，西班牙經濟因支付多起戰爭開銷而日益蕭條。此外西班牙也因依照1659年簽訂的庇里牛斯條約割讓土地給法國，以及幾起嚴重的瘟疫流行而國力衰退。但在此同時，西班牙的藝術和學術也經歷了一次「文藝復興」。

唐吉訶德

米蓋爾・德・賽凡提斯（1547-1616）是17世紀西班牙最出色的小說家。他最負盛名的作品《唐吉訶德》是在塞維爾獄中寫成的。這部小說諷刺當時流行的騎士精神，對於人類的理想和脆弱也多所著墨。兩位主角反映了精神異狀的許多浮動心理特色，而書中對西班牙鄉村的詳細描寫也讓著作獲得極大回響。1605年此書在馬德里出版，上幅圖飾則節自頗受歡迎的1608年版本。

圖225 汝瑟伯・德・里貝拉，《**活剝馬爾西亞斯**》，183×234公分（6英呎×7英呎8英吋）

西班牙的
菲利普四世

西班牙菲利普四世對於贊助藝術有其獨到的見解，不過對政治卻是興趣缺缺。他將國政交予大臣歐利瓦雷斯伯爵（1587-1645）。1623年，委拉斯貴茲入宮擔任宮廷畫師。菲利普國王經常會要求對同一幅畫製作不同的版本（通常只是改變衣服的顏色而已）。由於委拉斯貴茲作畫慢得出名，因此另雇用一批描摹畫師複製這位大師的作品。這幅年輕國王的肖像可能是委拉斯貴茲的作品，也可能只是助手描摹的複製品。

委拉斯貴茲
其他作品

《奧地利費迪南主教》，馬德里，普拉多美術館；
《洛克比維納斯》，倫敦，國家畫廊；
《瑪麗亞·德蕾莎公主》，維也納，藝術史博物館；
《摩爾廚房女僕》，愛丁堡，國家畫廊；
《歐利瓦雷斯伯爵》，聖彼得堡，隱修院博物館；
《巴沙薩爾·卡羅斯王子》，倫敦，瓦勒斯典藏館；
《畫家約安·德·巴雷亞的畫像》，紐約大都會博物館。

委拉斯貴茲：西班牙的天才

當迪雅果·委拉斯貴茲（1599-1660）首次力圖在繪畫綻放光彩時（不過十來歲），卡拉瓦喬（見第176頁）影響了他。兩人的藝術同樣具有準確的形式和控制得宜的光線，不過關於兩人的比較只能僅止於此。因為躋身最偉大畫家之列的委拉斯貴茲是獨一無二的。他發展出一種獨特的人文觀察力，不是任何外來影響可解釋的。

唯一可與范戴克描繪的斯圖亞特王朝國王查理一世肖像相比的皇家人像，是委拉斯貴茲這位哈普斯堡王朝御用畫師的作品。然而這樣的比較同樣也是膚淺的。畫家頌揚自己所服侍的國王和宮廷是理所當然之事，委拉斯貴茲也不例外；但他同時很奇特地專注於提升自己的社會地位。經過一段時間的努力，他終於與菲利普四世建立起和善的友誼。這位國王不擅政治（見邊欄），但其可取之處是能欣賞這位天生的宮廷畫師的天才，並適時加以獎賞。

在沒有相機可以記錄君王及其隨從長相的年代裡，宮廷畫是官方公開發言的一種方式。委拉斯貴茲的宮廷畫之美讓人無法加以歸類。《宮女》（圖226）是馬德里普拉多美術館當然的鎮館之寶，它不但被懸掛於最突出的位置，前方還裝有防彈玻璃。

圖226 委拉斯貴茲，《宮女》，1656年，318×276公分（10英呎5英吋×9英呎1/2英吋）

《宮女》

就某個層次而言，這幅畫並不難解讀：中間是小公主瑪格莉特‧德蕾莎，她的四周簇擁著女僕、家庭教師、隨從、伺候的侏儒、以及她的大狗。我們的眼光從狗漸次往上至台階處，以至後方國王與王后的鏡中影像。這幅畫以間接的方式呈現內宮世界，但是呈現的次序與人物的位階正好相反。這幅畫原是為國王的夏宮而創作，但它既是年輕公主的肖像畫，也是上呈給國王的一個創新而精緻的禮物。畫作呈現在一個靜止時刻裡，所有人物對國王進來時的反應。

纖細肖像畫

在後方鏡中，我們的注意力被朝臣的形影所吸引，我們還看到國王與王后的映像。然而究竟這映像是鏡子反射的真人影像，或是只是委拉斯貴茲正在描繪之中的人物影像，無人能確定。這對皇室伉儷姿勢穩重，很可能被觀者視為只是小孩後方微不足道的映像，甚至只是模糊的陰影，這兩個人物依舊是人們讚賞的焦點。

自畫像

創作此畫的委拉斯貴茲自己站在畫作的左後方，正專注於他自己聳然而立的帆布畫作中。相對的，他身後的大幅魯本斯複製畫則幾乎消失在黑暗陰影中（在此實為諷刺）。委拉斯貴茲胸前的紅十字代表他後來獲得的騎士爵位，這是兩、三年後添加進畫中的。

衣袖的局部

小公主的衣袖近看是一團匆促的筆觸。遠看時這些扭轉的線條卻恰到好處：我們看到的是一個畫工極好、以銀白兩色畫成的精緻衣袖。不過委拉斯貴茲創作這幅畫時，距離帆布太近以致看不見這遠看更巧的圖案。

宮廷生活

此畫有動態的生活感，一個消逝於過往的生活，只是這並不是什麼特別的時刻，它只是逝去時間裡的數千秒之一，但這千秒之一現已化成了永恆。公主身旁的隨從們在巨大的陰影洞中或是出現、或是後退。除了靜立於右側的人之外，所有畫中的人物均可見於歷史記載。

委拉斯貴茲的繪畫生涯初期即為菲利普四世的大計畫貢獻畫作，包括建於1631-35年的輝煌新皇宮，雅稱「適時隱退」。這座皇宮內總計掛有八百多幅畫。另一棟作為舉行典禮用的「王國廳」的主要房間也掛有27幅西班牙藝術家的畫，包括委拉斯貴茲的《布雷達的降服》及幾幅汝巴朗（見第197頁）的畫作。國王的下一計畫稱為「獵站樓塔」，是巴爾多宮所屬土地上的狩獵小屋。雖然國王對外國藝術家的作品漸感興趣，但委拉斯貴茲又畫了年輕太子巴沙薩爾‧卡羅斯和兩位宮廷侏儒的肖像畫。《法朗契斯科‧勒茲卡諾》（圖228）即是其中之一的侏儒。

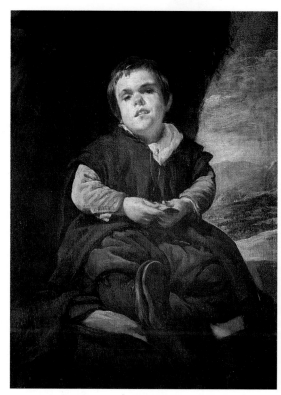

圖228 委拉斯貴茲，《**法朗契斯科‧勒茲卡諾**》，1636-38年，107 × 83公分（42 × 32 1/2英吋）

委拉斯貴茲使用顏料的方式讓他的皇族朋友深感興趣。他們聰明地互道委拉斯貴茲的畫必須遠觀，也就是他的畫像是粗略、一閃即過的幾絲色彩突然神奇整合而成的形象。蕾絲、黃金、輕盈珠寶的閃光，以及年輕的紅潤臉龐，與老人疲憊下垂的頭；委拉斯貴茲可以捕捉到他們的每種神情，並將這些神情固持下來讓我們觀賞。他也能將這點發揮在宗教人像上：沒有一幅畫能夠像《十字架上的耶穌》（圖227）一樣將人性莊嚴呈現得如此哀戚。

他也告訴我們，經常被視為小丑（見邊欄）和歡樂人物的宮廷侏儒（圖228）一如垂死的耶穌，也有其悲劇性的莊嚴和不可剝奪的人性。

委拉斯貴茲的繪畫主題也來自神話，他告訴我們異教也是一種宗教，並藉此自人類心靈活動中汲取力量。《火神伍爾坎的鍛爐》（圖229）中描繪了兩種人物的對比，畫面一方是明亮、兼有兩性特徵的柔弱年輕人，他是另一世界的訪客，對自己的溝通能力頗有信心。另一方是一群煉鐵匠，十足的男子氣、身體結實、表情驚訝，但也沒被眼前所見而感動。這兩個世界的相遇在彼此的不解和輕視下進行，而委拉斯貴茲只在心中淺笑，這笑聲也沒人聽見。

圖227 委拉斯貴茲，《**十字架上的耶穌**》，1631-32年，248 × 169公分

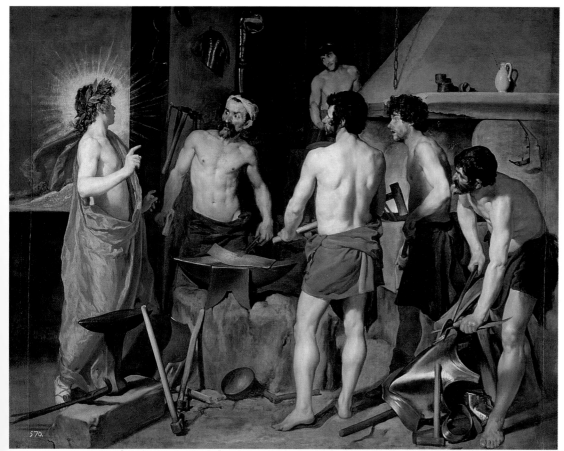

圖229 委拉斯貴茲，《火神伍爾坎的鍛爐》，1630年，223×290公分（7英呎4英吋×9英呎6英吋）

汝巴朗：神聖的冷靜

法蘭西斯科・汝巴朗(1598-1664)是與委拉斯貴茲同時的畫家，一生都在委拉斯貴茲的家鄉塞維爾工作。這兩位畫家的畫風大不相同，唯一的相同之處是汝巴朗的畫有著委拉斯貴茲早期畫作中的厚實形式和顏料的柔和效果（見第196頁）。汝巴朗擅長靜物。《有橘子的靜物畫》（圖230）帶有一種神聖的莊嚴，以及對事物價值謙卑的肯定。水果置於祭壇上，花朵靜置於粗陋的杯子旁。這三樣物品沈浸在陽光中，表達出一種難以形容的神聖感。

《瞻仰聖伯納凡杜拉的遺體》（圖231）顯示

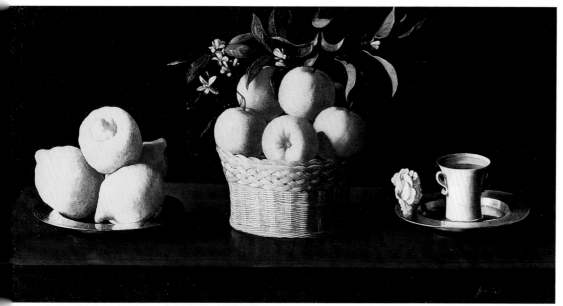

圖230 法蘭西斯科・汝巴朗，《有橘子的靜物畫》，1633年，60×107公分（231/2×42英吋）

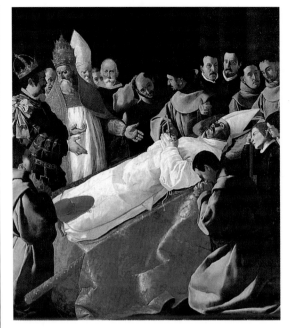

圖231 法蘭西斯科・汝巴朗，《瞻仰聖伯納凡杜拉的遺體》，約1629年，250×225公分 (8英呎2英吋×7英呎5英吋)

出與平靜無事發生的「事件」(即永恆) 同等份量的清晰明確的意義。這幅作品盤旋於有時間性和超越時間的永恆之間，並專注於賦予能見世界意義的看不見之事物。劇中的人類演員 (我們可以說逝世的聖者是其中最重要的人物) 在漆黑背景的襯托下成為注目的焦點。我們從生至死的生命之旅的神祕在此似乎可以觸知。

慕里歐：一位被遺忘的大師

繼委拉斯貴茲和汝巴朗之後的下一位17世紀西班牙大師是居住在塞納爾的巴托洛美・以斯底班・慕里歐 (1617-82)。不幸的是，慕里歐也很容易遭到不公的評價，他技法欠佳的畫作並非不常見，他的這類畫有著一種只可稱為傷感的柔和。錯誤是我們認為慕里歐就只能是柔弱的慕里歐。沒錯，慕里歐不曾像委拉斯貴茲或汝巴朗那般有深度、強度，但他有自己獨特的溫和強度和深度。慕里歐能夠以其不屬塵世但具說服力的人像令我們屏住氣息。

慕里歐常被指為過於柔和，太過粉飾太平，也許是因為現代人渴望面對整個生命的殘酷。不過這對慕里歐個人的家庭愛以及他所理解的世界是背道而馳的。

我們的驚訝部份原因可能是來自意外地了解到甜美也可以如此震撼。《聖家族》(圖232) 中有慈愛而專注的聖約瑟和不見強烈象徵含意的平凡事物，這些魅力讓我們不禁想在畫前多停留一會兒。雜種小狗和被呵護的小孩透露了畫家本身對愛意的洞悉。

慕里歐另一幅罕見的俗世化作品更能讓我們領略他的「甜美」天份。《窗邊的女人》(圖233) 描繪亮麗的人像，人物沈默不語，有著乳白色的美麗，畫家肯定對這她們有某種程度的了解。其中一位幾乎可確定是保姆，這戶人家聘雇這位年紀大的女人擔任女教師和陪伴的工作。她正在笑，但半遮著，只見她樂不可支的大臉和紅通通的臉頰。從她閃爍的雙眼，我們似乎也確知年輕女子自在對著自己笑和年長女人的嘲弄笑意都是因相同的事物。比起身旁漂亮的少女，她看得更多，了解得也更透徹。慕里歐以最細微而含蓄的方式呈現出這一點。

這幅出色的畫中，左側垂直的瓷板和水平的堅固窗台框住兩人。女孩是此畫的情感重心，她帶著嘲諷漠然地望著外面的萬物，但慕里歐和年紀較大的女人很清楚她實際的選擇是深受限制的。

圖232 巴托洛美・以斯底班・慕里歐，《聖家族》，1650年，144×188公分 (56 1/2×74英吋)

233 巴托洛美・以斯底班・慕里歐，《**窗邊的女人**》，約1670年，127×106公分（50×41 1/2英吋）

荷蘭的新教視野

北尼德蘭的聯邦國家（審訂者註：包括當時低地國家北方的 Hollande, Zélande, Utrecht, Gueldre, Fris，Overijsel, Gronique 等，此聯邦共和國於1795年瓦解）於1579年要求獨立，但經歷了30年的武裝衝突才將西班牙勢力逐出。1648年雙方簽訂協約，這個信奉新教的區域帶著新教改革的信念和北方寫實主義的傳承，開始發展出自己的傳統。這裡的生活是在一種信奉戲劇性的氛圍中度過，先是革命，接著是爭取得來不易的自由，之後，依據社會正義和嚴謹心靈的新秩序於焉建立。教會在喀爾文教派教義要求下一無所有，而在繪畫方面，寫實主義和簡單的日常事物成為新的作畫題材。

要理解魯本斯（1577-1642，見第186頁）和林布蘭（1606-1669）是同時代的畫家可能很難，雖然他們的人生在17世紀上半葉曾有一段交會。他們兩人都住在低地國家，只是魯本斯住在法蘭德斯（譯註：現在的荷蘭西南部、比利時西部及法國北部一帶）的安特衛普，而林布蘭則是來自聯邦國家（見邊欄），即今荷蘭。

魯本斯的年代似乎較早，風格也較古典、國際化。林布蘭是荷蘭人，他獨特的觀察力主要來自於他自己，而非古代作品。魯本斯與林布蘭兩人的畫都很壯觀，不過我們對林布蘭似乎較感親切，這也許是因為他喜畫自畫像，我們因而得以「解讀」他每一時期的心靈世界。林布蘭很早就深為人臉所著迷，這個偏好為他帶來豐厚的收入。然而不管畫的是自己的臉或是別人的臉，林布蘭感興趣的不是外表，而是心靈世界的刻畫。不過這份對心靈的迷戀，最後卻讓他失去成功的地位和同儕的尊敬。在林布蘭的畫裡，內心世界與外在世界並不互相抵觸。林布蘭正是透過將主角的身體以顏料美妙地呈現，才讓我們看到主題人物的本質，甚至是過往的心情和深層的心意。

林布蘭是一家麵粉工廠主人之子，換句話說他來自中產階級家庭。這在他的時代很重要，因為除了為爭取獨立而奮鬥，荷蘭社會也正在改變當中，其中包括中產階級的崛起。這個潮流帶動寫實畫的需求，例如公共機構的肖像畫和工人階級的人像畫。林布蘭天生具有藝術細胞、出道早，且為一夕成名的藝術家。他最早期的作品帶有通俗劇的色彩及畫家人性的濃厚

興趣，但此時的畫作基本上只是爾後畫風的預示而已。以聖經故事爲題的《刺瞎參孫》（圖234）畫得非常出色，面對邪惡和即將刺入無所防備的眼裡的刀子側影，我們不禁一陣畏縮；這黑暗封閉的山洞中猛烈而混亂的暴力，在在令人顫抖。參孫痛苦地扭曲著身軀，迪萊雅卻

既得意又害怕地悄悄逃開。壓力的集結是如此之高，似乎就要演成一場鬧劇。這樣過份的故事性在林布蘭早期的自畫像中也已出現。

黑暗、神秘的《二十一歲左右的自畫像》（圖235）描繪剛成年的林布蘭，也許有種刻意裝出的藝術家神態。但他中年的自畫像則變得深思

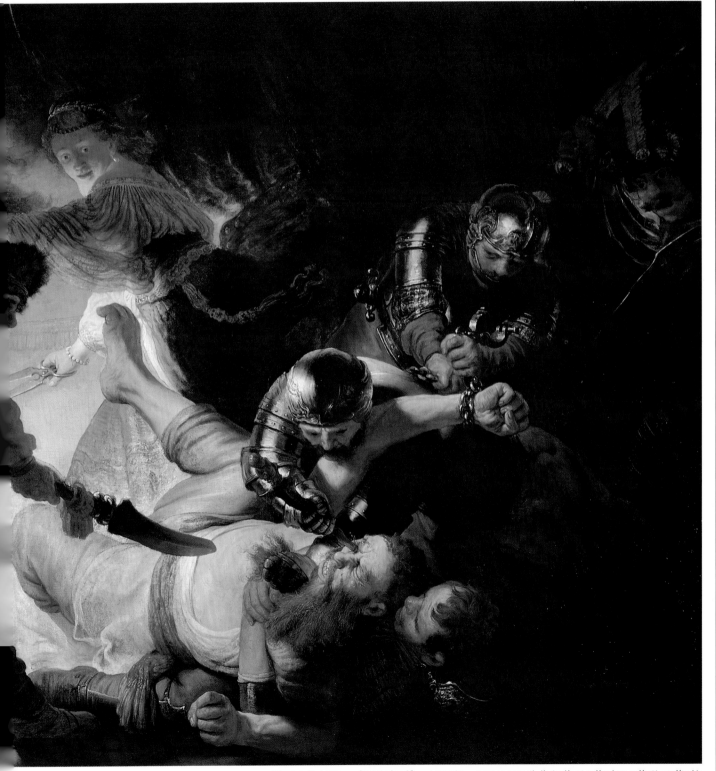

圖234 林布蘭，《刺瞎參孫》，1636年，236 × 300公分（7英呎9英吋 × 9英呎10英吋）

熟慮、事業成功、神情穩重自信，眼光也冷靜地注視著我們。他過世的前十年幾乎一貧如洗，晚年之作（圖236）卻描繪出一張毫不造作的臉，眞摯的眼神不是望著我們而是他自己，似乎正以超然而毫不留情的態度在審判自己。這是藝術史上最動人的失意告白之作，一個因個人落魄而得來偉大聲名的畫作。

解讀肖像畫

基本上林布蘭是位善於說故事的畫家。有時在肖像畫裡，他甚至只把「故事」的題材交給我們，任由我們去發揮。《持鴕鳥羽毛扇的仕女》（圖237）中的寧靜哀傷、勇敢和智慧，在我們腦中縈繞不去。我們在何處看到這一切？爲何我們確定這位身份不詳的仕女有著一段悲歡歷

圖235 林布蘭，《二十一歲左右的自畫像》，約1627年，20×16公分（8×6¼英吋）

史呢？林布蘭只將她置於我們之前，光線彷彿帶著愛意地，照在曾經美麗的臉龐、包容的雙手，以及揮動自如的羽毛上。然而有時他認爲我們知道故事情節，也會爲我們演出故事。《約瑟夫遭波提法爾之妻指控》（圖238）這個令

圖237 林布蘭，《持鴕鳥羽毛扇的仕女》，約1660年，100×83公分（39×32½英吋）

圖236 林布蘭，自畫像，1659年，84×66公分（33×26¼英吋）

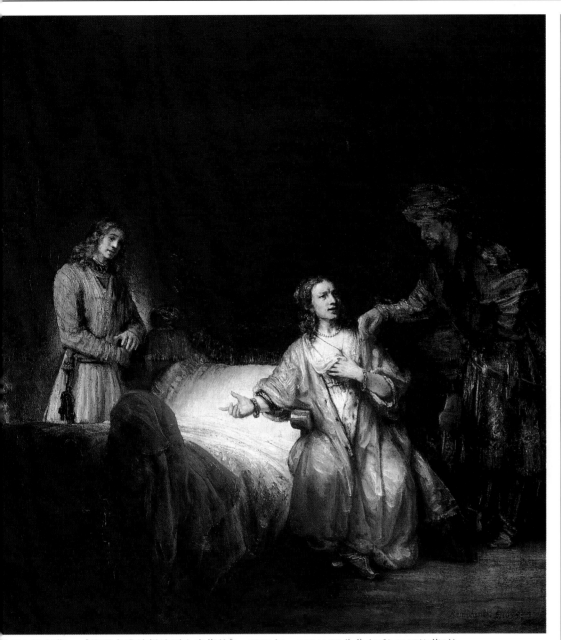

圖 238 林布蘭，《約瑟夫遭波提法爾之妻指控》，1655年，106×98公分(41³/4 × 38¹/2英吋)

林布蘭的蝕刻畫

蝕刻法是雕製版畫的一種方式，製作時首先在塗有蠟質表層(凡尼斯)的金屬板上用尖筆刻出圖像，然後將該金屬板置於酸液中，酸液就會從所刻圖像而刻去凡尼斯表層的部位侵蝕(eats)金屬(即etches，這便是蝕刻法<etching>此字之由來)。這種技法可以讓藝術家在雕版製作過程中，隨時改變所需的調子效果，也因此要比過去的金屬雕版更具變化的彈性。1628年當林布蘭創作出他的第一幅蝕刻版畫之際，他同時也將蝕刻版畫的藝術形式帶入最高峰。他喜歡嘗試各種不同質地紋路的紙和油墨，而經常會將他的蝕刻版畫作多次的調整修改。他的蝕刻版畫涵蓋了各種主題，包括肖像、聖經故事、日常生活的景象等不一而足。

畫作歸屬的問題

最近幾年，許多被認為出自林布蘭之手的畫作已經被確認是來自他畫室的其他藝術家。自20世紀初以來，林布蘭的988幅畫中已有三分之一重新認定其歸屬。專家透過檢視畫中顏色、筆觸以及其他主題，來確認出畫作正確的歸屬畫家。今日許多林布蘭古老畫室的助手們也因為曾經創作了若干知名繪畫而得到應有的尊重。

不少藝術家感興趣的故事內容是節自《創世記》。老波提法爾、他的年輕妻子和年輕英俊的猶太奴隸，按照一般情形，我們可能預期姦情發生。然而事實卻是約瑟夫是英雄人物之一，也拒絕了主人妻子的挑逗。受到輕蔑的她反而指控約瑟夫企圖強暴她。

林布蘭在此並不去分辨美德與邪惡：一切都值得他同情。畫的中間是妻子，她眼睛骨碌碌地轉動、手勢不老實，顯然也不期望有人相信她。在陰影中悲傷的波提法爾聆聽著，顯然並不相信妻子所言。他很清楚自己的妻子，也知道僕人的為人。他具有保護女性的騎士精神。

整幅畫的奇蹟在於林布蘭讓我們看到這對夫妻間的互動，以及兩人的悲哀：雙方都無法真實對待彼此，卻又憎恨虛假。約瑟夫在這對夫婦激昂的獨處中受到忽略，他等著被人公開羞辱。他十足謙遜、無比順從，最感人的是他並不自怨自艾；他太了解波提法爾無法無視於妻子的裝腔作勢。就某方面而言，只有約瑟夫這個受害者能泰然接受這處境。林布蘭不用任何明顯的手勢，即讓我們了解到約瑟夫已將自己交予上帝，因而此時的他心境平和。妻子被隔離在華服中，只關心自己。即使原本要指向強暴她的人的手勢也不是對著約瑟夫，而是對著

約瑟夫掛於床頭的紅色披風。她另一隻手痛苦地按於胸前。讓她受苦的不只是她的挑逗遭這年輕人拒絕，還有她對自己生命的認知。林布蘭帶領我們進入她的性格中，一如讓我們去感受這位疑心的丈夫。波提法爾的身軀在這裡不是靠向她的妻子，而是靠向她所坐的椅子，兩人的接觸純然只是外在的。約瑟夫沈沒在房間陰鬱的廣袤中，只有微暗的光輪照著他。

林布蘭利用光線和顏色告訴我們這事件的意義，讓我們感動於這事件解不開的複雜人性與深沈的悲傷，這些苦痛只有藉著盲目的信仰求助於看不見的上帝之救贖。

溫柔的結合

或許林布蘭最偉大、最深刻的作品是標題神秘的《猶太新娘》（圖239）。他在作畫之初並沒有為此畫題名，《猶太新娘》是19世紀後人所下的標題。這是個合適的名稱，因為看過這幅畫的人沒有一個不為其神聖所感動，而兩人根據聖經記載的穿著，正說明了這對夫婦的猶太人身份。他們的身份為何，我們可能永遠都無法得知，但是他們顯然是對夫妻。兩人都不再年輕，穿著雖華麗，但長相平凡，而且神態顯得相當憂慮。

丈夫帶著令人動容的溫柔擁抱著他的妻子。他一隻手放在她的肩上，另一隻手則置於表示他愛意的禮物上，亦即掛在她胸前的金項鍊。也就是這條金項鍊所牽繫的愛意，才令女人如此神往。她正在衡量愛與被愛、接受與付出間的責任孰輕孰重。她將另一隻手放於子宮上也非偶然之舉，因為養兒育女是結婚之愛的重責大任。

愛能牽繫、也可以負累，愛是我們生命中最為嚴肅的經驗。林布蘭正是要讓我們了解他對這意味深長的真理之體認，而這份體認正是造就這幅《猶太新娘》不朽的源頭。

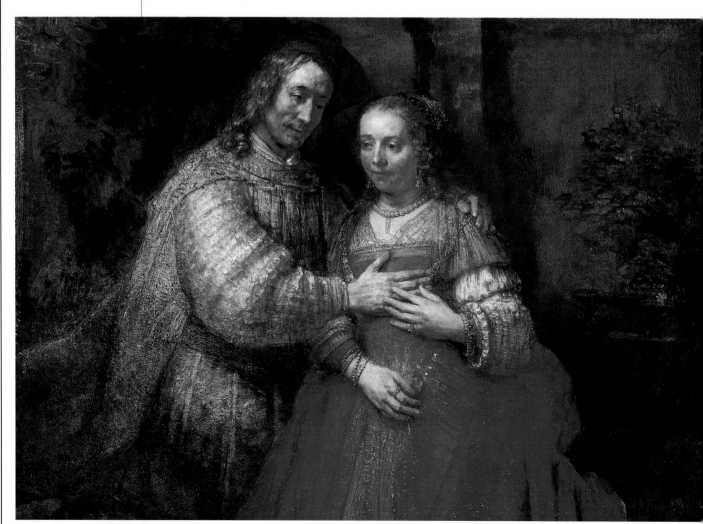

圖239 林布蘭，《猶太新娘》，1665-67年，122×168公分（48×66英吋）

《猶太新娘》

《猶太新娘》是林布蘭晚年的作品，也是他最美的畫作之一。其紅色、金色和暖棕色的絕佳協調，是建構在畫家對人類關係最深刻而憐憫的洞悉上。此畫取得現有之畫名不過是19世紀之事，標題暗示該畫可能是聖經上所提及的知名婚姻之想像肖像畫：例如多比亞斯和莎拉，或者是以撒徹和蕾貝卡。然而觀諸這對夫婦的服裝和首飾，加上這兩位獨特、生動人物的深刻感覺，暗示著這應是某對不知名夫妻的肖像圖。

關懷的擁抱

這無疑的是所有畫中最為溫柔的一幕。甚少畫家能夠對凡塵之愛做如此細微而深刻的描寫。他的手平放於她的胸前，除了表達肢體溫柔外，也具有象徵的意義。她的手放在他的手上，輕輕地壓著，既是一種承認，也是回應他的愛撫，手法同樣細膩無比，彷彿他們結合的完整與重要，全都深含其中。

真正的表情

儘管這對新人的結婚禮服頗為華麗、美麗，這幅名畫令人無法抵擋的震撼力卻在於其單純的情感真實性。新郎略顯焦慮，嘴巴與眼睛周圍有細紋。他沒有顯露極為虔誠的神情，也沒有露出男性勝利的感覺，相反地，他的頭靠向妻子，沈思的模樣彷彿在傾聽她內心的聲音，此時他臉上浮現出一種靜謐的篤實。他們並沒有讓我們感到像見證婚禮般的嚴肅；相反地，他們之間的關係是如此親密，我們感覺到自己好似打攪了一段獨處的時間。

閃亮的衣袖

起伏的大衣袖膨脹得像是金色的盔甲。顏料塗得厚實，林布蘭運用不連貫的短促筆法畫出在光線下閃耀的衣褶。厚實的白彩筆觸呈現出最明亮的部份。鑲飾表面的厚彩在帆布表面上閃閃發亮，我們感覺到他們衣著的僵硬、厚重與華麗。新娘的珠寶以點滴的顏彩繪出，同樣也是白得發亮。

圖240 威廉・黑達，《靜物畫》，1637年，45×55公分(17³/4×21¹/2英吋)

荷蘭的靜物畫傳統

林布蘭感興趣的是由俗世塵土和靈性組成、永遠為整合目標而奮鬥的人類，靜物對他而言並沒有多大吸引力。不過在他活躍的年代裡我們發現幾幅其他畫家的出色靜物畫。

若說林布蘭的藝術是問題的提出，則這些靜物畫是言詞的發表。威廉・黑達(1597-1680)的《靜物畫》(圖240)中也有無盡的好奇。描繪的是桌布上的靜物銀光中的酒杯、玻璃杯閃耀著，散著剩菜的寬盤也發出光芒，所有的物件都顯得無比莊嚴和虔敬。

儘管時間流逝，德黑姆(1606-1683/4)的《瓶花》(圖241)仍舊耀眼地予人永恆的愉悅，這是另一種風俗畫。如果黑達的靜物是靜默的，德黑姆的則是高聲的歡唱，皆強調出平凡事物的意義，並以其特殊卑微的語言模式達到與林布蘭相同的效果，令人懷疑荷蘭人的性格是否正與靜物畫的靜謐不謀而合。要從事這樣的靜物，藝術家必須有能力摒除高低起伏的戲劇性，這是否也暗示平坦的荷蘭風景特色呢？

耀眼的透明

一幅出色靜物畫的特色之一，是局部和整體一樣精彩。此畫描繪餐後的情景，但未被食用的核果卻自成一完整世界，橫倒的玻璃杯也有著耀眼的透明；每一局部都一覽無遺，而且每注意到一點細節，我們就愈是愉悅。注意光線如何在刀刃上閃耀，而當我們注視玻璃杯鐘狀杯底時，杯子的色調是如何轉變。黑達呈現反射改變酒杯的外形和光線的運用。

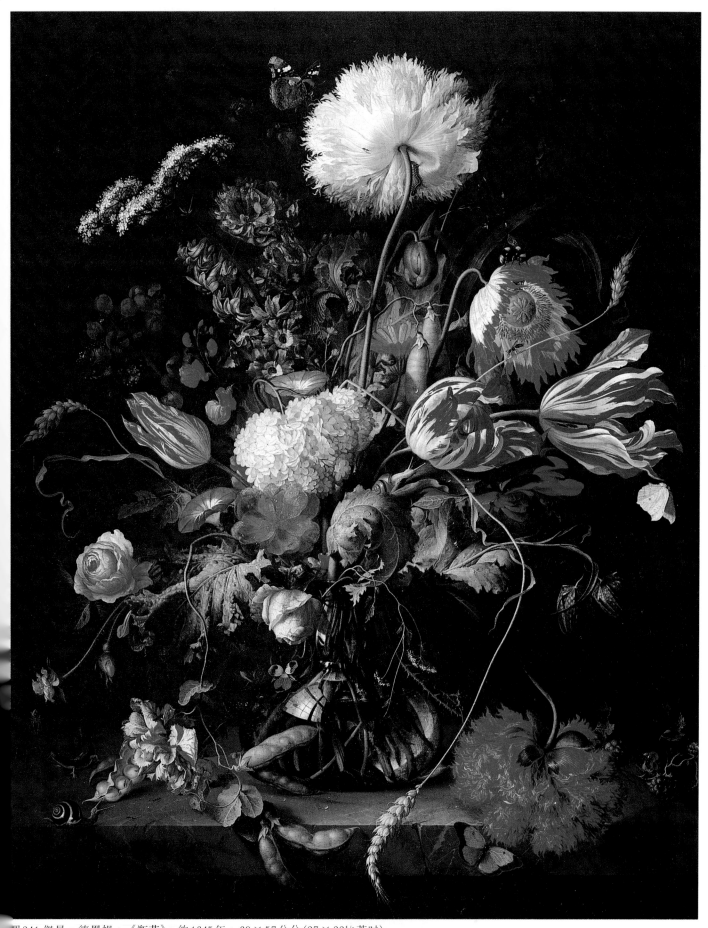

圖 241 傑昂‧德黑姆，《瓶花》，約 1645 年，69 × 57 公分 (27 × 22¹/₂ 英吋)

德夫特陶器

德夫特陶器最初只是進口中國陶器的仿製品，不過到了17世紀末，德夫特陶器已建立起屬於自己的地位。德夫特陶器藍白相間，用途除了可當碗、瓷磚、花瓶外，更有如上圖屋形水箱等較為特殊的用途。德夫特陶器廣見於曾為荷蘭殖民過的國家，例如印尼和南美的蘇里南（審訂者註：即舊稱荷屬圭亞那，位於南美洲北面，1975年蘇里南宣告獨立）。

維梅爾其他作品

《小街》，阿姆斯特丹國立美術館；
《仕女與女僕》，紐約，弗力克藝術收藏中心；
《室內的天文學家》，巴黎，羅浮宮；
《室內音樂課》，溫莎堡皇室收藏館；
《掛有珍珠耳環的女孩的頭》，海牙，莫瑞修斯；
《室內的窗邊女孩》，德勒斯登美術館。

維梅爾的靜謐

靜物畫家令人崇敬的知覺使人聯想到17世紀荷蘭的孤獨畫家傑昂·維梅爾(1632-75)。就現實生活而言他並不孤獨，他有11個孩子，還有一大家子有權勢的姻親。但這些理應淹沒他狹小屋內的喧擾卻從不曾出現在他的名畫中，當然更別提任何暗示家庭生活的內容。

他的畫不需要光亮白皙的效果。例如《持秤的女人》（圖242）中的窗板就幾乎是關上的，但光線彷彿自窗邊潛入。光線照在女人柔軟的外衣毛料上、照在自傾斜頭上優美垂下的裝飾亞麻布上，也照在陰暗桌上閃閃發亮的珍珠上。光一會兒照在指甲上、一會兒照在項鍊上，但無論在何處，光線始終靜默不語。維梅爾的靜默傳達了萬物的純潔：因為存在，所以純潔。女人試的是空秤，而她身後的圖畫就是《最後的審判》（見右頁說明）。

然而輕重平衡的意義在畫作的表面上也同樣存在著：畫面上的明與暗處於一種動態的平衡，而整幅畫事實上更表現出多種的平衡關係──溫暖的肌膚對照著光潔、柔軟的衣服；不穩定的人手對照著金屬的冰冷與肯定。

圖242 傑昂·維梅爾，《持秤的女人》，約1664年，42.5×38公分(16³/4×15英吋)

《持秤的女人》

此畫又名《秤金的女人》。這是一幅肅穆的寓言畫：年輕女子站在象徵她物質財富的東西前秤其價值，而她身後牆上的畫中，耶穌也正在衡量「靈魂」的重量。顯而易見地，這個年輕女子乃是有孕之身，更值得注意的是，畫中暖橙與金黃這兩種最鮮艷的顏色，並不是散發自女子的珠寶或金子，而是來自遠遠在牆上的小窗，以及被小窗這道光線直接照射的腹部。此情此景讓人不自覺拿它與以前的聖告圖（見第50, 63, 86, 92頁的畫例）相比，想要一解這其中的深層含意。

審判日

牆上這幅畫描繪的是聖經故事中的「最後的審判」，這幅畫可能出自16世紀法蘭德斯祭壇畫家揚·貝拉格貝（約1480-約1535）之手。被判下地獄的悲慘混亂景象，與畫中室內的靜謐完滿，形成強烈對比。生氣勃勃、具有生命形體的女子的身後，卻是一群平面而模糊的下地獄者的鬼影。

沈思的心境

了然於胸的神情、略微傾斜的頭，以及幾乎全閉的雙眼，顯示女子並非只是無所事事地數著她的財寶。相反地，此刻她正在沈思價值本身的意義。她的穿著華麗但簡單，頭上蓋的是一塊飾有「成串」光滴的普通白布。在她對面的牆上的一面鏡子，暗示她靜默的自我沈思。

單純的秤

女人將用纖細的銅秤，以無比優美的姿勢秤量她的金子和珍珠。畫家將秤畫得如此精細，有些部份幾乎到看不清楚的地步，只有閃爍的光照在空無一物的秤盤上。在觀諸她身後另一幅秤量的圖畫之後，這空秤之空就更是耐人尋味了。

傳家之寶

亮麗的藍桌布被拉往後面，散在桌面上的是自珠寶盒流瀉而出的珍藏珍珠與金飾。每顆小珠寶都是一顆光滴，每顆光滴都是由本身即如珠寶般的顏料一點一點所畫成。平面的銅板或金幣也由這輕點的光線形成它的圓形感。

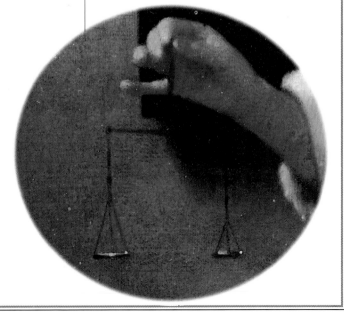

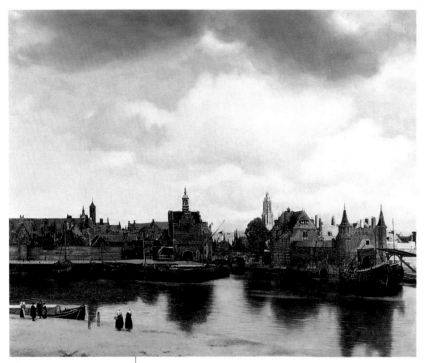

圖243 傑昂・維梅爾，《德夫特風景》，1658年，100×117公分(39×46英吋)

暗箱

暗箱(拉丁文，意即「暗室」)是一種用以精確複製全景或室內景致的裝置。箱子的一邊穿有一孔，讓光透進。光線穿孔而過，越過暗箱成扇形散開，在牆上營造出上下顛倒、比例縮小的影像。藝術家便得以以精確的透視畫出景物。據信維梅爾即曾使用立方體型的暗箱描繪室內景象。上圖是一個可以攜帶的帳篷形暗箱，也相當有名。

我們愈來愈相信維梅爾的畫具有一份真實性，它不是來自日常生活，而是更廣大堅實的真實性。他的與眾不同在於能專注於物體的細節，呈現出絕對的(或似乎絕對的)視覺忠實，且每一細節在整幅畫中都有其完整性。他當然有所省略，但我們完全感覺不出。這種透過尊敬具體呈現的事物所表達的完全真實感，輕而易舉地讓畫作獲致精神性。

超越物質世界的城市

將畢生精力投注於生動回憶的法國作家馬歇爾・普魯斯特認為《德夫特風景》(圖243)是藝術史上最偉大的畫作。就某個層次而言，這幅畫顯得毫不造作：一個荷蘭城市風貌的地理佈局。維梅爾並不創造，而是描寫。他採用了城市真實的地理特徵和外表，然後不靠刻意安排地自然呈現出一個超越物質世界的城市。

隔著河對我們閃耀的城市，既是德夫特也是如天堂般的平和城市耶路撒冷。這城市表現出深刻的多樣風貌，這深刻不在其華麗，而在屋頂和尖塔、教堂和民房、陽光照耀的區域和狹長的可愛陰影區之間的簡單混合。頭頂上穹蒼的雨雲聚集又散開，高聳的藍天正在擴展。

前景碼頭邊的細小人物即是我們：大家尚未

進聖城，依舊與城分開、渴望進城，但也極有希望進城。船錨繫在岸邊，眼前並無任何障礙。無比平凡的畫面讓人聯想到天堂世界。維梅爾在另一幅《廚房女僕》(圖244)中也讓廚房沈浸在如此靜謐的光線中。女僕只是在倒牛奶，但整幅畫卻呈現出一種明亮的寧靜感；時間的步調溫和而緩慢，身體也彷彿透視著靈魂，俗世的神聖性不言而喻。女僕黃色的上衣和藍色工作圍裙的單純向我們閃耀著，上衣與圍裙本身並不美，美麗乃是由於光線讓所照耀的一切分享明亮。女僕平凡而寬大的農婦臉龐正專注於工作，維梅爾畫她時肯定也是如此全神貫注。維梅爾是幾位讓人容易了解的畫家之一，竟也有一段時期受到忽略，實令人頗感驚訝。

哈爾斯的虛張聲勢

法蘭斯・哈爾斯(約1582/83-1666)同樣也受到忽略，但情形與維梅爾不同。看到《威廉・柯伊曼斯》(圖245)，我們多少可以體諒富裕的柯伊曼斯家族的為難。急促而少許的顏料、亞麻布衣大刀闊斧的筆法和臉上浮現的野蠻縱慾，都是大膽而新穎的作法。威廉自己倒很喜歡這幅畫(哈爾斯的贊助者多半對他的描繪很滿意)。

威廉有一種英勇氣概，以及年輕人自我陶醉式的浪蕩氣質。哈爾斯並沒有像林布蘭那般將個性刻畫入裡(見第200頁)，或如維梅爾將主題人物浸潤在高貴的光線之中(見第208頁)。

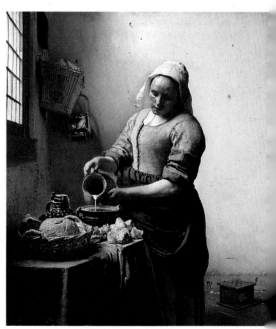

244 維梅爾，《廚房女僕》，1656-61年，45×40公分

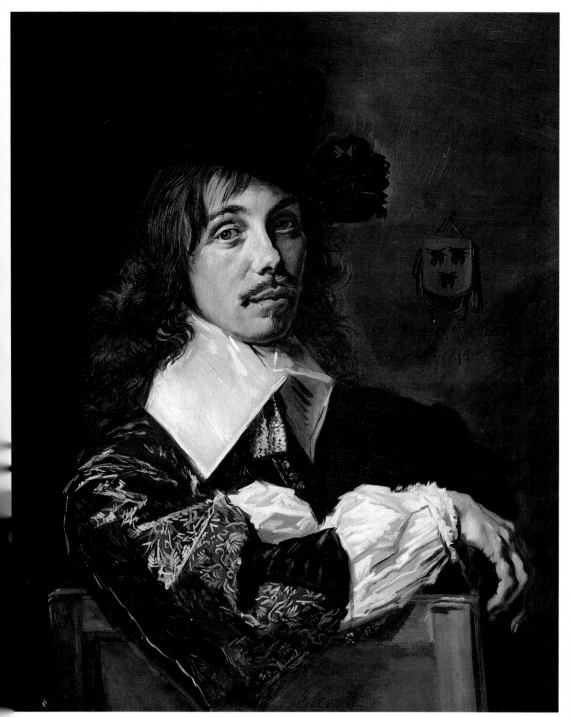

圖245 法蘭斯‧哈爾斯，《威廉‧柯伊曼斯》，1645年，77×63公分 (30½×25英吋)

哈爾斯的聲名奠立於一系列的肖像畫，從知名的《笑容騎士》到以吉普賽人和酒鬼各種下層階級人士為主題的素描不一而足。這些作品完成於1620-25年，哈爾斯愉悅地呈現出主題人物的微笑或是輕蔑的各種臉部細微表情。哈爾斯家族來自法蘭德斯的安特衛普，他是在幼年時隨著家人搬到信奉新教的北方新教區哈勒母。我們忍不住要想，如果哈爾斯待在信奉天主教的南方，可能會創作出什麼樣的作品來；

在南方，他縱情的表現方式肯定會找到比肖像畫更能發揮、更寬廣的空間。哈爾斯以一種膽大的瀟灑態度畫自己所見的事物。他走在繪畫藝術的鋼絲上，但很少跌倒；只是他顯著的技法經常讓我們驚訝。借用一位美國將軍說過的話，哈爾斯是「以最少獲致最大」。

哈爾斯大部份的作品是以光線和卓越的品質吸引我們，不過在貧苦的晚年時，他的作品已提升至一種莊重的偉大境界。

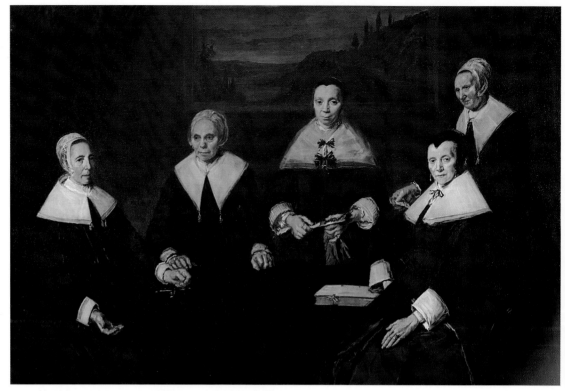

圖246 法蘭斯·哈爾斯，《哈勒姆老人之家的女執事》，1664年，170×250公分（5英呎7英吋×8英呎2英吋）

庭院情景

在以新教社會為主的聯邦國家中，居家場景的描繪日益普遍，逐漸取代傳統的宗教主題。在此時期，彼得·德·荷克創作出一種新的繪畫形式——庭院情景。他的許多畫都是虛構的場景，利用幾扇敞開的門口創造出一種有趣的透視觀點。有些畫家更選擇捕捉即將被拆掉的建築物的最後光景。

哈爾斯病逝於老人之家不久前所完成的《哈勒姆老人之家的女執事》（圖246）是一幅相當嚴肅的畫。他儼然忘記了激勵他追求精湛技巧的自我。在畫中，他呈現於我們眼前的不只是疲憊、年老女人的外表，而是她們個別的個性，以及她們對老人之家所抱持的責任態度。

荷蘭的風俗畫

彼得·德·荷克（1629-84）畫中不安的特質令人想起維梅爾的偉大。德·荷克可說是半個維梅爾，他有維梅爾的特質，但卻缺乏魔法。彷彿還有一些法蘭斯·哈爾斯世俗的信心滲入了他的作品中，而使作品顯得有點褊狹。

然而也正是這份地域褊隘感造就了德·荷克作品的魅力，一種真實的魅力，一種只有相較於最偉大的同輩畫家的畫作之時，他的畫才會顯得不足的魅力。《荷蘭庭院》（圖247）有一種迷人的真切感，彷彿這家人是被相機快速拍下。這種真實感很誘人，我們覺得女孩隨時馬上就要經過敞開的大門進入屋內，而我們也將跟隨她進去。幻覺只是一種活動的暫停，是白天與氣候的幻覺、是工作與玩樂的幻覺。

這種時間靜止感和即將往前進的時刻也是

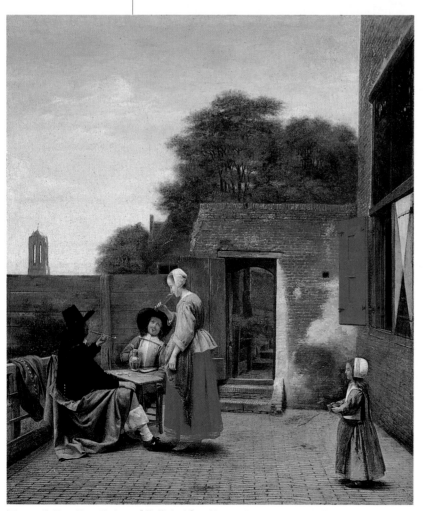

圖247 彼得·德·荷克，《荷蘭庭院》，約1660年，68×58公分（27×23英吋）

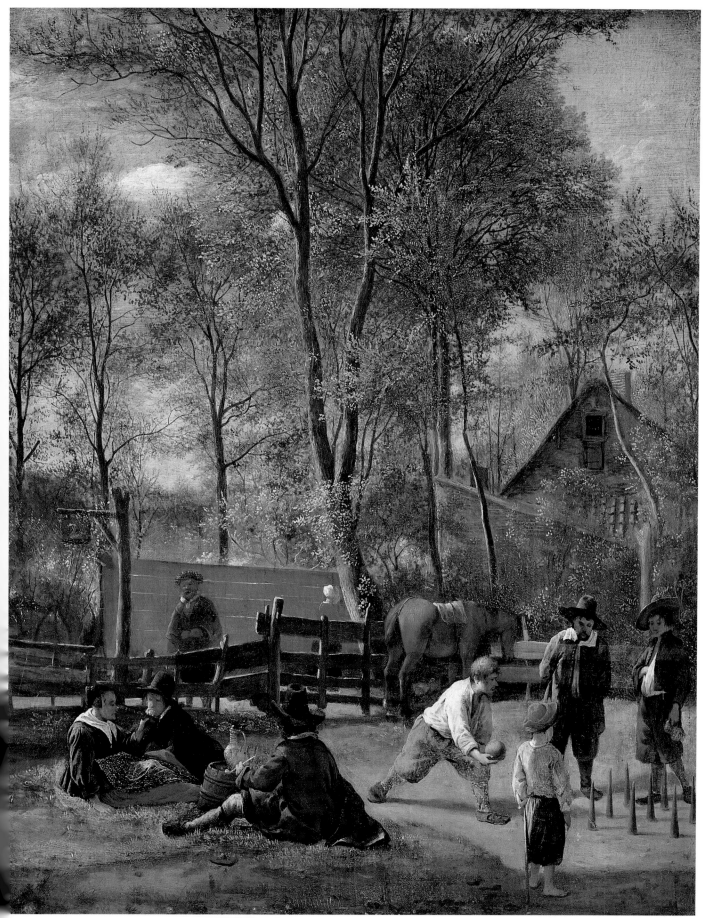

圖248 揚‧史坦，《客棧外玩九柱遊戲的人》，約1652年，33×27公分（13×10½英吋）

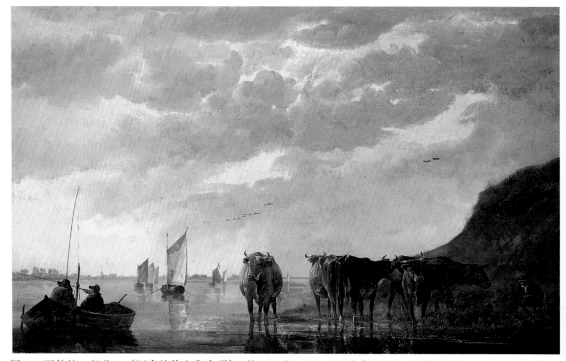

圖249 亞伯特・凱普，《河旁的牧人與牛群》，約1650年，45×74公分(17³/4×29英吋)

揚・史坦(1626-79)的《客棧外玩九柱遊戲的人》(圖248)迷人之處。史坦大部份的作品都有著一種農夫作樂的粗俗活力，以及快樂粗俗的家常氣氛。不過這幅畫很出色，讓人聯想到初夏的傍晚，看畫的人也私下參與了這祥和的享樂時刻。祥和的享樂也是亞伯特・凱普(1620-91)畫中不變的主題，只不過玩樂的大多是牛。這些牛沈浸在金色光芒中，彷彿我們也居住在這自然天堂之中(圖249)。牛隻平和地站在平靜無波的水中，船隻慢慢經過，航向光線之中。這是一種寧靜的交流。陽光和這些遲鈍的享樂者似乎不像是屬於偉大的藝術所該有，然而，這就是巴洛克藝術的迷人之處——興致勃勃地自平凡中創造美。焦點經常在陸地上或海上，平野呈現出的廣袤之美不亞於之前或之後的浪漫山景。

賈可伯・范・費斯達爾(1628/9-82)則是取《森林之景》(圖250)作畫。畫中樹木與隱約可見的水流交纏；受到重擊的枝幹與樹根橫呈，陰暗的天空下不見人類的踪跡。范・費斯達爾既不梳整這個景象，也不賦予它任何崇高的道德寓意；藉此，他刻畫出我們複雜、脆弱生命的糾結。范・費斯達爾比任何其他荷蘭風景藝術家更具份量。這幅畫有一種幾近悲劇的感覺，但還不是完全的絕望。他的伯父撒羅門・范・費斯達爾(約1600-70)所繪的河景也具有相同的魔力。

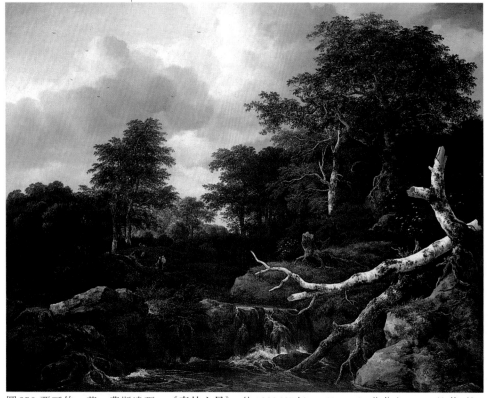

圖250 賈可伯・范・費斯達爾，《森林之景》，約1660/65年，105×131公分(41×51¹/2英吋)

214

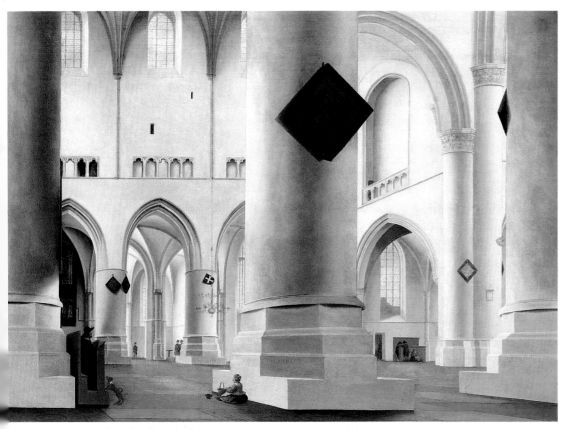

圖251 彼得・珊列丹，《哈勒姆大教堂》，1636-37年，60×82公分（23$\frac{1}{2}$×32$\frac{1}{4}$英吋）

專注於呈現日常生活另一面的彼得・珊列丹（1597-1665）帶領我們進入寬廣的教堂內部，例如《哈勒姆大教堂》（圖251）。這些靜默的建築結構團塊上運用光線的玩味，有一種近乎維梅爾的深度，以及一種奇怪的逼近感。我們很可能費神去猜測此畫畫題的「內部」可能有何意義；然而，我們只要記住專畫教堂內部的珊列丹即使在畫教堂外部時，也總是能夠營造出教堂內部的特色，就更能掌握珊列丹的藝術了。

荷蘭人似乎對周遭環境的現實樂此不疲：荷蘭人信仰的喀爾文教派並不鼓勵宗教畫，因此我們覺得一種類似宗教意義的份量悄悄式微，取而代之的是風景、靜物以及肖像畫。不過依舊有空間供所謂的「歷史畫」發揮，最受歡迎的叙事畫是傑拉德・杜（1613-75）的作品。

傑拉德・杜的作品不大，畫工精緻，技法無懈可擊。雖然這樣的稱讚聽起來相當機械化，且毋庸置疑，他的盛期作品對此讚言是受之無愧。這些小型、像珠寶般的畫依舊令人愉悅，且深具魅力：這可能是來自它們玲瓏精緻的畫量，與其因而突顯的焦點之張力。杜曾是林布蘭的弟子，但似乎未得師父精髓。《隱居士》

（圖252）擁擠但明亮的山洞內部呈現出他獨有的細膩技法，但不見林布蘭強烈的心靈表現，因此基本上依舊只能算是風俗畫。

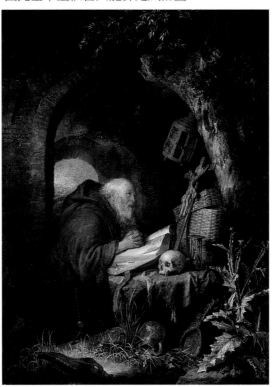

圖252 傑拉德・杜，《隱居士》，1670年，46×34公分（18×13$\frac{1}{2}$英吋）

**奧蘭治家族
的威廉三世.**

統治聯邦國家的奧蘭治家族的威廉三世（1650-1702）在1672-79年的法荷戰爭中，自路易十四手中拯救了他的國家。他是虔誠的喀爾文教徒，也是受人敬重的藝術贊助者。他的成長時期正逢約翰・德・維特領導的反奧蘭治黨上台，時局相當不安定。1672年他推翻政敵成為統治者。1688年的「光榮革命」更使他成為英國與愛爾蘭的君王；「維共和黨」與保守黨同邀他入侵英國，進而與其皇后瑪麗（英王詹姆斯二世之女）承繼王位。

大環遊

17及18世紀年輕貴族子弟最愛的消遣是從事「大環遊」。年輕貴族由侍從相陪旅遊歐洲，旅遊的高潮是停留在義大利欣賞古典藝術。這幅18世紀的諷刺漫畫描繪的，即是一位父親見著歸來的兒子新潮的打扮時的驚訝模樣。

法國：重返古典主義

皮耶賀・普傑

公認爲法國最偉大的巴洛克雕刻家的皮耶賀・普傑（1620-94）原是馬賽的船隻雕刻師。他最早的作品是1656年的土倫市政廳大門；最負盛名的是爲路易十四在凡爾賽宮所雕的《克羅托那的米洛》。上圖是典藏於馬賽的雕刻《聖母升天》。

荷蘭畫家喜愛風景題材，也具有描繪風景畫的出色技法。然而17世紀的風景畫大師卻是法國人，而其中的佼佼者要屬尼可拉・普桑和克勞德・洛翰。他們兩人均曾旅居義大利多年，也都深受義大利描寫自然的古典主義畫風影響，但是在其他方面，兩人的表現並不相同。

在17世紀上半葉，羅馬這個巴洛克藝術重鎮吸引了當時歐洲各地的藝術家來此習畫，使得本質上屬古典風格的法國藝術也因藝術家的大量出走而實力大減。尼可拉・普桑（1594-1665）即爲出走畫家之一，他在羅馬極負盛名，也在當地創作許多重要畫作。1640年，在路易十三與其大臣黎希流樞機主教（見第223頁）的說服下，普桑才自羅馬回到法國。

在此之前，路易十三曾力圖恢復法國繪畫傳統的活力，但成效並不大。不過法國傳統依舊存在，甚至益形根深蒂固，那是細膩的色彩和高雅的風格。不過法國畫派直至普桑自羅馬返國後才告確立。普桑的藝術汲取了卡拉契繼承自威尼斯畫派的調和及理想美（見第182頁）。在義大利，普桑曾研究盛期文藝復興大師的畫作及古代的雕刻作品，此外他也受到古典主義巨擘多梅尼奇諾（見第183頁）影響，後者年長普桑13歲，在羅馬主持的畫室頗爲成功。

普桑的藝術捨棄了義大利巴洛克藝術的情感層面，但同時又絲毫無損於巴洛克藝術的精神張力與豐富性，這也是普桑與新古典主義藝術不同之處（見第257頁）。

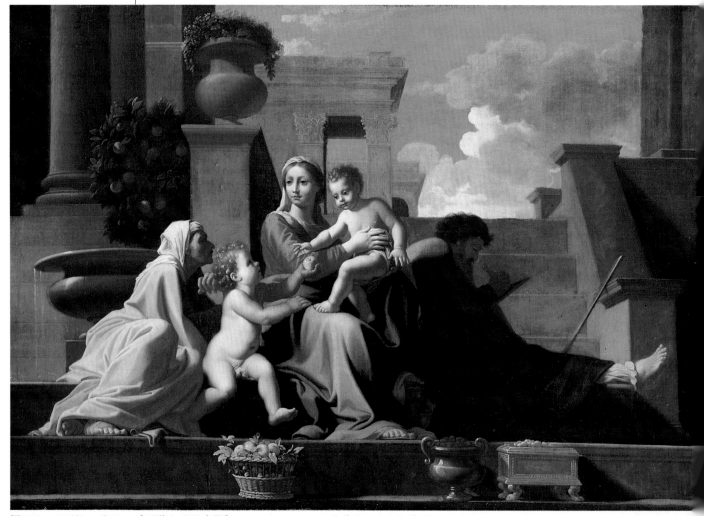

圖253　尼可拉・普桑，《石階上的聖家族》，1648年，68×98公分（27×38 1/2 英吋）

從某個角度來說，普桑的繪畫目標與文藝復興時期的藝術家較爲接近（見第79-138頁）。我們可以說，普桑爲巴洛克藝術注入嚴峻、抑制的古典色彩，並結合了清晰、閃亮的光線。

普桑是最具才智的藝術家，能充份整合畫中的每一元素。不過這是視覺才智、是對美的宏觀深刻的了解，因此在他處理得井然有序的繪畫中最震懾人心的部份就是那種光燦至高無上的優雅。與其說我們被這份偉大的繪畫才智說服，倒不如說是感動。或許17世紀英國詩人約翰・鄧恩用以形容其摯愛的語句足以描繪普桑，那就是「思想體」。也就是因爲如此的視野具體而美妙的呈現，成就了普桑的偉大。

嚴峻的美

《石階上的聖家族》（圖253）乍看似乎不像風景畫。廣義而言，這種想法並沒有錯，因爲畫的焦點的確是中間的五位人物。這五人形成一個大的等邊三角形，以下方的低階作爲底座與障壁。聖母瑪麗本身也是一個神聖的底座，一個高舉耶穌讓我們看的神聖底座與障壁，同時也是耶穌在人世的守護者。如此受保護的裸體聖子俯視著祂裸體的表弟——小施洗約翰，約翰的母親聖伊莉莎白並沒有注意自己的孩子，反而將注意力集中於瑪麗的孩子。

與瑪麗相對的是聖約瑟，他謙遜地坐在陰影中，高雅的雙腳出奇地突現在明亮的光線中。前景由三樣東西排成一列而形成：象徵世界豐裕的一籃水果，這份豐裕來自這充滿無限恩典的家庭；靠近約瑟且彷彿由他看顧的兩個容器：一是讓人聯想到希臘民族具古典風格的花瓶，一是讓人聯想到東方三賢和他們帶來的昂貴禮物的盒子。物質的豐盛置於底部，畫面由此盤旋而上，直到我們的眼睛停在欄杆和石柱上，最後到無限綿延的柱廊和一望無際的天空。聖家族顯然並非坐在眞實建築物的台階上：這是個較爲理想化但不對稱的建築物入口。這世界的壯麗也不對稱，只有聖家族完美的平衡擁有純然理性之美。畫的中間有顆蘋果，由代表我們人類的約翰呈獻給聖子。

造成人類墮落的水果在此得到救贖，排列整齊的柳橙樹則暗示救贖已經發生。水果很多，我們每人都有份。瑪麗高舉著耶穌，彷彿祂是

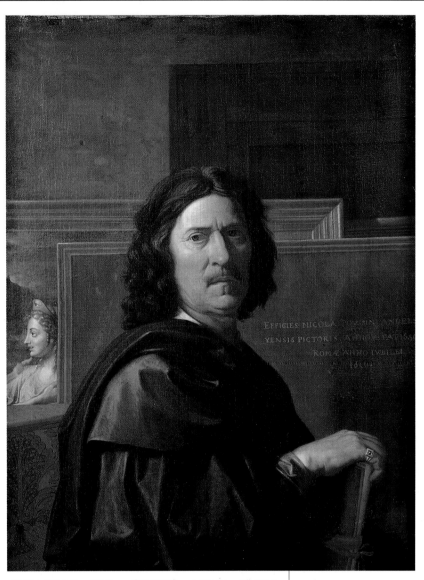

圖254 尼可拉・普桑，《自畫像》，1650年，97×73公分（38×29英吋）

活的水果，而我們也立刻興起聖餐的回響。普桑的畫作永遠有著無比的巧思，但絕非是故弄玄虛的巧思或只是觀念上的聰慧。他總是將理念沈澱之後，才以適當的形式呈現。這幅畫有一股上升的力量，這力量來自反覆出現的垂直線，以及連續的水平石階的巧妙安排。

典藏於羅浮宮的這幅普桑《自畫像》（圖254）絲毫不見浮華。他嚴肅地往外看，豐滿的鼻樑、深藏不露的雙眼及緊抿的雙唇，流露著可見於他每部作品的堅毅。他將自己包圍在帆布中，帆布更增空間深度與分割效果。背景安排暗示一種嚴謹的次序。但在此我們所見唯一的眞實畫——一位被擁抱的年輕女子，卻帶有一種浪漫的魅力。帆布畫中的其他長方形和門

尼可拉・普桑

普桑發展出一套模式理論，意圖使每幅圖畫達到情緒上的統合。根據這套理論，畫作的處理手法是由主題與情緒狀況所決定。此外，普桑也使用縮小的舞台模型來練習繪畫的佈局與探光。

太陽王

法王路易十四(1638-1715)是位專制君主，在位時正是法國史上最興盛的時期。他被視為是和陽光普照各地一般，無所不在的新太陽神，因而人稱他為太陽王。路易十四相信他的權力得自上帝之賜，他自己即是國家的化身。路易十四大小決定事必躬親，只詢問少數幾位親密大臣的意見。所有新的建築物一律必須採用他喜愛的古典風格。他最永垂不朽的象徵(彰顯其榮耀的紀念物)是凡爾賽宮，這座皇宮於1669年開工，1682年成為皇室宅邸。

普桑其他作品

《橫越紅海》，墨爾本，維多利亞國家畫廊；《維納斯獻兵器給埃涅伊斯》(審訂注：其確認尚有疑；同主題另一作繪於1639，獻給其友史得拉，現典藏於盧昂美術館，確認為普桑)；多倫多，安大略陳列藝廊；《裘比特的養育》，倫敦，都爾威曲畫廊；《海神的勝利》，費城美術館；《阿波羅與達芙妮》，慕尼黑，古代美術館；《艾西斯與加拉忒亞》，都柏林，愛爾蘭國家畫廊。

都是空白，所有的框框也是空白。普桑在這幅自畫像裡看似在表露自我，實則諱莫如深。

牧羊人與「亞爾卡迪亞」

對17世紀受過教育的人而言，「亞爾卡迪亞」(Arcadia)一詞很快就讓人想起田園傳統，也就是那種自古典希臘時期與史詩平行發展的田園詩。這種傳統來自一種無憂無慮的牧羊人與牧羊女，他們整個夏日都在照顧羊群，過著野外的生活。他們有許多時間是在吹笛、寫情詩，有時彼此對唱情詩，也許還比賽唱情詩。

最為人熟知的田園詩人是西西里島的特奧克里特斯和義大利的維吉爾，他們的《田園詩》最負盛名。亞爾卡迪亞出現於田園詩中，文藝復興後偶爾可見於文學作品中。

"et in Arcadia ego" 一詞不曾在任何可考的文學經典上出現。但它的詞意若不是「我，已逝之人，也曾到過亞爾卡迪亞」即是「我，死亡之神，現已君臨亞爾卡迪亞」。義大利畫家桂爾奇諾(見第185頁)也曾於1620年以此為題創作了一幅畫。

就以「亞爾卡迪亞死亡之神」為題，普桑也創作了兩幅畫。第一幅(查茲沃斯版)繪於1630-32年間。描繪的是一群牧羊人驚奇發現在他們如詩如畫的鄉村中，竟存在一個刻著不安訊息的墳墓。畫中牧羊人們前傾身體，神情緊張地面對這駭人的發現。此頁的版本(羅浮宮版，圖255)原本題為《被死亡奪去光采的幸福》，畫作完成於1638-40年間。畫中牧羊人圍著墳墓，但神情較為輕鬆自在。他們沒有戲劇化的反應，似乎是在沈思銘文的意義。這四位牧羊人都表現出他們個人的情感反應。普桑恰如其份地讓我們感受到這些平凡的人類，他們各別的特質。

普桑的亞爾卡迪亞是處寧靜地，甚至牧羊人似乎不用話語而以手勢溝通。迷惘的他們彷彿首次發現死亡的證據。這項證據同時顯示他們美麗的家園是有歷史的，曾有人在此住過、在此過世，不過這歷史卻完全為人遺忘。他們既懷疑又恐懼地解開了墳墓上銘文的謎底。

當然，此畫的動人之處在於它與我們各人歷史的關連。我們若能在情感上理解死亡以及自己在人類歷史綜觀下的微不足道，便能達到人類成熟的里程碑。在我們之前有無數世代，在我們之後也會有無數世代。牧羊人在其燦爛年華也必須接受這個事實。

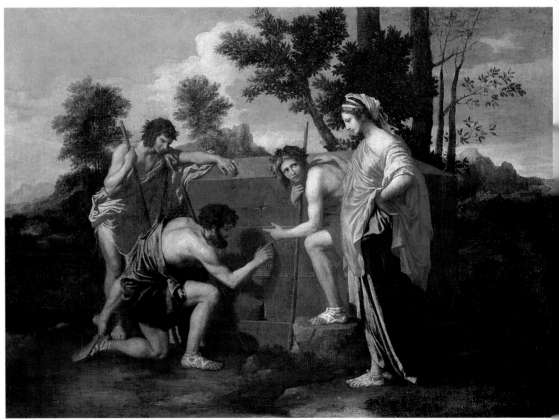

圖255 尼可拉·普桑，《亞爾卡迪亞》，約1638-40年，85×121公分(33½×47½英吋)

《亞爾卡迪亞》

歷史上的亞爾卡迪亞是位於希臘南部山區的中央高地上，那兒住有牧羊人和獵人。不過亞爾卡迪亞也是人間仙境，其田園風光早於西元前3世紀已有詩人和藝術家加以頌揚。亞爾卡迪亞是浪漫愛情的起源地，牧神潘統治這個聖地，領導這裡的萬物：包括羊群與牛群、樹林與田野。這裡的牧羊人與仙子們就與這些半人半羊的森林之神薩逖、人首馬身怪獸、以及耽溺於酒中之人共享這單純的天堂。

無言的交談

男女牧羊人各以不同方式表達他們對發現死亡的反應。有人滿足地沈思其含意，有人則是質疑而企圖解惑。不過大家都不說話，彼此透過手勢、表情來表達抑鬱和好奇。其中有位年輕牧羊人抬頭看著身旁的年輕女子，急於表達的神情彷彿說明他對自己永生不死的問題感到訝異不解。

風景

雖然這是普桑的成熟畫作之一，但這裡他處理風景的手法卻不及他處理畫作其他部份之顏色與形式的優雅。樹木和葉子的線條主要是作為發現墳墓這個故事的焦點背景。

「我也曾經到過亞爾卡迪亞」

碑文是整幅畫的焦點。我們的注意力全集中於此，牧羊人以手指擦拭墓碑，彷彿希望找出其神秘根源，困惑的手勢更是吸引我們注意這個焦點。畫中人物靜默、肅穆地沈思碑文含意(見左圖)，增添此畫的哀歌風味。

古典形式

普桑沒畫出住於亞爾卡迪亞的男女牧羊人應有的簡樸和無憂無慮，反而是以希臘羅馬時代的古典形式、穩重和莊嚴來描繪這些人物。這位年輕女子柔和的眉、美鼻、頭至身體的比例、尤其是高貴優美的儀表即是古典理想的化身。從她身上，我們可以看到普桑處理色彩的獨特手法──鮮豔、強烈、清晰，表現出畫者對秩序和清晰的無比熱愛。這四位人物緊密地圍繞著墳墓，彼此形成一種平衡。

《佛西翁的葬禮》(圖256)展現了普桑最深奧的風景藝術。這幅畫描繪一個具有道德教化寓意的古希臘故事，這也是普桑個人極為喜愛的題材。佛西翁是雅典的將軍，當多數人主張與馬其頓一戰時，他力主談和。他的敵人就利用雅典的民主制度讓他遭到定罪。

普桑呈現這位遭法律謀殺的受難者最後被兩位忠心的奴隸抬往埋葬的畫面。一路上經過古典時代活動紛攘的世界。身後可見大城、城中的神殿、代表雅典秩序的圓頂議會堂，以及忙於正當職業的祥和居民。

然而這些外在穩定都因前景這悲傷的兩人而顯得虛假。悲傷地穿過充滿文明地區的他們卻正在做著不文明的事。正義受到輕蔑，殘忍與嫉妒獲勝。這偉大的國家組織在巨大、不實際的莊嚴下國力日益式微。我們的眼睛陶醉於這理智而有趣的景色，以及那高尚的理念和完美的技法。此畫的熱烈如詩，只是它是一部史詩。普桑或許讓人覺得恐懼，但確實值得我們為此消神。

克勞德的田園風光

克勞德(本名克勞德·傑雷，1600-82)名字後加上的洛翰加添他的法國味道，但他與普桑一樣都曾停留羅馬多時。克勞德也是非常出色的藝術家，不過他並非知識份子。如果普桑的創作過程是在構思一部作品，那麼克勞德則是靠直覺作畫。一位深諳古典世界，另一位則是透過想像力進入古典世界，兩人的視野都很美妙。

事實上我們在克勞德的畫中永遠看不到想像中的所謂古典天堂(至少他並不實際去描繪之)，這就是他作品潛在的精髓。他將羅馬的康巴涅(圍繞著羅馬城的一處低地平原)的景色描繪成沐浴在金色陽光、是仙子或聖經人物安居之處。無論是《巴里斯的判斷》(圖257)中的巴里斯和三位接受評審的仙女，或是在《有以撒各與蕾貝卡的婚禮之風景畫》(圖258)中的以撒各和蕾貝卡，我們對克勞德的感覺不變。「主題」不一定就是標題所描述的。巴里斯、以撒各和蕾貝卡只是托辭，他們都只是克勞德一闋田園詩中的失樂園的幌子。

圖256 尼可拉·普桑，《佛西翁的葬禮》，1648年，47×71公分(18 1/2 × 28英吋)

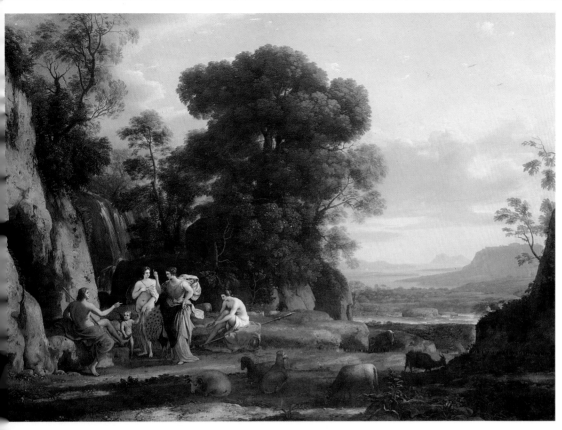

圖257 克勞德‧洛翰，《巴里斯的判斷》，1645/46年，112×150公分（44×59英吋）

兩幅畫的景色都因樹木和營造的寬廣平野而顯得壯觀。我們的眼睛悠遊於遠方的山，也隨著波光澈艷的河水彎道蜿蜒前行。這雖非平野見實中的風景，其動人的力量卻是實的。

在現代人的觀點，《以撒各和蕾貝卡的婚禮》可能會比《巴里斯的判斷》更出色，畢竟人物是克勞德最大的弱點。前者畫中的細微人形在沼澤地跳舞、宴客，我們與他們之間的空間距離和時間距離一樣遙遠。我們站在高處俯視，雖然根據聖經記載，這場婚禮對於延續亞伯拉罕後代甚為重要，但是在這裡，畫作的重點卻是風景，風景令慶祝的人群顯得無關緊要。由標題可以看出克勞德顯然體會到這一點。不過儘管風景如此朦朧不明、如此遠古，卻不會與婚禮的主題相抵觸，相反的，主題因此而更加彰顯。

《巴里斯的判斷》中，我們與故事的距離較為接近了。四位演員（若加上緊跟著母親的小邱比特即有五位）相當大，人物特色也明顯。此畫描繪評審開始的一刻。三位女神中，天后朱諾首先開口說話，她向巴里斯呈現自己正是那最美麗的佳人。巴里斯不穩地靠在岩石上，朱諾

向他而來的活力幾乎讓他招架不住而將要跌落。米娜娃置身其外，卻因而無心地自成一適當中心，頗為符合智慧女神之名。她身體前傾正在繫她的涼鞋鞋帶，克勞德的金光就動人地徘徊在她白色的身軀上。

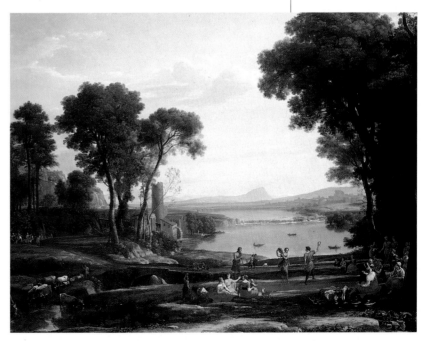

圖258 克勞德‧洛翰，《有以撒各與蕾貝卡的婚禮之風景畫》，1648年，149×197公分（58³/4×77¹/2英吋）

克勞德鏡

以克勞德‧洛翰爲名的克勞德鏡在17、18世紀爲風景畫家所使用。這是一面以黑或銀色爲底襯的小凸面鏡，用途在於反射縮小的風景以及光影對比。這種抑制顏色效能的鏡面可以讓藝術家評估風景部份與部份之間的調子對比。上圖這面18世紀的克勞德鏡是置於一個加有襯裡的攜帶盒中。

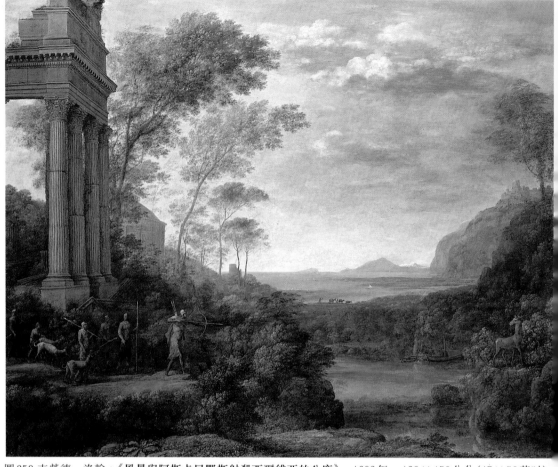

圖259 克勞德‧洛翰，《風景與阿斯卡尼鄂斯射殺西爾維亞的公鹿》，1682年，120×150公分（47×59英吋）

克勞德鮮少重視主題之表達，他生前最後作品《風景與阿斯卡尼鄂斯射殺西爾維亞的公鹿》（圖259）是極少數的例外。此畫依舊具有動人的自然景觀，不同的是畫完全受可怕的威脅所影響，因爲謀殺即將發生，古羅馬城的太平也將結束。畫家描述阿斯卡尼鄂斯可選擇不將弓射出的緊張時刻。整個世界帶著害怕之情屏息以待，公鹿和人都陷入迷惘質疑中。即使對這傳說一無所知也能猜出結果。我們確實殺了神聖的公鹿，結束了現有的和平。每天報紙上刊載的每則悲劇在這幅偉大的畫中若隱若現。

生活的藝術

天生氣質高尚的普桑說過：只有那些才華不夠的畫家才會畫主題「平庸」的畫作。這句話顯然不是指克勞德，不過或許可以說明爲何勒南兄弟和喬治‧德‧拉突爾如此不受賞識。勒南兄弟多以農民貧賤的生活爲題材。路易‧勒南（1593-1648）的《有農夫的風景》事實上可說是畫家對沈悶景致所作的欣然一瞥；也就是因爲它毫無刺激可言才顯得誘人。畫中農夫或站或坐，在一片靜謐中靜默無聲。畫家無意創造「趣味」，但畫卻因而樸實自然。

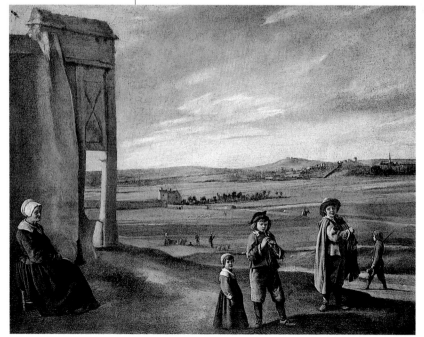

圖260 路易‧勒南，《有農夫的風景》，1640年，47×57公分（18 1/2×22 1/2英吋）

光與陰影

喬治‧德‧拉突爾(1593-1652)所選的主題也並非全然選擇平庸的「小題材」，但是他的畫具有卡拉瓦喬式的明與暗之二元性(見第177頁)，並以一種近乎簡潔的手法呈現。他的形式單純，設計自然簡潔。他是一位地域性的畫家，他擺脫傳統的作法在古典傾向的畫家看來可能是所謂的鄙俗或不成熟。《懺悔的瑪格達蘭》(圖261)以一種近乎殘忍的嚴苛突顯了這位曾經有罪的瑪格達蘭悔恨過去時的情境。不過這更像是一幅出神遐思的畫。畫中的瑪格達蘭陷入沈思，她的手撫摸著骷髏頭，鏡中也可見這個「人類必然死亡」主題的映像。唯一光線來源的蠟燭為空骨的頭蓋骨所遮蓋，瑪格達蘭與其說是懺悔倒不如說是在沈思。畫家大膽地讓此畫大部份沈沒於黑暗中，年輕女子彷如另一位拉薩魯斯(譯注：聖經中的麻瘋病乞丐)，自陰影中陰森森地逼近。這是一幅令人永難忘懷的畫作，然而其震撼之由又難以解釋。究竟是「粗鄙」，抑或是「心靈震撼」？

笛卡兒的哲學

被視為是現代哲學創始者的笛卡兒(1596-1650)是法國的哲學家與數學家。他出版於1637年的著作《方法論》闡述他二元論的基礎──「我思故我在」。他主張理性重於一切，並視知識之系統化為當務之急。他認為上帝的理念是如此複雜，不可能是人類所創造，所以肯定是上帝將理念植入人類的精神意志之中。

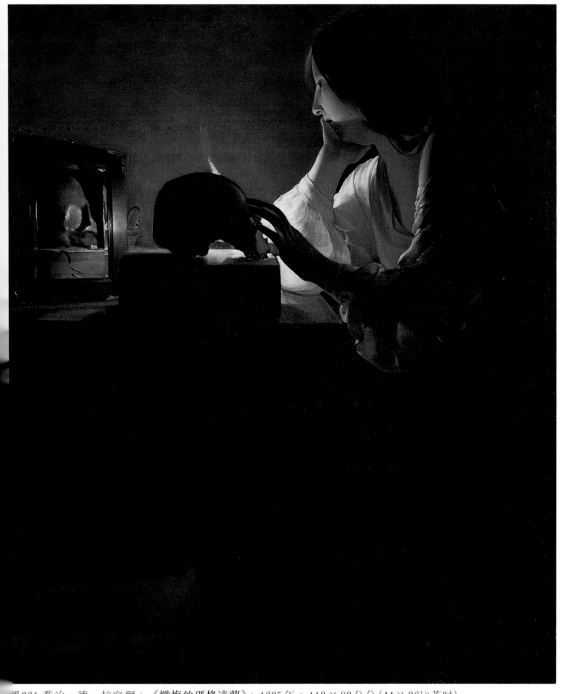

黎希流樞機主教

路易十三統治下的法國國勢衰微，新教徒多至足成國中國。1624年黎希流(1585-1642)出任國務卿，首舉便是削減胡格諾派的勢力。路易十四繼位前，他在法國政壇一直佔有舉足輕重的地位，雖有多起對他不利的密謀，但都未能得逞。他過世後由路易十四專政，統領更強大團結的法國。

圖261 喬治‧德‧拉突爾，《懺悔的瑪格達蘭》，1635年，113×93公分(44×36 1/2英吋)

洛可可

隨著安端・華鐸的出現，人們開始進入洛可可時代。洛可可風格形成於法國，隨後成為18世紀橫掃歐洲大部份地區的主要藝術潮流。「洛可可」一詞並非讚美之意，它是19世紀初出現的新字，源自法文 "rocaille"（審訂者注：該字原指地面上的小石子堆），是一種使用貝殼花紋圖和其他裝飾用石材所做的室內裝飾風格。洛可可藝術給一般人的印象是輕盈、纖巧而快活，且不食人間煙火，不同於過去的莊嚴之藝術。（審訂者注：洛可可藝術是大約在1710-50年間盛行於法國的裝飾藝術風格，也是路易十五時期的特殊風格，構圖極力擺脫嚴格的對稱形式，造型則以模仿礦石、貝殼、植物曲折盤繞等自然外形產生一種輕快優美而豐盛的藝術形式。）

洛可可風格起於18世紀早期，最初只是把巴洛克風格加以誇大的裝飾性變格。一開始或許只有法國人拿它當一回事。傑昂・安端・華鐸（1684-1721）是第一位洛可可大師，他的繪畫潛藏著淡淡的憂愁：所有的矯飾和優雅作態都懷著一抹痛楚，一種屬於17世紀而非18世紀的渴望。華鐸生於法蘭德斯，但他短暫的一生大部份都被流放於法國。他的作品流露著強烈的沈

時事藝文紀要

1710年
克里斯托佛・沃倫完成倫敦聖保羅大教堂
1711年
德意志歐洲第一件瓷器在德勒斯登附近的梅森城陶瓷廠出產
1719年
英格蘭小說家丹尼爾・狄福出版《魯賓遜漂流記》
1729年
奧地利音樂家巴哈譜成《馬太受難曲》
1742年
韓德爾的《彌賽亞》完成作曲
1759年
法國伏爾泰寫成小說《憨第德》

遊樂繪畫

華鐸於1702年抵達巴黎，不久即因開創了「遊樂繪畫」的新藝術風格而聲名大噪。遊樂繪畫的原文意為「求愛的盛宴」，這是法蘭西美術學院院士在1717年新創的一個名詞，意指以室外風景配上成群男女，例如樂師、演員或互相調情的戀人為主題的一種繪畫。許多和華鐸同時代的畫家都偏好這種繪畫，並用它來描繪當時貴族階級的舉止與時尚。

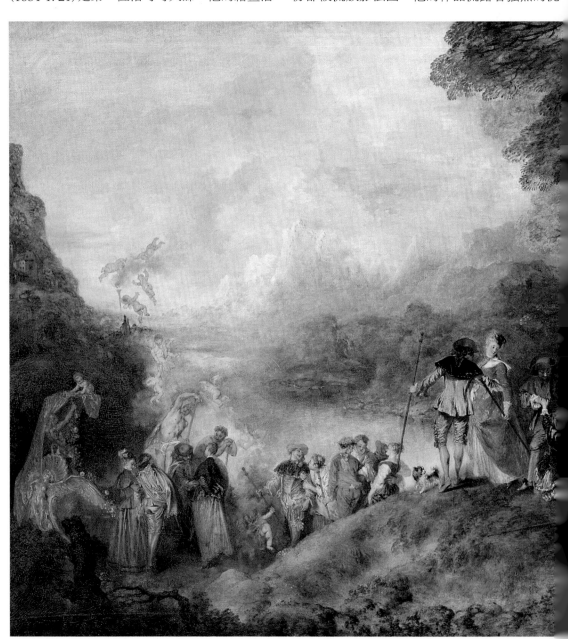

圖262 傑昂・安端・華鐸，《登陸西塞島》，1717年，129 × 194公分（50½ × 76英吋）

痛，好像在世上永遠找不到歸屬和永恆的柱石。這種感觸來自他個人的獨特環境，但世人也能感受。他的學習生涯和早期藝術發展並不局限於巴黎，這是我們的一大福音，因巴黎的藝術圈當時已走向學院風格。他曾在盧森堡的克勞德‧歐德蘭門下學畫，因而得以盡情吸收魯本斯的《瑪麗亞‧德‧麥第奇的一生》(見第188頁)系列，所以在他精緻的畫作中也能看到某些魯本斯熱中感官的享受，只是格局較小。

愛與哀愁

華鐸開創了一種「遊樂繪畫」新畫風(後起的此派畫家在詩意意境上都遠不如他)，畫中情侶吟

圖263 傑昂‧安端‧華鐸，《義大利喜劇演員》，可能畫於1720年，63 × 76公分(25 × 30英吋)

唱歌舞，互通款曲，卻永遠處於迷失的邊緣。

以《登陸西塞島》(圖262)為例，此畫名其實有誤，但已沿用甚久。畫中情侶正要離開(而非前往)傳說中的戀人之島：西塞島。在島上，他們面對濃蔭下的愛神維納斯互許盟誓。愛的誓約讓他們成為無法分離的愛侶，但卻不得不離開此島。愛情將不再如此唾手可得而確定：離開維納斯與世隔絕的隱居處，脫離她的庇蔭，他們都將面對風險，幸福就此橫生波折。華鐸筆下的情侶雖獲得愛的滿足，舉止卻憂傷緩滯。愛情並未帶來歡樂。

華鐸另一主題也相去不遠。他也常以娛樂宮廷的法國或義大利劇團演員為題，兩國的劇團對戲劇詮釋雖各有千秋，但大致都以愛與愛的失落為基礎。《義大利喜劇演員》(圖263)畫有小丑和擺出歡樂姿態的演員、美麗的仕女及男女調情畫面。畫的中央卻站著姿態怪異、悲劇性的皮耶賀，雪白的綢衣讓鶴立雞群的他醒目得突兀，他文風不動，彷彿在宣示某種預兆。

這幅畫甚至還冒瀆地模仿了聖經上比拉多將耶穌交給眾人嘲弄那一幕，而且絕非華鐸無心之舉。雖然看不到荊棘冠冕，台階上卻有一只花冠遺棄在地。雖然畫面上盡是光明歡笑，我們心中卻湧現一股奇特的寒意。

《黛安娜出浴》

黛安娜(希臘人稱為亞特密絲)具有好幾個身份:她是貞節的代表,通常則被視為狩獵女神,一如這幅畫所呈現。對羅馬人而言,她擁有三重神格:分別是象徵大地之神的黛安娜、屬於冥府之神的海克蒂,以及月神露娜——而這就是她髮際佩著新月標幟的原因。

珍珠

由這個局部放大圖我們可看出畫作表面覆蓋著一層細緻的裂紋網絡。這層平滑而又毫不間斷的表面塗飾,讓黛安娜無瑕的肌膚更顯細緻。珍珠代表月亮:光輝柔和又圓潤可愛;這是黛安娜身上唯一的飾物。布榭認為黛安娜不再需要任何裝飾,因為她的神性毋庸置疑。

侍女

布榭選擇描繪狩獵歸來的黛安娜,描寫主動追逐獵物的黛安娜完全不合布榭的本性。因此,我們所看到的基本上是一幅閨房畫:一位美麗的年輕仕女坐在昂貴的絲綢上,身邊有侍女服侍——只是這位仕女正好是黛安娜女神,為她擦腳的是一名虔敬的仙女,而且地點是在一處隱密的林間空地。

黛安娜的獵犬

獵犬和弓箭說明黛安娜的女獵人身份。其中一隻獵犬被樹叢傳出的聲音驚擾,抬起頭嗅聞空中的氣味。這個動作或許是在暗示艾克提昂之死;根據神話,艾克提昂因為意外撞見這一幕,為了懲罰他看到裸體的女神,艾克提昂變為一頭雄鹿,後來被他自己的獵犬吞噬。

獵物

黛安娜的神弓上串著一隻野兔和兩隻鴿子。黛安娜通常被描繪成與愛的女神維納斯對立。在這幅畫中,維納斯的附屬物——一對代表愛與情慾的鴿子——被貞節所制服。這兩隻鳥生氣蓬勃的世俗特性,與黛安娜纖塵不染的純潔肌膚,恰成強烈的對比。

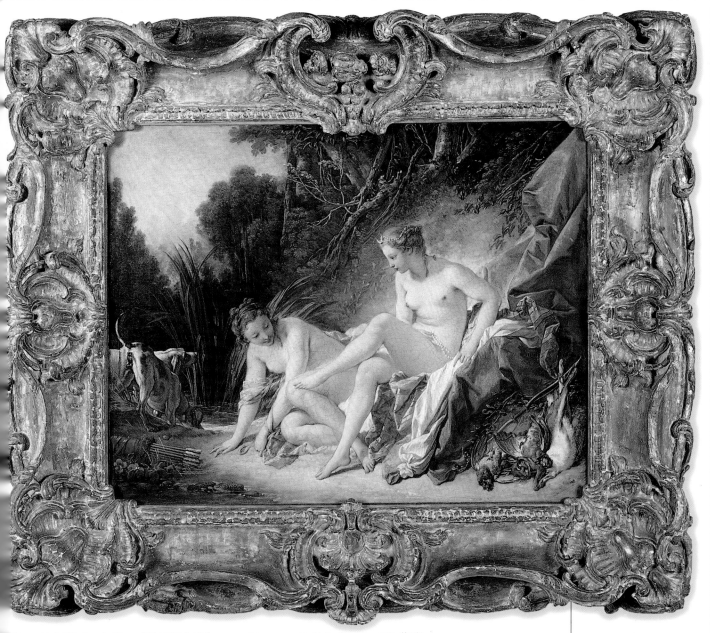

圖264 法朗斯瓦‧布榭，《黛安娜出浴》，1742年，57×73公分（22½×28¾英吋）

布榭的扎實風格

繼華鐸之後的法朗斯瓦‧布榭（1703-70）是位更圓熟扎實的畫家，較少有神奇色彩，但卻更有生氣。這種對比或許反應了一項事實：他的健康狀況優於華鐸，後者生來體質屢弱。布榭表現了洛可可藝術畏懼而不信任莊嚴肅穆；他的作品比華鐸更能展現洛可可裝飾精神。

然而，除了這種裝飾外，布榭那些甜美展現肉體魅力、引人陶醉的畫中仕女，絕非枝微末節的表面工夫。布榭的巔峰之作成功地讓我們分享他對女體的膜拜：那種吹彈可破的圓潤感以及與生俱來的天真無邪。除了第一眼看到的之外，布榭的畫作還具有更深一層的內涵。他

是偉大的讚美家，他的傑作《黛安娜出浴》（圖264）不僅讚頌圓潤穩重的女神和殷勤的侍女，同時也描繪了優美的林地；這幕風景已經過裁剪潤飾，大自然的野性都已經過馴化。

20世紀初，布榭的地位極其低落，他被視為一名裝飾家，雖不失魅力卻華而不實。事實上，他的畫作和當代思潮，特別是女性主義完全背道而馳。奇怪的是，之後他的評價卻逐漸上揚，原因在於評論家的敏銳目光愈來愈能洞悉他畫中固有的虔敬精神。充滿創意的美感以種種形式展現，感動了他的情緒，讓他不論對獵犬、河岸或畫中仙女，都投以同等的關愛。

布榭從不媚俗，但他生性自謙且下筆謹慎——

龐巴杜夫人

身為法王路易十五公開的情婦，龐巴杜夫人是法國藝術圈內的有力人士。她是偉大的藝術贊助人，有不少畫家和詩人受她委託進行創作，她對法王的政策也極具影響力。法國軍事學院和塞夫赫瓷器工廠，也是她一手創辦。

—這點頗似魯本斯。《維納斯撫慰愛神》（圖265）畫面甜美生動：裸體女神和三名裸體小孩。這四個人物和蘆草叢中那一對羽毛豐盈的鳥兒之間，卻帶有一種詭異的相似感。畫面一點都不真實，而且原本就無意如此。然而那種理想中的美所蘊含的愉悅氣息卻非常真切，這幅作品因而免於淪於平庸。

法國大革命前夕

傑昂-歐諾黑・弗拉格納(1732-1806)追隨布榭的腳步。他來自法國東南部的格拉斯鎮，該地一直以來都是法國香水工業的重鎮。弗拉格納下筆迅速，渾如天成，在描繪年輕仕女和她們的肉體方面，技巧與其師布榭不相上下，但在表達她們的情緒方面則更為敏銳。

弗拉格納對人性愚蠢的一面具有銳利的眼光可覺察，但也能以寬愛之心待之，尤其是將人放置在廣闊的自然界裡之際更可體驗。在他的《瞎子摸象遊戲》（圖266）中，成人快樂地玩著小孩的遊戲。畫面的氣氛雖明亮輕快，卻蘊含

圖265 法朗斯瓦・布榭，《維納斯撫慰愛神》，1751年，107×84公分(42×33英吋)

一股不祥之兆。佔去大半畫布的雲層向我們暗示(雖然畫家本人絕不曾意識到)法國大革命將在他死前降臨。大革命為弗拉格納帶來厄運：他的贊助人因而沒落破敗，沒有人要找他作畫。縱然以前他相當成功，但在1793年之後的後半生中，卻過著暗淡的生活。

《讀書的少女》（圖267）煥發著最輕柔的赭土顏料色彩，豐富的色感順著少女的年輕輪廓時濃時淡。少女的背後墊著一個具有母性般包容力的玫瑰色靠枕，不過她手臂下面的擱板卻幾乎完全水平——除了她可愛的衣袖與僵硬線條重疊的部份之外。她全神灌注在書本上，一如布榭的仙女般毫無防備。

我們不應迷惑於《讀書的少女》類似賀諾瓦(見第298頁)的甜美魅力，而忽略了畫中的力道與質感。畫面的幾何構圖與少女的柔嫩恰成對比：一道厚重、垂直的黃褐色牆面，加上發亮的水平臂擱；這種超越裝飾的能力正是弗拉格納傑出之處。細看少女的頸部及胸部：精美的蕾絲與緞帶、波紋起伏的綢衣，以及穩住畫面下半部的真實豐滿人體。一如《瞎子摸象遊戲》，此畫表面上的主題和題材都相當嚴肅。但一如布榭，弗拉格納的內涵遠比表面深奧，而他純正的感性也日漸明顯。

圖266 弗拉格納，《瞎子摸象遊戲》，可能約1765年，216×198公分

圖267 弗拉格納，《讀書的少女》，約1776年，81×65公分

夏荷丹：洛可可時代的嚴謹砥石

傑昂-巴普提斯特-西梅翁・夏荷丹 (1699-1779)
與性好逸樂的弗拉格納實大異其趣，但在覓得
性情相投的布樹為師前，弗拉格納卻曾受教於
他門下。換言之，夏荷丹之所以被列入洛可可
時期，只是因為年代。雖然他的主題都相當迷
人，也常描繪幼小的孩童與年輕的僕役，但沒
有一次不是畫出自己的心靈世界。《殷勤的保
姆》(圖268) 簡單畫出一名正準備晚餐吃的雞

蛋的年輕保姆。她站在廚房，全神投入工作：
一幅盡忠職守的彩色道德範本。桌上的擺設彷
彿聖禮儀式：麵包與酒杯帶有神聖的奉獻意
義，白色水壺則意味著宗教洗禮。

《殷勤的保姆》蘊含的神秘意義無一表露在
外；畫面本身就有著弦外之音。畫中的白色部
分——桌巾、蛋、水壺和毛巾是如此純潔；而
圍裙與麵包的粉橙色，隨著地板及碗缽顏色的
逐漸增強、加重，似乎給人健康良好、血色豐

塞夫赫瓷器

18世紀早期，硬瓷蔚
為風尚。1738年，來
自香笛憶的賀貝荷與吉
爾・德布瓦兄弟，負責
為法國皇室製作瓷器，
酬勞是一萬金路易金幣
及凡森納城堡的一部
份，以供設立工廠之
用。1753年工廠遷往
塞夫赫，開始在法王路
易十五和龐巴杜夫人的
委任下生產瓷器。塞夫
赫瓷器的特色在於豐富
的色彩和品質以及大量
的金線裝飾圖案。當時
最受歡迎的三種顏色分
別是：帝王藍 (深藍
色)、天藍 (淺藍色) 和
龐巴杜玫瑰紅 (粉紅
色)。

夏荷丹其他作品

《午餐靜物》，法國，
加爾卡松美術館；
《瓶花》，英國，愛丁
堡國家畫廊；
《玩羽球的少女》，義
大利，烏菲茲美術
館；
《女家庭教師》，渥太
華，加拿大國家畫
廊；
《肥皂泡沫》，美國，
華盛頓，國家畫廊；
《編織婦女》，瑞典，
斯德哥爾摩國立博物
館。

圖268 夏荷丹，《殷勤的保姆》，可能畫於1738年，46×37公分 (18×14 1/2 英吋)

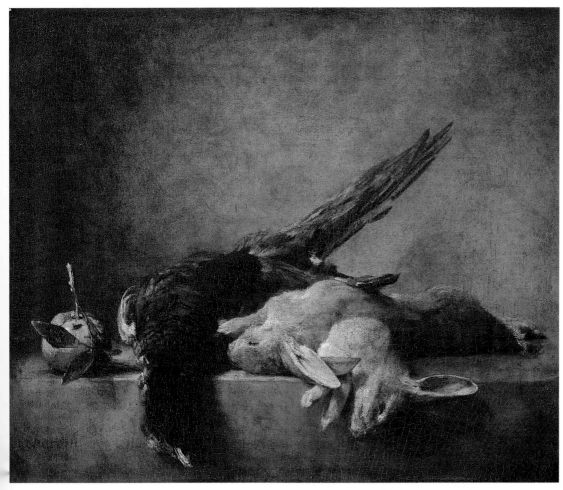

圖269 夏荷丹，《靜物，野味》，約1760/65年，
50×60公分(20×23½英吋)

潤的印象，讓我們無法就此滿足於作品的表面
價值。夏荷丹的畫作在表面之下，往往蘊藏著
更深層的道德訊息或暗示，如同我們在《以紙
牌疊架的城堡》(圖270，暗示生活的不穩定，
及兒童對此的無知)或《肥皂泡沫》(無附圖，
喻指聖經中所載，人類大多數的活動都是無用
的虛幻之舉)這兩幅畫中所看到的。不過，矛盾
的是，道德意義越明顯，效果就越差。

最能感動我們的是它隱藏的道德寓意，例如
呆姆手持鷄蛋一景的虔敬意味，或是這幅靜物
(圖269，出自最偉大的靜物畫家手筆)所傳達
的類似訊息：橫遭殺戮的野鳥與野兔(都是對人
無害的弱小動物)莊嚴地陳屍在牠們的祭壇──
廚房壁架上。微暗的影子在牆上跳動，壁板似
乎從內部發出光亮。畫家是在對一項犧牲儀式
致敬，而這犧牲則是爲我們而做。被拿來奉獻
還不僅是動物：植物世界也列名其中。夏荷丹
也同樣伏首示敬。他從未嘗試當時一般認可的
主題，而是以描繪寧靜平淡的居家生活爲主。
他的處理方式使他的主題顯得宏大深遠。

路易十四傢俱

法國傢俱業在路易十四
時代突飛猛進。安德
烈·查理·布勒(1642-
1732)是當時最有成就
的設計師之一，凡爾賽
宮就是由他負責裝修
的。布勒雇用大量的工
人來製作他的精心傑
作，鑲嵌的原料都採用
白銀、象牙或玳瑁等最
高級的材質。厚重的靑
銅鑲邊也是布勒傢俱的
另一項特徵。

圖270 夏荷丹，《以紙牌疊架的城堡》，約1735年，
82×66公分(32¼×26¼英吋)

提耶波洛與義大利洛可可

義大利也有自己的偉大洛可可藝術家，尤其是威尼斯：無所不在的海洋光輝閃爍，為畫家提供了最佳的背景。姜巴提斯達‧提耶波洛(1696-1770)就是其中翹楚，威尼斯傳統的所有裝飾性活力和明亮色彩，都由他集大成。而他也能巧妙駕馭自己奔放的才華；他生性樂天，極富想像且富有無與倫比的視覺想像力。

提耶波洛最偉大的作品多屬溼壁畫。在這些高聳巨大的構圖中，有整片空無一物的空間供他揮灑胸中的驚人鉅作。因此他常在承接繪製天花板壁畫的工作中，得到完全對等的快樂。他以無比的華麗和熟練的技法繪製天花板；但如果這些高高在上的壁畫從我們的上方取下，改掛到蒼白的美術館牆上，我們在觀賞時恐怕就很難領會其中奧妙。

威尼斯瑞佐尼科博物館的大型屋頂壁畫(圖271)目前即原封未動，依舊氣勢宏偉地凌跨於上，值得我們仰起脖子仔細欣賞。這幅壁畫是為慶祝威尼斯兩大家族聯姻，即魯多維科‧瑞佐尼科與法絲汀娜‧薩沃格南的婚禮而作；畫家以一個歡樂的寓言故事來呈現聯姻主題：新郎魯多維科滿懷期望傾身向前，手中高舉著飾有結合兩家徽章圖案的旗幟，身旁緊跟著一頭代表聖馬可的雄獅。太陽神阿波羅駕著馬車載來害羞的新娘。榮譽女神吹響號角，眾女神、小天使(普締，見第134頁)和群鳥聚集歡唱；在遠處，露出一半身影的豐饒女神正默默注視著即將孕育的嬰兒面孔。雖然反映未來的鏡面依舊一片空白，提耶波洛創造的輝煌前景卻讓人不得不相信未來必然會充滿榮耀。

畫中的阿波羅馬車與拉車的駿馬引用自提耶波洛在烏茲堡主教宮的皇家廳屋頂壁畫(見第231頁)，這是他在1750-53年間的一大傑作。而畫家也賦予畫中神話主題同樣的燦爛信念。此外，他的《季諾比歐女王告軍士圖》(圖272)的壁畫主題，一直是倍受討論的話題。目前只知這幅畫是應威尼斯的季諾比歐家族委託繪製，圖中帶著頭盔的女人就是季諾比歐女王。她是第3世紀極具權勢的帕爾米拉女王，

圖271 姜巴提斯達‧提耶波洛，《瑞佐尼科與薩沃格南聯姻寓言圖》，1758年

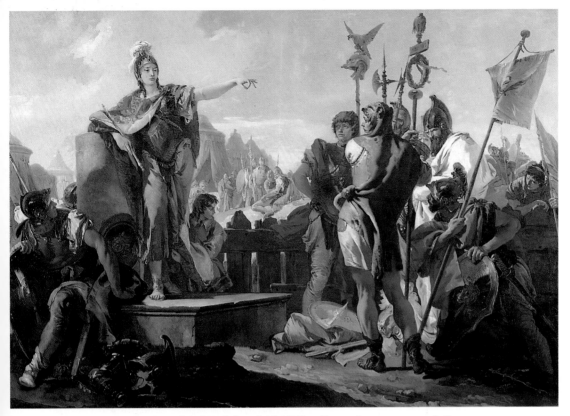

圖272 姜巴提斯達・提耶波洛，《季諾比歐女王告軍士圖》，約1730年，262×366公分

提耶波洛的素描

雖然提耶波洛以繪畫著稱，但他遺留下來的多幅草圖素描也擁有相當高的評價。提耶波洛總是孜孜不倦地先以草稿描繪人物的草圖，再轉畫到屋頂壁畫上面。上面這幅素描顯示提耶波洛的明暗法（即畫出物體的明暗）功力以及他對透視法的掌握。上圖中的女性應為真理女神，這個擬人化的神話角色曾經在提耶波洛的數幅作品中出現過。

即使不知道作品背後的故事，也不妨礙我們鑑賞畫中蘊含的力量。提耶波洛所顯示的是男性與女性的對抗，然而，以18世紀的眼光來看卻恰巧相反：畫中發號施令的是女人，男人只能伏首聽命。女子無所不能，衝勁十足，男人雖有雄壯的身軀，卻順從地等她下令。這是一幅才氣煥發的精心傑作，但態度卻極其嚴謹。

例，這片壯觀的雲彩帶給我們無憂無慮的喜悅，以及一個能讓想像力自由奔馳的天地。寡第最讓我們著迷的是他同時具有智慧上的說服力（我們相信眼前所見真有其景）和浪漫的魅力（我們也認為這幅作品是具有詩意的創作）。而具有說服力的詩句，是最雋永難忘的。

洛可可晚期的威尼斯

就在洛可可藝術因為被視為浮華不實，而在歐洲其他地區式微的同時，威尼斯卻仍有偉大的洛可可畫家出現，他們的傑作說明了洛可可藝術的真正力量就在於它神奇的生命力。法蘭契斯科・寡第（1712-93）抒情式的幻想風景畫（根據想像安排的風景，半為實半幻想）是最後的洛可可畫作之一。寡第是他的畫家家族中最著名的成員，畫風閒散，帶有印象式的風味，畫面輕快愉悅。他畫中的建築或許只是杜撰，但卻不難接受。以他的《義大利海港與古代廢墟》（圖273）為

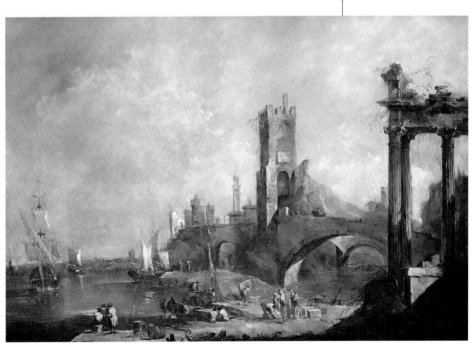

圖273 法蘭契斯科・寡第，《義大利海港與古代廢墟》，1730年代，122×178公分

貝洛托

卡納雷托的甥兒伯納多‧貝洛托（1721-80）也自稱卡納雷托，這在18世紀曾造成相當大的困擾。他曾在威尼斯隨卡納雷托學畫，但在1747年就前往北歐宮廷，特別是德勒斯登和華沙。他的作品描繪極其詳實，二次大戰戰後，建築師甚至依照他畫中的建築和細節來重建華沙。

城市景象

威尼斯風景畫家卡納雷托（又名安東尼奧‧卡納勒，1697-1768）是古典主義復興的新風潮中的先鋒之一，不過他更是一位洛可可風格的畫家。他僅比提耶波洛（見第232頁）晚一年出生，卻比寡第（見第233頁）要早好幾年。這兩位都是純粹的洛可可藝術家，而卡納雷托的藝術卻可以被視為絕對的新古典主義。

卡納雷托踏入畫壇不久，就選定城市風景作為主題，而且至死不渝。他在生前即因以鉅細靡遺的手法精確記錄城市的風貌而享譽畫壇。由於許多作品都以他的故鄉，也就是威尼斯這個奇幻、充滿想像的城市為主題，這些畫作或許擁有洛可可的外貌，但精神卻絕對嚴謹。

想一睹卡納雷托對石板瓦、石塊與木材的質感，及遠方水面與高渺天空的感受，《石匠的庭院》（圖274）這幅描繪威尼斯不為人知的泥濘陋巷，卻又不失被稱為最可愛城市之一的威尼斯之本色的作品，就是最佳範例；雖然聽來毫不浪漫，卻是光與影、斜度與高度相互作用的奇妙場景。《威尼斯：基督升天節的聖馬可灣》（圖275）沐浴在古典式日照的生硬光線下，垂直線條簡潔且平衡完美，建築物也具有絕對的實體感；然而，由於畫家是懷著如此的喜愛與讚賞來描繪他的城市，畫作的效果因此令人神迷。事實上除了天空略帶抒情外，此畫

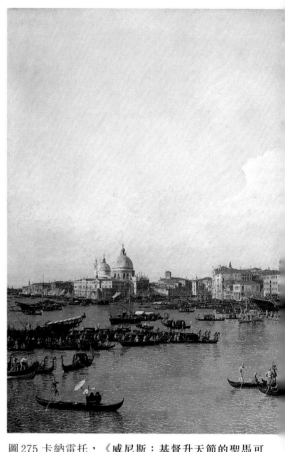

圖275 卡納雷托，《威尼斯：基督升天節的聖馬可灣》，約1740年，122×183公分（48×72英吋）

在大氣氛圍的詩意表現上並沒有達到。

前往威尼斯遊覽的英國旅客對卡納雷托尤其尊崇，他們對他的理性極為欣賞。1745年，他啟程前往英格蘭之後就在那兒居住了十年，並畫下多幅倫敦的景色，不過評價卻都不高。

他的甥兒（1721-80，見邊欄）有時亦自稱卡納雷托，因而造成辨識上的混亂。他模仿著名的舅父，兩人的作品令人難以分辨；有人甚至辯稱（我認為這並不正確）觀賞兩人的作品並無差別。不過貝洛托較重細節，擅長處理廣闊的畫面；在他的畫中，大氣彷如水晶般透明，我們可以如上帝般鳥瞰所有景觀。這種神臨大地般的廣闊感，是他們共有的特質，此特質是如此的明顯，張冠李戴幾乎是難以避免。

霍加斯：英國傳統的奠基者

英國人對藝術向來重實用而不重視覺效果。英國贊助人喜歡找人畫下自己的肖像、家園、產業和造訪過的外國城市風景。諷刺的是，威廉‧霍加斯（1697-1764）這名英國第一位重要畫家，雖是位下筆忠實而生動的肖像畫家，結果

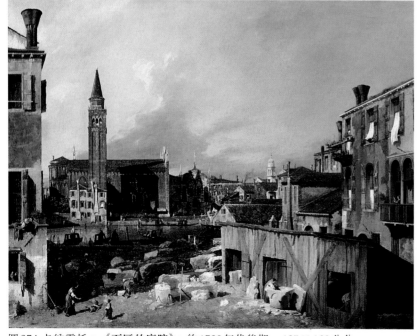

圖274 卡納雷托，《石匠的庭院》，約1720年代後期，125×163公分

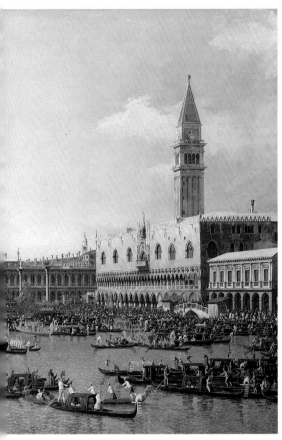

圖276 威廉‧霍加斯，《葛拉罕家族的小孩》，1742年，163×183公分(5英呎4英吋×6英呎)

霍加斯的版畫

威廉‧霍加斯(1697-1764)早年學過版畫，使用一系列奇聞異事的圖畫來描繪社會與道德議題，他也因此而有名。他以庶民的保護者自居，並自許維護英國合理的價值觀以對抗盛行的法國格調和風氣。上面這幅《杜松子酒巷》(1751)以一條虛構的街巷清楚展現酒鬼的悲慘下場，是霍加斯版畫雙聯作中的一幅，另一幅的題材是英國啤酒高貴的品質。這類版畫當時是以一先令的價錢出售，廣受社會各階層的喜愛。

卻以罕見的諷刺插畫著稱──這倒也頗合他的英國同胞品味；他將諷刺插畫帶上新的高峰，創造了一種全新的藝術形式。他是個充滿活力卻又獨斷獨行的人，極力反對當時倫敦流行的「義大利式」洛可可風格。他是徹底的國族主義者，在發覺英國藝壇淪入無藥可救的地方區域性後，就投入建立不列顛最早藝術機構的行列。他全心建立一個真正的英國傳統，不再唯歐陸馬首是瞻，而是要反映英國的生活方式。

在肖像畫方面，霍加斯打破傳統，開始用以往只有貴族才能享有的繪畫方式去描繪英國新興中產階級；他對人性荒謬的敏感度，也令他難以抗拒地朝向諷刺畫這種既適於社會批評又獲利頗豐的繪畫門類。他總是以舞台戲劇般的佈局來處理他的題材。《乞丐歌劇的一景》(圖277)取材自約翰‧蓋伊作於1728年的偉大諷刺劇：江洋大盜麥琪斯船長昂然屹立在舞台正中，他的兩名情婦則分別跪在她們卑鄙虛偽的父親面前苦苦哀求。畫出劇中的雙重諷刺是霍加斯最大的樂趣：善惡表裡不一，外加一男二女的三角戀情。霍加斯的機智與才氣由此可見，然而，他也具有深沈的一面。

《葛拉罕家族的小孩》(圖276)可與委拉

斯貴茲(見第194頁)的名作相提並論：它們都傳達了某種臨場感，讓我們目睹某個特別的時刻。畫中四個小孩容光煥發地望著我們，旁邊是他們養的貓和一隻關在籠中的小鳥。過一會兒我們才看出此景的深層含義：充滿慾望的貓咪正對著小鳥虎視眈眈；而這些孩童以為小鳥啁啾的叫聲，是在和他們唱和，事實上卻是哀求保護的狂亂悲鳴。只有小嬰兒看得到貓咪的動作，但他並不了解其中的意義。霍加斯告訴我們，純真正蒙受威脅，陰影也即將降臨到歡笑的孩童身上。

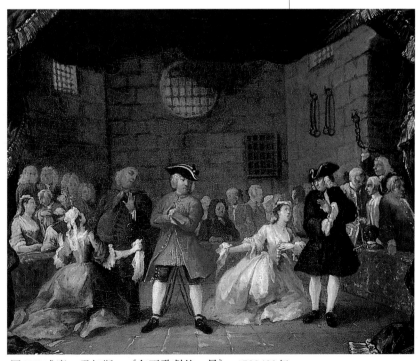

圖277 威廉‧霍加斯，《乞丐歌劇的一景》，1728/29年，51×61公分(20¼×24英吋)

新古典主義
與
浪漫主義

新古典主義誕生自18世紀中期對洛可可與晚期巴洛克風格的反動。新古典主義藝術家要的是一種能夠傳達如正義、榮譽與愛國心等嚴肅道德理念的藝術風格。他們渴望重建古希臘與羅馬在古典時代所擁有的莊嚴、尊貴的藝術風格。然而，雖然有些畫家是成功了，但這個藝術運動本身卻缺乏某種生氣，無法脫離學院派的狹隘觀念。

浪漫主義也始於相同時期，不過它的走向是趨近現代而非上古，而且著重狂放外現，而非自制內斂。不論在美感或主題方面，浪漫主義藝術家都沒有一定的規則；相反地，浪漫主義是一種具有創造性的展望，是一種生活的方式。

這兩種看法之間存在著一道鴻溝，兩者間的爭論不但歷時長久，有時甚至趨於激烈嚴苛；不過，最後浪漫主義終究脫穎而出，成為19世紀前半期藝術運動的主流。

奧珍・德拉克窪，《墓園中的孤女》，1824年（局部圖）

新古典主義與浪漫主義大事記

新古典主義始於18世紀中期（遠早於洛可可風格遭到廢棄之前），直到19世紀初開始衰退。無獨有偶，繪畫中的浪漫主義最早也可以追溯到1740年代，例如更斯布洛的作品。浪漫主義繪畫在1780年代成為一種廣受認可的藝術運動，之後並延續到19世紀中期。

**約翰·辛格頓·柯普利，
《柯普利家族》，1776-77年**
這幅柯普利家族的畫像，就是歐洲新古典主義（主要是雷諾爾茲）對一位來自新世界的藝術家所造成影響的好範例。在美洲，柯普利是以不加裝飾但卻具有說服力的寫實主義著稱。到了英格蘭，受到當時潮流的影響，柯普利畫中的人物變得既理想化又溫文優雅，往往反而削弱了他原有的洞察力（見第246頁）。

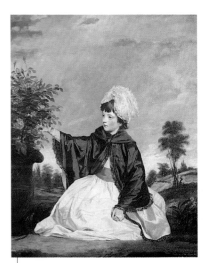

**喬舒瓦·雷諾爾茲爵士，
《卡洛琳·霍華德小姐》，1778年**
雷諾爾茲是英國首屈一指的學院派畫家，也可能是最傑出的肖像畫家。他服膺折衷主義但又帶有濃厚的古典傾向，使他為當代貴族所畫的肖像增添了一份尊貴之感。他賦予這幅簡單的孩童肖像宏偉與英雄氣概的氣氛（見第244頁）。

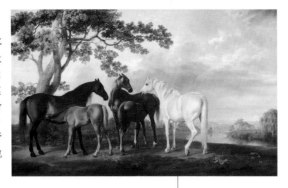

**喬治·史塔伯斯，
《雌馬與幼馬》，1762年**
由於獨沽一味，喬治·史塔伯斯獲得一定的成就，聲名歷久不衰。他全心投入馬匹繪畫，右圖就是他多幅描繪遺世而居的馬匹作品之一。這幅作品讓我們一窺這些野生駿馬君臨屬於牠們的大地之神采（見第247頁）。

| 1740 | 1750 | 1760 | 1770 | 1780 | 1790 |

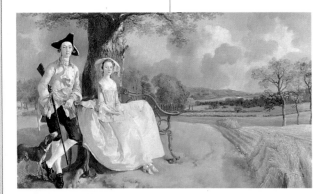

**湯瑪斯·更斯布洛，
《安德魯先生暨夫人》，1749年**
這幅令人難忘的作品具有驚人的原創處理手法，讓我們念念不忘。畫中人的姿態與臉部表情既獨特又具說服力，然而，矛盾的是，這兩個人物的體型卻故意畫得彷如玩偶或陶瓷娃娃；他們位於畫面的一角，讓出畫面三分之二的空間給風景。大自然是更斯布洛人物畫的重要元素之一，他對19世紀的英國風景畫家，尤其是康斯泰伯，具有深遠的影響（見第240頁）

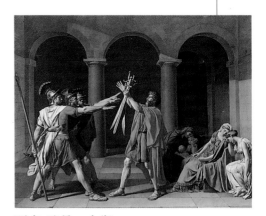

**賈克-路易·大衛，
《歐哈斯三兄弟的宣誓》，1784-85年**
這是第一幅真正知名的新古典主義作品。1789年法國大革命爆發，大衛是革命陣營的一份子，畫中的主題激發革命派的愛國精神。作品構圖乃是經過深思熟慮的結果：例如誇張畫面右方婦女的柔弱，以便與左方三名年輕男子英雄式的剛強姿態作對比（見第253頁）。

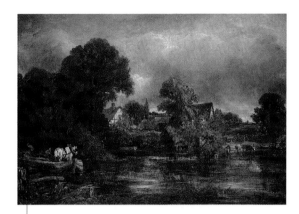

**約翰・康斯泰伯，
《白馬》，1819年**

這是被英國風景畫傳統視為圭臬的索福克(譯注：英國東部郡名)風景系列之一。康斯泰伯的作品有一種獨一無二的清新感。畫中以一種臨場經驗和令人折服的真實感，巧妙地使用「分離色調」。康斯泰伯藉著家宅附近生氣蓬勃的平凡景色，突破了傳統所謂「正確」風景畫主題的準則(見第270頁)。

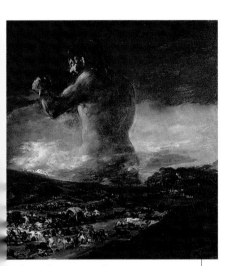

**法朗西斯可・哥雅，
《巨人》，1810-12年**

哥雅一開始曾在西班牙宮廷受到安東・拉斐爾・孟斯這位新古典主義畫家的影響，不過隨著畫壇歷練的增加，他卻越來越傾向浪漫主義。身為畫壇巨人，他對浪漫主義在歐洲各地的發展都具有相當影響。從《巨人》可以看出哥雅將意識深處的影像具現的功力；畫面強而有力，但其中蘊含的卻不僅是單一膚淺的訊息(見第252頁)。

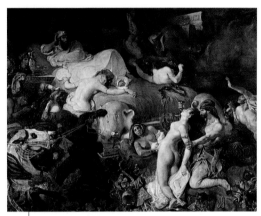

**奧珍・德拉克窪，
《薩賀達那拔爾之死》，1827年**

德拉克窪的浪漫主義具有厚實的古典基礎。魯本斯和傑利柯的作品引領、鼓勵他去追求強烈色彩的情緒效果。這幅畫展現出他作品的活力和異國情趣，不過他向來都能保有一定程度的超然和自我掌控(見第261頁)。

| 1800 | 1810 | 1820 | 1830 | 1840 | 1850 |

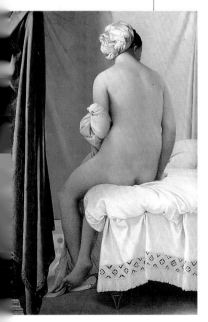

**傑昂-奧古斯特・安格爾，
《沐浴者》，1808年**

安格爾是法國新古典主義的「大祭師」。他對裸體人像的背部和頸部別有偏好，在他的作品中通常會賦予這些部位顯著的地位，而為了配合他高度複雜的構圖所需，他往往將裸體加以扭曲或拉長。這是典型的新古典主義畫家做法：因為對他們而言，藝術手法的樞紐就在於對描繪主題的操控。安格爾對主題的扭曲甚至甚於左圖，不過這些解剖學上的「謬誤」和客觀的真實本身，似乎是一樣合理(見第256頁)。

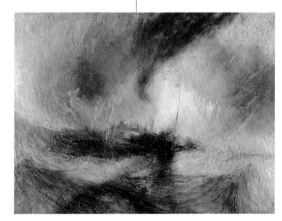

**約瑟夫・馬洛・威廉・泰納，
《暴風雪中的蒸汽船》，1842年**

浪漫主義的情感力量透過泰納的海景展露無遺。一如所有的偉大藝術家，泰納完全掌控畫中的一切。他畫的是一艘陷入海上暴風雪中，面臨生死關頭的船隻；但不論主題多有想像力、多極端，他仍意識到透視法的存在和其必要性(見第265頁)。

英國畫派

在 18世紀的英國繪畫中，有一股混合浪漫主義與新古典主義的傾向。一方面是湯瑪斯・更斯布洛神奇的抒情風格；他的肖像畫總是涵括自然環境在內，而且其中有許多幅都更近於風景畫。在另一方面則是喬舒瓦・雷諾爾茲爵士，迎合當時文雅有禮的社會典範的學院派古典畫法——而他所處的年代，就是我們所熟知的啓蒙時代。

湯 瑪斯・更斯布洛(1727-88)是引領英國繪畫進入輝煌時期的藝術家之一。他自稱「充其量是笨伯一位」，就是這種不失紳士魅力卻又令人癡狂的原創性，讓他如此受人歡迎。身爲頂尖的肖像畫家，風景畫卻是他的最愛，而他最好的作品也都能兩者兼顧。他在風景畫方面的成就，爲後來康斯泰伯激進的自然主義風景畫研究，以及英國的浪漫派傳統(見第264頁)，完成鋪路的工作。更斯布洛的風景畫頗得華鐸遊樂繪畫(見第224頁)遺風：都以奇妙的田園景色搭配優雅纖細的人物。然而，在更斯布洛的作品中，這些特點都進一步轉換成規模更大的抒情風景畫，畫面充滿忠於自然的清新風格。更斯布洛最著名的早期肖像畫是突破傳統的《安德魯先生暨夫人》(圖278)，主題是一對新婚夫婦，背景則是他們祖傳的田野風景。畫中的什女穿著入時，臉色卻陰沈晦暗；男主角則做輕裝打扮，顯得有些稚氣未脫。

圖278 湯瑪斯・更斯布洛，《安德魯先生暨夫人》，約1749年，71 × 120公分(28 × 47英吋)

肖像畫的新風格

這幅肖像畫的神韻來自既寫實而又非寫實的人物表現(畫中人物栩栩如生,卻又宛如玩偶),以及驚人的原創性構圖。畫面的原創性在於它將主題偏置一側,周圍環繞著一片如假包換且未經理想化的18世紀英國田園風景:玉米田、屹立不搖的橡樹和陰晴不定的天空一應俱全。

畫中人的位置突顯了他們的地主身份;他們顯然正在視察周圍的景物,然而這片風景卻不僅是裝飾用的幻想背景(一如此類戶外人物畫的一貫作風),它本身就是這幅畫的重要部份之一。這幅人物畫還不算真正完成,因為據說安德魯夫人提出一項奇怪的要求:她希望自己的畫像手上能抓著一隻雄雞,或許這就是畫像的膝上為何留有一塊空白的原因。更斯布洛顯然覺得這對夫妻相當滑稽,不過他還是將他們畫得具有嚴肅面扎,煩值得敏佩的樣于。

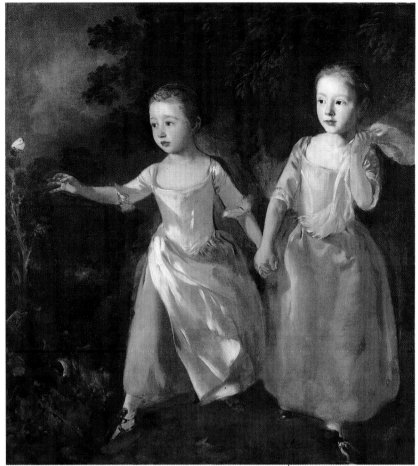

圖279 湯瑪斯・更斯布洛,《追逐蝴蝶的畫家之女》,1750年代晚期,115×105公分(45×41英吋)

哀愁與歡慶

隨著更斯布洛日漸成熟,他的感性也愈來愈敏銳、微妙,對自己捕捉人物神韻的能力也更有信心。他畫中的抒情風景只約略先以素描打底,整個背景變得更理想化(雖非全然虛幻),畫法也更揮灑自如。他對美貌或是英雄氣概等天賜榮寵之難逃歲月消磨的悲哀極為敏感;他的某些肖像畫就流露出令人心碎的哀戚之感。

例如,他為他兩個女兒莫莉(瑪莉)與瑪格莉特所畫的幾幅肖像,就都蘊藏著這股哀愁。這兩名他摯愛的平凡少女,未來註定要鬱鬱寡歡——兩人都生來體弱多病。而這幅迷人的《追逐蝴蝶的畫家之女》(圖279),就具有對畫中人即將面臨不幸未來的預言。只有少年人才會去追逐蝴蝶,因為成年人已經悲哀地發現,蝴蝶要不是很難抓到,就是會在追逐中死去。對孩童而言,追逐本身就是一種無憂的樂趣;更斯布洛再次微妙地表達出天真無邪的歡樂,以及成熟的悲哀。

更斯布洛
其他作品

《湯瑪斯・馬修艦長》波士頓美術館;
《布料店員約翰・史密斯》,澳洲布里斯本,昆士蘭畫廊;
《涉水》,英國,依匹斯威克基督教堂大廈;
《蘇珊娜・賈德納夫人》,倫敦,泰德畫廊;
《喬治・德拉蒙夫人》加拿大,蒙特婁美術館;
《藍衣仕女》,美國,費城美術館;
《淑女》,東京,石橋美術館;
《喬治三世》,英國,溫莎堡皇室收藏館。

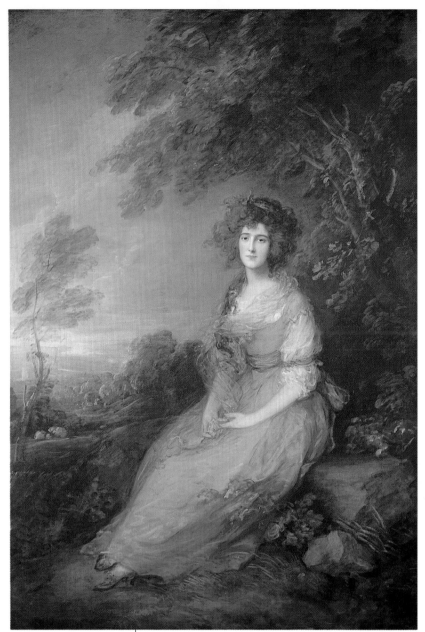

圖280 湯瑪斯・更斯布洛，《**理查・布林斯萊・夏瑞丹夫人**》，1785/86年，220×154公分(7英呎3英吋×5英呎1/2英吋)

更斯布洛是個偉大的「獨立」畫家，對肖像畫法的影響有限，但其風景畫卻相當重要。康斯泰伯(見268頁)年輕時即以他的作品為典範，並曾寫道：「在每一道樹籬和每一棵樹木身上，我好像都看得到更斯布洛」。

新風格的催生者：雷姆塞

18世紀最偉大的英國肖像畫家，或許是遭受不當遺忘的蘇格蘭人亞倫・雷姆塞(1713-84)。說話向來刻薄的英國作家賀拉斯・沃普曾說「雷諾爾茲畫女人很少成功…而雷姆塞卻是生來就要畫女人」。他的傑作通常都成為畫中人家族的祖傳至寶，卻使得長久以來評論家很難看到。

《亞倫・雷姆塞夫人瑪格麗特・林塞》(圖281)是他的第二任妻子。第一任妻子安娜・貝尼死於難產，致使他對愛情充滿不安全感。第二任妻子雖清新可人，但雷姆塞為她作畫時，筆下卻充滿感人的焦慮之情；他的心頭永遠縈繞著一絲恐懼：愛妻或許也會像她身旁的花朵一樣，終究難逃枯萎凋零的命運。

他的纖細風格為英國繪畫帶來一股融合義大利古典主義式的巴洛克和法國洛可可魅力的新風格。他的個性雖與講求實際的社會批評家霍加斯恰成對比，卻為此英國繪畫的偉大時代注入求新求變的動力與積極前進的活化因素。

劇作家的妻子

《理查・布林斯萊・夏瑞丹夫人》(圖280)也承襲了這股哀愁。畫中人曾以美妙的歌喉和脫俗的容貌名噪一時，且為名劇作家夏瑞丹之妻。她的孤獨與難以捉摸的魅力，都透過畫像傳達出來。整個畫面只有她優雅可愛的臉龐明確可見，其餘都顯得稀薄模糊而不穩定。憂鬱的夕陽反映出她的內心世界。這種等身大的肖像，尤其是以自然為背景的仕女人像，是18世紀英法繪畫的獨特傳統，後來更引起歐陸畫壇的注意，哥雅和其他畫家也都曾模仿過(見248頁)。

理查・布林斯萊・夏瑞丹夫人

閨名伊麗莎白・林萊(1754-92)，是一位兼具絕世美貌與魅力的女歌唱家，自幼就與更斯布洛結識。1772年她與戲劇家理查・布林斯萊・夏瑞丹(1751-1816)私奔到法國，次年成婚，並定居倫敦。不過，在夏瑞丹成為名劇作家並晉身國會議員之前，他們的生活一直相當拮据。

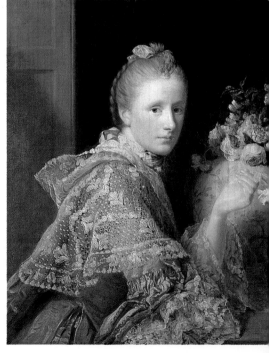

圖281 亞倫・雷姆塞，《**亞倫・雷姆塞夫人瑪格麗特・林塞**》，1760年代早期，68×55公分

《理查・布林斯萊・夏瑞丹夫人》

這幅畫作的主題人物與她的丈夫在性情上頗為相左(見第242頁邊欄),這意味著她大部份的時光,都消磨在最能讓她感到快樂的鄉村地區;而她性格任性多變的丈夫卻對倫敦流連忘返。對更斯布洛的浪漫主義新肖像畫法而言,她是相當適合的主題:畫家綜合了畫面的所有元素,表達出人物淡淡的憂愁情緒。

臉龐

她被描繪成整個環境的一部份,畫家以處理樹上葉片的相同手法,描繪她隨風飄揚的秀髮;如泣如訴的表情(畫面的焦點)與整個姿態,似乎傳達了她對丈夫的懇求:「帶我走出昏亂的世界,將我置於合乎我本性的寧靜、單純生活環境中。」夕陽反映了她的哀愁情緒。

遠樹

遠方這一棵孤樹與天際重疊,樹幹是草草幾筆向外伸展的阿拉伯舞姿,幾簇蓬鬆的樹葉都畫向同一個方向。天空的油彩底下泛出粉紅色澤,與人物衣著的各種粉紅與藍色色彩相互呼應。

色彩與形式的節奏

隱約可見的雙足應和著構圖的主節奏。整體而言,更斯布洛廣泛採用「溼中溼」的手法,讓層層交織、自由自在的淡塗顏料創造出柔和的輪廓效果。他的畫筆以飛快的「之字形」掃過人物身上的服裝,直達腳部。我們的視線自動移向遠樹,然後隨著人物身後的葉簇上下穿梭;整個循環節奏就循著人物的對角線姿態,重新展開。

雙手

相較於臉龐,她蒼白的雙臂顯得平坦,完全沒有體積感或明暗變化。她的雙手似乎掩埋在服裝與紗巾的皺褶堆中;透明的紗巾是由流動的彎曲線條構成網絡,順著她的手指往返交織而成。這片紗巾先轉折繞過人物的雙肩,然後滑過胸部,沿著雙臂飄墜到膝蓋與雙足部份;這項安排統合了人物的動作,展現出一個完整的浪漫姿態。

才氣縱橫的肖像畫家：雷伯恩

同為蘇格蘭人，雷伯恩顯然深受雷姆塞影響，並在巔峰時期與之並駕齊驅。我們很想知道圖282的絕佳溜冰姿勢究竟是牧師本人還是雷伯恩的構想。這幅奇特的景象勾勒出一身莊嚴黑色打扮的牧師形體，意圖取得平衡衝過冰面，他背後的迷霧與山巒構成了絕佳背景。畫中人物是如此鮮明立體，周圍世界又是如此朦朧曖昧。他的視線斷然鎖定在不可見的目標，一路向前滑行。冰鞋觸及冰面這一瞬間，我們看出他的肌肉如何運作；但他要往何處去、整幅影像為何如此恰得其份，仍令人納悶不已。

雷諾爾茲尊貴的風格

喬舒瓦‧雷諾爾茲(1723-92)以其肖像畫的偉大成就受封為爵士，他不及更斯布洛敏銳，但畫面較均衡。他與未受多少正式敎育、又好與演

圖283 喬舒瓦‧雷諾爾茲爵士，《卡洛琳‧霍華德小姐》，1778年，143 × 113公分 (56 × 44 1/2 英吋)

員或音樂家為伍的更斯布洛不同；他是徹頭徹尾的知識份子。他很早就浸淫於文藝復興藝術，並和義大利及法國新古典主義藝術家同樣對古代文物深感興趣。在這些影響的導引下，雷諾爾茲再興「尊貴的風格」，並將之安揷在新時代的情境裡(見邊欄)。他雖然一如更斯布洛，把熱情投注到肖像畫之外的其他繪畫門類，他仍是當時公認的英國肖像畫的祭酒。

對雷諾爾茲而言，歷史畫是藝術的最高形式。他致力為英國統治階級的肖像畫注入古典主義與英雄主義的精神。他在英國畫壇的地位直到相當晚期才可說是面臨威脅，尤其是來自更斯布洛響亮聲名之威脅；換句話說，他對英國藝術的影響歷時相當長遠。1768年英國皇家美術學院成立，他出任首任院長，巨大的影響力更奠定了學院派繪畫的基礎(見邊欄)。

雷諾爾茲也是影響深遠的理論家，他的皇家美術學院講稿至今仍值得一讀。他的作品充份表現當時貴族的威嚴氣度，但有時太多情善感，這在將童年理想化時尤其為甚；不過一旦捕捉到童稚的清新氣息，則又極其動人。《卡洛琳‧霍華德小姐》(圖283)就是一幅傑出的肖像畫：玫瑰花叢和人物的純真氣息雖略帶淒清，卻不是大聲疾呼的那種，其含蓄的表現使人得以好好觀賞這位沈靜的玫瑰少女。

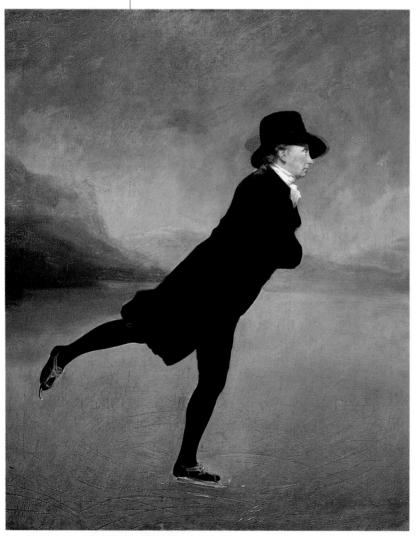

圖282 雷伯恩，《羅伯特‧沃爾克牧師滑冰圖》，1790年代中期，73 × 60公分

美國與英國：共同的語言

倘若遭受遺忘的雷姆塞（見第242頁）可被視爲當時最偉大的肖像畫家，那麼年紀比他小42歲並同遭忽視的美國畫家吉爾貝特‧史托特（1755-1828），或許就是最具原創性的肖像畫家。從史托特這個姓氏可以推知他的祖先來自蘇格蘭。他在20歲那年來到倫敦，並在當時成名的歷史畫畫家班傑明‧魏斯特（見右圖）這位美國同胞門下習畫。

史托特在倫敦也大獲成功。他的畫作如此受人歡迎，到後期甚至難與更斯布洛之作分辨。但這項恭維其實有褒有貶：因爲他的畫風自成一格，有一種幾乎寫實到了不顧情面的地步。在他的時代要談特定的美國風格或許言之尚早，不過他的作品確實煥發著一股在歐洲藝術家的作品中無法找到的樸實光輝。

《理查‧葉慈夫人》（圖284）就是展現他絕佳觀察力的佳例：還有哪位畫家膽敢畫出她臉上依稀可辨的鬍髭？她臉部色澤的變化與服裝、帽子對光線反應敏銳的明暗變換，都預示了印象主義（見第294頁）的到來。由於面臨嚴重的財務困境，史托特在1793年返美，並終老於此。他最爲人知的是曾爲喬治‧華盛頓畫像。儘管他聲譽頗著，但公共事務題材實非他所長；反倒是類似這幅商人婦畫像中的純粹家居題材，才能喚起他潛藏的敏銳觀察力。

圖285 班傑明‧魏斯特，《自畫像》，約1770年，77×64公分（30¼×25⅛英吋）

歷史畫：廣受歡迎的題材

班傑明‧魏斯特（1738-1820）雖不如史托特引人入勝，卻較有名，不過他的歷史畫聲譽主要是在英國獲得認定而非故鄉的美國。

他的風格絕大部份建立於細節和歷史事實的準確性。1760年他前往羅馬，深受新古典主義畫家如安東‧孟斯（見248頁）的影響。魏斯特偉大的歷史戲劇曾經深深打動當時人們的內心，但對現代人來說，卻是冷靜多過悸動。這些作品似乎是出於智力而非情感的產物。

但在自畫像（圖285）方面，他的情感就不曾缺席；而這正是魏斯特所長。這幅畫或許略嫌理想化：一位恬靜優雅、穿著符合當時流行莊重的都會風格的仕紳，以一種貴族的冷靜眼神凝視我們。他手中的速寫本似是附加物，安插在外圍橢圓形的周邊。他半邊的臉龐和軀體都籠罩在陰影中，暗示他分裂和隱秘的性格。

圖284 吉爾貝特‧史托特，《理查‧葉慈夫人》，1793/94年，77×63公分（30¼×25英吋）

安琪莉卡‧考夫曼

她是雷諾爾茲的朋友，也是英國皇家美術學院成員。她一開始是畫肖像畫，之後興趣轉到歷史題材。1770年代她爲建築師羅伯特‧亞當畫了一系列裝飾壁畫，1781年再婚並遷居羅馬。上圖的新古典主義風格梅森細瓷（審訂注：德國古城。梅森陶瓷廠是18世紀歐洲最重要的瓷器廠）即以她的畫像作裝飾。

美國獨立

倫敦政府與美洲殖民人士在增稅問題上的歧見，是觸發美國革命的導火線。1776年7月4日，喬治・華盛頓（1732-99，見上圖）奉命爲司令，並簽署獨立宣言。歷史證明華盛頓是一位絕佳的領導者，他在1789年出任美國首任總統。

圖286 約翰・辛格頓・柯普利，《柯普利家族》，1776-77年，185×292公分

柯普利：未竟全功的天才

如果說英國給了魏斯特所需的良機，那它帶給約翰・辛格頓・柯普利（1738-1815）的則是利害參半。他在美國所完成的作品展現出完全忠於主題的生動寫實風格。遷居英格蘭之後，他開始沾染新古典主義的優雅格調，並受到雷諾陂茲的「尊貴的風格」影響；然而，對柯普利而言，這方面的涉獵結果可說是徒勞無功。

　　他的改變可由《柯普利家族》（圖286）看出。從畫作的初步構思階段起，柯普利就已相當用心，他岳父的臉部和雙手，以及左下角精緻的洋娃娃，都可看到他早期的風格——令人毛骨悚然的忠實刻畫。至於其他部份，柯普利則以理想化與抽象化的技法處理，整幅畫雖令人印象深刻，但卻略顯缺乏創意：我們在雷諾陂茲、更斯布洛或魏斯特的肖像畫中，就看過類

並對這種高貴但非人類的動物的每一種面貌做深入探討，彷彿自己也是這種動物的榮譽成員一般。史塔伯斯並未完全排拒繪畫人物，因為畢竟是人類提供了他畫馬的工作機會。不過《雌馬與幼馬》（圖287）卻是他多幅完全沒有人類為伴的作品之一。當然，畫作表面上是毫無情感；然而幾匹莊嚴堂皇的母馬和小馬毫不矯作、彼此信賴地相聚成群的畫面，卻明明白白地展露出大自然最令人鼓舞的溫柔景象。

帶著古典優雅姿態的馬群背後，是一片典型的英國風景。畫家深深為馬群之美所感動，並將他個人的信念傳遞給我們：牠們才是這片原野真正的主人。人類為了生活，在累贅的層層衣物包裹中，及礙手礙腳的裝備約束下，其實是遠遜於這些赤裸而毛髮光潤的野生動物，人

圖287 喬治・史塔伯斯，《**雌馬與幼馬**》，1762年，100×190公分（39×75英吋）

似的「尊貴的風格」。不過，不論就優缺點而論，這仍是一幅驚俗之作。其背景地點的不確定性是它的缺點之一，卻也成為一大特色。他們是在室內嗎？織錦沙發、金邊窗簾和價值昂貴的地毯如此暗示。或者他們是在室外聚會？背景遠處的山丘和夾雜在人物之間的葉叢如此顯示。這兩套背景之間有著巧妙的連繫：地毯採用葉片圖案，沙發也以花卉為主題。

偉大的馬匹繪畫

這個世紀的另一位偉大的盎格魯薩克遜大師喬治・史塔伯斯（1724-1806）一如更斯布洛，也喜好肖像畫與鄉間景色的風景畫，不過他對馬匹更是情有獨鍾。他畫馬並不只是遠觀而已：他曾經解剖馬隻（據文字記載）、沈思馬的意義，

288 喬治・史塔伯斯，《**受獅子驚嚇的馬**》，1770年，94×125公分（37×49英吋）

類何其有幸能成為牠們的夥伴。畫中雖充滿田園風味，但並未虛飾作假：天空佈滿陰霾，暴風雨即將到來；陰影降臨馬群身上，只剩草原正中央牠們站立之處，依舊陽光普照。

史塔伯斯對動物生命之脆弱也同樣敏感。《受獅子驚嚇的馬》（圖288）就是一場活生生的弗洛伊德式夢魘。一匹白馬在驚恐中猛然煞住腳步──風從牠身上掃過，一道從天而降、強烈得怪異的光柱閃過，照亮牠顫懼的身軀：一個獅頭正從暗處向外窺視。這是恐懼凍結的一幕！畫家將結局留給我們自己去想像。

哥雅

毫無疑問地，18世紀最偉大的藝術家，是西班牙人法蘭西斯科‧哥雅。他擁有源源不絕的原創性與意志力，最初他曾受到出生於德國的新古典主義藝術家安東‧孟斯影響，之後哥雅開展出自已的畫風。最重要的是，他是以真正的西班牙眼光在作畫。

安東‧拉斐爾‧孟斯(1728-79)與瓊安‧溫克曼(見邊欄)同是新古典主義風格的建立者。不過更重要的，是他極具影響力的新古典主義肖像畫風格。孟斯也是西班牙國王查理三世的宮廷畫師：這位西班牙國王是忠實的古董迷兼社會改革者，對孟斯那種既嚴肅尊貴又現實的風格，有一種自然的喜愛。這些特質在孟斯的《自畫像》(圖289)中都有令人讚嘆的呈現。哥雅就是應他之請，於1771年前往馬德里。

哥雅：西班牙天才

孟斯的影響在法蘭西斯科‧哥雅(1746-1828)的早期作品，尤其是最早的幾幅肖像畫中明顯可見。除此之外，哥雅不屬於任何流派：他的繪畫生涯長達60年，期間歷經好幾個風格轉變，才在1820年代中期逐漸成熟，並開展出多種新風貌。他似乎純然依循自己的天才前進；如今，以他對現代世界所持的觀點而言，他應該

圖290 哥雅，《龐德霍斯侯爵夫人》，約1786年，210×127公分(83×50英吋)

被視為早期的浪漫主義畫家(見第259頁)。相對於新古典主義畫家嚴謹的理想主義，他的藝術與混合古典形式及富有個人的情感表現而成的巴洛克風格更為吻合；他推崇委拉斯貴茲、林布蘭與大自然為他的三大導師。

哥雅擁有兩大非凡的天賦。他能夠看穿任何人物的外在，暴露出真實的內在；除非生性謹慎，否則這真是一項危險的天賦。然而他同時又擁有神奇的裝飾概念，這點從敵意消除的《龐德霍斯侯爵夫人》(圖290)可以明顯看出。他的作品之美是如此純粹，以致連那些幾乎淪為笑柄的畫中人物本身也未能領悟自己的處境，而沈迷在他的妙筆之下。

早年歲月

照片中是哥雅誕生地的簡陋室內景觀。1746年3月，他生在一個有五個小孩的貧寒家庭。哥雅的故鄉是位在西班牙北部鄰近薩拉哥沙的小城富恩德托多斯。哥雅在16歲那年首次接受委託製作，負責繪飾當地教堂的聖物箱。直到24歲，他才負笈前往義大利的藝術研究院尋求精化他的藝術。

瓊安‧約欽‧溫克曼

溫克曼(1717-68)的藝術理論在新古典主義時代具有高度的影響力。他熱愛古典文物與古代藝術，曾經寫過多篇藝術哲學論文。溫克曼相信古典藝術具有「高貴的樸實與莊嚴感」，並極力主張藝術家不論在道德或美學上，都應該對作品抱著誠實的態度。安東‧孟斯是他最熱心的支持者與信徒之一，他的藝術實踐了溫克曼這些理念。

圖289 安東‧孟斯，《自畫像》，1744年，73×55公分

圖291 哥雅，《查理四世家族》，1800年，280 × 336
公分 (9英呎2英吋 × 11英呎 1/2英吋)

王室家族的畫像

《查理四世家族》（圖291）是當時統治西班牙的
波旁王室家族畫像，他們傲慢自大，與其鄉下
佬般的臣民格格不入。這幅畫畫出他們虛華浮
誇的真貌。但他們卻繼續聘用哥雅，且終生贊
助他。這幅畫的驚人之處在於毫不留情的洞察
力和美感：王室成員如擠成一團的帶狀雕塑般
排開，身形肥碩、面孔呆滯又趾高氣昂，稱不
上優雅，也沒什麼格調。我們為他們退避，也
同情這位愚蠢而可憐的國王、他嘮叨狠毒的王
后，和他們五短身材、遲鈍粗俗的兒女。我們
注意到畫中服飾之耀眼，絲綢與蕾絲之細緻，
勳章、緞帶、珠寶及綬帶光彩奪目，都放射出
亙古不滅的尊貴魅力。

哥雅在每一幅肖像畫中都能觸及畫中人的脈
動，其震撼力是如此強烈，總使我們需要些裝
飾來平衡這些衝擊。《德蕾莎・路易絲・德・
蘇瑞達》（圖292）令人沈迷於椅子奇妙、斷續
不定的金黃色調所帶來的持續魅力，和那件在

圖292 哥雅，《德蕾莎・路易絲・德・蘇瑞達》，
約1803/04年，120 × 81公分 (41 × 31英吋)

波旁王室

1779年，哥雅被指派
為於1778年即位的西
班牙國王查理四世的首
席宮廷畫家。查理四世
治下的宮廷生活奢華放
縱，人際關係錯綜複
雜。這幅王室家族的小
畫像（見上圖）是一位無
名畫家畫在綢布上的作
品，這幅畫之所以耐人
尋味，是因為它畫出了
王室成員們明顯的相似
處。

織錦草圖

1774-94年間，哥雅曾
經在西班牙皇家織錦廠
斷斷續續工作了一陣
子，負責繪製設計草
圖，以供織工編織在織
錦畫上。雖然許多設計
草圖目前都已流失，但
仍有63幅哥雅的作品
留存下來——包括原版
草圖形式或完成後的織
錦畫。照片中是哥雅的
草圖作品《葡萄收穫期》
上機編織的情形，在畫
面背後工作的織工正透
過絲線研究這幅漫畫。

奇想

哥雅在1797-99年畫了
80張諷刺性版畫,總稱
為《奇想》。友人萊安
德羅·費爾南德斯·莫
拉丁把他在英國看到的
一些諷刺漫畫,以及它
們嘲諷體制的效果講給
哥雅聽。上圖就是《奇
想》系列作品之一,名
為《理性的酣睡》,草
稿畫於1797年,次年
正式付梓。當時西班牙
還不能容忍這種明目張
膽的政治批評,此系列
差點被宗教裁判所查
禁。

拿破崙入侵西班牙

1807年12月,拿破
崙·波納帕蒂(1769-
1821)帶領了13萬法軍
直驅西班牙北部。到了
1808年春天,馬德里
已經落入他的手中,同
年6月他推翻費迪南七
世,另立自己的弟弟約
瑟夫為西班牙國王,西
班牙人和法國佔領軍之
間隨即展開一場游擊
戰,並於1808年5月2
日爆發大規模反抗戰
爭,隔天就有許多西班
牙反抗軍在馬德里街頭
各處遭到法軍處決。

閃亮的藍黑色中透著紅綠的洋裝——在色彩的
誘惑下,我們才得以承受畫中人的無情逼視。
德蕾莎女士是哥雅的友人,因為她的丈夫(也是
一位畫家)是哥雅的酒友之一。不過這種所謂的
友人,只意味著哥雅認識她,而如果我們猜得
沒錯,他恐怕還蠻討厭她的。她豐滿圓潤,相
當有女人味,但個性卻緊張易怒。她不肯對畫
家屈從,反而以銳利的眼神和挺直的姿態提出
挑戰;她的髮式雖經仔細設計,卻不屬於情人
的溫暖擁抱如此具吸引力但又充滿敵意的的女
性畫像。

哥雅靠為王室和政府工作為生,他的政治理
念顯然混淆不清,而這種曖昧恐怕有其必要。
不過我們不得不相信,他對專制政體懷有一股
天生的厭惡感。他的藝術令人聯想到強烈的獨
立性。而他最偉大的作品即以法國的戰爭罪行
為主題:1808年西班牙民眾揭竿反抗拿破崙,
一群西班牙人質因此遭到槍決。《1808年5月3
日》(圖293)畫於六年之後;整幅作品只略帶
愛國色彩(如果有的話),因為哥雅譴責的並不
是法國人,而是人類共有的殘酷天性。開槍的

是人類,一群失去良知的人類;受害者也是凡
夫俗子,都是無人保護的貧苦大眾。

我們覺得自己同時是畫中的劊子手和受害
者,就好像人人都具有的雙重潛力——能為
善,也能為惡——就在我們眼前實地上演。一
方面是強烈的恐懼、痛苦與失落,另一方面則
是極度的殘酷:哪一種命運比較惡劣?在這可
怕的畫作中,是誰真正遭到毀滅?是失去人性
的法軍還是個性鮮明的西班牙人?死者身後隆
起一座小丘,映著明亮的光線;而法軍卻站立
在籠罩著陰影的罪惡無人地帶。在兩者之間的
遠處,城市正在苦苦等待。

就心理上來看,這幅畫非常黑暗,但真正的
黑暗之作尚未到來:待哥雅老病纏身,成為失
聰的孤獨老人和非理性恐懼爪下的犧牲者,這
些恐懼就會下意識地展現在他的畫作上,偷噬
著他的心靈。他利用這些恐懼為我們——而不
僅是他自己——創作出影像,若非如此,這些
影像將無法產生如此恐怖的效果。哥雅最後幾
件作品都在瘋狂中帶有鬼魅般的理智,好像所
有分界皆已泯滅,我們全都墜落深淵之中。

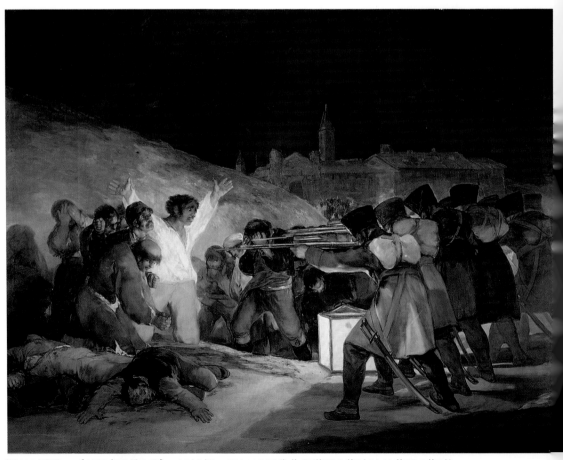

圖293 哥雅,《1808年5月3日》,1814年,260×345公分(8英呎6英吋×11英呎4英吋)

《1808年5月3日》

《1808年5月3日》是哥雅描寫1808年5月2日,反抗法軍的西班牙平民所遭受的血腥鎮壓,以及隨之而來的集體槍決事件的兩幅作品之一。1813年費迪南七世復位,哥雅迅速提出陳情,要求紀念「在我們對抗歐洲暴君的光榮抗暴行為中,最值得注目、最壯烈的行動和情景」。

行刑隊

這些士兵被畫成看不見面容、身份不名的自動人偶。他們的身體連成一片,彷彿是某種具有毀滅性的昆蟲。他們和受害者的距離近得不合情理,突顯了這一幕的殘暴及悲劇性的荒謬本質,這與大衛所畫的新古典主義傑作《歐哈斯三兄弟的宣誓》(見第253頁)成一簡單的對照。但是大衛畫的士兵代表同心一致,哥雅的卻只是喪失理智的無名戰爭機器。

基督的形象

我們的注意力立刻被這名高舉著雙手跪在地上,彷彿瞬間就要遭到近距離射擊而槍決的男子所吸引;他的姿勢活像十字架上的耶穌。然而,他的悲壯姿態並不會令我們忽視他周圍令人無法抵擋的絕望,以及對死亡的恐懼。士兵的燈光照亮了他的白襯衫,我們知道這上面很快就會濺滿鮮血。

光榮的抗暴行為

雖然哥雅宣稱要讓同胞的「壯烈行動」永垂不朽,但他畫出的卻是一幕屠宰場的景象。一名死者臉部朝下倒臥在血泊中,他的姿勢令人不安地衝向前景。哥雅毫不修飾地縮小他的深度,讓他看起來扭曲、變形。他向外攤開的雙臂暗示著哀求,無聲地(但可能更為有力)呼應了下一名犧牲者戲劇性的勇敢姿態。而下一名犧牲者很快就會加入前景的屍堆之中。

251

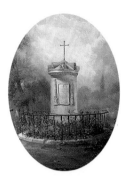

哥雅之死

1825年時，哥雅的健康狀況已經開始惡化，晚年他都在法國的波爾多過著放逐的生活。1826年哥雅一度長途跋涉，重訪馬德里。之後他的視力急遽衰退，甚至不得不藉助放大鏡作畫。1828年4月15日晚上哥雅病逝於波爾多，遺體也就地埋葬，直到1901年才遷葬回馬德里，稍後又在1929年改葬於聖安東尼亞·德·拉·佛羅里達隱修院。上圖是波爾多哥雅墓園原貌，由哥雅的老友安東尼奧·布魯加達繪製。

哥雅其他作品

《曼努埃拉·席爾維拉先生》，馬德里普拉多美術館；《卡斯特羅·富爾特侯爵》，加拿大蒙特婁美術館；《奧蘇納公爵》，紐約，弗力克藝術收藏中心；《威靈頓公爵》，紐西蘭威靈頓，紐西蘭國家畫廊；《伊莎貝爾·德·波塞爾》，倫敦國家畫廊；《帶著一封信的年輕婦人》，法國，里爾博物館。

圖294 哥雅，《巨人》，1810-12年，115×105公分(45×41英吋)

《巨人》(圖294)的副題是「驚慌」。畫面上的人類都在狂奔，如螻蟻般四散奔逃，想要逃離一種難以想像的恐怖──比喻西班牙歷史上最血腥的一場戰爭(見第250頁邊欄)。哥雅將這種恐怖視覺化，賦予實質的形像：一個巨大、充滿敵意的形體佔滿整個天空，他還沒有低頭俯瞰受驚的群眾，只是誇示著他的肌肉。存在不像我們理解的那般：這裡有另一套規則。我們看到的是大家共同的噩夢。

哥雅賦予這種恐懼極度逼真的形體。他畫的是自己的懼意，但他的天才卻將它化為我們所共有。畫中的巨人其實正望向民眾奔逃的相反方向：我們從這個不可思議的形體上所看到的威脅，是否超出事實？他甚至可以被視為一個帶有保護意義的巨人，是全力出擊挑戰拿破崙的西班牙守護神。然而不知怎地，我們卻不容易做這種正面的聯想。

哥雅的畫帶有某種黑暗、憤怒與狂野；它代表我們心靈的某個部份，雖然我們可以設法將它壓制下來。而這種想像力的非理性狂暴，正預示了浪漫主義的到來：如雪萊、濟慈和拜倫等詩人，或舒曼、白遼士等作曲家，這讓哥雅以些微之差超越了和他同時期的法國新古典主義畫家賈克-路易·大衛。

新古典主義

在 18世紀中期，新古典主義顯然是深受藝術家歡迎的一種藝術哲學。在不同的國家，它以不同畫派的面目出現，風格也強弱不一。在英國，新古典主義以修正的形式出現在雷諾爾茲和其追隨者的作品中。在義大利，新古典主義則蔚為主流，因為羅馬是當時新古典主義思想的中心，包括第一位「真正的」新古典主義畫家安東·孟斯等人都慕名前來。不過，在它的典型形式在18世紀後期出現於法國之前，新古典主義還不算是個步調一致的藝術運動。

如 17世紀中期(見第216頁)，18世紀中期的藝術家之所以轉向古典主義，也是出於對前一世代輕浮的藝術風格之反動。18世紀的新古典主義哲學一如期望地帶有革新意味，要求重拾上古時代的嚴肅、道德與理想主義標準，並很快也為察覺自己處於社會與政治動亂之中的藝術家與文學家所接受。1789年法國大革命(見第255頁邊欄)爆發，新古典主義作為宣傳工具的替力並未遭到棄置。賈克-路易·大衛(1748-1826)的作品具有典雅的古典風格，意象統合得非常完整，畫中每一部份之間都能環環相扣、互相支撐，並有特定的旨趣。他第一幅偉大的新古典主義名畫是1784-85年的《歐哈斯三兄弟的宣誓》(圖295)，整幅畫充滿戲劇性但仍不失誠摯。

畫中所有的要素都以促進我們對這場戲劇的了解為目標：三名英勇的羅馬人正誓言為國不惜拋棄性命。他們伸直手臂從父親手中接過刀

《歐哈斯三兄弟的宣誓》

古羅馬人和亞爾伯人曾一度發生爭執，並差點導致戰爭。雙方最後決定，分別由歐哈斯家族和丘拉斯家族代表各派三名男子出面決鬥。戰鬥過後只剩歐哈修斯一人倖存。歐哈修斯隨後發現自己的姐妹早已許配給敵對的丘拉斯家族；他於是殺了姐妹作為報復，並因此被判謀殺罪，不過最後還是獲得赦免。在藝術表現上，這三兄弟通常是以在父親面前立誓為國犧牲的姿態出現。

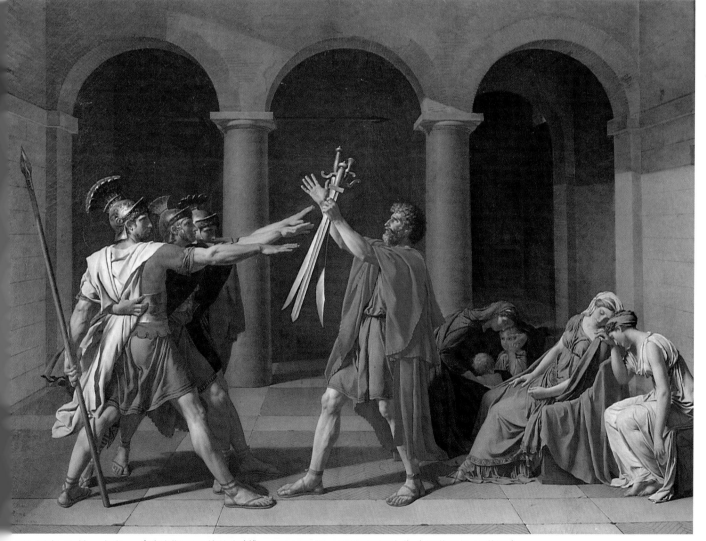

295 賈克-路易·大衛，《歐哈斯三兄弟的宣誓》，1784-85年，335 × 427公分 (11英呎 × 14英呎)

圖296 賈克-路易・大衛，《黑卡米埃夫人》，1800年，175×244公分(5英呎9英吋×8英呎)

新古典雕刻

第一位真正的新古典雕刻家是安東尼奧・卡諾瓦(1757-1822)。他的藝術生涯始於威尼斯，之後以風格獨特的古希臘羅馬修正者著稱，《三女神》是他最著名的作品。他擁有一座大型工作室，作品的範圍相當廣泛，包括拿破崙和威靈頓委託的作品，以及上圖這件優美的《賽姬因愛神之吻而甦醒》。

劍的姿態，顯示其目標的正直無私。巨大而對稱的拱門穩定了立誓的動作，並提供高貴的背景；簡樸而清晰的色彩，則強調了他們強烈無私的愛國情操。

相對於結實強悍、全神貫注且積極主動的三名男子，房間的另一邊則蜷曲著兩名心亂如麻、被動柔弱的婦女；兩者所形成的對比，表達了毫不妥協的絕對信念，正是大衛最擅長的。他繪製此畫的時間離法國大革命相去不遠，但也提供了明顯的暗示。

他的作品中，肖像畫可能最符合現代人的敏感度，即使從歷史中抽離，我們對其作品仍能完整回應：最不可思議的是他的構圖簡潔至極，畫面絕無贅物，而這種毫無裝飾的赤裸卻煥發出充滿自信的昂然之氣。

《黑卡米埃夫人》(圖296)是新古典主義魅力的典型縮影。畫中人知道自己深具魅力，她甚至有意識地觀察此魅力對畫家的影響。她的穿著和周圍事物看似簡單，意義卻頗複雜：我們感到她對粗俗的擺設嗤之以鼻，她本人就是一件想迫使我們以她的價值觀來接受她的活擺飾。大衛認為她是可愛的女子，也讓我們有相同感受：她斜倚一旁乃因對自己的魅力有信心，藏在象牙白的冷漠姿態後則使她心安。但大衛設法深入她的意識層面之下，而這幅畫的力量也正在此。

一位革命的烈士

《歐哈斯三兄弟的宣誓》(見第253頁)的本質雖經誇大，但主觀上卻是真實的；就是這種絕對性將《馬哈之死》(圖297)塑造成革命聖像。大衛投入法國大革命極深，他曾在議會上慷慨陳詞，並和許多人一樣在智慧上深為革命所衝激。在畫中被大衛美化為現代聖徒的馬哈為保皇派的夏洛特・柯戴所刺殺，柯戴在行刺前還先齋戒祈禱一番。

實際上馬哈是一位相貌可怕的政治家，因罹患嚴重的皮膚病而必須經常沐浴。大衛將他畫成容貌清秀、在為大衆利益努力時遇刺殞命的革命烈士。但表象上是否眞實在此並不重要。大衛畫的是他所相信的，是一種有意的宣傳行爲；而就是這種對革命和革命的神聖力量的狂熱信仰，賦予這幅作品龐大的力量。如果我們

能忘卻馬哈本人並將此作一般化，它就成了一幅純粹的死亡圖像。畫中的每一細節都令人聯想到基督教的殉道者——光線從黑色背景的右方照射過來，彷彿天國的榮光正在等待垂死的聖徒。這是何等出色的障眼法：畫家並未利用基督的形象來欺騙觀賞者，一切都因微妙的聯想而達成。

法國大革命

18世紀的法國，最窮苦的民衆必須負擔最高的稅賦，而貴族與聖職人員卻可以完全免稅。1789年7月14日，「革命群衆」（原意爲無套褲漢，特指法國革命時期的革命群衆，如上圖）攻陷巴士底獄（皇家監獄），企圖從中取得武器。制憲議會就在這種情況下，於1789年8月4日投票廢除王朝的舊制度（封建社會）。1791年，法國皇室企圖逃離巴黎失敗而被捕；1793年1月，法王路易十六在審判後遭處死。

圖297 賈克-路易・大衛，《馬哈之死》，1793年，160×125公分（63×49英吋）

羅伯斯皮耶賀

羅伯斯皮耶賀（1758-94）是國民議會極端派領袖，也是賈克班俱樂部（由激進民主主義者組成之黨派）早期成員，其政治理念源自盧梭。1794年6月8日他舉行一場「上帝的節慶」，並由大衛擔任舞台監督。此團體的基本信念是要廢除舊有教會，建立一個將自然視爲神祇崇拜的新教。

背部著稱，不過是他心目中而非實際的女性背部，他會加長脊椎的長度以達到曲線之完美。《大宮女》(圖299)就是絕佳的例子。赤裸的背部曲線由人物的頸線向下展開，勾勒出她的背脊輪廓，然後以豐潤而挑逗的臀部做結尾。她整個人就像一彎透明的溪流，在碰到裝飾著珠寶的羽扇這道障礙後才流瀉成瀑布，手腳和雙腿的波動流向畫布的邊緣。

義大利矯飾主義畫家帕米加尼諾亦是如此描繪他畫中聖母美麗的頸部(見第142頁)。不過矯飾主義畫家企圖利用其形式來刺激觀者，安格爾則企圖使人接受他的形式即是真實，即是完美的古典形式，而這些作品奇異的美感也確實近乎完美。《沐浴者》(圖298)即為一例。這幅作品極其性感：赤裸的背部在波浪起伏的橄欖綠布幔與床沿絕妙的枕頭白布中赫然顯露。安格爾將之命名為《沐浴者》，是企圖對畫中人的姿態和她頭上的浴帽做合理交代，但他

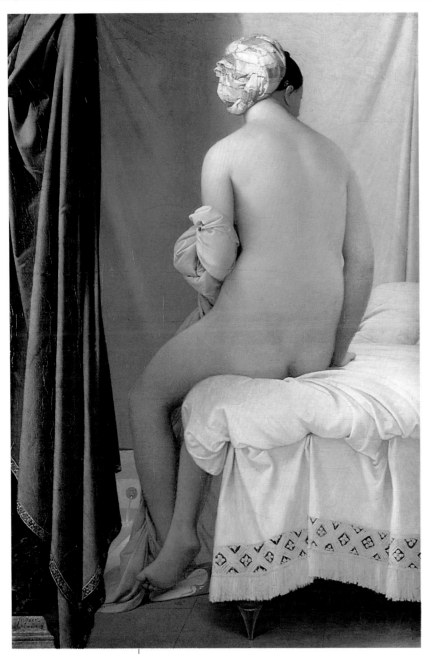

圖298 傑昂–奧古斯特・安格爾，《沐浴者》，1808年，146×97公分(57$\frac{1}{2}$×38英吋)

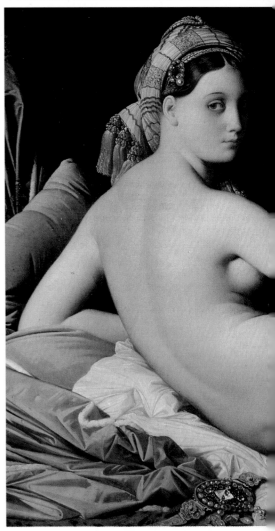

新古典主義的最高峰

安格爾(1780-1867)曾隨大衛習畫。他比大衛小32歲，後來卻成為法國新古典主義的領導人。他受大衛影響極深(尤以早期作品為甚)。一如大衛，安格爾秉性堅強，注重細節到幾近狂熱的地步；他是如此堅持理想，以致無法接受低於心靈標準的真實事物。

安格爾狂熱崇拜拉斐爾這位極致的古典主義畫家，他的整個藝術生命，幾乎就是對拉斐爾所代表的前代不容置疑的眷戀。他以描繪女性

幾乎不需理會這些枝節。他需要的是堅實、微凹的背部：長度超過一般人、充滿感官魅力的曲線使他深深著迷；透過他的強烈情緒，我們也為之所動。類似的「不可能」曲線也在《賽提絲乞求裘比特》(圖300)中出現：男性(裘比特)的身體寬闊得不合常理，女性則盡可能地柔順；這種對體格的偏執使整幅作品無意中成了一幅滑稽的畫作。

安格爾相信素描為藝術的正道，而他筆下的優美線條也讓他堂皇地跨越大多數的險阻。不過，賽提絲伸出的手臂骨骼似乎伸縮自如，這移位的肢體打斷人的視線，讓我們警覺到畫家要我們接受的是一幅悅目的變形圖！安格爾顯然覺得裘比特具有聖像般的威嚴，這點確實不假(雖略覺怪異)；而我們好不容易對裘比特擁有的一點信心，卻被如蚌殼般死纏在他腳邊的美麗女神所摧毀。作品失敗了，但卻失敗得如此輝煌燦爛而驚心動魄，依舊令人心醉不已。

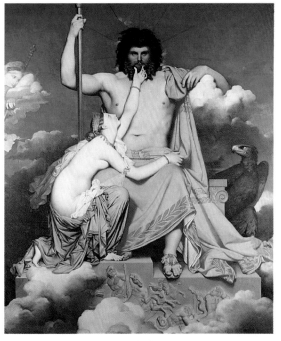

圖300 傑昂–奧古斯特·安格爾，《賽提絲乞求裘比特》，1811年，350×257公分(11英呎6英吋×8英呎5英吋)

圖299 傑昂–奧古斯特·安格爾，《大宮女》，1814年，91×163公分(36×64英吋)

瑪麗‧安朵奈特

奧地利公主瑪麗‧安朵奈特(1755-93)於1770年與法國皇太子成婚。1774年她的丈夫路易十六登基,她也成為皇后,法國的悲慘命運就此與她的奢華無度畫上等號。她具有女性主義意識,因此支持維傑-勒潘夫人等女性藝術家。1789年的凡爾賽遊行也與她有關。1793年她的丈夫被處死,她也遭到軟禁,並於同年被送上斷頭台。

法國沙龍

1667年法國首次公開舉行名為「沙龍」的藝術展覽,當時僅限皇家美術院的會員參加。「沙龍」一詞源自首開先例、每年定期舉行展覽的羅浮宮阿波羅沙龍。直到19世紀,法國畫壇及藝術品買賣,都由獲准在這些沙龍展出作品的少數幾位藝術家所壟斷。上圖是亞道夫‧威廉‧布格賀(1825-1905)的作品《無邪》,他是19世紀沙龍主要的支持者之一。

圖301 伊麗莎白‧維傑-勒潘夫人,《葛洛凡伯爵夫人》,約1797-1800年,83×67公分(33×26½英吋)

大革命時期的保皇派

伊麗莎白‧維傑-勒潘夫人(1755-1842)是名理性的王室擁護者,與令大衛激動不已的革命氣氛格格不入。她了解新古典主義,但卻能超越它的形式主義去感受巴洛克的自由放任,尤其是它強烈的色彩對比。她具有迷人的魅力,與瑪麗‧安朵奈特交好,對當時社會能接受的事物具有天生敏銳的直覺。她的洞察力偶爾也能讓她超越這一切,《葛洛凡伯爵夫人》肖像(圖301)就是一例。這位俄羅斯貴族完全屬於女性的率真,她別具匠心的姿勢配上緋紅披肩,以及那頭看似凌亂卻經過仔細梳理的黑色鬢髮下的紅潤笑臉,煥發著簡樸魅力,讓人不由心生一股親切。這是一位充滿魅力的堅強女性,維傑-勒潘夫人想必會對她產生認同。法國大革命爆發後,維傑-勒潘夫人流亡義大利,後於180○年赴倫敦完成數幅重要畫作,然後於1805年返回巴黎。

法國浪漫主義大師

就 現今的藝術眼光來看，浪漫一詞意味著某種程度的戲劇性以及傷感的理想主義。然而，其原始意義卻別有所指。如果新古典主義是與古代文化有關，那麼浪漫主義運動則與現代世界密不可分。浪漫主義承認「反常」：也就是自然中不受拘束、野性的一面(不管是動物或人類、美麗或醜陋)之存在。這種表現方式的必要策略，必然與新古典主義的信條以及後者對美及主題的定見互不相容。

傑昂-賈克·盧梭

政治哲學家兼作家傑昂-賈克·盧梭(1712-78)對新古典主義時代有極大的影響。他直到1750年方以《科學與藝術論文》一書成名。他在書中主張當代社會的需求與人類真正的本性間，存在著一種藩籬。他「自由、平等、博愛」的主張，後來成為法國大革命的戰鬥口號。

隨 著工業革命的來臨，更斯布洛(見240頁)鄉村風景畫中的田園景致迅速消失；在法國，另一種更激烈的革命更帶給社會秩序無法逆轉的變動；新古典主義的宏偉與理想主義，和工業化社會的現實與困境因而產生齟齬。一如哥雅(見252頁)所預示，浪漫主義代表對現代生活的一種展望與趨近；法國是它真正的故鄉，孕育了浪漫主義最早的開創者如泰奧多爾·傑利柯(1791-1824)與奧珍·德拉克窪(1798-1863)。若說安格爾(見256頁)是當時的新古典主義大師，則浪漫主義大師就非上述兩位莫屬。他們的藝術與安格爾相反，且是經強烈爭論後脫穎而出的贏家。安格爾關切如何掌控形式與外在完美，作為內在價值的隱喻；浪漫主義者則對情緒的表達較感興趣——透過戲劇性的色彩、自由的姿態，和他們所選擇帶有異國情調、或足以表現情緒之主題。《梅杜沙之筏》(圖302)便是浪漫主義藝術極重要的象徵。

傑利柯的木筏

這艘木筏載著梅杜沙號的倖存者；1816年這艘法國軍艦在航往西非途中沈沒。艦長和船上的高級軍官奪走了救生艇，讓150名乘客和船員乘坐臨時搭建的木筏逃生。木筏在大西洋上漂

圖302 泰奧多爾·傑利柯，《梅杜沙之筏》，1819年，491×717公分(16英呎1英吋×23英呎6英吋)

圖所帶來的可怕衝擊：它朝我們撞來，一擊正中我們心窩。

法國畫壇這種毫不熱切的接受方式，讓傑利柯大感失望。他帶著這幅畫到英國定居數年，並對康斯泰伯（見268頁）印象深刻。

傑利柯的一生短暫卻激烈，以飢渴般的熱情追尋真實，不過他真正追求的，卻是超越的真實。他為精神病患所畫的一系列肖像，如《有賭博狂的女人》（圖303），具有催眠的力量。這些悲劇性的困惑臉孔觸發他個人的某種回響，他不是客觀地去審視他們的苦難；他的反應強烈得令人動容。他讓我們感到每個人都可能罹患各色各樣的失衡症狀。我們注視著的是自己可能的未來。

德拉克窪：偉大的浪漫主義者

傑利柯醉心於死亡與病態，這是同時代的德拉克窪所沒有的。德拉克窪的特質在於對存在抱持的浪漫觀。1824年傑利柯逝世後，德拉克窪被視為浪漫主義運動的唯一導師；不過他的藝術極具個人色彩，很快就超越了傑利柯的影響。一如傑利柯，他也受過古典訓練（他們其實就在新古典主義畫家皮耶賀-納西斯·蓋翰的畫室中學畫而相識）。雖遭各大沙龍批評，他仍繼

圖303 泰奧多爾·傑利柯，《有賭博狂的女人》，約1822年，77×65公分（30 1/2×26英吋）

流了13天，最後僅15人倖存。傑利柯選擇此可怕主題畫在巨大畫布上，基本上就違反了傳統藝術規則。這幅畫也暗示對政府的非難，因為如此缺乏水手精神的人之所以能出任艦長，顯然是政治徇私的結果。

當時主掌藝術的單位接受了此激進作品，但有些勉強：1819年巴黎沙龍大展將金牌頒給此畫，也只是為了抹殺傑利柯所要追求的爭議性。他幾乎是以身體體驗的方式迫使我們接受人類苦難，甚至死亡的事實。畫面呈現出最恐怖的死亡景況：極度的苦痛折磨永無止境，人性中堅持的高貴和隱密性全遭剝奪。這戲劇性的畫面對人體的細節也刻畫入微。傑利柯似乎想避免利用色彩，因為色彩對這一幕而言可能導致瑣碎、太富歡樂氣息。畫面上沒有留下任何空間能讓觀者暫時逃離木筏形成的三角形構

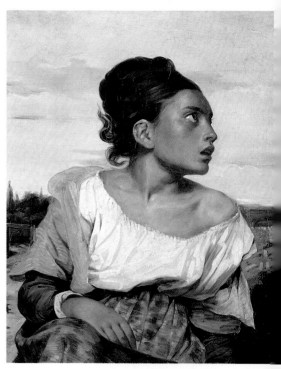

圖304 奧珍·德拉克窪，《墓園中的孤女》，1824年，65×54公分（26×21 1/2英吋）

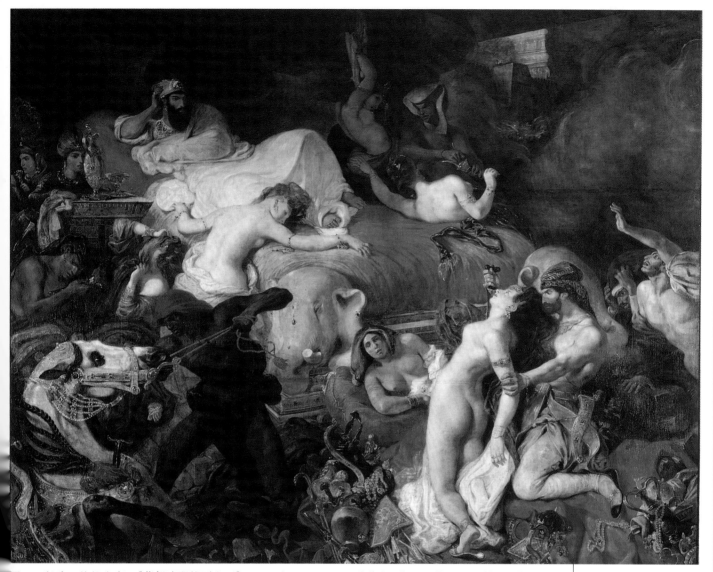

圖305 奧珍‧德拉克窪，《薩賀達那拔爾之死》，1827年，391×496公分（12英呎10英吋×16英呎3英

續努力，終致開創出一種深受魯本斯（見186頁）影響、具獨特動感的風格，鮮明色彩的獨特運用也讓他晉身最偉大的色彩大師之列。德拉克窪與魯本斯特有的活力、狂野，甚至放肆不羈的生命力，可說是拜倫主義的視覺翻版。一如拜倫（見262頁邊欄），他偶爾也誇張矯飾，且整體而言都洋溢著偉大畫家特有的活力，讓觀者心悅誠服地沈迷其中。

德拉克窪是極端充滿活力的畫家。他筆下的《墓園中的孤女》（圖304）不是含淚哭泣或逆來順受的孤兒，而是生氣勃勃的美麗少女：她渴望生命，被身旁的死亡所驚醒而警覺，她張開雙唇、肩膀微露，將墓地拋在腦後，轉頭企望求救。她的眼瞳像受驚的馬匹般閃爍，但她緊張的頸部肌肉卻是健康的；雖名為孤女，她卻

非無助的犧牲者。《薩賀達那拔爾之死》（圖305）是德拉克窪最燦爛奪目的駭世鉅作：這種畫法很恰當，因為薩賀達那拔爾正是古代亞述帝國的大暴君。眼看畫中的女奴如馬匹珠寶般被當作財物看待，不禁令人心生不快。如果虐待狂值得稱頌，那這就是它的讚美歌。只有德拉克窪這種對動作與色彩的投入和近於無邪的歡愉，才能巧妙地達成這項嘗試。

一如傑利柯，德拉克窪對畫馬樂此不疲，尤其是阿拉伯或非洲的異國野馬。但他和年輕一代的浪漫派畫家不同，對當代當地的實景並無興趣。在處理現代事件時，他會拉開時空距離，將之置於遙遠的異國中。他雖保有追求異國情調的浪漫主義作風，但這種疏離感使他與浪漫主義有所區別，並顯示他認為當時的藝術

**德拉克窪
其他作品**

《列日主教遇刺圖》，巴黎，羅浮宮；
《教育處女》，東京國立西洋美術館；
《赫邱里斯與愛塞絲提斯》，華盛頓特區，菲利普典藏館；
《土耳其女奴》，法國，第戎美術館；
《范倫鐵諾之死》，德國，布萊梅美術館；
《獵獅》，芝加哥藝術協會；
《奧菲莉亞之死》，慕尼黑現代美術館。

拜倫爵士

德拉克窪最崇拜的英雄
之一即英國詩人喬治‧
拜倫(1788-1824)。自
從在1809-10年間造訪
希臘並目睹希臘人的悲
慘景況後,拜倫就成為
希臘脫離土耳其獨立運
動的支持者。1821年
希臘獨立戰爭爆發,拜
倫乘船前往阿哥斯托利
港,率領一支私人軍隊
參加作戰。不過同僚間
的內鬥很快就讓他的理
想幻滅,他的努力也因
叛變與疫病而蒙上陰
影。1824年4月19
日,他因為罹患熱病而
過世。上圖即為身穿希
臘服飾的拜倫肖像。

遊記

19世紀中期,藝術家
流行到遙遠的國度去旅
遊。1832年,德拉克
窪到北非旅遊,隨後帶
回七本畫得滿滿的速寫
草圖筆記,內容包括素
描及水彩隨筆,例如針
對肯內城城牆所作的種
種研究(上圖)。這段長
達6個月的摩洛哥與阿
爾及利亞經驗,成為他
之後30年創作的泉源。

要經得起時光考驗,並贏得放諸四海皆準的不
朽與普遍性,仍有待努力。德拉克窪去過北非
的坦吉爾與摩洛哥,且終生與此浪漫地區氣息
相通。他感受到狂暴、極端的誘惑力,並以描
繪近東來獲得宣洩,而非國內的週期性動亂。
他以狂野的撲擊動作與流動的色彩漩渦呈現出
《阿拉伯人襲擊山區》(圖306)。他宣稱曾親眼
目睹甚至參與這類攻擊行動,不過其真正源頭
卻是來自他與戰士之間出於想像的心靈契合。

他在畫中無所不在:不論是戰馬的狂熱興奮、
戰士的攻戰策略,或他們的痛苦與憤怒、勇氣
與絕望;他與畫中風景融合為一:一片高曠荒
瘠卻又令人愛之若狂的土地。

懸崖上的要塞高懸在狼煙與怒火外;這也須
由德拉克窪個人去瞭解。他從未迷失在自己的
偉大作品中,而總以直覺的機敏預留超脫的空
間。不論作品離狂飆邊緣有多接近,總會有股
內在定力使他懸崖勒馬。

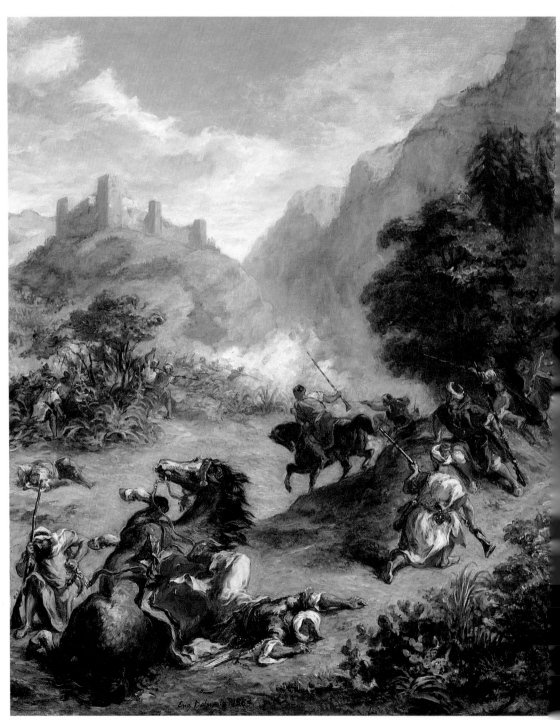

圖306 奧珍‧德拉克窪,《阿拉伯人襲擊山區》,1863年,92×75公分(36½×30英吋)

《阿拉伯人襲擊山區》

德拉克窪是在1863年去世前幾個月，完成這幅作品的。據說此畫描繪的是摩洛哥蘇丹的稅官與地方叛賊的一場戰鬥，德拉克窪在1832年與摩洛哥外長同行前往肯內城的途中，或許曾經遭遇類似的事件（依據他1832年日記記載）。然而歷史事實與畫中的主題並不相關，這應該更是一幅讚頌戲劇、色彩、光線與異國情調的浪漫主義畫作。基本上，這是一幅帶有說故事性質的敘事作品，而且是在德拉克窪的摩洛哥之旅過了31年之後，才重新創造出來的。不論和事實有何關連，它的存在都是出於純粹的想像畫面。

遠景的動作

遠方戰鬥的槍手，籠罩在明亮的雲或煙塵、甚至熱氣之中，大致上只能辨認出他們的頭巾和槍械。馬匹側腹（下圖）由細碎的土色形成的表面，為前景提供了強烈的視覺焦點；隨著動作越退越遠，顏料的使用也更為粗放，最後以遠方山上朦朧的要塞作為總結。

卓越的筆法

德拉克窪卓越的筆觸分離法形成的毛茸茸的特質令人聯想起艾爾・葛雷科（見第145頁）火焰般的運筆方式，而與同一時代的新古典主義名家安格爾（見第256頁）全然相反。透過一種視覺的擬聲法，整個敘事動作栩栩如生地複製在實際的顏料表層之上。畫面充滿扭動、呈漩渦狀的生動筆觸，沒有任何直線或未曾中斷的平面存在；波浪般的植物，甚至男人手中的來福槍，都似乎充滿生氣。

墜馬的騎士

墜馬騎士火紅的斗篷以充滿動力的拉長筆觸畫成，所產生的顏色律動帶領我們的視線，沿著騎士的身軀向上經過，以植物繪出輪廓的路徑，直達端槍跪地的槍手所在的線上，整個走向到這裡再度因為來福槍形成的有力對角線，而獲得加強。這股掃動的氣勢接著由躍馬奔馳的騎士導引，朝向更遠處的場景。

浪漫主義風景畫

浪漫主義畫家大膽狂放的想像力，在風景畫上展露無遺。19世紀的藝術愛好者或許會感嘆17世紀大師克勞德·洛翰（見第220頁）的莊嚴理性已經一去不返，不過其中有許多人也察覺泰納足以和他匹敵。泰納展露大氣與光的秘密，滿足了對新藝術語言的需要。康斯泰伯則以對大自然的眞實面目懷抱全新的感知和全新的開放胸懷，絕不因襲任何理想化或格式化的形式，讓世人驚艷不已。

哥德

德國最偉大的詩人哥德（1749-1832）在1770年代領導著德國文學的浪漫主義。他相信偉大的藝術必須模仿自然的創造力。他在晚年還鑽研包括光學在內的種種科學。哥德的藝術論著包括一部關於色彩原理的著作在內，他在書中反對光譜由七種顏色組成的牛頓理論，主張白晝的自然光只包含六種顏色。

法國人絕非唯一的浪漫主義者：德國才是最早的「哥德人發源地」。我們在卡斯巴·大衛·弗列德里希（1774-1810）的畫中即可看到德意志藝術特有的強烈象徵主義意味。他將鄉村景色視爲一種象徵，一種對我們沒見過也看不見的造物主所做的無言讚美。由於德意志神秘主義向來不易越出國界爲其他國家所接受，因此弗列德里希至今才被承認是一位強而有力的重要藝術家。不以某個明確宗教信仰對象的宗教藝術並不容易呈現，但他卻做到了。

《岸邊的僧侶》（圖307）大膽簡潔，由天空、海洋、陸地三大帶狀橫向延展，加上縱立的人類形像，他凝聚自然的沈默於一身，再訴諸語言讚美它。「僧侶」的英文源自希臘文，原意是「孤單」，弗列德里希與我們分享的正是這份孤寂。就這幅畫而言，我們都是僧侶，都站立在未知世界的邊緣。

英國浪漫傳統

眞正的浪漫主義（指與新古典主義的衰微關係匪淺的大規模運動）非法國莫屬。但若嚴格就時間先後而論，英國的浪漫傳統卻更早出現，甚至可說一直都以英國人對風景的獨特感知形式存在，這點可以更斯布洛（見第240頁）的作品爲例。這個較早出現的感知能力，之後由英國風景畫家泰納與康斯泰伯達到巔峰，轉化爲完整的浪漫主義表現方式。

泰納的風景畫

初識泰納（1775-1851）的人，常因他和一般的偉大藝術家形象如此大相逕庭而訝異。他一直維持倫敦佬的作風，不太斤斤計較儀表整潔或發音標準與否，但對自己關心的事物則熱情滿懷。他的偉大一開始即獲認定，他的繪畫雖令畫壇困惑，但仍贏得轟動的肯定回響；他在顏料上使用的流瀉與浸潤手法雖令人無法理解，卻仍是某種天才的展現。

雖然泰納令我們聯想到色彩，但是他早期作品卻多陰鬱晦暗，以景物的眞實爲首要之考量；此外，他在意的就是景物固有的戲劇性。到了中期，他開始對光線著迷。場景依舊不可或缺，卻只是作爲光線所需的焦點，以及發光關鍵性的珍貴插座罷了。

泰納曾與一群英國水彩畫家往來密切，當時這群畫家正在發展一種以忠實於地理的描繪爲基礎，並注重地點氣氛的藝術風格。這種新的藝術形式當時稱爲「景緻畫」。泰納早年受過水彩訓練，最後他領悟到，水彩具有能讓他的油畫獲得自由的獨特表達潛力，創造出絕對前所未有的新語言。

《莫特湖台地》（圖308）沒有明顯的戲劇性：初夏黃昏，泰晤士河緩緩流過，遊船紛紛駛出，沿著河畔排列的高大樹木在微風中輕擺。樹影橫過短短的草地，幾個路人佇立，一隻小狗跳上圍欄。沒有確實的事件發生，但畫面依舊充滿活力。光線是畫家的首要考量：他

圖307 卡斯巴·大衛·弗列德里希，《岸邊的僧侶》，1810年，110×170公分

圖308 泰納，《莫特湖台地》，約1826年，92×122公分 (36½×48英吋)

沈醉地描繪微妙細緻的陽光，其他一切都只是藉口。光在空氣中閃爍，漂白了遠方的山丘，使樹木透明，在單調的草地投下陰暗的斜線圖案，使草地有種縹緲的氣息；光掩蓋了世界，又將它顯露無遺。

拿破崙戰爭在1815年結束，歐陸與英國恢復往來。泰納也展開他為期最長的一系列歐洲之旅，其中又以到義大利的幾次旅遊最重要。1819年他在羅馬居住了三個月，接著遍訪拿不勒斯、佛羅倫斯與威尼斯。他在1829、1833、1840和1844年，又數度重訪義大利。在義大利（尤其是威尼斯）的時光，大大增進了他對光效的了解；他繪畫生涯最後也最偉大的一個階段就此展開。

《暴風雪中的蒸汽船》（圖309）顯示了泰納最激動的一面。這是一股狂暴有力的旋風，我們幾乎能感受到海上的風暴與暴風雪。被風刮起的不透明大雪、汽船煙囪冒出的濃雲、劇烈

圖309 泰納，《暴風雪中的蒸汽船》，1842年，91×122公分 (36×48英吋)

泰納的技巧

這幅漫畫名為《作畫中的泰納》，是理察‧杜爾在1846年為《月報年鑑》所作。它強調泰納對鉻黃色的偏愛；從1820年代以降，泰納一直習慣使用這種當時仍被大眾視為驚世駭俗的色彩。使用明亮的黃、藍與粉紅色，是泰納最大的特色。

擾動的水流，都與令人驚駭的寫實主義融合為一。然而，拿掉標題、改變年代，我們會以為自己是在看一幅抽象畫。

這就是泰納偉大之處，他對自然的狂野有種近乎鹵莽的感知，而這種狂野只有藝術家的領悟力才能掌控。透過掌控全景，泰納似乎能控制自然本身：他將這種自然的秩序傳達給我們，使我們體驗到這種狂野，又能透徹地掌握自然之全貌。很少有什麼事物，能比觀賞泰納偉大的巔峰之作更令人振奮。

光之喜悅

從此時期到晚年的泰納作品中，光征服了一切，所有畫面都融化在它的光輝之中。在這些畫面中，浪漫主義的榮光與對自然情景的愛展露無遺。浪漫主義濃厚的詩意本質，在此首度尋得最高的視覺形式。一如他的對手康斯泰伯（見第268頁）所說，泰納的晚期作品就像「以染色的蒸汽繪成」。《航向威尼斯》（圖310）確

實需要標題，因為展現在我們眼前的，是一片不知所以的彩色雲霧，埋藏了幾撇依稀可辨的幾艘小船和遠方尖塔的明亮色彩。水面被陽光染成金黃，天空亦然：何處是水天的界限？沒有透視上的深景，只有空間、高度、雲層、光眩與榮耀。

整個印象是無盡的振奮，強度幾近狂喜；自然與心靈攜手同行。泰納將世界撕成碎片，擲向太陽；碎片在陽光中燃燒，他為我們畫出這一切，並且高喊「哈雷路亞」！

直到20世紀的帕洛克、羅斯科與德‧庫寧（見368-372頁）出現前，寫實主義未再遭逢如此大膽的輕蔑。而泰納對自己的目標何在，已然胸有成竹。璀璨的雲靄、明亮的湖光、化為天堂城磐的石塊與灰泥：這些都非憑空捏造。很少人未曾目睹旭日在尋常清晨日復一日創造出的輝煌光彩。而泰納的獨特天賦，就是能洞悉要表現出這些光與色彩之極致，畫家必須擁有爐火純青的技巧。

圖310 泰納，《航向威尼斯》，約1843年，62×94公分（24½×37英吋）

《航向威尼斯》

泰納曾數度造訪威尼斯。《航向威尼斯》可能畫於他最後一次威尼斯之旅。就風格而言，這幅晚期作品超越了早期的威尼斯畫作，讓他大膽地再一步朝浪漫主義氛圍前進，脫離威尼斯海域的地理上的現實與城鎮風景。

遠方的城市

神秘的無名船隊沈默地劃過這片宛如液體黃金般的水面，朝著閃爍著微光、漂浮不定的水都威尼斯駛去。遠方的城市朦朧欲溶，它所在的地面並不比駁船腳下的水流來得穩固，而是帶有海市蜃樓般的意味。事實上，這幅畫在倫敦展出時，《目擊者》週刊的一名藝評家就曾寫道：「這幅作品雖然色彩瑰麗，卻只是一種視覺上的魅惑」。

晦暗的天空

泰納創造出高懸在落日上方的橙黃色與藍色穹蒼，這是畫中最強烈的色調，暗示夕陽在消失的那一刻色彩強度才會達到巔峰。這些「一筆帶過」的雲層以迅速輕快的筆法，呈現在平滑(現在已經嚴重龜裂)的畫面上；泰納並創造出一種天空急速由白晝轉為黑夜般奇妙的轉變感。

水面的月光

除了《航向威尼斯》這個表面上的主題，以及看來頗為重要、正在航向威尼斯的駁船之外，這幅作品還有一個真正的主題：月升與日落的對峙。位於畫布右方的太陽在暈開的蒼白檸檬色光線中西墜；而在畫面左方將冷冷的反射光線灑遍整個畫幅的，則是一輪逐漸上升的滿月。泰納第一次展出這幅畫時，還附上幾行拜倫的詩句：

> 月亮高掛，然而
> 並非夜晚，
> 太陽仍在與她
> 爭奪白晝。

成層的表面

泰納習慣上都會先在畫布上以一層厚厚的白色油彩打底，大致可以淹抹掉畫布的「凹凸顆粒」。接著他將稍後會用到的顏料調淡，在這片平滑的畫布上薄薄刷上一層，然後就可以在清新鮮明的畫面上一層層塗砌上顏料。他在左邊的駁船塗上厚厚一層顏料，凝結後的效果類似寶石，可以捕捉落在畫面上的自然光，造成視覺的焦點。反過來，右邊暗處駁船的陰影則塗上薄層黑色顏料，讓它們有沒入畫面的感覺。

新古典主義建築

18世紀的人對希臘與羅馬建築的差異有更進一步的了解。這要歸功於位在義大利南部與西西里的多利斯式神廟的重見天日，以及史都華與瑞維特在1762年出版的《雅典的古物》一書。新古典主義建築摒棄巴洛克以形式本身的非正統應用所造成的表面化的可塑性，轉而專注在使古典形式更趨完美。上面照片呈現的是英格蘭西南部，司圖爾海德庭園的萬神殿（祭拜羅馬衆神的神廟）。

景緻化的庭園

整個18世紀中，英國景緻化的庭園造景從古希臘式田園式造景（見於司圖爾海德與史陶歐），經過理想化造景，發展到羅馬牧歌式造景。凱柏畢勒蒂‧布朗(1716-83)是當時最偉大的風景藝術家，他帶動了脫離拘泥形式朝向自然的運動。布朗運用平坦的草坪、湖泊、小溪谷和隱垣（沒入地下的圍籬，不會阻礙視線）創造出詩意的整體造園，擁有多變的空間與各種互成對比的氣氛。

康斯泰伯——現實中的詩意

泰納的浪漫主義雖富戲劇性，卻非通俗劇，我們從莫特湖的寧靜落日（見第265頁）也已看出，「浪漫」並不排除卑微的日常生活。

約翰‧康斯泰伯(1776-1837)與泰納一樣充滿張力，雖然他的方式較含蓄，但作風同樣大膽。不過他對作畫對象的眞實狀態總是心存敬意；由於他看出眼前事實所保有的純粹詩意，強度也就不會喪失。若說泰納熱愛宏偉，威尼斯是他天性所歸；那麼康斯泰伯則愛好淡泊，他摯愛的英國索福克低地便是他的安身之所。他天生是更斯布洛抒情主義（見第240頁）的繼

承者，不過更斯布洛大致仍關注於如何萃取出自然風景的美麗、諧和，而在康斯泰伯眼中，綿延的草原、蜿蜒的運河、古橋及河畔滑溜的柱子，原本就和任何人類渴望的事物一樣可愛。他的年少歲月和他對天堂的期盼，都與這些純樸的鄉村景物息息相關；而在他展開艱辛且不甚成功的畫家生涯之際，這些景致就已面臨來自工業的威脅。

泰納一生未娶；康斯泰伯則需要妻子的慰藉來分擔寂寞，即使如此，這種孤寂感仍縈繞不去。陽光依舊閃耀，林木也隨風婆娑，但他的風景畫還是帶有一種深沈的失落與渴慕，並有

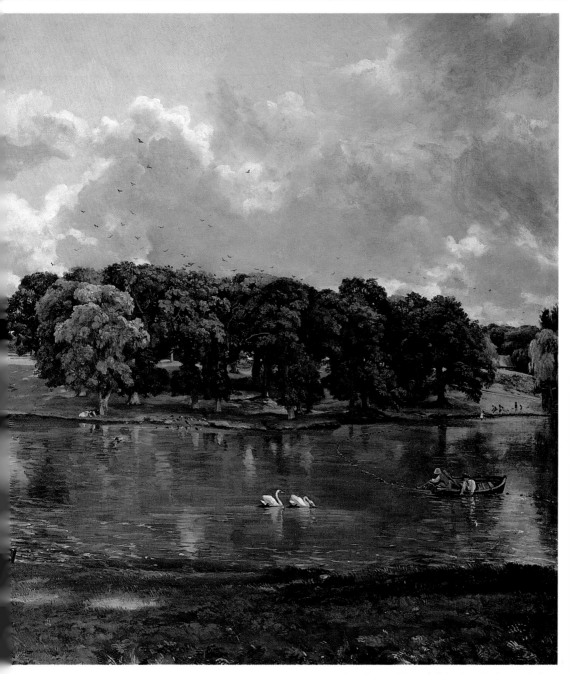

約翰‧魯斯金

藝評家約翰‧魯斯金（1819-1900）以拯救泰納免於埋沒爲己任。他在1843年寫了《現代畫家》一文爲泰納辯護，這篇論文隨後發展成一系列討論藝術品味與倫理學的書籍。魯斯金屬於浪漫派，他認爲藝術家是受到上天啓發的預言者兼導師。然而在個人生活方面，他是個極度不快樂的人，他是勢單力薄的基督教社會主義者，至死都在與工業革命的龐大勢力抗戰。

圖311 約翰‧康斯泰伯，《威文霍伊莊園，艾塞克斯》，1816年，56×102公分（22×40英吋）

康斯泰伯其他作品

《漢普史代德的石南樹叢》，英國劍橋，費茲威廉博物館；《艾普森景觀》，倫敦，泰德畫廊；《納沃斯堡》澳洲墨爾本，維多利亞國家畫廊；《布萊頓海岸，暴風雨的天候》，紐哈芬，耶魯英國藝術中心；《沙利斯伯瑞景觀》，巴黎羅浮宮；《水車磨坊》，瑞典，斯德哥爾摩國立博物館；《森林的景致》，多倫多，安大略陳列藝廊。

他的愛妻早逝之後，變得更爲明顯；不過這是一種認命的渴慕，是對生命的事實、對物質世界之美所帶來的慰藉的逆來順受，也是與失落的伊甸園最接近的景象。

康斯泰伯並不清楚自己的詩意：他相信自己是最徹底的寫實主義者。然而，即使是像《威文霍伊莊園，艾塞克斯》（圖311）這樣一幅早期作品，雖然忠實地滿足了莊園主人想把產業的每一角落都描繪出來的願望（這對康斯泰伯而言是一大難事），這依舊是幅充滿想像熱情的作品。威文霍伊的佃農在水產豐美的湖邊垂釣，農場的乳牛四處漫遊；遠方小小的人影就是這一家人，後面的背景則是他們體面的巨宅。這一切都沐浴在銀白色的陽光中，湖水波光粼粼，巨大的林木舒展著枝葉，樹下濃密的陰影引誘觀賞者朝著樹蔭前去。

在大地與湖水之上，滿佈雲層的蒼白天空巍然聳立，暗示雨勢就將到來，這是每一塊產業都需要的瑞雨。和平寧靜，知足繁盛，一切都想像到了，也都在實際的細節上獲得落實；這莊園兼具現實與理想，既存在於我們的世界，也獨立於世界之外。

天真之歌

英國詩人威廉‧布雷克（1757-1827）童年曾目睹某些幻象，之後成為他一生創作靈感的泉源。布雷克最重要的創作之一，就是那些將繪畫與詩文刻在同一塊金屬雕版上，讓兩者完整結合的版畫集。1789年，他出版的《天真之歌》成功地結合詩歌與版畫這兩種媒體。上面這幅版畫就是原書的扉頁。《天真之歌》是一個想像的基督教牧歌世界，在那裡童年的純真被奉為一種精神力量。五年後，布雷克寫出這個田園世界的對照，取名為《經驗之歌》。到了晚年，布雷克創作出他最好的幾幅版畫與插畫，其中包括《約伯記》。

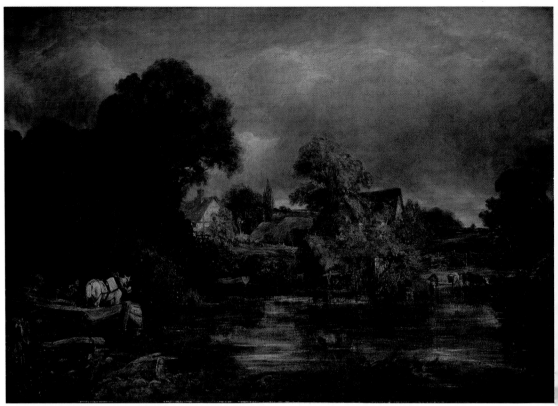

圖312 約翰‧康斯泰伯，《白馬》，可能畫於1819年，130 × 188公分（51 × 74英吋）

反傳統的康斯泰伯

我們對「康斯泰伯的英格蘭」是如此熟悉，以致很難了解和他同時代的畫家對他作品的印象。他的作品塑造了我們對英格蘭風景之美的概念，但當時的人卻習於觀賞另一種非常不同的自然風景表現法：如何正確畫出距離、調和與色調，都各有應該嚴格遵循的公式。舉例來說，康斯泰伯的自然主義風格，和栩栩如生的綠色調色彩，就完全顛覆了這種前景為溫暖的褐色、遠景為淡藍色的基礎公式；他所畫的隨意或「不美的」風景也違反當時認可的構圖標準與所謂合宜主題的慣例。

當德拉克窪（見260頁）於1825年訪英格蘭時，康斯泰伯充滿生氣的筆觸，以及他以細碎筆觸沾染的顏料創造色調所帶來的視覺新鮮感，卻讓他大開眼界。一般認為德拉克窪回國後曾為此重畫他的大型作品《希奧大屠殺》，賦予畫面生氣以符合其情緒性主題。

康斯泰伯最看重自己的六英呎大型巨作，但現代品味卻認為他為這些作品所做的草稿與素描更具美感。在他一幅充滿狂野熱情的草稿中，就具有畫作完成後可能減損的奇妙生命力與靜謐的掌控力。《白馬》（圖312）身上的白色紋路將河水的兩岸連成一氣，綠樹幾乎觸手可及，極為逼真感人，以致當我們發現他的油畫寫生如《從蘭罕姆眺望的迪德漢姆》（圖313），竟能更直接、更有生命力時，簡直震驚不已。

預備性素描

康斯泰伯以一套有系統的步驟來描繪大自然。他先對景物進行油畫素描寫生，然後再放大至

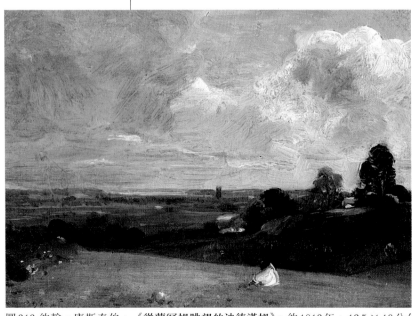

圖313 約翰‧康斯泰伯，《從蘭罕姆眺望的迪德漢姆》，約1813年，13.5 × 19公分

較大的畫作上面。圖313就是他針對同一景所作的幾幅預備性素描之一。康斯泰伯的說法是：「再也沒有比7月和8月早晨九點左右更完美的自然景色了——至少就這個地帶而言是如此。這時的陽光熱力十足，能使還閃爍著晨露的風景顯得壯麗無比。」

英國的神秘主義

浪漫主義替強調理想美與斯多噶英雄主義的新古典主義找到得以宣洩個人情感與靈性的出口；這些特點是新古典主義所排拒的。

威廉・布雷克與薩姆爾・帕麥爾基本上是水彩畫家而非油畫家，然而他們都具有康斯泰伯身上清晰可見的英國特有的鄉愁寫實主義特質。兩人都是詩人，只不過布雷克(1757-1827)以詩文著稱(見270頁邊欄)，帕麥爾則僅偶爾為之；而且兩人的作品，都念念不忘地意識到時光與時光的流逝。

布雷克的《約伯與他的女兒們》(圖314)厚重帶古風，相當有力。他稍後繼續為《約伯記》製作插畫。他奇異的幻覺藝術在他死後獲得更多的回響，19世紀的拉斐爾前派畫家(見276頁)就很崇拜他。布雷克的木版畫蘊含著神秘與純眞，也是他的追隨者之所以仰慕德國原始藝術與18世紀浪漫主義組織「拿撒勒人會」(審訂者註：為猶太人最早的基督教會，對整個基督教而言，是早期基督教的異教)的原因。

薩姆爾・帕麥爾(1805-81)是熱誠的布雷克追隨者之一，比後者小50歲，特別受到少數幾幅風景畫的影響；這些畫原本是為教學版的維吉爾《牧歌》(見第218頁)所畫的插圖。帕麥爾的《由黃昏教會中走出》(圖315)就如布雷克

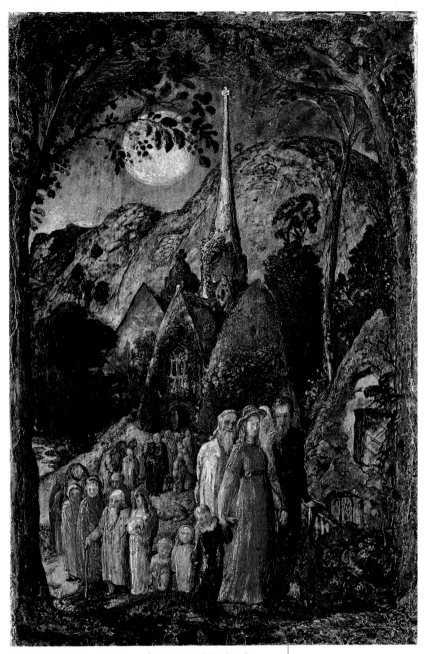

圖315 薩姆爾・帕麥爾，《由黃昏教會中走出》，1830年，30×20公分(12×8英吋)

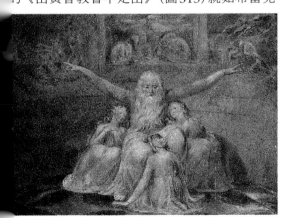

圖314 威廉・布雷克，《約伯與他的女兒們》，1799-1800年，27×38公分(10 1/2×15英吋)

的藝術般天眞樸拙，完全獨立於各種風格與畫派之外，因此在精神上也同樣純眞無邪。帕麥爾發展出一種以混合媒材——例如中國墨水、水彩與不透明水彩(即膠彩)等的作畫方式，結果產生一種色彩強烈的明度，令人憶起中古時期手抄本上的插圖(見28-34頁)。

康斯泰伯是一位不折不扣的藝術家，布雷克與帕麥爾則否。然而他的影響力卻透過他們的作品延續下來：他們不但具有對土地深深懷抱著愛戀的獨特英國性格，也察覺到土地對我們心靈安寧所具有的神秘重要性。

古人會

1826年薩姆爾・帕麥爾遷居到英格蘭的梭爾罕，並創立一個名為「古人會」的藝術家團體。這個團體的名稱是源自成員對中古世界的熱愛，以及他們對田園主題神秘性的專注。帕麥爾的作品之後大都為人所淡忘，直到二次大戰期間才被新浪漫主義人士再度發掘。

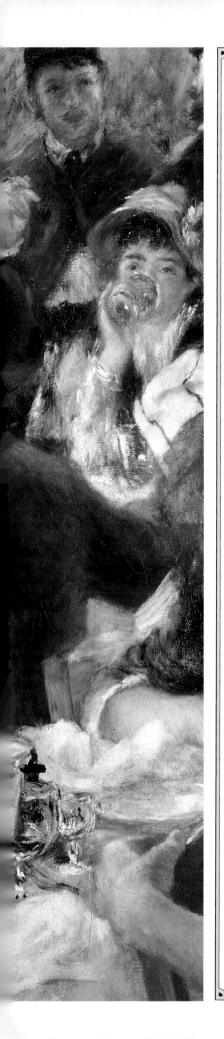

印象主義時期

在 19世紀中期，畫家開始帶著新的警覺心來看待現實。學院傳統變得如此根深蒂固、食古不化，以至於諸如古斯塔夫‧庫爾培之類的藝術家完全看不出學院傳統的必要性。他專畫農夫生活，令當時的藝術體制在震驚之餘對他敬而遠之。

這股改造風潮當時被貼上「寫實主義」的標籤，不過下一代的藝術家最後還是覺得這種畫法過於物質化。他們同時更排拒理想化及表達心緒的主題，企圖要更上一層樓；對他們而言，當真實世界「就在門外」時，在畫室內作畫本身似乎就顯得違反自然：「戶外」才是他們所畫之處，他們設法捕捉光線瞬息萬變的效果，畫出每一個飛逝時光的真正印象。他們被語帶輕蔑地稱為印象主義者，其中尤以克勞德‧莫內及奧古斯特‧賀諾瓦最富特色，他們捉住了當下，並將之化成不朽詩篇。

奧古斯特‧賀諾瓦，《船員的午餐》，1881年 (局部圖)

印象主義時期大事記

寫實主義風格指的是建立在對社會事實抱持一種全新態度之上的藝術風格；它接受真實生活骯髒不堪的景況。印象主義則是一種個人而非社會性的風格，輕「生活」而重「經驗」。如果我們想要確實的歷史時間，印象主義時期是起於1874年的第一場印象主義畫展，直到1886年的最後一場為止。然而就藝術家而言，他們不受這些僵化的時間之限，印象主義者向上可追溯到寫實主義畫家，向下則涵蓋了後印象主義畫家。

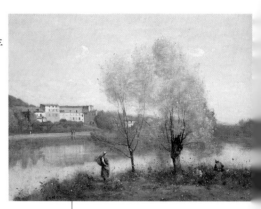

傑昂-法朗斯瓦・米葉，《拾穗》，1857年

一群聚居在巴比松村的畫家，他們共同的心願是要畫出比浪漫主義或學院派繪畫更符合自然主義的風景畫。米葉的願望也是如此，他筆下的農夫具有強烈的尊嚴感，顯露出他對農民勞動生活方式的同情（見第281頁）。

約翰・艾佛列特・米雷斯爵士，《奧菲莉亞》，1851-52年

拉斐爾前派是由一群反對當時畫室傳統，倡議回歸中古世紀簡樸風格的英國藝術家所組成。《奧菲莉亞》（見第276頁）是他們混合明晰的細節與浪漫主題的奇異例子之一。

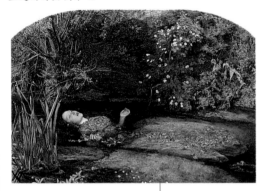

卡密・柯賀，《亞佛瑞城》，約1867-70年

柯賀的藝術生涯始於1830年代的浪漫主義時期，此畫則是他晚期的作品。畫中他對古典風景那種不受時光影響的特質極具詩意回應；這些風景屬於早已失落的世界，我們無一倖免地被阻於樂園之外。他教導巴比松畫派畫家如何去看這個世界並賦予生命，印象主義畫家由他身上也獲益良多（見第280頁）。

1850　　　　　　**1860**　　　　　　**1870**

古斯塔夫・庫爾培，《庫爾培先生，您好》，1854年

一如拉斐爾前派，庫爾培對外象準確性的重要也深信不移，不過表現得更絢爛閃亮。他本人就是他藝術的中心，我們從這幅作品就能看出他極具自信。他的作品令人折服之處不在其繪畫理論，而是他純然的藝術力量（見第283頁）。

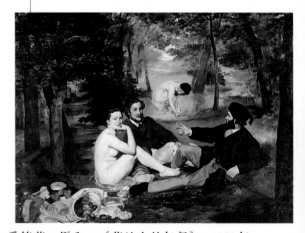

愛德華・馬內，《草地上的午餐》，1863年

馬內剝去當時社會的虛偽，畫出赤裸裸的事實。他的作品驚世駭俗之處不在主題本身（在樹林中野餐是正當的主題），而在於令人震驚的寫實主義，在於他拒絕偽裝、躲藏在古代美術的虛飾之後。嚴格來說，他並不算是印象主義畫家，不過他的藝術創見卻對印象主義具有極大影響（見第284頁）。

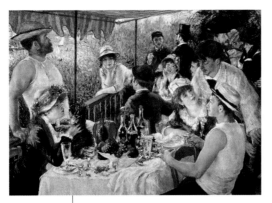

**奧古斯特‧賀諾瓦，
《船員的午餐》，1881年**

當其他印象派畫家正著迷於變幻不定的自然景象時，賀諾瓦卻對人更有興趣。任何主題只要投合他開朗的性情，他都能樂在其中，並以表現它的印象與感受為目標。這幅畫展露了賀諾瓦善於捕捉令人愉悅的現代生活景象的技巧，並記錄當時的巴黎人是如何排遣閒暇時光。他同時也畫出畫中人物的互動關係——例如畫面右邊這一對（見第298頁）。

**亞爾費德‧西斯萊，
《草原》，1875年**

西斯萊生長於一個旅居法國的英國家庭，可被視為真正的印象主義畫家，他的繪畫發展從未超出這個範疇之外。他的風景畫不如莫內那般生動有力，但卻是複雜精巧，抒情中帶著平和。畫中顯示的地點並不重要，重要的是西斯萊完美地掌握了光與變幻不定的陰影（見第301頁）。

**艾德嘉‧得加斯，
《四位舞者》，約1899年**

得加斯雖然窮其一生都在鑽研古代大師的藝術，本身又具有卓越的素描能力，卻常常參加印象主義畫家的畫展。這幅晚年作品正足以顯示，他如何掌握現實世界中真實景像的不平衡感，並將他所發現的事物化為藝術。
這是他學自攝影與日本版畫家的神奇魔法（見第292頁）。

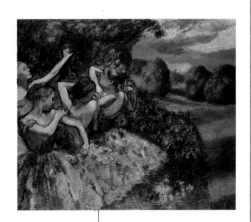

| 1880 | 1890 | 1900 |

**詹姆士‧惠斯勒，
《藍色與金色的夜曲：古老的貝特希橋》，1872-75年**

身為美國人的惠斯勒後來移居歐洲，他先在巴黎停留，之後又遷往倫敦。《藍色與金色的夜曲》展現了他來自印象主義的影響。他曾仔細研究印象主義畫家的作品，不過更重要的是，他也觀察日本畫家的作品，見識過他們不以寫實為目的的手法與近乎二度空間的構圖，以及技巧地選擇少數具有意義的細節。惠斯勒對寫實主義與印象主義運動都極感興趣，不過他是從中擇取他所需要的部份，然後創造出他特有的裝飾性風格（見第302頁）。

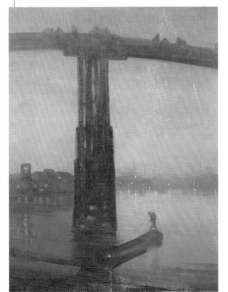

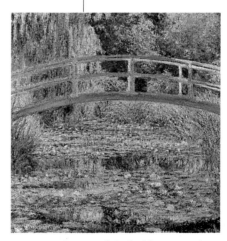

克勞德‧莫內，《蓮花池》，1899年

這是印象主義的經典之作，也是莫內針對蓮花所作的研究之一。他畫的蓮花不計其數，其中有些輪廓漂浮朦朧、表面反射光影，已經接近抽象畫（見第296頁）。

拉斐爾前派

將近19世紀中期，一小群英國年輕藝術家針對他們所認為的「不足取的當代藝術」發動強烈的反擊：這項行動後來被稱為「拉斐爾前派運動」。他們的野心是要帶領英國藝術朝向「忠實於自然」的方向。他們對15世紀初期藝術的簡樸仰慕不已，並認為就是這種仰慕之情讓他們結為同道。

雖然當時的藝評家與藝術史家都尊崇拉斐爾（見125頁）為文藝復興的大師，但是這些年輕學子卻對他們眼中拉斐爾的戲劇性、維多利亞時代的虛偽矯情，以及浮誇的學院派藝術傳統，公然表示反抗。這群好友決定建立一個祕密團體，也就是所謂的拉斐爾前兄弟會，決意遵從在拉斐爾堂皇風格之前，文藝復興早期的純真風格，採取高道德標準的姿態，導致有時甚至很不靈巧地串聯象徵主義與寫實主義作畫。他們只畫嚴肅（通常是宗教或傳奇性）的主

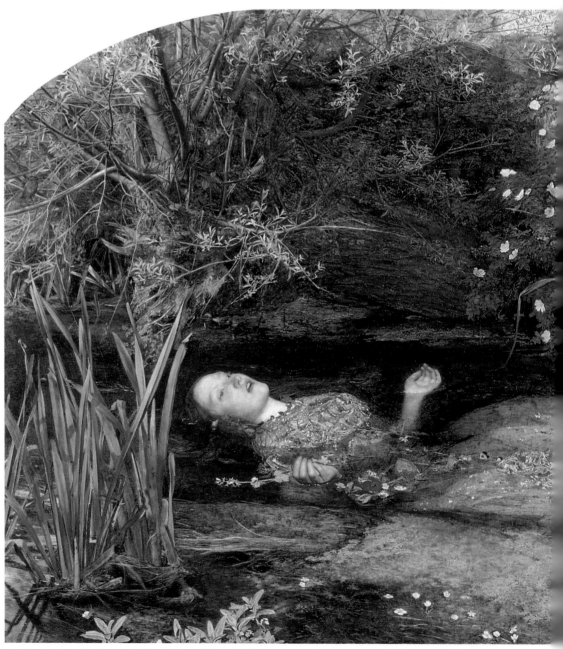

圖316 約翰・艾佛列特・米雷斯爵士，《奧菲莉亞》，1851-52年，75×112公分(30×44英吋)

題，而且風格明晰銳利。這種畫風的獨特要求，就是堅持要透過直接觀察來描繪萬物。

當這個秘密兄弟會在1849年展出他們早期的作品之後，他們秘密結社的事實終於曝光，一開始讓畫壇人士感到群情激憤。而他們帶有強烈宗教與寫實意味的主題與當時流行的歷史繪畫是如此格格不入，也因此冒犯了當時的畫壇。然而皇家美術學院還是持續展出拉斐爾前派的作品，並在1852後終於開始漸受歡迎。不過，他們的畫作雖然絕對注重細節，而且絕大部份經過一番綿密的寫實刻劃，但卻愈來愈趨向歐陸的舊有風格。而這種流連過去的決心加上現代的判斷，使得約翰·

圖317 威廉·賀爾曼·漢特，《英格蘭海岸》，1852年，43×58公分(17×23英吋)

艾佛列特·米雷斯(1829-96)這類畫家的作品展現出極不統一的風格。他的《奧菲莉亞》(圖316)，哈姆雷特的溺斃戀人，就是辛苦臨摹一具泡在水中的真實軀體，加上周圍排列完美的真實野花(見第276頁邊欄)所完成的。

米雷斯先在薩里郡花了四個月的時間，畫完當地的背景植物，然後回到倫敦去畫泡在裝滿水的浴缸裡的模特兒伊麗莎白·席黛爾——他是如此下定決心要忠實捕捉到真實的影像。然而結果整幅畫卻顯得支離破碎，背景、少女與花朵似乎根本互不相屬，各自保有本身的真實感而與其他部份毫無關連。

明亮的色彩

威廉·賀爾曼·漢特(1827-1910)是米雷斯學畫的同窗好友，他對當時偏好的戲劇性特質比較敏感，他的《英格蘭海岸》(圖317)就是一幅以無人保護的迷途羊群為主題的政治寓言畫。畫中怪異而有酸性感覺的色彩雖然是據實的描繪，看來卻極為刺眼。我們被迫去相信——雖然有違自己的意志：明亮的黃色原本就是如此的絢麗，一如海洋就是如此翠綠逼人。

拉斐爾前派畫家之所以能在作品上畫出這麼強烈的明度，是因他們先以純色顏料塗在上過一層白色顏料的畫布上，甚至有時是每天畫畫前都要重新再塗一次，才能使色彩如此鮮明。

查爾斯·狄更斯

英國作家狄更斯(1812-70)是19世紀偉大的小說家。他早年貧困辛勞，卻能力爭上游、自我教育，並在《前鋒晨報》謀得記者一職。他第一部正式發表的作品《包茲的素描》於1836年出版。之後他就成為一名多產作家，完成多部的系列小說，包括1865年出版的《艱困年代》(見上圖)。身為重要的文學人物，狄更斯對米雷斯《在祂雙親家中的基督》的批評立即獲得回響。他反對畫中的意象與風格，說它「低劣、醜惡，不快得令人作嘔」。

威廉・莫里斯

威廉・莫里斯(1834-96)與愛德華・本恩-瓊斯在牛津大學就讀時結識,後成為終生莫逆。1861年,莫里斯與幾位工藝家共同創立一家製造與裝潢公司,這家公司在工作上是以中古世紀同業工會的理念為基礎,成品從設計到製作都由藝術家一手包辦,作品包括傢俱、彩色玻璃、織錦、地毯與壁紙(見上圖)等在內。

但丁・加布利爾・羅塞提

羅塞提生於具有藝術天才的義大利知識階層家庭,但一生大都在倫敦度過。他的詩和畫在1840年代極受歡迎,另外他還繪製了許多帶有象徵意義的歷史畫。1850年他與伊麗莎白・席黛爾邂逅,經過一番辛苦追求後於1860年成婚。然而他體弱多病的妻子卻在兩年後過世,留下身心俱碎的羅塞提。在妻子的葬禮上,他堅持要用自己全部的詩稿作為陪葬;後來又在1869年開棺取回。羅塞提自此鬱鬱寡歡,1872年還曾自殺未遂,之後更沈浸在酒精與藥物的迷夢中苟延殘喘,直到1882年與世長辭。

文學影響

但丁・加布利爾・羅塞提(1828-82)是拉斐爾前兄弟會的第三位創始會員,後成為公認的領袖,在米雷斯和漢特與兄弟會分道揚鑣後,甚至還在1857年自創一個兄弟會次級團體。他來自多才多藝的義大利藝術家庭,之所以能贏得卓越的地位,或許即因這樣的背景給予他自信和活躍的個性,而非藝術才華所賜。

他既是畫家也是詩人,與其他拉斐爾前派畫家有個共通點:作品融合了文學的真實呈現與藝術創意。兄弟會成員大量由莎士比亞、但丁,及布朗寧、但尼生等當代詩人身上汲取題材,羅塞提尤為但尼生重寫的亞瑟王傳說所吸引。他專以外貌奇異、充滿熱力的少女做為浪漫主題,模特兒就是他美貌卻神經質的妻子席黛爾;她長鼻、表情陰沈的醒目容貌曾在羅塞提許多畫作中出現。她死後,羅塞提的模特兒改由莫里斯之妻珍娜擔任(她與席黛爾相貌相

圖318 羅塞提,《白日夢》,1880年,160×92公分

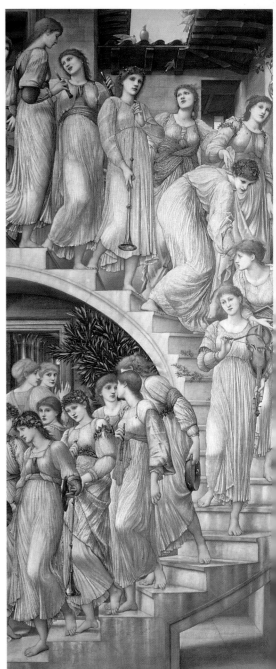

圖319 愛德華・本恩-瓊斯,《黃金階梯》,1876-80年,270×117公分(106×46英吋)

仿),她就是《白日夢》(圖318)中的畫中人。

愛德華・本恩-瓊斯(1833-98)對法國象徵主義畫家(見第321頁)極具影響,他也是羅塞提與莫里斯的好友。《黃金階梯》(圖319)中他將內省的中古世紀女英雄置於永不存在、超乎塵俗的夢想空間中。這種浪漫世界或許會令人厭膩,但仍有許多人對拉斐爾前派畫家的嚴肅劇情甘之如飴且產生共鳴。

寫實主義在法國

既非浪漫主義又非寫實主義，這就是卡密‧柯賀，他早在19世紀初就說明了這兩者並非必然處於對立。他結合偉大的眞實與偉大的抒情主義，但最終得以帶來巨大衝擊的，卻是他令人震驚的眞實。歐諾黑‧杜米耶以他學自柯賀的大膽眼光，開始直視當時的社會眞相，其他巴比榕畫派的畫家也以相同的態度面對自然。這種現在已經是實至名歸的寫實主義，就在古斯塔夫‧庫爾培驚人的作品中臻於成熟。

歷經擁有各種極端情緒的浪漫主義（見第259頁）之後，進入傑昂‧巴普提斯特-卡密‧柯賀（1796-1875）溫柔的想像世界可說是一種解脫。他的風格與浪漫主義的英雄作風相去甚遠；無論自然或人造，他總以一種無邪的眞實來觀看世界，這種態度對巴比榕畫派以及19世紀後半期的每一位風景畫家，都有極大的影響。

1825年柯賀出發前往義大利，對他這一生的繪畫方式有了重要的影響，並進而改變了整個現代風景繪畫的發展。在義大利，柯賀首度體驗到在戶外寫生（見邊欄）的好處，而他對光與色調的詳實描繪也爲法國風景畫立下新的範例。他變得極爲重視實地寫生這項義大利作畫慣例，並對這些素描的自然流暢、眞實感和氣氛都給予相當高的評價。古典風景畫那種超越時空的靜謐安詳也深深讓他感動不已。這種沈靜在他的心中產生回響，而他筆下的義大利風景畫也表現出這份深邃優雅的靜默。

《沃特拉附近一景》（圖320）並非畫於當地：柯賀旅經義大利此風景奇異的地區時看到這幕景色，數年後才根據當時的素描畫出記憶中的景物，和它們對他的意義。因此這裡的眞實其實是情緒上而非實際上的，但無論如何還是一種眞實：寂靜的岩石與陽光普照的綠樹從內向外散發出古代藝術的氣息。人類在這片古伊屈斯坎人（見第18頁）的土地上生活過許多世代，現在也依舊莊嚴地在此生存。柯賀畫出這裡的景物和它給人的感觸，喚起我們的記憶，

戶外寫生

法國風景畫家查理‧多比尼（1817-1878）是戶外寫生最早的代表人物，對後來的印象派畫家有重大影響。由於金屬顏料筒管的發明，顏料得以長期儲存，新型的攜帶式畫架也使得到鄉間旅遊繪畫變得輕易可行。許多印象派畫家都在塞納河兩岸的河畔社區安頓下來，開始作畫。上圖就是卡密‧柯賀（1796-1875）在野外撐起傘作畫的情形。

柯賀其他作品

《波維附近的清晨》，美國，波士頓美術館；
《岩石》，美國，辛辛那提美術館；
《沙丘之中》，荷蘭海牙，國立美術館；
《帕魯埃的回憶》，倫敦，國家畫廊；
《擺渡人》，巴黎，羅浮宮；
《奧爾良風景》，東京，石橋美術館；
《荷蘭運河》，美國，費城美術館；
《快樂島》，加拿大，蒙特婁美術館。

圖320 卡密‧柯賀，《**沃特拉附近一景**》，1838年，70×95公分（27$\frac{1}{2}$×37$\frac{1}{2}$英吋）

圖321 卡密・柯賀，《亞佛瑞城》，約1867-70年，
40×60公分（19¹/2×26英吋）

杜米耶漫畫

歐諾黑-維克多杭・杜
米耶(1808-79)是一位
偉大的諷刺漫畫家，並
被尊為史上最成功的諷
刺畫家之一。他的作品
有最早的1831年反政
府素描，也有晚期較為
溫和幽默的漫畫。上圖
這個例子是畫於1865
年的印象主義運動巔峰
期，上面寫著：「一位
風景畫家模仿自然，第
二位則模仿第一位。」
杜米耶以這句話嘲諷了
所有仿製風景畫的二流
藝術家，同時也針對當
時許多藝術家的虛偽不
實做了普遍的批評。

並與他的記憶相結合。這個地方彷如夢境，但
又擁有基本的堅實感。別的藝術家都未能像柯
賀一般，將單純的物體表現得如此崇高。

由於柯賀是如此淡泊名利，他真正的偉大因
而受到忽略。他從不做誇大的戲劇化表現，也
不故作姿態。很少畫家能像他一樣在色調上達
到爐火純青，讓不同的顏色透過難以察覺的漸
層緩緩融合。他的風景畫通常尺寸不大，卻極
為完美，帶有一種意義深刻的簡樸感，令人完
全滿足。他也許未曾美化那些平淡無奇的鄉野
景色，但畫面的真實感就足以令人振奮。

柯賀早期的風景畫雖較不受好評，卻為印象
主義作了鋪路的工作。後來，他開始調整自己
的創作，一次又一次重畫斑駁寧靜、美得令人
陶醉的林間空地。這就是當時大受歡迎的柯賀
畫風，也同樣賞心悅目；然而，和他飽受蔑視
的早期作品所擁有的獨特魅力相較之下，這卻
顯得是一種衰微。《亞佛瑞城》（圖321）就是
柯賀晚期典型的一幅可愛作品：羽狀般的樹
木、蒼白的天空，遠方純白的屋舍，以及佇立
在花草中影像鮮明的年輕人；畫中那種冥想般
的靜止狀態，則是柯賀從未喪失的永久要素。

諷刺畫家杜米耶

我們不知道柯賀對杜米耶和米葉這兩位法國畫
家做何觀感，不過他曾對年老目盲的杜米耶以

及米葉的遺孀提供經濟援助。歐諾黑-維克多
杭・杜米耶(1808-79)深受柯賀作品的影響，雖
然他顯露在漫畫與石版畫（見邊欄）中的辛辣機
智與明顯的社經含意，與柯賀寧靜的藝術並無
共通之處。杜米耶雖然在世時就被公認是19世
紀最重要的漫畫家之一，但他作為一名嚴肅畫
家的聲望卻直到死後才獲肯定。他直截了當的
構圖和毫不煽情地畫出實際經驗的作畫方式，
都讓他的作品成為寫實主義最有力的範例。

相對於經濟富裕而不須為生活奔波的柯賀，
身為諷刺畫家的杜米耶一生中不但為了賺錢餬
口歷盡艱辛，還曾因作品具顛覆本質而遭審
查，甚至被捕入獄。他是立場堅定的共和派人
士，對窮困大眾懷抱著強烈的政治熱情；他的
諷刺漫畫是如此激進，以致當時的人很難認真
地將他視為一位藝術家。為了感謝柯賀幫助他
解除晚年的經濟困境，他將《給年輕藝術家的
忠告》（圖322）送給柯賀。圖中的畫室內只有
兩名男子，凌亂的床鋪是唯一色彩鮮明的物
體；年輕的男子有些緊張，年長的男子則神情
專注——或許此畫記錄的就是他想到一些既鼓
舞但又相當嚴肅的言語，正欲提出忠告的那一
刻。畫面的張力全在兩人物之間的互動上，少
數幾件小道具就足以營造出整個環境背景。

圖322 歐諾黑・杜米耶，《給年輕藝術家的忠告》，
可能畫於1860年之後，41×33公分（16×12英吋）

米葉與巴比榕畫派

1830年代，一群風景畫家由巴黎遷往楓丹白露森林邊的巴比榕村，以往柯賀常將大家聚集於此。他對該團體極具影響力，但在他們追求更偉大的自然主義、對鄉野作更忠實的描繪時，也受到康斯泰伯風景畫的影響（見第268頁）。

傑昂-法朗斯瓦·米葉（1814-75）於1849年定居巴比榕，並和此畫派開始往來。雖然稍後他改畫純粹的風景畫，但直到今天，他的農夫畫還是較為知名；此乃他出身農家的個人經驗使然。現在有些人覺得這些畫帶有濫情感傷的意味，但在當時卻因畫中的社會寫實主義而被視為激進之作。米葉是一位容易感傷而又努力苦學的畫家，有把生命看得非常黑暗的傾向，性情與柯賀祥和明亮的世界恰恰相反；不過，當大眾仍為杜米耶的藝術所困惑時，對米葉的藝術卻有明顯的反應。他的風格看似簡潔平淡卻又相當有力；在他筆下，所有平凡的事物都會帶有一股強烈的尊嚴感與重於泰山的份量。

米葉最著名的畫作或許非《拾穗》（圖323）莫屬。我們看到三名農婦在一片金黃的田地中工作：其中兩人俯身做著粗活，勤勞地撿拾收割後殘留下來的零星麥穗，而第三位則忙著把少得可憐的麥穗捆成一束。米葉讓我們毫無轉圜地領悟到，這是一種極端辛苦的勞動。畫中婦女的臉部不但被陽光的陰影所遮蓋，而且厚重的輪廓看來幾近粗野。不過，雖然是刻苦耐勞的粗工，米葉卻對她們懷抱著敬意。她們龐大的力感，以及在田野襯托下的輪廓所形成的古典腰線之單純美感，都令我們敬畏有加。畫的背景環境極富自然美感：金黃色的麥田、平和的天空、遠方農夫節奏分明的動作。整個背景是一首田園詩，而畫面的前景卻是田園真實的一面。

米葉的素描

傑昂-法朗斯瓦·米葉是19世紀最著名的法國鄉間生活畫家，但他最傑出的作品卻有一部份是他那些能賦予尋常事物深度與尊嚴的素描。據說他曾說他的目標是要「由平凡瑣事中去表達出崇高的事物」。許多藝術家都對米葉景仰有加，包括梵谷（見第316頁）在內。

圖323 傑昂-法朗斯瓦·米葉，《拾穗》，1857年，83×111公分（33×44英吋）

巴黎公社

1870年7月，法國對普魯士宣戰。僅僅兩個月後，法皇拿破崙三世就被迫投降，憤怒的暴民倍感屈辱之餘，宣佈成立法國第三共和，巴黎愛國的激進份子甚至企圖將全國改建為共和政體，他們選出了一個議會，也就是所謂的公社。公社民眾隨即豎起路障，以至於法國部隊不得不動用武力奪回城市。這場衝突最後有兩萬名民眾遇難，而公社民眾也射殺了不少身居高位的人質。上圖即顯示一名帶有汽油彈的婦女正在保衛路障。

《畫室》

由於1855年萬國博覽會分派的攤位空間不能令庫爾培滿意，他決定另外設立一個「寫實主義」展覽館，專門展出他自己的作品。《畫室》就是當時展出的畫作之一，這幅作品證實俗世繪畫也能傳達先前只有宗教畫才能表達的深奧內容。這幅畫有許多不同的解釋，有一派理論認為這是對拿破崙三世的秘密抨擊。然而庫爾培卻宣稱他畫的是「所有贊助我的信念、支撐我的理想，以及支持我行動的人們」。

庫爾培，偉大的寫實主義者

拉斐爾前派（見第276頁）對寫實主義的概念從基本上就不同，其作品呈現的通常是自然的外在表層印象，表達的情緒也遠離事實。就更接近真實的角度來看，最偉大的寫實主義者該是作風花俏、有反智傾向，且大體上是自學而成的藝術家古斯塔夫・庫爾培（1819-98）。他天生能言善道，並不像他自己以為的那麼腳踏實地；但也絲毫沒有拉斐爾前派夢想要追回過去的特色。他反抗性十足的不妥協立場和對具體事實的堅持，對下一代藝術家具有重大影響。

庫爾培一生秉持藝術家應該只畫「真實存在的事物」，義無反顧地邁入未來，並掌握（如他通常所想）這項信念。卡拉瓦喬粗獷的表現手法（見第176頁），以及荷蘭繪畫大師哈爾斯（見第210頁）和林布蘭（見第200頁）都讓他印象深刻，甚至在庫爾培的仰慕者身上都還看得到他

們的影響。庫爾培的風景畫永遠具有某種野蠻的力量，他對自己這種放縱不羈的熱情也深以為傲。身為鄉下資產階級地主之子，他生來就是個粗野熱情的漢子，這些特質後來都在他藝術中獲得昇華。他自稱是個「社會主義者、民主主義者兼共和黨人，最重要的還是個寫實主義者，也就是誠心誠意的真實愛好者。」

庫爾培的作品具有濃厚的寫實主義色彩，即使令人不安，也不會輕易妥協。他的所有特質——包括某種無可名狀、讓觀賞者難以捉摸的氣質——在他的主要作品《畫室》（圖324）中一覽無遺。這是一幅個人色彩極強烈的作品，然而它還是保有某些秘密：沒有人知道它的完整標題——《總結我七年藝術暨道德生活的真實寓言》是什麼意思。庫爾培宣稱他透過想像力，在這幅畫布上集結了他生活上所受的所有重要影響，有些已經概念化，有些則明顯地以

圖324 庫爾培，《畫室》，1855年，361×597公分（11英呎10英吋×19英呎17英吋）

擬人化方式呈現。畫中人物形形色色，均真有其人；畫面以正在繪製一幅引人入勝的風景畫畫家為中心，而一名裸體模特兒則深情地倚著椅背，站在他背後。這些訪客似乎都是畫家為了某種目的特地請來的嘉賓。事實上庫爾培曾在寫給友人裘爾·香弗勒里的信中，描述這個奇異的寓言畫面中，左側人物是「靠死亡過活」，而畫面右邊的人物則「靠生命過活」。

右邊人像的身份都明顯可辨，香弗勒里也是這群旁觀者之一，另外尚有庫爾培其他優雅的巴黎友人，如記者兼社會主義人士皮耶賀·普魯東與詩人波特萊爾（見第286頁）；籠罩在半陰暗地帶下的左側人像則可能代表過去或先前對庫爾培有所影響的人物，其中甚至還包括經過偽裝的拿破崙三世。我們或許會對這種天真的自負報以莞爾一笑，但仍會留下深刻印象。庫爾培確實有權以重要畫家自居，一個對有形

圖325 古斯塔夫·庫爾培，《庫爾培先生，您好》，1854年，130×150公分（51×59英吋）

物質世界的體認如此深刻，進而得以顯示出比本體更深一層的意義的畫家。

全知的藝術家

庫爾培的自大心理在擁有創造才華的人身上並不罕見，但很少人能像他如此成功地轉換自己的弱點。《庫爾培先生，您好》（圖325）呈現的是畫家眼中的自己：容貌俊秀、充滿男子氣概，走出舒適的文明生活，沿著鄉間小道大步邁進。他熱心的贊助人亞爾費德·布魯亞和其僕從則恭敬地對畫家鞠躬行禮，彷彿庫爾培比他們崇高一般，很明顯地，畫家是打從心底表示認同。他微微傾斜的高貴頭顱及和藹的笑容，在在流露出一種天真的自滿。塵土灰泥的小路、路旁的野草和狗——這個平常法國角落的每一個細節都完全真實地掌握到，沒有經過任何誇大。我們被拉向庫爾培所看到、聞到、聽到的一切，而且是透過他身為畫家的極大信念，而非任何戲劇性的過度強調。

這種畫家凌越平庸的「中產階級」文化之上的自我形象，在下一代畫家——特別是馬內與得加斯——的作品及生活中更是表露無遺；他們承受了庫爾培的先進藝術成就，為「現代」的表現方式奠下基石。

庫爾培其他作品
《雪地獵人》，法國，柏桑頌美術館；
《吉普賽人映像》，東京，國立西洋美術館；
《風景》，丹麥斯德哥爾摩，國立博物館；
《塞納河岸的女郎》，巴黎小皇宮；
《瀑布》，渥太華，加拿大國家畫廊；
《女人與鸚鵡》，紐約大都會美術館；
《盧耶河的洞窟》，德國漢堡藝術廳。

馬內與得加斯之影響

庫爾培的豐富色彩以及他對個人繪畫視野的堅持,對其他藝術家造成巨大的影響,他引導他們只能相信自己親眼所見的事物。馬內捨棄細膩微妙的漸層變化和畫面光滑明亮的「最後一道光漆的修飾(finish)」等傳統技巧,改以大膽的色彩去探索陽光所造成的刺目而真實的明暗對比。而得加斯則受到攝影與日本版畫簡潔之美的影響,以他的素描功夫創造出令人震驚的全新人物構圖。

新巴黎

拿破崙三世在1851年即位後就著手展開將巴黎改造成歐洲新中心的工作,他委任巴龍・豪斯曼(見上圖)擔任建築師,利用兩旁種滿樹木的林蔭大道所連成的新網絡,將巴黎市中心重新設計改建。在重建期間,豪斯曼也闢建了新的公園、廣場和市政建築;然而,他毫不留情的改造計畫造成35萬人被迫遷移,而導致更嚴重的社會問題,在寬闊的林蔭大道上出沒的流鶯也日益增多。

落選沙龍

1863年,落選官方沙龍的畫作超過四千幅,「落選沙龍」便於同年8月由拿破崙三世下令設立,包括馬內、塞尚和惠斯勒等許多畫家都很高興能有地方展出落選作品。開幕當天就有七千多人蒞臨參觀,但未獲得藝評家的青睞。受到落選沙龍的鼓舞,其他藝術家也開始自設沙龍,藝術經紀商的重要性因而大為提高。上圖即是當時一幅嘲諷官方沙龍評審制度的漫畫。

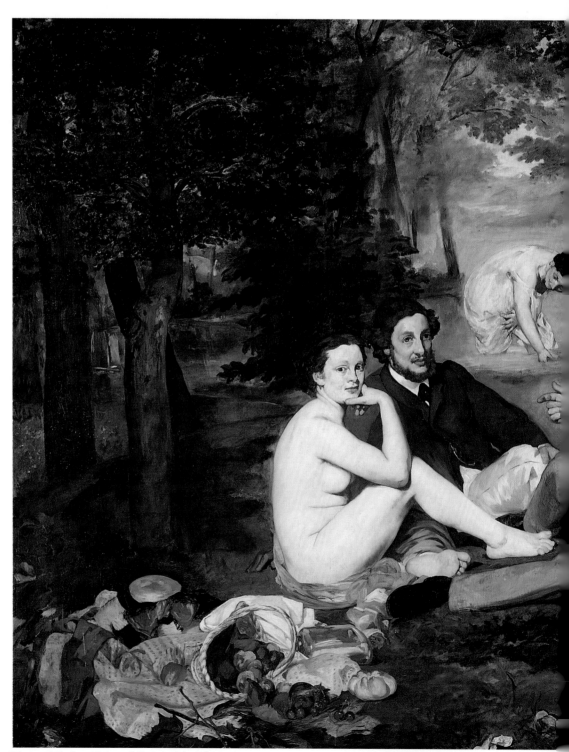

圖326 愛德華・馬內,《草地上的午餐》,1863年,206×265公分(6英呎10英吋×8英呎8英吋)

愛德華·馬內（1832-83）將庫爾培的寫實主意又往前推進一步，他的主觀及客觀性的界限是如此模糊，以致經他溫和的革命後，繪畫再也無法重回舊觀：在印象主義後，藝術再也不能如以往般依靠藝術家個人之外的「外在」世界。而這之所以是一場「溫和的革命」，全因馬內是一位謹慎的君子，除巴黎沙龍（見第284頁邊欄）的傳統功名外，他別無所求。馬內的氣質

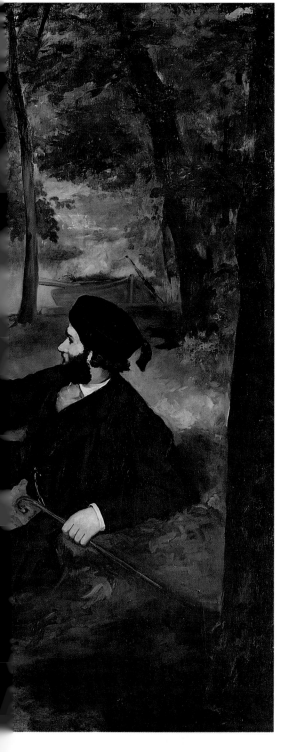

與庫爾培恰巧相反，他是對流行很敏感、應對機敏、有都會人心態的典型城市優游者（見邊欄），深受許多人喜愛。他始終不了解，為何巴黎的藝術界會如此詆毀他的作品，視之為洪水猛獸。幸好他的收入能讓他免於財務上的困窘，繼續追尋自己的道路，不過即使必須束緊腰帶，我們相信馬內也絕對不會低頭妥協。

「現代繪畫之父」

過去馬內一直被劃歸在廣義的印象主義之下，然而他的藝術其實是屬於寫實主義的，只不過之後被稱為印象主義畫家的那群年輕畫家，都受到馬內的藝術態度所影響。馬內大膽而強烈的色彩平塗、分離的筆觸、粗糙的自然光表現等作法，以及畫作彷彿未經最後修飾所產生的清新外觀，對他們也有所影響。

馬內出生富裕的中產階級家庭，極具教養並深諳人情世故；但他的畫卻簡潔得令人震驚。他的《草地上的午餐》（圖326）一看即知出自有教養的藝術家之手：畫面的中間群像是師自一幅版畫，而這幅版畫又是仿自拉斐爾的一幅作品（馬內絕無所謂拉斐爾前派情結），而在林地野餐則是廣為接受的傳統藝術題材。

然而，使人大感震驚的是整幅作品驚人的現代感：裸女的軀體固然有傳統藝術之永恆性，但她的臉龐與態度卻絕對屬於當代。我們不禁要想，如果畫中的男子也都一絲不掛，那麼這幅作品是否就不會那麼驚世駭俗了。馬內讓他的主題顯得如此逼真：似乎只要到林子裡走上一遭，任何人都可能親眼目睹這一幕。

諷刺的是，此畫之所以不能獲得大眾垂青，就是這種力量加上馬內高度特異的透視法所造成的結果。在溪流中沐浴的女子看來不屬於此畫，又不完全在畫外。和其他人物相比下她的比例「錯誤」，這也造成其他三名野餐人物顯得自成一格，在畫面上形成兩種截然不同的繪畫風格：屈著身子的沐浴者顯得平板且過於遙遠，而隨意拋擲的衣物和水果這些絕佳的靜物卻有一種壓倒性的逼真感。畫面正中央，馬內最喜愛的模特兒維克托里娜·莫涵正落落大方且毫不羞怯地望著每一個侵入者——所有的觀賞者都唯恐自己就是其中之一。長久以來，對自己的身體毫不介意的古典女仙早已廣為世人

優雅的逛街者

在印象主義運動的巔峰時期，巴黎的大街小巷和各個咖啡屋都成為藝術家與作家出入的時髦所在。所謂的優雅的逛街者是當時巴黎特有的現象：這些風度翩翩但又遊手好閒的紳士對自己的外表極為重視，但仍保有嚴肅的藝術或文學關懷。馬內在巴黎圈內向來以入時的裝扮著稱，他對各種流行的變化與細節的熱愛終生不渝。

時事藝文紀要

1851年
英國倫敦大博覽會
在海德公園舉行

1865年
路易士·卡羅出版
《愛麗絲夢遊仙境》

1867年
馬克斯出版
《資本論》

1877年
荷蘭阿姆斯特丹
國立美術館落成

1887年
柯南·道爾寫成
第一篇福爾摩斯小說
《紅字的研究》

1892年
柴可夫斯基編寫
《胡桃鉗組曲》

普法戰爭

普法戰爭一爆發，馬內與得加斯就立刻加入法國國家防衛隊，而其他印象派畫家，如莫內、西斯萊與畢沙荷則逃往英國。過沒幾個月，法國陸軍被迫投降，俾斯麥領導的德國人據有法國的亞爾薩斯和洛林的大部份地區，法國被迫賠款五百萬法郎。上圖是當時一幅諷刺各方領袖無能的漫畫。

艾彌爾‧左拉

左拉(1840-1902)是馬內作品的支持者，馬內也在1867-68年間回贈他一幅肖像。他們定期在凱波瓦咖啡屋聚會討論當時流行的話題。左拉寫了一本小册為馬內的作品辯護，並與數位印象主義畫家保持友好關係，直到1886年出版《作品集》為止。這部小說敘述一名藝術家(基本上是馬內與塞尚的混合體)夢想要功成名就，結果卻一敗塗地。

所接受，但是馬內以寫實手法描繪有血有肉的現代女性，卻剝去了當時社會的虛偽作態。

若庫爾培的驚世駭俗是有意的行為，則馬內正好相反，他認為這種蓄意是缺乏教養的行為，而對此畫引起的反應大感意外。不過我們對觀賞者的無法理解也有幾分同情：直到現在，馬內都不是容易了解的藝術家。令我們詫異的是，與他同時代的人為何對他畫中的宏偉美感視而不見：青春的肉體在林木濃蔭魔力的映襯下構成強而有力卻又不失柔美的影像——畫面是如此引人陶醉，以致令人難以理解為何只有極少數人能真正「看出」畫中的意義。

巴黎的前衛藝術

馬內是法國詩人波特萊爾(1821-67)的密友，後者以《現代生活的畫家》一文對藝術家提出挑戰，要求他們去捕捉現代都市生活的偉大景觀，這對馬內有著持續的影響。在馬內的每一幅畫中，我們都能感知到他對當代人的挑戰，他要人們像他一樣去直視現代生活的宏偉、美麗和悲劇；他極力主張藝術家應該向身邊的世界，而非從過去中尋找靈感。他畫化身現代乞丐的哲學家、街頭藝人、妓女、交際花和在社會邊緣掙扎的凡夫俗子，也畫優渥安適的中上階層。他對都市的疏離感與不斷變動的景觀特別敏感。因此馬內對現代的藝術表現手法與現代藝術史的貢獻均極深遠。不過，他的藝術仍與過去的藝術——尤其是委拉斯貴茲(194頁)、哥雅(248頁)及幾位荷蘭大師(200頁)——密不可分，他將學自他們身上的東西以他當代的情景表現出來。這種緊密的連接最後被印象派畫家切斷，而改以全新的處理方式將周圍的物質世界全然地視覺化。

馬內的主要興趣看似在人物，事實上是將在光影中看到的物質世界那種稍縱即逝的體驗，隨時加以更新。他的靜物尤其動人，在《瓜桃靜物》(圖327)中，光線在白得發亮的桌布上閃爍躍動，這種白色的質感又與它上面的玫瑰的柔和雪白截然不同。這幅畫不僅拿白色來作遊戲，還用盡各種明亮、充滿生氣的綠色與黃色。酒瓶和桌子強烈的黑色(以多種顏色混合而成)與明亮的色調產生戲劇性的對比，而馬內靈活的筆觸則賦予這些強烈的色塊生命與活力。他呈現的是世界最脆弱但又最可愛的一刻。

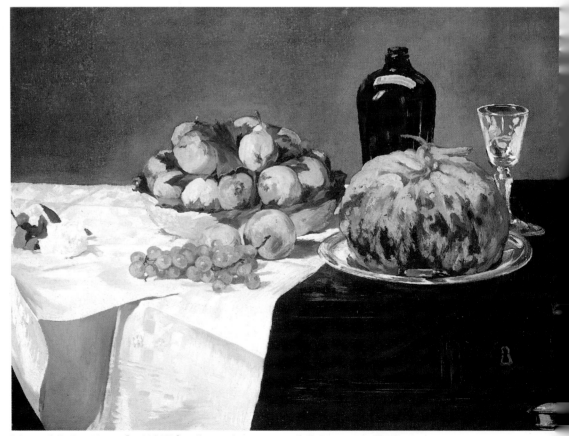

圖327 愛德華‧馬內，《瓜桃靜物》，約1866年，69×92公分(27×36½英吋)

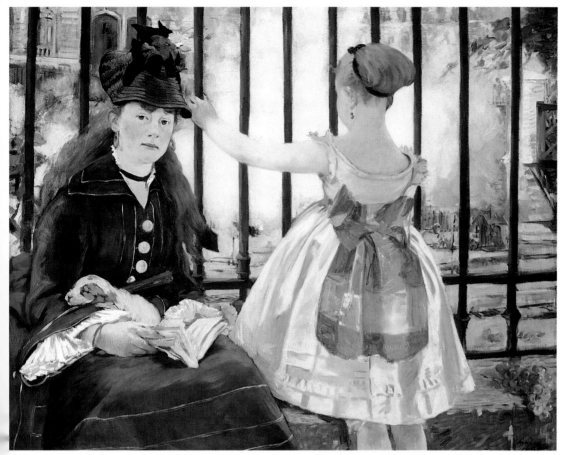

圖328 愛德華・馬內，《聖拉扎爾車站》，1873年，94×115公分（37×45英吋）

當代主題

不過人物還是馬內畫作的重要部份。神態總是漫不經心的維克托里娜・莫涵這位年輕美女，依舊是他最喜愛的模特兒；較《草地上的午餐》晚十年的《聖拉扎爾車站》（圖328）中，她仍以毫不畏縮的冷靜形象出現，對自己的身體也依舊安適自在。這幅畫以車站為主題（就現代眼光看來或許稍嫌世俗），在令人無法抗拒的冒險惑中還帶有一絲特異的幽默趣味。

對前衛藝術的發展向來敏感的馬內也反過來受到年輕的印象主義畫家，尤其是莫內（見第294頁）的影響，並互結為友。馬內雖從未成為印象主義畫家，這幅畫卻反映出他對印象主義的興趣漸增，這也是他創作手法發展上的重要里程碑：他先在畫室內完成模特兒的研究，再轉到戶外於當地寫生完成。

《聖拉扎爾車站》畫中，莫涵位於畫面最左方，這種不對稱在實際生活是再尋常不過的。她蓬鬆的紅髮由華麗的帽沿一瀉而下，一身時髦的巴黎別緻款式：細緻的蕾絲花邊像泡沫般裹住她性感的喉嚨，天鵝絨頸帶將我們的注意力引向位於線條勻稱的身體上方的簡潔三角構圖。她膝上攤著一本書（重要的是她事實上並沒有在閱讀），一隻可愛的小狗躺在她的袖口縐褶上，昏昏欲睡。她那種毫不在乎的氣質深深吸引了我們。畫面上的另一位人物也同樣打破傳統，她只讓我們看到她寬寬的背部、幾大片漿白，以及閃動著光影的巨大藍色腰帶；這小女孩的服飾和她的同伴一樣昂貴奢華，但她對我們的存在卻一無所知，她的注意力集中在車站，而車站在兒童心中永遠都是趣味的焦點。她所看到的景色，除了一片煙霧和光線微暗的車站氛圍之外，在我們眼中都是一片模糊，但也由於這一片模糊，馬內把我們的注意力導引到小女孩的身上。

小女孩的專注、童稚的興奮及對眼前現代世界的驚奇，才是這幅畫的主題；在身旁成年人以無心的等待來打發時間的襯托下，她的心態顯得更為鮮明。馬內成功地讓我們的注意力集中在他所期望的部份上：迷濛得令人暈眩的背

向德拉克窪致敬

這幅方談-拉突爾（見第289頁）的作品完成於1864年，畫的是一群藝術與文學前衛人士的聚會，題為《向德拉克窪致敬》。畫中顯示方談-拉突爾、波特萊爾、馬內與惠斯勒以及其他人，齊聚在他們的藝術英雄德拉克窪的肖像周圍。不過，雖然與前衛藝術家交往密切，方丹-拉突爾卻是位傳統主義者，晚期曾創作多幅嚴密工整的肖像畫與石版畫。

《瘋狂牧羊人酒吧》

法國藝評家保羅・雅雷克西斯在對馬內的最後鉅作《瘋狂牧羊人酒吧》的評論中，如此形容畫中的吧台女郎：「這位美麗的女郎站在她的吧台裡，如此栩栩如生、充滿現代感。」馬內終其一生都是個完完全全的都市人，他再造了他所熟悉、鍾愛的時髦世界，不論是其中的輝煌或衰敗，都完全表露無遺。

一幕空中雜耍的表演

我們很可能會意外地發現，在畫面上方某個角落、在刺眼的白色燈光之上，竟然怪異地藏著一對穿著綠色短靴的小腿。其實這是反映在鏡中的空中雜耍表演的影像。「瘋狂牧羊人」是當時巴黎一家首開風氣提供「雜耍」的音樂廳，它門外的人行道上常常有流鶯在那裡徘徊流連。

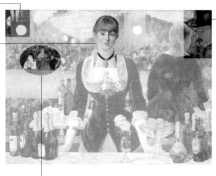

「顧客」

有人指責馬內漠視透視法則，因為從一名顧客在鏡中的影像看來，他似乎是在與吧台女郎進行交談，但他的實體在畫中卻不存在——而從他鏡中影像所在的位置判斷，我們應該會看到他才是。馬內的批評者無法洞悉他這項創意的微妙之處：我們，也就是觀賞者，佔據了「顧客」應有的位置，也就是我們取代了他的地位。

蘇珊

《瘋狂牧羊人酒吧》畫於馬內逝世前一年，當時他已經深染重病。雖然置身華美電燈燈光下（這是當時「瘋狂牧羊人」最時髦的特色），吧台女郎蘇珊百般聊賴的表情下藏著一絲明顯的抑鬱；她的神情既疏離又心不在焉。一如馬內大部份的作品，畫中忙碌巴黎夜生活的歡樂表象，不免因個人的疏離感而大打折扣。

馬內的友人

除了確實存在的蘇珊和她放滿點心的吧台之外，畫作的其他部份都只是鏡中的倒影。掃過畫布表面的幾筆藍灰色顏料呼出如煙似霧的氣氛，並標示出平滑的鏡面。我們在滿場的觀眾群中，還可以依稀找到馬內的朋友瑪麗・洛朗與珍娜・德瑪西明顯而立體的畫像。

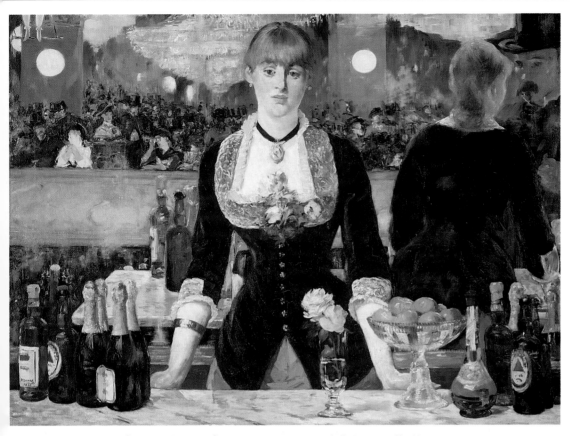

圖329 愛德華・馬內，《瘋狂牧羊人酒吧》，1882年，97×130公分（38×51英吋）

景、充滿張力的特殊人物，以及給人模糊印象的前景。馬內遺留給其他畫家的，就是這種對飛逝、移動性的現實時光的全新感受，這對印象主義運動的開展也很重要。

最終的傑作

這種短暫時刻化爲永恆的感受，在《瘋狂牧羊人酒吧》（圖329）中更是表達得淋漓盡致。馬內同時也露了一手空間遊戲：畫中出現不實的鏡中影像，我們也很難找到自己究竟是在畫中的哪個位置。吧台女郎帶著被剝削者的哀傷自尊朝外眺望，看似與瓶中的葡萄酒和盤中的水果同屬可食之物。一如吧台上的精緻瓶花，她彷彿也是從枝頭摘下，展示在觀賞者面前。馬內過世時還相當年輕，我們由他晚期的花卉作品中找到最深切的諷刺：這些脆弱的花朵是如此美麗而短暫，相較之下，它的花瓶同樣美麗，卻能永遠存在下去。馬內心中蘊藏著深沈的情感，卻都不是透過外表顯露出來。

他以令人難忘的無上美感擁抱最後這幅大型畫作的每一細節，這是他告別藝術世界的最後演出，恰如其份地取自現代巴黎生活的一景。

靜物畫家：方談-拉突爾

馬內交遊極其廣闊，莫內、賀諾瓦、塞尙和巴吉爾（早期印象派畫家，1870年於普法戰爭<見第286頁邊欄>中喪生）等畫家都是他的至交。其他還有些藝術家，他們和印象派畫家有所來往，但卻從未眞正對短暫的無常世界感興趣。就拿亨利・方談-拉突爾（1836-1904）爲例，這位以華美的花卉靜物名聞一時的畫家始終是一名寫實主義者，他是透過持續的冥想去取得繪畫所需的客觀性。《花與果》（圖330）這幅畫的細節處理得如此嚴密，顯示他對馬內、莫內或賀諾瓦將盛開的花朵化爲五彩光暈般的技法幾乎一無所悉。方談-拉突爾的群體肖像《向德拉克窪致敬》（見第287頁邊欄）顯示他與某些當代最前衛的藝術家交情匪淺，然而畫面沈暗的色調以及每一個人物給人的眞實感，都證實他偏好和諧的寫實影像。

圖330 亨利・方談-拉突爾，《花與果》，1865年，64×57公分（25 1/2×22 1/2英吋）

圖331 貝爾特‧莫利索，《洛里昂港》，1869年，44×73公分(17¹/₂×29英吋)

日本影響

瑪麗‧卡沙特是一位狂熱的日本版畫收藏家，她甚至改變自己的作品以順應來自日本浮世繪的影響。受到1890年看到的一場展覽的刺激，卡沙特以日本版畫的技巧製作了一系列的版畫，上圖的《鏡中美人》是日本畫家喜多川哥麿(1753-1806)的木版畫，卡沙特有許多繪畫與版畫作品的題材靈感都是來自這位日本畫家。

貝爾特‧莫利索

莫利索家族是馬內社交圈內的一份子，馬內的兄弟奧珍‧馬內更與美麗的貝爾特‧莫利索(1841-95)成婚。莫利索從馬內身上學到如何捕捉飛逝的時光，讓它為她停留，以及如何呈現光線的纖細精巧而不會僵化變質。莫利索早年曾在柯賀門下學畫，也接觸過查爾斯-法朗斯瓦‧多比尼這位巴比榕畫派(見第281頁)畫家；他們在捕捉眼前所見的真實多變風景時所持的忠實態度，對她造成相當的影響。

她與馬內一直維持強烈但相互尊重的關係，但這種影響卻因她定期參與印象主義展覽的關係而有所抵消(馬內對印象主義的展覽向來保持距離)。她最後採用了印象主義較明亮的色彩，這對馬內晚期作品產生相當的影響。莫利索並非一位強而有力的畫家；但必然是位意志堅強的女性，才能戮力完成下面這幅畫：因為當時女性藝術普遍受到譏諷。《洛里昂港》(圖331)是她最好的畫作之一，是典型的印象主義作品：畫中風景並非人物的陪襯，畫面每個部份的繪製都一樣謹慎從容：平靜的水面映出瞬息萬變的天空，互成對比的大片藍色區域閃閃

發亮；明顯的幾何對角線有力地穩住整幅作品；美妙的晴朗早晨，一位少女坐在堤岸上——粉紅色的陽傘下，是她以輕鬆筆觸繪成的模糊影像。世界愉悅而謙遜地在她眼角下徘徊。

瑪麗‧卡沙特

另一位重要印象派女畫家瑪麗‧卡沙特(1845-1926)和莫利索一樣出身上流階層，但她的家族是在美國匹茲堡。1868年她到法國作畫並參加印象主義畫展後，才開始小有名氣。她的藝術具有與莫利索極為不同的廣度與堅實感；除性別外，她們其實並沒有多少共同點。卡沙特嚴肅的尊嚴是她畫中重要的特質，她的《縫衣少女》(圖332)的美感完全來自柔和光線的種種變換。光線將女郎身後的小徑染成粉紅，花朵煥發出紅光，在她樸素的女裝上映出瀑布般的成層優雅光采。我們被她孩童般的努力態度、專注的雙唇及捕捉到她實質存在的光線所吸引。卡沙特也是出色的版畫家，來自日本版畫的廣泛影響在她的版畫與素描中明顯可見。

卡沙特的藝術顯示她對人物堅實的體形深感興趣。這點相當容易了解，因為她的老師是德

加斯,而不是馬內。得加斯(1834-1917)不但晚年有些憤世嫉俗,而且一生都討厭女人,不過卡沙特的才華卻令他在驚訝之餘破例垂青;而她這種素描畫家特有的能力,以及呈現堅實人體的工夫,的確是承自得加斯本人。

素描畫家艾德嘉‧得加斯

得加斯遠較卡沙特偉大,他的描繪能力更是首屈一指:他結合線條描繪的天才與豐富的色感,創造出永遠讓觀賞者心醉不已的傑作。一如馬內,他也不屬於印象主義畫派(雖然他確曾與之合展)。他對純爲研究自然而作畫的觀念抱著懷疑態度,反是古典主義對他較有吸引力。

由於家境富裕與天性使然,得加斯始終與生活俗事保持距離。他似是天生具有偷窺狂般的性情:他不只從遠方,還從高處眺望;由於這全出自他的本能,故甚少使人不快。在《賀內‧德加斯夫人》(圖333)中,就看得到他這種獨特的好奇心。這是他到美國紐奧爾良拜訪親友時所畫。他的兄弟賀內有位雙目失明的妻子,因此不用擔心他強烈的眼光會干擾她。他

圖332 瑪麗‧卡沙特,《縫衣少女》,1880-82年,92×63公分(36$\frac{1}{2}$×25英吋)

巴黎歌劇院

傑昂‧加尼耶設計的新巴黎歌劇院在1875年1月開幕,得加斯是這裡的常客。他持有舊歌劇院的長期票並研究那裡的芭蕾課程。新歌劇院的開張更增強他對芭蕾的興趣,這種舞蹈因此成爲他在1870年代後期的主要作品主題。

艾德嘉‧得加斯

1861年得加斯在羅浮宮臨摹委拉斯貴茲的作品時與馬內不期而遇,並透過他的介紹而與年輕的印象派畫家接觸。1874年他與得意弟子卡沙特在巴黎認識,他要求卡沙特參加1879年的第四屆印象主義畫展。得加斯慣以粉彩作畫,尤其1880年代視力逐漸惡化後,選用的色彩更強烈,構圖方式也更簡化。他獨居度過人生的最後20年歲月;那時他近於全盲,大部份時間都花在雕塑上,這些作品在他死後被翻模製成雕塑。

圖333 艾德嘉‧得加斯,《賀內‧德加斯夫人》,1872/73年,73×92公分(29×36$\frac{1}{2}$英吋)

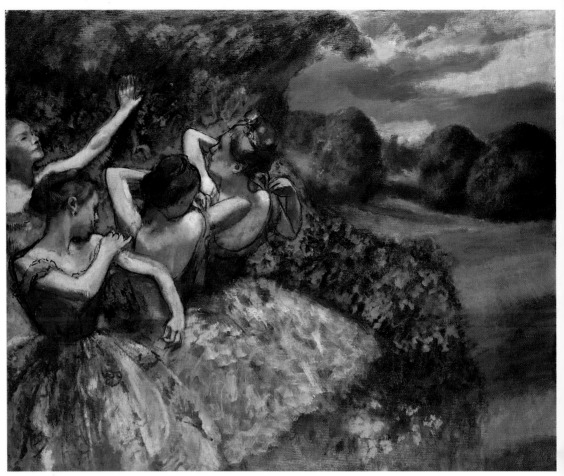

圖334 艾德嘉·得加斯，《四位舞者》，約1899年，151×180公分（59½×71英吋）

得加斯的舞者

得加斯的畫作有一半以上是年輕的芭蕾舞孃，她們是巴黎歌劇院（見第291頁）幕間過場演出的舞者。雖然得加斯是在後台與舞者極靠近地作畫，卻能以冷靜超然的態度來觀察她們。他的芭蕾雕塑只有一件曾於1881年公開展出，由於他為雕像穿上真正的服裝，這件作品當時被視為是極不尋常的寫實之作。上圖是根據他幾幅鉛筆素描作成的一件年輕舞者的青銅雕像。

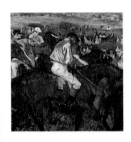

得加斯與賽馬

19世紀中期，賽馬在巴黎社交圈內極為風行。馬內與得加斯都是高級賽馬社團的成員，曾經多次出席布隆傑森林的隆尚賽馬。得加斯偏好描繪類似上圖的賽前時刻，他有三百多件藝術作品都是以賽馬為題材。

畫出她茫然望向前方的神情，體型豐滿、穿著得體，讓人感覺到她的黑暗世界是何滋味。奇特的是，除了人物臉部外都畫得模糊不清，而臉部正是她真正的「自我」所在；畫面其餘部份卻都宛如處於廣大雲團之中：裙子由她的身體向四周散開，沙發則是描繪簡單的背景，牆上除了光線外一無所有。她的髮型保守拘謹（整個往後梳的方式並不合適她），給人悲愁的感受。得加斯對她的處境頗為敏感，但仍充滿敬慕之情：「我可憐的艾絲特拉（賀內·德加斯夫人閨名）……瞎了。她以令人驚訝的方式在承受這一切：在屋裡，她甚少求助他人。」

諷刺的是，他後來也深受視力惡化之苦，終於無法作畫。他後期作品幾乎都以粉彩這種較為直接的顏料畫成，有種直覺上的狂野，彷彿他的手「看」得到眼睛無法辨識的景象。《四位舞者》（圖334）雖非粉彩畫，但他的油彩卻使用得像粉彩一樣自由。他無意做明顯的設計：舞者向後退出畫框外，彷彿是退去的那一瞬間。這種學自攝影（見第293頁邊欄）與日本版畫的不平衡構圖，顯示得加斯深諳其效果。觀賞者在此被挑起興趣，被迫接受畫家個人的繪畫邏輯。畫的色彩同樣生動鮮明、明亮耀眼，這也是得加斯的主題之一：舞臺不論何時都打著燈光，而我們與舞臺的距離讓這些人工的舞臺效果顯得更加眩目與模糊，除了造成距離感之外，還創造出一種充滿魅力的暈眩感。

非理想化的裸體畫

得加斯雖公開承認厭惡女性，卻對女性裸體有種奇異的迷戀；他殘忍地揭去女性裸體的神秘感：他所畫的婦女不但毫不理想化，還缺乏個性。他的興趣是在形體方面，人體被簡約成具有生命的行為者。據他說他喜歡「透過鑰匙孔的方式，在畫中人自以為沒人看到時將他們捕捉入畫，《擦拭身體的少女》（圖335）這幅粉彩畫就是典型。我們只看到這名年輕女性的背部：她正以笨拙難看的緊張姿勢站立在她的衣服上；玫瑰色的光線賦予畫面浪漫色彩，讓以動物般的精力在擦拭自己的她顯得肌肉凹凸有致。

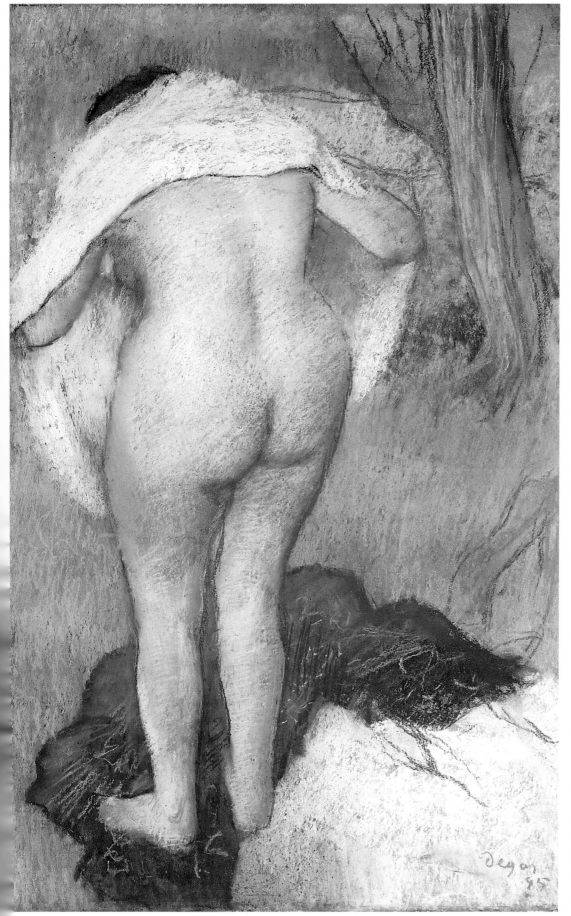

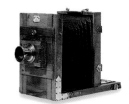

得加斯與攝影

到了印象主義的時代，進步的科技已經開發出「快拍」相機。這種不需長時間擺姿勢的立即攝影方式所產生的模糊影像，以及意外入鏡被拍到的人物，創造了印象主義畫家夢寐以求的即興感。得加斯深受早期攝影家艾德威得·莫布里吉的啓發。莫布里吉以連續攝影的方式取得人類與動物在行進中的「定格」照片，爲當時繪畫在動作的描繪上帶來革命性的影響。上圖就是當時得加斯使用的照相機機型。

得加斯其他作品

《穿粉紅舞衣的舞者》，美國，波士頓美術館；

《梳髮婦女》，丹麥哥本哈根，奧德魯加德-山姆林根美術館；

《休息室中的舞者》，美國，芝加哥藝術學校；

《重複》，英國格拉斯哥，布瑞爾典藏館；

《騎師》，渥太華，加拿大國家畫廊；

《沐浴後》，東京，石橋美術館；

《芭蕾排演》，巴黎，奧塞美術館；

《保姆》，美國加州，帕沙蒂納，諾頓-西蒙博物館。

圖335 艾德嘉·得加斯，《擦拭身體的少女》，1885年，82×50公分 (31½×20英吋)

印象主義大師

印象主義一詞在1874年 「正式」誕生，當時是泛指一群參加當年落選沙龍展的畫家作品。其中許多作品的表面都較爲粗糙而且彷彿未完成，這種效果雖然爲作品帶來一股強烈的直接感，卻也激怒了當時的藝評家。雖然這些藝術家都是懷抱不同理念與態度的個人，他們卻有一項共識：就是要在藝術表現上更接近自然主義。而他們的作品在清新感與明度方面也都有驚人的表現。

藝評家發現這些獨立參展者，尤其是莫內、賀諾瓦、莫利索與西斯萊等年輕藝術家，是容易下手的攻擊目標。展出後，這些藝術家建立了一直延續到那個年代末期的繪畫風格，並自覺地採用「印象主義」此名(見邊欄)。塞尙、畢沙荷、得加斯與高更——甚至某些屬於主流派的沙龍畫家——也參與他們的展出。得加斯的風格雖與印象派無太大關聯，卻願意支持這項打破官方沙龍壟斷，爲以眞實生活爲基礎的開創性繪畫提供一個公開展示的替代性沙龍。他強調線條形式而非色彩效果的手法，讓他與莫內和賀諾瓦等當代畫家大異其趣。

克勞德‧莫內(1840-1926)堪稱典型印象派畫家，他的世界充滿歡喜之美。一如其他印象主義畫家，明亮與斑斕的色彩是他的風格特色，他常以未經調色的顏料直接在塗有純白底色的畫布上作畫；這層明亮的畫布表面能增加每一種顏色的亮度，增強畫面的斷續與不調和感。

在《撐陽傘的女人》(圖336，又名《莫內夫人與她的兒子》)中，讓莫內著迷的不是這對模特兒的身份，而是留在畫布上永恆愉悅的光線與微風的呈現方式。夏日，一位年輕少婦佇立在一微微突起的田野高地上，野草與花朵遮掩了她的雙足；她彷彿飄浮著，手上拿著有光斑的陽傘，在僅屬於那一刻的明亮中閃閃發光；她的洋裝因爲映照著光彩而躍動，閃爍著金色、藍色與最淺的粉紅。這些色彩一直閃爍不定，她衣上的綴褶也在燦爛的雲彩與濃艷的藍天下迎著微風迴旋。這一切莫內都看在眼底，他將這一幕固持下來，化爲我們雙眼得以領會的佳作。仰望這片帶有明亮陰影、色彩紛雜的草原，我們不禁一陣幻惑，驚嘆不已。

系列畫作

與莫內同時期的畫家都慣於掌握室內的靜止影像，因此他們的作品與眞實生活中所見的一切並不相符——眞實生活從來不是靜止不動，他們畫的是他們想像中的事物。莫內卻剝去這些聊以自慰的確定感，這點他在偉大的系列作品中做得更是徹底得驚人：他針對同一主題，在時刻、日期甚至季節各異的不同氣候環境下，進行研究。隨著周圍光線的改變，過去被視爲永恆而堅實的物體外型也開始改變。莫內以他

圖336 克勞德‧莫內，《撐陽傘的女人》，1875年，100×81公分(39×31英吋)

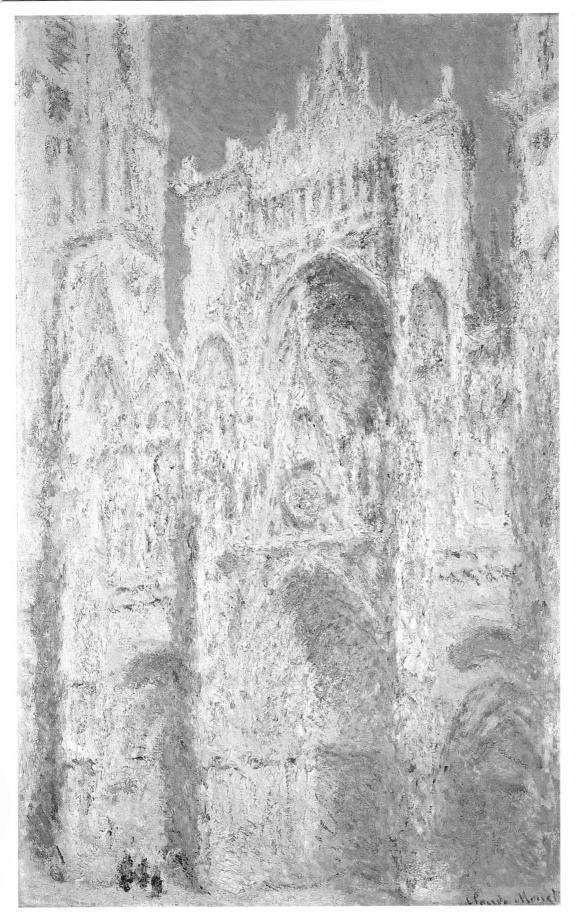

圖337 克勞德・莫內,《盧昂大教堂:西面,陽光》,1894年,100×66公分(39¼×26英吋)

盧昂大教堂,由正面看
去的正門(褐色的調和)

盧昂大教堂,正門,陰
天氣候(灰色的調和)

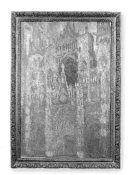

盧昂大教堂,晨曦(藍
色的調和)

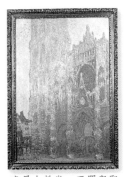

盧昂大教堂,正門與聖
羅馬尖塔,早晨光效
(白色的調和)

莫內在亞讓德伊

從亞讓德伊郊區坐火車到巴黎只需15分鐘，是一日遊的好去處。1871-78年莫內即安頓於此，期間共創作了170幅作品。為了遵循最早的戶外畫家查爾斯-法朗斯瓦·多比尼的前例，莫內還建造了一艘水上工作室（上圖為其複製品），船上有船艙和加了頂篷的露天甲板，可以讓莫內露天工作。莫內從未將船駛遠，通常都停泊在寧靜的塞納河岸。亞讓德伊小鎮在他停留的期間曾舉行過多次國際性的船賽，為莫內提供不少作畫的靈感。

莫內其他作品

《維特宜》，澳洲墨爾本，維多利亞國家畫廊；
《特魯維爾壯闊的大海》，東京，國立西洋美術館；
《畫家在吉維尼的庭園》，瑞士蘇黎世，布勒基金會；
《普維海灘》，巴黎，麻摩丹美術館；
《青蛙潭》，紐約，大都會美術館；
《吉維尼附近的罌粟花田》，美國，波士頓美術館；
《日本橋》，德國慕尼黑，現代美術館。

明亮的色調去捕捉橫過整片風景或城鎮景致的自然光所產生的視覺效果，而不去注意情節上的種種細節；他使用極明顯、就像速寫一樣快速的「一致不變」的筆觸迅速捕捉全景。

盧昂大教堂看似一個永恆不變的現實景象，但莫內在畫同一座擁有尖塔與入口拱門的西側正面外觀時（且總是由同一角度），卻看到它如何在光線下不斷轉變：一會兒是飽滿的赭紅色，厚實堆疊的顏料反映出粗重的石材，迎賓大門明顯可見，宏偉的畫窗帶著神秘的黑暗吸引力；然後是蒼白搖曳、流動不定，耀眼的豐富光芒下幾乎看不到任何細節。他通常在數幅畫布上同時作畫，若氣候不佳，就以和諧的灰色調軟化石材的質感；若陽光普照，就以白色和鈷藍色強調石材的硬度。《盧昂大教堂：西面，陽光》（圖337）純粹透過陽光，宣告了它

的存在。而這種對不斷改變、轉換的光線──嚴格說來，就是具有創造性的光線──的敏感度，正是莫內身為畫家的最大天賦，也是這一系列作品最令他著迷的部份，而他也將自己感受的這種奇異魅力表現得淋漓盡致。

在世的最後幾年，莫內擴展他對庭園水池景觀的興趣，進一步對自然進行研究：他終於有足夠的時間和金錢去建造一座屬於自己的庭園，並以它為作畫對象。在他最後的蓮花「壁畫」（畫在超大型的畫布上）中有幾幅，幾乎是以抽象畫法處理，畫面幾乎只見蓮花漂浮水面的形狀與表面反映的光影，不過《蓮花池》（圖338）這幅畫卻藉橫越中央的日本拱橋之助，牢牢屹立於現實世界之中；倘若除去了這道聯結畫面的彎橋，我們或許會將這片喧鬧的種種綠、藍、金黃色彩，視為一幅抽象畫。

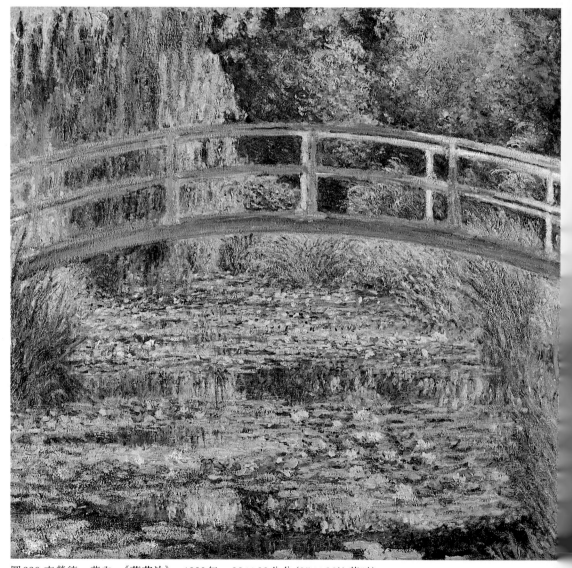

圖338 克勞德·莫內，《蓮花池》，1899年，90×92公分（35×36 1/2 英吋）

《蓮花池》

莫內在1883年遷居到位於法國西北部的吉維尼，並在此終老。在此後的歲月中，他的庭園成了他繪畫主要的靈感來源；1893年他又買下鄰近一座有池塘的土地，將庭園擴大並建造了著名的水池庭園。這幅《蓮花池》是莫內晚期18幅系列作品之一，他建在蓮花池上的日本拱橋成為畫面的中心母題。

垂直筆法

這一幅蓮花池展現了盛夏的庭園，到處一片濃密鮮綠。在充滿張力的拱橋彎弧之外，植物葉片整個化成一團柔和的渾沌狀態：各種不同的綠、藍、粉紅和紫互相交錯混融，彼此之間幾乎毫無界限。不過畫筆的垂直節奏卻能讓葉片避免因為融合而顯得支離破碎，並有助於撐持起強而有力的外觀結構，重複拱橋及畫布邊緣的垂直線條。

日本橋

從這幅局部圖，我們可以看到莫內特有的「乾筆」畫法所形成的表面：他先讓之前塗好的顏料乾透後，再以沾滿大量顏料的畫筆拖過畫面，結果就產生一種質感豐富、堆疊成層的表面；這些堆疊的表層就會反映出落在畫布上的光線。這層厚實的顏料重複了拱橋的堅實結構，輪廓鮮明地屹立在變化無常的一池水生植物的虛幻之中。

水平筆法

葉片的垂直節奏一直延續到池水明亮的反射和水中深處的陰暗部份。然而這種一氣呵成的向下動作，卻橫貫了整片畫布，用來描繪長滿整個池面、一朵接一朵向後退縮的蓮花大軍的大膽水平筆觸所抵消。這一道道的色帶是以濃濃的顏料「雕塑」在波光水影之上，藉彰顯水面的平滑來「穩定」水波。這種不斷縱橫交錯的筆法能讓作品的二度空間抽象特質與幻想中的三度空間，形成一種生動的張力關係。

莫內的簽名

《蓮花池》具有難以抗拒的生命力，它遮蔽了藍天，卻又從四面八方將天空引入池面，畫面的濃豔與俗媚只是一線之隔。而在濃蔭深處，在一開始令人難以分辨的蕩漾活力之中，我們可以找到莫內的簽名與作畫日期。他的名字是用紅色顏料簽上，這也是點出一朵朵的蓮花的紅色顏料。

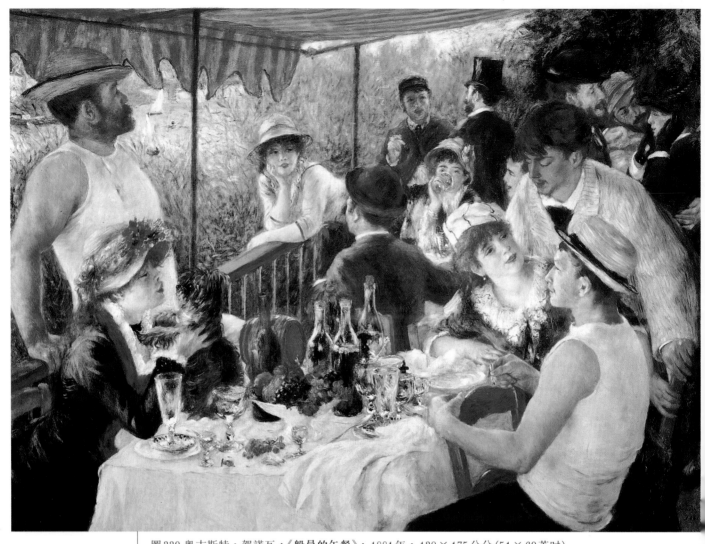

圖339 奧古斯特・賀諾瓦，《船員的午餐》，1881年，130×175公分(51×69英吋)

當代生活

1860年代晚期奧古斯特・賀諾瓦(1841-1919)曾與莫內密切一起作畫，他倆都以受歡迎的河畔風景和喧鬧的巴黎景色為題材。他比莫內踏實穩重，莫內將注意力集中在變化不定的自然風光，他卻特別為人物所吸引，並常以友人或情人為作畫對象。他早期作品有種顫動的明亮感，不但畫面絢麗，並能充分反映出光線的效果。

賀諾瓦似乎具有一種令人羨慕的特異能力：任何事物在他眼裡都有引起興趣的潛力；沒有哪一位印象主義畫家，會比他更擅長去發掘現代巴黎的美和魅力。他並不侵入所見事物的內在，而是去捕捉它的外表及一般特質，使觀賞者能立即產生愉悅的反應。我們內心的禁慾本能或許會對這愉悅大加貶抑，但它確是生命中不可或缺的滋潤劑，而此點意味著寫實主義以

來藝術風格的一大變革：例如在印象主義畫家的作品中，就看不到米葉筆下農夫的辛苦勞動。相反地，他們描繪的是法國中產階級在鄉下悠閒度假，或是巴黎咖啡廳或音樂會中的情景。只要是符合他爽朗性情的事物，賀諾瓦總是能輕鬆地樂在其中，不過他卻拒絕讓眼前所見去左右自己的畫；他還是深思熟慮地企圖畫出事物的印象與感覺、其一般特質與浮光片影。理論上，萬事萬物或許都值得仔細研究，但實際上我們卻沒有這麼多時間。在我們往前移動時，只會記得立即引起自己注意的事物。

在《船員的午餐》(圖339)中，賀諾瓦的一群朋友正享受無上的喜樂：偷得浮生半日閒。賀諾瓦讓我們看到他們之間的相互關係：右邊年輕男子的整顆心都投注在聊天的女郎身上；左邊的女孩忙著逗弄小狗；也別忽略每個人在午餐會上都可能體驗過的孤獨感，不論你是多

麼輕鬆。站在女孩和小狗後面的男子就正在神遊天外，作著快樂的白日夢。可口悅目的餐點殘餚、年輕人散發的魅力、船篷外面世界的模糊光影，全給人一種塵世樂園的印象。

賀諾瓦的肖像畫

賀諾瓦早期肖像畫《帶水罐的女孩》（圖340）將主題的溫柔魅力表露無遺；畫面精緻，但並未特意鋪陳，也沒有流露過多的感情，卻顯得別有風味。賀諾瓦將自己降到小女孩的高度，使我們能從她的視野去看她的世界。畫家暗示這就是小女孩所見的世界，不是大人今日所看到的真實庭院，而是他們童年記憶中的昔日庭園。畫中小女孩甜美地知道自己位於中心的重要位置。她雖是個堅實的小女孩，卻呈現出花朶般的脆弱魅力。她穿著纖細短靴的結實小腿給人「種」在園子裡的感覺，洋裝上的蕾絲就像植物的花葉般；她本身也具有裝飾性。賀諾瓦以最出色的技巧將她畫成不在實際的花葉與草叢中，而是站在走道上；這條走道往前延伸到畫面外，深入未知的未來：那時她將不再是花園的一部份，而是置身其外的觀賞者、一名成人，只能透過回憶去重溫此情此景。

圖341 奧古斯特·賀諾瓦，《整理頭髮的浴女》，1893年，92×74公分（36¹/₂×29英吋）

賀諾瓦晚期風格

賀諾瓦看似個享樂主義者，事實上卻是個嚴肅的藝術家。他曾覺得自己在印象主義已無法突破，有淪於膚淺之虞，而一度改變風格。他的晚期風格較爲沉穩，人物的輪廓也較鮮明，最後幾件作品更具有古典的堅實感。在《整理頭髮的浴女》（圖341）中，他保留軀體外觀的堅實感，並施以明亮的色彩。少女的美麗身軀在雜亂但繽紛的衣物中更顯突出，這堆衣物包括束腹、帽子以及垂落一地、纏繞在紅潤胴體上的白色布料。他使人相信是她自行脫掉衣物、自願以此方式呈現自己；我們感到她愛自己的身體，而她確實理應如此。畫家以崇拜的眼光凝望的不是她本人，而是她的肉體及外在，他深深陶醉於描繪她柔軟光潤的肌膚。而她明朗專注的表情則暗示，兩者之間的差異對她並無意義；她只是一位天眞的鄉村美女。

圖340 奧古斯特·賀諾瓦，《帶水罐的女孩》，1876年，100×73公分（39×29英吋）

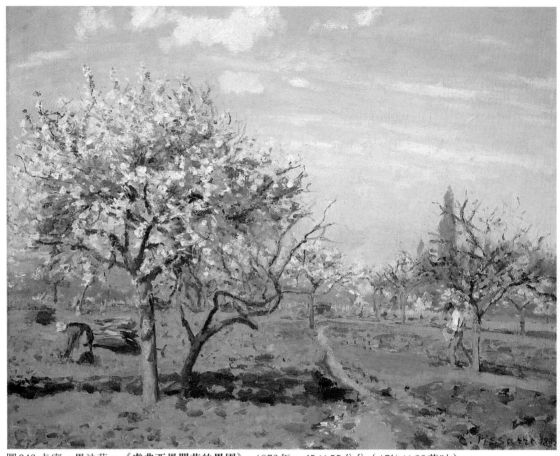

圖342 卡密・畢沙荷，《盧弗西恩開花的果園》，1872年，45×55公分（17¹/₂×22英吋）

卡密・畢沙荷

畢沙荷被視爲印象主義
運動的大家長，他也是
唯一不曾在八次印象主
義畫展中缺席的畫家。
普法戰爭（見第286頁）
期間，畢沙荷與莫內同
往英國，受到以泰納與
康斯泰伯爲主的英國風
景畫傳統的影響。
1872年，他回國並在
蓬圖瓦茲定居，與塞尚
建立起亦師亦友的密切
關係。他的作品以在農
地上工作的人物爲中
心，其中又以忙著日常
雜務的農村少女肖像最
爲著稱。

卡密・畢沙荷

卡密・畢沙荷(1830-1903)是印象主義畫家的大
家長，這不僅是因爲他年齡稍長，更因爲他個
性的友善慷慨。1857年認識柯賀之後，畢沙荷
在他的鼓勵下拋去所受的正式訓練改在戶外作
畫，且無視年齡的局限，成爲最能接受新觀念
的印象主義畫家。他是熱情的進步主義者，有
時甚至爲此犧牲他個人的表達方式。他也是唯
一八次印象主義派畫展都有參展的畫家。

畢沙荷是位多產畫家，傾向隨興所至任意進
出純印象主義，對僵化的法則毫不在意。或許
他也算是個局外人，因他是葡萄牙、猶太與克
利歐人（譯注：指在美洲出生或有黑人血統的歐洲人）
的混血兒，且對自然的潛在結構較在意。他純
眞簡潔、表面彷彿未經最後潤飾的畫作，對高
更(322頁)、梵谷(316頁)與塞尚(310頁)都有
影響，塞尚更以「畢沙荷的弟子」自稱。

《盧弗西恩開花的果園》（圖342）是強調色
彩的血肉下長著骨架的作品：前景醒目的小徑

導引我們穿越印象主義式的樹海中明亮的花
朵，給人眞實的空間與距離感。這位平衡、睿
智的藝術家對自由的感知與他有所節制的快活
心靈，給人如沐陽光的溫馨感受。《戴草帽的

圖343 卡密・畢沙荷，《戴草帽的農家少女》，
1881年，73×60公分（29×24英吋）

農家少女》(圖343)有種簡樸之美,罩著薄霧似的背景非但不與完整的形式衝突,反賦予它更大意義。畢沙荷是個大好人,即使不知道這一點,我們似乎也能從他的畫中找到一種善美健康的感覺。畫中少女毫不矯作,一點也不關心自己,她整個人,包括曬紅的鼻子和其他的一切,都被強烈明亮的白晝光線所照亮。

年過60後,畢沙荷開始對新印象主義以及他們對光學的興趣著迷。他實驗過舍哈(見第314頁)的分色主義技巧,但不很成功(對畢沙荷而言),而大眾的反應也不甚熱烈,他於是又回到純印象主義的即興手法。他是重要的印象主義大師(塞尚認為他是領袖),雖然他的光芒似為莫內與其他偉大的「弟子」所遮蓋。

亞爾費德‧西斯萊

亞爾費德‧西斯萊(1839-99)一直是印象主義的圈外人,因為他的家族雖長居法國,卻是道道地地的英國人。然而西斯萊卻被尊為最有始有終的印象主義畫家,其他人(甚至莫內晚期偉大的半抽象作品)都以印象主義為出發,或至少透過印象主義繼續往前推進,他卻在看出這項運動的意義後一直堅持到底;當其他印象主義畫家都在巴黎汲取靈感,他卻寧願像畢沙荷一樣住在鄉村地區,畫他的田野風光。

西斯萊的藝術不若莫內的粗獷有力,卻是印象主義畫家中最具隱約織巧之美的作品,它們對自然所發出的平和頌歌更是美得無與倫比。《草原》(圖344)默默躺在太陽下,搖盪在多變且色彩鮮明的榮光中。這幅景色看來相當容易接受:一片長條狀的田野加上樸實無華的柵欄。西斯萊讓它整個活了起來,充滿了存在的強烈感受。這項奇蹟在於這種強烈感受完全不帶緊張;西斯萊似是以色彩來編織美夢。

亞爾費德‧
西斯萊

身為藝術家,西斯萊是以自覺不屬於印象主義主要團體著稱。不過他的許多風景畫都被列為最富詩意、最具和諧感的印象主義作品。他的父母都是英國人,他後來遷居法國並在1862年進入查理‧葛雷賀畫室習畫,他在那裡認識賀諾瓦,並與莫內結成莫逆。

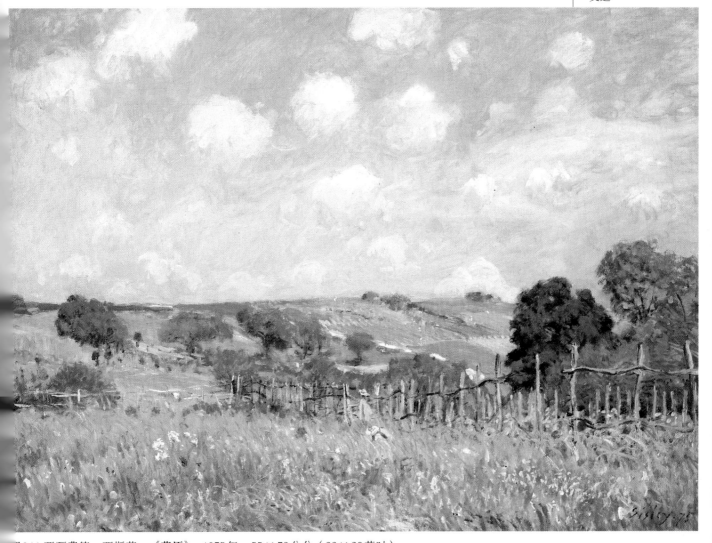

圖344 亞爾費德‧西斯萊,《草原》,1875年,55×73公分(22×29英吋)

美國的視野

「藝術應該獨立，並且訴諸眼或耳的藝術感官，不應與全然無關的情緒糾纏不清。」

——詹姆士·惠斯勒

印象主義隨即成為一股世界性的潮流，具有與數百年前的哥德風格相當的國際擴展力，連遠在日本與澳洲的藝術家也開始在戶外畫起現代題材。而像詹姆士·惠斯勒、湯瑪斯·艾金斯與溫斯洛·荷馬等美國藝術家也都前往歐洲學畫，並且都技巧地自寫實主義與印象主義上各取所需。

詹姆士·亞伯特·馬克尼爾·惠斯勒(1834-1903)雖然選擇在倫敦居住，事實上卻是位美國人。他生性熱情活潑，是19世紀歐洲畫壇聲名最噪、最多采多姿的人物之一。

1855年惠斯勒離開美國赴巴黎學畫，進入鼓吹寫實主義的葛雷賀畫室，後又一度成為庫爾培(見第282頁)狂熱的追隨者。他是位時髦而孤高的才子，和同一時期的馬內與得加斯一樣都是優游自在的巴黎講究穿著與品昧的人。由於他早期作品在英國較受歡迎，於是在1859年離開巴黎遷往倫敦，並在當地找到一個深受喜愛且永不退流行的繪畫題材：泰晤士河。

美裔英國人

1860年代，惠斯勒一直在印象主義的邊緣徘徊，而且在某個階段還幾乎只以「感性」作為繪畫的理由。不過對他的風格造成影響的是日本版畫，他是最早能瞭解進而吸收（而非模仿）日本藝術的藝術家之一。他將「日本風尚」的二度空間特性、冷色調與日本畫的其他重要細節轉換成具有高度個人風格的技巧，為平坦的裝飾性表面做色彩的協調與調子處理。

《藍色與金色的夜曲：古老的貝特希橋》(圖345)展現惠斯勒對色彩與形式之間的和諧安排深感興趣。這幅畫的音樂性標題強調了在暗得幾乎看不出來的背景上，火光般的零星色點，說明了我們所擁有的只是眼前所見的印象，而非真實的實體；被拉長的橋樑令人想起的，與其說是真正的舊貝特希橋還不如說是「日本風尚的影像」。然而，這幅畫雖然故意畫得朦朧不清，卻仍不失真實：煙囪林立的倫敦當時正是這幅景象；我們從中可捕捉到一股神秘甚至魅力的意味，這點或許就是惠斯勒美國性格的指標：一如我們在亨利·詹姆士(見第305頁邊欄)小說中讀到的，倫敦在橫越大西洋而來的旅客眼中必然比一般倫敦佬所見浪漫許多。

他最擅長處理形狀與色彩，他的興趣在於兩者間的互動關係，而非光線本身。《白衣女郎》(圖346)是一幅裝飾傑作，他的情婦喬·海佛南舒適地佔據了畫面中央的位置；畫中各種白色之間存在著奇異而微妙的差異：厚厚垂下的白花窗簾、她輕柔的白洋裝和握在手上的白玫瑰；而在瀑布般蓬亂的褐色秀髮下，她黝黑美麗的臉龐卻蘊含著深不可解的謎。

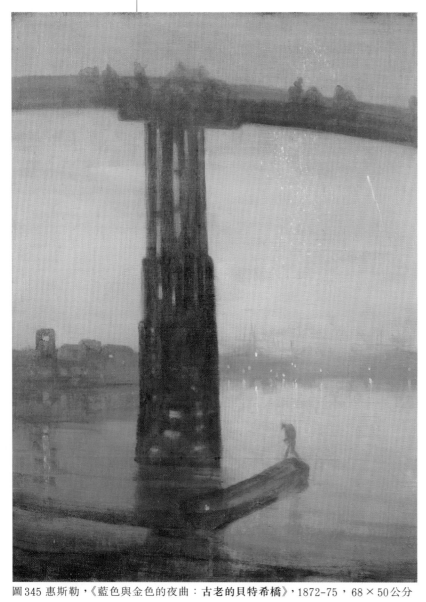

圖345 惠斯勒，《**藍色與金色的夜曲：古老的貝特希橋**》，1872-75，68×50公分

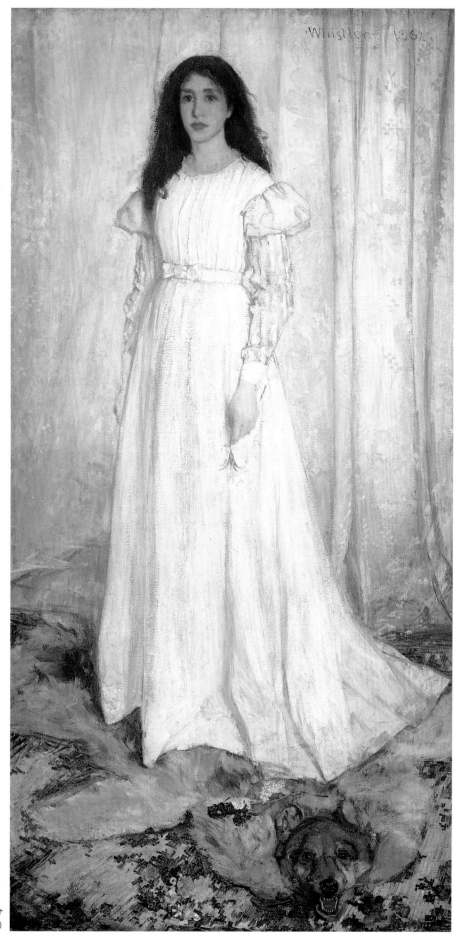

圖346 惠斯勒，
《白衣女郎》，
1862年，
213×108公分
（84×42 1/2英吋）

奧斯卡・王爾德

集劇作家、小說家、詩人與才子於一身的王爾德（1854-1900）是惠斯勒的摯友之一。據信他在1882年前往美國巡迴演說途中被問到是否有任何東西需要申報關稅時，他以「只有我的天才」作為回答。他在1884年結婚，1891年寫下《多利安・葛雷的肖像》，一般認為這部小說的主角是以他的同志戀人（即詩人約翰・葛雷）作為藍本。不過他最著名的作品則是1895年寫成的舞台劇本《不可兒戲》。王爾德短暫而卻輝煌的文藝事業，最後卻因同性戀罪名判刑兩年而毀於一旦。

惠斯勒其他作品

《舊西敏寺》，美國，波士頓美術館；

《灰與綠：銀海》，美國，芝加哥藝術學校；

《夜曲：河景》，英國，格拉斯哥大學；

《三人像：粉紅與灰》，倫敦，泰德畫廊；

《女子》，東京，國立西洋美術館；

《自畫像》，美國，底特律藝術學院；

《抽菸斗的男人》，巴黎，奧塞美術館。

圖347 溫斯洛·荷馬，《乘風前進》，1876年，
62×97公分(24½×38英吋)

溫斯洛·荷馬

溫斯洛·荷馬(1836-1910)與印象主義的接觸僅
只點到為止。1867年他造訪巴黎，並對馬內鮮
明的色調對比印象深刻，但他對光線與色彩的
利用卻局限於輪廓鮮明的穩定結構中。惠斯勒
的藝術似乎正好揚棄了荷馬所代表的一切，荷
馬強調畫面的明晰、客觀和堅實感。他的水彩
畫擁有近於白熱的亮度，油畫則具堅實之美；
與其說是印象主義，不如說是寫實主義。

《乘風前進》(圖347)生動壯觀，大海(荷馬
偏愛的題材)跳躍不定，小船龍骨下的蕩漾波浪
幾乎觸手可及，三名男孩與漁夫則以最簡要的
筆觸呈現。這是特別的一天，海風開始增強，

美國及其領導人

美國在19世紀末期面
臨經濟與社會的大變
革，而這些變革稍後更
在全球各地引起很大的
反應。在1880-1900年
期間，美國人口因為九
百萬移民的到來而增加
了一倍，國家經濟當時
也逐漸由蕭條中復甦，
並在工業化、鐵路交通
擴張，以及在西部地區
挖掘出大量金銀的刺激
下重新振作奮發。
1880年的總統大選出
現折衷下的產物：詹姆
士·加菲爾德(1831-
81，見上圖)獲選為總
統，然而政黨之間的傾
軋卻導致他在1881年7
月2日遇刺殞命，兇手
是因為尋求公職落空而
導致精神失常的精神病
人。

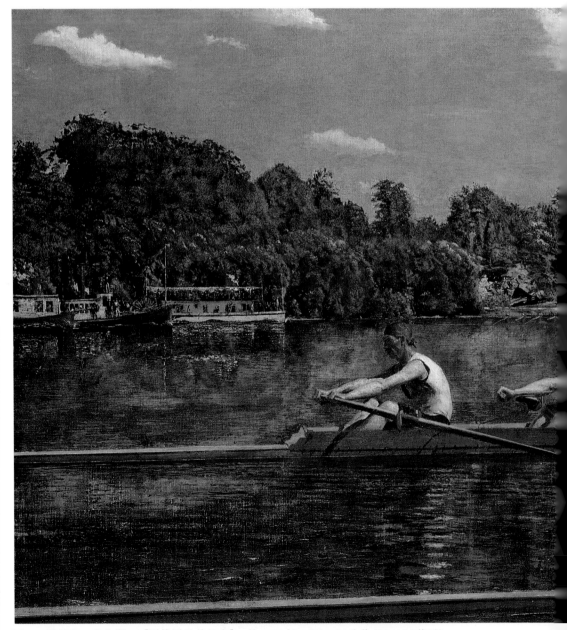

圖348 湯瑪斯·艾金斯，《畢格靈兄弟競舟》，約1873年，60×91公分(24×36英吋)

為畫家帶來所需的清新情緒：陽光普照，興奮的空氣沿著海平面延伸開來，直到最右邊張滿了風、正在力求平衡的船帆上才畫下句點。

湯瑪斯・艾金斯

若說荷馬是卓越的水彩畫家，則湯瑪斯・艾金斯(1844-1916)就是美國最出色的寫實主義油畫家。《乘風前進》雖令人讚嘆，但與《畢格靈兄弟競舟》(圖348)相較下，其陰影部份便顯得薄弱、缺乏說服力。《畢格靈兄弟競舟》是艾金斯最傑出的作品之一。他讓我們相信自己目睹了這一幕，好像某個夏日清晨，我們就站在當地觀賞賽艇選手練習。事實上我們當然不

圖349 約翰・辛格・薩爾金特，《亞德里安・伊塞林夫人》，1888年，154×93公分

可能看清這一幕：在我們注意到陽光是如何照出緊身上衣與船槳，或遠處的河岸是如何顯得與樹木一樣沈暗濃密之前，畢格靈兄弟早就消失在我們的視線之外。艾金斯卻能捉住這個影像，讓這一刻變得完整而長久——與快拍全然不同。相較之下，荷馬對水手的驚鴻一瞥就顯得比第一眼看來更具印象主義的意味。

社交畫家薩爾金特

約翰・辛格・薩爾金特(1856-1925)基本上以社交畫家著稱：除了以自然為題材的水彩畫，他幾乎只為上流社會作畫，畫面往往充斥著架子十足的流行禮服。不過出身頂尖名流的《亞德里安・伊塞林夫人》(圖349)卻不需這類潤色。即使一身樸素的黑色，她還是煥發出貴婦人的高傲。如果你認為薩爾金特總是為畫中人修飾遮掩，在這幅畫中他可是把她難看的大耳朵照實畫得一清二楚。他最好的作品下筆之嚴酷幾可媲美哥雅，甚至在技巧上也略具其神采。

亨利・詹姆士

在美國作家亨利・詹姆士(1843-1916)的作品中，我們看到作家在歷經的三個創作階段中題材上的變化。在第一個階段，他寫下他最著名的小說之一：《波士頓人》(1886)。詹姆士當時關切的是美國生活為老舊的歐洲社會體制所帶來的衝擊。1876年他遷居英國，又傾盡所有的時間，透過小說去探索英國的社會問題。在最後一個創作階段，他寫下《大使》這部結合英美心態的小說。雖然生為美國人，他卻極端親英，並在第一次大戰期間取得英國公民權。

約翰・辛格・薩爾金特

約翰・辛格・薩爾金特(1856-1925)是他那個時代傑出的肖像畫家：一位受法國教育並在1885年遷往英國工作的美國公民。促成他遷居英國的因素，是因為他參展1884年巴黎沙龍展的作品爆發醜聞；評審認為題為《X夫人》的畫作過於色情挑逗，而且畫中人可以明顯看出就是戈特霍夫人本人。夫人的母親乞求薩爾金特撤回這幅作品，結果他卻逃往英國，並在晚年被指派為第一次世界大戰的官方戰時畫家。

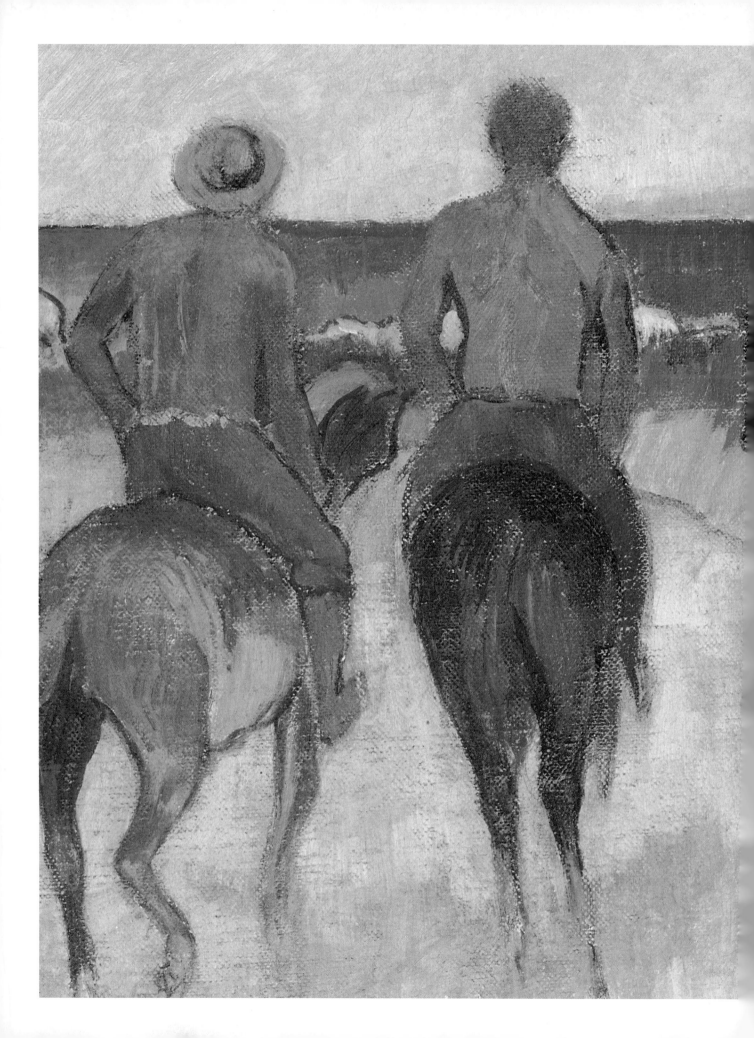

後印象主義

藝術史喜歡貼標籤,後印象主義的標籤就是張貼在緊接著印象主義之後的多樣化藝術身上(這張標籤涵蓋的時間約在1886到1910年之間)。印象主義畫家徹底摧毀了對自然客觀真實的藝術信心,畫家現在明白我們所看到的一切都會依我們看的方式、甚至看的時間之差異而有所不同:所謂的「客觀觀點」事實上同時受到認知與時間的控制。我們基本上是生活在一個瞬息萬變,而且無從掌控的世界,而藝術的榮耀就來自與這項理念進行角力。

而在這些角力家之中,又以塞尚最為偉大。他了解到藝術家必須反應他所看到的事物,並依據它們多次元的美感去創造出一種永恆的視覺影像;對於這點,以往的藝術家都未能洞悉。而另一位後印象主義巨匠喬治‧舍哈則尋求對畫中色彩做更科學性的分析,然而他的藝術成就卻凌駕於他的理論之上。其他藝術家則選擇不僅去描繪這個世界的外在物質層面,更希望透過內在較不易捉摸的事實,去探索出結合色彩與線條的最新象徵手法。

保羅‧高更,《海灘上的騎士》,1902年(局部圖)

後印象主義大事記

後印象主義一詞是後人對一群19世紀最後20年間的畫家之泛稱，他們之間除了都以印象派畫家為出發點之外，其實甚少共通之處。塞尚、高更與梵谷都是不世出的藝術天才，不過，我們所謂的後印象主義範圍極其廣泛，還包括了類似「那比畫派」等的小型團體在內。

樊尚・梵谷，《藝術家的臥房》，1889年

梵谷之運用顏色不在呈現物體而在傳達情緒：這幅畫作帶有沈痛的孤寂訊息，額外多出的一把椅子暗示梵谷正在殷切等待期盼中的同伴（高更）到來。這個房間是梵谷與高更從1888年10月到1889年5月間，在亞爾勒（譯注：法國南方普羅旺斯地名）合住的房子中的一室。梵谷在1888年畫下這一景，1889年又在聖黑米的療養院完成兩幅複製品，上圖為其中之一（見第316頁）。

愛德華・維依亞賀，《閱讀者》，1896年

對那比畫派的畫家而言，繪畫最重要的是要以簡單的景物去表達美，例如這幅集合了不同印花布料圖案的高度裝飾性畫作（見第328頁）。

1885	1890	1895

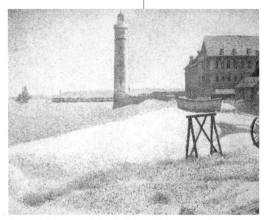

喬治・舍哈，《翁浮勒燈塔》，1886年

舍哈是罕見的科學家兼藝術家，他醉心剛問世的光學科技，並發展出一種使用無數點狀顏料作畫的「點描法」繪畫風格。觀看他的畫作時，眼睛會像實際生活中一樣，將這些小點聚合起來。不過他的視野所看到的卻是一個在他控制下的絕對純粹的世界，與事實有非常大的差異（見第315頁）。

亨利・德・杜魯茲－羅特列克，《磨坊街》，1894年

羅特列克才華洋溢的探索性藝術通常是以夜總會與飲酒作樂的畫面做題材，要不然就是描繪巴黎下層階級的居民。這幅畫顯示兩名妓女正排隊等著做健康檢查，她們對自己的社會地位所感到的悲哀與羞辱，都赤裸裸地呈現在我們眼前。羅特列克深受日本藝術和它們完全不受傳統拘束的構圖觀念影響：視線的中心點通常不在畫面中央。他的風格完全吻合海報藝術的需要，並為這項藝術注入強烈的新趣味和生命；他的作品有一種流動感與熱情，頗能捕捉到都會生活的生命力（見第320頁）。

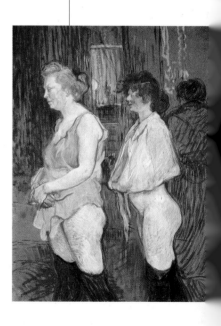

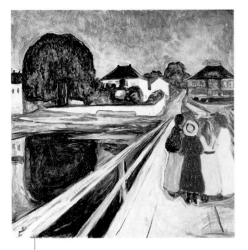

愛德華・孟克，
《橋上的四名少女》，
1889-1900年

孟克是個有過極度憂鬱情緒經驗的奇異畫家，他的藝術就以表達這些強烈的情緒為導向。就個人而言，他覺得生命的痛苦令人難以承受；然而就藝術而言，他卻竭盡全力去表達這種痛苦，將它化為一種美感。象徵主義在他內心深深引起共鳴：高明度的色彩與簡潔的形式，為他提供一個逃避恐懼的避風港。這種北歐人特有的憂鬱一直持續下去，直到第一次大戰後主宰德國畫壇的表現主義也受其影響（見第325頁）。

皮耶賀・波納荷，
《信》，約1906年

波納荷是那比畫派的領導人之一，這個畫派在某些方面可說是介於後印象主義與20世紀藝術之間一個過渡性質的運動。波納荷對東方哲學及神秘主義都極感興趣；受到日本藝術的影響，他也模倣日本木版畫的簡潔形式。《信》是他多幅描繪日常生活繪畫中一個典型的例子；經常出現在波納荷畫中的模特兒，是他的伴侶也是他未來的妻子瑪特。她被畫得非常簡潔而完整，而人物背後不太複雜的圖案也看出畫家對它的喜愛（見第326頁）。

保羅・塞尚，
《黑色古堡》，1900/04年

不論在繪畫生涯的哪一個階段，塞尚都是登峰造極的繪畫大師。這幅畫是表現後印象主義介於實際與幻想、描繪與抽象、現實與虛構之間張力的一個絕佳範例。它迫使我們不能僅僅將它視為一幅畫有樹木和古堡的風景畫；它同時也是一個排列著不同彩度與明度的色彩平面（見第312頁）。

| 1900 | 1905 | 1910 |

保羅・高更，《永遠不再》，1897年

這幅畫的英文標題 "Nevermore" 出現在畫面的一角，這是美國文學家愛倫坡的名詩《大鴉》中的關鍵字眼；這首詩特別受到法國象徵主義畫家的偏愛。不過這幅畫呈現的並不是這首詩的內容。愛倫坡詩中寫的是一隻可惡的大烏鴉阻止他對意中人透露愛慕之意，但這位意中人在愛倫坡的詩中並沒有出現。而在高更的畫中，這名少女卻成為畫中的主要人物，那隻鳥反而被矮化成玩具似的諷刺角色。高更意圖表現藝術遠離理性與自然主義純粹描寫外在真實的能力，進而得以更精確地去描繪心靈的內在運思（見第324頁）。

古斯塔夫・克林姆，《吻》，1907/08年

古斯塔夫・克林姆出身藝術家與工藝家家族，他的父親是一位金飾雕刻師傅。身為奧地利最著名的藝術家之一，他參與創立了「維也納分離派」與「維也納工作室」這兩個激進團體。《吻》是一幅絢麗輝煌的裝飾性畫作，畫中兩個人物合而為一，少女緊握的雙手和轉向一旁的臉龐都暗示了某種焦慮（見第325頁）。

後印象主義畫家

如同文藝復興，印象主義也造成無法逆轉的改變，因此人們自然而然會認為之後的所有藝術都算是「後印象主義」。排拒印象主義的19世紀末畫家不僅畫他們觀察得到的事物，也畫他們感受到的事物，最後，繪畫終於可以像處理物質現實一般自由地處理心緒問題。他們實驗各種新的題材與技巧，促使藝術更加朝向抽象的方向，並為下一代的藝術家爭取到最大的創作自由。

後印象主義從未成為一種運動，被標上此標籤的藝術家生前都未聽過此名詞（見第311頁邊欄），它涵蓋一群風格與理想各異的藝術家。但他們都不滿印象主義的局限，並以各種不同的方式脫離其繪畫觀，而不再理所當然地認為繪畫與外在世界間必然存在著直接的關係。

塞尚早期的作品

保羅・塞尚（1839-1906）絕對和史上任何大藝術家一樣偉大，足以和提香、米開朗基羅及林布蘭相提並論。如同馬內、得加斯、莫利索與卡沙特，他也來自優渥的家庭——世居法國的艾克斯-昂-普羅旺斯的富裕人家。他的銀行家父親似乎沒有什麼文化教養；但性格緊張自抑的塞尚卻對父親畏懼有加。雖然雙親反對，塞尚仍堅持他想成為畫家的熱切願望。他的早期畫作如今已贏得應有的尊崇（這在他生前從未達成），但仍嫌缺乏後期作品的氣勢。

塞尚早年歷經艱困，他的事業打從一開始就不斷遭受失敗與他人的抗拒。1862年他經人介紹，加入固定在巴黎凱波瓦咖啡屋聚會的著名藝術家圈子，馬內、得加斯與畢沙荷都是成員之一。然而他舉止怪異，又帶有一種自衛性的畏縮性格，讓他難以和這個團體的成員結為密友；不過畢沙荷卻在塞尚稍後的發展過程中扮演了重要的角色（見第300頁）。

塞尚為嚴父所畫的肖像，是他最重要的早期作品之一。《藝術家的父親》（圖350）是塞尚的「調色刀畫作」之一，是他在1865-66年間利用較短時間分段完成的作品。從他早期作品的寫實內容與堅實風格，可看出他對庫爾培（見第282頁）頗為敬仰。畫面上是一位飽經風霜、性格頑強的生意人，具有結實的男性體格，整個身體從頭上黑色的圓扁帽到厚重的鞋尖均簡潔而有力。龐大座椅毫不妥協的垂直線條，與背

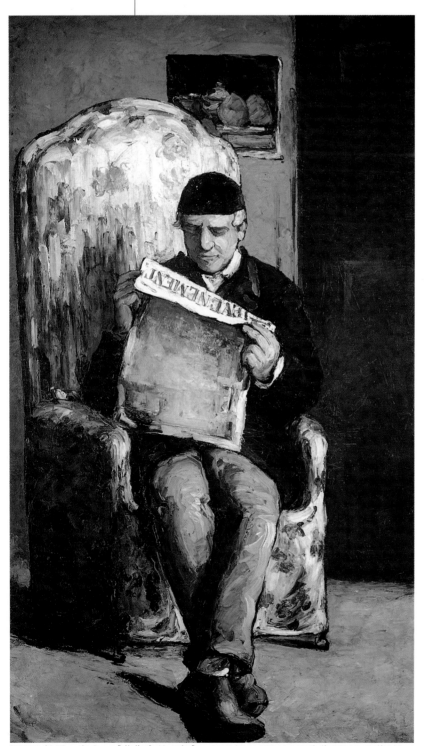

圖350 保羅・塞尚，《藝術家的父親》，1866年，199×119公分（78×47英吋）

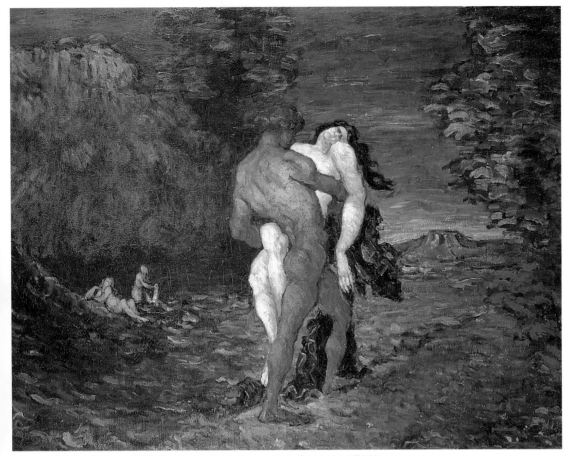

羅傑·弗萊

「後印象主義」一詞是由英國藝評家羅傑·弗萊（1866-1934）所創，用來泛指一群緊接在印象主義畫家之後的藝術家。這些畫家以巴黎為聚點，反對印象主義畫家全神貫注在世界短暫的外在景觀上的做法。弗萊在1906-10年間曾任紐約大都會美術館館長，並曾於1910與1912年兩度在葛拉佛頓畫廊開辦畫展，將後印象主義畫家引介到英國；當時參展的畫家包括高更、塞尚與梵谷。

圖351　保羅·塞尚，《誘拐》，約1867年，90×117公分（35×46英吋）

戶和掛在後方牆上那幅塞尚的小型靜物相呼應；而每一項又都與畫布邊緣的絕對直線一致，更加重了這幅畫的肯確氣氛。厚實的手上拿著一份報紙──塞尚以刊登童年友人左拉（見第286頁邊欄）文章的自由派《事件報》取代父親平常所看的保守派報紙。他的父親就這樣直挺挺地坐在拉長的扶手椅上，專注地看著報紙，然而整幅畫卻仍舊流露出一種精細的溫柔。在塞尚眼中，父親似乎仍有志未伸：因為他雖然塊頭相當大，卻坐不滿整個椅面；而我們可以看出掛在他身後牆上的靜物畫，正是他兒子的作品，但他顯然也沒有看到。我們看不到他的雙眼，只有嘲弄似的嘴巴和魁梧的骨架，半掩在報紙的後面。

自然的奧秘

塞尚畫《藝術家的父親》時僅20多歲，這幅帶有黑、灰、黃褐三個色調的畫雖頗傑出，但他才華中最深奧的部份尚未充分發揮。即使是早期作品，他成熟風格的主要特性：對形式的掌握與堅實的繪畫結構，已有了基本雛形。他這種認為形式與結構高於一切的觀念，使他一開始就與印象派畫家分道揚鑣；往後他仍朝此方向獨自前進，開發出自己特有的繪畫語言。

誘拐、強姦與謀殺：這些主題一直讓塞尚飽受折磨。《誘拐》（圖351）這幅充滿黑暗神秘的早期作品大致是以連畫家都幾乎難以掌控的誇大力感，令人一見難忘。這類人物畫最令人難以招架，是隱藏在邪惡表層下的騷亂激情。

塞尚在後期所做的人體研究收穫最為豐碩，他的人物通常是以在明亮的陽光中與風景融為一體的沐浴者形象出現。塞尚偏好這種題材，並曾以此繪製了一系列作品。這幅成熟作品是由一種客觀性掌控全局，而這種情緒上的超然感，讓作品顯得更為深奧感人。

面對自然，塞尚深深感受到一種屬於這個世界的神秘感，這種感覺是其他畫家從來未曾表達的。他發現萬物的存在無不與其周圍發生關聯：這項領悟看似淺顯，但能讓我們看到的，卻只有他一人。萬物都具有色彩與重量，且它們的色彩和體積都會影響彼此的重量。塞尚窮其一生，就是企圖了解這其中的法則。

塞尚其他作品

《蘋果籃》，美國，芝加哥藝術學校；
《聖維克多山》，倫敦，考托德研究院；
《水果靜物》，美國賓州，馬里昂，巴尼斯基金會；
《玩牌者》，紐約，大都會美術館；
《白楊樹》，巴黎，奧塞美術館；
《自畫像》，東京，石橋美術館；
《勒斯塔克地區》，瑞士蘇黎世，布勒基金會。

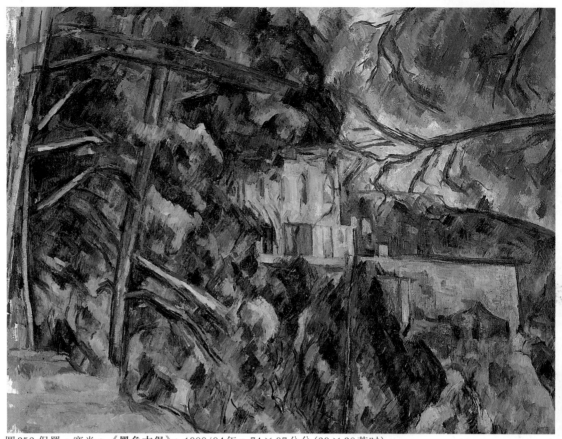

圖 352 保羅・塞尚，《黑色古堡》，1900/04 年，74×97公分 (29×38英吋)

聖維克多山

位於塞尚故鄉艾克斯-昂-普羅旺斯附近的聖維克多山，是他最喜愛的題材之一；據我們所知，這座山他至少畫過60多遍。塞尚對普羅旺斯地區結構崎嶇的山體深深著迷，他曾經從許多不同的角度去描繪同一個景色。他使用大膽的色塊去獲得一種稱為「平面空間」的特別效果，以符合這些山地的特殊地理造型。塞尚的足跡遍及普羅旺斯各地，此外，勒斯塔克沿岸也是他喜愛的繪畫主題。

結構與立體感

在畢沙荷的影響下，塞尚從1872年開始關注反射在不同物體表面上豐富的、印象主義式的光影效果，甚至還參加第一次的印象派畫展。不過他對立體感與結構的興趣始終不改，終於在1877年捨棄了印象主義。在《黑色古堡》（圖352）中，塞尚沒有以印象主義的方式關注閃爍的光線，而是由構成畫中每一個結構的物體深處，抽取出印象主義所看到的搖曳光影。畫中每一個形體都具有一種真正立體感，一種從不因構圖的其他部份而削減的絕對內在力量。

是實際與幻象、描繪與抽象、現實與虛構之間的緊張張力，使塞尚最平凡的主題令人看了得以獲致如此深奧的滿足與興奮，並為「形式革命」這項現代藝術的開路先鋒，提供了珍貴的資產。

靜物對塞尚有一種特別的吸引力，因為他能在某種程度上控制整個結構。他對著蘋果、瓶罐、桌檯和窗簾沈思，將它們排列出無限的變化。《蘋果與桃子之靜物》（圖353）就煥發出不亞於聖維克多山（見邊欄）的龐大浪漫活力：桌上的水果帶有一種不但看得到、而且感受得到的活躍力量。水瓶之所以鼓脹，並不是因為裝滿東西，而是因為它自己存在的重量。窗簾宏偉地傾擺一旁，而像瀑布般垂落的桌布則吸收並散發出光線，照亮了這一切的生命所依存的桌面大地。

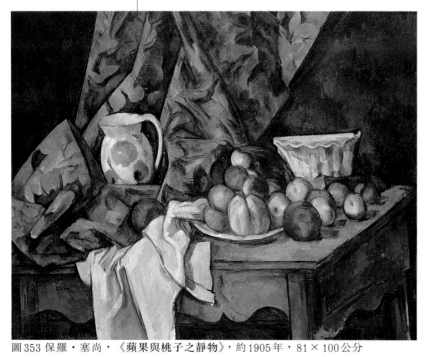

圖 353 保羅・塞尚，《蘋果與桃子之靜物》，約 1905 年，81×100公分

《黑色古堡》

畫中城堡的名字起源於有關古堡主人的傳說，而非古堡本身的外觀。這座古堡是18世紀一位來自馬賽的企業家所建。這位企業家專門製造煙煤顏料(由油煙中提煉)，並用它來塗刷古堡內部的牆面和家具。結果當地人就把他和黑色魔幻聯想在一起，並且相信這座古堡同時也是惡魔的窩巢。

斷續的線條

塞尚再次強調這幅畫透過顏料所呈現的物質性與可塑性。用以描繪懸在空中的樹枝的鋸齒狀線條則是斷續的，從半空中開始，也在半空中結束。除了描繪形體的功能之外，它們更是維持構圖強而有力的垂直、水平和對角線的平衡方面之主要力量：塞尚顯然是立體主義(見第346頁)最重要的思想來源。深濃得不可思議的藍綠色天空一直延伸，直到與樹枝重疊，兩種色彩爭奇鬥艷，在裝飾性平面與空間深度之間，營造出一股持續的張力。

樹間的天空

從樹縫中露出的這一小片深藍天空，下筆完全不帶任何虛構的深度。濃烈的天藍色從色彩沈暗的葉叢中「跳」了出來，好像在堅持說：我們不該僅僅將這幅畫視為一張畫有一座城堡的林地風景畫，它同時也是一個排列著不同色度與色調的色彩平面。

筆法

從這個局部圖中，我們可以看到塞尚獨特的斜角畫法，以及他藉著統一上色的方式來制衡空間的抽象處理方式(見上圖)所造成的分離現象。塞尚在此實踐了他的理念：一幅畫應該同時具有令人信服的結構和獨立的形式。他以大小大致相同的斜角筆觸橫掃畫布表面，全靠色彩的相對明度來描繪出形式；這種繪畫過程，塞尚稱之為「色調轉換」。

古堡

古堡細長的哥德式拱形窗裡，令天空強烈的藍色更加地耀眼。黃色建築與藍色窗戶的補色關係，強調了畫作在色彩方面的協調，以及「永恆」的天空與「短暫」的石材之間的曖昧性。建築物似乎時而永恆深刻，時而只是一座空洞的牆面，因為，透過它空洞的牆面我們還可以看到藍色的山巒與天空。這似乎可說是一幅單純的深藍色畫作，中間穿插著讓它顯得更藍的土黃色顏料，以及聯結兩者的中性綠色色彩。

舍哈與色光分離論

雖然事實未必如此，但若喬治-皮耶賀・舍哈（1859-91）壽命能再長些，則他可能會因為繪畫觀念上的契合而與塞尚結為摯友。如同文藝復興早期大師馬薩奇歐（見第82頁）、喬佐涅（見第129頁）及華鐸（見第224頁），舍哈也是英年早逝。然而在他短暫的繪畫生涯裡，還是留給我們幾幅絕佳的傑作。舍哈深信藝術應該建立在系統上；在他手中，印象主義被導向嚴格公式化的方向。他發明了所謂的光學的繪畫——又稱色光分離論、新印象主義或點描法，也就是處理顏色時不以調色的方式混合，而是直接將不同的色點並列在畫面上，讓色點在觀者眼中因為距離而自然混合。他相信這些色彩鮮明的小點只要照著精確的圖案去排列，就能模仿光線落在色彩上的反射效果，且比印象主義畫家較隨性、直覺的畫法更精確。舍哈的系統性處理方式是以他對色彩學的新理論為基礎。這種理論聽來似乎頗令人敬畏，在畫虎不成的模仿者手中更是如此；然而就一個理論而言，它是頗為詩意的；雖然實際上未必如此。舍哈是個沈默、凡事都藏在心裡的年輕人，這項理論或許能滿足他心理上的需要，而他也在畫作上將此理論發揮得淋漓盡致。

舍哈與印象派畫家的不同，不僅在於其科學手法：受到安格爾（見第256頁）與文藝復興時期大師的影響，他的作品嚴謹，更近似古典傳統，而非平易近人又變幻無常的印象主義。此外他雖與印象派畫家一樣在戶外繪製小型畫作以忠實記錄風景中的光效，但他的大型作品卻是在畫室中依照自己嚴格的繪畫法則完成。至於主題方面，舍哈為之前被印象主義畫家關注

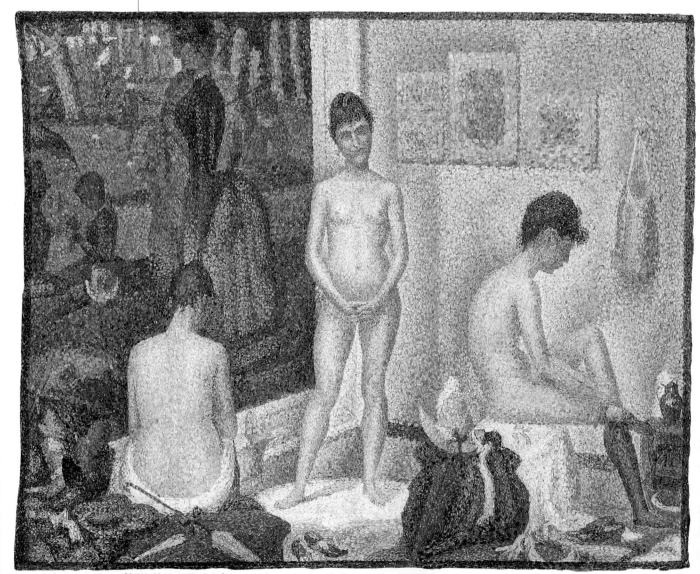

圖354 喬治・舍哈，《擺姿勢的女模特兒》，1888年，39×49公分（15 1/2 × 19 1/2 英吋）

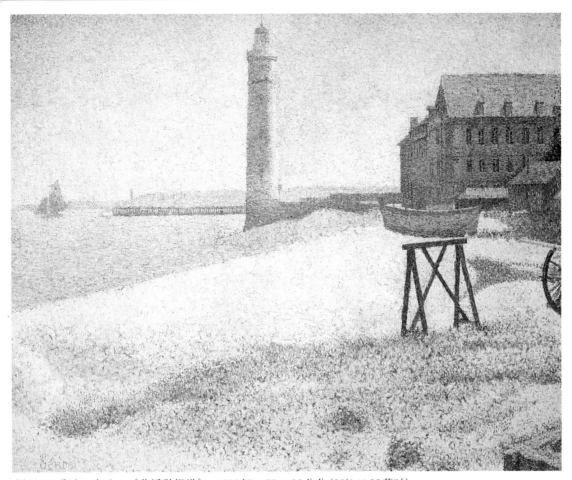

圖355　喬治・舍哈，《翁浮勒燈塔》，1886年，68 × 82公分（26 1/2 × 32英吋）

點描法

從《大嘉特島》畫布的三倍放大圖中；我們可以看到這些微小色點。舍哈在許多畫作中都採用了這種繪畫技巧：他所使用的純色小點大小形狀相當，當觀者從某個距離之外望去，這些色點會產生光學上的變化。某些顏色如果緊鄰並排，可以增進彼此的強度，為畫面帶來彩虹色光的現象與深度。「點描法」是藝評家菲利克斯・費內昂在1886年用來描述舍哈的《大嘉特島》而創的名詞。

過的都市生活、海景與休閒等主題增添了一種神秘、宏偉甚至是節制幾何學的效果。他的《擺姿勢的女模特兒》（圖354）有種精巧的適切感，雖然也有獨特的肉體感性，但仍優美地服膺於某種形式。這些古典裸女有仙女般的纖細優雅，又帶有舍哈特有的莊嚴風格。

藝術取代自然

舍哈在畫室的人工燈光下完成《擺姿勢的女模特兒》，作為背景的風景畫是《星期日午後的大嘉特島》，這是他1884-86年畫的一幅夏日景色，主題是巴黎郊外塞納河畔閒逛的人群。

不論就舍哈的作品或藝術史的角度來看，《大嘉特島》都相當重要。這是舍哈不顧其他年長參展者的反對，高掛在1886年最後一屆印象派畫展上的作品。舍哈代表的是瓦解印象主義理念的新一代畫家，不管老一輩的畫家喜不喜歡。一個全新的秩序正在建立。畢沙荷是唯一全力爭取舍哈一同展出的前輩畫家，他認為舍哈的色彩理論正是印象主義所需的下一步。畢

沙荷自己也曾短暫採用色光分離論，不過他發現這種畫法過於抑制，很快就棄置不用。

在舍哈的風景畫中，大自然也屈服在他色彩理論的色點之下：這些畫有種內傾的寧靜，足以壓倒自然界的雜亂無章。舍哈以天賦的機智將他所見的一切組織起來。我們明知任何風景看來都不會這麼整潔、井然有序且統整；但他卻能將我們心中的疑惑束之高閣。

《翁浮勒燈塔》（圖355）中的每個細節在形式上都做了最好的安排，任何能破壞平衡的因素均已除去。在這幅素白、神奇而嚴謹的畫中，前景的木製品絕不可或缺：有了這稜角尖銳的幾何造型，空間才得以向後開展，直達遠處的海面微光；在他微妙的安排下，所有的水平與垂直線條都與此造型相呼應：例如燈塔的直立線條即與船屋重新搭配；扁平的小船則與鋸齒狀骨架上端的橫檁相呼應。太陽漂白了整個畫面，整幅畫的色調因而得以對照成韻，並呈現一致的相容狀態。生命本該如此，舍哈這樣告訴我們；自然就此被藝術的考量所取代。

舍哈其他作品

《格拉夫林海灘》，倫敦，考托德研究院；
《馬戲團》，巴黎，奧塞美術館；
《女人與傘》，瑞士蘇黎世，布勒基金會；
《塞納河景》，紐約，大都會美術館；
《大嘉特島》，美國，芝加哥藝術學校；
《翁浮勒海灘》，美國巴爾的摩，沃爾克美術館。

梵谷

舍哈的天才屬於內斂沈靜的一型，荷蘭畫家樊尚·梵谷(1853-90)則是另一種：他狂暴、追尋的一生人人皆知。梵谷割下自己耳朵的悲慘故事早已成為眾所皆知的天才神話的一部份。他寫給弟弟疊奧的信上所記載的痛苦情緒，都透過他的藝術昇華為一種追求穩定、真實與生命本身的激情。他擁有與林布蘭(見第200頁)類似的罕見力量，能夠憑藉一股熱情來承受醜惡、甚至恐怖的事物，並將之化孽為美。

梵谷的困惑不安從他的藝術成長過程就可看出：為了尋找有意義的生存方式，他換過許多工作。他20歲離開荷蘭到英國，後以傳教士的身份在比利時住一陣子；到了33歲時才前往巴黎。他的弟弟疊奧是位畫商，透過他的介紹(見第317頁邊欄)，梵谷結識了得加斯、畢沙荷、舍哈和羅特列克(320頁)，開始涉獵印象主義繪畫技巧。梵谷的藝術生涯漫長又曲折，直到全面吸收印象主義與日本風尚(見第290頁邊欄)的影響，進而展開自己的色彩實驗(見第317頁邊欄)後，才發掘出自己真正的才華。

梵谷在亞爾勒

1888年，梵谷前往法國南部普羅旺斯地區的亞爾勒，就在當地，也就是他一生中最後的兩年，梵谷畫出了他最引人注目的鉅作。《藝術家的臥房》(圖356)力道雄渾、沈痛至極，是他在聖黑米療養院(見第318頁邊欄)所畫的複製品，僅聊以自慰。畫中的兩個枕頭和兩張座椅暗示他急切渴望高更的到來(見第322頁)；讓亞爾勒成為畫家聚居的中心一直是他的夢想，但高更非自願性的造訪最後卻以悲劇收場。

圖356　樊尚·梵谷，《藝術家的臥房》，1889年，71 × 90公分(28 × 35英吋)

圖357 樊尚·梵谷,《普羅旺斯的農舍》,1888年,46×61公分(18×24英吋)

《普羅旺斯的農舍》(圖357)與《日本姑娘》(圖358)都畫於梵谷遷至亞爾勒那年。如果說舍哈是以馴服自然反映他的智能,那梵谷就是以誇大自然來反應他的情緒。《普羅旺斯的農舍》展現的是一種恐怖、會對生命造成威脅的豐饒生命力:小麥從四面八方湧向農舍,色彩鮮明強烈的穀穗幾乎掩埋了跋涉其中的小小人物,矮牆遽然中斷,被即將成熟的小麥、紅花等植物大軍一口吞沒。

農舍有種被包圍的氣氛,以幾棵樹木作為屏障;在外面的田野上,樹木則寥寥可數且生長欠佳。幾間農舍緊靠一起相依為命,天空卻全然置身事外。大自然總是以這副威嚇的模樣逼近威脅梵谷,但他從不放棄:他與自然角力,以畫布捕捉它的野性。僅憑他對每一穗小麥投注的心力,在精神上就足以壓倒這股力量。

《日本姑娘》,「一位12-14歲來自鄉下的日本少女」,梵谷對疊奧說。梵谷對日本藝術的簡潔工整心儀不已;他在此誘因下艱難地完成這幅畫,以裝飾性的大面積團塊來呈現這位面無表情的少女:她的洋裝由彎曲的條紋構成,下半身是鮮艷的藍底紅點圖案;圈住她身體的椅子只是幾道簡明的弧線;雙手和臉部是不透明的粉棕色,軟若無骨的雙手從袖口垂落,臉上的表情像洋娃娃般,身體則順著曲線平貼在斑

圖358 梵谷,《日本姑娘》,1888年,73×60公分

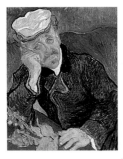

惡化

梵谷精神不穩定的第一次明顯警訊，出現在他與高更合住在亞爾勒的黃色屋舍期間。有一天傍晚，他威脅高更，情緒失控，並用刀子切下自己右耳耳垂送給當地一名妓女。他隨即因為失血又產生幻覺而被送進醫院。1889年5月，梵谷離開亞爾勒，自願進入聖米的療養院居住。在療養院的兩年期間，梵谷先後完成兩百多幅畫作；1890年他在畢沙荷力勸之下轉往奧佛接受嘉塞醫生（見上圖）的治療。然而過沒幾個月，梵谷就再次病發，並在1890年7月自殺身亡。

梵谷其他作品

《農舍》，荷蘭，阿姆斯特丹，國立美術館；
《向日葵》，倫敦，國家畫廊；
《保羅‧嘉塞醫師肖像》，巴黎，奧塞美術館；
《蒙馬特的風車》，東京，石橋美術館；
《兩個農夫》，瑞士，蘇黎世，布勒基金會；
《鳶尾花圃》，渥太華，加拿大國家畫廊；
《聖黑米的醫院》，美國，洛杉磯，漢莫藝術收藏中心。

駁的綠色背景上。這幅畫是如此感傷，她望著我們的謹慎眼神也讓人覺得不舒服。她生動的棕色雙眸露出受傷的表情，彷彿已明瞭生命不會善待她。由於梵谷在少女身上投注了如此強烈的心力與虔敬，加上他對視覺力量將拯救他於人間地獄的全部信心，此畫的成就便相當驚人。美麗或優雅的特質在此已無關緊要，能讓人透過他的雙眼去看才是畫家真正的勝利，在這方面梵谷往往屢戰屢勝。

梵谷自畫像

《自畫像》（圖359）的淨練度與寫實力量令人無法抵抗，這是畫家真正的面目：一臉蓬亂的紅鬚、鬱鬱不樂的雙唇和厚重的眼簾。在一片漩渦藍色渾沌的緊迫之下，他只是個勉強維持住存在的個體。他的臉部或許堅實有力，但身上的衣物卻在不斷打轉、推擠、解構的線條中失去其身為衣物的特徵；畫家藉此吐露，身為精神病患和受苦之人，他心中是何滋味。

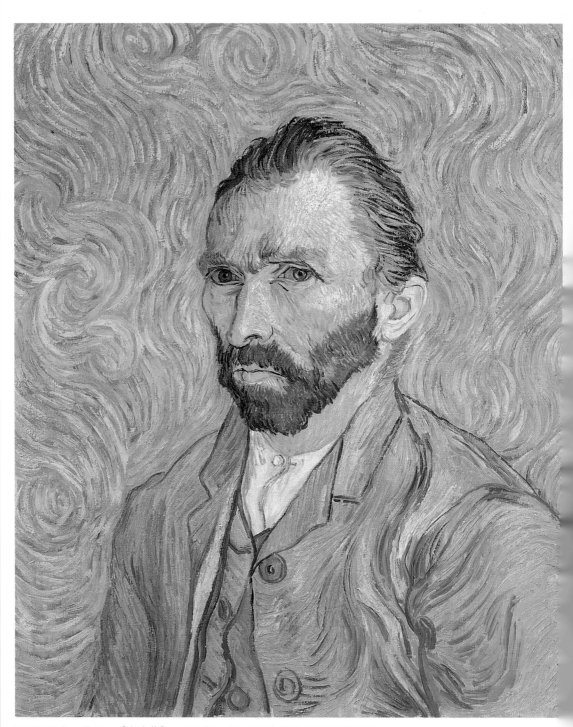

圖359 樊尚‧梵谷，《自畫像》，1889年，65×54公分（26×21 1/2英吋）

《自畫像》

1889年5月，就在梵谷的病情於亞爾勒嚴重發作之後，梵谷進了聖黑米的療養院。由於弟弟疊奧的經濟援助，梵谷在療養院中擁有自己的個人臥室和一間畫室，只要病情穩定，獲得院方許可，他就會繼續作畫。1889年9月，梵谷就在療養院畫下這幅極為完美的自畫像，離他再次嚴重病發僅僅隔了六個星期。梵谷在那個月內畫了兩幅自畫像，這是其中之一；兩幅作品都以平靜莊嚴的描繪，以及他身處逆境依舊堅忍不屈的感覺著稱；畫家對於對比色運用之巧妙、繪圖之敏銳，以及畫面掌控之純熟，都在在指出不論他在情緒上有多混亂，他依舊具有一顆超越凡俗的心靈。

眼睛

整幅作品最強烈的色彩，或許就在於眼部上方那一抹生動得驚人的綠色。它扮演焦點的角色，將我們的注意力拉向梵谷那彷彿看穿一切的沈穩眼神。眼睛採用重複的「水平」結構；一道黑色的橫向直線標出濃密的眉毛，眼部每一個細節的輪廓都勾畫分明；不過，雖然眼部特徵顯得堅決果斷，臉部令人不悅的綠色色彩卻同時與頭髮和鬍鬚的紅色產生強烈衝突，暗示有一股受到壓抑的熱情存在。

漩渦般的背景

在銀灰、銀綠與各種藍色構成的全面冷色調和諧背景中，梵谷的頭部卻像火焰般發出熾熱的火光。這是一幅偉大的對比之作，栩栩如生的頭部壓倒畫面其餘的一切。騷動的背景暗示畫家對本身穩定性的疑慮，而這種穩定性則以他端正的背心——他的襯衫整個扣到領口，以及他帶有祥和平靜意味的姿勢作為象徵。背景與人物只能透過漩渦旋轉方向的不同來區分，除此之外它們的色彩根本完全相同。

新的肖像畫

畫面的每一筆觸都緊鄰並排，彼此之間互不重疊，也沒有呈現立體感。在這段期間，梵谷構思出一種以色彩本身的表現特質為基礎的全新肖像畫法。在畫這幅畫的那個月，他寫信給疊奧，表示他有意繪製一些能將他在德拉克窪的畫中發現的生命力「藉由結合兩種補色，透過它們的調和與對比，以及同質色調的神秘活力」來繪畫肖像畫。

杜魯茲-羅特列克畫中的巴黎

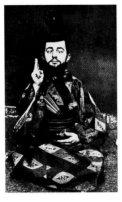

杜魯茲-羅特列克

杜魯茲-羅特列克出身於貴族家庭,然而近親通婚和童年的一場意外事件卻導致他身體上的畸型。在這幅照片中,羅特列克把自己打扮成一名日本武士的模樣,頗有自嘲的意味。

梵谷以自殺來逃避無法抵禦的沈重負擔,而亨利‧德‧杜魯茲-羅特列克(1864-1901)則是逃避到骯髒的巴黎夜生活之中。只有淹沒在粗俗猥褻的群眾中,他才能忘懷自己是個罹患殘疾的法國貴族後裔。一名模特兒曾說他具有「扭曲一切的天才」,不過這位天才雖尖酸辛辣,卻不帶憤世或陰暗邪惡的色彩。更諷刺的是,身體上的畸型反使他獲得解放,不需承受任何正常的責任。他雖以放浪形骸的方式自我放逐,卻也創造出一種機智而毫不妥協的藝術風格,且至今魅力猶存。他的繪畫與版畫顯示他受日本藝術的強烈吸引(梵谷亦然):他採用焦點不在畫面中心的典型日本傾斜透視法角度;自信的簡潔線條、戲劇化的色彩,以及平面的造型都是他的藝術特徵。羅特列克的藝術極符合海

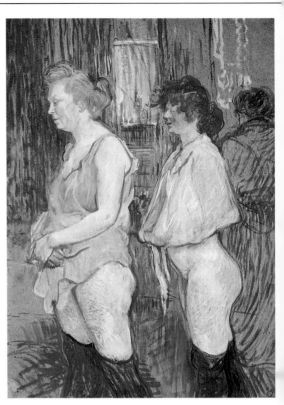

圖361 羅特列克,《磨坊街》,1894年,83×60公分(33×24英吋)

報設計的要求。在完善的新海報印刷技術輔助下,他為這個行業帶來革命,注入新的活力與一種直接感。他的作品均帶有一種動感和熱情,充份掌握了都會生活的生命力。

《紅磨坊的四對舞伴的方舞》(圖360)的粗暴活力與其克制的線條剛好相反,有生命卻無歡樂。但也沒有自艾自憐:他所展示的生活雖令人生厭,至少還帶有某種決心與意志。嘉布里埃爾是紅磨坊夜總會的舞者,也是羅特列克喜歡的模特兒之一;她以挑釁的姿態站在舞廳中央,臉部表情似因醉意而有些滑稽。

羅特列克甚少深入事物底層,偶一為之,成就卻相當驚人。《磨坊街》(圖361)中的兩名妓女並非在招攬客人(他畫得極盡挖苦),而是在排隊接受例行的公娼強制健康檢查,兩張濃妝艷抹的臉龐令人心痛。其中一名的身體已老態畢露,大腿肌肉鬆弛、滿是皺紋,胸部也鬆垮垮的。另一個顯然較年輕,她的身體雖沒有前者那麼飽受摧殘,臉上卻也歷盡風霜。這幅畫連背景都採用濃艷的大紅色。雖然有公家醫療制度出面介入,賣淫依舊慢慢將她們逼上死路。羅特列克並沒有將娼妓美化,他的世界原本就充滿殘酷的事實。

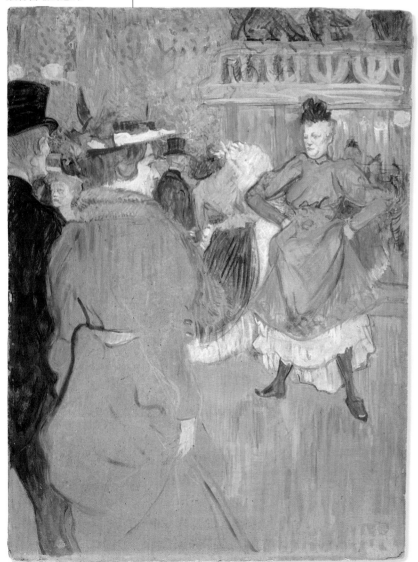

圖360 羅特列克,《紅磨坊的四對舞伴的方舞》,1892年,81×60公分

象徵主義的影響

象徵主義起初是一場主張「想像力才是最重要的創意來源」的文學運動。這項運動迅速滲透向視覺藝術，最後成爲另一股反對寫實主義與印象主義局限於有限的表象世界的力量。在法國詩人史特凡‧馬拉美、保羅‧魏爾倫與亞瑟‧蘭博的象徵主義著作啓發下，象徵主義畫家運用情緒性豐富的色彩與風格化的形象，將他們的夢想與心緒傳入我們的意識之中，偶爾也會畫出帶有異國風味的夢幻情景。

當象徵主義在藝術上的重要性終於明朗化時，古斯塔夫‧莫荷(1826-98)的藝術生涯已漸趨尾聲，但他仍是象徵主義的先驅，並扮演大家長的角色。他的時代與寫實主義較接近(幾乎與馬內、庫爾培同時)，但他卻捨棄寫實主義與印象主義，追求獨特的個人風格。

象徵主義作品有時帶有駭人聽聞甚至病態的傾向：例如莎樂美這個帶有女人毀滅男人的弗洛伊德情結的故事，就像雨後春筍似地到處可見。莫荷的《莎樂美》(圖362)就是這則致命神話的詼諧版作品之一，我們可以放心觀賞它強烈的光線與色彩表現，而不用太在意其邪惡意味。莫荷有許多作品都畫滿珍禽異獸與神秘

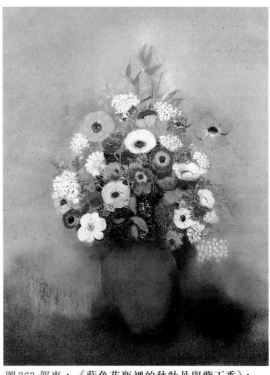

圖363 賀東，《藍色花瓶裡的秋牡丹與紫丁香》，1912年之後，74 × 60公分(29 × 23 1/2 英吋)

的人物；這種對現實世界的逃避加上他的特異性格，使他成爲重要的象徵主義畫家。

賀東的花卉繪畫

歐迪隆‧賀東(1840-1916)是另一位逃入夢想世界的畫家。他沒有過人的天份，但他的藝術卻能帶給人純粹悠遠的愉悅感受。他的色彩運用放縱不羈，完全呈現個人的風格。不過他之所以被視爲典型的象徵主義畫家，是因爲他所選的主題是如此充滿奇幻色彩，令人難以捉摸。一如莫荷，他擁有的源源不絕的想像力也令人難忘，不過精巧細膩的花束才是他最大的成就。《藍色花瓶裡的秋牡丹與紫丁香》(圖363)就是他以虹彩般的色彩畫成的典型柔美纖細形象之一。這些光采耀目的花朵是爲觀賞者而摘下與保存，也會永遠爲他們放射著光芒。

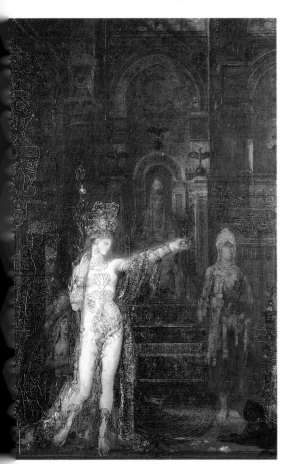

圖362 莫荷，《莎樂美》，1876年，143 × 103公分

史特凡‧馬拉美

史特凡‧馬拉美(1842-98)是象徵主義的重要詩人，同時也是許多象徵主義畫家的好友。這項藝術運動的基本原則，是透過色彩與線條表現想像世界，並專注於神秘或幻想的意象。上圖是高更繪製的一幅馬拉美蝕刻肖像，背景附有一隻人鳥鴉；一般相信這隻鳥鴉是象徵愛倫坡於1875年出版的象徵主義名詩《大鴉》。1886年法國詩人傑昂‧莫黑亞發表《象徵主義宣言》，也是受到馬拉美詩作的啓發。

保羅‧塞魯西葉

畫家兼藝術理論家塞魯西葉(1863-1927)對象徵主義與那比畫派運動(見第326頁)具有極大影響。上面這幅畫畫的是阿凡橋的《愛情森林》，塞魯西葉曾在當地作畫，他的朋友高更也曾在色彩方面對他提出建議。這幅畫又名《護身符》，因爲年輕一代的畫家視其爲新的藝術自由與可能性的象徵。塞魯西葉有關藝術的論述於1921年出版。

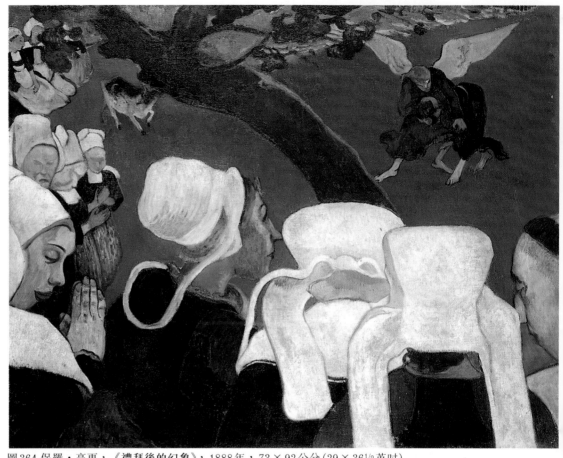

圖364 保羅・高更，《禮拜後的幻象》，1888年，73×92公分(29×36 1/2 英吋)

鑲嵌琺瑯技法派

艾彌爾・貝賀納的《割蕎麥》(上圖)的處理技巧就是所謂鑲嵌琺瑯技法(法文原意為隔板)的絕佳範例。這種風格出自阿凡橋派，特徵是以暗色輪廓線勾勒出塗上明亮單一色彩的各個區域，效果類似彩繪玻璃。1888-91年間，高更與貝賀納(1868-1941)曾在阿凡橋一起作畫，一般認為貝賀納對高更的作品有啟示的作用。

奇特非凡的幻象

雖然保羅・高更(1848-1903)最為人稱道的是他在逃往南太平洋躲避歐洲與家人之後所完成的作品，但基本上他的靈感卻是來自內心。雖然他年紀相當大才決心成為職業畫家，他早期業餘時代的發展卻已深受印象派畫家，尤其是畢沙荷(見第300頁)的影響；高更從畢沙荷身上學到井然有序的分離筆觸。起初他以巴黎富有的股票經紀人身份與印象派畫家接觸，進而購買其畫作；1879年起，他甚至拿自己的畫與他們一起展出。1883年當他終於成為一位全職畫家之際，他已能深深體會巴黎畫壇所受的束縛。

高更的繪畫一向不受任何傳統的拘束。印象派畫家深受自然影響，高更的影響卻來自他本身對自然的概念，他在布列塔尼的阿凡橋找到自由與平靜，並迅速成為阿凡橋畫派(見邊欄)的領導人；他就是在這個與世隔絕之地，發展出作品中獨特的象徵性與原始特性。受到中古彩繪玻璃與民間藝術的影響，高更開始描繪以粗黑線條勾出輪廓的簡化形體。信仰單純、生活方式古老的布列塔尼農夫也引起他的興趣，成為一再出現的題材。

《禮拜後的幻象》(圖364)畫於他前往大溪地之前兩年，但其原始樸素卻不輸任何他在大溪地完成的作品。高更揉合事實與他內在的幻象經驗，再以具象徵性的色彩增強其力量。他將這幅畫呈獻給布列塔尼當地的教會，不過教會的教士生性多疑，以為這是對他的嘲諷。直至今日這幅畫的精神力量才得以全然釐清。

最後在法國的歲月

高更的妻子與兒女早已被他拋在腦後，1888年他答應到亞爾勒探訪梵谷，他們能結為好友似極自然，雖然「朋友」一詞或許並不恰當：他倆都生性孤僻，都在拼命尋找能為自己療傷止痛的伴侶。他們搖搖欲墜的關係最後終告決裂，梵谷更因而歇斯底里地割下耳朵。在法國最後那兩年，高更到處遊蕩。1891年4月他前往大溪地，並在此度過大部份的餘生。

高更逃往南太平洋，他要追尋原始的生活方

《禮拜後的幻象》

高更畫的是一場以雅各與天使角力的舊約故事為主題的訓誡故事。對高更而言，宗教可能帶有某種異國情調的魅力，雖然他只能看到宗教外在的神秘色彩。他想像雅各在清晨，努力想要打敗他身份不明的神人對手，逼使他說出自己的姓名。高更感覺自己彷彿也在起而對抗這位神人，他也在與自己的惡魔／天使角力，以找出自己真正的意義。

祈禱中的教士

從婦女與教士低垂的眼簾中，我們可以臆測到並沒有實際的爭鬥發生：生與死的搏鬥只存在於他們的想像之中。他們的頭部緊靠在一起，並且經過放大誇張，讓我們覺得自己彷彿也是群眾之一：必須越過他們的頭頂，才能一窺究竟。畫面絕大部份是以平塗色彩構成，只有形狀彎曲的婦女帽飾繪成三度空間的風格——白色的帽褶帶有沈重的雕塑感。

雅各與天使

高更簡潔緊湊的人物形像是受到日本繪畫大師葛錦北齋筆下的角力選手所影響。葛錦北齋的插畫對許多與高更同期的畫家都有所影響（見第290頁邊欄）。這場扭打是在一個無風無影、色彩飽滿的紅色空間中進行，兩位鬥士似乎飄浮在空中，尺寸與他們身旁的世界完全不成比例。高更企圖以全新的方式繪出信仰之作的強烈願望，確實在此獲得實現。

畫布的兩個半部

高更採用絕對相反的構圖：明亮的紅色朝著炙熱的白色嘶喊；成群的婦女與唯一的男性（右下角的教士），暴力與冥思，包裹全身的衣物與赤裸的臉龐。巨大的樹幹將畫面沿著對角劃分成兩半，互不相連：左邊的真實世界是純樸的布列塔尼婦女，和一隻到處遊蕩、搔抓著紅色大地的母牛。而在右邊的幻象世界中，天使與人正在進行角力。最後還是人類贏了，這是高更希望觀賞者牢牢記住的結局。

圖366 保羅・高更，《永遠不再》，1897年，60×115公分 (24×45英吋)

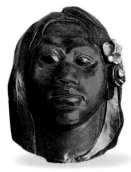

高更與大溪地

高更於1891年抵達大溪地。他對大城帕匹特的外觀大感失望，於是搬遷到島上較為偏遠的地區居住。一開始他的藝術創作是以表達西方文化對當地純樸生活的影響為中心，不過到了後期卻轉而強調急速消失中的島上原始文明。上面這件木雕是高更1892年的作品，模特兒可能是高更那位年僅13歲的情婦特哈阿瑪娜。1893年，高更離開大溪地。然而，回到巴黎後他迭遭挫折，於是又在1897年重返大溪地。1901年他再度離開，前往偏遠的馬貴斯群島，並於1903年逝於該地。

式，讓自己的藝術全面綻放。雖然當地根深蒂固的殖民社會令他厭惡（見邊欄），他筆下的波里尼西亞群島卻是全然自由的天堂。他以自己對自然的詮譯打動我們，創造出別具風格的平面圖形，色彩運用強烈且具異國風味；畫面一眼看去似乎粗略輕率，但卻是經過詳細推敲才獲得的最佳效果。他之所以將《海灘上的騎士》（圖365）的沙地畫成粉紅色，並非因為他真的看到粉紅的色彩，而是只有粉紅色的沙灘才能

表現他的情感，黃色過於真實，會造成干擾：這一幕講的不是邏輯，而是不可思議的魔法，畫面的平靜與歡愉都是象徵性而非真實的。這幅畫表達的是生命詩意的一面，溫柔、興高采烈的人們毫不費力地駕馭著馬匹，到處充滿自由的氣息：令人陶醉的海邊景色、佈滿雲層的廣闊天空，還有絕對友善的男男女女。

不祥的潛伏情緒

高更雖將波里尼西亞婦女畫成如女神般（除了服膺高更的想像外，她們並不遵守任何法則），他對她們在真實生活中蒙受的悲慘剝削其實瞭若指掌，他也畫過幾幅陰暗得令人不安的畫來反映他所見的事實。《永遠不再》（圖366）中的年輕少女即顯示高更如何與當地婦女噩夢般的內在生活妥協。這是他在南太平洋居住數年後所畫。畫中少女橫躺著，金黃色的身軀感染著不吉祥的綠色；她正為自身存在的奧秘陷入沈思。她的窗台外棲息著一隻裝飾性的失明烏鴉，象徵「死亡之鳥」（靈感來自愛倫坡的《大鴉》，他是象徵主義畫家最喜愛的詩人）。

少女孤單、恐懼地躺在華美的黃色枕頭上，背後卻有兩名婦女緊急地在商討事情。這類畫作的半抽象圖案表達的是內在的心理節奏，而非外在事件。高更高明之處，就在於暗示了答案有跡可尋，卻拒絕去解釋它；不論我們對著畫面沈思多久，《永遠不再》依舊神秘如昔，甚至這神秘感就在我們面前不斷增強。

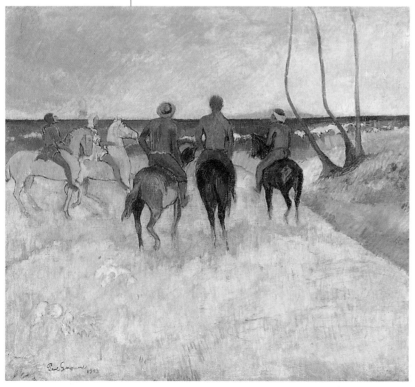

圖365 保羅・高更，《海灘上的騎士》，1902年，73×92公分 (29×36 1/2英吋)

孟克强烈的情緒主義

象徵主義繪畫並不局限於法國。挪威藝術家愛德華‧孟克(1863-1944)是位個性陰鬱、飽受疾病、瘋狂與死亡糾纏的男人,但他卻能將心理上的脆弱轉化爲令人興奮的藝術創作。

孟克在奧斯陸開始習畫,由於當地盛行的是社會寫實主義風格,因此孟克的創作實驗是在1888年抵達巴黎後才展開。在孟克令人不安的畫作中,可以隱約察覺到梵谷用來表現感情的漩渦狀筆法,不過他也受到高更和象徵主義畫家作品的吸引,並與象徵主義詩人馬拉美(見第321頁邊欄)結爲知己。

他開始採用類型化的象徵主義形式、裝飾性圖案與高度飽和的色彩,來表現他本身的焦慮與悲觀思想。身爲北歐表現主義(見第340頁)的先驅,孟克與其他偉大的藝術家一樣,都是以感情上的宣示爲主要意圖,畫作的所有元素也都是以這項先決條件爲依歸。

孟克會去描繪看似平凡的影像。《橋上的四名少女》(圖367)有許多不同的版本,這個主題顯然觸動他的心靈深處,而且每一版本都帶有某種不祥的暗流。這些少女都年輕而身材修長;她們任憑畫家擺佈,時而靠近水面,時而遠離。我們不安地感覺到河水必定代表某種東西:時間?她們即將到來的性能力?她們正在「橋」上,黑暗、沈重的未來形體則在橋的另一端若隱若現。然而其中的寓意如果說得太完整,又會削減強度。孟克是一位只在潛意識層面運作理念的象徵主義者。他愈是鬱鬱寡歡,

圖367 愛德華‧孟克,《橋上的四名少女》,1899-1900年,136 × 126公分(53½ × 49½英吋)

藝術創作的自傳色彩就愈明顯。1890年代他創作了一系列《生命的飾帶》畫,並形容其爲「一首生命、愛與死亡的詩歌」。1908年,孟克罹患嚴重的精神疾病。雖然他因此再也未能離開挪威,但他無可置疑的原創性卻帶給下一代藝術家極大的衝擊。

古斯塔夫‧克林姆

一如孟克與象徵主義和表現主義有關,奧地利畫家古斯塔夫‧克林姆(1862-1918)的藝術也是象徵主義與新藝術(見第327頁邊欄)既怪異又高雅的綜合體。奧地利人對新藝術的裝飾性技法反應熱烈,而克林姆簡直就是這種畫法的化身。他以寓言故事爲主題繪製了許多大型裝飾性牆面飾帶和具有流行色彩的畫作,將象徵主義類型化的形體和違反自然的色彩,與他自己以和諧爲主的美感觀念融合爲一。《吻》(圖368)奇妙地象徵了愛侶失去自我的體驗:畫中情侶只看得到臉部與雙手,其餘部份都融入鑲嵌著各色長方塊的金色大漩渦中,彷彿要以視覺來表達性愛所引燃的情感及肉體爆發力。

圖368 克林姆,《吻》,1907/08年,180 × 180公分

時事藝文紀要

1880年
羅丹完成雕刻名作
《沈思者》
1886年
自由女神像落成
獻給全體美國人民
1889年
法國人開始建造
艾菲爾鐵塔
1890年
王爾德出版
《多利安‧葛雷
的肖像》
1895年
柴可夫斯基
芭蕾舞劇《天鵝湖》
在聖彼得堡上演
1900年
普契尼歌劇
《托絲卡》
在羅馬上演
1901年
第一屆諾貝爾獎頒發

那比畫派

兩位法國畫家橫跨後印象主義與現代繪畫之間：皮耶賀‧波納荷與愛德華‧維依亞賀。他們被視爲是室內景象畫家，也是那比畫派的領導人物，但在藝術上實在難以定位。雖然這兩位畫家都活到20世紀中期，但從他們偏好優雅的家居生活這個那比畫派的一大特徵看來，他們兩人似乎都不是眞正屬於現代的藝術世界。

受塞魯西葉的《護身符》(見321頁邊欄)的影響，波納荷(1867-1947)與維依亞賀(1868-1940)在1892年創立了那比畫派(Nabis，nabi是希伯來文，意爲預言家或先知)。裝飾性是那比藝術的關鍵：如同其另一成員默里斯‧德尼(見329頁邊欄)所道：「一幅畫在畫成戰馬、裸體畫或某個軼聞故事前，基本上都是一個以某種秩序安排色彩的繪畫平面。」自巴黎與印象主義中甦醒後，那比畫派轉而崇拜高更與日本藝術，對於東方神秘主義的許多方面都報以熱切的擁抱，並竭力在作品中表現出精神層面。

日本那比

其中波納荷所受的東方影響最深，友人稱他「日本那比」；他最感興趣的是日本木刻版畫的簡明描繪，和具有純粹之美的線條與色彩。隨著他藝術的日漸成熟，他使用的色彩也漸趨豐富深沈：整幅畫的意義都由色彩表露無遺。

《信》(圖369)具有日本式的簡潔，畫中的年輕女郎是如此專注於寫作：微微傾斜的頭部暗示她的深深投入。她側向一旁的頭也極富女人味：閃亮的栗色髮髻、玲瓏優雅的髮梳、線條簡潔的小巧鼻子微微上翹，略帶挑逗意味；以及她表情豐富的唇部線條。波納荷的表現重點不在女人本身，而在她所代表的魅力，這點非常符合日本特色。然後他隨興所至，以華麗的艷紅色椅背周緣和色彩斑斕的牆面將她巧妙地包圍起來，唯一開放、自由的一面則擺上色澤迷人的盒子與信封。綠色的盒子是整個畫面中色彩最淺的部份，我們的眼光順著它導向畫中人樸素洋裝的濃郁深藍色彩，以及她朝著下方的臉部。波納荷沒有拿生命或是這位特定的活生生人物大作文章，相反地，他是懷著最細膩、最單純的樂趣在觀賞她。

如同日本藝術家一般，波納荷喜歡描繪日常生活，並將私密的個人場景凍結在畫面上。他的許多畫作都採用同一位模特兒。這幅畫的模特兒瑪特是一名極其神經質的女郎，她後來與波納荷結婚，並迫使他與所有朋友斷絕往來，但卻似乎爲波納荷提供了無盡的視覺趣味。

幸運的是，瑪特向來樂於被畫，尤其是沐浴的時候；因此波納荷許多作品畫的都是她整個人浸泡在水中的畫面。在《沐浴者》(圖370)中，她的肉體與水流在色調上的微妙美感差異，產生了一種幾近恍惚的明亮感；波納荷的藝術也因而常被視爲印象主義的迴光返照。然而他卻比迴光返照更進一步、更大膽，也更有力。他和印象主義畫家不同，他的興趣不在光

圖369 皮耶賀‧波納荷，《信》，約1906年，55×48公分(22×19英吋)

圖370 皮耶賀·波納荷，《沐浴者》，1925年，85×120公分(34×47英吋)

新藝術

1890年代，一項稱爲「新藝術」的新裝飾藝術運動從自然的有機形式獲得靈感，逐漸開展茁壯。這項運動是由雕刻家、珠寶設計家、陶藝家以及最重要的海報藝術家等人共同推展開來；它的起源雖然是在英國，但是法國藝術家如波納荷與維依亞賀，也都受到這種新風格的漩渦狀外形輪廓與明亮色彩所影響。上面這幅插圖是旅居法國的西班牙設計師帕可·度里歐於1904年設計的一枚胸針，它是新藝術精神的完美縮影──一個訴諸感能的主題，以及流線形的造型。

線的細微差異，而在於整個視覺世界的節奏、形體、質感、色彩和無盡的裝飾可能性。

塞尚的影響

那比畫派畫家對塞尚（見第310頁）極爲仰慕，塞尚顯然是20世紀早期藝術家最主要的影響來源。默里斯·德尼的《向塞尚致敬》（見第329頁邊欄）畫著一群藝術家圍聚在塞尚的作品周圍，其中又以波納荷與維依亞賀最爲顯著。在波納荷的風景畫中，他所展示的不僅是我們所能看到的，更是這風景當時的眞實感覺：他大步躍入奇異的彼端，進入感官的世界。

《畫家園中的階梯》（圖371）畫於他生命的最後幾年，是幅絕無僅有的傑作。階梯佔據畫面中央，隨後消失在氣勢逼人的繁茂花海中。華麗的色彩集中在畫面左側，豐沛的春季綠意則如噴泉般向右傾吐。再往前是一叢遭烈日灼傷的明亮灌木，刺眼的金黃與炙熱的紅色；前面還有更多花木，天空強烈的藍色因而扮演背景的角色。整幅畫充滿戲劇性，一如準備就緒的舞台，但它是爲生命而非戲劇準備。波納荷想要激動我們的心靈，讓我們接受活在世上的

奇妙感受；我們從現實的局限中解放，進入這燦爛的自由天地。他將塞尚的宏偉色調再往前推進，將塞尚認爲不可或缺的重量感化爲烏有。他確實是足以成就這一切的偉大藝術家。

圖371 皮耶賀·波納荷，《畫家園中的階梯》，1942/44年，63×73公分

維依亞賀的私密性藝術

相較之下,波納荷的好友維依亞賀可能略顯樸實。他的藝術顯然更細膩,且相對於繽紛奪目的色彩,他更偏好的是優雅、溫和的細緻質地以及印花布料。他的母親(他有大半輩子都與她快樂地共同生活)是一位洋裁師,他在女人堆中度過許多時光,看著她們在小房間裡一邊工作一邊不忘談天。他的藝術有種毫不勉強的歡樂魅力,從不過於甜膩露骨,永遠親切而生動。他的作品大都相當小巧,符合樸實的主題。

透過母親的工作和舅父的布料設計工作,維依亞賀一生中不斷接觸到各種洋裝衣料,這點

日本影響

身為那比畫派的一份子,維依亞賀的早期畫作深受他1890年在巴黎美術學院看到的日本素描所影響。日本素描——尤其是影畫——在達成形式簡化上所扮演的角色,是維依亞賀大部份作品的關鍵所在。上圖是維依亞賀在1890年以中國墨水和毛筆繪製的素描。他同時也受聘於巴黎的劇院大亨科克蘭,以傳統的日本風格畫下了劇院的後台情景。

維依亞賀
其他作品

《在床上》,巴黎,奧塞美術館;
《室內少女》,倫敦,泰德畫廊;
《鏡前女子》,東京,石橋美術館;
《波納荷夫人肖像》,澳洲,墨爾本,維多利亞國家畫廊;
《坐在沙發上的女人》,美國,芝加哥藝術學校;
《餐廳》,德國慕尼黑現代美術館;
《綠衣淑女》,英國,格拉斯哥畫廊。

圖372 愛德華・維依亞賀,《閱讀者》,1896年,213×155公分(7英呎×5英呎1英吋)

圖373 愛德華·維依亞賀，《壁爐架上的瓶花》，約1900年，36×30公分（14 1/2×12英吋）

對他的藝術成長顯然具有相當的影響。《閱讀者》（圖372）是他爲一位朋友的圖書室所畫的系列畫作之一，因此尺寸大得超乎平常。我們在畫中可以看到整個房間的裝潢，包括壁紙、地毯以及窗簾椅套等等，是如何將其中的人物淹沒。我們幾乎要替畫中的讀者感到害怕，她身處室內叢林之中，卻還能如此勇敢地專注在她的書本上，或許在門廊上望著她的女人也同樣爲她捏一把冷汗。然而維依亞賀筆下的一切都是以愛爲出發，他的色彩的溫暖魅力抵消了這些喧囂設計所帶來的威脅。

小型室內畫

相較之下，《壁爐架上的瓶花》（圖373）就顯得極端樸素。我們只能看到壁爐架的局部，也只能看到下方扶手椅椅背的部份曲線以及椅套的圖案。他也沒有畫出爐火，不過瓶中的粉紅色玫瑰暗示著這不是升爐火的季節。然而這也不是空無一物的季節：反映在鏡中的是一間燈光昏暗、裝潢齊全的小房間，維依亞賀的才華就在於他能引人注意，讓人試著解讀看不清的影像。瓶花是唯一絕對清晰的部份：一朵大玫瑰被周圍較小的同伴簇擁著。這似乎是一幅無事發生的畫面，但這一幕卻永遠令人陶醉。我們

無法抗拒他對平凡事物的愛戀，只能被牽引到他的溫情氛圍之中。

瓦爾特·希克特

英國畫家瓦爾特·希克特（1860-1942）並不屬於那比畫派，但卻受此團體，尤其是波納荷與維依亞賀的影響。他也是19世紀末英法畫壇的重要溝通橋樑。雖然他曾在1880年代師事惠斯勒（見第302頁）並擔任他的畫室助手，並在1883年與得加斯（見第291頁）在巴黎共事，希克特的畫作同時卻也展現出一種足與那比畫派作品相提並論的室內景象（見第390頁），以及此兩者對不尋常構圖的共通興趣。

希克特的某些維多利亞時代英國畫作，可說是那比畫派筆下雅致的法國中產階級文化形象的英國形式。不過希克特也畫下層社會陰暗、甚至邪惡的一面：無須任何藝術史知識，也能輕易辨認《荷蘭女人》（圖374）的身份。她是個未經絲毫美化的可憐人，但依舊具有娼妓的特殊吸引力。希克特以近於殘酷的簡要筆法來描繪她，他抹去她臉部的五官特色以突顯她裸露的身軀，並將她全身肌膚的顏料刮得剩下薄薄一層：他顯然對她的身份與外表同樣感興趣，並在兩方面都表現得一樣出色。

圖374 瓦爾特·希克特，《荷蘭女人》，1906年，50×40公分（20×16英吋）

《向塞尚致敬》

這幅畫是默里斯·德尼（1870-1943）在1900年繪成，藉以紀念塞尚在1895年舉行的首次個展。畫面顯示一群藝術家，包括羅丹（畫的左側）、佛拉德（畫架後方）以及多位那比畫派畫家，圍繞著一幅一度屬於高更所有的塞尚靜物畫。佛拉德是塞尚與那比畫派之間的橋樑，他當時已經開始經手那比畫派畫作，同時也成功地賣出塞尚的大多數作品。

康登鎮 連環謀殺案

1907年9月，一位芳名遠播的北倫敦妓女艾蜜麗·丁莫克被發現死於她在康登鎮的寓所，死因是喉嚨遭到割裂。屍體是由她的情人發現，當時他剛值完夜班回來。一位商業藝術家羅伯特·伍德被控涉嫌謀殺，但在漫長又刺激的審判之後卻宣告無罪開釋。希克特持續追蹤審判過程的報導，並以《康登鎮謀殺案》作爲幾個不同系列的蝕刻畫、繪畫以及素描的總稱。每一幅系列畫作都包含一名裸女和一名衣著整齊的男子在內，這男子正代表貧窮與剝削的悲劇。

二十世紀

根據統計，目前從事藝術創作的人數遠超過文藝復興時代——整整三個世紀——的藝術家人口總數。然而，我們卻不再遵循原有的直線描述方式：我們有了新的景況，所謂的主流現在已不存在。整個潮流已經湧入大海，如今我們所能做的，只是設法去追尋其中幾道主要潮流的踪跡。

20世紀藝術幾乎無法界定。諷刺的是，我們不妨將這項說法視爲它的定義。這種說法不無道理，因爲我們就是生活在不斷變動的世界之中；不僅僅是科學改變了生活的外在形式，我們也開始去發掘我們潛意識欲望與恐懼的奇異核心。一切都這麼新鮮、沒有任何定論，藝術自然也反映這一切。

繪畫的故事現在暫時失去方向：它開始進入未知與不確定的領地。只有時間之流能夠揭露哪幾位當代藝術家將會名垂不朽，哪幾位則否。

瓦西里‧康定斯基，《即興作品第31號（海戰）》，1913年（局部圖）

二十世紀大事記

我們手上有幾個20世紀的日期，也有與它們對應的繪畫，然而我們卻不再擁有前後一貫的時間順序。講究條理的人可能會覺得相當惱怒，不過事實上這種帶有冒險性的自由卻讓人倍感興奮。雖然有這麼多位引人注目的藝術家，而且其中幾位已經通過時間的考驗，證明他們極具重要性；但本章由於篇幅有限，只能在此簡短介紹其中的幾位：許多觀察家都承認，這些藝術家都足以在藝術史上留名，而非僅是扮演小小的一個註腳。

巴布羅·畢卡索，
《亞威農的姑娘》，1907年
這幅畫是20世紀藝術極重要的作品。奇形怪狀、恐怖的活力畫面，充滿了創造力與革新的力量。這幅畫曾令喬治·布拉克大感震驚，而且直到今天仍舊讓我們震撼不已：是一幅傑出但也令人畏懼的傑作（見第347頁）。

瓦西里·康定斯基，
《即興作品第31號(海戰)》，1913年
康定斯基是眾所公認的第一位百分之百的現代抽象藝術家。他的成熟作品幾乎都是形式嚴謹的幾何造型；然而他的藝術一開始仍與現實世界保有某種狂野、神奇的聯繫，這幅畫就是以各種形狀象徵一場想像的海上大戰（見第354頁）。

保羅·克利，
《死亡與火》，1940年
克利不但是偉大的色彩大師，他的創意更是源源不斷：既深具魅力又深奧難解。只有他能以微笑加上神聖的顫慄，同時描繪出死亡及火焰。這幅作品不論在主題或繪畫手法上，都表現出他獨特的處理手法（見第358頁）。

1900	1910	1920	1930	1940

亨利·馬諦斯，
《對話》，1909年
一如畢卡索(若不算比他略勝一籌的話)，馬諦斯也是本世紀的繪畫大師。他善於簡化形式，巧妙運用色彩，但從不為技巧而技巧，而是藉以創造出每一部份都有其意義的繪畫設計（見第337頁）。

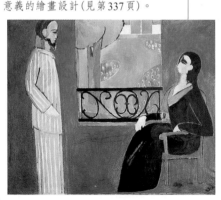

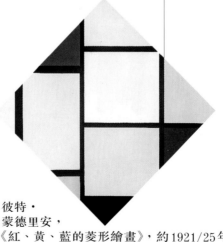

彼特·蒙德里安，
《紅、黃、藍的菱形繪畫》，約1921/25年
蒙德里安是偉大的純粹藝術主義者。他以少數幾種基本色彩排列成簡潔的方塊；他的藝術含意深奧，這幅畫就是以簡單的形式表達了崇高的生命理念（見第360頁）。

薩爾瓦多·達利，
《記憶的持續》，1931年
有些藝術家雖然才華洋溢，表達出來的卻極為有限。達利雖然不盡如此，但我們可以說，他只想表達他的自大、自尊。他的體驗有時湊巧與我們相符，這就是這幅融化的鐘錶(代表時間的流逝)之所以如此令人難忘的原因（見第364頁）。

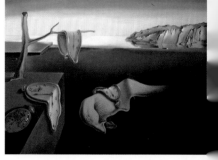

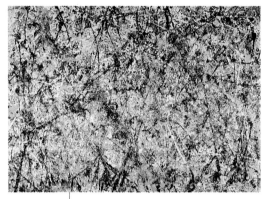

路西安·佛洛伊德，
《站在碎布堆旁》，1988-89年

使用「倫敦畫派」一詞雖然有點浮泛濫用，不過不容否認的，倫敦確實是有一群具象畫家在埋首創作，其中又以路西安·佛洛伊德最為重要。他以無情的臨床眼光觀察人性，並以令人難忘的力量將他的主題在畫布上加以剖析。即使有些微批評或疏離的跡象，畫中的脆弱感還是令人不忍多加尋思。他呈現在我們眼前的，是一名站在畫室中的裸女，背後緊靠著一堆顏料碎布。他竭盡全力去描繪這兩項物體，以及兩者之間的多種對比（見第386頁）。

馬克·羅斯科，
《無題(黑與灰)》，
1969年

數十年來，羅斯科都穩居當代偉大心靈藝術家的寶座。他的成熟作品一貫的形式是，巨大的畫布上，聳立著兩座矩形色塊。我們感覺到某種深沈的情緒。不過，雖然藝評家提及「神殿的面紗」和其他等等神秘的隱喻，這幅畫至今尚未出現完全令人信服的解釋（見第370頁）。

傑克森·帕洛克，
《第一號，1950(淡紫色迷霧)》，
1950年

20世紀前半期是畢卡索與馬諦斯的天地，而後半期最重要的人物，則屬傑克森·帕洛克。不論好壞，他確實將畫家由調色盤與畫筆、設計與旨趣中「解放」出來。他擠出顏料，盡情揮灑，宛如在水平的畫布上來回舞蹈。這是天才的創新之舉，而令人驚奇的是，它同時也是屬於帕洛克個人的繪畫語彙（見第369頁）。

1950	1960	1970	1980	1990

安迪·沃荷，《瑪麗蓮夢露雙聯屏》，1962年

世人對沃荷仍舊抱持兩極的激烈爭議，他究竟是天才還是騙子？這幅畫或許會讓我們覺得他兩者都是：他是一位將自己鄙俗、疏懶的天性發揮到極致，並藉此為我們的時代創造出畫像的藝術家。畫中呈現了一種對某體明星的特殊興趣，既脆弱又難以自拔。沃荷微妙地評論了這項事實，並傳達了這種興趣的迷人之處（見第380頁）。

賈斯伯·瓊斯，
《平面上的舞者；
梅希·康寧漢》，
1980年

賈斯伯·瓊斯是一位難懂的藝術家，他的作品沒有一幅是簡單易解的，其中總有藝術家運作的理念在內。然而這些創作是如此美麗，即使缺乏充分的瞭解也不足以成為觀賞上的障礙。《平面上的舞者》中的每一筆都有其思考的前題，一旦我們愛上這幅畫，就會想要去探索畫面背後的神秘複雜；不過，最重要的還是這份喜愛（見第381頁）。

野獸主義

野獸主義

一般是以野獸主義於1905年出現在巴黎秋季沙龍的當天，作為現代主義降臨的日期。野獸主義使用非自然色彩的風格，是當時歐洲畫壇最前衛的發展之一，他們極崇拜梵谷。梵谷曾如此闡釋自己的作品：「我恣意運用色彩以求強烈表達自我，而非試圖去描寫我眼前所見。」野獸主義將這項理念做更進一步的發揮，以粗獷甚至笨拙的風格將他們的感情透過色彩呈現。馬諦斯是此運動的主要人物，其他野獸主義畫家還包括弗拉曼克、德蘭、馬凱與胡奧。但他們並沒有形成嚴密的組織，到了1908年，部份成員更轉而投入立體主義（見第349頁）。

非洲藝術的影響

許多野獸主義畫家都受到非洲藝術的啟發，並且各自都擁有非洲面具與雕像的收藏。這股部落藝術的流行風氣最早開始於高更，馬諦斯在1906年完成的多幅畫作也都看得到非洲藝術的影響。上圖這個奎勒族面具與安德烈·德蘭曾經擁有的一個著名面具頗為類似，白色的臉部代表它可能是中非祖靈崇拜的器物。

在1901到1906年間，巴黎先後舉辦過幾次綜合性的藝術大展，樊尚·梵谷、保羅·高更與保羅·塞尚等人的作品，首次大量而廣泛地呈現在大眾面前。這對觀賞到這些偉大藝術家心血結晶的畫家而言，造成了解放的效果。他們因而開始實驗激進的新風格。野獸主義就是這段現代主義時期期間的第一波運動浪潮，它的特點是色彩主宰了一切。

圖375 默里斯·德·弗拉曼克，《河流》，約1910年，60×73公分（23 1/2 × 28 3/4 英吋）

野獸派的壽命極短，只在創始人馬諦斯力求他所需的創作自由期間存在。他企圖讓色彩的功能取決於藝術的需求，而不像高更一樣將海灘畫成粉紅色以表達某種情緒。野獸主義畫家對色彩的情緒力量深信不疑。在馬諦斯和友人弗拉曼克(1876-1958)與德蘭(1880-1945)筆下，色彩失去描寫的特質而成為發光體，而非以色

圖376 安德烈‧德蘭，《查令過橋》，1906年，80 × 100公分(32 × 39英吋)

彩描摹光線。他們的作品令1905年秋季沙龍的參觀者大驚失色：藝評家路易‧沃塞勒目睹這些畫作圍繞著一件傳統少年雕像，不禁脫口表示這簡直是「被一群野獸包圍」的寶納太羅(83頁)。他們的繪畫自由與對色彩表現的運用，說明他們曾研究梵谷的藝術，但他們的藝術似較以往任何作品都更大膽率意。

弗拉曼克與德蘭

在短暫的輝煌歷程中，野獸主義曾有幾位著名信徒如胡奧(341頁)、杜菲(339頁)與布拉克(350頁)。默里斯‧德‧弗拉曼克有種狂野的野性(至少就他內在情緒的黑暗精力而言)：即使是看似平靜的《河流》(圖375)，也有風雨欲來的感覺。他以「原始人」自居，對羅浮宮的藝術寶藏不屑一顧，偏好收藏對20世紀早期藝術極重要的非洲面具(334頁邊欄)。

野獸主義時期的安德烈‧德蘭也顯出原始的狂野，《查令過橋》(圖376)中的倫敦即有奇異的熱帶風味，然而他的火氣隨年紀增長而漸熄，最後轉向古典的寧靜。他一度與弗拉曼克共用畫室，《河流》與《查令過橋》因而具有相似的強勁活力：都展現不自覺的色彩與形狀運用，及對物體單純樣式的喜好。這種藝術或許稱不上深奧，但能予人視覺上的樂趣。

時事藝文紀要

1902年
契訶夫撰寫小說
《三姊妹》
1907年
史特拉汶斯基
譜寫第一部交響曲
1908年
康斯坦丁‧布朗庫
完成雕塑作品《吻》
1916年
法蘭克‧
羅伊德‧萊特
設計東京帝國飯店
1922年
詹姆士‧喬艾斯
撰寫小說
《尤里西斯》
1927年
第一部有聲電影
《爵士歌手》殺青
1928年
奧珍‧歐尼爾
榮獲諾貝爾文學獎
1931年
紐約帝國大廈落成

馬諦斯：色彩的巨匠

我們這個世紀的畫壇是由兩位大師各領風騷：亨利・馬諦斯與巴布羅・畢卡索。他們都是具有傳統偉大特質的藝術家，而他們對新藝術所懷抱的夢想更改變了我們對這個世界的看法。馬諦斯年紀稍長幾歲，但他性情較為和緩，有條不紊，因此一開始是畢卡索較為轟動。一如拉斐爾（見第124頁），馬諦斯是天生的領袖人才，對其他的畫家不吝諄諄教誨與鼓勵；而畢卡索卻像米開朗基羅（見第120頁），以力量去壓制其他人：他是天生的獨裁者。他們兩人各自尋求自己的天地，我們在此先由馬諦斯開始。

「直覺必須經過斲傷，一如樹木枝幹必須修剪，才會生長得更為茁壯。」

——亨利・馬諦斯

綠色的條紋

馬諦斯在1905年為他的妻子畫下這幅不同凡響的肖像畫。艾梅莉・馬諦斯臉部中央這道綠紋具有陰影的效果，將整個臉部劃分為兩個截然不同的部份。馬諦斯捨棄明暗法的傳統肖像風格，改以暖色調與寒色調來劃分臉部的兩側，他將自然光直接轉化為色彩，突出而明顯的筆觸更為畫面增添一股藝術的戲劇氣息。

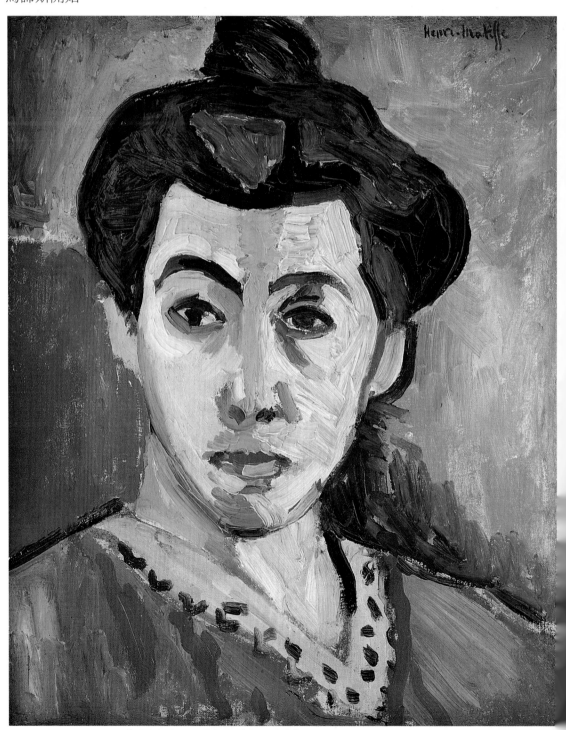

圖377 亨利・馬諦斯，《馬諦斯夫人，帶綠色條紋的肖像》，1905年，40.5 × 32.5公分（16 × 12¾英吋）

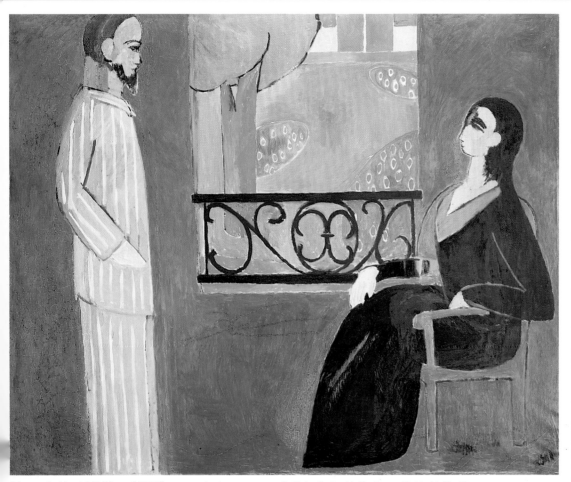

非洲之旅

1912年1月，馬諦斯展開第一次摩洛哥之旅。他在1906年曾經前往非洲的坦吉爾旅遊，激起他對非洲原始藝術的興趣，因此他急於重遊舊地，希望能捕捉非洲大地的奇妙光線與活力。馬諦斯抵達摩洛哥之時，當地已經整整下了兩個星期的雨，而且還曾持續一段時間。這種反常的氣候環境，讓整個景色呈現一片翠綠，進而影響了馬諦斯的畫作。上面這幅照片是馬諦斯收藏的傳統摩洛哥織物。

圖378 亨利・馬諦斯，《對話》，1909年，177×217公分（5英呎9¾英吋×7英呎1½英吋）

馬諦斯的藝術有股驚人的力量，自成一個天堂世界，而這就是他帶領觀者進入的境界。他被美的事物所吸引，進而畫出幾幅令人震撼的美麗作品。他生性焦慮，但就如同被他視為唯一對手的畢卡索一樣，他也將自己的天性掩飾得很好。他們都透過繪畫將心理的煩擾昇華，只是作法有異：畢卡索藉此來摧毀對女性的恐懼，馬諦斯卻連哄帶騙使自己的精神緊張化為平靜。他說他的藝術就像「一座舒適的扶手椅」，對如此才氣縱橫的人而言，這個比喻真可說是荒唐，不過對他個人而言，這確實是一種休息、緩刑，也是心靈上的慰藉。

他最初以「野獸主義之王」著稱，此稱號用於這位優雅的知識份子並不適當：他雖極富熱情，卻毫無野性。他具有驚人的自制力，其精神與心靈永遠都勝過野獸主義的「野獸」。

他為妻子所畫的肖像（圖377）只用色彩來描繪形象。她的臉龐被迎面的綠色一分為二，紫色的髮髻突出在三種相爭不下的色彩框圍中。右側背景是重複造成干擾的艷綠色，左半則以淡紫與橙色與她的服裝相輝映。這是馬諦斯風格的服裝，是他別具創意的調和嘗試。

創作實驗時期

馬諦斯的野獸主義後為創作實驗取代，他揚棄三度空間效果，改畫經戲劇性簡化的純色塊、平面形狀及強烈的圖案。這種蘊藏著恢弘心智力量而又美得令人眩目的藝術美感對俄國人別具吸引力，因此他許多偉大的作品目前都收藏在俄羅斯，《對話》（圖378）就是其中之一。畫中丈夫和妻子正在交談，但卻是場無言的對話。他們之間的對立永遠無法和解：畫中男人（畫家本人）直立畫中君臨一切，女人則面帶慍怒向後緊靠在椅子上：她禁錮其中，沒有出路。椅子的扶手將她牢牢鎖住，而椅子卻幾乎與背景融為一體，無法辨識：她被卡在整個環境所化成的監牢中。敞開的窗戶是唯一的出口，卻又被鐵欄杆擋住。他高高在上、蓄勢待發，與她的被動退縮恰成反比；他條紋睡衣上的每一線條都挺得直直的，一絲不苟。馬諦斯

亨利・馬諦斯

馬諦斯的藝術生涯不但漫長，而且多采多姿，涵蓋了由印象主義到近於抽象的多種不同繪畫風格。早期馬諦斯被視為野獸主義（見第334頁）畫家；1917年他開始前往法國里維拉海岸的尼斯與旺斯兩地度假，他頌揚明亮色彩的風格也在此時達到巔峰：他專注於反映周圍景物的官能色彩，並完成幾幅藝術史上最令人振奮的傑作。1941年馬諦斯經過診斷確定罹患十二指腸癌，終身無法離開輪椅。而他就是在這種情況下，完成了宏偉的旺斯玫瑰經禮拜堂。

奇歐姆‧阿波里涅荷

法國詩人兼藝評家奇歐姆‧阿波里涅荷(1880-1918)在巴黎20世紀初期的藝術運動發展過程中，扮演了關鍵性的角色。他是最早承認馬諦斯、畢卡索、布拉克與胡梭(見第361頁)等人的技法的評論家之一，並在1913年撰文公開支持立體主義運動。他也是公認第一位使用「超現實」這個字眼(在1917年)的人；透過與安德烈‧布賀東(見第363頁)的情誼，他對超現實主義也有直接的影響。他的文學作品屬於當時典型的現代主義文學，上圖是畢卡索所畫的一幅阿波里涅荷漫畫肖像。

馬諦斯其他作品

《女人與紅椅子》，美國，巴爾的摩美術館；
《粉紅色畫室》，莫斯科，普希金博物館；
《宮女》，東京，石橋美術館；
《兩名休息中的模特兒》，美國，費城美術館；
《拉小提琴的女人》，巴黎，橙園美術館；
《蝸牛》，倫敦，泰德畫廊；
《大洋洲，海洋》，比利時，布魯塞爾皇家美術館。

圖379 亨利‧馬諦斯，《舉起手臂的宮女》，1923年，65×50公分(25½×19¾英吋)

將他的脖子加粗以維持輪廓的挺直穩重，宛如蓄勢待發的利箭。這幅畫無法將他局限在內，他的頭超出畫面進入外在世界，凌駕整個畫面之上；在這不友善的對話中，唯一的一句「話」寫在欄杆的渦捲上：Non(譯注：法文，意思是「不」)。是他對她被動的自私說不？還是她對他激烈的生命說不？他們永遠互相否定。

裝飾性的極致表現

然而「否定」其實不合馬諦斯的作風；他是偉大的讚美家。許多人認為他最具特色之作是畫於尼斯的一系列美麗回教宮女(雖然他之所以喜歡尼斯，純粹是因當地溫暖的氣候與陽光)。這類主題在當時雖不獲青睞，但在《舉起手臂的宮女》(圖379)中卻完全感受不到馬諦斯有絲

削畫中人的嫌疑。畫中婦女本身並不知曉畫家的存在，她只是迷失在自己的夢想中，耽迷於陽光。她與豪華的座椅、若隱若現的裙子，及兩旁錯綜複雜的鑲板合而爲一華麗高貴的整體，齊聲歌頌造物之榮光。吸引畫家的並非她的抽象美感，而是她確實的存在感。馬諦斯展現了一個極致的裝飾世界：例如，宮女身上的小片腋毛幾乎就是上下顛倒的逗號，與她胸部的球形和玫瑰紅的乳頭相映成趣。

紙雕

畢卡索與馬諦斯終其一生都保有活躍的創作精力，但當畢卡索正爲逐漸老化的性能力煩惱之時，馬諦斯卻進入另一個無我的創作階段。在此最後階段，馬諦斯已衰弱到無法站在畫架前創作。他開始創作紙雕，切割彩色紙板、剪出

圖381 豪烏爾‧杜菲，《考伊斯船賽》，1934年，82×100公分(32¼×39英吋)

形狀，然後拼貼成畫(有時是巨幅作品)。這些色彩明亮大膽之作是他一生最接近抽象的畫作。《海獸》(圖380)表達了奇妙的水底動物情境——魚兒、海蔘、海馬和水草——海中世界所特有的流動解放感。這幅畫的幾何特質與明亮色調總結了他的兩大天賦，使人一眼即知他爲何被尊爲20世紀最擅長使用色彩的大師。他瞭解各種元素如何共同運作、同一畫面的色彩與形狀要如何安排才能產生最驚人生動的效果，他能將一切合併起來，獲得最佳的結果。

杜菲歡樂的藝術

真正透過馬諦斯與野獸主義找到自我藝術的，則是法國畫家豪烏爾‧杜菲(1877-1953)。到目前爲止，他還是藝評家無法蓋棺論定的重要畫家。他的藝術似乎過於輕率、不切實際，對傳統毫不在意，很難使人相信他是位嚴肅的畫家。事實上他是再認真不過了，只是他認真的是追求歡樂、自由與遠離名利；他的生命中沒有個人利害可言。他的《考伊斯船賽》(圖381)上跳躍著璀璨的漫不經心，畫面安排是如此絕妙，幾乎顯得毫無設計可言。後來有些畫家想模仿他這種明目張膽的無章法畫法，卻缺乏他那足以統合一切的深奧純度。這種藝術若非天成，就只有失敗一條路。

les bêtes de la mer...
H. matisse 50

圖380 亨利‧馬諦斯，《海獸》，1950年，295.5×154公分(9英呎8英吋×5英呎1/2英吋)

表現主義

在北歐，野獸主義對色彩的歌頌被推向新的情緒與心理深度。就如一般所知，表現主義大約是從1905年開始，同時在幾個不同的國家展開。挾著經過強化、具有象徵意義的色彩，以及誇張的形象等特色，德國表現主義特別傾向於思考人類心靈黑暗與邪惡的層面。

表現主義

「表現主義」可用於形容各種不同的藝術形式，不過在最廣義的層面上，它用以形容任何將主觀情感提升到客觀觀察之上的藝術形式。這類畫作以反映畫家的心靈狀態（而非外在世界的真實）為目標。德國表現主義運動始於1905年的凱爾克內與諾爾德等畫家，他們偏好色彩明亮的野獸主義風格，但另外還加入了強烈的直線效果，以及更為粗糙的輪廓線。

橋派

1905年，一群德國表現主義畫家聚集在德勒斯登，並取名為「橋派」。取這個名稱的施密特-羅特盧夫表示，此名稱是要表明他們對未來藝術的信心，而他們的作品將成為跨越到未來的橋樑。橋派實際上並不是一個組織嚴格的團體，且其藝術也逐漸走向焦慮不安型態的表現主義。他們最經得起時間考驗的成就是復興了版印藝術，特別是形式大膽簡潔的木刻版畫。

圖382 喬治·胡奧，《鏡前的妓女》，1906年，70×60公分（27½英吋×23½英吋）

雖然表現主義發展出一種德國人特有的性格，法國人喬治・胡奧(1871-1958)卻將法國野獸主義的裝飾效果與德國表現主義的色彩象徵性結合。他與馬諦斯同在莫荷門下學畫，並曾參加野獸主義畫展(見第335頁)，然而他的色彩運用與深奧主題卻將他定位為一位表現主義畫家，且是早期而孤立的表現主義者。他的作品曾被形容為「帶著深色眼鏡的野獸主義」。

胡奧是個很有宗教感的人，甚至有人認為他是20世紀最偉大的宗教畫家。他一開始在一名彩繪玻璃師手下做學徒；他喜愛以粗糙的輪廓去圍繞光艷的色彩，這使他筆下的娼妓與愚人顯得更深切。他並不去評斷他們，但他描繪這些飽受折磨的人時所流露的深刻同情，卻予人強而有力的印象：《鏡前的妓女》(圖382)就是對人性的殘酷強烈的指控：她雖迫於貧窮必須在鏡前悲慘地梳妝打扮以招徠顧客，她的女性氣質仍只是一種拙劣的模仿。此作亦非一味悲觀消沈，它還展現某種救贖的希望。這聽來或許有些怪異，但它對胡奧而言即使算不上是真正的宗教畫，至少也具有深遠的道德意義。她是他飽受折磨的悲慘女性基督形象，是一個身染污名、被人嘲弄咒罵的人物。

通往未來的橋樑

橋派是20世紀初期十年在德國形成的兩個表現主義運動中較早的一個，於1905年成立於德勒斯登。橋派藝術家自梵谷、高更及原始藝術中找到靈感；孟克(見第325頁)對他們也有強烈的影響。橋派的精神領袖恩斯特・路德維希・凱爾克內(1880-1938)欲使德國藝術成為通往未來的橋樑，他堅持這個包括埃里希・黑克爾(1883-1970)與卡爾・施密特-羅特盧夫(1884-1976)在內的團體要「以真誠及自發性……表達內在的信念」。

野獸主義即使在最狂野的情況下，仍保有一定的和諧與設計意味，但橋派卻要徹底揚棄此束縛。他們以現代都市的形象來傳達一個充滿敵意的疏離世界，扭曲的人物和失真的色彩到處可見。凱爾克內的《柏林街景》(圖383)就是如此：執拗刺眼的色彩與他自己破碎的歇斯底里影像充滿焦慮地向前湧現。他們的藝術總是充滿強烈難抑的暴力意味。艾米爾・諾爾德

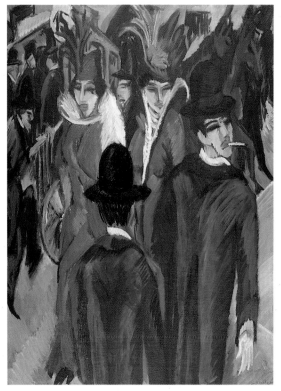

圖383 恩斯特・路德維希・凱爾克內，《柏林街景》，1913年，121×95公分(47¹/₂×37¹/₂英吋)

(1867-1956)一度也屬橋派，他是更具深度的表現主義者，多半都獨自創作。他對原始藝術及感性色彩的興趣促使他畫出一些充滿動感活力、視覺張力和節奏簡單的傑作。他甚至能以絕美色彩之間的戲劇性撞擊，照亮他德國故鄉的沼澤。《薄暮》(圖384)則不僅是一齣戲，遠方閃爍的光線更帶有一種快活的空間感。

墮落的藝術

隨著希特勒與納粹黨在1930年代崛起，許多當代藝術家橫遭羞辱。他們若不是被迫逃離德國，就是被送進集中營。「墮落藝術」是當局新創的字眼，形容任何不支持納粹「亞利安種族意識型態」的藝術。1937年首屆墮落藝術展在慕尼黑揭幕，梵谷、畢卡索與馬諦斯的畫都被撕下，隨意與精神病患的作品掛在一起。此展覽非常成功，之後還成為全德各地巡迴展出的政治宣傳活動，吸引了數百萬人前往觀賞。「墮落」的標籤為許多藝術家帶來嚴重影響，1938年恩斯特・凱爾克內就真的為此自殺身亡。

圖384 艾米爾・諾爾德，《薄暮》，1916年，74×101公分(29×39¹/₂英吋)

第一次世界大戰

1914年第一次世界大戰爆發，導火線是費迪南大公(奧匈帝國皇位繼承人)在塞拉耶佛遭到民族主義人士刺殺身亡。這項事件起先是燃起區域問題爭端，後來擴大成國際衝突。幾個月不到，整個歐洲和北非的一部份都被捲入這場衝突之中。奧匈帝國對塞爾維亞宣戰(他們相信塞拉耶佛陰謀是由塞爾維亞人所設計)，奧地利的盟邦德國也對俄羅斯與法國宣戰，並立即入侵比利時。而英國為了還以顏色，也對德國宣戰；造成五年烽火不斷、一千萬民眾喪生的大戰從此爆發。到了1917年4月，同盟國家已經包括英、法、俄、日、義與美國。大戰對許多藝術家也都造成影響，尤其是馬克斯·貝克曼這位曾在前線擔任醫務兵的藝術家。

貝克曼其他作品

《芝加哥紀念品》，麻州，劍橋，佛格美術館；
《兩婦人》，科隆，路德維希博物館；
《夢》，慕尼黑，國立現代美術館；
《化裝舞會》，美國聖路易美術館；
《嘉年華》，倫敦，泰德畫廊；
《馬戲團的海獅》，德國，漢堡藝術廳。

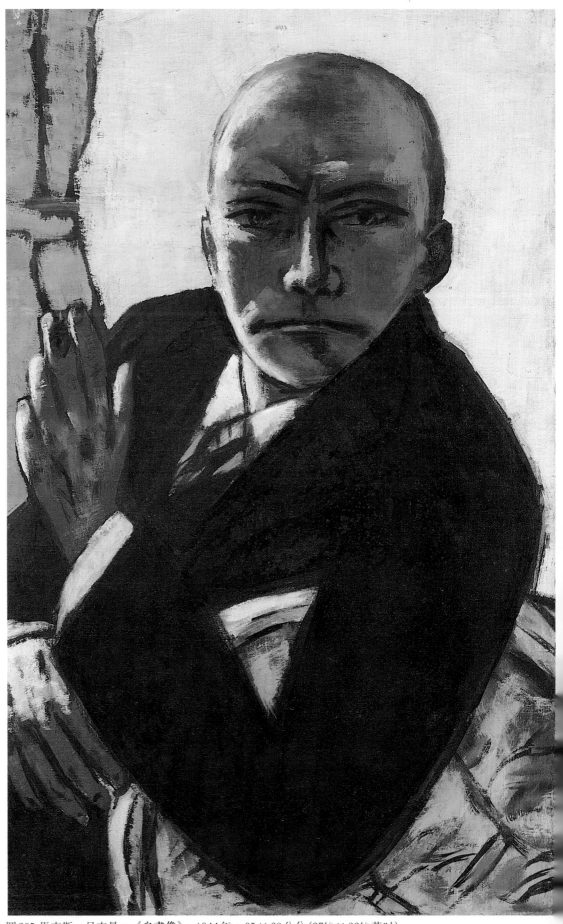

圖385 馬克斯·貝克曼，《自畫像》，1944年，95×60公分 (37 1/2 × 23 1/2 英吋)

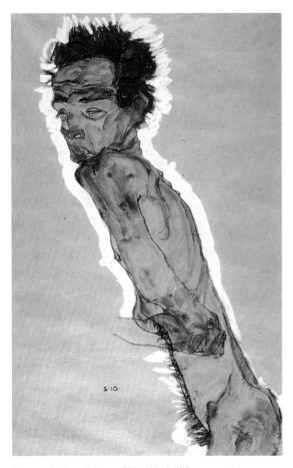

圖386 艾貢・席勒，《裸體自畫像》，1910年，110×35.5公分 (43×14¼英吋)

橋派在各藝術家的信念漸生歧異之際，終於逐漸勢微；而當時德國最偉大的藝術家(雖然不無爭議)則是馬克斯・貝克曼(1884-1950)。他獨立工作，築成自己的橋樑，將過去偉大藝術家的客觀事實與自己的主觀情感聯結。如同某些表現主義畫家，他也曾在第一次大戰中服役，結果產生難以忍受的憂鬱症狀與幻覺。他的作品激烈的強度反映了他所承受的壓力：穩重的色彩與平面而沈重的形狀將冷酷殘暴的形象固持下來，並賦予它們近乎永恆的特質。這種不可動搖的明確觀點使他遭到納粹憎惡，最後只能在美國度過餘生，成為一股永遠孤寂的力量。從他對自畫像的愛好以及將自己想像成笨拙與溫文的混合體這點看來，他或許堪稱杜勒的傳人：在《自畫像》(圖385)中，他不是看著自己，而是以預言般的迫切感望向我們。

奧地利的表現主義

奧地利表現主義畫家艾貢・席勒(1890-1918)過世時年僅28歲，我們並不真的明白他是否具有

青少年自艾自憐的厭世心態，而這正是他作品的主要題材。《裸體自畫像》(圖386)本身就是最動人的主題：它將席勒脆弱的心靈做了最感人而有力的揭露。他瘦得只剩皮包骨，幾乎不成人形。席勒用發亮的白色線條畫出自己身體的輪廓，藉此表明他心中的囚禁感與所受的局限：注意他的手臂是如何從關節以下消失，矛盾的是，這也暗示了成長與潛力。他是個鬱鬱寡歡、骨瘦如柴的年輕人，那片狂放誇大的陰毛或許正指出他不快樂的主因。他的觀點或許過於個人化，然而他歇斯底里的表現方式卻表達了許多年輕人的恐懼與疑惑。他既神奇、無定性，又天真得奇怪。

奧斯卡・柯克西卡(1886-1980)是另一位擁有巨大表現主義力量的奧地利藝術家。他曾表示：「我不自覺地接受了巴洛克傳承。」他排斥和諧但卻堅持視覺構想，他的藝術便全靠這種幻想的強度支撐，而這種強度對沈穩的傳統造成極大的破壞。

1914年他瘋狂地愛上奧地利作曲家馬勒的遺孀艾瑪，《風中的新娘》(圖387)即以狂野、夢幻的方式，透過複雜的心理洞察力來紀念這場感情風暴及不穩定關係：畫中艾瑪這位「新娘」滿足地酣睡著，而柯克西卡卻飽受掠奪，分崩離析地躺在扭曲的筆觸與蜿蜒的色帶之間，獨自在沈默中承受苦惱。

奧斯卡・柯克西卡

柯克西卡在1909-10年間以心理肖像畫名噪一時，當時的人認為他能將畫中人的靈魂完全展露無遺。受到第一次大戰心理創傷的影響，他的畫風急遽改變，開始畫起表現主義的風景畫。1914年他與作曲家古斯塔夫・馬勒的遺孀艾瑪譜出戀曲，並激發他畫出他最有力的畫作之一：《風中的新娘》。這段戀情雖在次年即告結束，但柯克西卡卻不能接受決裂的事實。據說他依照愛人的模樣做了一個等身大的人物模型，不論走到哪裡都帶在身旁。他對艾瑪的癡迷在1922年突然告終，他也在一夜痛飲之後把人形的頭顱打得稀爛。

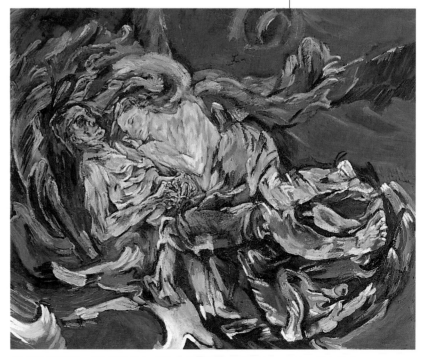

圖387 奧斯卡・柯克西卡，《風中的新娘》，1914年，181×221公分

藝術家的遷徙

巴黎在20世紀初期成為世界藝術中心,吸引了許多外國畫家,其中有三位猶太流亡畫家就在幾年內陸續抵達:凱姆·蘇丁尼、馬克·夏卡爾,以及亞美德歐·莫迪格里亞尼。他們後來雖結為好友,且均從最新近的藝術新創見中獲得靈感,但卻都是具高度個人原創性、畫風自成一格的藝術家,不屬於任何歸類與模仿。

這三位畫家都不是法國人(蘇丁尼和夏卡爾生於俄羅斯,莫迪格里亞尼是義大利人),也都是巴黎畫壇的局外人,而這不僅只是文化因素。他們都嘗到身為另類的滋味:從未真正屬於任何團體,也不認同任何一個藝術宣言。

狂熱的表現主義者

凱姆·蘇丁尼(1894-1943)於1913年來到巴黎,是巴黎唯一和胡奧(見第341頁)有某種類近的畫家,身為巴黎的表現主義畫家,他屬於「巴黎畫派」。蘇丁尼採用層層厚重油彩的風格與胡奧極為不同,但他那種狂野混亂、既悲戚又猛烈的精神,卻與胡奧這位法國人有異曲同工之妙。胡奧雖與野獸主義過從甚密,卻仍被視為天生的表現主義畫家,同樣地,蘇丁尼雖特立獨行,也是位天生的表現主義畫家。

大地是蘇丁尼的信仰所寄。他以滿懷熱情畫出土地的神聖不可侵犯,卻也因此難以解讀。《塞雷風景》(圖388)充滿張力,近於抽象;這幅畫以極度自由放任的筆法來描繪大地的表層,不過當我們真的用心去「讀」它時,則畫中的丘陵、樹木和道路,都會產生新的意義。

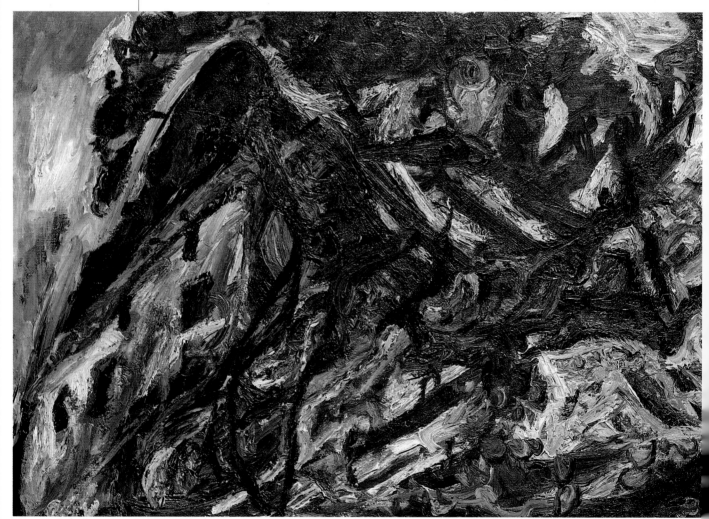

圖388 凱姆·蘇丁尼,《塞雷風景》,約1920-21年,56×84公分(22×33英吋)

心靈的夢境

1914年馬克・夏卡爾(1887-1985)如蘇丁尼般身無分文來到巴黎,他結合自己的奇想與在法國學到的感性色彩和現代美術技法,以原創甚至原始的方式玩弄現實於股掌。就最廣義而言,也可說是心靈宗教畫家:他畫心靈而非心智的夢想,他的幻想也從未流於荒誕,而是以超越羅輯的語言與人類對幸福的渴望交談。

他早期的作品尤其煥發著俄羅斯猶太人教養的精神力量所產生的內在光輝,《提琴手》(圖389)形象神秘,是猶太生死與婚姻大典的主持者,獨自承擔著猶太社區的生離死別、婚喪喜慶,冷靜而疏離地面對大眾的命運——注意提琴手發光的綠色臉龐,以及他如何在沒有任何支撐的情況下,神奇地飄浮在空中。

莫迪格里亞尼矯飾化的藝術

第三位偉大的巴黎「局外人」不幸英年早逝。受貧窮及對窮困潦倒的強烈羞恥感所驅使,義大利人亞美德歐・莫迪格里亞尼(1884-1920)藉著酒精和藥物毀滅自己。他是個具病態美的美

圖389 馬克・夏卡爾,《提琴手》,1912/13年,188×158公分(6英呎2英吋×5英呎2英吋)

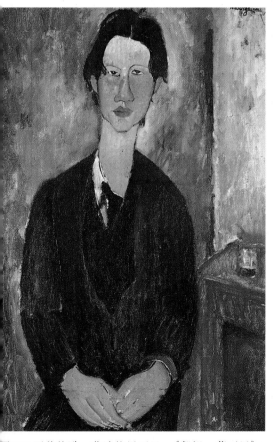

圖390 亞美德歐・莫迪格里亞尼,《凱姆・蘇丁尼》,1917年,91×60公分(36×23 1/2英吋)

男子,作品有種罕見的舒緩優雅,令人無法抗拒。受羅馬尼亞雕塑家康斯坦丁・布朗庫西的影響,他對原始雕刻(尤其非洲雕刻)大為傾倒。他以優雅、裝飾性的圖飾和單純化的形式為基礎,進而發展出一種複雜、獨特的風格。我們很難理解他的作品為何無法吸引收藏家的眼光。如今他以高貴拉長的裸體畫著名,不過他的肖像畫才是最出類拔萃的。

《凱姆・蘇丁尼》(圖390)是如此超出常軌,他的肉體或他在精神上發展的可能性,都對莫迪格里亞尼產生極大的吸引力。畫中的蘇丁尼像支突兀的柱子般聳立在畫框中,他的鼻子粗獷,雙眼不對稱,頭髮亂成一團。這種粗野、奇異的外觀與他細瘦的手腕與雙手,及臉上那種渴望家園(若無家可歸將傾其所有另建一個)的表情成為強烈對比。畫中不無哀傷,卻也有著幾分堅忍:紅色的厚唇堅決地緊閉著。

夏卡爾其他作品

《牛販》,瑞士,巴賽爾市立美術館;
《雜耍演員》,美國,芝加哥藝術學校;
《艾菲爾鐵塔》,渥太華,加拿大國家畫廊;
《戰爭》,巴黎,龐畢度藝術中心;
《烈士》,瑞士,蘇黎世美術館;
《藍色馬戲團》,倫敦,泰德畫廊;
《農夫的生活》,紐約,古金翰美術館。

畢卡索與立體主義

立體主義之後，世界便改觀了：那是藝術史上最具影響力及革命性的運動之一。西班牙人巴布羅・畢卡索和法國人喬治・布拉克的新藝術，訴諸感官、美麗地、而非任意地將視覺世界劈分扯裂。他們提供了一種幾乎可以稱之為「上帝眼中所見的真實」：同時呈現物件由各個不同視點所觀察的結果。

我們能輕易理解巴布羅・畢卡索（1881-1973）覺得19世紀末的西班牙對他而言太過於地方色彩。畢卡索的天才是在大格局的時代潮流裡塑成的，純就創作力而言，沒有藝術家曾出其右。他是最具原創性、最多才多藝的藝術家之一，並具有同等強烈的個性。整個20世紀裡，人們對畢卡索的作品時而感到興趣、時而憤慨，對其最後的評價始終沒有定論。

圖391 巴布羅・畢卡索，《雜耍藝人的家族》，1905年，213×230公分 (7英呎×7英呎7英吋)

圖 392 巴布羅・畢卡索，《亞威農的姑娘》，1907 年，244 × 234 公分 (8 英呎 × 7 英呎 8 英吋)

畢卡索的藝術歷程

畢卡索漫長的藝術生涯可分成幾個明顯不同的時期，包括「藍色時期」與稍後的「粉紅色時期」。他於 1901 年開始創作藍色時期的繪畫，這些畫反映出他因一名友人的逝世而感傷。畢卡索認為藍色是孤寂憂鬱的顏色，這當然也反映出他個人當時的淒涼處境。之後他在 1905 年進入粉紅色時期。有人認為他此期作品的溫暖色調是受到他吸食鴉片的習慣影響。1908-12 年間則是他最富創造力的時期之一，稱為「解析立體主義」(見第 348 頁) 時期。在這個由他與喬治・布拉克共同發展出來的風格裡，畢卡索運用了黑色與棕色的色彩，及分解和重組的形式。

立體主義

立體主義是畢卡索和布拉克在 1907 年左右所發展出的美術運動後來成為西方藝術的主要影響力。他們選擇將描繪的主題分解成若干平面，並將物件的各個角面呈現出來。他們在 1912 年之前完成的作品被稱為「解析立體主義」，專注於幾何圖形並使用低沈色彩。第二階段則稱「綜合立體主義」，使用較具裝飾性的圖形、印刷字形、拼貼物及鮮亮色彩。也就在此時，藝術家如畢卡索和布拉克等人，開始在他們的圖畫中使用從報紙剪下的片斷。

早期歲月

畢卡索的「藍色時期」為 1901-04 年，是從他遷至巴黎的早期貧窮歲月開始。當他逐漸嶄露頭角時，便緩緩轉入「粉紅色時期」。畢卡索開始繪畫時年紀雖輕，卻有著強烈的野心。他的《雜耍藝人的家族》(圖 391) 一開始便氣欲擲地有聲。這是粉紅色時期的巨幅謎般作品，顯示畫家出色的繪圖技巧，以及早期貧窮和哀傷痕跡的微妙感受。五位巡迴表演的特技家緊張落寞地站在貧瘠、平凡的風景裡；其中一位寂寞的女孩雖也憂鬱，情緒也與周圍人物相同，但她似乎更孤獨。這幅畫有種不吉的凶兆和莫名的神秘。我們覺得畢卡索也只知問題而不知答案。藝術已成為他情緒的媒介，反映著一名藝術家追尋聲名過程中的心情及憂鬱。

第一張立體主義畫作

在畢卡索年方 20 出頭但已度過自憐的藍色時期與粉紅色時期時，即以《亞威農的姑娘》(圖 392) 改變了我們認知的現實世界，此名稱是由他的朋友以一處聲名狼藉的妓院為名。這些女子確為妓女，而她們最初的觀賞者則因駭然而畏縮。這是討論 20 世紀藝術時必然會提及的畫，也是第一幅所謂的立體主義作品，雖然這群可怕的少女所呈現的焦稠粉紅色彩與後期立體主義圖畫微妙的灰色與棕色大相逕庭。我們

完全無法忽視這幅畫的重要性以及它對後來美術的深厚影響。這些肖像野蠻、不具人性的頭部是畢卡索當時暴露於原始部落藝術的直接結果。他對她們頭部的處理手法，給予了這張圖畫凜然生畏的力量。他以一種任性、近乎魯莽的自由將她們納進他個人的想像靈視裡，並以符合她們個別的心靈需求解放她們。

畢卡索是個極端的沙文主義者，我們不知他是否故意如此。《亞威農的姑娘》使得他對女性的強烈恐懼以及他支配與扭曲她們的需求一覽無遺。即便今日，當我們面對這群兇猛、具威脅性的悍婦時，也會不由自主地因憐憫的恐懼而顫抖。起初，畢卡索甚至不敢將它呈現給他那些眾多的欽慕者看。但其野蠻的力量卻不斷呈現在布拉克（見第350頁）面前，並令他無

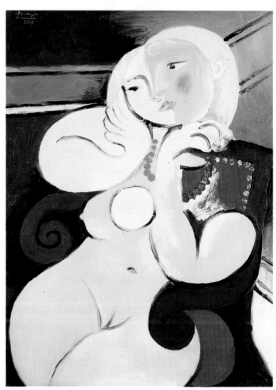

圖394 巴布羅・畢卡索，《紅椅子上的裸女》，1932年，130 × 97公分（51 × 38英吋）

法釋懷。終於，他和畢卡索開始共同發展出這個新藝術的意涵。所謂立體主義意味著自所有角度同時觀看真實，亦即將物體與其真實環境之網契合在一起。誠如塞尚所言，「真實」將沒有界線，它只不過是從各個不同層面由直覺匯集而浮現的一種形態（見第347頁邊欄）。即便大多數的立體主義畫家局限於以一些平凡而熟悉的物品為題材，例如酒瓶、酒杯或樂器（見第350頁）等，但結果卻仍晦澀而難以解讀。

超越立體主義

畢卡索對任何將自己局限於某個單一風格的想法都不屑一顧。他總是不斷試驗，他的多才多藝和創造力總是令同儕驚奇不已。每當他彷彿已固定於某一特定觀察方式後，又幾乎在一夜之間改變。

畢卡索很快地富有起來。而正當人們對他早期藝術手法的憤慨逐漸平息之時，他再度以其題材引起爭議。他甚至比林布蘭或梵谷更具自傳色彩，而他生命中的幾名女性正巧提供了變化多端的劇碼：每一次的新戀情都以新的模特兒和新的想像視野，促成一波新的創造力。《戀人》（圖393）展現了畢卡索的古典情緒。他

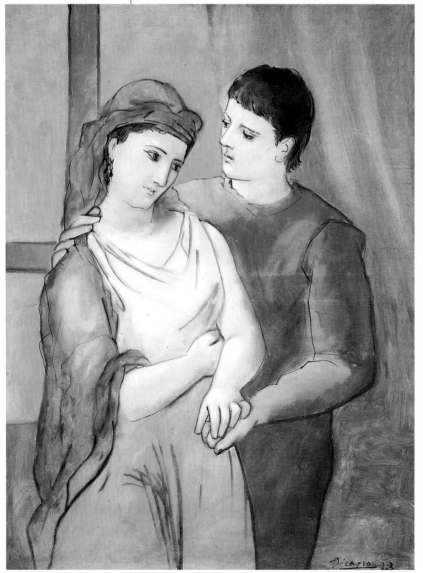

圖393 巴布羅・畢卡索，《戀人》，1923年，130 × 97公分（51 × 38英吋）

嚴肅、簡單地賦予它如舞台戲劇的場景般堅實的形式。這時他正迷戀著奧爾嘉·寇克洛娃。她是教養高貴的俄國芭蕾舞伶,畢卡索自然地與她結了婚。可是當他們的關係生變時,奧爾嘉對他的優雅影響,也很快就被他憤怒地否定了。《戀人》中有種屬於芭蕾的優美,雖然畢卡索繪畫風格的變化相當豐富,卻從未完全捨棄此類風格,正如他從未放棄女人一般。

藝術家的愉悅

激發畢卡索內在最迷人藝術的情婦是瑪麗-德蕾莎,一位高大溫和的女子。畢卡索喜歡在畫布上調弄她那渾圓的體態。他是如此多才多藝,創造力又是如此令人驚異,以致每位觀賞者都可能有其最喜愛的時期(雖然這種反應可能過於主觀)。然而,因瑪麗-德蕾莎所啓發的作品似乎有一種畢卡索其他作品都無法匹敵的深度。在《紅椅子上的裸女》(圖394)中,是我們最後一次看到比較親切和藹的畢卡索。他在她心甘情願的柔弱以及肉感十足的豐滿體態裡,找到某種絕對安然可靠的東西。

　　所有與瑪麗-德蕾莎相關的畫均極令人滿意(至少在此戀情生變前是如此):豐富、優渥、甚至甜蜜,卻深具挑戰意味。畢卡索調弄著她那圓胖的肉體與極其年輕的強烈矛盾(他們相遇時她只有17歲)。她帶給他的肉體滿足解救並滋養著他;彷彿對畢卡索而言,這個單純的孩子在某種程度上具有母親的形象意義。《紅椅子上的裸女》雖有著晶瑩的體格特徵(捲繞著她身體的鮮紅扶手椅似乎也分享了同樣的特徵),畢卡索對其面部的處理卻仍表達出她雙重角色的二元性:她同時是滿月與弦月,是正面也是側面。我們不得不感受到畫家激奮地傳達出來的愉悅感。這種圓滿感在畢卡索的其他階段都很難得見:自從他對瑪麗-德蕾莎及其溫暖的風韻失去興趣後,這種圓滿感便再也不曾出現。

畢卡索後來的情婦

畢卡索後來的情婦,例如朵拉·瑪爾(一位知識分子)或法蘭絲瓦·吉羅特(一位藝術家),都引出他殘酷的一面。這兩位都是意志極堅定的女生,但畢卡索的決定卻不會因此而動搖。即使晚年時必須由第二任妻子賈桂琳·羅克照顧,

他仍以她作為與命運抗爭的攻防手段。他對自己在暮年喪失性能力深感震怒,而且企圖以他極具份量的藝術力量作為補償。

　　畢卡索為朵拉·瑪爾所繪的《哭泣的女人》(圖395)具有一種可怕的力量。這幅畫和他偉大的《格爾尼卡》在同年完成,是一幅很不吸引人的畫:刺目、令人不悅的黃色與綠色、倦怠的紅色、病態的白色及不祥的紫色,苦澀無情地相互交戰。它同時傳達著出畢卡索欲支解其模特兒的惡毒欲望。朵拉的眼淚幾乎可確定就是畢卡索引起的,且顯示出她痛苦地需要尊重;畢卡索則回報以邪惡的野蠻。

　　力量是他特殊的天賦。即使是最不重要的主題,他也能以蠻橫的力量轉變成有力之作。若所有美麗的事物都有力量,則我們可將藝術家安排在兩端為美麗和力量的直線上,維梅爾、克勞德與馬諦斯屬於美麗的那一端;林布蘭、普桑則將與畢卡索一起被置於力量的這頭。

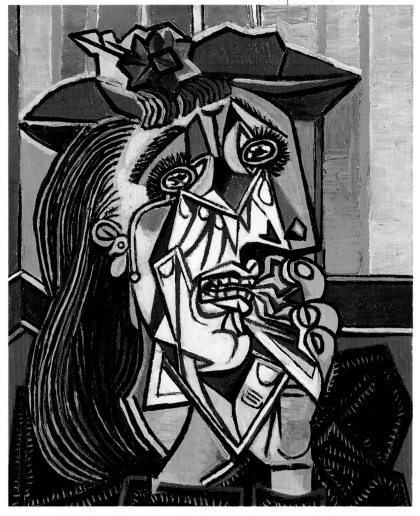

圖395 巴布羅·畢卡索,《哭泣的女人》,1937年,55×46公分(21½×18英吋)

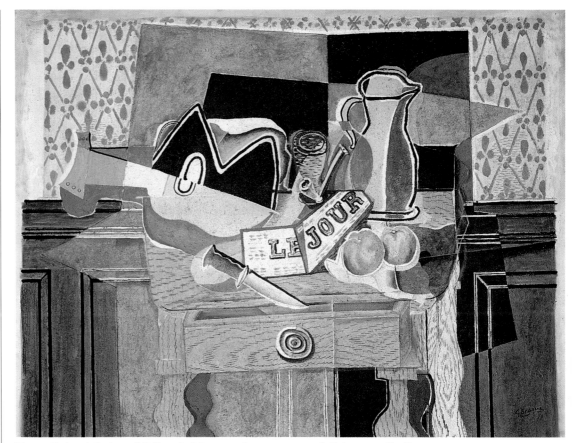

圖396 喬治‧布拉克，《靜物：白晝》，1929年，115×147公分(45×58英吋)

喬治‧布拉克

喬治‧布拉克(1882－1963)是唯一曾以對等地位與畢卡索合作的藝術家。他倆就像綑在一起的登山者，彼此互相提攜。他們從1907年就開始密切合作，探究同一主題的各個不同角度之層面與截面，以致他們雖各自開展其天賦自主性，並將立體主義帶向另一個更明亮易明瞭的層次，他們的某些作品卻幾乎難以辨認。

事實上他們聯手的時間很短。布拉克的早期作品比起畢卡索雖毫不遜色，卻始終未能超越他。雖然布拉克喜歡在形體與質感上創新，他的綜合立體畫(見347頁邊欄)《靜物：白晝》(圖396)的色彩卻頗壓抑，毫無嬉戲意味，且總是不如畢卡索的立體主義畫華麗。不過這時他們已分道揚鑣，內在的差異也愈發顯明。

裘安‧葛利斯

西班牙人裘安‧葛利斯(1887-1927)是第三位偉大的立體主義畫家。他不斷將此風格明亮、清晰化，卻因英年早逝而未能將之更向前推展。但也因為他的專心一志，才會被視為純正的立體主義畫家。他的《幽靈》(圖397)有種滑稽的快活感，畫中不斷轉換的平面以及結合報紙、雜誌和娛樂的俏皮圖樣，加上純熟優雅的風格，使人絕不致誤認為布拉克或畢卡索之作。

圖397 裘安‧葛利斯，《幽靈》，1915年，60×73公分(23¹/₂×29英吋)

機械的時代

在20世紀初的數十年間，西歐世界明顯地風行著一股對機械的興趣和欽羨。對一群年輕的義大利「未來主義」藝術家而言，機械所提供的進步便是他們愈來愈受動力速度與運動所魅惑的縮影。雖然他們將此一進步的概念轉化爲戰爭的榮耀以及破壞博物館等的瘋狂行爲，他們以視覺經驗所詮釋的動力依舊令人倍感刺激。

如同德國「橋派」的成員，義大利的未來主義藝術家志在將藝術自歷史的束縛中解放，並頌揚現代的全新美感(見邊欄)。昂倍托・波契歐尼(1882-1916)、季諾・塞維里尼(1883-1966)以及季亞科莫・巴拉(1871-1958)於1910年加入了未來主義團體。他們想要以充滿活力、力量與動作的繪畫來表達世界事件的不斷奔流。在《鬧市的噪音侵入屋舍》(圖398)這幅畫裡，波

契歐尼就是企圖給予觀者此種感覺，而且他可以說非常地成功。噪音變成了某種可見之物、某種真實地侵犯著隱私的東西。波契歐尼是如此描述這幅畫的：「街上所有的一切活力和喧嘩，有如外界事物的遷動和實在一般地同時湧進。」騷動洶湧而不連貫的形式，既紊亂又帶著規律。

圖398 昂倍托・波契歐尼，《鬧市的噪音侵入屋舍》，1911年，100×107公分(39¼×42英吋)

圖399 費爾南·雷捷，《兩個持花的女人》，1954年，97×132公分（38×52英吋）

法國與機械時代

費爾南·雷捷（1881-1955）最初是受到立體主義的影響；但歷經第一次世界大戰的壕溝戰後，他便轉向關懷社會主義。一如未來主義藝術家，雷捷對人類與現代機械調和無間的結合讚嘆不已。他發展出一種不尋常的抽象與具象混合體，表達了機械滑順規律的特質。《兩個持花的女人》（圖399）雖仍有部份寫實，卻已顯出後期風格的簡潔與有力。這兩位女士概要式的完整形式，意味著她們很容易同化於一般人；雖然色彩明亮的大方塊才是她們真正的趣味所在，但是雷捷對凡夫俗子確實懷有無限的敬意。同樣地，這幅畫也帶有史詩般的光彩，足以令多數觀者直覺地產生回應。

除了雷捷和未來主義藝術家，機械時代也啟發了賀貝荷·德洛內（1885-1941）。《向布萊里奧致敬》（圖400）顯示德洛內對飛機和第一位飛越英吉利海峽的飛行員布萊里奧極為著迷。它乍看是抽象畫，但卻充滿視覺的暗示。布萊里奧的飛機高高地在艾菲爾鐵塔上方盤旋，許多人物和飛機則眼花撩亂地在令人聯想到螺旋槳的彩色圓圈中穿梭（見邊欄）。

圖400 賀貝荷·德洛內，《向布萊里奧致敬》，1914年，250×251公分

邁向抽象

在 1911年，一個新的德國藝術團體開始向大眾展示他們的作品。「藍騎士」即逐漸成為德國表現主義的重心。不過，他們主張自由實驗與原創性的立場，同時也打開了邁向抽象之路。瓦西里・康定斯基是這個團體最具影響力的成員，他最為人稱道的成就，就是在1910年繪出第一幅「抽象」畫。

名 為「藍騎士」的團體成立於1911年，繼承了1913年瓦解的第一波表現主義運動：橋派（見第340頁）。藍騎士的成員包括弗朗茲・馬克（1880-1916）、瓦西里・康定斯基（1866-1944）及奧古斯特・馬可（1887-1914）。他們頌揚兒童藝術與原始藝術，不過並沒有精確的藝術綱領。這個基本上對藝術持浪漫與相當精神化觀點的團體（見邊欄），最積極活躍的擁護者是於第一次世界大戰中陣亡的年輕藝術家弗朗茲・馬克；他視動物為遭到背叛但卻未受沾污的守護者，而牠們所守護的則是僅存的天真，以及尚未腐化的天性。

藍騎士

「藍騎士」一詞，是由其中最重要的兩位成員——弗朗茲・馬克與瓦西里・康定斯基——在1911年用以指稱一群慕尼黑表現主義畫家的名稱。他們前後舉行兩次巡迴展，足跡遍及德國各地，參展的藝術家還包括奧古斯特・馬可、保羅・克利以及喬治・布拉克。上圖是弗朗茲・馬克於1912年出版的《藍騎士年鑑》封面，插圖是選自康定斯基的一幅木版畫。

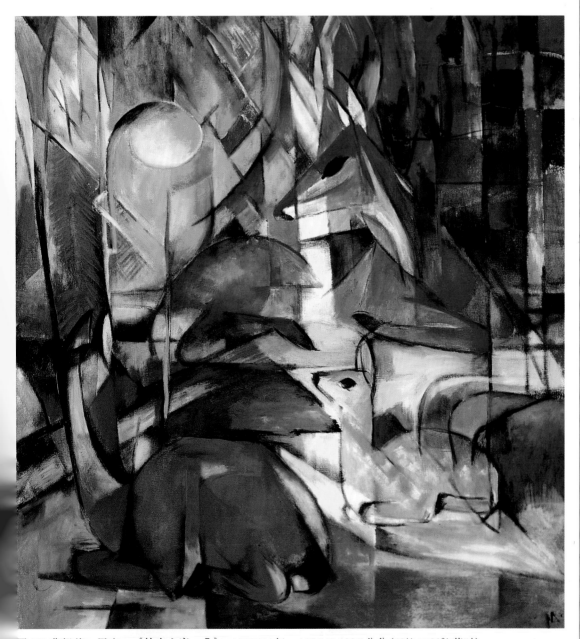

圖401 弗朗茲・馬克，《林中之鹿，II》，1913/14年，110.5×100.5公分（43 1/2×39 2/3英吋）

神智學者

「神智學」（theosophy）一辭是由上帝（theos）與智慧（sophia）兩個希臘字演變而來，為宗教哲學的一支，根源可回溯到古代。神智學於19世紀末重新出現，對康定斯基與蒙德里安等藝術家產生影響。神智學的基本教義，見於美國神智學者布拉瓦特斯基夫人所著的《神秘的教義》一書。她主張一件事物的「本質」比它的特質更為重要。如康定斯基這些年輕藝術家都相信，他們的抽象藝術能帶領人類走向精神上的啟蒙。

俄國革命

1917年俄國革命爆發，部份起因是因為當時的政體無法掌握俄國在第一次世界大戰中扮演的角色。當時有兩派主要的革命團體：自由派認為俄國仍可贏得戰爭並創造民主政治；布爾什維克派則以為俄國已然戰敗，並想要扭轉全國的經濟。前衛運動被政府所收編（雖然沒有維持多久），成為文宣部門（煽動與宣傳的混合產物）的主要工具，藝術家更被鼓勵去設計海報和計劃政治示威活動。

一如奧古斯特·馬可，馬克也選擇以強烈、具象徵性的色彩來表達這些感受。他以一種令人動容的愛來畫動物：與人道的憐憫不同，他愛的是牠們所代表的、和牠們依舊能體驗到的一切。《林中之鹿，II》（圖401）由近於抽象的形體和線條所構成的一座經驗之林，透過這座森林可看到鹿兒彷彿自草叢中冒出的小小身形。動物是全然平和的，牠們在這個森林世界中悠游自在。這幅畫是對這些生命中絲毫不帶憤懣自我的物種，一種經過形式化的輝煌呈現。

後來同樣在戰爭中喪生的奧古斯特·馬可，則是秉性溫和、具詩人氣質的藝術家。他單純地愛好著大眾共通的喜樂，這使得他那毫無意義的毀滅特別令人難過。《穿綠外套的女人》（圖402）浮現在畫布上，充滿著幸福的疏離感與平和。在「藍騎士」裡，馬可是對形式與色彩最敏感的。這幅畫由強烈的輪廓中散發出柔和的色澤光芒，創造出極具美感的明亮光域。

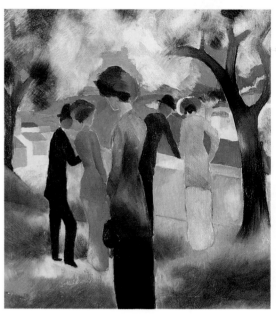

圖402 奧古斯特·馬可，《穿綠外套的女人》，1913年，44 × 43.5公分（17 1/3 × 17英吋）

康定斯基與抽象畫

然而，馬克或馬可兩人均非抽象畫家；發現惟有「發自內在必然的需求」才能激發真正藝術的人是康定斯基，而此一內在需求的力量也強迫他放棄具體的形像。康定斯基是位受過律師教育的俄國人，才華出眾並極具說服力。1897年，他已年過30，才決定到慕尼黑去攻讀藝術。當「藍騎士」成立之時，他已在嘗試抽取客觀外在的形像，並以此作為他前衛藝術的創作跳板。有一天傍晚，他把自己的一幅畫橫放在畫架上欣賞，便為畫的美給震懾住了：那種美感勝過將它直放時所見。而讓他如此神魂顛倒的，便是獲得解放的色彩與形式的獨立。

康定斯基是個果斷而敏感的人，是適於接獲此種想像啟發的最佳先知。他以文字與範例來傳佈此觀念，即使對這種新自由心存疑慮的人也往往被他的畫所說服。《即興作品第31號（海戰）》（圖403）中有個較不籠統的標題——海戰。透過這個暗示，我們確實可以看出他如何利用兩艘高聳船艦互相發射砲彈的意象，並將這些特殊的元素加以抽象化，成為畫面上光彩輝煌的一片騷動。雖然畫家並未清楚描繪出海戰的情形，畫面上混亂、勇氣、刺激與狂暴的動作已使人體驗到一場海上戰爭。

康定斯基以色彩來描述這一切。色彩在畫面中央躍動、膨脹，但在上方的兩個角落被粗略地刪去，而右下角更不吉利地遭到沾污。不管

圖403 瓦西里·康定斯基，《即興作品第31號（海戰）》，1913年，140 × 120公分

是血跡或是顏料，圖上還有著污點。整個行動緊夾在兩條強而有力、不斷上升的對角線內，產生一個在畫面中間不斷上升的三角形。這種強調揚升的手法賦予暴力英勇壯烈之感。

這些自由、任性的狂喜並非抽象藝術唯一的形式。在晦暗的晚年歲月中，康定斯基變得極為節制，所有的原創性靈感都消失得無影無蹤，取而代之的是莊嚴華麗的花紋圖樣。《粉紅色的符號》（圖404）的存在只是一個標的：所謂的「粉紅色」與「符號」純屬視覺領域。畫作中找得到的唯一意義就在於它所提供的經驗，而且是需要長時間的沈思才得以領悟的經驗。有些人覺得抽象藝術難以接受，就是因為它需要花上許多時間與心力才能理解。但若不能以開放的心靈來做長時間的觀賞，那麼我們能看到的，就只是一張高級的壁紙罷了。

康定斯基與音樂

康定斯基也是一位素養極高的音樂家，他曾經說過：「色彩是鍵盤，雙眼有如和聲，而靈魂則是具有多根琴弦的鋼琴。藝術家是彈奏的那隻手，按觸著琴鍵，牽動靈魂深處的共鳴。」認為色彩與音樂的和聲有關的概念早已行之有年，也曾引起牛頓等科學家的興趣。康定斯基則以高度理論化的方式來使用色彩。他把色調和音質、色彩和音調、以及彩度和音量聯想在一起。他甚至宣稱，每當他看到色彩便會聽到音樂。

康定斯基其他作品

《即興洪水》，德國，慕尼黑，倫巴赫美術館；《在黑色的擠壓之中》，紐約，古金翰美術館；《沈重的圈圈》，美國加州，帕沙帝納，諾頓‧西蒙博物館；《灰色》，巴黎，龐畢度中心；《整體》，東京國立現代美術館；《哥薩克人》，倫敦，泰德畫廊；《再一次》，瑞士，伯恩美術館。

圖404 瓦西里‧康定斯基，《粉紅色的符號》，1926年，101×81公分（39 1/2 × 31 3/4 英吋）

保羅・克利

保羅・克利是位生性內向的瑞士畫家,成年之後的大半生都旅居德國,直到1933年被納粹驅逐出境。他的作品難以定位,只能說並不全然抽象,卻也不曾真正寫實。他對所有藝術中最不訴諸物質的一項——音樂——有股天生的敏銳度,這項特質貫穿他所有的作品,使他那魔幻般的色彩更加清晰、意象更超塵脫俗。

保羅・克利(1879-1940)是最擅長使用顏色的畫家之一,同時也是線條的大師。他最嚴肅的作品中,仍可能暗藏著詼諧;對於造型,他似乎有著無窮無盡的創造力。他很早就在繪畫和音樂間做了抉擇,此後,他就成為現代藝術中最富詩意和創意的藝術家之一。他先是在威瑪和德索的包浩斯學校(見邊欄)教書,而後轉往杜塞爾多夫學院授課。直到被納粹趕出杜塞爾多夫為止,克利只創作小幅畫作,但這並不影響他作品內在所具有的卓越。

「色彩與我是一體的。我是一位畫家。」

——保羅・克利

包浩斯建築

包浩斯藝術暨建築學校是由華特・葛羅比斯(1883-1969)於1919年在舊威瑪學院所發展出來的。早期師資包括克利和康定斯基等藝術家,這些藝術家和當地工業界建立起緊密的關係;他們的許多作品,包括家具和織品都被工廠選來大量生產。1925年,包浩斯遷到德索,並建了一批擴大合作的大樓(見上圖)。所謂的包浩斯建築是一種以嚴謹、簡潔的線條和單純的材料,建構出不強調人性的、嚴肅的、幾何風格的建築。在葛羅比斯離開後,包浩斯於1932年遷往柏林,隨後就被納粹黨人關閉了。這個團體的解散事實上促成許多人遠走他方,進而將包浩斯的理念散佈到整個西方世界。

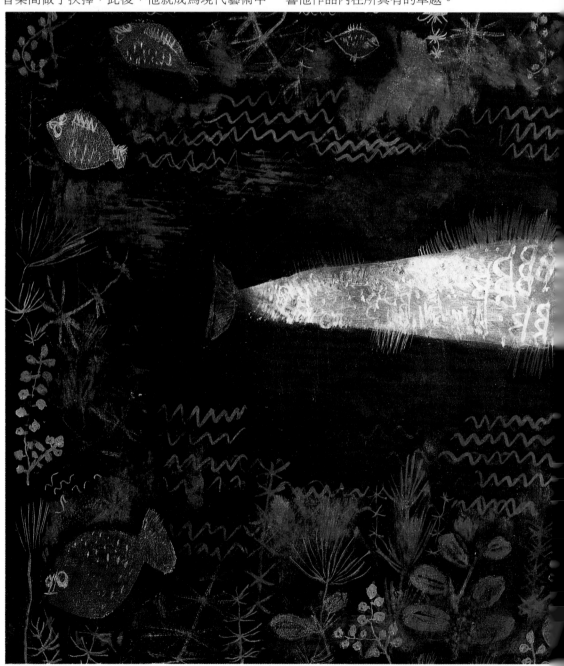

圖405 保羅・克利,《金魚》,1925/26年,50×69公分(19¾×27¼英吋)

《金魚》(圖405)在牠水底的自由國度裡悠游，其他小魚也為牠閃亮的身軀，留下清澈的空間。這隻神奇的魚身上刻著神秘難懂的符號，魚鰭鮮紅，眼睛像是一朵粉紅色的花朵。牠莊嚴高雅地懸浮在深邃、窈藍而神秘的海中，海中有代表著豐饒的神秘意象，閃閃發光。這隻魚將牠私密世界的奧秘妝點出深意，我們或許無從理解，但它就在那兒。海和海中生物以臣服之姿安排在角落，與這光燦奪目的金魚相比，顯得微不足道，但也同時變重要了。這沈靜的高貴、璀璨、孤寂及尊崇，也正是克利本身的特質。不管藝術世界懂得與否，

圖406 保羅・克利，《秋風裡的黛安娜》，1934年，63 × 48公分 (24³/₄ × 19英吋)

克利都是藝術界的「金魚」。

死亡與恐懼的意象

克利以極快的速度和自信作畫；要指出他全部的作畫範疇、源源無盡的魔力和他的詩意，是不可能的。我們可從《秋風裡的黛安娜》(圖406)窺見他的律動感。在微潮的微風中，飛舞的葉片化成狩獵中的女神，但同時也是克利社交圈中衣著入時的仕女。呈現在我們眼前的是即將逝去的年歲的悚然陰森，以及獨立而帶點可愛的平衡形式。這幅畫蒼白得出奇，然而這柔和的蒼白色調正是主題所需要的：暗示著黛安娜正在盎然的秋意中逐漸解體。

克利英年早逝，死於一種慢性的虛耗病症；無奈的是，他的死亡與二次大戰所意味的和平之死同樣令人心驚。他最後的幾幅畫和其他作

焚書

克利的繪畫生涯在1930年代初期到達巔峰，但此同時他也遭到德國文化部的監視。納粹宣傳部長約瑟夫・戈培爾在德國各個大學城主辦了數百場的焚書行動，數以千計的書都被冠以「不信仰新德國精神」之名而遭焚毀，其中包括馬克斯和佛洛伊德的著作。數以百計的知識份子和藝術家被迫逃亡他國，康定斯基(逃往法國)和克利(逃往瑞士)也包括在內。其他左翼知識份子就沒這麼幸運了，他們都死於集中營。

《狂飆》

《狂飆》雜誌和畫廊
由賀華斯・瓦爾登
1878-1941)於柏林設
立，藉以鼓吹德國的
前衛藝術運動。這個
畫廊自1912年開始
營運到1924年為
止，雜誌則自1910
年創刊到1932年停
刊。《狂飆》是德國
現代藝術的重心，推
廣未來主義和藍騎士
畫派(見第351頁)的
作品。克利投稿這本
雜誌的第一篇文章主
要是重新詮釋了一幅
賀貝荷・德洛內於
1913年1月完成的畫
作。克利的畫作也在
1912-21年於《狂飆》
的展覽室展出。

克利其他作品

《古音》，瑞士，巴賽
爾市立美術館；
《庭園大門》，瑞士，
伯恩美術館；
《舞者》，美國，芝加
哥藝術學校；
《花台》，東京國立現
代美術館；
《暮火》，紐約，現代
美術館；
《夜間植物瞭望台》，
德國，慕尼黑國立現
代美術館；
《檸檬園》，華盛頓特
區，菲利普典藏館。

圖407 保羅・克利，《死亡與火》，1940年，46×44公分(18×17¹/₃英吋)

品全然不同：不僅尺寸較大，且畫中形體常被一道粗黑的輪廓線框住，彷彿要保護它們免於暴力的侵擾。他以往作品的慧黠消失無蹤，代之以龐然的悲愴，但並非個人的，而是為任性愚蠢的人性感到悲愴。

《死亡與火》(圖407)是克利最後幾幅畫作之一。閃閃發光的白色骷髏頭佔據了畫面中央，上以德文Tod(意即死亡)構成臉龐。一個小型的人體正走向死亡，連胸前的心臟也掏空了，他的臉沒有特徵，身體也沒有實質。死亡是他唯一的存在，臉上的五官正在墳墓等他。畫中雖有火光：尚未下山的太陽歇息在地球的邊緣，卻也是死亡之手。上方的空氣被火光照亮，所呈現的並非死亡之外的另一種選擇，而是對死亡更深一層的了解。畫中人勇敢走向死亡、走進明亮的火光。陰冷、灰綠的死亡之境接受了這個火光，給予它嘲諷式的安慰。

三支神秘的黑色木樁從上方筆直而下，男人手上還拿著另一支在戳刺骷髏頭。若是命運之神強迫他跌落大地，則他既非被動地聽祂擺布，也非不甘不願地活著：他和祂合作。死亡的頭顱只是一個半圓，而祂手中平衡的太陽卻是完美的圓球。太陽是持續最久，升得最高，也最重要的——即使對死亡而言也是。克利將自己的死亡看成是一種移動，移往存在的最深處，他曾說：「環繞我們四周的客觀世界並非唯一的可能；還有其他潛藏的存在」。在這幅畫中，他微微透露出另一個潛藏的存在。

純粹的抽象

形狀和色彩向來都各自具有它們的情緒力量：古代的碗、織品和家具設計是抽象的，中世紀手抄本的扉頁亦然。但在過去的西方繪畫中，從沒有一位畫家如此喜歡形狀和獨立於自然之外的色彩，並嚴肅地以它們作為繪畫的主題。但現在，抽象畫成為畫家探索意念和感覺、並將之普遍化的最完美工具。

好幾位畫家都自稱是第一個畫抽象畫的人，就如早期攝影家爭相自稱為第一位發明照相機的人般。就抽象藝術而言，此榮耀最常被冠在康定斯基（見第354頁）身上，但另一位俄國畫家卡西米爾·馬勒維奇當然也是先驅者之一。

俄國的絕對主義

雖然夏卡爾與蘇丁尼（見第344頁）都離開俄國到法國找靈感，20世紀初俄國仍發生了驚人的藝術復興運動。自久遠以前的聖像畫家（見27-28頁）以降，這個國度除了單調的學院派藝術外，可說一無所有。而今，彷彿下意識期盼俄國革命到來，偉大的畫家一個個地出現。他們並不是都在自己的故鄉大受歡迎，因此有些畫家到其他地方尋求回應，然而也有一些重要畫家將其生命和藝術都奉獻給祖國。

他們都是相當難懂的畫家。卡西米爾·馬勒維奇（1878-1935）建立了他所謂的絕對主義（見邊欄），堅持極度簡約的理念：「物體本身是不具意義的……意識下的心智理念毫無價值。」他追求的是一種非客觀的再現，即「純粹感覺的極致表現」。乍聞之下似乎言之成理，但要追究這指的是什麼時，就不那麼簡單了。然而馬勒維奇對他所追求的毫不猶疑，他畫出力道直追聖像畫的作品，例如《白色之上的白色》系列或《動力的絕對主義》（圖408）系列，其中的幾何圖案都是完完全全抽象的。

馬勒維奇起先是受立體主義（見第347頁）和原始藝術（見第334頁）的影響。這兩種藝術都植基於客觀自然，但絕對主義卻促使他建構出無需參考現實世界的意象。在《動力的絕對主義》系列中，呈對角線安排的大膽扎實色塊自由漂浮著，簡潔的邊線說明它們和現實世界毫無關連，因為現實世界中是沒有直線的。這是純粹的抽象畫，畫家的主題是要呈現個人性格的內在運作。這個主題沒有確切的形式，馬勒

維奇必須為自己內心的感覺找到肉眼看得見的表現形式。在這些卓越作的引領下，又有其他強而有力的絕對主義畫家，如娜塔莉雅·貢查洛瓦與留波夫·波波瓦。

絕對主義

卡西米爾·馬勒維奇的藝術和他的絕對主義宣言，是本世紀最重要的藝術發展之一。他大部份的作品只限於幾何造型，並且色彩範圍不大，他的絕對主義在他的《白色之上的白色》系列中達至巔峰。他宣稱藉著拒絕客觀再現的作法，已經登上抽象藝術的頂峰。

圖408 卡西米爾·馬勒維奇，《動力的絕對主義》，1916年，102×67公分

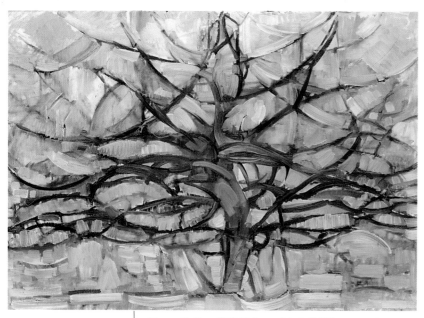

《灰色的樹》（圖409）預示了他在達到純粹抽象之前的幾何形式，但其立足點仍是現實世界的生與死。這幅畫是站在抽象轉捩點上的寫實藝術，拿走標題後就是一幅抽象畫；加上標題則是一棵灰色的樹。蒙德里安聲稱他是為了餬口才畫這些畫，但這些畫卻具有一種脆弱的細緻感，珍貴又罕見。他追尋的是一種最正直的藝術：他最大的願望就是達到個人的純正，棄絕那些取悅狹隘自我的事物，進入聖潔的單純境地。這聽起來可能有些愚蠢，但他以一種詩意的自信平衡構圖創作，使他的藝術能如他所願般地清純，並具淨化作用。

蒙德里安生性嚴謹自持，作品中只用原色、黑與白，以及筆直的邊線形式。他的理論和藝術為簡樸風格做了一次成功的辯護。《紅、黃、藍的菱形繪畫》（圖410）表面看來不具三度空間感，卻是一幅極富動感的畫。這些造型的色澤充滿張力，頗具密度感；厚度不一的黑色邊線則將它們完美均衡地包裹住。

當我們注視著這幅畫時，它們會不斷相互融合，使我們持續受到吸引。我們會認為這種想像所表達的，正是物體應有的、但卻從未有過的存在方式。

圖409 彼特·蒙德里安，《灰色的樹》，1912年，79×108公分 (31×42 1/2 英吋)

蒙德里安的純粹抽像

康定斯基晚期的風格有朝向幾何表現的傾向，絕對主義式的抽象也多半圍繞著方塊造型打轉，然而，真正的幾何藝術家卻是荷蘭人彼特·蒙德里安 (1872-1944)。他看似百分之百的抽象藝術家，但早期的風景和靜物畫卻相當寫實。

> 「所有藝術的重要任務，就是創造動力來摧毀靜態的平衡。」
>
> ——彼特·蒙德里安，《圓》，1937年

新造型主義

雖然彼特·蒙德里安是「風格派」的創始成員之一，他卻希望大家將他的藝術視為「新造型主義」藝術。1917年，第一本《風格》雜誌問世，內容強調簡樸抽象之明晰性的重要，而蒙德里安的作品當然遵循這項提議。1920年，他出版了一本新造型主義手冊，呼籲藝術家將藝術抽離自然，以表達宇宙和諧的理想。蒙德里安只用原色、黑色、白色和灰色作畫，並以線條來分割他的畫布。

圖410 彼特·蒙德里安，《紅、黃、藍的菱形繪畫》，約1921/25年，143×142公分 (56 1/4×56 英吋)

幻想的藝術

在兩次大戰之間的年代，繪畫失去了一些在本世紀初具有的粗糙與現代動力，逐漸受到兩股極富哲學意味的運動，即達達運動和超現實主義所宰制。這兩股運動興起的原因，部份是對第一次大戰的無謂殺戮而起的反動。另一方面，藝術家也開始朝向內省，關心潛意識裡的夢境：在這之前，佛洛伊德的心理分析理論已廣為世人所知。畫家為了尋求新的藝術自由，轉而探索自己的無理性本質與幻想。

有一位藝術家預示了超現實主義幻想的意念，他就是以清新天真的雙眼看待這個世界的法國藝術家亨利・胡梭 (1844-1910)。一如保羅・克利 (見第356頁)，他抗拒一切標籤。他雖然被列為素人畫家或原始風味的 (這兩個名詞都是用來形容未經傳統訓練的藝術家)，卻超越了這種歸類。由於一生在巴黎海關工作，他也以「海關人員」這個別名著稱。胡梭可謂超現實主義者所信仰的藝術家典範：一位無師自通，眼光卻比訓練有素的藝術家更敏銳的天才。

胡梭屬於較早年代的畫家：他逝於1910年，時間遠在超現實主義畫家群起讚揚他的畫作之前。直到1908年，胡梭才由畢卡索 (見第346頁) 在一次晚宴中引介給藝術界；諷刺的是，這個晚宴原本是為畢卡索舉辦：胡梭則認為這項關注於他是實至名歸。雖然他最大的心願是以學院派風格作畫，而他也深信自己所作的畫絕對真實可信，藝術界卻還是喜愛他強烈的風格化畫風、直接的想像及充滿幻想的意象。

胡梭對自己藝術家的身份有著完全的自信，這使得他能將一般日常書籍和目錄插畫一一轉變成真正的藝術品：例如，他的叢林畫並非第一手經驗的產物，那些滿佈奇特畫面的奇花異草，其實主要是來自巴黎的熱帶植物館。

儘管胡梭的畫有著顯著的不勻稱、誇大和陳腐，他的畫還是具有一種神秘的詩意。《岩石上的男孩》(圖411) 既有趣又令人擔心不已。岩石看似一系列的山巔，而男孩不費吹灰之力就使它們顯得渺小。他那奇妙的條紋衣服、面具般的臉龐，以及他究竟是坐還是站在山巔上的不確定性，都使這幅畫傳達出一種夢幻般的力量。只有小孩才能以如此自在的神態跨越世界之上，也只有像孩子般具有單純、天真想像力的藝術家，才能了解這種躍升，並讓它在我們眼中真實得令人心悸。

形而上繪畫

義大利畫家喬吉歐・德・基里訶 (1888-1974) 開創了所謂的「形而上繪畫」，並對超現實主義產生影響。第一次世界大戰的殘暴震撼了基里訶和他的同胞卡洛・卡拉 (見362頁邊欄)；1917年，他們開展出一種看待現實的新方式。基里訶畫實景實物，但卻置於奇異的情境中，以不尋常的透視觀點作畫，而產生一種令人不安的意象組合，彷彿某種異常的寂靜世界。

超現實主義者從基里訶的畫中看到夢幻和無

「超現實主義具有毀滅性，但是它只會摧毀禁錮我們靈視的枷鎖。」

——薩爾瓦多・達利，《宣言》，1929年

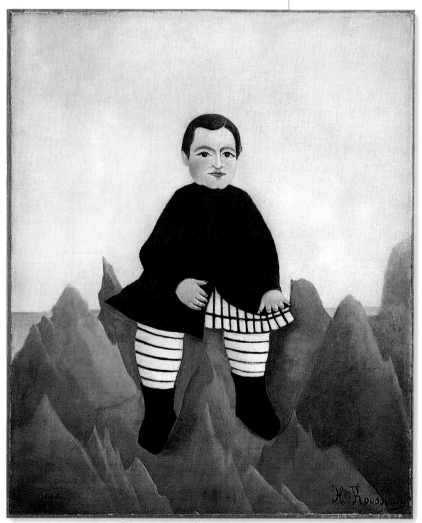

圖411 亨利・胡梭，《岩石上的男孩》，1895/97年，55 × 46公分

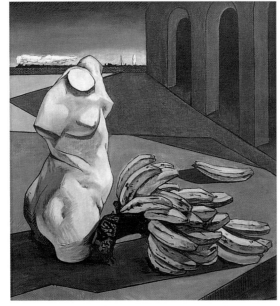

圖412 喬吉歐‧基里訶，《詩人的不確定性》，1913年，106×94公分(41¾×37英吋)

意識，並感受此神秘世界的重要性。他作品中謎樣的特質，尤其是出人意表的物體並置方式，也成爲許多超現實藝術的要素。他想超脫表面的眞實，傳達超越現實的神奇體驗：既要透過現實來表現想像，又不受現實局限。

基里訶的理論並未能解釋他的畫爲何有此力量，他甚至發覺這種藝術難以爲繼，之後它果以驚人的速度衰退，並爲一種模仿自古典主義的璀璨形式取代。這短暫的輝煌時期卻能達到如他所願般的神奇，而《詩人的不確定性》(圖412)這幅畫著憂鬱的廢棄廣場、散落一地又帶有寓意的香蕉，以及扭轉身軀的無頭女性胸像之作，也確是一幅擾動人心的畫作。

從達達到超現實主義

馬克斯‧恩斯特(1891-1976)是一位很難歸類的德國藝術家：他發明了一個又一個的畫法，例如拓印(將紙放在有紋路的物面上，用石墨在其上擦拭，然後以這個圖記當作偶發的起點來作畫)。他原先專攻哲學，未曾受過專業的藝術訓練。1919年，他創立了科隆達達(見邊欄)。達達運動也在同年於巴黎出現，雖僅維持到1922年即告終，但也成爲超現實主義的先驅，並反映了當時代的氛圍：它是一種發生於年輕藝術家之間的文學與藝術運動。一如基里訶，他們都因目睹第一次大戰與戰爭的殘暴，而深感震

圖413 馬克斯‧恩斯特，《整個城市》，1934年，50×61公分(19¾×24英吋)

圖414 喬安・米羅，《月光中的女人與鳥》，
1949年，81×66公分（32×26英吋）

驚，希望幻滅。他們以作品中的非理性與想像
意念來挑戰既有的藝術形式，藉此表達其憤
怒，因此其作品常顯得荒誕不經。

1922年，恩斯特定居巴黎，他以童年記憶來
感染他的主題，在達達運動演變成超現實主義
的過程中，扮演了重要的地位。他異常富創造
力的心智吸引了一群超現實主義作家，並使他
在達達運動壽終正寢後，成為此團體的密友。

基里訶將不相關的物體放入怪異情境的作法
給了恩斯特靈感：他把它們移置到較現代、充
滿恐懼與不安的情境中。他的畫作品質不一，
但他最好的畫卻有一種個人神話的味道。《整
個城市》（圖413）中一條條不可思議的石墨拓
印，和高掛上方的一輪中空的大型明月，都令
人感到某種不快。我們雖認得出那熟悉的地板
圖案，恩斯特卻使人感到我們在看畫的同時，
也接收到預示自己未來的噩兆。

1924年，「超現實主義」以作家安德烈・布
賀東（1896-1966）所寫的一篇宣言正式拉開序
幕。這群藝術家之所以以此為名，是為了要強
調「在現實之上」或是「超越現實」的概念；
他們透過下意識的夢境與自由的聯想，將達達
運動的非理性、純潔和未經理性思考的意念結
合──這項理論深受佛洛伊德關於夢的理論所

影響。此團體以詩人洛特雷阿蒙的一句詩來解
釋他們對幻想的尋求：「美麗如一架縫衣機與
一把雨傘在手術檯上的偶然邂逅。」

米羅與馬格利特

超現實主義畫家向來重視兒童畫、精神病患藝
術和未受專業訓練的業餘畫家，因其藝術是來
自純粹的創造衝動，不受傳統和美學原則的限
制。超現實主義在形式上常擷取幻想、荒謬或
充滿詩意的意象。這類藝術家的作品中常可看
到這種強而有力（即使無法解釋）的力量，而喬
安・米羅（1893-1983）也許是最神秘而不可異議
的一位。他是位內傾的西班牙畫家，也是重要
的超現實主義畫家。他的藝術在拒絕傳統意象
與設計方面，較恩斯特或達利（見第364頁）的
畫更顯渾然天成。《月光中的女人與鳥》（圖
414）是在歌頌個人內心深處的某種喜悅。畫中
的人與物帶著本能的確信感撞擊在一起，奇妙
的形狀讓人忽而認得，忽而不認得，彷彿畫中
的女人隨時都可和畫中的鳥互換身份。

比利時畫家賀內・馬格利特（1898-1967）是以
寫實手法呈現幻象，並深深禁錮於想像之中的
超現實主義者。他從模仿前衛藝術出發，但他
真正需要的卻是一種深受基里訶形而上繪畫影
響的詩意語言。他有一顆淘氣的心，《墜落》

安東尼・高地

超現實主義於20世紀
初創立之前，西班牙建
築師安東尼・高地
（1852-1926）就已經在
建築中展現過抽象造型
和超現實主義幻想的力
量。他最著名的創作都
包含了流動的形式，再
配上有機的抽象圖形，
且經常使用瓷磚嵌畫米
製造奇異的裝飾。上圖
所見即取自高地在
1900-14年為其贊助者
唐・巴西里歐・貴爾所
設計，位於巴塞隆納的
貴爾花園之局部。有數
位超現實主義畫家，包
括米羅，都承認曾自高
地和其他加泰蘭藝術
（見第28頁）中汲取靈
感。

圖415 賀內・馬格利特，《墜落》，1953年，80×100公分（31½×39⅓英吋）

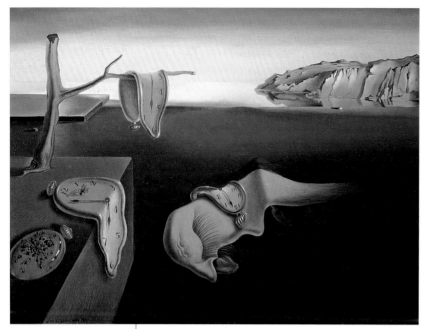

圖416 薩爾瓦多‧達利，《記憶的持續》，1931年，24×33公分（9½×13英吋）

超現實電影

1929年達利和路易‧布紐爾製作了第一部超現實主義電影《一隻安達魯西亞的狗》。它沒有真正的情節（布紐爾說：「我們不斷把可能有意義的東西都扔出去」），所有影像、聲音及動作間的互動都爲表現有意識的心理自動運作而設計。導演採用「震撼的蒙太奇」做爲主要的心理機制，許多場景都顯現怪誕且震撼的影像。上面這一景即是一隻爬滿螞蟻的手，企圖強行推開一名女子的門。1930年他們又推出《黃金年代》，對中產階級奉爲神聖的事物展開攻擊，結果招來右翼激進份子搗毀一個和這部電影有關的畫展（恩斯特與米羅的作品也在其中）作爲報復，這部電影就此撤回不再上映。

（圖415）中頭戴禮帽、不慌不忙從天而降的男仕，就表達出我們在日常生活中曾經經驗的奇異景象。他的作品總是如此清晰而顯得高度寫實，此即超現實主義喜愛運用的吊詭視覺陳述法：事物表面看來或許尋常，但反常現象卻隨處可見。《墜落》就具有如此怪異的適切性；就因爲它喚起我們對太陽底下新鮮事的理解，超現實主義才如此引人入勝。

達利的「夢幻照片」

薩爾瓦多‧達利（1904-89）的繪畫才能不曾因其心理有欠平衡而受影響。他不停地畫著令自己感到自在、卻令人極度不悅但又醒目得驚人的非現實意象。他以極精確的寫實手法來畫非現實，而這正是他的畫令人如此不安的原因。他形容這些畫爲「手繪的夢幻照片」，其力量就在於它們自相矛盾的情境：它們既是照片，然而照片上的事物就物質而言卻又並不存在。

就理論而言，要漠視達利很容易，但實際做來卻十分困難。《記憶的持續》（圖416）中那些融化的手錶、中央扭曲的臉（像是自畫像）有種我們無法置之不理的強度和適切性。我們或許不喜歡這種時間變得狂暴、以及個人世界在當代的壓力下崩潰的感覺，但它仍有一種令人無法逃避的力量。雖然難以接受，這幅畫仍是本世紀最偉大的意象原型之一。

杜比菲與生率藝術

傑昂‧杜比菲（1901-85）雖然不是一位超現實主義畫家，卻也受到一些超現實主義的影響，特別是對兒童畫、精神異常藝術，以及荒謬與非理性的事物之喜好上。他收藏了很多精神病患所作的畫，並稱之爲「生率藝術」。

雖然他年輕時就在巴黎學畫，卻直到四十多歲才開始認眞作畫。他雖以超現實主義哲學作畫，但從表面看來，他的藝術和超現實主義並無明顯關係。他的畫俗麗、粗糙而狂暴，完全不具達利和馬格利特的幻象手法或說服力；也沒有超現實主義那種打啞謎般的神秘意味。相反地，他的藝術是（他想必會如此說）「生率的」，來勢洶洶、未經雕琢的「外行人的藝術」。

《戴帽的裸體》（圖417）即可能使人震驚不已。它似乎是從一團原始的物質中挖出來的。畫中裸女怒視著我們，她的大眼睛、挑釁的嘴，和那頂又大又扁、又自負的帽子，使她成爲強有力的圖像。只有正中央的兩個圓（她的胸部）提醒我們記得這是一幅裸女。畫家關切的是完全不同的情節：身爲惡魔、具有一股靈力的女人。重要的是那頂大又扁的帽子，而不是她的裸體。杜比菲就是以這種對大眾所接受、約定俗成的事物之顚覆爲基礎，建立他的藝術。他的藝術令人讚嘆，但也深具挑戰性。

圖417 傑昂‧杜比菲，《戴帽的裸體》，1946年，80×64公分（31½×25英吋）

圖418 喬吉歐・莫蘭迪，《靜物》，1946年，
37.5 × 46公分（14 3/4 × 18英吋）

孤立與固執

在兩次世界大戰之間，喬吉歐・莫蘭迪和亞爾
貝托・賈克梅第與他們同輩的藝術家顯得極為
不同。這兩位畫家在一開始就廣泛吸收超現實
主義的影響，但隨即予以拋棄，轉而全心追求
自己獨特而濃厚的個人風格。莫蘭迪是義大利
人，賈克梅第則是瑞士人，一如他們在文化上
的差異，其藝術也毫無相同之處。然而，他們
還是有一個共同特色：他們都是固執的畫家，
一而再地畫著同一個主題。

喬吉歐・莫蘭迪（1890-1964）是義大利20世紀
繪畫史上真正的天才之一。他是一位在波隆那
過著平凡生活的非凡之人，而他沈默的性格正
是他藝術的主要特色。他早期的繪畫受到基里
訶形而上繪畫的影響，但隨即發展出他自己獨
特的意象，而且就此終其一生不曾偏離。他畫
靜物——通常是同一組瓶瓶罐罐，和其他樸實
無奇的家用器皿——這些靜物帶著幾乎令人屏
息的莊嚴在畫布上顫動著。《靜物》（圖418）
有一種近於視覺祈禱的內在安詳感。對他而
言，這些就是最為深奧神秘的物體，而他則擁
有足以讓我們了解他在對物沈思時所體會到的
一切之罕見力量。

空間裡的人形

亞爾貝托・賈克梅第（1901-66）大半生都從事雕
塑，直到後期才重回繪畫之路。一如莫蘭迪，
他早期的繪畫——特別是他於1922年定居巴黎
時期的畫作——基本上是超現實的作品，流露
一種令人不安、帶攻擊性的曖昧。後來他放棄

了這種表現方式，直接面對生命，因而切斷了
與超現實主義的一切關連。賈克梅第後來專注
於如何表現人類形體在空間中的存在。他傾向
於創作一系列的畫作，每一系列都持續專注在
一個特別的意象上。他每晚將白天所作的畫塗
去，這種作法使遺留下來的畫面產生一種特殊
的力量。例如《傑昂・紀內》（圖419）這位由
小偷轉變成作家的巴黎人，他那獨特的兩面性
格就深深吸引了賈克梅第。

賈克梅第同時著迷於紀內創造力的一面（即作
家）與執迷不悟的一面（即小偷），他的雙重著迷
在這幅肖像中清晰可見。紀內幾乎盲目地朝上
望著這個充滿神秘物質性的世界；這是一個將
他排除在外，但他又渴望擁有的世界。所有這
些微妙的細節都出現在紀內的肖像畫上：一個
渺小而又神經緊繃的人，盲目地渴求一個逃他
而去的世界。在這之中有著征服與脅迫，也有
某種神奇的感覺。

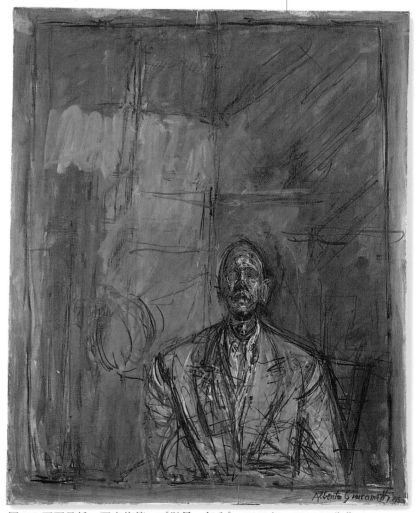

圖419 亞爾貝托・賈克梅第，《傑昂・紀內》，1955年，65 × 54公分

戰前美國繪畫

美國向來有些令人感興趣的藝術家，而其中至少有兩位19世紀的畫家：湯瑪斯·艾金斯及溫斯洛·荷馬，對後來的美國藝術發展深具影響。1920年代及1930年代出現兩位具有道地美國風味、並帶有個人靈感的新畫家——愛德華·哈伯與喬治亞·歐基芙。哈伯的作品具有強烈的寫實風，他對寂寞及疏離的人所作的靜態而精確的描繪，反映了當時的社會情境。歐基芙的作品則較抽象，經常是放大的植物及花朵，並充滿一種她稱之為「神奇的寫實」的超現實感。她或許不能算是一位偉大的畫家，但她的作品確實具有高度的影響力。

美國景致的繪畫

愛德華·哈伯(1882-1967)以一種令人不安的真實感描繪美國的風景與城市，他筆下所呈現的周遭世界是冷酷疏離的、往往令人覺得空虛的所在。畫中人都顯得異常地寂寞。哈伯很快地就以他描繪大城市生活的孤寂與無聊視界，獲得世界的肯定。這是藝術上的創舉，同時也反映了1930年代經濟大蕭條瀰漫全美的絕望感。

藝術計畫同盟

藝術計畫同盟(簡稱FAP)是美國羅斯福總統1935年「新政」的一部份，旨在舒緩對經濟大蕭條時代的惡化。在全盛時期，這個計畫雇用的人手高達五千人，在全美各地彩繪公共大樓、建立藝術中心及畫廊。此計畫一直持續到1943年，當時所有重要的美國藝術家事實上都被網羅在內，他們不是出任老師就是從業者。

圖420 愛德華·哈伯，《鱈魚角的黃昏》，1939年，77×102公分(30¼×40英吋)

愛德華·哈伯（1882-1967）承襲了幾分湯瑪斯·艾金斯（見第305頁）特有的「寂寞重力感」，他覺得這是「對生命勇敢的忠實」。他也有溫斯洛·荷馬（見第304頁）回憶對事物感受的能力。對哈伯而言，這種感受總是低調而且帶著沈思。他毫無畏懼地呈現現代世界，即使快樂也是帶著些微的悲傷，這呼應了1929年經濟大蕭條來臨後橫掃全美的幻滅感（見邊欄）。《鱈魚角的黃昏》（圖420）原本應是一幅悠閒的

圖421 喬治亞·歐基芙，《教堂講壇上的紅心傑克，第四號》，1930年，102×76公分（40×30英吋）

田園畫，從某方面來說它也的確如此：圖中夫妻在家門口欣賞落日餘暉，但兩人之間隔著一段距離各有所思，並未顯示夫妻之情。房門深鎖，窗戶也為窗簾所掩，狗兒是唯一機警的生物，但連牠也背對著家門。屋旁陰森高大的樹木敲著窗戶，然而卻無人回應。

一如瑪麗·卡沙特（見第291頁）與貝爾特·莫利索（見第290頁），喬治亞·歐基芙（1887-1986）也是一位不容任何繪畫史忽略的女畫家，她對藝術發展有不可抹滅的貢獻。歐基芙於1924年嫁給攝影師亞佛瑞·史蒂格利茲，他拍攝的植物與紐約摩天大樓特寫，也激發了她創作上的靈感。

她的《教堂講壇上的紅心傑克》（圖421）系列一開始是抽象且放大的實物，最後以「紅心傑克」雄蕊為終，其中以第四幅最具震撼力。我們看到一大團深藍的火燄，邊緣帶有綠色的光暈，中間有一發亮的雄蕊，一道白光上衝，似乎受制於葉緣的光，但也與葉綠的光緊緊相連。內部的火燄熊熊地燃燒著，沒有人看見，也沒有人能征服。歐基芙這種將實物變成「神秘的非寫實」的能力少有人能夠仿效，她的影響力幾乎持續了整個世紀。

喬治亞·歐基芙

喬治亞·歐基芙（1887-1986）是美國現代主義的先驅之一。她屬於當時名攝影師兼畫商亞佛瑞·史蒂格利茲（1864-1946）周圍的藝文圈，並於1924年與其成婚。歐基芙以她對花朵近照式的特寫而成名，一般公認她的畫作訴諸感官，並且具有性暗示。從1930年代起，她每年都到新墨西哥州過多，當地孤寂的沙漠激發她的創作靈感。1946年丈夫過世之後，她就遷到新墨西哥定居。

經濟大蕭條

經濟大蕭條指1929-39年間，籠罩美國及歐洲的經濟大衰退。1920年代美國的經濟景氣在1929年10月的華爾街股市大崩盤後結束。到了1932年，每四名美國工人中就有一人失業；1933年，全世界的貿易額縮減過半，各國紛紛放棄金準制，並停止進口外國物品。美國總統羅斯福隨即實施「新政」，以公共資金支持大型救濟計畫。直到第二次世界大戰爆發，軍火工業的成長才刺激了景氣的恢復。

抽象表現主義

　　儘管第二次世界大戰為人類帶來浩劫，但卻也促成了某些藝術家，例如彼特·蒙德里安及馬克斯·恩斯特從歐洲前往美國避難，因而擴大他們的影響力。他們對美國的影響難以估計，至少在1940及1950年代，美國藝術家因而首度以其新視野和新的藝術語彙——抽象表現主義，在世界畫壇佔得一席之地。

　　在1940年代中期「紐約畫派」(也就是之後為人所熟知的抽象表現主義畫家)首度公開展示他們的畫作。一如許多其他的現代藝術運動，抽象表現主義指的並不是某種特定的繪畫風格，而是一種普遍的態度：並非所有作品皆是抽象，也並非全屬表現主義。此派畫家的共同點為往往蘊含著沈重的悲劇性，並帶有道德感的主題。這與數十年來的社會寫實及當地生活之主題恰成對比。這些畫家重視個性及即興創作，傳統的藝術主題和風格令他們侷促難安，也不足以表達新的想像視野。事實上，所謂的風格幾乎不再是抽象表現主義畫家所關心的問

圖422 傑克森·帕洛克，《月亮女人切圓》，1943年，109.5 × 104公分 (43 × 41英吋)

圖423 傑克森・帕洛克，《第一號，1950(淡紫色迷霧)》，1950年，221×300公分(7英呎3英吋×9英呎10英吋)

> 「在地板上作畫令我感到自在，我覺得這樣較接近畫作，成為它的一部份，並可沿著畫作的四周走動工作，完全『投入畫中』。」
>
> ——傑克森・帕洛克，1947年

題，他們從四面八方去找尋靈感的來源。

打破僵局

為抽象表現主義開出一條驚人途徑的是傑克森・帕洛克(1912-56)。德・庫寧(見第371頁)就曾說他「打破了僵局」；這是指帕洛克以他1947年的滴漏繪畫(見第368頁邊欄)展現了未來藝術可能發展的方向。

《月亮女人切圓》(圖422)是帕洛克早期的畫作，充滿帕洛克追求個人想像的強烈狂熱。這是根據北美印第安人的一個神話故事，將月亮與女性結合，展現女性心靈大刀闊斧的創造力量。這幅畫的內容很難解說：一張升到我們面前的臉孔，閃閃發亮，充滿力量。或許費力的解說不見得對這幅作品有什麼好處。倘若我們能以較原始的層面來感知這幅畫，或許我們也能對另一幅更偉大的抽象作品《淡紫色迷霧》(圖423)心有所感。即使我們無法領略，至少也能欣賞它色彩的融合，和所傳達的表現主義者之急切感受。「月亮女人」也許是個披滿羽毛的悍婦，也許是偉大的抽象圖形；但重點在於她兩者皆是。

行動繪畫

帕洛克是第一位「均勻遍佈」的畫家(見第379頁邊欄)，他放棄傳統的畫筆和畫板，也不遵循將主題置於畫面的作法，而改以滴灑顏料的方式創作，以半狂喜的狀態繞著地上的畫布手舞足蹈，沈迷於自己的圖案與滴漏之中。他能完全控制顏料的滴灑，他曾說：「畫作有它自己的生命，我只是讓這生命呈現出來。」他並不描繪形像，只以「行動」為旨，即使「行動繪畫」一詞並不足以形容他這種創作過程所產生的成品。《淡紫色迷霧》是長達三公尺的大幅鉅作，充滿任意流動的顏料，滴灑的線條四處遊走，一會兒寬，一會兒又聚成糾葛的細線，讓觀賞者的眼睛目不暇給。帕洛克把雙手浸入顏料中，然後在畫作右上角蓋手印——這個直覺的動作，奇妙地令人聯想到洞窟畫家(見第11頁)也是如此。整幅畫的基調是素白的淡紫色，輕盈而流動。當時帕洛克被奉為美國最偉大的畫家，不過也有人指出他的作品並非每一方面都有可觀之處。

李・克瑞斯納(1908-84)於1944年嫁給帕洛克。在帕洛克1956年因車禍意外喪生之前，她

帕洛克其他作品

《白光》，紐約現代美術館；
《深處》，巴黎，龐畢度藝術中心；
《藍洞》，坎培拉，澳洲國家畫廊；
《作品第二十三號》，倫敦，泰德畫廊；
《水道》，羅馬現代美術館；
《熱眼》，威尼斯，古金翰基金會；
《無題的構圖》，愛丁堡蘇格蘭國家畫廊。

圖424 李‧克瑞斯納，《鈷藍色的夜》，1962年，237×401公分 (7英呎9¹/₃英吋×13英呎2英吋)

一直默默無名。實際上真正揮灑熱情色彩於畫布上的第一人是她，她的原創性完整而內斂，至今才逐漸為世人肯定。《鈷藍色的夜》 (圖424) 長四公尺，比《淡紫色迷霧》還大，同樣是具壯闊企圖心的作品。

馬克‧羅斯科

另一位抽象表現主義大師是出生於俄國的馬克‧羅斯科 (1903-70)。和帕洛克一樣，他的地位亦遭部份人士質疑，而另一群人士則熱烈為他辯護。一如帕洛克，他起初也受超現實主義自由的表現手法影響，不過後期成熟的抽象畫才是他真正的鉅作。他的畫作現今展示的方式往往不合羅斯科當初的構想，他要的是昏暗的燈光和沈思的氣氛。對於他作品中的大片色彩，有人賦予宗教意義，他則排斥這種偏頗的解釋。他認為他的作品是具有情緒上而非神秘的意義。他強調這些題材、主題都與眾不同，欣賞他的畫必須獨處，才能和作品產生思想交流。然而許多人都認為他的作品都有某些共同形式：彩色的背景上懸浮著色彩柔和的矩形，其邊緣則糾結宛如天上的雲朵。喜愛羅斯科的人奉他為20世紀最重要的畫家之一。

他的藝術代表帕洛克之外的另一種抽象表現主義：他重視色彩與重力，甚於刺激的姿態與動作。但這種區分有其危險性，因為抽象表現主義極少劃分得如此壁壘分明。在他自殺前一年的作品《無題(黑與灰)》 (圖425) 中，羅斯科早期畫作的色彩亮度為一種深沈的哀傷所掩

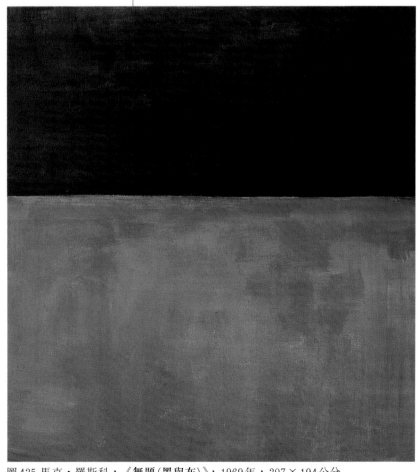

圖425 馬克‧羅斯科，《無題(黑與灰)》，1969年，207×194公分

蓋：聊以自慰的是，灰色部份的面積仍大於黑色；雖然黑色顯得如此沈重，灰色依舊閃亮欲出。

亞希爾‧高爾基

亞希爾‧高爾基(1905-48)是亞美尼亞難民，顛沛流離的早年生活以及因而產生的不安全感，使他一開始就深受畢卡索(見第346頁)影響，似乎較無個人風格。原名沃斯達尼格‧馬努‧亞杜安的高爾基於1920年移民美國，1925年搬到紐約研習藝術，自此以敎授繪畫爲生。高爾基也死於自殺(見本頁邊欄)，但在他自殺前終於展現出自己的風格，部份原因應歸功於他與美國超現實主義畫家的接觸。《瀑布》(圖426)呈現出混亂、自由奔放的形體，屬於高爾基的成熟平面色塊和圖案美妙地飄浮在畫片上。奇怪的是，這些形體的確近似一座瀑布：畫布中央一湧而出的是奔洩的水柱，陽光照在隱藏於瀑布後的岩石上，閃閃發光。高爾基的畫作有種春天般的清新，令人對他的自殺更感傷痛；似乎唯有在藝術中，他才能尋得快樂、自由及肯定。

圖426 亞希爾‧高爾基，《瀑布》，1943年，154×113公分(60½×44½英吋)

圖427 威廉‧德‧庫寧，《女人與單車》，1952-53年，194×124公分(76×49英吋)

德‧庫寧

高爾基不僅對抽象表現主義的發展有重大的影響，對抽象表現主義最重要的畫家——他的友人威廉‧德‧庫寧(1904-)——的影響也極深遠。德‧庫寧出生於荷蘭，但一生大半都住在美國。抽象表現主義畫家爲數衆多，但德‧庫寧是其中最重要的一位：早在帕洛克生前，他就被公認是帕洛克最大的對手。無論是風景畫

悲劇性的一生

亞希爾‧高爾基對美國藝術極具影響，他連接了超現實主義與抽象主義。但在創作的高峰期，他卻遭遇一連串的不幸事件：1946年一場火災燒毀他大部份的畫作，並發現自己罹患癌症；1948年他在一場車禍中頸部受傷，妻子也棄他而去，不久他便上吊自殺。

或人物畫，德・庫寧總能揮灑得狂野奇妙，這種能力直到現在仍舊令世人驚嘆不已。他的北歐背景以及天生的熱情風格，與凱姆・蘇丁尼 (見第344頁) 頗有神似之處。

觀賞德・庫寧畫中的女人，往往令我們感到腸胃一陣翻騰。《女人與單車》(圖427) 中，只見女人的牙齒、眼睛以及碩大的胸部，她像隻螳螂般地坐著，楔形臉龐流露出快樂的期待。這個女人毫無風采可言，更談不上魅力，只是一個可憐的女巨人穿著俗麗的衣物，正在等待她的獵物上門。我們或為之冷顫害怕、或對她的可怕一笑置之，但她畢竟令人印象深刻，這幅畫對女人既是禮讚也是嘲弄。

德・庫寧最富詩意的畫作則美麗得出奇。《面向河流之門》(圖428) 在抽象上與具象之間拿捏得恰到好處。一道道縱橫畫面的濃厚條狀色彩，勾繪出一個不折不扣的門；垂直的條狀筆劃則閃現出遠方河流的深藍色彩。德・庫寧

「由恐懼中釋放的想像力能與幻想視野合而為一，而這種發自內心的絕對『行動』，就是其意義所在，也是熱情之所寄。」

——克里弗・史提爾

圖429 克里弗・史提爾，《一九五三》，1953年，236 × 174公分 (7英呎9英吋 × 5英呎8 1/2英吋)

並非在賣弄他的別出心裁，而是引導我們進入偉大藝術的核心。所謂的偉大藝術，是讓人們在欣賞之時也會隨之有所改變。《面向河流之門》在這點上極為成功。

克里弗・史提爾

克里弗・史提爾 (1904-80) 的風景畫則越過德・庫寧所保持的平衡點，邁進純粹抽象的境界。史提爾雖在抽象表現主義高峰期的1950年代中期曾定居紐約並在此教畫，但他與紐約畫壇保持距離，作品與紐約畫派極為不同。

史提爾的藝術絕不暗示現實世界，他使用色彩的方式也不帶任何聯想的意義。他大部份的畫都是同一主題、不同形式的表達。他強調他的作品神秘而且超越物質，《一九五三》(圖429) 就是最好的例證。較客觀的觀賞者或許會覺得他言過其實，但不可否認這是一幅非常好的作品：大片綴有黑點的藍，底部兩條率性的紅，以及頂端鋸齒狀的條狀色彩。整幅畫看似一座敞開胸懷的山，向我們展示其中的明亮與黑暗。就是畫中所傳出的這種精神意涵，使得史提爾的藝術與眾不同。

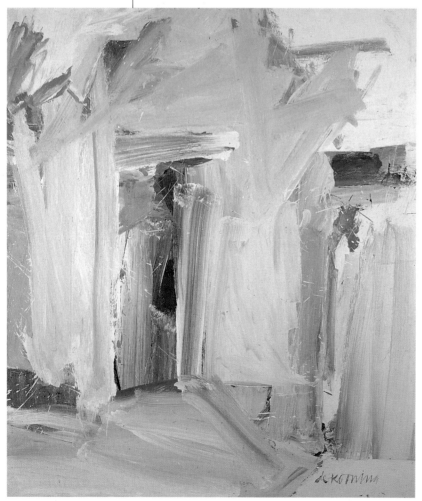

圖428 威廉・德・庫寧，《面向河流之門》，1960年，205 × 178公分

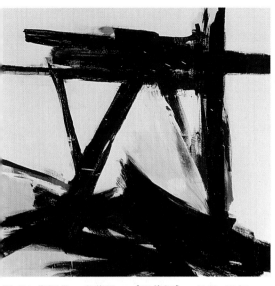

圖430 弗朗茲‧克萊恩，《巴倫汀》，1948-60年，183×183公分(6英呎×6英呎)

弗朗茲‧克萊恩

如果弗朗茲‧克萊恩(1910-62)在他的作品中暗示的是城市景觀，那麼他總是以天空爲背景，以建築物的樑柱爲主體，往往一個橋柱或是鷹架就能激發他的靈感，讓他在磚瓦中看見純粹的分離形體。他的作品很像東方的書法藝術，大部份是黑白，帶著偉大中國書法所具有的不同色度及筆觸。《巴倫汀》(圖430)一畫中的熱情十分有感染力，這棟個人建築有著橋樑的外形，以及東方藝術的自由筆觸。這幅畫或許並不特別深奧，但卻相當令人滿足。

巴爾內特‧紐曼

巴爾內特‧紐曼(1905-70)是紐約畫派中極傑出的畫家。最初他是位藝評家，積極支持抽象表現主義畫家，並極力詮釋他們的作品，企圖將之推廣到整個美國。但他後來大大出人意料地，也開始創作。他的畫作多爲具有大片「色面」的巨幅作品：通常是一大片單一的顏色，加上紐曼稱之爲「拉鍊」的色帶。《黃色繪畫》(圖431)就是很好的例子：兩道寬度稍異(長度一樣)的白色直線，垂直穿越畫面左右兩邊；這兩道純白使得整片鮮黃色更爲突顯，並讓我們得以發現這片鮮黃色又被另一道「拉鍊」(這回是黃色的)從中一分爲二，而這道黃色直線又有著淡淡的白色輪廓。這幅大型畫作是如此簡單，令我們眼神駐留，欣賞得愈久，愈能領會到畫中黃、白兩色的純度與力量。這是種奇異

的昇華體驗，我們似乎一面被拉進色彩裡面，眼界卻又爲之擴大。在紐曼的作品裡，我們可以預見往後色彩主義者(見375頁)的裝飾性畫作及最低限主義(見377頁)的簡潔畫面。

羅伯特‧馬哲威爾

紐曼的作品整體上雖極統整而簡潔，但他本人卻是著名的知識份子；羅伯特‧馬哲威爾(1915-91)也是如此。他是抽象表現主義畫家中最年輕的一位，同時也是一位在成品中運用了巨大、但基本上屬神秘的道德力量哲學家。

他說過：「畫家若不具道德意識，就只不過是位裝飾者。」這正說明何以他會針對1936-39年的西班牙內戰(見374頁邊欄)畫出一系列作品。這些作品如輓歌般哀悼著一個偉大文明的自我滅亡。畫中大塊下垂的黑色，狀似公牛

暴躁畫家

一群包括紐曼、帕洛克、史提爾與羅斯科在內的美國畫家，因不滿紐約大都會美術館對前衛藝術所持的立場，聯合署名寫了一封信，聲明不願在該館展出自己的作品。《紐約前鋒論壇報》事後刊出一篇文章批評這些畫家的作法，他們也因而被稱爲「十八位暴躁畫家」。這些畫家中又以帕洛克最爲敢言；他極力主張每個世紀必須選擇不同的藝術風格，以表達當代的文化思潮。

圖431 巴爾內特‧紐曼，《黃色繪畫》，1949年，171×133公分

西班牙內戰

1936年7月佛朗哥將軍發動激烈叛變,反抗西班牙人民陣線政府,以抗議政府領導者的反教權主義及社會主義,西班牙因而成為各國法西斯主義與社會主義人士較勁的戰場。義大利和德國紛紛派遣軍隊支援佛朗哥。而共和國的援助則部份來自英國和法國,但主要是來自蘇聯。1939年1月巴塞隆納淪陷,西班牙內戰結束,佛朗哥將軍即位。上圖的海報為某一商會所印製,作為社會主義運動之用。馬哲威爾表示他的畫作是在向西班牙人民致敬。

圖432 羅伯特・馬哲威爾,《獻給西班牙共和國的輓歌,第70號》,1961年,175×290公分

的生殖器,使人聯想到以屠殺高貴的野獸告終的鬥牛之國:西班牙。《獻給西班牙共和國的輓歌,第70號》(圖432)有種蕭穆的莊嚴及宏偉的情緒。一眼看去,我們或許只會感到明亮蒼白的背景前,有著大塊沈重的黑色區域:而這蒼白的背景其實是濃淡不一的灰色與淡淡的藍色。黑色塊狀物波浪起伏處,帶著裂開、暗色的不祥細線。不看畫名也能感受到它是首輓歌。馬哲威爾正在哀悼,但他的悲愴是很西班牙式的,哀傷中自有一種莊嚴的自制。

菲利普・古斯頓

菲利普・古斯頓(1913-80)最初是抽象表現主義畫家,這個時期的作品細緻優雅,至今仍有人認為那是他最好的作品。但他後來有了一百八十度的大轉變,他開始厭棄美麗的作品,從而展開他畫作的第二個春天,搖身一變成為最具庶民風格的具象畫家。

《畫家的桌子》(圖433)是他晚年的畫作,非常有自傳色彩:畫中有煙灰缸,以及一根仍冒著煙的香煙。一旁有充實畫家心靈的書籍,以及顏料盒,盒蓋上沾有各色色漬,巧妙地令人聯想起他早期的抽象畫家生涯;但這盒蓋並沒有打開,而是用沈重的靴子(為古斯頓的標記)壓著,似乎意味著生命是沈重的,我們不能生來奇蹟般地度過一生。畫面中間還出現一隻奇妙的眼睛,象徵畫家最重要的觀察力:請注意,這股眼神穿過桌子望向遠方,象徵了畫家的生涯無限寬廣。桌上釘的釘子有著血紅色的投影。另外,還有一些無法詮釋的圖形,揶揄著觀賞者的想像力:畫家的一生豈止是一幅畫得以完全解釋的?

圖433 菲利普・古斯頓,《畫家的桌子》,1973年,196×229公分

美國的色彩主義者

抽象表現主義雖然以其內在主題及藝術凝視，不斷衍生出重要的含意，促使第二代美國畫家紛紛掀起一股奇妙的抽象藝術浪潮，但稱這一波畫家爲「第二代」抽象表現主義畫家，或許並不妥當，因爲他們反對紐曼等畫家理論上的「精神意義」，與「自視甚高」的創作心態。他們試圖將藝術自過多的形上學意義中解放出來，使其成爲純粹的視覺體驗。

接在抽象表現主義運動之後的畫家，其所關注的事物較不激烈嚴肅，但在效果上則較寬廣而多元。抽象表現主義畫家的心態基本上是嚴肅的：悲劇可說是他們的基本主題；而色彩主義者或稱爲染料繪畫家，卻運用色彩來表現歡樂而非悲傷。他們用大片顏料上色，以視覺的手法來傳達人類生存之奇妙。色彩能影響我們的情緒，也能超脫形像及主題之外，傳達自身的意義。色彩主義者就是憑藉顏色的這種基本力量，而放棄訴諸人類的智性。

海倫・法蘭肯瑟勒

美國藝術史上有幾位偉大的色彩主義者，海倫・法蘭肯瑟勒(1928-)就是其一。她上色的方法對繪畫影響極深。她受帕洛克(見369頁)「均勻遍佈」繪畫(見379頁邊欄)的影響，獨創的上色手法可視爲帕洛克「滴漏技法」(見368頁邊欄)的延伸，但效果卻大異其趣。她先將未經處理的畫布吸飽薄薄的淡彩顏料與透明顏料的混合物，這樣顏料就不只停留在畫布表面，而是本身即成畫布的表層。《威爾斯》(圖434，1966年)的簡潔美麗顯示出她的技巧，我們愈看就愈能發覺其中的微妙。

光憑她這種別開生面的上色技法，就可在藝術史上佔有一席之地。而與其效果相較之下，技巧反而沒有那麼重要。有許多人模仿她的風格，但都缺乏她那種具有靈感的力量。《威爾斯》這幅畫賞心悅目，是典型一幅沒有「意義」、卻仍能令人在智性上獲得滿足的作品。

莫里斯・路易

莫里斯・路易(1912-62)於1954年拜訪海倫・法蘭肯瑟勒的工作室時，將從她那兒學得的使用染料的技巧，發展成他創作的方式。不過他不是運用在畫布上，而是用來突顯作品本身。

圖434 法蘭肯瑟勒，《威爾斯》，287×114公分

> 「她是跨越帕洛克，與通往一切可能性之間的橋樑。」
>
> ——莫里斯・路易評海倫・法蘭肯瑟勒，1953年

染料繪畫

一種由海倫・法蘭肯瑟勒所領導的「染料繪畫」的新繪畫風格，於1952年開始興起。法蘭肯瑟勒在帕洛克與高爾基的影響之下，發展出自己的抽象表現主義風格(見368-374頁)。她先用稀釋的顏料塗滿整個沒有上過底的畫布。這些失去光澤表層的顏料會在畫布上浮滲，形成一種暈染的效果，和可以輕易掌握的空間；而在此同時，觀賞者因爲能意識到畫布本身的質地，而不會有過度的深度空間幻覺。1963年法蘭肯瑟勒開始使用壓克力顏料，這種顏料能產生相同的色彩飽和度，但用起來更爲順手。

莫里斯・路易的畫作在顏料的使用以及色彩和光線的創新嘗試上，都是個轉捩點。1953-54年間，路易開始使用壓克力顏料，這是屬於塑膠成份且爲水溶性的塗料，可以在畫布上創造出有別於傳統的革命性平面。路易在1960-62年間以《開展》系列作品登上創作巔峰。他讓液態顏料在畫布上的小片特定區域流動，以達到畫面上特殊的效果（見右圖）。

圖435 莫里斯・路易，《貝塔卡帕》，1961年，262×439公分（8英呎7英吋×14英呎5英吋）

《貝塔卡帕》（圖435。路易故意使用兩個希臘字母作標題，使觀賞者不能再反射式地「望題生義」）是他晚期的畫作，爲《開展》系列之一。畫中左右兩側的對角斜線有種純粹的裝飾性效果，整幅畫長超過四公尺，畫面中央卻是大膽的一片空白。我們無法同時將兩側的斜線盡收眼底，必須雙眼左右游移，尋求一個統整的圖形。最後，我們不得不宣告放棄，正視圖中帶有挑戰性的這片「虛無」，而彩色的邊緣正好加強了這種效果。

理查・戴本科恩

並非所有的美國大畫家都住在紐約，理查・戴本科恩（1922-）就住在舊金山多年，他著名的《海洋公園》系列畫作，就是以當地的一個郊區地名來命名。他畫中奇妙的矩形彼此看似相近，其實截然不同。和羅斯科（見第370頁）一樣，他也找到一種形式，讓他得以放手去探索色彩的細微差異，盡情去做各種嘗試。

直條紋及對角斜線將《海洋公園第64號》（圖436）劃分成三區，大小色澤各不同。絕對垂直的線條突顯了藍色背景的水流般柔軟，以及細微多變的上色方式，令我們聯想到浩瀚的太平洋變化不一的海洋深度。但這既是個公園，四周自有其範圍。畫家運用色彩的方式是如此具創意，令我們對世界的領悟又加深了一層。

圖436 理查・戴本科恩，《海洋公園第64號》，1973年，253×206公分

最低限主義

如果說抽象表現主義主導了1940及1950年代，那麼1960年代則屬於最低限主義。它源自於諸如羅斯科、紐曼等抽象表現主義畫家壓抑、簡樸剛強的藝術風格；在廣義上，它指的是削減形象的視覺變化性，或是指削減藝術製作過程中費力的程序，藉以產生一種比其他風格更純粹、更絕對的藝術形式；沒有因緣附會的聯想，亦不受個人主觀詮釋的破壞。

雅德・倫哈特 (1913-67) 可謂最典型的最低限主義畫家，他在1940年代時是位「均勻遍佈」畫家 (見第379頁邊欄)，但後來在1950年代發展出他所謂的「終極」畫作：邊緣硬直，極度「最低限主義」的抽象畫作。他盡可能地使用彩度低的色彩，並降低相鄰顏色之間的對比；1955年之後，他甚至只使用深黑或是近於黑色的顏色。他是能啟發學生的老師，也是敢言的理論家，他主張將藝術簡化到最純粹的形式，藉此達到最最純粹的精神狀態。《抽象繪畫五號》(圖437) 中大片平滑深邃的藍黑色散發著光亮，卻絲毫不見斧鑿的痕跡。我們看到一個十字架的隱約輪廓冉冉浮現，彷彿倫哈特並未曾畫出它，而是自然浮現的結果。這十字架並

圖437 雅德・倫哈特，《**抽象繪畫五號**》，1962年，152×152公分 (5英呎×5英呎)

時事藝文紀要

1946年
奧珍・歐尼爾
寫下《賣冰人來了》
1949年
貝爾托特・布雷希特
在柏林創立劇團
1953年
勒・科爾比西耶在
印度建築香迪格之都
1962年
班傑明・布瑞頓
作《戰爭安魂曲》
1976年
克里斯多沿著加州
40公里海岸完成
《奔逐的圍欄》
景觀雕塑
1982年
史蒂芬・史匹柏
執導電影《外星人》

雅德・倫哈特

1940年代倫哈特走完他的「均勻遍佈」畫作階段，進入一種接近抽象表現主義，特別是馬哲威爾 (見374頁) 的畫風。他倆曾在1950年合編《美國現代藝術家》。1950年代他改採單色作畫 (通常是全黑)，這種反璞歸真的手法將他的作品帶入純美學精髓的境界，也反映了他的基本信念：「藝術就是藝術，其他的就是其他的。」當時藝評家一開始並不能接受倫哈特這種手法，但同輩的藝術家了解他必須將藝術自外加的判斷中解放之需求。

「…非客觀、非
具象、非人像、
非形象、非表現
主義、非主觀
的。」

——雅德・倫哈特
形容最低限主義
，1962年

史帖拉與
最低限主義

最低限主義風潮發展
於 1950 年代的美
國。這類畫作只用最
簡單的幾何形式，其
不具個人情緒的特
性，被視爲是對抽象
表現主義高度表達情
感的反動。法蘭克・
史帖拉在1958-60年
的早期作品中，比以
往任何抽象作品都還
要抽象。他只用單色
色表作畫，最初是黑
色，之後改用鋁質的
顏料，如右圖這幅
《六英里到底》。他之
所以用金屬顏料，在
於它具有一種抗拒視
覺的特性，能創造出
更抽象的外觀。史帖
拉的作品還有一項驚
人特色，就是畫中的
幾何圖形結構都是重
複著畫布的外形。

圖438 法蘭克・史帖拉，《六英里到底》，1960年，300×182公分(9英呎8英吋×5英呎11½英吋)

無宗教意味，即使有，也是最廣義的定義：這無限向垂直和水平方向延伸的十字，象徵無法究極的人類精神。

法蘭克‧史帖拉

法蘭克‧史帖拉(1936-)是1960年代美國藝術的重要人物。1959年，他在紐約現代美術館舉行的「十六位美國人」畫展中，展出一系列頗受爭議的畫作。所有畫作都屬「均勻遍佈」，畫布上未經處理的留白線條分隔整幅畫，造成分割的幾何圖形。他有意避開色彩，只用黑色及銀色鋁質的顏料，以降低色彩可能造成的幻覺，連作畫過程都非常系統化，謹守「最低限」主義的信念。他的藝術突破傳統畫布矩形的局限，這是在提醒我們不論它可能引起任何聯想，他的畫作基本上只是上了色彩的物體。往往也有人完全地認爲《六英里到底》(圖438)是個幾何圖案，它的確是幅非常成功的作品，我們可以說它暗示著世間事物都有一種中心秩序存在。史帖拉早期單調的幾何作品非常具有影響力，但之後卻發展成一位如此華麗多彩的立體造型藝術家，並且不斷進行各種實驗與挑戰，這令人不禁對他早期作品的莊嚴和單純劃一更感好奇。究竟是史帖拉爆發性的生命力直到1959年仍不爲人所知？還是它一直潛藏在《六英里到底》奇特的簡樸之中？

圖439
陶樂絲‧
洛克本，
《迦百農城門》，
1984年，234 × 215 × 10公分(92 × 85 × 4英吋)

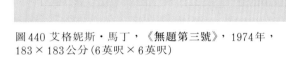

圖440 艾格妮斯‧馬丁，《無題第三號》，1974年，183 × 183公分(6英呎 × 6英呎)

馬丁與洛克本

當代畫家的歷史地位至今仍無定論，但就筆者而言，有些畫家的偉大地位已無庸置疑：加拿大藝術家艾格妮斯‧馬丁(1912-)即爲其一。《無題第三號》(圖440)只是一片每邊邊長183公分的正方形，裡面包括三道被無色虛弱的邊緣圍繞的矩形色塊：中央是最淡的粉紅，兩邊則是水紫與水藍色的矩形。如此溫柔細緻的寧靜就這樣展露，彷彿任何事都不會發生。觀賞者必須耐心觀賞馬丁的作品，如同靜觀一池水，靜待畫作自己逐漸敞開、綻放。

陶樂絲‧洛克本(1922-)更需要深入去搜尋、掌握。她是位學識淵博的理智型畫家，總是自古典大師獲得靈感，她的作品結合了強烈的莊嚴，且極具抒情的洞察力。她的部份傑作是運用油料與金箔(一如中古世紀的作法)繪製，畫布則是以石膏打底的亞麻布。她將這些簡單的東西折疊，創作出奇妙幾何狀的《迦百農城門》(圖439；譯注：迦百農是新約聖經上記載的古巴勒斯坦城名)：最華麗飽和的色澤讓她的作品在我們眼前呈現出聖像般的莊嚴感。

> ### 「均勻遍佈」的繪畫
>
> 「均勻遍佈」的繪畫一詞最早是用來形容帕洛克(見第368頁)的滴漏繪畫，此後只要整幅畫布在顏色與圖形上，都採用較爲一致的處理方式，就會被冠上這種名稱。均勻遍佈繪畫揚棄了傳統的上中下畫布區隔，畫作本身變成一種純粹的經驗。

普普藝術

普普藝術

「普普藝術」一詞由英國藝評家勞倫斯・艾洛威於1958年在《建築文摘》上首先使用，用以形容那些歌頌戰後消費主義、排斥抽象表現主義的心理傾向，並崇拜物質主義的畫作。最著名的普普藝術家是偶像型人物安迪・沃荷（上圖），他以人物或日常物品為主題，創作出許多近似照片的畫作。

在 20世紀最創新的藝術革新究竟是立體主義還是普普藝術，至今仍有爭議。這兩種藝術形式皆起於對先前既定藝術形式的反叛：立體主義藝術家認為後印象主義過於平淡而狹隘，畏於創新；普普藝術則認為抽象表現主義太過虛矯、緊張。普普藝術將藝術回歸到日常生活的物質現實，回歸大眾文化（因此才以「普普」"pop"為名），而一般大眾視覺饗宴的來源就是電視、雜誌與漫畫。

普普藝術於1950年代中期在英國興起，但直到1960年代才在紐約發揚光大，並與最低限主義（見第377頁）同為世界藝壇顯學。在普普藝術中，日常生活及大量製造的物品取代了英雄史詩的地位，被視為和獨一無二的藝術經典一樣重要；「高尚藝術」和「通俗藝術」的鴻溝也因此逐漸消弭。傳播媒體與廣告是普普藝術最喜歡的主題，也是普普藝術對消費社會的機智歌頌。其中最偉大、對往後藝術發展影響最大的，應屬美國藝術家安迪・沃荷（1928-87）。

沃荷的版畫

安迪・沃荷到底是位天才，還是傑出的冒牌藝術家，在過去一直有極大的爭議。他以平面廣告設計起家，後來將商業攝影融入創作中。一開始他是親自將照片以絹印手法翻製，後來則乾脆將整個工作移交給他的工作室（即他名為「工廠」的工作室）助手處理：他負責設計，但由工作室實地製作。《瑪麗蓮夢露雙聯屏》（圖441）中的絹印影像故意不運用任何特殊的版畫製作技巧，也不講求影像的精準，右半邊的彩

圖441 安迪・沃荷，《瑪麗蓮夢露雙聯屏》，1962年，每一鑲板205×145公分（80¾×57英吋）

圖442 羅伊・李奇登斯坦，《轟》，1963年，173×406公分 (5英呎8英吋×13英呎4英吋)

色部份充其量也只能算是「近似」夢露而已。然而整幅作品卻十分有趣，並令人印象深刻，似乎來自安迪・沃荷的心靈深處。他崇拜名人，同時也了解名聲易逝的本質，但他更好奇的是當時美國大眾對名人趨之若鶩心態的文化象徵。在大眾宣傳機械的運作下，瑪麗蓮夢露的人性被破壞，安迪・沃荷這種完全疏離的紀錄片風格之肖像作品，正好呼應了盛名的孤寂與人格的剝離。畫中的一大片瑪麗蓮夢露頭像看似重複的相同影像，其實它們個個稍有不同，整幅畫給人一種如聖像面具般的感受。這的確是一幅令人難忘的作品。

羅伊・李奇登斯坦

沃荷以漫畫人物為基礎的第一幅普普藝術作品，在展示給某位畫商觀賞時並未受到青睞：諷刺的是，當時那位畫商已看中另一位普普藝術巨匠羅伊・李奇登斯坦 (1923-) 的作品。

李奇登斯坦的作品顯然有種懷舊風格：那種屬於兒童與青少年的漫畫世界，充滿天真的希望。他看出這些圖畫的圖象意義，而將之翻製成抽象表現主義畫家所偏好的大型繪畫。《轟》(圖442) 並非取材自特定的漫畫，他只是將漫畫式的圖形簡化到只剩簡潔的力感。《轟》談論的是有關暴力，以及我們如何避開暴力的事。它是一幅叙述性的雙聯屏：一邊是正義的力量，開著飛機的復仇天使；另一邊則是邪惡

的力量，被形式化的懲罰烈焰所毀滅的敵人。畫家運用簡單的造型和色彩，並模仿印刷的網點製版效果，讓我們回到黑白分明的道德世界、回到念念不忘的童稚真純。

賈斯伯・瓊斯

《平面上的舞者：梅希・康寧漢》(圖443) 是賈斯伯・瓊斯 (1930-) 獻給美國前衛舞蹈家梅希・康寧漢的作品。就視覺上而言，這是一幅極其

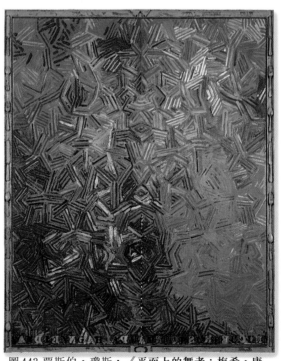

圖443 賈斯伯・瓊斯，《平面上的舞者：梅希・康寧漢》，1980年，200×162公分

絹印版畫

絹印技術 (又稱網版印刷) 始於20世紀初期，最初是商業用途，用來印製布料。其基本技巧是以撐架在木框上的細網作為模板，然後讓顏料通過模版，印在事先安置好的畫布上。沃荷採用這種技術，創作出許多看似重複一致、但個別色彩濃度稍有不同的影像。

沃荷其他作品

《二元紙鈔》，德國科隆，路德維希博物館；
《康寶濃湯》，紐約現代美術館；
《艾維斯第一號》，加拿大多倫多，安大略陳列藝廊；
《電椅》，瑞典，斯德歌爾摩現代博物館；
《雙面蒙娜麗莎》，美國德州，休士頓，曼尼爾藝術中心；
《自畫像》，澳洲墨爾本，維多利亞國家畫廊；
《大花朵》，荷蘭，阿姆斯特丹市立美術館。

約翰‧凱吉

約翰‧凱吉(1912-92)是20世紀音樂中最具影響力的作曲家之一,他曾創作若干極具爭議的「音樂」作品。他最有名的作品是《四分三十三秒》,而樂曲的內容其實只是四分半鐘的寂靜。此曲的靈感是來自羅伯特‧羅森柏格畫面全白的「白色繪畫」(blank paintings)。凱吉還有一系列的「加料鋼琴」作品,即是將物品放置在琴弦上,以改變鋼琴的聲音。

美麗的作品;但就理念上而言,它卻是極端複雜。瓊斯有種無上的天賦,能創作出理念極為豐富的視覺畫面——讓賞心悅目的表面促使我們進一步針對這理念進行心靈探索。這幅畫顯示複雜的宗教圓滿意義(左半部的俗世生命,如何在死後神聖地轉化到右半部的天格)和性關係,舞蹈動作的四度空間性質,與搭檔舞者彼此配合的步伐,呈現在「同一個平面」(即畫面)上。這是幅啓發性極高的畫作,值得花時間去仔細觀賞玩味,而即使匆匆一瞥也能使人得到視覺享受。瓊斯滿足了不同層面的需求。

羅伯特‧羅森柏格

羅伯特‧羅森柏格(1925-)在達達主義與超現實主義的影響下,發展出全新的藝術形式。他將平凡的物件體以奇特的方式組合起來。這種所謂的「串連繪畫」即是羅森柏格個人特有的藝術形式,《峽谷》(圖445)就是這類作品之一。他組合一些令人費解的圖像與技法:油畫與經絹版處理的照片、報紙文章的片斷,還有畫家自己的塗鴉並置;而在這片喧擾緊張的生活之下,有一隻死鳥張翅憔悴地盤旋。整幅作

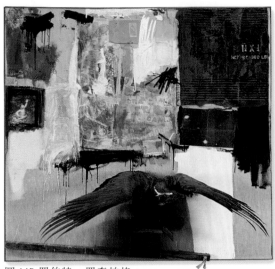

圖445 羅伯特‧羅森柏格,《峽谷》,1959年,220×179×57.5公分(7英呎2½英吋×5英呎10½英吋×22¾英吋)

品有一種盤旋而上的力量,彷彿是飛往未知峽谷的暈眩感。我們感覺峽谷不在畫面之中,而是在其下方:它不在那裡,不在穩當的畫框裡面,而是在觀賞者個人的空間之中。鳥兒棲息的支架以斜角度伸入觀賞者的世界,下面還懸吊著一個緊緊綁成兩個囊狀物的靠枕,彷彿帶著奇異的情慾與悲戚。這幅作品的所有元素,不論是二度空間或三度空間,都形成一種封閉感,好像我們真的陷入峽谷的高曠山壁之中。羅森柏格不見得會將他突發的構想付諸行動,但他一旦為之,效果總是令人難忘。

大衛‧霍克尼

就技術層面而言,普普運動最早始於英國的大衛‧霍克尼(1937-)與理查‧漢彌爾頓。霍克尼早期的作品大量使用通俗雜誌風格的圖形,而這也是大部份普普藝術的基礎所在。不過他在1960年代遷居加州後,就改以海洋、太陽、天空、年輕人與奢華為題材,進入新的、自然的創作次元。雖然我們可能認為《大水花》(圖444)表現的是一種過於簡化,而非簡潔的世界觀,但圖中將靜滯的粉紅色洛杉磯景致的垂直線條,搭配泳客入水後激起的燦爛水花,仍舊是個有趣的對比。圖中不見人影,只見一張空椅子,一個寂寥凍結的世界。白色的狂放水花必是來自跳水的泳者,這幅作品中「清澈」與「渾濁」並存,反映了霍克尼本身的心境。

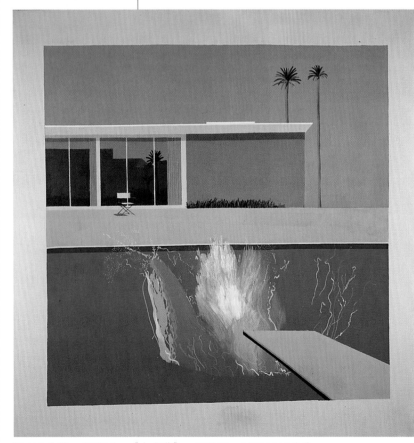

圖444 大衛‧霍克尼,《大水花》,1967年,243×244公分

歐洲的具象繪畫

在抽象表現主義盤據美國畫壇的數十年間，具象繪畫在歐洲仍有其重要性。1970年代，一群英國畫家，包括路西安・佛洛伊德與法蘭克・奧爾巴哈，開始向活躍的美國挑戰。但他們並未組織任何畫派，或許是民族性使然，英國畫家一向特立獨行。

製造奇異而不安的人物藝術的波蘭裔法籍畫家巴爾圖斯(1908-)，並不屬於任何一個歐洲畫派或藝術運動。「巴爾圖斯」是巴沙薩爾・克勞梭維斯基・德・羅拉伯爵(原名)從13歲開始就使用的小名。他向來獨自作畫，與世隔絕；作品具有古典的莊嚴感，和我們這個有點混亂的普羅世紀顯得不太調和。他的藝術令人印象深刻，原因是這種內藏的「層階意識」對他來說是再自然不過了。面對現代生活揮之不去的苦惱，巴爾圖斯選擇以隱晦的方式來表現；這與馬諦斯(見第336頁)的作法不同。他的作品神秘如謎，並融合了莊嚴祥和以及宏偉之感。

巴爾圖斯

《紙牌的遊戲》(圖446)以最敏感纖細的方式表達了性意識的覺醒。圖中兩位年輕人都有著童稚的身軀，但臉上的神情卻顯示他們即將進入異性相吸的調情世界。有感於他們童稚的天眞即將在肉體甦醒後逝去，巴爾圖斯以此畫表達他的同情，及他對他們「遊戲」的興趣。

欣賞《紙牌的遊戲》可別受限於標題，它的意義顯然不僅於此：圖中兩位年輕人欲迎還羞地不敢正視對方，兩人都，手向前，手向後。女孩不僅伸手向前，並將著白色膠底鞋的腳尖朝向男孩；男孩則藏身桌後，下定決心要

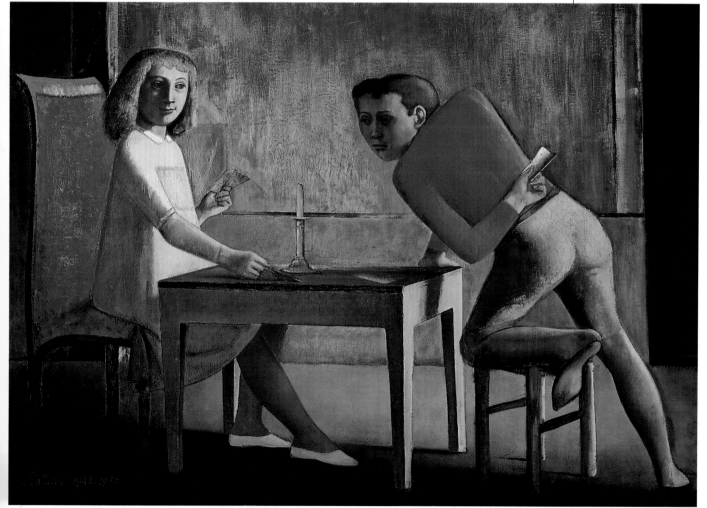

圖446 巴爾圖斯，《紙牌的遊戲》，1948-50年，140×194公分 (55×76英吋)

法蘭西斯‧培根

1945年英國畫壇因為培根的出現而重現生機。培根有許多畫作都非常粗暴，他使用髒污的顏料和扭曲的人形來傳達疏離與絕望。培根表示繪畫行為本身就蘊含著暴力——畫家企圖使現實在畫布上重現，即是一番爭鬥。

緊守自己的秘密(他伸直的那隻腳，腳尖並沒有指向女孩)，但是他身體的角度卻透露出他被女孩深深吸引著。

圖中每個細節都具有象徵意義：女孩坐在最具保護性的靠椅上，但卻挺直脊椎，沒有靠在椅背上；男孩則完全倚靠著不具保護性的低矮板凳。此外，連背景上方的神秘亮光和人物活動處的暗影，都有其意義。桌上的蠟燭究竟象徵宗教、許願或是未來的陽具？蠟燭並非光源所在，因為它並未點著，其意義曖昧難解，畫家沒有提供答案，也沒有下任何預言。

法蘭西斯‧培根

倫敦畫派崛起於1970年代，不過他們並不像戰前的巴黎畫派或戰後的紐約畫派那樣定期地交換意見或聚會。倫敦畫派有幾位主要的畫家，其中最著名的是來自愛爾蘭的法蘭西斯‧培根(1909-92)，他是在1925年來到倫敦。

培根的作品仍未有定論：究竟他的作品是對人類處境的嚴厲指控，抑或是任性製造混亂的幸災樂禍？不過培根絕非有意取樂。他早期的作品經常傳達沈重的悲傷與懷疑，晚期則極具壓迫感。如果巴爾圖斯的作品傳達的是一個固執沈溺的秘密世界，那麼培根的作品則是被恐懼與焦慮佔據的謎樣世界。

《伊莎貝爾‧羅斯索恩站立蘇活街頭之肖像》(圖447)故意採用冗長的畫名。畫家將畫中女郎緊密地框起來，好似身陷競技場的鬥牛，車輛飛馳而過的彎曲車輪則象徵牛角。女郎神情緊張疲累，四處張望，裙角也跟著翻舞，這冗長的標題正好突顯她的苦狀：身在倫敦的蘇活區街頭，竟是如此焦慮？她的臉龐專心沈思，面容顯得可怕，但我們仍然隱約可以看出她的美貌。她已做好準備，決心突破牢籠。

培根使用個人的獨特作畫技巧，使用不同質料的布沾染顏料，塗抹在畫布上。他利用顏料的淡與濃作出強烈的對比，上色方式則有些粗暴， 幾近破壞畫布。在這幅畫中，培根在幾處潑灑上溼顏料以分別代表機會、不確定和危機感——即使是最具活動力的女性，都不能確知自己是否自由。能讓觀賞者的情緒深入畫中，正是培根之所以偉大之處。

萊昂‧柯索夫

另外還有兩位歐洲猶太裔的英國畫家：法蘭克‧奧爾巴哈(1931-)與萊昂‧柯索夫(1926-)皆受教於大衛‧邦伯格，而邦伯格的畫作一直到死後才為人所重視(見第385頁邊欄)。奧爾巴哈和柯索夫都是非常投入的畫家，整天在工作室作畫；奧爾巴哈總是一層又一層地為他較早完成的作品加上更厚的顏料，直到作品生動為止；柯索夫則不斷重複畫同一個熟悉的景物或人物。他們的主題都來自日常生活。培根是憑記憶作畫，他認為人類存在的曖昧特質，只有透過藝術家以同等曖昧的手法表達，才得以更為忠實。

柯索夫很像瑞士大雕刻家兼畫家亞爾貝托‧

圖447 法蘭西斯‧培根，《伊莎貝爾‧羅斯索恩站立蘇活街頭之肖像》，1967年，198 × 147公分(78 × 58英吋)

賈克梅第（見第365頁）；賈克梅第每天晚上都會把當天畫好的部份塗掉，並且對自己永遠都不滿意。對柯索夫而言，繪畫也是不斷的重複練習，他在每次實驗中都能獲得新的啓示。然後，他突然在視覺上靈光一現，作品也於是一揮而就。他匆忙的筆觸明顯可見，因爲他要趕在稍縱即逝的靈感消逝之前完成作品。就某種層面而言，他追求的總是自己本身那個層次的真實，因爲他畫的往往是他生命中密不可分的伴侶。

《兩位坐著的人，第二號》（圖448）描繪的是他年邁的雙親，這是他構思經年的主題。他對他們的每個肢體語言都瞭若指掌，但他必須以視覺的方式來呈現，並賦予這對老夫妻應有的尊嚴。柯索夫坦然描繪所有細節：他努力工作的父親已然年邁，恐怕再也不是一位稱職的伴侶。他蜷曲在椅子上的怪異姿勢，似乎顯得對自己的一切不太有把握。

柯索夫曾表示他的雙親將他認爲是個對象而令他心神困擾。但在這幅畫中，他卻捕捉到雙親主控力量的式微，以及婚姻關係的變化。他雖然帶著感情觀察，卻毫不悲嘆，也不涉及主觀的記憶。這是一幅收放自如的作品，這種自制力使這幅畫更加令人感動。

圖449 法蘭克・奧爾巴哈，《起居室》，1964年，128×128公分（50¹⁄₃×50¹⁄₃英吋）

法蘭克・奧爾巴哈

奧爾巴哈和柯索夫一樣，只描繪他周圍摯愛的人事；但他滿懷熱情去捕捉他們的精髓卻總是無功而返，不過他也雖敗猶榮。他花了近一年的時間才在E.O.W.家中完成《起居室》（圖449）。E.O.W.是他少數幾個固定的模特兒之一，他每星期要在她那兒畫她三次。畫中場景正是他們彼此最熟悉的地方，她與她的女兒各坐在一張椅子上，周遭的物品對她們都有意義。不過柯索夫的重點不在描繪屋子的景觀，而在捕捉每次看到這幕景觀的內心變化。

奧爾巴哈的畫作是由許多單色平面的堅實色塊構成，每幅作品的色塊厚度都值得注意。他早期的作品色塊厚度可比浮雕，畫面高低起伏的顏料幾乎成了獨立的實體。《起居室》的色調是帶有大地情感的土黃色，因爲這兒正是滋長他藝術的土壤。他一而再地重畫，旣不將之戲劇化，也不玩深度幻覺空間的遊戲。影像就這樣突然由模糊中凝聚，然後浮現。人類的記憶向來無法永保清晰：清晰明確固然是活力，但是形體往往不能被描繪得絲毫不差。

圖448 萊昂・柯索夫，《兩位坐著的人，第二號》，1980年，244×183公分（8英呎×6英呎）

路西安・佛洛伊德

佛洛伊德和法蘭西斯・培根一樣，在藝術史上都佔有相當的地位。他畫過風景、靜物和肖像畫，但以裸體肖像畫最具力量。他著重裸體在色彩上的奇妙變化，以及它本身驚人的脆弱性。他的模特兒都是熟人，他幾乎能將皮膚之下的都描繪出來，揭露畫中人的秘密真相。他不要創造出貌似模特兒的繪畫來，他要所繪之軀體即是主題所在，如此一來就產生兩個實體，一個在畫布上，一個自由走動。

路西安・佛洛伊德

路西安・佛洛伊德 (1922-) 是德國心理學大師西格蒙・佛洛伊德的曾孫，他是絕對的寫實主義者，而且寫實得令人畏懼。他一開始畫的是規律嚴謹、深受超現實主義影響的肖像畫與靜物畫。在1965-66年之前他很少畫裸體畫，之後卻創作出西方繪畫史上最具震撼力、最有創意的裸體畫。佛洛伊德發展出一種日益「肉體」的風格，不斷增強作品的強度，以追求將實際世界的身體真實感充份表現出來的方法，同時對皮膚色澤的奧妙愈來愈感興趣。他以臨床醫生般的眼光來觀察他的繪畫主題，效果往往客觀得嚇人。

《站在碎布堆旁》（圖450）是他的近作，充份展現出佛洛伊德的卓越風格。畫中一位女士一絲不掛地站在陽光下，他以對肌膚色調變化的驚人敏感度，將膚色表現得非常細膩逼真。那些粉紅、藍色和黃色展現了奇特的視覺效果

圖450 路西安・佛洛伊德，《站在碎布堆旁》，1988-89年，169 × 138公分（66 1/2 × 54 1/3 英吋）

圖451 安瑟姆‧基佛，《帕西法爾之一》，1973年，325 × 220公分（10英呎8英吋 × 7英呎2½英吋）

──我們可曾看過這樣的肌膚？畫中的女人似乎快掉出畫面之外，朝著我們傾倒過來。她腳下的地板提供了唯一的透視點，由於畫面令人如此暈眩，我們會直覺地往後退，彷彿她就要倒在我們身上。她身後的碎布雖雜亂，但安穩地成為她的倚靠，被她彎曲的手臂和沈重的肉體緊緊壓住。這些碎布是佛洛伊德畫得最美的事物之一。碎布的顏色帶著柔和的光輝，色澤由深灰經過各種可能的中間色調逐漸轉變為明亮的白色。堅實的人體對映著鬆散壓縮的碎布堆。裸女受限於形體的有限外形，碎布堆卻向三度空間無限延伸。身為畫家，路西安‧佛洛伊德喜歡這種對照的每一個可能性。

安瑟姆‧基佛

在當今德國藝術家中，許多藝評家都推崇安瑟姆‧基佛（1945-）的持續力：他是位浪漫的畫家，也是一位屬於德國表現主義傳統的表現主義畫家，深深需要以繪畫來表達懺悔的理念。他的主題大致圍繞著猶太人在德國所受的極端不平待遇打轉，或許也就是這類主題的重要性模糊了世人對他的評價；不過歷史將來自有公斷。《帕西法爾之一》（圖451）是一系列以華格納歌劇為題材的作品之一。它的主題沈重，藝評家認為這些作品反映出真正德國精神的粗略本質，以及藝術家個人對這個特質與他本人成長的思考。安瑟姆‧基佛使用罕見的技巧，讓牆壁上橫向交錯、邊緣塗成黑色的壁紙，和原木地板看起來質感相近。這些木材令人聯想到他故鄉的宏偉森林，上面每一個紋理對他而言似乎都有重大的意義。

喬治‧巴塞利茲

對當代藝術不熟悉的人或許會對喬治‧巴塞利茲（1938-）抱著一種奇怪的感激之情，因為他的作品一眼就能夠辨識出來。他總是一成不變地將畫中人物倒轉，並曾因為這項舉動而被批評為譁眾取寵：《再會》（圖452）畫中的兩個人物究竟為何上下顛倒？其實巴塞利茲有其嚴肅的美學用意：他企圖以幾近抽象的自由度來運用人物，如此一來畫作便不易被人了解，往往也就自然不易遭人淡忘。當我們在疑惑畫中人何以顛倒、為何以奇怪的發令旗為背景時，我們同時也領略到藝術家的力量，以及他對逃避熟悉結構的喜好及執著。現在斷定他的藝術地位還嫌太早，但他的確是值得玩味的當代藝術家中的佳例，我們不妨自行評斷。

安瑟姆‧基佛的藝術

安瑟姆‧基佛早期作品的題材來自德國歷史與神話。他認為藉由描繪德國對猶太人的殘暴，可以洗刷不名譽的過去，甚至從邪惡中傳達出某種善良的本質。他後期的作品開始使用稻草、鉛、沙及金屬的拼貼，在1973年四幅《帕西法爾》系列作品中，甚至用鮮血來當顏料。左圖描繪的是華格納歌劇作品中的主角帕西法爾的出生及幼年，因此畫面上可見一張小床。當這一系列作品中的三幅以三聯屏的方式展出時，這幅畫是屬於左邊畫幅。

圖452 喬治‧巴塞利茲，《再會》，1982年，205 × 300公分

結語

這是前言也是後語：在我所寫的「繪畫故事」於當代藝術體驗的迷宮中消失無蹤之後，還會有千百位畫家陸續出現，而其中或許有些會成為繪畫史上另一頁故事的開創者。但就處於世紀末的現況而言，我們無法判別誰將帶領我們走出迷宮、誰將只是迷宮裡的死胡同。我只能提供我個人極為主觀的看法，由當代畫壇中挑出三位希望能經得起時代考驗的藝術家。

第一位：羅伯特‧納特金是位資深、傑出的色彩主義者，他直至最近仍拒絕被稱為抽象畫家。納特金顯然重視畫布上的每一部份，他稱之為「叙述上的重要性」。他的作品與觀賞者有視覺的交流──其中有一種體驗正在運作。這種如此渴求、如此滋潤心靈的交流，是來自一種融合形體與色彩的整體感。納特金讓色彩漂浮流動，然後又否定原色彩、加深原有色彩，巧妙地調出新的色感，而結果總是優雅過人、美麗非凡。《農場街》（圖453）是系列作品中的一幅，靈感來自倫敦市中心一座同名猶太教堂的禮拜。這幅畫讓觀賞者彷如走進一場不但屬於畫家、也屬於我們的禮拜當中。這是一幅既令人感到謙卑又有昇華效果的畫作，光彩而奪目。然而有些藝評家認為納特金的作品過於美麗；在這價值觀矛盾的時代，純粹之美也會啓人疑竇。

瓊安‧米契爾也因畫作美麗而遭人批評，但因她畫的並

圖453 羅伯特‧納特金，《農場街》，1991年，152×183公分（60×72英吋）

圖454 瓊安・米契爾，《向日葵》，1990-91年，280×400公分（110¼×157½英吋）

非自己的幻想世界，而是肉眼所見的世界，因而免於像納特金般受到嚴厲的批評。她曾在吉維尼——莫內的居所和他的美麗花園就在這裡（見第297頁）——居住過幾年。不過米契爾強調她未曾在意過莫內的故居，她畫的是自家的房子、桌上或院中的花朵，優雅而充滿感情。《向日葵》（圖454）幾乎具有梵谷般的憂鬱光輝。米契爾常以向日葵爲主題，她曾說道：「如果我看到向日葵枯萎，我也跟著枯萎；我以它作畫，感受它的感覺，直到它死亡。」

現代宗教藝術

文藝復興時代是宗教藝術的巔峰，但此後宗教藝術便一蹶不振，幾乎形同死亡。也因此，當代英國畫壇竟能產生如亞伯特・赫伯特這樣的畫家，實令人倍感震驚。他受過高深教育，依照自己的內在體驗與需要作畫。他創造了極其令人信服的聖經形像，附圖是約拿快樂地在鯨魚腹中到處旅遊，而牧鵝少女和她的鵝群則代表現實生活，正對他帶來威脅與警訊。在《約拿與鯨》（圖455）中，赫伯特借用聖經的故事，神奇有力地表達了眞實的人類心靈。

圖455 亞伯特・赫伯特，《約拿與鯨》，約1988年，28×35公分

雖然本章尚未完整寫就，繪畫的故事仍在持續發展。而有朝一日，它們也必然會被閱讀、欣賞，正如今日我們欣賞過去的畫作一般。我們有幸在沒有前人指引或標籤的情況下冒險一窺當代藝術，這將是本書中值得珍惜的一段。

繪畫專用詞彙

日本風尚　Japonisme
指日本對歐洲藝術的影響，尤其是指對印象主義及後印象主義的影響（見第302頁）。

戶外（法文）En plein air
戶外寫生（見第279頁）。

灰色單色畫　Grisaille
以不同深淺的灰色畫成的單色畫。文藝復興時代畫家藉此模仿雕刻的浮雕效果。

抽象藝術　Abstract art
呈現非能見世界的人或物體的藝術。

明暗法（義大利文）Chiaroscuro
以不同調子的光亮和深暗顏色表現三度空間形式的一種繪畫技法。

油彩、油畫　Oil painting
以亞麻仁油、胡桃仁油或罌粟花油做為溶劑，結合顏料粉末為材料的繪畫。

空氣遠近法　Sfumato
藉色彩或色調的相疊混合，讓色彩由淡到濃地產生細微漸層，以獲得柔和的霧般效果（見第116頁邊欄）。

拜占廷　Byzantine
基本上是指西元第五世紀到1453年（即土耳其人佔領君士坦丁堡之際）之間，東羅馬帝國的基督教藝術。

拜物教所供奉之物　Fetish
被認為是神靈化身的物件，通常是雕刻品。

前縮法　Foreshortening
一種藉由透視法從某一視點將物體呈現於繪畫平面的技法，其結果令物體有愈往後愈小、愈窄的效果（見第103頁）。

風俗畫　Genre painting
描寫日常生活景象的繪畫。

厚塗　Impasto
一層厚實的顏料。

室內景象主義　Intimism
那比畫派的次等小團體所採用的風格，以不拘形式和揭示私人隱密的方式，描繪資產階級的家居室內之情境（見第326頁）。

耶穌受難　Passion
描繪基督在最後的晚餐到釘上十字架之間所受一切苦難的繪畫。

捐贈者　Donor
出資委製繪畫的人。在中古時期和文藝復興時代，捐贈者往往也會被畫在畫面上。

原色　Primary colours
構成所有色彩的三種基本顏色，即紅、黃、藍。

祭壇畫　Altarpiece
放置在教堂祭壇上方與後方當裝飾的宗教藝術作品。

透視法　Perspective
一種在二次元的平面上畫出三度空間形體的描繪方式，在線性透視中，物體被描繪成愈遠愈小，而平行的線條會因距離增加而逐漸交會（見第89及103頁）。

蛋彩　Tempera
將顏料粉末加水溶解，再與樹脂或蛋白混合而成的顏料。

粗糙面、毛面　Tooth
畫布表面的不規則質地，有助於顏料的附著。

補色　Complementary colour
指任何色彩的真正對比色。三原色——紅、藍、黃——中任一顏色的補色，就是其他兩個色彩的混合。紅與綠、藍與橙、黃與紫是基本的相對補色。在繪畫運用上，補色的並置可以使兩種色彩都顯得更為明亮。

無沾成胎　Immaculate Conception
基督教教義之一，認為聖母瑪麗是在沒有沾染原罪的情況下受胎。

聖告　Annunciation
哥德式藝術、文藝復興與反宗教改革藝術最常見的一種主題，指天使加百利（Gabriel）告知聖母瑪麗，她將受胎生下一子，取名為耶穌（見63頁邊欄）。

溼壁畫　Fresco
一種壁畫繪製技法。將顏料與水混合，畫在溼的灰泥壁上，乾燥後顏料與壁面就分不開。這就是所謂的好的溼壁畫（buon fresco），或稱為真的溼壁畫（true fresco）。乾性壁畫（fresco secco）則是指將顏料塗在乾灰泥壁上的繪畫技法。

聖像畫　Icon
以傳統拜占廷風格畫在木板上的基督、聖母瑪麗或其他聖徒的圖像。

圓形畫　Tondo
一種圓形的繪畫。

調色刀畫作　Palette-knife pictures
以調色刀操控與塗抹顏料繪製而成的畫作（見第310頁）。

靜物　Still life
以沒有生命的物體為描繪對象的畫作或素描。

薄塗法　Scumbling
一種繪畫技巧。在原有的顏料表面上，薄薄施上一層厚薄不均的顏料，讓畫面產生破散的效果，使下層的部份色彩得以顯露出來（見第135頁）。

壓克力顏料　Acrylic paint
以複合壓克力樹脂製成的一種顏料，比油畫顏料易乾（見376頁邊欄）。

雙聯屏　Diptych
指由兩個畫板組合而成的畫作，通常是以樞紐將兩個部份連結在一起（見54頁邊欄）。

寶座上莊嚴的聖母與聖子，「尊嚴」（義大利文）Maestà
祭壇畫的一種，主題為聖母與聖子在聖徒及天使的圍繞下，榮登寶座（見第42頁）。

鑲板畫　Panel
畫在木板上的畫作（見75頁邊欄）。

作品中文索引

作品英文索引

收藏中心名錄

大都會美術館(紐約)Metropolitan Museum of Art, New York

巴尼斯基金會(賓州馬里昂)Barnes Foundation, Marion, Penn.

巴伯研究院(伯明罕)Barber Institute, Birmingham

巴格羅博物館(佛羅倫斯)Bargello Museum, Florence

巴爾的摩美術館(美國)Baltimore Museum of Art

巴賽爾市立美術館(瑞士)Öffentliche Kunstsammlung, Basle

巴賽爾美術館(瑞士)Kunstsammlung, Basle

比薩大教堂(義大利,比薩)Pisa Cathedral, Pisa

加州大學(洛杉磯)University of California, Los Angeles

加拿大國家畫廊(渥太華)National Gallery of Canada, Ottawa

加爾卡松美術館(法國)Musée des Beaux-Arts, Carcassone

卡波迪蒙蒂美術館(拿不勒斯)Nazionale di Capodimonte, Naples

古金翰美術館(紐約)Guggenheim Museum, New York

古金翰基金會(威尼斯)Guggenheim Foundation, Venice

布勒基金會(瑞士蘇黎世)Bührle Foundation, Zürich

布列拉畫廊(米蘭)Brera Gallery, Milan

布萊梅美術館(德國)Kunsthalle, Bremen

布瑞爾典藏館(格拉斯哥)Burrell Collection, Glasgow

布達佩斯美術館(匈牙利)Museum of Fine Arts, Budapest

布魯日國立博物館(比利時)State Museum, Bruges

布魯塞爾皇家美術館(比利時)Musée Royaux des Beaux Arts, Brussels

布魯塞爾美術館(比利時)Musée des Beaux Arts, Brussels

弗力克藝術收藏中心(紐約)The Frick Collection, New York

弗克旺博物館(德國艾森)Folkwang Museum, Essen

瓦勒斯典藏館(倫敦)The Wallace Collection, London

石橋美術館(東京)Bridgestone Museum of Art, Tokyo

伊莎貝拉司鐸園藝博物館(波士頓)Isabella Stewart Gardner Museum, Boston

伊頓廳(卻斯特)Eaton Hall, Chester

多利亞龐費利畫廊(羅馬)Galleria Doria Pamphili, Rome

安大略陳列藝廊(多倫多)Art Gallery of Ontario, Toronto

考托德研究院(倫敦)Courtauld Institute, London

艾許莫里安博物館(牛津)Ashmolean Museum, Oxford

西雅圖美術館(美國)Art Museum, Seattle

佛格美術館(麻州劍橋)Fogg Art Museum, Cambridge, Mass.

伯明罕市立畫廊(英國)City Art Gallery, Birmingham

伯恩美術館(瑞士)Kunstmuseum, Berne

克利夫蘭美術館(俄亥俄州)Cleveland Museum of Art, Ohio

沃爾克美術館(巴爾的摩)Walker Art Gallery, Baltimore

沃爾克藝術陳列館(利物浦)The Walker Art Gallery, Liverpool

辛巴威國家畫廊(哈雷拉)National Gallery of Zimbabwe, Harare

辛辛那提美術館(美國)Cincinnati Art Museum

里爾美術宮Palais des Beaux Arts, Lille

里爾博物館(法國)Musée Lille

帕洛克王室(格拉斯哥)Pollock House, Glasgow

底特律藝術學院 Detroit Institute of Arts

昆士蘭畫廊(布里斯本)Queensland Art Gallery, Brisbane

東京國立西洋美術館 National Museum of Western Art, Tokyo

東京國立現代美術館 National Museum of Modern Art, Tokyo

波士頓美術館 Museum of Fine Arts, Boston

波西斯畫廊(羅馬)Borghese Gallery, Rome

芝加哥藝術協會(美國)Chicago Art Institute

芝加哥藝術學校 Art Institute of Chicago

波西斯畫廊(羅馬)Borghese Gallery, Rome

金貝爾美術館(德州福特沃斯)Kimbell Art Museum, Fort Worth, Texas

阿姆斯特丹市立美術館(荷蘭)Stedelijk Museum, Amsterdam

阿姆斯特丹國立美術館(荷蘭)Rijksmuseum, Amsterdam

威尼斯美術學院(義大利)Accademia, Venice

柏林國家博物館 Staatliche Museen, Berlin

柏林-達勒姆國家博物館 Staatliche Museen, Berlin-Dahlem

柏桑頌美術館(法國)Musée des Beaux Arts, Besançon

洛杉磯郡立美術館 Los Angeles County Museum of Art

珀魯加國家畫廊(義大利)Pinacoteca Nazionale, Perugia

約翰・保羅・葛堤博物館(馬利布)John Paul Getty Museum, Malibu

耶魯英國藝術中心(紐哈芬)Yale Center For British Art, New Haven

倫巴赫美術館(慕尼黑)Lenbachaus, Munich

倫敦國家畫廊 National Gallery, London

哥本哈根國家美術館 Statens Museum for Kunst, Copenhagen

席維科博物館(帕度亞)Museo Civico, Padua

根特美術館 Museum of Fine Arts, Ghent

格拉斯哥大學 Glasgow University

格拉斯哥畫廊(英國)Glasgow Art Gallery

泰德畫廊(倫敦)Tate Gallery, London

海牙市立博物館(荷蘭)Gemeentemuseum, The Hague

海牙國立美術館(荷蘭)Rijksmuseum, The Hague

烏菲茲美術館(佛羅倫斯)Uffizi Gallery, Florence

紐約現代美術館 Museum of Modern Art, New York

紐奧爾良美術館 Museum of Art, New Orleans

馬涅尼・洛卡基金會(義大利,帕爾馬)Fondazione Magnani Rocca, Parma

基督教堂大廈(依匹斯威克)Christchurch Mansion, Ipswich

曼尼爾藝術中心(德州休士頓)Menil Collection, Houston, Texas

梵諦岡現代宗教美術館(羅馬)Collezione d'Arte Religiosa Moderna, Vatican Rome

梵諦岡博物館(羅馬)Vatican Museum, Rome

梅爾・范・德・伯爾博物館(安特衛普)Museum Mayer van der Bergh, Antwerp

畢卡索美術館(巴塞隆納)Musée Picasso, Barcelona

畢卡索美術館(巴黎) Musée Picasso, Paris

畢卡索美術館(法國，安蒂布) Musée Picasso, Antibes

畢卡荷地博物館(法國，亞緬) Musée de Picardie, Amiens

第戎美術館(法國) Musée des Beaux Arts, Dijon

都爾威曲畫廊(倫敦) Dulwich Picture Gallery, London

麥內藝術研究院(德州聖安東尼奧) Mcnay Art Institute, San Antonio, Texas

麻摩丹美術館(巴黎) Musée Marmottan, Paris

富士川畫廊(日本大阪) Fujikawa Gallery, Osaka, Japan

提森‧波涅米撒基金會(馬德里) Fundáçion Thyssen-Bornemisza, Madrid

斯德哥爾摩國立博物館(瑞典) National Museum of Stockholm

斯德哥爾摩現代博物館(瑞典) Moderna Museet, Stockholm

普希金博物館(莫斯科) Pushkin Museum, Moscow

普拉多美術館(馬德里) Prado, Madrid

普蘭坦摩瑞塔斯博物館(安特衛普) Museum Plantin Moretus, Antwerp

華特斯畫廊(巴爾的摩) Walters Art Gallery, Baltimore

華盛頓國家畫廊(美國) National Gallery of Art, Washington

華盛頓國家藝術畫廊 National Gallery of Art, Washington

菲利普典藏館(華盛頓特區) Phillips Collection, Washington, DC

費城美術館(美國) Philadelphia Museum of Art

費茲威廉博物館(劍橋) Fitzwilliam Museum, Cambridge

奧斯陸國家畫廊 Nasjonalgalleriet, Oslo

奧塞美術館(巴黎) Musée d'Orsay, Paris

奧德魯加德-山姆林根美術館(哥本哈根) Ordrupgaard-Samlingen, Copenhagen

微路維十一隻野兔教堂(比利時，布魯日) Church of Onze Lieve Vrouwe, Bruges

愛丁堡國家畫廊 National Gallery, Edinburgh

愛爾蘭國家畫廊(都柏林) National Gallery of Ireland, Dublin

溫莎堡皇室收藏館 Royal Collection, Windsor Castle

瑞佐尼科博物館(威尼斯) Museo ca Rezzonico, Venice

聖母瑪麗德色維教堂(波隆那) Church of Santa Maria dei Servi, Bologna

聖地牙哥美術館 Fine Arts Gallery, San Diego

聖安東尼奧美術館(德州) Museum of Art, San Antonio, Texas

聖多梅尼克教堂(亞雷佐) Church of San Domenico, Arezzo

聖彼得堡隱修院博物館 Hermitage, St Petersburg

聖洛可學院(威尼斯) Scuola di San Rocco, Venice

聖約翰尼斯教堂(雷根思堡) Church of St Johannes, Regensburg

聖湯姆教堂(托勒多) Church of Santo Tome, Toledo

聖路易美術館 Art Museum, St Louis

聖道明會教堂(科爾托納) Church of San Domencino, Cortona

葛拉佛頓畫廊 Grafton Galleries

賈克馬賀‧安德烈博物館(巴黎) Musée Jacquemart André, Paris

路德維希博物館(科隆) Museum Ludwig, Cologne

嘉士伯美術館(哥本哈根) Ny Carlsberg Glyptothek, Copenhagen

漢莫藝術收藏中心(洛杉磯) Hammer Collection, Los Angeles

漢堡藝術廳 Kunsthalle, Hamburg

漢普頓王宮皇家收藏 Royal Collection, Hampton Court Palace

維也納造型藝術學院 Akademie der Bildenden Künste, Vienna

維也納藝術史博物館 Kunsthistorisches Museum, Viena

維多利亞國家畫廊(澳洲墨爾本) National Gallery of Victoria, Melbourne

蒙特婁美術館 Museum of Fine Arts, Montreal

慕尼黑古代美術館(德國) Alte Pinakothek, Munich

慕尼黑現代美術館 Neue Pinakothek, Munich

慕尼黑國立現代美術館 Staatsgalerie Moderner Kunst, Munich

德勒斯登美術館 Gemäldegalerie, Dresden

劍橋皇家學院禮拜堂 Chapel of King's College, Cambridge

諾頓-西蒙博物館(帕沙帝納) Norton-Simon Museum, Pasadena

澳洲國家畫廊(坎培拉) Australian National Gallery, Canberra

橙園美術館(巴黎) Orangerie, Paris

舊金山美術館 Museum of Fine Art, San Francisco

薩巴度畫廊(義大利，杜林) Galleria Sabauda, Turin

龐畢度藝術中心(巴黎) Pompidou Centre, Paris

羅浮宮(巴黎) Louvre, Paris

羅馬古代藝術國家畫廊 Galleria Nazionale d'Arte Antica, Rome

羅馬現代美術館 Galleria d'Arte Moderne, Rome

蘇格蘭國家現代畫廊(英國，愛丁堡) Scottish National Gallery of Modern Art, Edinburgh

蘇格蘭國家畫廊(英國，愛丁堡) National Galleries of Scotland, Edinburgh

龔德博物館(香笛憶) Musée Condé, Chantilly

中文索引

英文索引

圖片來源

INTRODUCTION

1. Ancient Art and Architecture Collection
2. Ancient Art and Architecture Collection
3. Hirmar Fotoarchiv
4. Mary Jellife/Ancient Art Architecture Collection
5. The Trustees of The British Museum, London
6. The Trustees of The British Museum, London
7. Ancient Art and Architecture Collection
8. National Archaeological Museum, Athens/Bridgeman Art Library, London
9. Sonia Halliday Photographs
10. Museo Heraklion/Scala
11. National Archaelogical Museum, Athens
12. Staatliche Antinkensammlung Munich/Bridgeman Art Library, London
13. Antiken Museum Basel und Sammlung Ludwig /Foto Clare Niggli
14. Colorphoto Hans Hinz
15. Museo Nazionale, Athena/Scala
16. Acropolis Museum, Athens
17. Museo delle Terme, Roma/Scala
18. Archiv Für Kunst Und Geschichte, Berlin
19. Museo Nazionale, Naples
20. Fratelli Fabbri, Milan/Bridgeman Art Library, London
21. Museo Nazionale, Napoli/Scala
22. Ancient Art and Architecture Collection
23. Archaeological Museum, Naples/Bridgeman Art Library, London
24. Metropolitan Museum of Art, New York/Bridgeman Art Library, London
25. Museo Nazionale, Naples/Scala
26. Museo Nazionale, Naples
27. The Trustees of the British Museum, London
28. Ancient Art and Architecture Collection
29. Courtauld Institute Galleries, London
30. Catacombe di Priscilla, Roma/ Scala
31. San.Vitale, Ravenna/Scala
32. Ancient Art and Architecture Collection
33. Duomo, Monreale/Scala
34. Gallerie Statale Trat'Jakov, Moscow/Scala
35. Gallerie Statale Trat'Jakov, Moscow/ Bridgeman Art Library, London
36. Museo Nacional D'Art de Catalunya/Calveras/Sagrista
37. By permission of The British Library, London
38. The Board of Trinity College, Dublin
39. Bridgeman Art Library, London
40. The Board of Trinity College, Dublin
41. By permission of The British Library, London
42. By permission of The British Library, London
43. Bibliotheque Nationale, Paris
44. City of Bayeux/Bridgeman Art Library, London
45. By Courtesy of the Board of Trustees of the V&A, London
46. Osterreichische Nationalbibliothek, Vienna
47. The Trustees of The British Museum, London
48. S. Cecilia Trastevere, Roma/ Scala

GOTHIC

49. Bibliotheque Nationale, Paris/ Bridgeman Art Library, London
50. Sonia Halliday Photographs
51. Galleria degli Uffizi/Scala
52. Museo dell'Opera Metropolitana, Siena/Scala
53. Scala
54. Samuel H Kress Collection, National Gallery of Art, Washington DC
55. Samuel H Kress Collection, National Gallery of Art, Washington DC
56. Cappelle Scrovegni/Scala
57. Scala
58. Scala
59. Samuel H Kress Collection, National Gallery of Art, Washington DC
60. Board of Trustees of the National Museums and Galleries on Merseyside/Walker Art Gallery, Liverpool
61. Courtesy of Board of Trustees The National Gallery, London
62. Scala
63. Louvre, Paris
64. Courtesy of Board of Trustees The National Gallery, London
65. Musée Conde, Chantilly/ Giraudon/Bridgeman Art Library, London
66. Musée Conde, Chantilly/ Giraudon/Bridgeman Art Library, London
67. Scala
68. ©Photo Ph.Sebert, Louvre
69. Courtesy of Board of Trustees The National Gallery, London
70. Bibliotheque Nationale, Paris/ Courtauld Institute Galleries, London
71. National Gallery of Art, Washington DC
72. Musée des Beaux Arts, Dijon
73. Courtesy of Board of Trustees The National Gallery, London
74. Courtesy of Board of Trustees The National Gallery, London
75. Samuel H Kress Collection, National Gallery of Art, Washington DC
76. Giraudon/Bridgeman Art Library, London
77. Andrew W Mellon collection, National Gallery of Art, Washington DC
78. Courtesy of Board of Trustees The National Gallery, London
79. Louvre/Giraudon
80. By Permission of Birmingham Museum and Art Gallery
81. Museo del Prado, Madrid
82. Andrew W Mellon Collection, National Gallery of Art, Washington DC
83. Uffizi/Scala
84. Andrew W Mellon Collection, National Gallery of Art, Washington DC
85. Courtesy of Board of Trustees The National Gallery, London
86. Andrew W Mellon Collection, National Gallery of Art, Washington DC
87. Museu Nacional de Arte Antiga, Lisbon/Bridgeman Art Library, London
88. © Photo Ph.Sebert, Louvre
89. © Photo Ph.Sebert, Louvre
90. Samuel H Kress Collection, National Gallery of Art, Washington, DC
91. Bridgeman Art Library, London
92. Samuel H Kress Collection, National Gallery of Art, Washington DC

ITALIAN RENAISSANCE

93. Courtesy of Board of Trustees The National Gallery, London
94. Scala
95. Scala
96. Chiesa del Carmine/Scala
97. Andrew W Mellon Collection, National Gallery of Art, Washington DC
98. Courtesy of Board of Trustees The National Gallery, London
99. National Gallery London
100. Samuel H Kress Collection, National Gallery of Art, Washington DC
101. Courtesy of Board of Trustees The National Gallery, London
102. Ashmolean Museum, Oxford
103. © Photo Ph. Sebert, Louvre
104. Museo di Marco, Florence/ Scala
105. © Photo Ph. Sebert, Louvre
106. Courtesy of Board of Trustees The National Gallery, London
107. Samuel H Kress Collection, National Gallery of Art, Washington, DC
108. Courtesy of Board of Trustees The National Gallery, London
109. Uffizi/Scala
110. Uffizi/Scala
111. Andrew W Mellon Collection, National Gallery of Art, Washington DC
112. Samuel H Kress Collection, National Gallery of Art, Washington DC
113. Samuel H Kress Collection, National Gallery of Art Washington, DC
114. Courtesy of Board of Trustees The National Gallery, London
115. San Francesco, Arezzo/Scala
116. Pinacoteca Communale Sansepolcro/Scala
117. Museo del Prado, Madrid
118. Samuel H Kress Collection, National Gallery of Art, Washington DC
119. The National Gallery of Ireland, Dublin
120. Photo Richard Carafetti, Widener Collection, National Gallery of Art, Washington DC
121. Courtesy of Board of Trustees The National Gallery, London
122. Courtesy of Board of Trustees The National Gallery, London
123. Courtesy of Board of Trustees The National Gallery, London
124. Samuel H Kress Collection, National Gallery of Art, Washington DC
125. Widener Collection, National Gallery of Art, Washington DC
126. Courtesy of Board of Trustees The National Gallery, London
127. Galleria Nazionale della Sicilia, Parma/Scala
128. Samuel H Kress Collection, National Gallery of Art, Washington DC
129. Samuel H Kress Collection, National Gallery of Art, Washington DC
130. Samuel H Kress Collection, National Gallery of Art, Washington DC
131. Samuel H Kress Collection, National Gallery of Art, Washington DC
132. Ailsa Mellon Bruce Fund, National Gallery of Art, Washington DC
133. Andrew W Mellon Collection, National Gallery of Art, Washington DC
134. Accademia, Venezia/Scala
135. Uffizi/Scala
136. © Photo Ph.Sebert, Louvre
137. Czartorisky Museum, Krakow/Scala
138. Ailsa Mellon Bruce Fund, National Gallery of Art, Washington DC
139. Courtesy of Board of Trustees The National Gallery, London
140. Andrew W Mellon Collection, National Gallery of Art, Washington DC
141. Santa Maria Novella/Scala
142. Uffizi/Scala
143. © Nippon Television Network Corporation 1994
144. © Nippon Television Network Corporation 1994
145. Scala
146. © Nippon Television Network Corporation 1994
147. Andrew W Mellon Collection, National Gallery of Art Washington DC
148. Andrew W Mellon Collection, National Gallery of Art, Washington DC
149. Photo José Naranjo, Widener Collection, National Gallery of Art, Washington DC
150. Andrew W Mellon Collection, National Gallery of Art, Washington DC
151. Samuel H Kress Collection, National Gallery of Art, Washington DC
152. Stanze di Raffaello, Vaticano/ Scala
153. Accademia, Venezia/Scala
154. Kunsthistorisches Museum, Vienna
155. Samuel H Kress Collection, National Gallery of Art, Washington DC
156. Courtesy of Board of Trustees The National Gallery, London
157. Samuel H Kress Collection, National Gallery of Art, Washington DC
158. Widener Collection, National Gallery of Art, Washington DC
159. Samuel H Kress Collection, National Gallery of Art, Washington DC
160. San Giorgio Maggiore, Venice/Scala
161. Samuel H Kress Collection, National Gallery of Art, Washington DC
162. Samuel H Kress Collection, National Gallery of Art, Washington DC
163. Samuel H Kress Collection, National Gallery of Art, Washington DC
164. Andrew W Mellon Collection, National Gallery of Art, Washington DC
165. Uffizi/Scala
166. Santa Felicita, Florence/Scala
167. Courtesy of Board of Trustees The National Gallery, London
168. Samuel H Kress Collection, National Gallery of Art, Washington DC
169. Samuel H Kress Collection, National Gallery of Art, Washington DC
170. Courtesy of Board of Trustees The National Gallery, London
171. Samuel H Kress Collection, National Gallery of Art, Washington DC
172. © Photo Ph.Sebert, Louvre
173. Uffizi/Scala
174. Samuel H Kress Collection, National Gallery of Art, Washington DC
175. Samuel H Kress Collection, National Gallery of Art, Washington DC
176. Pianc Nazionale, Siena/Scala
177. Widener Collection, National Gallery of Art, Washington DC
178. Samuel H Kress Collection, National Gallery of Art, Washington DC

NORTHERN RENAISSANCE

179. Museo del Prado, Madrid
180. Samuel H Kress Collection, National Gallery of Art, Washington DC
181. Blauel/Gnamm Artothek, Munich Alte Pinakothek
182. Courtesy of Board of Trustees The National Gallery, London
183. Gift of Clarence Y Palitz, National Gallery of Art, Washington DC
184. Ralph and Mary Booth Collection, National Gallery of Art, Washington DC
185. Samuel H Kress Collection, National Gallery of Art, Washington DC
186. National Gallery of Art, Washington DC
187. Courtesy of Board of Trustees The National Gallery, London
188. Colorphoto Hans Hinz, Basel
189. Andrew W Mellon Collection, National Gallery of Art, Washington DC
190. Ailsa Mellon Bruce Fund, National Gallery of Art, Washington DC
191. Joachim Blauel, Artothek, Altopinakothek
192. © Photo Ph.Sebert, Louvre
193. © Photo Ph.Sebert, Louvre
194. Courtesy of Board of Trustees The National Gallery, London
195. Kunsthistoriches Museum, Vienna
196. Museo del Prado, Madrid
197. Courtesy of Board of Trustees The National Gallery, London
198. Blauel/Gnamm Artothek/ Munchen Alte Pinakothek
199. Kunsthistoriches Museum, Vienna
200. Kunsthistoriches Museum, Vienna
201. Kunsthistoriches Museum, Vienna
202. Kunsthistoriches Museum, Vienna

BAROQUE AND ROCOCO

203. Hermitage, St Petersburg/Scala
204. Uffizi/Scala
205. RMN, Paris
206. Courtesy of Board of Trustees The National Gallery, London
207. Ailsa Mellon Bruce Fund, National Gallery of Art, Washington DC
208. The Royal Collection © Her Majesty The Queen
209. Uffizi/Scala
210. Courtesy of Board of Trustees The National Gallery, London
211. Doria Pamphili Gallery, Rome/Scala
212. Courtesy of Board of Trustees The National Gallery, London
213. Courtesy of Board of Trustees The National Gallery, London
214. Courtesy of Board of Trustees The National Gallery, London
215. RMN/Louvre, Paris
216. By Permission of Governors of Dulwich Picture Gallery
217. Antwerp Cathedral/Visual Arts Library
218. Andrew W Mellon Fund, National Gallery of Art, Washington DC
219. RMN, Paris
220. Courtesy of Board of Trustees The National Gallery, London
221. © Photo Ph.Sebert, Louvre
222. Samuel H Kress Foundation, National Gallery of Art, Washington DC
223. Widener Collection, National Gallery of Art, Washington DC
224. © Photo Ph.Sebert, Louvre
225. Museo del Prado, Madrid
226. Museo del Prado, Madrid
227. Museo del Prado, Madrid
228. Museo del Prado, Madrid

邊欄圖片來源

428. Whitney Museum of American Art, New York, Purchased with Funds from the friends of the Whitney Museum of American Art/© 1994 Willem de Kooning/ Artists Rights Society (ARS), New York
429. Tate Gallery, London/ Mary Boone Gallery, New York
430. L.A. County Museum of Art/Visual Arts Library, London/ Estate of Franz Kline/ DACS, London/ VAGA, New York 1994
431. "Reproduced Courtesy of Annalee Newman insofar as her rights are concerned" National Gallery of Art, Washington DC
432. Visual Arts Library, London/ Museum of Modern Art, New York/© Robert Motherwell/DACS, London/VAGA New York
433. Gift (Partial and Promised) of Mr and Mrs Donald M Blinken, in Memory of Maurice H Blinken and in honour of the 50th anniversary of the National Gallery of Art, Washington DC
434. Anonymous Gift, National Gallery of Art, Washington DC
435. Gift of Marcella Louis Brenner, National Gallery of Art, Washington DC
436. The Carnegie Museum of Art, The Henry L Hillman Fund in Honour of the Sarah Scaife Gallery
437. Tate Gallery, London/The Pace Gallery
438. Tate Gallery, London/© 1994 Frank Stella/Artists © 1984
439. © Dorothea Rockburne/ Artists Rights Society (ARS), New York
440. The Pace Gallery/Des Moines Art Center
441. Tate Gallery, London/The Andy Warhol Foundation For The Visual Arts Inc.
442. Tate Gallery, London/© Roy Lichtenstein/DACS 1994
443. Tate Gallery, London/© Jasper Johns/DACS, London/VAGA, New York, 1994
444. Tate Gallery, London/ Tradhart Ltd
445. The Sonnabend Collection, New York/© Robert Rauschenberg/ DACS, London/ VAGA, New York, 1994
446. Provenance: Fundáçion Collection Thyssen Bornemisza/ © DACS 1994
447. Staatliche Museen zu Berlin – Preubischer kulturbesitz, Nationalgalerie
448. Tate Gallery, London/ Anthony d'Offay Gallery
449. Tate Gallery, London/ Marlborough, Fine Art, London
450. Whitechapel Gallery, London
451. Tate Gallery/Private Collection
452. Tate Gallery, London/ Derneburg
453. Gimpel Fils, London
454. Robert Miller Gallery, New York
455. Courtesy of England and Co Gallery, London

ACKNOWLEDGEMENTS

Dorling Kindersley would like to thank:

Colin Wiggins for reading the manuscript; Frances Smythe at the National Gallery of Art, Washington DC; Miranda Dewar at Bridgeman Art Library, Julia Harris-Voss and Jo Walton; Simon Hinchcliffe, Tracy Hambleton-Miles, Tina Vaughan, Kevin Williams, Sucharda Smith, Zirrinia Austin and Samantha Fitzgerald.

40. t Giraudon; b © Sonia Halliday and Laura Lushington
41. t Photo © Woodmansterne; b Courtauld Institute Galleries, London
42. Giraudon/Bridgeman Art Library, London
43. © William Webb
44. Mary Evans Picture Library
46. Courtauld Institute Galleries, London
47. t Scala; b The Mansell Collection
48. t Bridgeman Art Library, London; b Scala
51. t Courtauld Institute Galleries, London; b Biblioteca Ambrosiana, Milan/Bridgeman Art Library, London
53. Courtauld Institute Galleries, London
54. Bibliotheque Nationale Paris/Bridgeman Art Library, London
55. t Bibliotheque Nationale, Paris/Bridgeman Art Library, London; b Mary Evans Picture Library
57. National Gallery of Art, Washington DC
58. Osterreichische National-bibliothek, Vienna/Bridgeman Art Library, London
59 By Permission of The British Library, London/Bridgeman Art Library, London
60 © William Webb
61 © Michael Holford
63. Giraudon/Bridgeman Art Library, London
64. © Bibliotheque Royale Albert 1er Bruxelles
66 "Courtesy of the Board of Trustees of the V&A"
67. © Bibliotheque Royale Albert 1er Bruxelles
68. By Permission of The British Library, London /Bridgeman Art Library, London
70. t © DK; b Courtauld Institute Galleries, London/Memling Museum, Bruges
71. t Staatsarchiv/Bridgeman Art Library, London; b © Christopher Johnston
73. Bibliotheque Nationale, Paris/Sonia Halliday Photographs
75. t Bridgeman Art Library, London; b Picture Book of Devils, Demons, and Witchcraft by Ernst and Johanna Lehnen/Dover Book Publications Inc, New York
76. Lauros/Giraudon
82. Scala
83. Museo Nazionale (Bargello), Florence/Bridgeman Art Library, London
85. Phillip Gatward © DK
87. Bargello/Scala
88. The Trustees of The British Museum, London
89. Gabinetto dei Disegni e delle Stanipe/Scala
91. Sp Alison Harris/Museo dell' Opera del Duomo
93. J. Paul Getty Museum, Malibu California/Bridgeman Art Library, London
94. Courtesy of Board of Trustees The National Gallery, London
95. Dover Publications Inc, New York
97. Uffizi/Scala
98. The Trustees of The British Museum, London
99. t Museo del Bargello/Scala; b Ashmolean Museum, Oxford
100. t Bridgeman Art Library, London; b Pinacoteca Communale Sansepolcro/Scala
102. Sp Alison Harris/ Museo dell'Opera del Duomo
103. Scala
104 t Bridgeman Art Library, London; b Giraudon/Bridgeman Art Library, London
105. Sp Alison Harris/ Palazzo Vecchio, Florence
106 © DK
107. The Trustees of The British Museum, London
108. Chiesa di Ognissanti/Scala
110 National Gallery, London/ Bridgeman Art Library, London
111. Fratelli Fabri, Milan/ Bridgeman Art Library, London
114. Courtauld Institute Galleries, London
116. Campo. S. Zanipolo, Venice/Scala
118. t Bulloz, Institute de France; b Mary Evans Picture Library
120. Sp Alison Harris/ Palazzo Vecchio, Florence
121. National Gallery of London/ Bridgeman Art Library, London
124. Accademia, Firenze/Scala
125. Germanisches National Museum
126. Uffizi/Scala
129. Giraudon/Bridgeman Art Library, London
130. "By Courtesy of the Board of Trustees of the V&A"
131. Museo del Prado, Madrid
133. t Dover Book Publications Inc, New York, Pictorial Archives: Decorative Renaissance Woodcuts, Jost Amman; b The Trustees of The British Museum, London/Bridgeman Art Library, London
134. Sp Alison Harris/Palazzo Vecchio, Florence
135. San Giorgio Maggiore, Venezia/Scala
143. t "By Courtesy of the board of Trustees of the V&A"; b Ali Meyer/Bridgeman Art Library, London
144. Appartamento Borgia, Vaticano/Scala
146. Museo della Scienza, Firenze/Scala
153. Picture Book of Devils, Demons and Witchcraft by Ernst and Johanna Lehnen/Dover Publications Inc, New York
154. t © Wim Swann; b Universitat Bibliothek, Basel
156. Museo Poldi Pezzoli, Milan/ Bridgeman Art Library, London
159. Museum Der Stadt, Regensburg/Bridgeman Art Library, London
160. Reproduced Courtesy of the National Gallery, London
161. t "By Courtesy of the Board of Trustees of the V&A"; b Giraudon/Bridgeman Art Library, London
164. The Bowes Museum, Barnard Castle, County Durham
165. t "By Courtesy of the Board of Trustees of the V&A"/ Bridgeman Art Library, London; b Mary Evans Picture Library
166. Mary Evans Picture Library
169. Mary Evans Picture Library
171. Picture Book of Devils, Demons and Witchcraft by Ernst and Johanna Lehnen/Dover Publications Inc, New York
176. Santa Maria della Vittore, Rome/Scala
180. Museum Boymans Van Beuningen, Rotterdam/

Bridgeman Art Library, London
182. Accademia, Veneziana/Scala
187. Mary Evans Picture Library
190. Mary Evans Picture Library
191. Mary Evans Picture Library
193. Index/Bridgeman Art Library, London
194. Joseph Martin/Bridgeman Art Library, London
197. Index/Bridgeman Art Library, London
203. Rembrandt Etchings/Dover Publications Inc, New York
208. Fitzwilliam Museum, University of Cambridge/Bridgeman Art Library, London
210. Science Museum, London
215. t Mary Evans Picture Library; b The Trustees of The British Museum, London
216. Giraudon/Bridgeman Art Library, London
218. Mary Evans Picture Library
222. © DK
223. t Mary Evans Picture Library; b Mary Evans Picture Library
230. Bonham's, London/ Bridgeman Art Library, London
231. "By Courtesy of the Board of Trustees of the V&A"
233. Tiepolo/Dover Publications Inc, New York
235. Engravings By Hogarth/ Dover Publications Inc, New York
240. Hanley Museum and Art Gallery, Birmingham
245 Victoria and Albert Museum/Bridgeman Art Library, London
246. Mary Evans Picture Library
248. t Casa Natal de Goya Fuendetodos; b Mary Evans Picture Library
249. t © DK Museo Municipal, Madrid; b Real Fabrica de Tapices, Madrid
250. t Calcografia Nacional, Madrid; b Mary Evans Picture Library
252. Real Academia de Bellas Anesdesan Fernando, Madrid
254. Giraudon/Bridgeman Art Library, London
255. t Bibliotheque Nationale, Paris; b Mary Evans Picture Library
258. t Lauros-Giraudon/ Bridgeman Art Library, London; b Christies, London/Bridgeman Art Library, London
259. Mary Evans Picture Library
262. t Mary Evans Picture Library; b Musée Condé, Chantilly/Giraudon
264. Mary Evans Picture Library
266. National Portrait Gallery, London
268. Bridgeman Art Library, London/John Bethell
269. Mary Evans Picture Library
270. Library of Congress, Washington DC/Bridgeman Art Library, London
277. Reproduced by courtesy of the Dickens House Museum, London
278. "By Courtesy of the Board of Trustees of the V&A"
279. Bibliotheque Nationale, Paris
280. 120 Great Lithographs of Daumier/Dover Publications Inc, New York
281. Giraudon, Paris
282. Bibliotheque Nationale, Paris
284. t © DK; b Bibliotheque Nationale, Paris

285. Bibliotheque Nationale, Paris
286. t Giraudon, Paris/Bridgeman Art Library, London; b Bibliotheque Nationale, Paris
287. Musée d'Orsay/Sp A. Harris
289. Bibliotheque Nationale, Paris
290. By Permission of The British Library/Bridgeman Art Library, London
291. t Edifice; b Bibliotheque Nationale, Paris
292. t Musée d'Orsay, Paris/Sp. Ph.Sebert; b Musée d'Orsay, Paris/ Sp Ph.Sebert
293. Musée Francais de La Photographie Fond et Anime Depuis 1960 par Jean et André Fage/Photo Sp A.Harris
295. Musée D'Orsay/Sp Alex Saunderson
296. Sp Alex Saunderson, Replica of Monet's floating studio, built for the Société d'Economie Mixte d'Argenteuil-Bezons by the Charpentiers de Marine du Guip, en L'ile-aux-Moines (Morbihan) for Monet's 150th anniversary
300. Musée Marmottan Sp S.Price
301. Bibliotheque Nationale, Paris
303. By Courtesy of the Board of Trustees of the National Portrait Gallery, London
304. Mary Evans Picture Library
305. Mary Evans Picture Library
311. Photo: Alice Boughton/By Courtesy of the Board of Trustees of the National Portrait Gallery, London
312. Photo: Alison Harris
315. © DK
318. Musée D'Orsay, Paris/Photo Sp Ph.Sebert
320. Bibliotheque Nationale, Paris
321. t Private Collection; b Musée d'Orsay, Paris/Sp Ph.Sebert
322. Collection Josefowitz
324. Musée D'Orsay, Paris/ Sp. S.Price
327. © Photo RMN
328. Bibliotheque de L'Institute de France/Sp Alison Harris
329. © Photo RMN
334. Robert and Lisa Sainsbury Collection, Sainsbury Centre For Visual Arts, University of East Anglia, Norwich/Photo James Austin
337. Musée Matisse, Nice
338. Explorer Archives
341. Mary Evans Picture Library
342. © Collection Viollet
353 Archiv fur Kunst und Geschichte, Berlin
354. Museum of the Revolution, Moscow/Bridgeman Art Library, London
356. Archiv fur Kunst und Geschichte, Berlin
362. © Collection Viollet
363. © Hurn/Magnum
364. BFI Stills, Posters and Designs
368. Horniman Museum
374. Mary Evans Picture Library
380. Hulton Deutsch Collection
382. Hulton Deutsch Collection
384. John Minilan Photo, Hulton Deutsch Collection
386. Hulton Deutsch Collection